新手学

吉他

从入门到高手

王力军　罗美丽　编著

 化学工业出版社

·北京·

参编人员

罗美丽　王　凯　蒋映辉　唐红群　刘少平

图书在版编目（CIP）数据

新手学吉他从入门到高手/ 王力军，罗美丽 编著.
北京： 化学工业出版社，2024.11--ISBN 978-7-122-

20461-5

Ⅰ. J623.26

中国国家版本馆CIP数据核字第2024KZ9628号

责任编辑：李　辉　彭诗如
责任校对：王　静　　　　　　　　封面设计：程　超

出版发行：化学工业出版社（北京市东城区青年湖南街13号　邮政编码 100011）
印　　装：河北延风印务有限公司
880mm×1230mm　1/16 印张25$\frac{1}{2}$ 字数100千字　2025年3月北京第1版第1次印刷

购书咨询：010-64518888　　　　　售后服务：010-64519661
网　　址：http://www.cip.com.cn
凡购买本书，如有缺损质量问题，本社销售中心负责调换。

定　价：68.00元

Preface
前　言

学弹吉他其实不难，这是我从事吉他教学二十多年的最深体会。

三十多年前，当我第一次拿起吉他时，并没想到自己能学多好，因为那时候要买一本像样的吉他教材并不容易。二十多年来，我帮助了数以千计的爱好者学会了吉他。在坚持教学的同时，编著者一直致力于吉他教材的编写。由于我的教材编写有大量的教学实践作为基础，对读者的需求有深入的了解，以及对如何帮助初学者突破各种学习瓶颈都有独到的见解，所以我编写的吉他教材一直广受欢迎。经过多年努力，这本集大成的完整吉他教程终于与读者见面了，希望它能成为您手头一本具有实用价值和保留价值的参考书。

本教材是一本针对初学者编写的系统、全面的专业吉他教程，课程设置走的是正规正统的路子。部分读者看到这样一本大部头教材可能会感到彷徨，难免会产生诸如"我能学得会吗？"的困惑。为解决这些疑惑，我们为您开辟了一条快速入门的捷径。从前四周课程后面的"预备练习"入手，您将掌握十几个常用和弦、一些简单的弹奏技巧和基本节奏型，再配上教材中的歌曲，并参照乐曲的配套视频示范练习，您就可以轻松入门了。当然，在快速入门之后，建议您还是应该回过头系统地从第一章"基础入门"开始学习，因为这些是吉他手必须掌握和了解的基础内容，也是学习后面章节的前提。

如果本书有幸成为吉他老师的培训教材，我们非常感谢您对这本书的认可，因为这本教程的编写规范、知识系统、选曲范围、曲目新旧搭配和难易搭配都很合理，除可用于自学外，它的确还是一本非常好的面授教学用书。本书特别编写了十二个"教学提示"，这些教学提示是作者在长期的教学实践中总结出来的一些教学方法与经验，它对于怎样更有效地组织教学、怎样保持和提高学员的学习兴趣、课与课之间怎样自然衔接，以及对基础各异的学生如何因材施教等问题给出了具体的提示。其次，编者尽量在每首弹唱练习曲后面写了"弹唱提示"，即针对每一首歌曲作了技术分析，而前面四周的"预备练习"可以作为您的教学线索，这些都有助于学员尽早入门。

还需补充一点，女生学琴者数量众多，但女生手指力量一般比男生略差一些，所以左手按弦相对困难一点。编者就这个问题找到了一些解决办法，如把大横按变成小横按、用Fmaj7暂时代替F和弦以及左手简化按法等，读者在学习过程中就能体会到。我们在本书最后的索引中还特别列举出了20首女孩喜爱的歌，这都是一些优美抒情的女生原唱曲目，而且曲曲经典，学弹唱时女生可以直接选用这些歌曲入门和提高。

本教程内容按三个月学习进行编排，是指您可用三个月左右的时间把书中的乐理知识读懂，并学会部分曲目。当然，若要全面完整掌握本书，则需更长时间。如果您是一位资深的老师，欢迎您多多批评指正。如果您还是一位年轻的吉他老师，相信您能从中直接受益，我们的经验总结会让您的教学更受欢迎。如果您是一位吉他自学者，您也可以从学员的角度来看待"教学提示"，汲取其中的营养。

学吉他真的不难，三个月你就能成为吉他高手哟！

编著者

Contents 目 录

二月 练习提高

教程中的弹唱曲目录（附难度指数）

特别推荐20首女孩喜爱的歌

一月 基础入门

俗话说"万事开头难",读者拿起这样一本沉甸甸的教材,往往感觉不知要从哪儿下手。如果一页一页地翻下去,数十页的文字却不易找到第一个要按的和弦与第一个要练的节奏型。而作者花多年时间来完成这样一本大教程,首先必须要考虑其专业性,尽量使之"学院化"。然而,作者在专业上的要求往往会使入门心切的读者找不到"北"。那么如何解决这一矛盾呢?作者经过苦心钻研,结合近二十年教学经验,较好地解决了这个问题。那就是以目标管理为主导思想,以时间为线索,将繁杂的学习内容分解到每一周,在三个月之内,使学生达到较高的演奏水平。与传统教材不同的是,作者从教与学的角度出发,在每周课程的中间和后面分别编写了"预备练习"和"教学提示"。"预备练习"是为自学者编写的,而"教学提示"则是从"教与学"角度来编写的,它为初学者提供了多种学习思路。"教学提示"可为使用本书的教师提供参考经验,因本教材是作者二十年教学经验的结晶,因此相信本书也会被很多优秀吉他教师作为教材广泛使用。当然,"教学提示"同样可让自学者受益。本教程在三个月主题内容结束后增加了补充篇,这样做极大地丰富了每节课的内容,以及课与课之间的关联性,使学生对知识的掌握达到了空前水平。

预备练习

编者把学吉他过程中所必须掌握的知识与技巧按难易程度分别拆分到各周的预备练习中,让读者直接找到要练习的关键点。比如,第一周预备练习先学会三个最常用和最简单的和弦Am、Em和C,然后学习一种好听又易学的技巧——琶音,再介绍三种最基本的节奏型。这些基础的东西很容易学会,但在传统教材的编写体系中,这些知识点往往比较靠后,因此,除了按教程顺序学习外,把这些"经典"内容提前演练一下,这样的预热对初学者大有帮助。也就是说,本教材的练习可以直接从第一周预备练习部分开始。实践证明,这样的课程安排会让每位读者学得轻松、舒畅。

教学提示

每周的"教学提示"是本书最有特色的地方之一。学习如何开始,每周之间如何衔接,当课程内容与教学时间安排有出入时如何调节,如何让读者轻松跨越章节之间的过渡,是常令教师(亦包括自学者)头痛的问题。"教学提示"环节的设置很好地提供了解决这些问题的方案。这部分内容对调动读者的学习积极性、提高学习效果有很大帮助。

补充内容

为更好地帮助初学者入门,本教程特别增加了补充篇中的"八个常用调的入门练习"。这部分内容以更加细致的方式教会初学者怎样认识吉他指板,怎样练习各弦上的音,怎样做跨弦练习,以及和弦练习、分解和弦练习、和弦与节奏配合练习、简单乐曲练习等。这部分内容对"菜鸟"级的读者会有很好的补充练习作用。补充篇中的"吉他入门及常见知识100问"则有针对性地为自学者解决一个个可能碰到的实际问题,具有较高的参考价值。补充篇中的"补充弹唱歌曲50首"按照难度系数由低到高顺序排列,这些歌曲除了几首儿童歌曲之外,其余基本上都是很新的流行热歌。读者如果不熟悉或者不是很喜欢前面教程中所选用歌曲的话,则可从补充歌曲中选取。

吉他概述

一、吉他的起源与发展

吉他是一种非常古老的乐器，它的历史远远早于钢琴与小提琴。早在古埃及时期就出现了吉他的雏形——里拉琴。由于吉他的演变不是单线发展，又缺乏相应的文字记载，从里拉琴到现代吉他的发展历程众说纷纭。有两种比较权威的说法：一是吉他起源于亚细亚的鲁特琴，通过埃及、波斯、阿拉伯半岛，在公元八世纪左右传到西班牙；二是由美索布达米亚发现的长颈鲁特琴逐步发展演变成现代吉他。

十二世纪的西班牙流行两种吉他——拉丁吉他和摩尔吉他（四弦吉他）。十六世纪又出现了比维拉琴，演奏方法有用拨片、手指和弓子三种。在这一时期出现了许多伟大的比维拉琴演奏家，如米兰、穆达拉等。

当西班牙的比维拉琴处于顶峰时，欧洲其他地方的鲁特琴发展活跃，并出现了许多作曲家与演奏家，著名的有伽利略（意大利天文学家伽利略的父亲）、高第埃尔、约翰多兰等。随着十七世纪末羽管键琴的出现，鲁特琴逐渐销声匿迹。在此期间，西班牙的比耐尔给拉丁吉他加上了第五根弦。1586年，阿拉特发表了一部吉他教程，使五弦吉他迅速发展到欧洲其他地区。

十八世纪巴洛克与洛可可时期，键盘乐与弓弦乐的发展分别达到了阶段性的高峰，而吉他却仍处于停滞阶段。

到了十八世纪末十九世纪初，吉他开始复兴。这一时期涌现出无数吉他史上伟大的音乐家：索尔、阿瓜多、朱利亚尼等，他们创作了大量丰富珍贵的吉他作品，有些至今还作为吉他演奏会上的优秀曲目。当时还有韦伯、柏辽兹、帕格尼尼等音乐大师演奏吉他并为其作曲，特别是帕格尼尼曾为吉他写了43首短曲以及100多首其他类型的作品，此外还有三重奏、四重奏等。

十九世纪中期，由于钢琴与交响乐的兴盛，吉他再度步入十年衰退期。

十九世纪初，吉他被加上了第六根弦，及至十九世纪五十年代，西班牙吉他制作家托列斯确定了现代吉他的标准，现代吉他真正地诞生了。

十九世纪后期，出现一位伟大的吉他音乐家，这就是被称为"现代吉他之父"的泰雷加（Franciso Tarrega）。他深入研究吉他的表现力，成功地把巴赫、贝多芬、肖邦等大师的作品改编为吉他曲，大大丰富了吉他曲目。他建立了自己的教学体系，创作出大量的练习曲，教出了柳贝特、普霍尔等弟子，并靠他们影响了二十世纪几乎所有的吉他演奏家。

二十世纪前期，泰雷加的弟子们为吉他的复兴做出了巨大贡献，而吉他真正的繁荣当归功于史上最伟大的吉他演奏家、教育家塞戈维亚（Andres Segovia）。他的贡献主要有三个：（1）用吉他来演奏著名的钢琴、小提琴曲，此举在当时的音乐界造成极大的轰动与影响，最终成就了

吉他成为世界三大乐器之一的历史地位。（2）到世界各国巡回演出并进行交流，让世界各地的音乐家和人民认识到吉他这件乐器的魅力，带动了大量作曲家为吉他作曲。当代著名作曲家罗德里戈的两首吉他协奏曲《阿兰胡埃斯》与《为某绅士而作的幻想曲》是吉他艺术史上的一个里程碑，向世人证明了吉他的多种性能与丰富的表现力。（3）卡斯泰尔诺沃—泰代斯科、图里那、托罗巴等优秀的作曲家也写出了一批艺术性很强的吉他乐曲，在二十世纪，吉他走向了全面复兴。

二十世纪优秀的吉他作曲家、演奏家不断涌现。作曲家有巴拉圭的巴里奥斯、古巴的布拉维尔等。演奏家有西班牙的耶佩斯、英国的布里姆和澳大利亚的威廉斯等。

从二十世纪开始，随着流行音乐的发展，吉他音乐明显地向着多元化发展，无论是吉他的演奏风格、吉他的音乐形式还是乐器本身都呈现出纷繁复杂的变化与发展。吉他这件古老的弹拨乐器开始风行世界，并呈现出前所未有的繁荣景象。

综上所述，作为世界三大乐器之一的吉他，以其美妙的音色、丰富的和声、完美的表现力受到世界各国人民的喜爱，成为当今世界流传最广、弹奏人数最多的乐器。纵观国际乐坛，吉他大师们频繁的巡回演出，竞争激烈的吉他国际赛事，大量优秀作品的涌现，吉他学习者们高涨的学习热情，无不说明吉他在当今世界的繁荣发展。面对如此音乐界盛况，国内的情况却显寂静。为了改变这种状况，这就要求国内的吉他演奏家、教师、学习者、音乐工作者和专业乐手们付出更大的努力来发展中国的吉他事业。

二、了解吉他的分类

吉他根据不同的结构和发声原理可以大致分为原声吉他和电声吉他两大类。其中，原声吉他又可分为古典吉他、民谣吉他两种（每种都有相应的电箱版，但只是扩音，与电吉他不同）。古典吉他一般用尼龙弦，适合弹奏独奏曲子；民谣吉他一般用钢弦，适合弹唱，近年来指弹风格的流行使得钢弦吉他在演奏风格和技巧上有了很大的突破与发展。常见的电吉他有两大类：按外形分为Les Paul型和Strat型，适合摇滚、流行、布鲁斯等风格。另有爵士电吉他、夏威夷电吉他等，国内不太常见。

1. 古典吉他 (Classical Guitar)

是吉他演奏中艺术性最强的一种，与钢琴、小提琴并称世界三大古典乐器。通常以独奏或二重奏的形式出现，一般以演奏传统的古典音乐为主，广泛流行于世界各地。古典吉他造型优美、典雅，指板扁平且略宽，音箱较厚。装有三根尼龙琴弦和三根金属缠弦（尼龙弦外缠一层细金属丝），琴弦横拉于共鸣箱上，用手指拨动琴弦发音。一共有19个音品，指板与音箱衔接处为12音品。音孔呈圆形，下方无护板。面板和底板都成水平面。

2. 民谣吉他 (Folk Guitar)

最早是美国西部乡村音乐的伴奏乐器，通常以歌曲的伴奏形式出现，最早以美国西部乡村音乐为主要演奏题材。民谣吉他比古典吉他略长，音箱较大，棱角呈方形。指板稍细，表面呈弧形。音孔比较大，下侧有护板。指板与音箱连接处是14音品（品格）。通常装有六根金属弦。民谣缺角吉他是其中一种现代改良形式。近年来出现的电箱两用民谣吉他给舞台表演者带来了极大的方便。

3.弗拉门戈吉他 (Flamenco Guitar)

西班牙民族乐器。外形与古典吉他基本相同，面板上有护板，使用尼龙弦，但音色较古典吉他硬脆。用于演奏西班牙民间音乐，节奏复杂，技巧丰富，后流传世界各地，成为一种风格鲜明的具有西班牙民族风格的世界性乐器。

4.夏威夷吉他 (Hawian Guitar)

传统的夏威夷吉他外形类似于古典吉他，使用钢丝弦。演奏时平放在腿上，一手持金属滑棒按弦，另一只手带金属指套拨弦，音色华丽，是一种擅长表现旋律的乐器。

5.爵士吉他 (Jazz Guitar)

类似电吉他与民谣吉他，爵士琴一般都是使用带共鸣箱的电吉他，这样的电琴在音色调整上，音色效果靠后，拥有厚重柔软的音色。

6.电吉他 (Electric Guitar)

按照演奏类型分为无共鸣箱实体琴体与有共鸣箱音孔琴体。琴颈类似于民谣吉他，使用钢丝弦，使用磁性拾音器，根据弦振动到电声转换的原理，然后用扬声器放大声波信号发声，通过效果器可发出各种各样丰富多彩的音色，是现代流行音乐及摇滚乐必不可少的乐器。周边设备丰富，如效果器、放大器等。经过各类周边设备可以使吉他表现出各种不同种类的音色，可塑性强，表现力随个人爱好而定。

7.电贝司 (Electric Bass)

电贝司也属于吉他的一种，用于电声乐队中弹奏根音的低音吉他，其发声原理和制作用料与电吉他相同。与电吉他不同的是，电贝司只有四根琴弦，且弦硬而粗，弹奏出的音色浑厚、沉闷。由于自身的特点，贝司一般不被用作表现旋律，电贝司主要负责电声乐队中的低声部的演奏，是电声乐队中不可缺少的低音乐器。

8.碳纤维吉他 (Carbon Fiber Guitar)

随着科技的发展，出现很多新材料。近几年不少厂家使用碳纤维材料制作吉他，并且在碳纤维吉他箱体上结合了声卡、音箱、麦克风与拾音器的功能，这样的智能碳纤维吉他更具科技感与趣味性。例如，碳纤维材料的恩雅智能吉他异军突起，并受到越来越多的吉他爱好者追捧。

 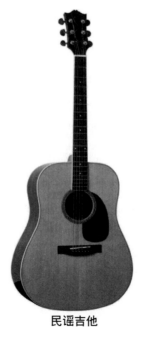 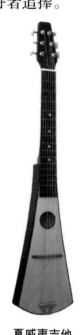

　　　　古典吉他　　　　　　　　　　　民谣吉他　　　　　　　　　　　夏威夷吉他

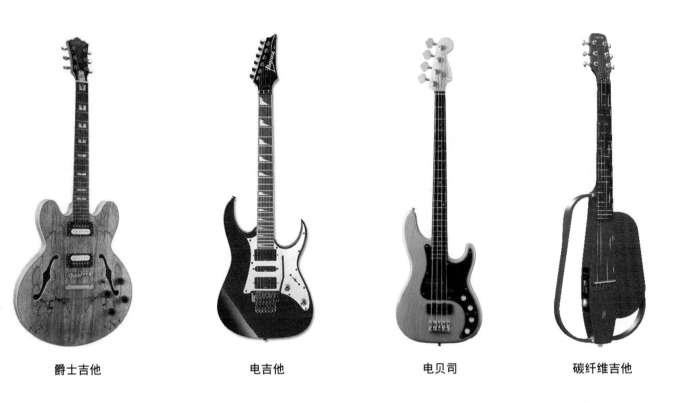

爵士吉他　　　　电吉他　　　　电贝司　　　　碳纤维吉他

三、了解吉他的构造

1. 电吉他与民谣吉他构造图

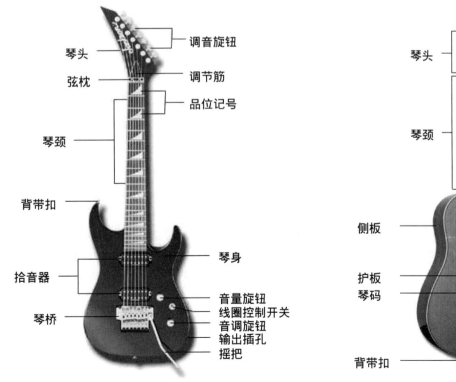

琴头　　　　调音旋钮
弦枕　　　　调节筋
　　　　品位记号
琴颈
背带扣
拾音器　　　琴身
　　　　音量旋钮
琴桥　　　　线圈控制开关
　　　　音调旋钮
　　　　输出插孔
　　　　摇把

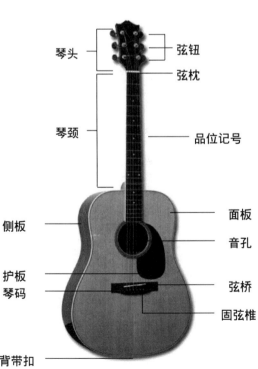

琴头　　　　弦钮
　　　　弦枕
琴颈
　　　　品位记号
侧板　　　　面板
　　　　音孔
护板
琴码　　　　弦桥
　　　　固弦椎
背带扣

2. 古典吉他分解图

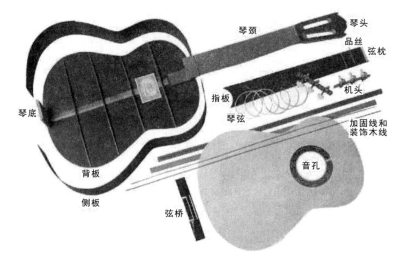

琴颈　琴头　品丝　弦枕　机头　指板　琴弦　加固线和装饰木线　音孔　琴底　背板　侧板　弦桥

四、六个步骤教你成为选琴高手

古语有云："工欲善其事，心先利其器。"当你获得一把称心如意的吉他，你不仅会爱不释手，而且会达到使学习事半功倍的效果。反之，如果你得到的是一把质量很差的吉他，弹奏出来的是很粗糙刺耳的音色，你将会失去弹奏的热情。所以在选购吉他的时候，外观的华美应放在第二位，首先得重视它的"音质"。按照以下六个步骤选购吉他，你也能成为挑琴的高手。

步骤一：仔细察看琴颈与指板是否挺拔，如音孔处的指板下沉，或琴颈中段呈驼背状便不能使用。这类次品往往外观无损，因此在选购时，要特别小心。

步骤二：观察琴弦与第一音品的间距，一般为1.0～1.2mm，与第十二音品的间距为4.5～5.0mm。高于这个数据，不仅造成按弦困难，而且会导致走音。这类吉他可以请有经验的吉他老师，把弦距调整后再使用。

步骤三：铜质音品的纵横面，以扁、阔、圆的几何体为上品。使用锉刀平整过的音品呈刀背形，不仅会损伤琴弦，而且会妨碍左手指在弦上滑音与换把位的速度。这类吉他不宜使用。

步骤四：轻敲共鸣体各部位，如发出混浊嘶哑的杂音，说明某部位有龟裂或开胶现象。

步骤五：把琴弦调到标准音高时，观察是否有轴转动失灵现象。

步骤六：演奏各调音阶与和弦，来听辨音准是否符合要求。同时分析音量、音色、各弦之间发音是否平衡，手感是否适意。

五、吉他保养七招

1. 避免碰撞

轻拿轻放，避免碰撞。有时候自己的一时大意可能给你的爱琴造成永远无法磨灭的伤痕。将吉他带出户外时，应该装在带海绵的吉他保护套中或琴盒中，保护套或琴盒可根据吉他尺寸自制或购买。

2. 定期换弦

这个问题经常容易被吉他爱好者忽视，多数人是吉他弦断一根就换一根，除了品牌外，粗细

和材质、型号、颜色可能都不同，这样极易造成琴弦张力的不平衡，以及整体音色的不一致。然而，就算是换同样品牌、同样型号的单弦上去，琴弦对琴颈所产生的张力也很难平均，因为新弦与旧弦张力不平衡。上述的状况都可能造成琴颈呈S形的形变，而这种形变往往是无法挽回的，因此培养良好的换弦习惯不容忽视。正确的换弦周期是两到三个月换一次，而且是整套换，在此期间断了单弦还是可以单独换的。

吉他如果长期不使用，可将琴弦放松；经常要弹奏的话，则不必放松琴弦。

3. 吉他的清洁

保持琴体、琴弦和指板的清洁。经常用洁净的干毛巾擦拭你的吉他能令其保持靓丽的外观和音色。注意不能用湿毛巾，用干毛巾，且必须要很柔软的那种，擦拭眼镜片的那种小毛巾是最适合的。

4. 润滑油的使用

弦轴是活动的金属部件，所以需经常加以润滑，一般每季度加一次即可。在调弦的过程中，应随时注意琴弦的张力，不要一下子调过头，以免断弦。

5. 弦油的使用

弦油既可以起到润滑作用，又可以防止琴弦生锈，经常给琴弦打上弦油能令弹奏更加舒适。在上油之前请注意用毛巾将琴弦擦拭干净，并且要控制好每次上油的量。

6. 指板油

指板油是为了防止指板过度干燥用的，可以有效保护指板不变形和开裂。

7. 湿度

过大的湿度是吉他最大的杀手，一般来说，吉他的保养环境必须在湿度40%～60%。吉他的音色会因为湿度高而变得闷闷的，往往一把好琴会因为常年受到潮湿的侵蚀而毁坏。吉他宜经常弹奏，使共鸣箱内空气流动而保持一定的干燥度，平时则悬挂在没有阳光直射的通风处。过分的干或湿均会引起黏合剂开胶。特别是在夏天的时候要注意防潮。

六、吉他的简单维修

1. 琴颈弯曲后的矫正

琴颈弯曲有两种常见的情况：

第一种是琴颈朝上弯曲，发生这种现象的原因主要是琴弦音调得过高，或使用较粗的琴弦（如使用012型的琴弦）。发生这种现象后，应先将弦调成标准音高，同时可调整琴颈的钢筋（往紧调），但注意不要一次将变形的琴颈调直，每次调一点然后放一天后再调，反复几次后基本上会矫正。

第二种现象是琴颈向后变形，发生这种现象的原因主要是弦调得过松，或琴颈内的钢筋调得过松所致。分析原因后"对症下药"即可。应注意的是，以上方法适用于从琴头方向调琴颈钢筋的琴，若琴颈钢筋从指板尾部调时，应用相反的方法矫正。

2. 吉他打品问题的处理

有些牌子的吉他，如果调音不够标准，就会打品。处理打品的方法主要有以下几招：

（1）调整琴桥的高度，或考虑换个弦枕以调琴颈和琴弦的高度。琴颈和琴桥反复调试，找到一个最佳的点即可。

（2）可以调琴颈，拧琴头上音孔处的六角螺母。一点一点地拧，一点一点地试效果。注意顺时针为松，逆时针为紧，让琴颈朝指板这面有适度的弯曲，但别调多了，否则会破坏音准。

（3）买来的时候好好的，一换地方，气候一变就打品，这是金属的热胀冷缩造成的。这种情况通常不作处理，天暖和就好了，尽量不要轻易调整。琴要注意保护，不要让琴受热或受潮。

（4）打品与弹奏的力度也有关系，使劲弹有时会出现打品现象。

（5）如果某品高了，可以自己用掰断的锯条刮品，注意下手一定要轻，边刮边调试。

（6）调琴考虑的顺序是：敲打铜品，垫高或打磨琴桥、琴枕，调整指板钢筋。低档琴打品一般是品丝一边或两边翘起，可以通过敲打品丝、垫高琴桥得到改善。用一种塑胶锤子，把高的品丝锤矮一点。

（7）如果第六弦打品，可以把琴桥靠六弦侧垫高。

（8）琴弦越粗，声音越柔美圆润；材料越硬，声音越明亮（如碳高音弦）。张力越低按弦越舒适，但也增加了打品的可能性（当然，打品的问题主要还是在吉他本身）。

3. 琴弦离指板过高问题的处理

（1）通过调节琴颈来改变手感。首先我们要观察一下指板与琴弦的状态，如果琴弦与指板呈凹状，这时就有必要调节琴颈了。方法是用一个六角扳手插进音孔处（也有的调节处在琴头）的六角螺母，然后向右转动，这样就会改变琴颈的状态从而改变琴弦的高度。

（2）如果调节了琴颈但琴的手感依然无法满足要求，这时就需要磨磨琴桥，把它拿下来，然后用细砂纸打磨。磨的时候一定要均匀，最好一边磨一边试琴，否则把琴鞍磨得过低，会出现打品的现象，这样就得重新买个琴桥了。

（3）琴枕的调节，可以用小锉刀来磨，但这个操作非常危险，如果琴枕的卡弦处被磨得不均匀了，琴的手感音色都会发生不好的变化，所以不推荐这个方法。如果实在想用这个方法，最好找专业的琴师帮忙，因为调节琴枕是需要特殊的工具的。

（4）换弦。琴弦的粗细也会影响手感，如果你的琴弦过粗，影响了手感，可以换套细弦。

（5）可以作为参考的弦高的标准：在不按品的情况下，通常琴弦与第一音品的间距为1.0～1.2mm的细弦，与第十二音品的间距为4.5～5.0mm。大家可以根据自己的实际情况来决定，但最好不要超过这个数值太多。

预备练习

学生既然已经开始了吉他学习之旅，我们便可以安排实用性的学习了。本周的预备练习有如下三部分内容，这些内容对自学者同样有效。

1. 记住三个和弦：Am、Em、C

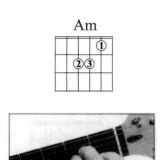
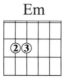
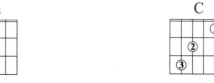
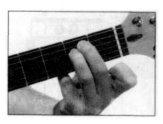
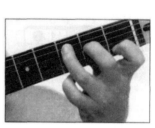

（初学者可能会问什么是和弦等问题，这些暂可不必急于了解，后面的章节会有详细的讲解，只要记住和弦指法就可以了。）

2.掌握一种技巧——琶音" ↑ "、" ↓ "

先在左手空弦的情况下教学生练习顺琶音" ↑ "和倒琶音" ↓ "，要求力度均匀、演奏连贯流畅。当右手熟练后，要求逐步加入左手按的三个和弦Em、Am、C，让其体会在左手按不同和弦的同时，右手弹奏琶音的不同效果。

基本熟悉弹琶音后，可以用下面这首《把根留住》来练习琶音伴奏。如果是课堂培训的话，教师可以示范琶音弹唱，让学生跟着弹琶音，然后再让学生自己练习。

| 1 = G $\frac{3}{4}$ | 把根留住（片段） | 童安格 黄庆元 词
童安格 曲 |

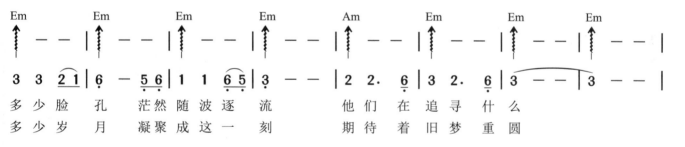

多少 脸 孔　茫然 随波逐 流　　他们 在 追寻 什么
多少 岁 月　凝聚成 这一 刻　　期待 着 旧梦 重圆

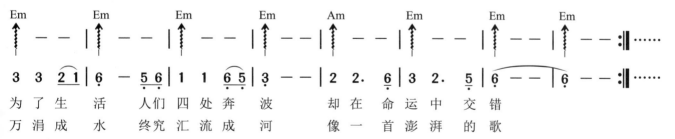

为了 生 活　人们 四处 奔 波　　却在 命 运中 交错
万涓 成 水　终究 汇流 成 河　　像一 首澎湃 的 歌

3.学会三种基本节奏型

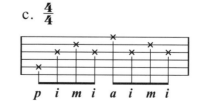

要求右手按指法提示弹奏，如果能够不看右手准确弹奏上面节奏型，就算是完全掌握了。

第一周（下）
吉他演奏基础知识

一、吉他调弦

有些乐器如钢琴、口琴等，在出厂时就已经调整好了固定的音高，而且一般情况下这些乐器的音高都不容易变动，我们直接使用就可以了。但弹拨类的乐器，如吉他、小提琴等，由于经常要更换琴弦，所以就需要我们自己来调弦了。对于吉他初学者来说，调弦是学吉他的第一堂必修课。调弦的方法有多种，这里我们只介绍最常用的几种。常用的调弦方法有以下几种。

1. 使用定音笛、电子校音器和音叉等工具调弦

吉他专用的定音笛各音高与吉他的六根空弦的音高是对应关系，从低到高的音高依次是：E、A、D、G、B、E。也可以使用电子校音器调弦，通过电子校音器上的麦克风来调整各空弦音。在音乐会上，往往使用音叉，它振动时为国际标准音高A（440Hz）。先把第五根弦（A弦）调准，然后根据第五根弦的音高，依次调准其余各弦。

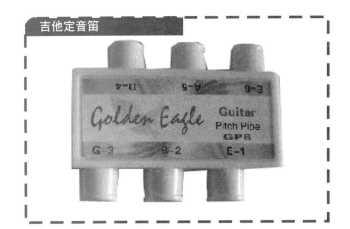

吉他定音笛

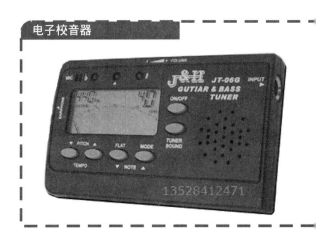

电子校音器

音叉

2. 参照钢琴、口琴等已调好固定音高的乐器调弦

参照键盘类乐器调弦，如下图：

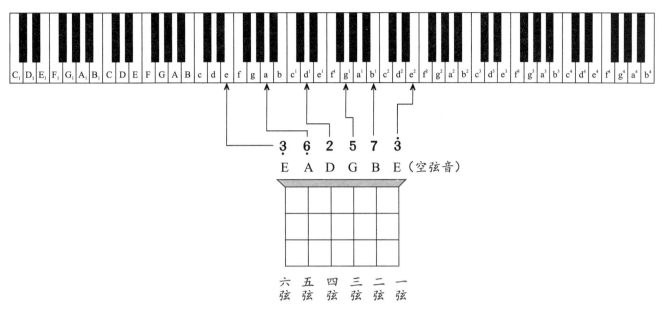

参照口琴调弦，如下图：

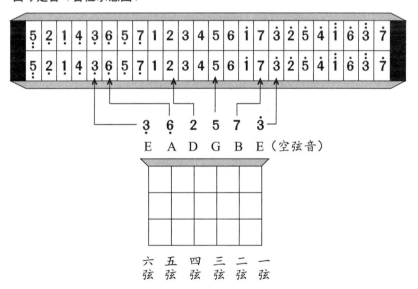

3. 同度调弦法

同度调弦法即同音异弦。调弦步骤如下（见下页图）：

调整第一弦的音高，用定音笛或口琴等确定第一弦的音高为E（Mi）。如果没有定音笛或口琴，就将一弦调到一个适当的高度，注意不能调得太紧以免断弦；调整第二弦的音高，使第二弦第5品位所发的音高与第一弦空弦的音高E（Mi）相同；调整第三弦的音高，使第三弦第4品位所发的音高与第二弦空弦的音高B（Si）相同；调整第四弦的音高，使第四弦第5品位所发的音高与第三弦空弦的音高G（Sol）相同；调整第五弦的音高，使第五弦第5品位所发的音高与第四弦空弦的音高D（Re）相同；调整第六弦的音高，使第六弦第5品位所发的音高与第五弦空弦的音高A（La）相同。

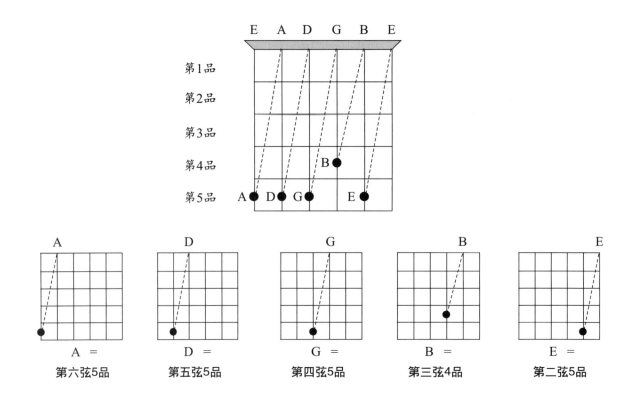

4. 使用手机调音软件

使用手机调音软件定音是目前最方便、快捷、高效的定音方法。现代科技的进步，使得即使没有任何音感的初学者甚至门外汉也能快速地把琴弦调得十分精确。这种软件就是GuitarTuna，下载安装到手机上，初学者也能在很短时间内学会调弦。不过凡事有利也有弊，过于依赖这种现代化的调音设备而不学习听觉式的音感定音，将无法提高初学者对于音高的听辨能力。在没有手机的情况下，也将无法为琴弦快速而准确地定音。虽然这种手机安装调音软件很好，但是不能过于依赖，我们还应掌握前面的几种调音方法（尤其是同度调弦法）。

二、演奏姿势

正确的持琴姿势至关重要，它可以保证演奏者最合理地利用身体各处关节与肌肉，不至于很快产生疲劳。此外，演奏姿势的正确与否不但影响演奏水平能否提高和技术能否进一步发展，在

登台表演时还直接影响观众对演员的第一印象。因此，我们在初学阶段应当掌握正确的演奏姿势并养成良好的演奏习惯。

（1）古典式　必须有一把高度合适的椅子和一个脚凳。椅子不能有扶手，高度以双脚落地后大腿与地面平行为准。脚凳高度约15厘米（高度可调）。为了演奏的方便，演奏者应该坐在椅子的前部。左脚向前踩在脚凳上，右脚稍往后收一些，并略向右放。将吉他的下凹部放在左大腿上面，右大腿内侧靠在吉他的底部；琴身稍倒向人体，上部与人胸部接触，右肘部放在琴箱最突出的位置，右手搭在音孔附近，琴颈倾斜向上，琴头略高于肩。此持琴姿势为弹奏古典吉他所严格要求的姿势。

（2）平坐式　两脚稍微分开，右腿可自然放置或踩一垫物上，吉他琴身部的凹陷处放在右大腿上，琴面稍向上倾斜，上身略向前倾斜，琴头稍翘或水平。这种姿势适合平常练琴。

（3）跷脚式　左腿跷到右腿上或右腿跷到左腿上，琴身的放置方法与古典式相同。这种持琴姿势的好处是比较自由而且优雅，无需专用脚凳，多用于流行弹唱的演奏，比较适合于女生。

（4）站立式　身体自然站立，将吉他用背带挂于胸前，并用右手小臂肘部置于琴体边缘以稳定琴体。这种姿势适合舞台表演。

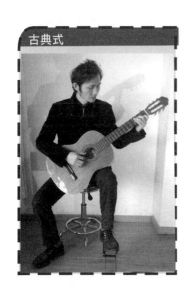

古典式

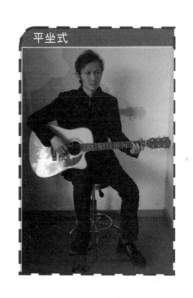

平坐式

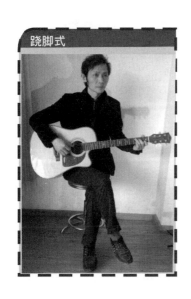

跷脚式

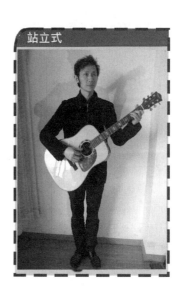

站立式

三、左手按弦方法

1. 左手手指代码

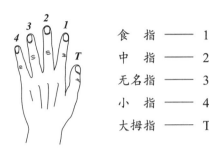

食　指 —— 1

中　指 —— 2

无名指 —— 3

小　指 —— 4

大拇指 —— T

左手按弦实例图

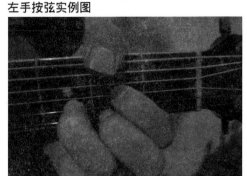

2. 左手按弦要领

a. 各个手指指关节自然弯曲，按弦手指用力应当适中，以琴弦能正常发音为准；

b. 按弦手指第一指节尽量与指板垂直，第一指节不能塌陷；

c. 按弦手指应当靠近品柱，这样可以更省力，但不能按在品柱上，否则会影响正常发音；

d. 左手掌和虎口处不能贴住琴颈，更不能整个手掌握住琴颈，这样会影响左手移动换把的灵活性；

e. 在民谣弹唱中经常用到大拇指按弦，但一般只按第六弦。

四、右手弹奏方法

1. 右手手指代码

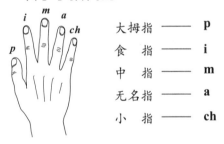

大拇指 —— p

食　指 —— i

中　指 —— m

无名指 —— a

小　指 —— ch

右手弹弦谱例

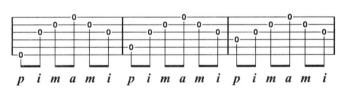

2. 右手弹奏要领

将吉他琴体凹陷部位置于右腿上，右侧小臂与肘部贴于琴体外缘以稳定琴身，琴体前段贴于胸前，这样就形成一个稳定的三点式结构以便于演奏。右手置于吉他音孔上方，各手指自然弯曲，以手掌中心刚好能握住一个鸡蛋为准。右手腕向下转动使拨弦的角度尽量与弦垂直，拨弦时大拇指负责往下拨六、五、四弦，食指、中指、无名指分别负责往上勾三、二、一弦。拨弦时各指节发力，触弦深浅应当适中。

3. 右手弹奏方法

右手弹奏方法主要有两种，一种是勾弦弹法，一种是靠弦弹法。勾弦弹法是一种比较自由且较容易掌握的演奏方法，广泛应用于民谣弹唱和各类风格的指弹吉他当中。靠弦弹法是古典吉他演奏里最常用且最重要的弹奏方法。这两种弹奏方法各有各的特点，都是吉他爱好者应当掌握的技法。下面以图示的方式来介绍一下这两种弹奏方法。

勾弦弹法：拇指向食指方向拨弦，拨弦后拇指不能缩于手心内，这样会影响其他手指的运动；食指、中指和无名指弹弦后要离开琴弦朝手心方向勾起，需注意此过程手指不能碰到其他的弦。采用勾弦弹法能得到清晰明亮的音色，适合演奏速度快的乐曲，是民谣吉他最常用的弹奏技法。

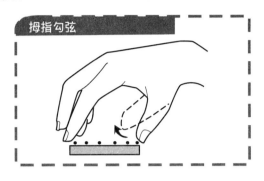
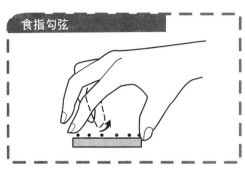

靠弦弹法：靠弦弹法又称平行弹法，因各手指发力的方向与吉他面板相平行而得名。靠弦是指各手指拨弦后停靠在下一根琴弦上等待下次拨弦。如：拇指拨六弦后靠在五弦上，拨五弦后靠在四弦上。食指拨三弦后靠在四弦上，中指拨二弦后靠在三弦上。采用靠弦弹法能得到饱满厚重的音色，适合弹奏单音旋律。

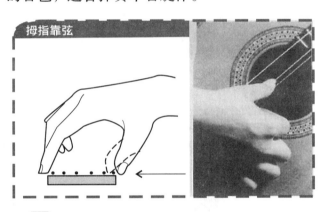
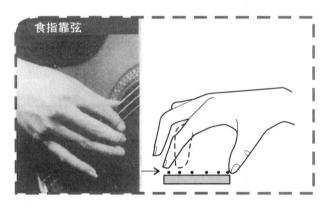

教学提示

这是本教程的第一周，这个时期学生的兴趣和好奇心都很浓厚，教师应充分向学生展示吉他的魅力和超强表现力。比如在介绍吉他的分类时，教师应将四种吉他实物展示出来，并为学生示范四种吉他的精彩曲目，让学生既欣赏到了吉他的精彩演奏，又了解了四种吉他的不同之处。在示范演奏的同时，教师可介绍正确的演奏姿势，在时间足够的情况下，教师应亲自为每个学生调好弦（新手大都是不会调音的）。

另外，有一定教学经验的吉他教师大都有一套属于自己的教学经验和方法。教师在本周应将这些经验和方法运用起来，比如教学过程中对学生有哪些纪律要求；课余练琴时间应如何安排；课堂上要逐步训练学员上台弹奏以检验教学效果；下课前预先演示下周要学的重点内容；学习弹唱前要先集体学学唱歌等。

本周课程教师还可以讲解一些最基本的乐理知识，如音名与唱名、音符的长短等，也可以将第二周要讲的众多乐理知识"分解"一部分，提前讲解。学生很愿意听，教师也讲得很轻松，课程内容也显得丰富。

乐理知识与乐谱知识

第一部分 乐理知识

一、声音的特性

声音是由物体的振动而产生的。在自然界中，能被我们通过听觉而感受到的音是非常多的，但并不是所有的音都可以作为构成音乐的材料。在音乐中所使用的音，是人们在长期的生产和生活过程中为了表现自己的生活和思想感情而特意挑选出来的。这些音被组成一个个相对固定的体系，用来表现音乐思想，塑造音乐形象。

声音有高低、强弱、长短、音色四种性质。

音的高低是由物体在一定时间内的振动次数（频率）来决定的。振动次数多，音则高；振动次数少，音则低。

声音的长短是由其延续时间的不同来决定的。音的延续时间长，音则长；音的延续时间短，音则短。

声音的强弱是由振幅（即振动范围的幅度）的大小来决定的。振幅大，音则强；振幅小，音则弱。声音的音色则是由发音体的性质、形状及其泛音的多少等决定的。

声音的以上四种性质，在音乐表现中都是非常重要的，其中音的高低和长短具有更为重大的意义。一首歌曲，不管你用人声来演唱还是用乐器来演奏，小声唱或是大声唱，虽然声音的强弱及音色都有了变化，我们仍然很容易辨认出这支旋律。但是，假如将这首歌的音高或音值加以改变，则音乐形象就会产生很大的变化。因此，不管创作也好，演奏演唱也好，对音高和音值应加以特别的注意。

根据振动状态的规则与不规则，声音被分为乐音与噪音两类。音乐中所使用的主要是乐音，但噪音也是音乐表现中不可缺少的组成部分。在我国民族音乐里，噪音的使用较为广泛。实践证明，噪音在音乐里具有相当丰富的表现能力。如在戏曲音乐中，打击乐器在其他艺术表现手段的配合下，在塑造人物形象以及表现各种思想情感方面有着突出作用。这是世界音乐文化中非常有特色的一部分，值得我们很好地研究和学习。

我们平时所听到的声音，都不仅仅是一个音在响，而是许多个音的结合，也就是复合音。复合音的产生是由于发音体（以弦为例）不仅全段在振动，它的各部分（二分之一、三分之一、四分之一等）也分别同时在振动。由发音体全段振动而产生的音叫做基音，也就是最易听见的声音；由发音体各部分振动而产生的音叫做泛音，这些音是我们不易听出来的。

二、乐音体系

在音乐中使用的、具有固定音高的音的总和，叫做乐音体系。将乐音体系中的音按照上行或下行的次序排列起来，叫做音列。

在钢琴上可以明显地看出乐音体系中所使用的音和音列。作为乐器之王的钢琴包括八十八个音高不同的音，这些音高可以满足大部分作品的弹奏需求。

乐音体系中的各音叫做音级，分为基本音级和变化音级两种。乐音体系中，七个具有独立名称的音级叫做基本音级。钢琴上白键所发出的音是与基本音级相符合的。

基本音级的名称是用音名和唱名两种方式来标记的。钢琴上五十二个白键循环重复地使用七个基本音级名称。两个相邻的具有同样名称的音为八度关系。

升高或降低基本音级而得来的音，叫做变化音级。将基本音级升高半音用"升"或"♯"来标明，降低半音用"降"或"♭"来标明，升高全音用"重升"或"×"来标明，降低全音用"重降"或"♭♭"来标明。

三、音的分组

前面已经讲过，钢琴上五十二个白键循环重复地使用七个基本音级名称，因此，在音列中便产生了许多同名的音。为了区分音名相同而音高不同的各音，我们将音列分成许多个"组"。

在音列中央的音组叫做小字一组，它的音级标记用小写字母以及字母右上方的数字"1"来表示，如c^1、d^1、e^1等。

比小字一组高的音组顺次定名为小字二组、小字三组、小字四组、小字五组。小字二组的标记用小写字母以及字母右上方的数字"2"来表示，如c^2、d^2、e^2等。其他各组依此类推。

比小字一组低的音组，依次定名为小字组、大字组、大字一组及大字二组。小字组各音的标记用不带数字的小写字母来表示，如c、d、e等；大字组用不带数字的大写字母来标记，如C、D、E等；大字一组用大写字母以及字母右下方的数字"1"来标明，如C_1、D_1、E_1等。大字二组用大写字母以及字母右下方的数字"2"来标明，如A_2、B_2等。

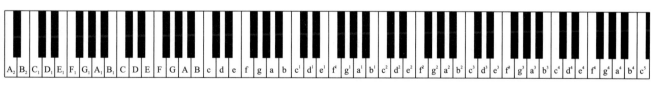

乐音体系键盘示意图

音域可分为总的音域和个别的人声或乐器的音域几种。

总的音域是指音列的总范围，可以说是从极低频率到极高频率的连续谱系。

个别的人声或乐器的音域是指其在整个音域中所能达到的那一部分，如钢琴的音域是A_2—c^5。

音区是音域中的一部分，有高音区、中音区、低音区三种。如在钢琴的音域中，小字组、小字一组和小字二组属于中音区，小字三组、小字四组和小字五组属高音区，大字组、大字一组和大字

二组属低音区。各种人声和各种乐器的音区划分，其标准往往是不相同的，如男低音的高音区是女低音的低音区等。各音区的特性音色在音乐表现中有着重大的作用——高音区一般具有清脆、嘹亮、尖锐的特性，而低音区则往往给人以浑厚、厚重之感。

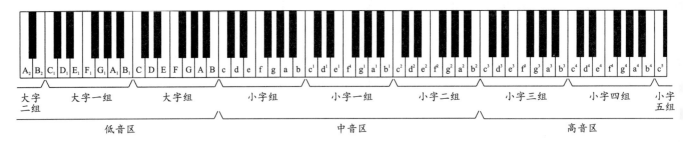

音区与音组分布图

四、音律

乐音体系中各音的绝对准确高度及其相互关系叫做音律。音律是在长期的音乐实践发展中形成的，并成为确定调式音高的基础。在历史发展过程中，曾采用过各种各样的方法来确定乐音体系中各音的高度，其中主要为大家所熟知的有"纯律""五度相生律"和"十二平均律"三种。目前被世界各国所广泛采用的是"十二平均律"，但"纯律"和"五度相生律"在音乐创作中仍继续产生着影响并具有重大的意义。

十二平均律

将八度分成十二个均等的部分（半音）的音律叫做十二平均律。

十二平均律早在古希腊时便有人提出了，但并未加以科学的计算。世界上最早根据数学原理来制订十二平均律的是我国明朝大音乐家朱载堉（1584年）。

半音是十二平均律组织中最小的音高距离，两个半音的距离构成一个全音。一个八度内包含十二个半音，也就是六个全音。在音列的基本音级中间，除了E到F、B到C是半音外，其余相邻两音间的距离都是全音。在钢琴上，相邻的两个琴键（包括黑键）都构成半音，隔开一个琴键的两个音则都构成全音。

五度相生律

五度相生律是以分音列的第二分音和第三分音这一纯五度作为生律要素，即由某一音开始向上构成一个纯五度，产生次一律，再由次一律向上构成一纯五度，产生再次一律，如此继续相生所定出的音律。如F-C-G-D-A-E-B，这样便产生了七个基本音级。

五度相生律所定出的七个基本音级间的音高关系，和十二平均律中七个基本音级的音高关系是不同的。例如在五度相生律中EF、BC之间为半音，但比十二平均律中的半音要小；其余相邻两音级之间虽然亦为全音，但比十二平均律中的全音要大。这种音高的差异就是由于定律方法的不同而产生的。

纯律

纯律是在泛音列的基础上生成的音律，在分列音的第二分音和第三分音之间，再加入第五分音来作为生律的要素，构成和弦形式，这样便产生了七个基本音级。

纯律中基本音级的音高关系不同于十二平均律和五度相生律中基本音级间的音高关系：它的EF、BC之间的半音比其他两种律制的半音要大。全音的情况有两种：CD、FG、AB为大全音，和五度相生律中的全音相等，比十二平均律中的全音大；DE、GA为小全音，比其他两种律制的全音都小。

三种律制在实际的应用中各有长处：五度相生律是根据纯五度定律的，因此在音的先后结合上自然协调，适用于单音音乐；纯律是根据自然三和弦而定律，因此在和弦音的同时结合上纯正而和谐，适用于多声音乐，但随着多声部音乐的发展，转调日趋频繁，加上键盘乐器在演奏纯律时较为困难，纯律的应用受到很大限制；尽管十二平均律在音的先后结合和同时结合上都不是那么纯正自然，但由于它转调方便，在键盘乐器的演奏中有着许多优点，因此近百年来被广泛采用。

五、变音记号与等音记号

变音记号：用来表示升高或降低基本音级的记号叫做变音记号。变音记号有五种：升音记号（♯）表示将基本音级升高半音，降音记号（♭）表示将基本音级降低半音，重升记号（𝄪）表示将基本音级升高两个半音（一个全音），重降记号（♭♭）表示将基本音级降低两个半音（一个全音），还原记号（♮）表示将已经升高或降低的音还原。

变音记号可以记在五线谱的线上和间内，通常是在音符的前面和谱号的后面。记在谱号后面的变音记号叫做调号，在未改变新调之前，它对音列中所有同音名的音都生效。如果在乐曲中间要更换调号，可能有三种情况。

注意：如果更换调号发生在一行乐谱的开始处，这时应该先在前一行乐谱的末尾处将所要更换的调号标记清楚，并将最后一条小节线向前移，以便标记新调的调号。第一种是增加原有升号或降号的数目，只要在更换调号处的小节线右边写出新调的调号即可。第二种是减少原有升号或降号的数目，这时需要在更换调号处的小节线左边将多余的变音记号还原，并在小节线的右边写出新调的调号；第三种情况是升号变降号或降号变升号，这时需要在更换调号处的小节线左边将原来的变音记号还原，并在小节线的右边写出新调的调号。

直接放在音符前的变音记号叫做临时记号。临时记号只限于对同音高的音有效，而且只到最近的小节线为止。在多声部乐曲中，临时记号往往只对一个声部有效。为了提醒废除前面所用的临时记号，有时会在小节线后面加上另外的临时记号。

等音记号：在半音相等的条件下，将相距全音的两个音中的较低音升高半音时等于将较高音降低半音。如♯C=♭D、♯F=♭G等；当较低音重升时等于较高音，如𝄪C=D、𝄪A=B等。将相距半音的两个音中的较低音升高半音时等于较高音，如♯E=F、♯B=C等。这种音高相同而音名和意义不同的音称为等音。

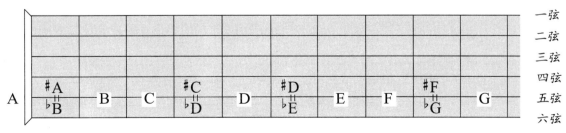

等音示意图

六、音乐的组成要素

作曲家创作乐曲，也像文学家写诗歌、小说一样，有一套表情达意的体系，那就是音乐语言。音乐语言包括很多要素，如旋律、节奏、节拍、速度、力度、音区、音色、和声、复调、调式、调性等。一首音乐作品的思想内容和艺术之美，要通过多种要素才能表现出来。

【旋律】又称曲调，它是按照一定的高低、长短和强弱关系而组成的音的线条。它是塑造音乐形象最主要的手段，是音乐的灵魂。

【节奏】即各音在音乐行进中的长短关系和强弱关系。由于不同高低的音同时也具有不同长短和不同强弱的属性，因此旋律中必须包括节奏这一要素。

【节拍】即强拍和弱拍有规律的交替。节拍有多种不同的组合方式，也叫拍子，例如我们常说的四三拍子、四四拍子。正常的节奏是按照一定的拍子进行的。

【速度】即音乐进行的快慢。为使音乐准确地表达出所要表现的思想感情，必须使作品按一定的速度演唱或演奏。

【力度】即声音强弱的程度。音的强弱变化对音乐形象的塑造也起着很重要的作用。

【音区】即音的高低范围。不同音区的音在表达思想感情时各有不同的功能和特点。

【音色】即不同人声、不同乐器及不同组合在音响上的特色。通过音色的对比和变化，可以丰富和加强音乐的表现力。

【和声】即两个以上的音按一定规律同时结合。和弦进行的强弱、稳定与不稳定、协和与不协和，以及不稳定、不协和和弦对稳定、协和和弦的倾向性，构成了和声的功能体系。和声的功能作用，直接影响到力度的强弱、节奏的快慢疏密和动力的大小。此外，和声的音响效果还有明暗的区别和疏密浓淡之分，从而使和声具有渲染色彩的作用。

【复调】即两个或几个旋律的同时结合。不同旋律的同时结合叫做对比复调，同一旋律隔开一定时间的先后模仿称为模仿复调。运用复调手法，可以丰富音乐形象，加强音乐发展的气势和声部的独立性，造成前呼后应、此起彼落的效果。

【调式】即从音乐作品的旋律与和声中所用的高低不同的音归纳出来的音列。这些音互相联系并保持着一定的倾向性，而调性则是调式的中心音（主音）的音高。在许多音乐作品中，调式和调性的转换和对比，是体现气氛、色彩、情绪和形象变化的重要手法。

音乐语言的各种要素互相配合，具有千变万化的表现力。旋律尽管是音乐的灵魂，但其他要素起了变化，音乐形象就会有不同程度的改变。在一定条件下，其他要素甚至起到了重要作用。

第二部分 乐谱知识

一、简谱知识

和语言一样，不同民族都有过自己创立并传承下来的记录音乐的方式——记谱法。各民族的记谱方式各有千秋，但是目前更为广泛使用的是五线谱和简谱（据说简谱是由法国思想家卢梭于

1742年发明的），本书所采用记谱法主要是简谱与六线谱。

简谱是一种比较简单易学的记谱法。它最大的好处在于仅用七个阿拉伯数字（**1 2 3 4 5 6 7**）就能将千变万化的音乐记录并表示出来，易于人们快速记忆并广泛传播；同时，简谱的记谱方式在记录、表现其他音乐元素时也基本能够胜任。虽然简谱不是在中国诞生的，但却在中国得以广泛传播及应用。

1. 乐曲的基本元素

一般来说，所有音乐都有四个基本要素，而其中最重要的是"音的高低"和"音的长短"：

(1) 音的高低：任何一首曲子都是由高低不同的音组成的，从钢琴上直观看就是越往左的键盘音越低，越往右的键盘音越高。

(2) 音的长短：除了音的高低外，还有一个重要的因素就是音的长短。音的高低和长短的变化使得这首曲子有别于其他的曲子，它们是构成音乐最重要的基础元素。

(3) 音的力度：音乐的力度也叫强度。很容易理解，一首音乐作品总会有一些音符的力度比较强一些，有些地方弱一些。而力度的变化是音乐作品中表达情感的手法之一。

(4) 音质：也可以称音色，也就是乐器或人声所发出声音的特色。同样的旋律音高，男声和女声唱出的就会是不一样的音色；小提琴和钢琴的音色也不一样。

上述四项就是构成任一乐曲的基础元素，而简谱基本可以将这些基础性元素正确标注出来。

2. 音符

在简谱中记录音的高低和长短的符号，叫做音符。而用来表示这些音的高低的符号，是七个阿拉伯数字，它们的写法是：**1**、**2**、**3**、**4**、**5**、**6**、**7**，读法为：do、re、mi、fa、sol、la、si。记谱时，音符是和音高、节奏紧密相连的，一个没有音高的音符没有任何意义。

3. 音高

简谱的"数字符号"——**1**、**2**、**3**、**4**、**5**、**6**、**7**——本身就表示了不同的音高，它们之间的关系可以从钢琴键盘上很直观地理解。广义上说，简谱记谱法里翻来覆去总共就有七个基本音符。钢琴上的琴键由黑键和白键组成，共有八十八个琴键。下图标示出这个键盘以及每个琴键对应的音符和音高。现在重点看线框里面的音符——七个白键和五个黑键。搞懂了这十二个音符及其位置规律就可以将所有八十八个琴键掌握了。

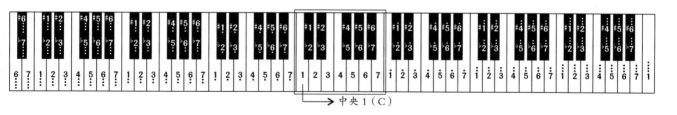

→ 中央1（C）

线框里面的音符上下都不带"圆点"（低音点、高音点），它们叫做中音区音符。如果你打算记下它们的话，要先将中央C牢记在心——这可以说是所有八十八个琴键位置的基础。这七个白键就是我们通常唱的**1**、**2**、**3**、**4**、**5**、**6**、**7**七个音符。那么五个黑键呢？请看下面有关半音和全音的解释。

线框右面的音符上边标记了一个圆点，则表示要将该音升高一个音组，即行话所说的"高八度"；如加两个圆点，则表示将该音升高两个音组；依此类推。在音符下边标记一个圆点，则表示将该音降低一个音组，即"低八度"；如加两个圆点，则表示将该音降低两个音组。

用手依次在键盘上弹出上面各组音符，你就会直观地感受到音的高低了。当然，你也可以在吉他上试试。

4. 音的长短

音乐中的音除了有高低之分外，还有长短之分。为表述方便，这里引用一个基础的音乐术语——拍子，拍子是表示音符长短的重要概念。

表示音乐的长短需要有一个相对固定的时间概念。简谱里将音符分为全音符、二分音符、四分音符、八分音符、十六分音符、三十二分音符等。在这几种音符里面，最重要的是四分音符，它是一个基本参照度量长度，即我们常用四分音符表示一拍。这里"一拍"的概念是一个相对时间度量单位。一拍的长度没有限制，可以是一秒也可以是两秒或半秒。假如一拍是一秒的长度，那么两拍就是两秒；一拍定为半秒的话，两拍就是一秒的长度。一旦这个基础的一拍定下来，推算其他音符的长度就相对容易了。

我们可以用一条横线"—"在四分音符的右边（延时线）或下面（减时线）来标注该音符的长短。下面列出了常用音符的写法和它们的时值：

音符名称	简谱记法	时　值
全音符	5 — — —	四　拍
二分音符	5 —	二　拍
四分音符	5	一　拍
八分音符	5̲	二分之一拍
十六分音符	5̳	四分之一拍
三十二分音符	5̿	八分之一拍

上例可以看出：横线有标注在音符后面的，也有记在音符下面的，横线标记的位置不同，被标记的音符的时值也不同。从表中可以发现一个规律，就是：要使音符时值延长，就在四分音符右边加横线"—"，这时的横线叫延时线，延时线越多，音持续的时间（时值）越长。而音符下面的横线越多，则该音符持续的时间越短。

5. 休止符

音乐中除了有音的高低、长短之外，还有音的休止。表示声音休止的符号叫休止符，用"**0**"标记。通俗点说就是没有声音，不出声的符号。

休止符也有六种，用法与音符类似。但一般直接用"**0**"表示增加的休止时值，每增加一个"**0**"相当于增加一个四分休止符的时值。

6. 半音与全音

音符与音符之间是有"距离"的，这个距离是一个相对可计算的数值。在音乐中，相邻的两个音之间最小的距离叫半音，两个半音距离构成一个全音。表现在钢琴上就是钢琴键盘上紧密相连的

两个键就构成半音关系，而隔一个键就是全音关系。

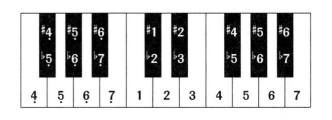 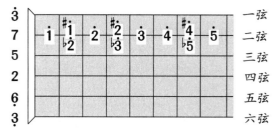

白键位置上的3音和4音、7音和i音之间构成半音；而1和2之间，2和3之间，以及4和5、6和7之间构成的是全音。此外，相邻白键之间隔着一个黑键，这两个白键与该黑键均构成半音。在吉他指板上相邻一格的两音间为半音，两格则为全音。

7. 变化音

将基本音升高或降低，就形成了变化音。将基本音升高半音，叫升音，用"#"（升记号）表示，记谱时一般写在音符的左上角，如下所示：

$$^\#1 \quad ^\#2 \quad ^\#3 \quad ^\#4 \quad ^\#5 \quad ^\#6 \quad ^\#7$$

基本音降低半音，用"♭"（降记号）表示，记谱时同样写在音符的左上角。

$$^\flat1 \quad ^\flat2 \quad ^\flat3 \quad ^\flat4 \quad ^\flat5 \quad ^\flat6 \quad ^\flat7$$

基本音升高一个全音叫重升音，用"×"（重升记号）表示，这和调式有关。

$$^\times1 \quad ^\times2 \quad ^\times3 \quad ^\times4 \quad ^\times5 \quad ^\times6 \quad ^\times7$$

基本音降低一个全音叫重降音，用"♭♭"（重降记号）表示。

$$^{\flat\flat}1 \quad ^{\flat\flat}2 \quad ^{\flat\flat}3 \quad ^{\flat\flat}4 \quad ^{\flat\flat}5 \quad ^{\flat\flat}6 \quad ^{\flat\flat}7$$

将已经升高(包括重升)或降低（包括重降）的音，还原成原来的音，用还原记号"♮"表示。

$$^\natural1 \quad ^\natural2 \quad ^\natural3 \quad ^\natural4 \quad ^\natural5 \quad ^\natural6 \quad ^\natural7$$

8. 附点音符

附点就是记在音符右下角的小圆点，表示增加前面音符时值的一半，带附点的音符叫附点音符。

例如：

四分附点音符： 5. = 5 + 5　　　　八分附点音符：5. = 5 + 5

四分复附点音符：5.. = 5 + 5 + 5

9. 节奏

掌握读谱前先要掌握节奏，而掌握节奏的前提是要能准确地击拍。击拍的方法是：手往下拍是半拍，手掌拿起是半拍，一下一上是一拍。

节拍符号：前半拍为 ↓ ，后半拍为↑ ，一拍为 ↓↑ 。节奏符号用 X 表示，念作da。

要熟悉节奏，就要手打节拍，口念节奏一起进行练习，如下谱所示。

2/4　X　　X X　|　X　　—　|
da　da da　da - a

注：上谱中的2/4是拍号，表示以四分音符为一拍，每小节两拍。

10. 节拍

乐曲或歌曲中，音的强弱有规律地循环出现，就形成节拍。节拍和节奏的关系，就像列队行进中整齐的步伐（节拍）和变化着的鼓点（节奏）之间的关系。

（1）**单拍子** 指每小节一个强拍。

例如：

2/4拍：●○（注：●表示强拍，○表示弱拍）每小节的第一拍是强拍，第二拍是弱拍。

3/4拍：●○○每小节的第一拍是强拍，第二、第三拍为弱拍。

（2）**复拍子** 是由同类型的单拍子所组成的。

例如：4/4拍：●○◐○每小节第一拍是强拍，第三拍是次强拍，第二、第四拍是弱拍。

（3）**混合复拍子** 每小节由两个或两个以上不同类型的单拍子组成。

常见的有5/4拍，可分为2/4+3/4或3/4+2/4两种形式，它的强弱规律是：

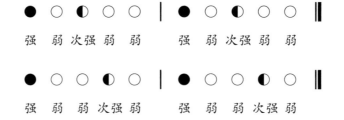

注：●强拍、○弱拍、◐次强拍。

（4）**拍子的强弱规律** 每一种拍子的强弱规律是不同的，从下表中我们可以了解部分常用拍子的种类与特点。

以音5（sol）为例

拍 类		音 符	强 弱 规 律	拍 号	读 法
单拍子	一拍	5	●	1/4	四一拍
	二拍	5 — 5 —	● ○	2/2	二二拍
		5 5	● ○	2/4	四二拍
	三拍	5 5 5	● ○ ○	3/4	四三拍
		5 5 5	● ○ ○	3/8	八三拍
复拍子	四拍	5 5 5 5	● ○ ◐ ○	4/4	四四拍
	六拍	5 5 5 5 5 5	● ○ ○ ◐ ○ ○	6/8	八六拍

11. 调式音阶

将按照一定关系结合在一起的几个音组成一个有主音（中心音）的音列体系，便构成了一种调式。

把调式中的各个音（从主音到主音），按一定的音高关系排列起来的音列，叫音阶。

（1）**大调式**　凡是音阶排列符合全、全、半、全、全、全、半结构的调式，就属于自然大调。自然大调是使用最广泛的调式。

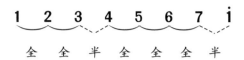

经验之谈

一般来说，如果一首音乐作品从 **1**、**3** 或 **5** 开始，而结束在 **1** 上，那它就是大调音乐，比如国歌就是大调音乐。要想真正搞懂调式音乐，必须要学习和声知识。

（2）**小调式**　小调式也有三种形式：

自然小调：凡是音阶排列符合全、半、全、全、半、全、全结构的调式，就属于自然小调。

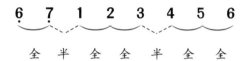

和声小调：升高自然小调音阶的第七级音（Ⅶ级），便构成了和声小调。

旋律小调：在自然小调音阶上行时升高它的第六级音（Ⅵ级）和第七级音（Ⅶ级），而下行时将它们还原，这样的调式叫做旋律小调。

经验之谈

小调音乐一般是从**6**或**3**开始，而结束在**6**上，比如《莫斯科郊外的晚上》就是小调音乐。同大调一样，要想真正搞懂小调音乐，必须要学习和声知识。

12. 反复记号

‖: :‖表示记号内的曲调反复唱（奏）。如果从头反复，前面的 ‖: 可省略。例如：
A｜B｜C :‖ D｜E｜F :‖ 实际唱（奏）为 A B C A B C D E F D E F。

反复跳跃记号：:‖ ‖ 俗称"跳房子"，记在曲调的结尾，表示这段曲调的两次结束不相同。

例如：A ｜ B ｜ C :‖ D ‖ 实际唱（奏）为 A B C A B D。

D.C.记在乐曲的复纵线下，表示从头反复，然后到记号 Fine. 或 ‖ 处结束。

注："Fine."表示结束。"⌢"是无限延长号，如果放在复纵线上则表示终止。

13. 装饰音

装饰音主要被用来装饰旋律里的主要音。它们用特殊标记或小音符表示，装饰音的时值通常比较短。

（1）**倚音**　指一个或数个依附于主要音符上的装饰音。倚音的时值短暂，有前倚音、后倚音之分。

例如：$_5^{\frown}6$ 是前倚音，实际唱（奏）为 <u>5</u>6·，$_5^{\frown}6$ 中的 5 要唱（奏）得非常短促，一带而过；$_{56}^{\frown}\dot{1}$ 实际唱（奏）为 <u>5</u><u>6</u>$\dot{1}$··，<u>5</u><u>6</u> 仍需唱（奏）得很短促。

（2）颤音　由主要音和它相邻的音快速均匀地交替演奏，颤音的标记为 *tr* 或 *tr* ~~~，例如：

tr ~~~
$\dot{1}$　—　　实际演奏：<u>$\dot{2}\dot{1}\dot{2}\dot{1}\dot{2}\dot{1}\dot{2}\dot{1}\dot{2}\dot{1}\dot{2}\dot{1}\dot{2}\dot{1}$</u>

（3）波音　由主要音和它上方或下方相邻的音快速交替唱（奏）一次或两次。

波音一般占主要音的时值，可分为上波音（顺波音）～ 和下波音（逆波音）～ 两种。

例如：$\overset{\sim}{3}$ 是上波音，实际唱（奏）为 <u>3</u><u>4</u>3·。$\overset{\sim}{3}$ 是下波音，实际唱（奏）为 <u>3</u><u>2</u>3·。

（4）滑音　由主要音向上或向下滑向某个音而构成，滑音分上滑音 ↗ 和下滑音 ↘ 两种。滑音不仅能以声乐的形式加以演唱，还能用弦乐器来演奏，只是钢琴等键盘乐器是无法演奏这一技巧的。

14. 顿音记号

用 ▾ 标记在音符的上面，表示这个音要唱（奏）得短促、跳跃。

例如：

▾　▾　｜▾　▾
1　3　｜5　3　｜演奏成： 1 0 3 0 ｜ 5 0 3 0 ｜

15. 连音线

标记在音符上面的 "⌒" 符号就是连音线，它有两种用法：一是延音线，如果连线下方都是同一个音，则只弹奏前一个音符，后面的不用再弹奏，如下面 2 的连线；二是连接两个以上不同的音，也称圆滑线，要求唱（奏）得连贯、圆滑，下面的第二个连线就属于第二种情况。

6·<u>3</u> ｜2 — ｜2 3·<u>1</u> ｜6·　<u>5</u> <u>6</u> <u>7</u> <u>7</u>
　　　　　　延音线　　　　　　　　　圆滑线

16. 重音记号

重音用 > 或 ∧ 或 *sf* 表示，记号标记在音符的上面，表示这个音要唱（奏）得坚强有力，当 > 与 ∧ 两个记号同时出现时，∧ 表示更强。

例如：$\overset{\wedge}{5}$　$\overset{>}{5}$　$\overset{>}{5}$

17. 保持音记号

保持音用 – 表示，标记在音符的上面，表示这个音在唱奏时要保持足够的时值和饱满的音量。

例如：$\overline{5}$ $\overline{5}$ $\overline{3}$ $\overline{1}$ ｜$\overline{2}$　$\overline{3}$·$\overline{1}$ $\underline{5}$ — ｜

18. 自由延长号

用 ⌢ 标记，延长记号表示可根据乐曲感情和风格的需要，自由延长音符或休止符的时值。

例如：6·　<u>5</u> ｜<u>4</u> 0 <u>3</u> 0 ｜<u>2</u> 0 <u>1</u> 0 ｜<u>3</u> <u>3</u> <u>3</u> <u>2</u> <u>2</u> ｜6 — ‖

19. 小节线

用来将每一小节划分开的竖线叫小节线。小节线最重要的功能是划分小节，从而揭示强弱拍规律。

下面是一个4/4拍子的图例：

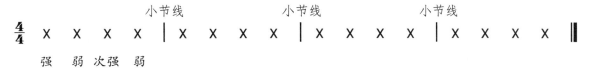

弱拍通常在小节线的左边，强拍通常在小节线的右边。也就是说，一般情况下每一小节的第一拍是强拍，最后一拍是弱拍。但这不是绝对的，比如演奏爵士钢琴作品时，很多时候都是"把弱拍子强弹"，以产生独特的切分节奏感。

二、六线谱知识

六线谱记谱法是把吉他的六根弦对应地画出六条平行的横线，并标注出两手演奏的位置和动作（即指法）的记谱方法，与简谱及五线谱不同，它不能记录音的高低。它与简谱或五线谱结合对照起来使用时非常方便，既能表示音高，又能表示指法。六线谱具有直观、通俗易懂、便于理解等特点，因而被世界各国音乐出版公司所采用，成为学习吉他弹奏必不可少的辅助工具。

常用的六线谱由和弦图和平行的六根横线两大部分组成。和弦图表示的是左手按弦的指法，六根横线表示的是右手弹弦的指法，左右手指法相结合便能把乐曲演奏出来了。接下来，我们首先来认识一下表示左手指法的和弦图。

和弦图：用于记录左手按弦位置及指法。

上面的方格图形表示的就是吉他指板上品格和琴弦交叉组成的一个平面图形，在方格中加入左手手指的代码标注出指法后，就构成了和弦图，如下图：

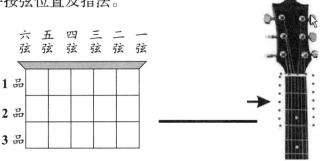

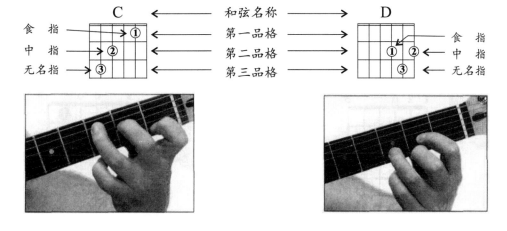

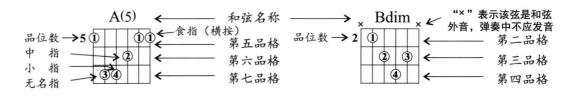

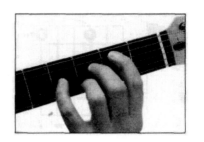

六线谱：用于记录右手弹弦位置及指法。

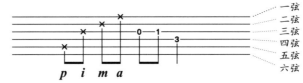

注："×"表示右手要弹奏的弦，数字表示左手要按的品格并用右手将它弹响。如上图所示，0表示弹响三弦空弦，1表示弹响三弦1品，3表示弹响四弦3品。六线谱下方的字母表示右手的指法，如p表示大拇指弹五弦，i表示食指弹三弦，m表示中指弹二弦，a表示无名指弹一弦。

1. 六线谱的记谱类型

（1）分解型

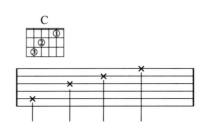

六线谱中画的"×"表示要弹的弦，画在第几线上就表示弹第几弦。以上图为例，该小节弹奏过程如下：左手按好C和弦，右手依次弹响五、三、二、一弦。

（2）柱式型

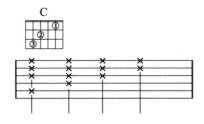

六线谱中在垂直的竖线上画的多个"×"表示同时将多根弦弹响。以上图为例，该小节的弹奏过程如下：

①左手按好C和弦，右手大拇指、食指、中指和无名指同时拨响五、三、二、一弦；

②右手大拇指、食指、中指和无名指同时拨响四、三、二、一弦；

③右手食指、中指和无名指同时拨响三、二、一弦；

④右手中指和无名指同时拨响二、一弦。

（3）扫弦型

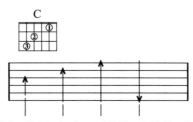

六线谱中箭头所指方向表示右手扫弦的方向，箭头"落"在哪根线上就表示扫到哪根弦。以上图为例，该小节的弹奏过程如下：

① 用右手食指指甲（或拨片）从五弦扫到三弦；

② 用右手食指指甲（或拨片）从六弦扫到二弦；

③ 用右手食指指甲（或拨片）从六弦扫到一弦；

④ 用右手大拇指指甲（或拨片）从一弦扫到六弦。

（4）旋律型

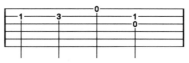

谱例中记录在六线谱中的阿拉伯数字表示吉他指板上的品格，数字标在第几线上就表示要用左手按住第几弦第几品并用右手弹响。以上图为例，该小节的弹奏过程如下：

① 左手按住二弦1品，右手弹响二弦；

② 左手按住二弦3品，右手弹响二弦；

③ 右手弹响一弦空弦；

④ 左手按住二弦1品，右手同时弹响二弦和三弦空弦音。

（5）混合型

以上几种常见的记谱类型经常会在一首乐曲的六线谱上同时出现，如下面这一小节的谱例就包含了以上四种记谱类型：

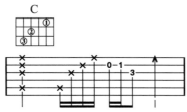

注：在弹奏这种混合型记谱到旋律型记谱部分时，应该尽量使用那些空闲手指（即按和弦外的手指）来按弦，尽量保持按和弦的手指不动。

六线谱中音符、休止符的时值长短关系和简谱中的是一致的，只是书写方式不同而已。六线谱和简谱音符时值对照如下：

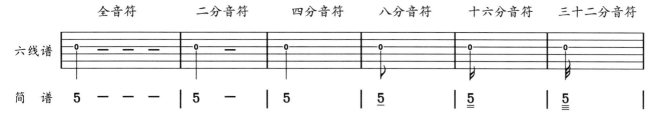

为了便于记谱和看谱，我们通常将同一拍内的八分音符、十六分音符、三十二分音符等多个音符的符尾连起来书写，如下图：

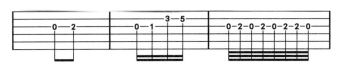

六线谱与简谱的休止符时值对照如下：

	全休止符	二分休止符	四分休止符	八分休止符	十六分休止符	三十二分休止符
六线谱	▬	▬	𝄽	𝄾	𝄿	𝅀
简　谱	0 0 0 0	0 0	0	<u>0</u>	<u>0</u>	<u>0</u>

休止符没有连写的情况，如两个八分休止符可以用一个四分休止符表示，四个十六分休止符也可以用一个四分休止符表示，它们的时值是相等的。如下图：

$$\underline{0\ 0} = 0 \qquad\qquad \underline{\underline{0\ 0\ 0\ 0}} = 0$$

2. 六线谱中的常见记号

| | ——小节线。

% 或 **⫽** ——六线谱中单一小节的重复。如：| A | B | % | % | C | 演奏顺序为A—B—B—B—C。

‖: :‖ ——反复记号。将该记号中间的部分弹奏两遍。如：| A | B ‖: C | D :‖ E | F ‖
　　　　演奏顺序为A—B—C—D—C—D—E—F。

D.S. ——从"𝄋"处反复一次，到Fine.处结束。如：| A | B | C ‖D | E | F ‖ 演奏顺序为
　　　　A—B—C—D—E—F—B—C。

D.C. ——从头反复，到**Fine.**处结束。如：| A | B | C ‖ D | E | F ‖ 演奏顺序为A—B—
　　　　C—D—E—F—A—B—C。

⊕ ——反复省略记号，需配对使用。反复后，从第一个 ⊕ 处跳至下一个 ⊕ 处弹奏直至结束。

　　　　如：| A | B | C | D | E ‖ 演奏顺序为A—B—C—D—E—A—B—E。

Fine. ——结束弹奏记号。

rit. ——演奏（或演唱）逐渐变慢。

F. O. ——声音逐渐消失。

在进行本周预备练习前，应先全面回顾上周预备练习所学内容。预备练习的主要目的在于提前接触后面几周必须掌握的内容，而只经过一次预备练习往往难以真正掌握这些知识点，所以必须回头巩固练习，然后才能进入本周预备练习的学习。

本周预备练习有如下三部分内容：

1. 记住四个和弦：Dm、G、Fmaj7、F

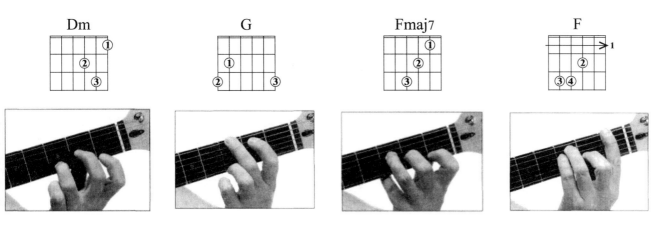

这四个和弦中，Dm与G和弦不难掌握，F和弦为常用和弦却较难按好，故用Fmaj7代替。F和弦为大横按和弦，大横按是学习吉他的一道难关，我们很难要求初学者一次性就学会大横按。为便于初学者过渡，可临时使用Fmaj7和弦代替F和弦，这样就轻松多了。

能按好这三个（或四个）和弦后，可结合上周预备练习中的三种节奏型试弹，并仔细体会弹奏效果。

2. 掌握一种技巧：扫弦 "↑" "↓"

首先可在左手空弦时练习右手扫六根弦，顺扫用食指指甲背面，逆扫用拇指指甲背面，动作要干脆有力，效果要有一定的力度感。当右手扫空弦动作熟练后，可逐步加入左手和弦，并让学生体会用不同和弦弹奏扫弦效果的异同。

待扫弦技巧基本掌握后，初学者可用《蜗牛与黄鹂鸟》这首歌来练习扫弦伴奏。当然，刚开始时用第一种最简单的节奏型是最好的。如果是课堂培训的话，教师可选用下面的简单节奏型弹唱《蜗牛与黄鹂鸟》，让学生跟着弹奏扫弦，然后再让学生自己练习。扫弦节奏型可选如下的一种或几种（有基础的学生也可以交替使用几种节奏型）。

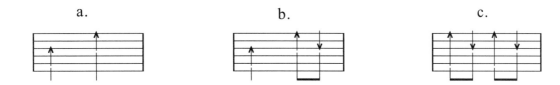

蜗牛与黄鹂鸟

陈弘文 词

林建昌 曲

C
5 5 5 5 35 | 1 6 5 |
阿门阿前一棵 葡 萄 树
阿树阿上两只 黄 鹂 鸟

C
5 5 5 5 32 | 1 3 2 |
阿嫩阿嫩绿地 刚 发 芽
阿嘻阿嘻哈哈 在 笑 它

G
2· 3 5 55 |
蜗 牛 背着那
葡 萄 成熟

C Am
3 32 1 1 | 2· 3 1 1 6· |
重 重的 壳呀 一 步 一步地
还 早得 很哪 现 在 上来

G C
5 6 5 :‖ 5 5 5 5 32 | 1 6 5 56 |
往 上 爬 阿黄阿黄鹂鸟 不 要 笑等我
干 什 么

C
1 2 1 2 | 3 2 |
爬 上 它就 成 熟

C
1 — | 1 — ‖
了

3. 学会十种常用节奏型

在练习下面节奏型的时候，左手尽量不要空弦，而且要交替按自己熟悉的不同和弦。

2/4
①
②
③

3/4
④
⑤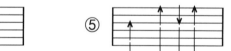
⑥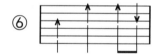

4/4
⑦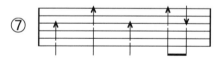
⑧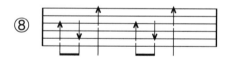

⑨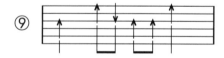
⑩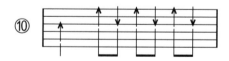

第二周（下）
新手试弹

一、右手空弦练习

以下六条练习是专门为初学者编写的。将每条练习弹得滚瓜烂熟，不但可以使初学者迅速掌握民谣吉他的常用伴奏音型，还能迅速掌握右手拨弦的准确性和独立性，以便于接下来左手的和弦转换等各项技能的学习。

以下六条练习曲的练习方法如下：

① 每条练习应该循环地反复弹奏，例如从1小节弹到4小节后返回到1小节再弹到4小节，然后再返回到1小节再到4小节，如此反复地循环弹奏。

② 每条练习应该严格按照右手手指分工来弹奏。即大拇指（p）弹六弦、五弦、四弦，食指（i）、中指（m）和无名指（a）分别弹奏三弦、二弦、一弦。

③ 刚开始练习的时候应该均匀而缓慢地弹奏，要保证每个音干净没有杂音。

④ 弹奏熟练以后慢慢加快弹奏速度，越快越好，但是每个音要干净没有杂音。

⑤ 弹得又快又熟练以后，再慢慢练习不用看弦也能弹得又快又好（这点很重要，因为后面将要学习的左手和弦转换要比右手弹奏难度大，如果右手弹奏技能还没掌握熟练，肯定就顾不上左手的和弦转换了）。

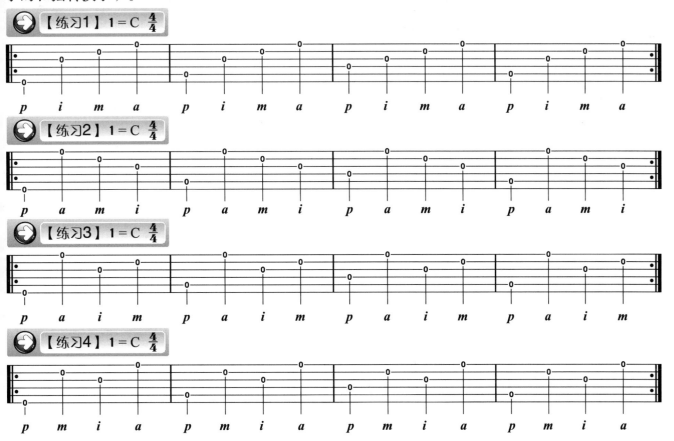

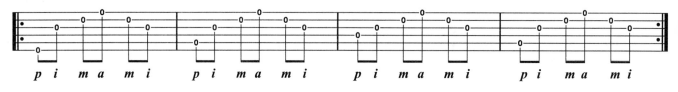

p i m a m i p i m a m i p i m a m i p i m a m i

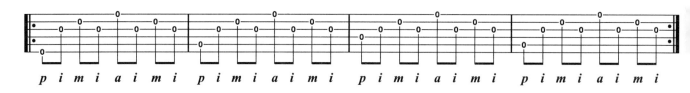

p i m i a i m i p i m i a i m i p i m i a i m i p i m i a i m i

二、左右手单音练习

以下几首简单的单音独奏曲是专门为初学者编写的,将它们弹奏熟练能使你快速找到左右手配合弹奏的感觉。每首独奏曲采用两个不同的八度音高编写,但是它们属于同一个调,注意体会这种编曲带来的听觉效果。另外,注意左手指法的合理安排。在补充内容中还有很多单音独奏曲,如《两只老虎》(263页)、《四季歌》(263页)、《红河谷》(266页)、《送别》(269页)等,有兴趣的读者不妨去试试。

1 = C 2/4 **1. 小 蜜 蜂** 外国童谣

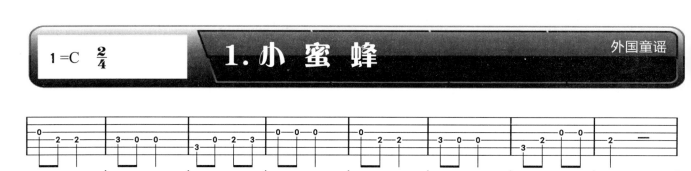

提高八度音:

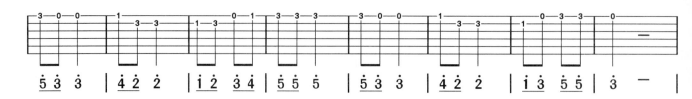

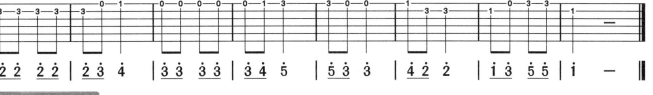

初次弹奏时，应把旋律音读（唱）出来，因为这些耳熟能详的小乐曲如果弹错了音，自己能迅速感知到，以便及时纠正错误。后面的单音练习曲也应这样做。

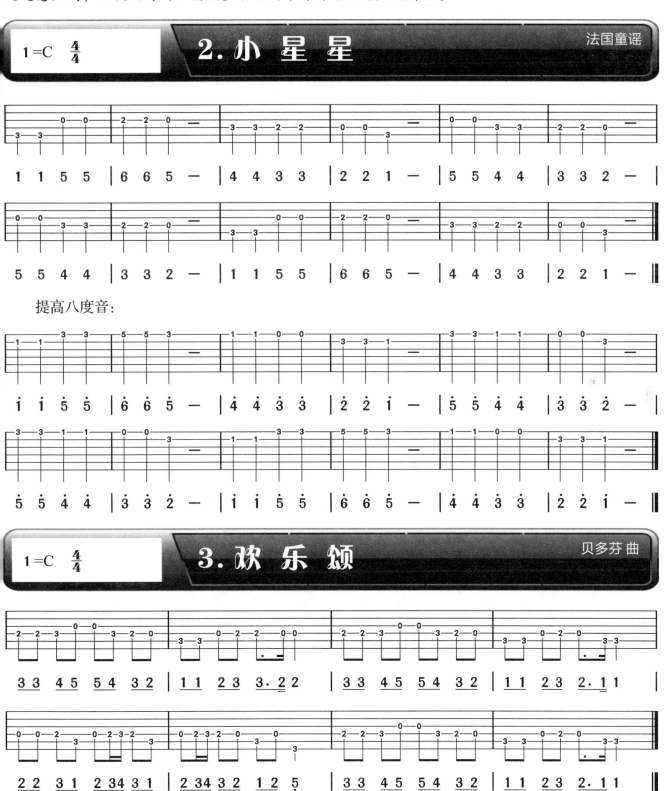

提高八度音：

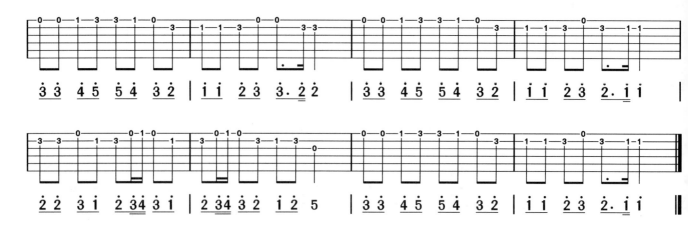

三、和弦转换

和弦转换是一项要求快、准、稳的左手技法，练习时必须遵循以下四个原则：

原则1. 先移动低音部的手指

在你移动手指时，不必急着将一个和弦一下子就按好。事实上，很多和弦的转换，尤其是手指需全部移动的和弦转换（例如Am换Dm、C换F），对于刚刚接触吉他的朋友来说是很难办到的。建议大家换和弦时，先移动低音部分的手指，因为不管是分解和弦还是扫弦的弹奏，都是先从根音或是低音弹起。你在转换和弦时，可以先移动低音部分的手指，这样其他手指便有充分时间来按别的音了。如下图：

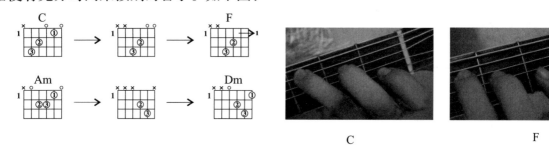

C F

原则2. 不需移动的手指，就按住不动

如果你是依照书上的方法来按和弦的，应该可以发现，有很多和弦在转换时存在有相同的音，这些相同的音你无需移动手指，只需移动不相同音的手指即可。如下图：

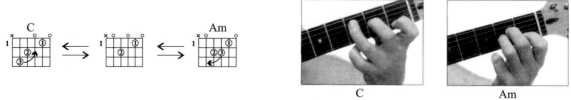

C Am

原则3. 相同指型的和弦，保持指型不变，整体移动手指

如：Am—E—Am这样的练习，Am和E和弦的指型完全一样，只是按的弦不同而已。在变换和弦的时候，3个按弦的手指应该保持原有指型来移动，而不要分开一个一个移动，这样就不容易出错，同时变换速度也比较快。类似的和弦变换还有Em—A9等。

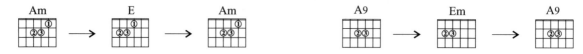

原则4. 放慢速度，试着边弹边换和弦

做到以上几点后，你还需要放慢速度试着边弹边换和弦。千万不要弹完一个和弦后，让右手停下来，等下一个和弦按好后再弹，因为当你养成这样的习惯后，对于练习是没有帮助的。和弦的转换需要你在练习时多多体会，掌握以上的诀窍，相信你很快就能上手了。

四、分解和弦练习

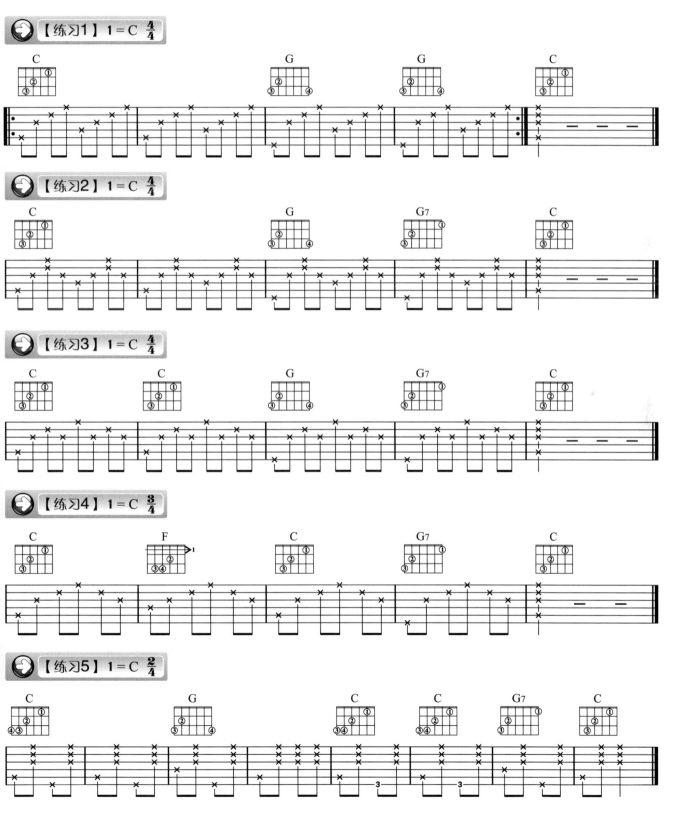

分别使用勾弦弹法和靠弦弹法来弹奏以上各条练习。使用靠弦弹法时，根音（六、五、四三根低音弦）要用靠弦法，一、二、三弦上的音用勾弦法。注意弹对拍子。

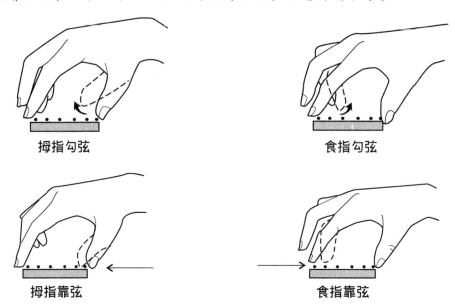

拇指勾弦　　　　　　　　　　食指勾弦

拇指靠弦　　　　　　　　　　食指靠弦

教学提示

本周课程在内容安排上比较紧凑，有经验的教师往往会将基本乐理知识和乐谱知识的学习穿插到其他各周的教学中。例如，上周讲解了音名与唱名、音的长短等知识，本周便从介绍六线谱知识开始，在讲解完六线谱后直接进入本周（下）的"新手试弹"课程。

右手空弦练习应注意各指的拨弦安排，如果用拨片弹奏的话，教师一开始便应该要求学生"一上一下"交替拨弦。在练习时应逐步教会学生掌握节拍的概念，区分四分音符与八分音符、十六分音符等。

如果学生稍有基础，教师应当安排其进行左右手的单音练习，可让他们学习小乐曲演奏，并要求他们把握好节奏弹出旋律，而不仅仅是断断续续地弹出单个的音符。还可以在本书后面的补充内容中找一些有趣的独奏曲来学习，其中"八个常用调入门练习"的每个调里都有音阶练习和单音乐曲。

进行了新手试弹后，便可教学生按和弦了。新手按和弦常常让教师感到头疼，因为个别学生左手按和弦后，右手弹出来的音多为"弹棉花"式的哑音。碰到这种情况，教师除了鼓励学生多用力之外，还可以采用一些其他办法，如将琴弦适当调松一点，让其低于标准音高，这样左手会感觉轻松一些；还可以在左手指尖贴上胶布，减少按弦时的疼痛感。

有一定基础的学生可以很快进入和弦转换练习。注意：在左手转换和弦的过程中，右手不能断断续续地弹奏。

本周要求学生弹会《小星星》《小蜜蜂》等乐曲，能轻松进行C→Am→Em等的和弦转换。个别基础较差的学生，教师应多安排练习。

音程

一、基础概念

在乐音体系中，两个音的高低关系，或两音之间的音高距离，就叫做音程。音程大致可分为旋律音程与和声音程。

旋律音程——指先后发声的两个音符之间的音程，其中较低的音称为根音，较高的音称为冠音。图例：

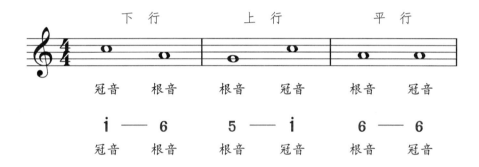

和声音程——指两个同时发声的音符之间的音程。同样的，其中较低的音称为根音，较高的音称为冠音。图例：

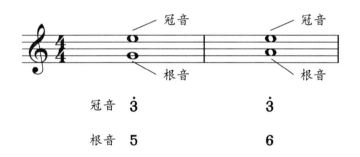

注：根音有时也称为"下方音"或"底音"，而冠音有时亦称为"上方音"。

二、音程结构

当然在实际的音乐表现中，不可能完全像基础概念所描述的这么单纯。否则我们今天所欣赏到的音乐，就不会呈现出如此丰富而又多姿多彩的面貌。

音程的特性，会因为音符的不同组合方式而改变。在探讨这些组合方式之前，我们必须先知道，音程是如何产生、怎么建构起来的，它到底包含了哪些元素，以下将分别说明。

1. 度数

度数指两音之间所包括基本音级的数量。在乐理中，"度"被用来作为计量单位表示两音之间的距离。请参看范例：

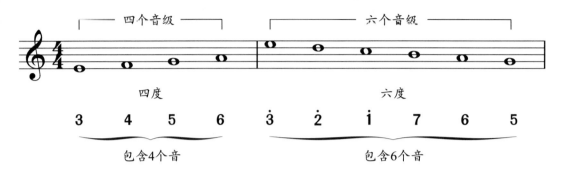

在五线谱中，每个"线"每个"间"都代表一个音级。当两个音在同一"线"或"间"时，称为一度；若两个音是在相邻的"间"与"线"上，就称为二度；其他度数依此类推，另请参看范例：

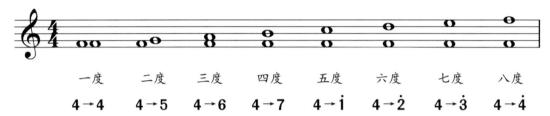

2. 音数

音数是指音程内所包含全音与半音的个数。相距一个全音，用"1"标示，相距一个半音，则用"$\frac{1}{2}$"标示。正因为全音、半音的个数不同，所以度数相同的音程，声响效果也不一定相同。请参考范例说明：

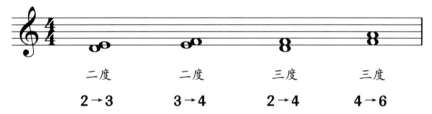

如上图，**2→3**、**3→4**皆为二度音程，但**2**与**3**的音数为"1"（相距一个全音），**3**与**4**的音数为"$\frac{1}{2}$"（相距一个半音）。而**2→4**、**4→6**皆为三度音程，但**2**与**4**的音数为"$1\frac{1}{2}$"（相距一个全音加一个半音），而**4→6**的音数却是"2"（相距二个全音）。

三、音程分类

由前面的说明，我们可以知道度数与音数是构成音程的两个要素。若再进一步探讨，还可以发现，在这么多"度数""音数"的排列组合中，每种组合都有其独特的特性（音数不同，度数相同，声响效果也不同）。所以，为了区别这些不同特性的音程，我们就有必要将它们做一些分类。按照度数和音数进行分类，音程可以分为单音程、复音程、自然音程和变化音程等几类。

（1）单音程：即一个八度以内的音程。如：1 — 5 、5 — $\dot{2}$、7 — $\dot{4}$ 等。

（2）复音程：即超过一个八度的音程。如：2 — $\dot{3}$、3 — $\dot{5}$ 等。

（3）自然音程：即自然调式中各音之间形成的音程。如：1 — 3 、3 — 5 、6 — $\dot{3}$ 等。

（4）变化音程：即由自然音程中的各音作半音变化，音程的度数不变而音数增加或减少而形成的音程。变化音程又分为增音程、减音程、倍增音程和倍减音程。

增音程：音程度数不变而音数增加。如：1 — #3 、3 — ×5 、♭6 — #$\dot{1}$ 等。

减音程：音程度数不变而音数减少。如：1 — ♭♭3 、4 — ♭♭6 、#7 — $\dot{2}$ 等。

按照和声在听觉上所产生的感觉，音程可以分为协和音程和不协和音程两种。协和的音程听起来悦耳，而不协和的音程听起来就刺耳、难听，有一种压迫感。听起来悦耳的音程是协和音程，听起来刺耳、不融合的音程就叫做不协和音程。

协和音程有三种听觉效果：

（1）极完全协和音程：纯一度、纯八度。

（2）完全协和音程：纯四度、纯五度。

（3）不完全协和音程：小三度、大三度、小六度、大六度。

以上这三种音程的音响效果各有不同：

极完全协和的音程，听起来是一个音，或者几乎是一个音的效果（纯八度有一点空洞的感觉）。

完全协和音程，听起来是互相包容的，很舒服的感觉。

不完全协和音程，听起来有一点跳跃的感觉，不很融合但相对和谐，所以也算在协和音程之内。

不协和音程听起来就十分刺耳了，包括大二度、小二度、大七度、小七度以及增减音程。不协和音程刺激听觉，但是在特定的情绪和条件下，作曲家会经常使用这种不协和音程，在音乐作品中会常常听到它们。

四、音程的性质

包含音数	度 数	性 质	举 例
0	一	纯一度	1 — 1　　2 — 2　　4 — 4
$\frac{1}{2}$（一半）	二	小二度	3 — 4　　$\underset{\cdot}{7}$ — 1
1（一全）	二	大二度	1 — 2　　2 — 3　　4 — 5
1$\frac{1}{2}$（一全一半）	三	小三度	2 — 4　　3 — 5　　6 — $\dot{1}$
2（二全）	三	大三度	1 — 3　　4 — 6　　5 — 7
2$\frac{1}{2}$（二全一半）	四	纯四度	1 — 4　　2 — 5　　3 — 6
3（三全）	四	增四度	4 — 7
3（三全）	五	减五度	7 — $\dot{4}$
3$\frac{1}{2}$（三全一半）	五	纯五度	1 — 5　　2 — 6　　3 — 7
4（四全）	六	小六度	3 — $\dot{1}$　　6 — $\dot{4}$

包含音数	度　数	性　质	举　例
$4\frac{1}{2}$（四全一半）	六	大六度	1 — 6　　2 — 7　　4 — $\dot{2}$
5（五全）	七	小七度	2 — $\dot{1}$　　3 — $\dot{2}$
$5\frac{1}{2}$（五全一半）	七	大七度	1 — 7　　4 — $\dot{3}$
6（六全）	八	纯八度	1 — $\dot{1}$　　2 — $\dot{2}$

五、音程的转位

音程的转位是指把音程上下两个音的位置颠倒过来（根音和冠音互相倒置）——上方音成下方音，下方音成为上方音。音程转位可以在一个八度之内，也可以超过一个八度。音程的转可以单独移动根音和冠音，也可以将根音和冠音同时移位。如下图：

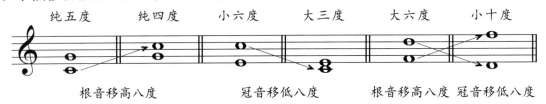

音程转位以后出现的现象：

（1）音程转位以后，除了改变它们之间的度数以外，还改变了它们之间的关系和种类。

首先是大音程经过转位以后，都变成了小音程，而小音程却成为了大音程。

增音程和倍增音程经过转位则变成了减音程和倍减音程。

下面我们看一个图表：

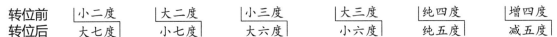

（2）音程转位以后改变了度数，计算的方法如下：

原位音程的度数和转位音程的度数的总和相加起来是九度。计算转位音程的度数只要用九掉原位音程的度数，就是转位音程的度数。还有一个办法是反过来，原位的度数与转位的度数加等于九，也是可以的。

转位前	小二度	大二度	小三度	大三度	纯四度	增四度
转位后	大七度	小七度	大六度	小六度	纯五度	减五度

（3）音程转位以后不改变它们的和声色彩，也就是说，协和音程经过转位仍然是协和音程不协和音程还是不协和音程，不完全协和音程同样也是依旧。

（4）音程经过超过一个八度的转位以后，单音程变成了复音程，而复音程则变成了单音程

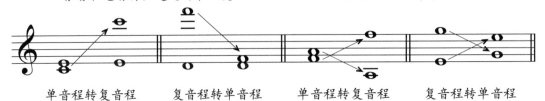

前面两周的预备练习安排了较丰富的内容，虽已作了一些练习，但对于"菜鸟"级学生来说，要真正掌握还要做大量练习，因此本周仍需全面回顾这些内容。本周课程安排以乐理知识为主，因此下面的预备练习结合课程安排，会使学习内容更加充实。其次，还可以用本周的教学提示配合课程安排，尽可能让大多数学生能跟上学习进程。

本周预备练习有如下三部分内容：

1.记住四个和弦：D、E、A、G7

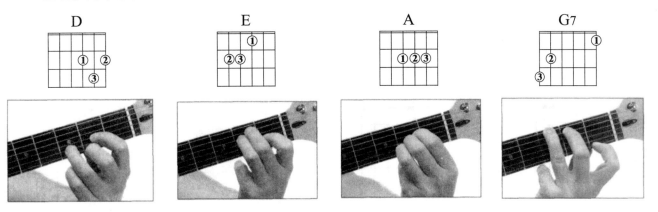

上面这四个和弦都不难掌握，读者可结合前面已掌握的节奏型来练习。

2.掌握一种技巧：右手切音"↑"

右手切音常与扫弦奏法结合使用，右手扫弦之后顺势用靠近拇指方向的手掌外侧碰弦或停在弦上，使琴声急速消失，这样能增强音乐的节奏感和动感。

右手切音基本练习：

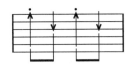

3.学会十种常用节奏型

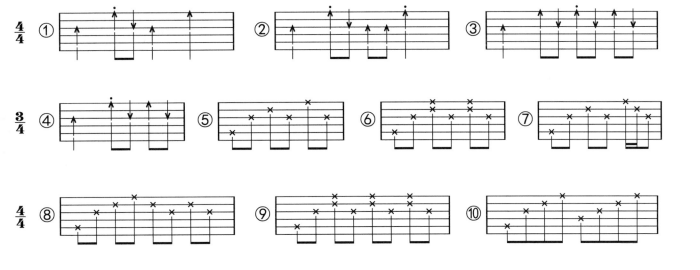

第三周（下）

和　弦

一、和弦的概念

按照一定度数关系排列起来的一组音，称为和弦。和弦中的各音之间通常是三度关系，但也有不按三度关系的。不同的和弦具有不同的色彩属性，可以达到不同的声音效果，这使得和弦的配置成为音乐理论中十分重要的一项内容。最常用的和弦是三和弦，其从低到高三个音分别称为根音、三音、五音。如果是七和弦的话，就多了个七音。和弦的不同功能属性是由组成和弦的各音之音的关系决定的。

二、和弦的分类及功能

按照组成和弦的音的个数，和弦可分为三和弦、七和弦、九和弦、六和弦、挂留和弦等。按音响效果以及我们听觉上的感受，和弦可分为协和和弦和不协和和弦。按功能划分来归纳和弦类型也是一种重要的方法，这种分法直接关系到后面章节将要介绍的歌曲编配，故加以详细说明（为便于说明，均以大家接触最多的C调为例）。

1. 主和弦

主和弦是三和弦的一种，依其功能命名，即在和弦体系中起主导作用的和弦。它是和曲子的主干音紧密相关的，确定了整个曲子的基调。如以C大调为例，其主和弦即C和弦——1、3、5；以a小调为例，它的主和弦为Am和弦——6̣、1、3。

2. 属和弦

属和弦是三和弦的一种，它以某调的属音（主音上行纯五度）为根音，对主和弦起附属作用，故名属和弦。如以C大调为例，主音是1，其上行纯五度是5，即G，则属和弦为G和弦——5、7、2̇。属和弦有倾向主和弦的特性，这在和弦配置中十分有用，在下面的配置方法中会进一步讲解。

3. 属七和弦

在属和弦的顶部再叠加一个小三度音即成属七和弦。如C大调的属七和弦为G7，其组成音为5、7、2̇、4̇。属七和弦比属和弦具有更加强烈的倾向于主和弦的特性。

4. 下属和弦

下属和弦也是三和弦的一种，其根音是主和弦根音的下行纯五度音。对C大调而言，下属和弦为F和弦——4、6、1̇。

5. 副属和弦

副属和弦是指除大小三和弦以及属七和弦之外，由自然音阶中的音构成的和弦。如C调的Fmaj7和弦，其组成音为 **4**、**6**、**i̇**、**3̇**。在不太重要的地方用副属和弦代替主和弦，会有意想不到的独特效果。

6. 离调和弦

离调和弦中含有自然音阶的升降音。如C调的E和弦为 **3**、**#5**、**7**，其中 **#5** 音就是一个升音。离调和弦可以大大丰富曲子的色彩。

下面是C调自然音阶构成的各级和弦的汇总。

5	6	7	i̇	4̇	3̇	4̇
3	4	5	6	2̇	i̇	2̇
1	2	3	4	7	6	7
Ⅰ级	Ⅱ级	Ⅲ级	Ⅳ级	Ⅴ级	Ⅵ级	Ⅶ级
C	Dm	Em	F	G7	Am	Bdim
主和弦	上主和弦	中和弦	下属和弦	属七和弦	上中和弦	导和弦

三、和弦的构成

1. 三和弦

由三个音按照三度关系叠置起来的和弦叫做三和弦。在三和弦中，位于下面的音叫做根音，中间的音叫做三音，上面的音叫做五音。

```
五音   5  ⎫
           ⎬ 三度
三音   3  ⎬
           ⎭ 三度
根音   1  
```

三和弦可细分为：

（1）大三和弦：指根音到三音是大三度，三音到五音是小三度，根音到五音是纯五度。大三和弦的听觉效果是音响协和，色彩明亮，如C和弦。

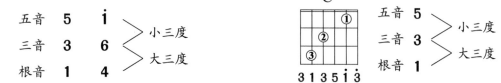
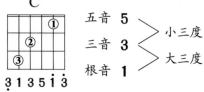

（2）小三和弦：根音到三音是小三度，三音到五音是大三度，根音到五音是纯五度。 小三和弦的听觉效果是音响协和，色彩暗淡，如：Am和弦。

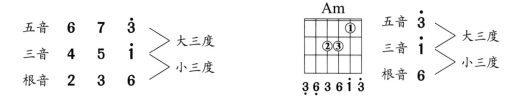

（3）增三和弦：根音到三音和三音到五音都是大三度，根音到五音是增五度。增三和弦的听觉效果是音响不协和，具有向外扩张的感觉，如Daug和弦。

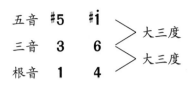 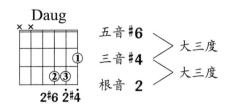

（4）减三和弦：根音到三音、三音到五音都是小三度，根音到五音是减五度。减三和弦的听觉效果是音响不协和，具有向内紧缩的感觉，如Adim和弦。

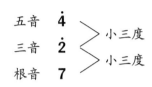 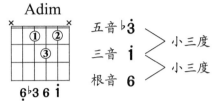

大小三和弦都是协和和弦，因为其所包含的音程都是协和音程（大三度、小三度、纯五度）；增减三和弦都是不协和和弦，因为其中的减五度和增五度是不协和音程。

2. 七和弦

由四个音按照三度关系叠置起来的和弦叫做七和弦。七和弦从根音往上数的三个音和三和弦中的音一样，依次叫做根音、三音、五音。第四个音因为与根音相距七度，故叫做七音，七和弦的名称也是因为这个七度而得来的。所有七和弦都是不协和和弦，因为其中包含了不协和的七度音程。

七和弦可分为性质不同的多种和弦形式：

（1）大七和弦：大三和弦加一个大三度，如Cmaj7和弦。

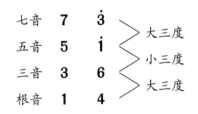 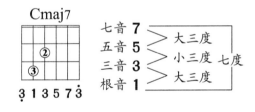

（2）小七和弦：小三和弦加一个小三度，如Am7和弦。

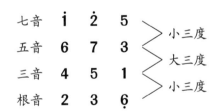 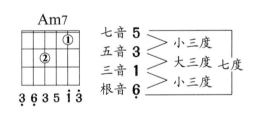

（3）大小七和弦或属七和弦：大三和弦加一个小三度。如G7和弦。

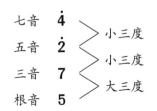 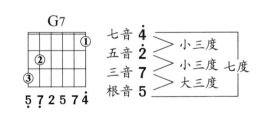

3. 九和弦

九和弦是在七和弦的七音上方加一个三度构成的，又分为大九和弦和小九和弦。

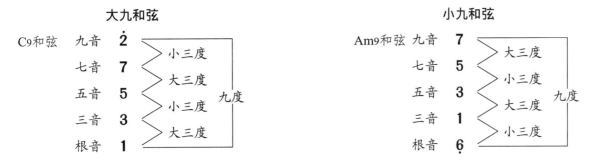

4. 六和弦

六和弦是在大三和弦的五音上方加一个大二度构成的。又分为大六和弦和小六和弦。

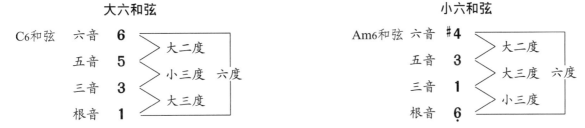

5. 挂留和弦

挂留二和弦：将大三和弦的三音降低大二度就构成了挂留二和弦，如：

C和弦		Csus2和弦	
五音	5	五音	5
三音	3	三音	2
根音	1	根音	1

将三音3降低大二度变成2

挂留四和弦：将大三和弦的三音升高小二度就构成了挂留四和弦，如：

C和弦		Csus4和弦	
五音	5	五音	5
三音	3	三音	4
根音	1	根音	1

将三音3升高小二度变成4

四、和弦的命名

（1）**大三和弦**：根音与三音是大三度，三音与五音是小三度，用根音的大写英文字母音名来表示。如：C、F、♭E、♯F和弦等。

（2）**小三和弦**：根音与三音是小三度，三音与五音是大三度，用根音的大写英文字母音名加上小写m表示。如：Dm、Em、♭Em和弦等。

（3）**增三和弦**：根音与三音、三音与五音都是大三度，用根音的大写英文字母音名加上aug或加一个"+"表示。如：Caug或C+、Faug或F+ 和弦等。

（4）**减三和弦**：根音与三音、三音与五音都是小三度，用根音的大写英文字母音名加上dim或一个"–"表示。如：Ddim或D–、♯Cdim或♯C– 和弦等。

（5）**大小七和弦（属七和弦）**：在大三和弦的五音上方再加一个小三度音，用根音的大写英

文字母音名加上"7"表示。如：G7、A7和弦等。

（6）**大大七和弦**：在大三和弦的五音上方再加一个大三度音，用根音的大写英文字母音名加上"maj7"表示。如：Cmaj7、♭Bmaj7和弦等。

（7）**小小七和弦**：在小三和弦的五音上方再加一个小三度音，用根音的大写英文字母音名加上"m7"表示。如：Am7、Dm7和弦等。

（8）**小大七和弦**：在小三和弦的五音上方再加大一个三度音，用根音的大写英文字母音名加上"mM7"表示。如：CmM7、AmM7和弦等。

（9）**减七和弦**：在减三和弦的五音上方再加一个小三度音，用根音的大写英文字母音名加上"dim7"表示。如：Bdim7、Adim7和弦等。

（10）**半减七和弦**：在减三和弦的五音上方再加一个大三度音，用根音的大写英文字母音名加上"m7-5"表示。如：Bm7-5、♯Fm7-5和弦等。

（11）**大九和弦**：在大七和弦的七音上方再加一个小三度音，用根音的大写英文字母音名加上"9"表示。如：C9、B9和弦等。

（12）**小九和弦**：在小七和弦的七音上方再加一个大三度音，用根音的大写英文字母音名加上"m9"表示。如：Cm9、Bm9和弦等。

（13）**大六和弦**：在大三和弦的五音上方再加一个大二度音，用根音的大写英文字母音名加上"6"表示。如：C6、B6和弦等。

（14）**大六和弦**：在小三和弦的五音上方再加大一个二度音，用根音的大写英文字母音名加上"m6"表示。如：Cm6、Bm6和弦等。

（15）**挂留二和弦**：将大三和弦的三音降低大二度，用根音的大写英文字母音名加上"sus2"表示。如：Csus2、Fsus2和弦等。

（16）**挂留四和弦**：将大三和弦的三音升高小二度，用根音的大写英文字母音名加上"sus4"表示。如：Csus4、Fsus4和弦等。

（17）**指定和弦根音**：就是在演奏该和弦时，不弹它本身的根音而根据标记弹奏。如C/G表示演奏该和弦时将G音作为最低音，Dm/G表示演奏Dm时将G音作为最低音。这种标记法可以用来表示和弦的转位。

五、和弦的进行

1. 正三和弦的进行

大小调 Ⅰ、Ⅳ、Ⅴ级的连接进行，是正三和弦的进行，是自然的进行。如：

① Ⅰ→Ⅳ→Ⅰ进行

C大调：C→F→C　　　　　G大调：G→C→G　　　　　F大调：F→♭B→F

a小调：Am→Dm→Am　　　e小调：Em→Am→Em　　　d小调：Dm→Gm→Dm

② Ⅰ→Ⅴ→Ⅰ进行

C大调：C→G7→C　　　　 G大调：G→D7→G　　　　 F大调：F→C7→F

a小调：Am→E7→Am　　　　　e小调：Em→B7→Em　　　　　d小调：Dm→A7→Dm

③Ⅰ→Ⅳ→Ⅴ→Ⅰ进行

C大调：C→F→G7→C　　　　　G大调：G→C→D7→G　　　　　F大调：F→♭B→C7→F

a小调：Am→Dm→E7→Am　　　e小调：Em→Am→B7→Em　　　d小调：Dm→Gm→A7→Dm

注：以上和弦进行，是一切和弦进行的基础。在此基础上，可以再扩展、变化，产生更生动、更丰富的和弦进行。

2. 常见的和弦进行

①Ⅰ→Ⅱ→Ⅴ7→Ⅰ进行（**1**→**2**→**5**→**1**）

C大调：C→Dm→G7→C　　　　G大调：G→Am→D7→G　　　　F大调：F→Gm→C7→F

a小调：Am→Bm→E7→Am　　　e小调：Em→♯Fm→B7→Em　　　d小调：Dm→Em→A7→Dm

②Ⅰ→Ⅵ→Ⅳ→Ⅴ7→Ⅰ进行（**1**→**6**→**4**→**5**→**1**）

C大调：C→Am→F→G7→C　　　　　　　G大调：G→Em→C→D7→G

a小调：Am→F→Dm→E7→Am　　　　　　e小调：Em→C→Am→B7→Em

F大调：F→Dm→♭B→C7→F

d小调：Dm→♭B→Gm→A7→Dm

③Ⅰ→Ⅵ→Ⅱ→Ⅴ7→Ⅰ进行（**1**→**6**→**2**→**5**→**1**）

C大调：C→Am→Dm→G7→C　　　　　　G大调：G→Em→Am→D7→G

a小调：Am→F→Bm→E7→Am　　　　　　e小调：Em→C→♯Fm→B7→Em

F大调：F→Dm→Gm→C7→F

d小调：Dm→♭B→Em→A7→Dm

④Ⅰ→Ⅲ→Ⅳ→Ⅴ7→Ⅰ进行（**1**→**3**→**4**→**5**→**1**）

C大调：C→Em→F→G7→C　　　　　　　G大调：G→Bm→C→D7→G

F大调：　F→Am→♭B→C7→F

⑤Ⅰ→Ⅲ→Ⅱ→Ⅴ7→Ⅰ进行（**1**→**3**→**2**→**5**→**1**）

C大调：C→Em→Dm→G7→C　　　　　　G大调：G→Bm→Am→D7→G

F大调：　F→Am→Gm→C7→F

⑥Ⅰ→Ⅲ→Ⅵ→Ⅱ→Ⅴ7→Ⅰ进行（**1**→**3**→**6**→**2**→**5**→**1**）

C大调：C→Em→Am→Dm→G7→C　　　　G大调：G→Bm→Em→Am→D7→G

F大调：　F→Am→Dm→Gm→C7→F

3. 代用和弦

代用和弦的作用在于改变和声进行，避免重复，增强色彩对比，并便于转调。比如我们常用Ⅵ级代替Ⅰ级和弦，这样的编配具有转成关系小调之意，可见下例：

①C→F→G7→ C 变为C→F→G7→ Am
　　　　　　　　　　　　　代Ⅰ

② Ⅱ级也常用来代替Ⅳ级。

C→ F →G7→C变为C→ Dm →G7→C

　　　　　　　　　代Ⅳ

③ Ⅲ级代替Ⅰ级，增强了音响色彩。

C→F→G7→ C 变为C→F→G7→ Em

　　　　　　　　　代Ⅰ

④ Ⅲ级同时还可代替Ⅴ7和弦，具有转调意味。

C→F→ G7 → C 变为C→F→ Em → Am

　　　　　　　　代Ⅴ7　　代Ⅰ

⑤ Ⅶ级代替Ⅴ7时，为省略根音的属七和弦。

C→F→ G7 →C变为C→F→ B →C

　　　　　　　　代Ⅴ7

⑥ Ⅳm代替Ⅳ时，其功能使和声丰富，进行有力。

C→ F →G7→C变为C→ Fm →G7→C

　　　　　　　　代Ⅳ

⑦ ♭Ⅶ7和弦代替Ⅳm时,其功能使贝斯的进行较好。

C→ F →G7→C变为C→ ♭B7 →G7→C

　　　　　　　　代Ⅳm

⑧ ♭Ⅱ7代替Ⅴ7和弦，其功能使各声部呈半音的级进。

C→ G7 →C变为C→ ♭D7 →C

　　　　　　　代Ⅴ7

4．转调和弦

音乐的转调通常以某调的属七和弦进行到该调的主和弦为标志，因此在转调发生时，该调的属七和弦起到了转调和弦的作用。如：

G7→C；　E7→Am；　D7→G。

5．经过和弦

经过和弦可以使和弦进行的各声部呈半音阶进行，在某种意义上具有经过音的性质。

① 经过和弦在各调使用当中以Ⅰ级最常见：

C→ Cm7 → C7 →F→G7→C

　　经过和弦 经过和弦

② Ⅴ级是仅次于Ⅰ级的常用经过和弦：

C→Dm7→G→ G7♯5 → G7 → G7♭5 →C

　　　　　　经过和弦 经过和弦 经过和弦

6．挂留和弦

挂留和弦最常用于各调的Ⅰ级与Ⅴ级上，它除了能起到辅助和弦的作用以外，还能避免和声

重复，产生带有圆满感的效果。如：

C→ Csus4 → C→ G7→ C

　　挂留和弦

C→ G7→ G7sus4 → G7→ C

　　　　挂留和弦

考虑到上周课程安排较为丰富，若要完全掌握，大部分读者还需要一个较长的消化吸收过程。因此本周课程安排以乐理知识为主，那么如何进行课时分配呢？

首先，应将上周所学内容作一次全面的回顾，安排一定的时间进行集体练习。练习后教师可选几名弹得较好的学生上台演奏，并指出其优点与缺点，适当给予肯定。这样的教学互动非常有意义：一方面可培养学员的上台表演能力，消除其怯场感；另一方面可以给课余时间练习不够的学生形成压力，增强其紧迫感，同时还可以检验教师的教学效果。

在总结回顾了上周内容后，便进入本周主题——讲解音程与和弦。这些内容讲起来可能会显得枯燥，这需要教师发挥口才调动课堂气氛，切忌照着书念。要明白学吉他弹唱的人大多数只是把它当作业余爱好，风趣幽默的教学语言会让学生在轻松愉快的过程中掌握本周重点知识。其次，两部分乐理知识应错开时间来讲解，这样更便于学生掌握。

最后，还可以考虑提前进入下周"C大调和a小调"的学习。可以先弹一弹C调音阶，最好一边弹一边大声把所弹的音唱出来，这样对音高的概念会了解得更具体。

音阶与调式

一、音阶

1. 音阶的定义

以调式中的主音为起点，将调式中的各音由低至高排列至主音，这样便构成音阶。世界各地有许多不同的音阶，随着音乐理论与实践水平的不断提高，音乐已形成非常完整的理论系统。目前世界上几乎都是用西洋的十二平均律来作为学习音乐的基础，因此，我们今天所说的音阶，就是应用最为普遍的大调音阶与小调音阶。

2. 音阶的主要种类

音阶的种类很多，主要有以下几种：

① 自然七声音阶。它的每个八度之内包含5个全音和2个半音。根据音程关系的排列不同又分为自然大调音阶和自然小调音阶，例如：以C音为主音的自然大调音阶为CDEFGABC。自然七声音阶中的自然大调音阶是现今应用最广、最具实用性的七声音阶。

② 五声音阶。"五声"在中国传统音乐文化中被冠之以"宫、商、角、徵、羽"的名称，以C音为宫的五声音阶为CDEGAC。它的应用范围较广，主要流行于中国、苏格兰及其他一些国家和地区（以亚洲、非洲为主）的民族民间音乐之中，也常被称为"中国音阶"。

③ 半音音阶。即八度内的12个半音依次逐级进行，是一种平均律音阶。它是将八度音程均分为12个间距相等的半音，律学上称为十二平均律。进入20世纪之后，音乐创作才真正开了不分主次、平等地运用12个半音的先河，这种作曲技法被称为十二音技法或十二音体系。

④ 全音音阶。即八度内的6个全音依次逐级进行，是一种平均律音阶。它是将八度音程均分为6个音距相等的全音。印象派音乐作品有此特征。

除以上四种音阶外，还有阿拉伯音阶、吉卜赛音阶等其他种类的民族调式音阶。

3. 音阶中各音的专有名称

音阶与我们人一样，每一个音都有一个名字。这个名字不用字母来表示，也不是用Do、Re、Mi、Fa、Sol、La来表示,而是用专有名称表示，用来说明这个音在调式中的地位和作用。

调式音阶的结构：

大 调:	1	2	3	4	5	6	7	i
小 调:	6̣	7̣	1	2	3	4	5	6
音 级:	I	II	III	IV	V	VI	VII	I
名 称:	主音	上主音	中音	下属音	属音	下中音	导音	主音

在这七个音级里面，第Ⅳ级（下属音）和第Ⅴ级（属音）非常重要。它们加强了Ⅰ级（主音）的地位，使得调性更为明确、固定，是区别调性的明显特征。

二、调式

1. 调式的定义

在音乐中，要表现音乐思想、塑造音乐形象，仅仅依靠一个孤立的音、和弦或多个彼此毫无关系的音是难以实现的。若干高低不同的乐音（一般不超过七个），围绕某一个有稳定感的中心音（又称主音），按一定的音程关系组织在一起，成为一个有机的体系，称为调式。

2. 调式中音的分类

在调式体系中，起到支柱作用并给人以稳定感的音，叫做稳定音；反之，给人以不稳定感的音叫做不稳定音。不稳定音有进行到稳定音的特性，这种特性就叫做倾向。不稳定音根据其倾向进行到稳定音，这个过程叫做解决。音的稳定与不稳定是相对的，我们常见的某一个音（或和弦）在某一调式体系中是稳定的，但在另一调式体系中可能变得不稳定，即便在同一调式体系中，因为和声处理的不同，某些稳定音也可能暂时处于不稳定的状态中。

3. 调式的分类

调式分为大调式和小调式。大调式是由七个音组成的，其Ⅰ级、Ⅲ级、Ⅴ级音合起来成为一个大三和弦；小调式也是由七个音组成的，其Ⅰ级、Ⅲ级、Ⅴ级音合起来成为一个小三和弦。大调式的主音和其上方第三音为大三度，这个音程最能说明大调式的色彩；小调式的主音和其上方第三音为小三度，这个音程也最能说明小调式的色彩。在大小调体系中，起稳定作用的是第Ⅰ、Ⅳ、Ⅴ级音。这三个稳定音级的稳定程度是不同的，第Ⅰ级最稳定，而第Ⅳ级和第Ⅴ级的稳定性较差。三个稳定音在和主音三和弦共响时表现得尤为突出；而在使用其他非主音三和弦时，它们的稳定性会有所变化。第Ⅱ级、第Ⅲ级、第Ⅵ级、第Ⅶ级是不稳定音级，在适当的条件下，它们显露出以二度关系进行到稳定音的倾向。

① 大调式

大调式由七个音组成，其主音与其上方第三音是一个大三度音程，这个音程最能说明大调式的色彩。

大调式主要有三种形式：自然大调、和声大调和旋律大调。

a. 自然大调

自然大调是大调式的基本形式，它的色彩明朗，应用最广泛。自然大调的音阶构成规则为：各音之间音程间隔为"全全半全全全半"。

C自然大调音阶：

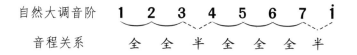

b. 和声大调

将自然大调的第Ⅵ级降低半音，叫和声大调。和声大调的显著特点是在Ⅵ级与Ⅶ级之间构成增二度音程。

C和声大调音阶：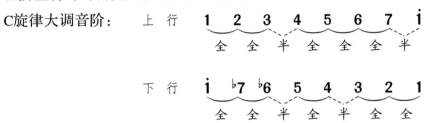

c.旋律大调

音阶上行时与自然大调相同，下行时将第Ⅶ、Ⅵ级降低半音，叫旋律大调。

C旋律大调音阶：
上行 | 1 2 3 4 5 6 7 i
全 全 半 全 全 全 半

下行 i ♭7 ♭6 5 4 3 2 1
全 全 半 全 半 全 全

在大调式中，自然大调是基本形式，产生最早，色彩明朗，运用也最为广泛；和声大调产生较晚，应用不够普遍，由于降低了Ⅵ级音，使得调式的色彩比较暗淡、柔和；旋律大调产生最晚，在作品中用得也最少。

② 小调式

小调式也是由七个音组成，其主音与Ⅲ级音之间的关系是小三度，因此小调的调性有一种柔和的感觉，并带一些暗淡的色彩。

同大调一样，小调也有三种调式：自然小调、和声小调及旋律小调。

a. 自然小调音阶

自然小调与自然大调一样，同样是由一个八度之内的每一个自然音级构成的。

自然小调是由自然大调转化而来的，但它是完全独立的调式，同样由七个音组成，由 **6** 做主音，后面分别是 **7**、**1**、**2**、**3**、**4**、**5**、**6**。自然小调的音阶构成规则为：各相邻音之间音程关系为"全半全全半全全"。它的Ⅰ、Ⅳ、Ⅴ级音也都是稳定音，但是它的Ⅶ级音到主音，也就是导音到主音不是半音关系，由此也与大调有所区别。

自然小调音阶 6 7 1 2 3 4 5 6
音程关系 全 半 全 全 半 全 全

b. 和声小调

把自然小调的Ⅶ级音升高半音，叫做"和声小调"。和声小调的显著特点也是在Ⅵ级与Ⅶ级之间构成增二度音程。

和声小调音阶 6 7 1 2 3 4 #5 6
音程关系 全 半 全 全 半 增二度 半

c. 旋律小调

音阶上行时把自然小调的第Ⅵ、Ⅶ级都升高半音，下行时又还原为自然小调，按照这种音阶规则形成的调式叫做"旋律小调"。

旋律小调音阶 上行 6 7 1 2 3 #4 #5 6
全 半 全 全 全 全 半

下行 6 5 4 3 2 1 7 6
全 全 半 全 全 半 全

在前面三周的预备练习中，本教程已将吉他弹唱最基本的"工具"做了介绍，学生如果掌握了这些基本工具，也就接近入门了。当然，如果能进一步学会下面的内容，那就真的入门了。本周预备练习有以下三部分内容：

1.记住四个和弦：A7、E7、B7、Bm

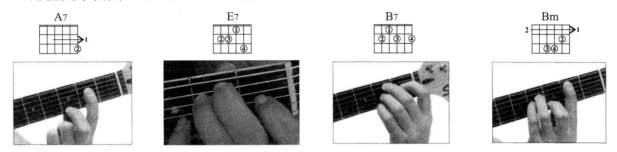

上面四个和弦均有一点难度，但多次练习后大多数人应能轻松过关。要注意左手小指的按弦不能太"虚"。检验上面和弦是否按得"实"的办法是右手弹奏琶音，如果琶音效果清晰，表明和弦按到位了。

2.接触右手拨弦的另一种工具——拨片（Pick）

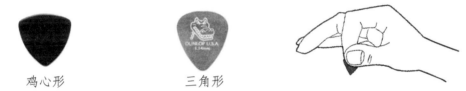

鸡心形　　　　　　　三角形

拨片应置于食指与拇指之间，两指好像持住一张纸角一样松弛，其他各指如握拳头的状态，右腕稍向内弯曲。一般来说，拨片总是上下交替拨弦，手臂与手腕应保持一种整体动作。

在用拨片弹拨两根或两根以上琴弦时，触弦部位要浅一些，动作要干脆利落。

3.练习高把位大横按和弦

吉他练习近一个月后，左手按弦能力与灵活度均会有大幅提升，这个时候接触一下高把位大横按和弦及移动就不吃力了。注意左手食指压住全部六根琴弦时，大拇指尖应正对指板背部，呈现出一种"捏"住的状态，这样和弦容易按到位。具体练习如下：

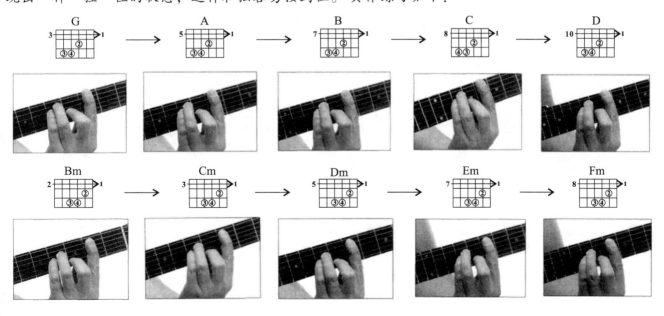

C大调与a小调

一、C大调与a小调的关系

大调性质的乐曲会表现出明朗、坚定、快乐等积极的感情色彩，而小调性质的乐曲则表现出柔和、黯淡、忧伤等与大调相反的感情色彩。不同调的乐曲同时演奏会产生不协和、不融洽的感觉，这就是俗话说的"不搭调"。但是有两种调的乐曲却是可以融合在一起的，那就是关系大小调。例如C大调与a小调就是关系大小调，它们虽然各自表现出截然相反的感情色彩，却能融合在一起。这是为什么呢？因为他们的音阶使用的都是相同的音，只是主音（起音）不同。音阶使用相同的音使得两个不同的调可以融合在一起，而主音（起音）不同使两个调能够表现出不同的感情色彩。C大调与a小调都是使用了C调音阶里的音，但是C大调的主音（起音）为 **1**，a小调主音（起音）为 **6̣**，如下图所示：

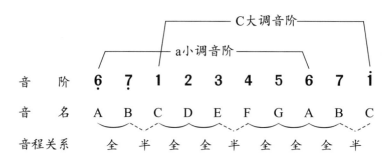

二、C大调

通过前面的学习，我们了解到大调音阶中各音之间是按照"全→全→半→全→全→全→半"的规律来排列的。那么，C大调就是将乐音体系中的C音定为"**1**"（do）音，并按照大调的音程排列规律而产生的。下面我们以键盘示意图来表示C大调在乐音体系中的位置，如下图：

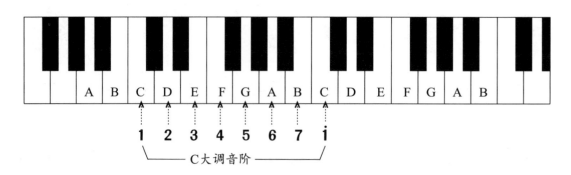

三、C大调音阶各音对应和弦及其性质

C大调音阶	1	2	3	4	5	6	7	i
音　　名	C	D	E	F	G	A	B	C
对应和弦	C	Dm	Em	F	G	Am	B-	C
音阶和弦级数	I	II	III	IV	V	VI	VII	I
音级名称	主音	上主音	中音	下属音	属音	下中音	导音	主音

四、C大调吉他指板音位图及音阶练习

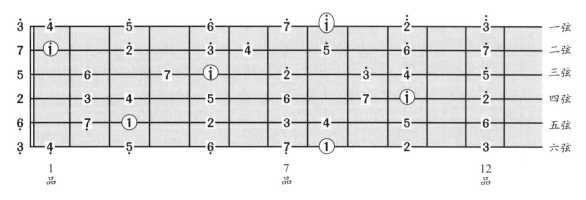

C大调音阶练习

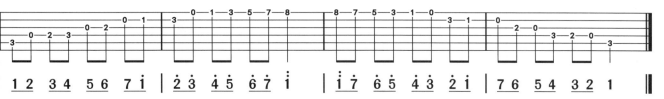

五、a小调

通过前面的学习，我们了解到小调音阶中的各音是按照"全→半→全→全→半→全→全"的规律来排列的。那么，a小调就是将乐音体系中的A音定为"**6**"（1a）音，并按照小调的音程排列规律而产生的。下面我们以键盘示意图来表示a小调在乐音体系中的位置，如下图：

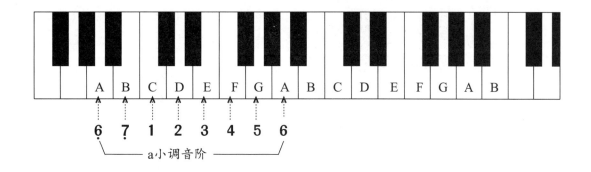

六、a小调音阶各音对应和弦及其性质

a 小调音阶	$\dot{6}$	$\dot{7}$	1	2	3	4	5	6
音　　名	A	B	C	D	E	F	G	A
对 应 和 弦	Am	B-	C	Dm	Em	F	G	Am
音阶和弦级数	I	II	III	IV	V	VI	VII	I
音 级 名 称	主音	上主音	中音	下属音	属音	下中音	导音	主音

七、a小调吉他指板音位图及音阶练习

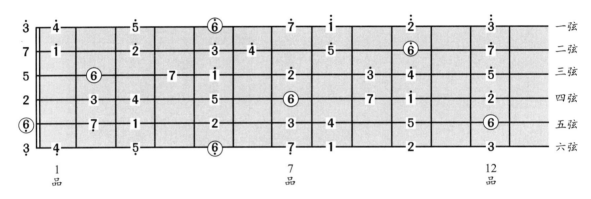

a小调音阶练习

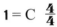

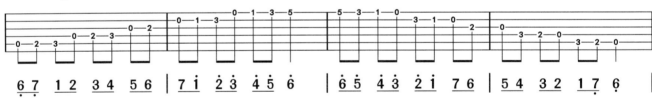

八、C大调、a小调和弦及其应用

1. C大调常用和弦

C大调主要和弦

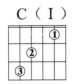
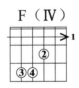
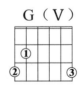
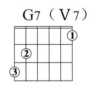

C大调副和弦

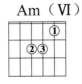
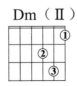
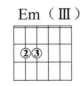
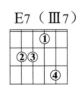
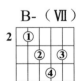

058

注：在C大调的各级和弦中，C和弦是主和弦，F和弦是下属和弦，G和弦是属和弦（经常使用其属七和弦形式G7）。而Am和弦、Dm和弦、Em和弦、B−和弦是它的副和弦。B−和弦是个减三和弦，由于其和弦音（**7**、**2̇**、**4̇**）包含在大调属七和弦中（G7的和弦音为**5**、**7**、**2̇**、**4̇**），因此常被属七和弦代替使用。

2. C大调主要和弦的应用

① C和弦——以C音**1**为根音，由C（**1**）、E（**3**）、G（**5**）三音叠加构成的大三和弦，是C大调的Ⅰ级主和弦，也是a小调的Ⅲ级和弦。C和弦经常用来为以"**1**、**3**、**5**"为主的旋律小节伴奏，常用于C大调歌曲的开头和结尾。

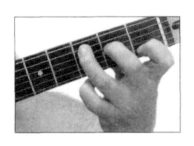

指法图　　　　指板音位图

② F和弦——以F音**4**为根音，由F（**4**）、A（**6**）、C（**1̇**）三音叠加构成的大三和弦，是C大调的下属（Ⅳ级）和弦，也是a小调的Ⅵ级和弦。F和弦经常用来为以"**4**、**6**、**1̇**"为主的旋律小节伴奏，常用于C大调歌曲的高潮和副歌部分。

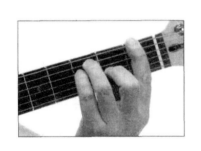

指法图　　　　指板音位图

③ G和弦——以G音**5**为根音，由G（**5**）、B（**7**）、D（**2̇**）三音叠加构成的大三和弦，是C大调的属（Ⅴ级）和弦，也是a小调的Ⅶ级和弦。G和弦经常用来为以"**5**、**7**、**2̇**"为主的旋律小节伴奏，常用于C大调歌曲中C和弦和G7和弦之前。

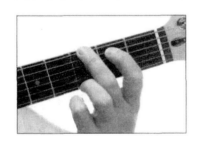

指法图　　　　指板音位图

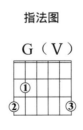
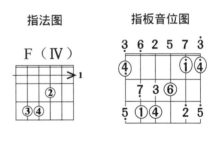

④ G7和弦——以G音**5**为根音，由G（**5**）、B（**7**）、D（**2̇**）、F（**4̇**）四音叠加构成的七和弦，是C大调的属（Ⅴ级）七和弦。G7和弦经常用来为以"**5**、**7**、**2̇**、**4̇**"为主的旋律小节伴奏，常用于C大调歌曲中C和弦之前和Dm和弦之后。

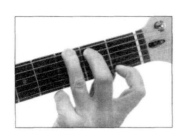

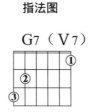

指法图

G7（Ⅴ7）

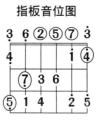

指板音位图

3. a小调常用和弦

a小调主要和弦

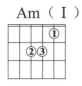

Am（Ⅰ）

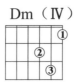

Dm（Ⅳ）

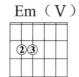

Em（Ⅴ）

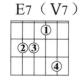

E7（Ⅴ7）

a小调副和弦

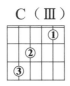

C（Ⅲ）

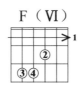

F（Ⅵ）

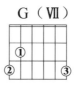

G（Ⅶ）

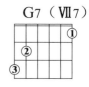

G7（Ⅶ7）

注：在a小调的各级和弦中，Am和弦是主和弦，Dm和弦是下属和弦，Em是属和弦（经常使用其属七和弦形式E7）。而C和弦、F和弦、G和弦、G7和弦是它的副和弦。

4. a小调主要和弦的应用

① Am和弦——以A音 **6** 为根音，由A（**6**）、C（**1**）、E（**3**）三音叠加构成的小三和弦，是a小调的Ⅰ级主和弦，也是C大调的Ⅵ级和弦。Am和弦经常用来为以" **6**、**1**、**3** "为主的旋律小节伴奏，常用于a小调歌曲的开头和结尾。

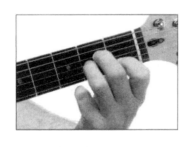

指法图

Am（Ⅰ）

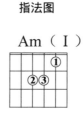

指板音位图

② Dm和弦——以D音 **2** 为根音，由D（**2**）、F（**4**）、A（**6**）三音叠加构成的小三和弦，是a小调的下属（Ⅳ级）和弦，也是C大调的Ⅱ级和弦。Dm和弦经常用来为以" **2**、**4**、**6** "为主的旋律小节伴奏。

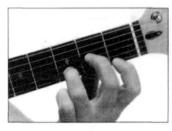

指法图

Dm（Ⅳ）

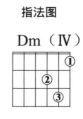

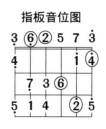

指板音位图

③ Em和弦——以E音**3**为根音，由E（**3**）、G（**5**）、B（**7**）三音叠加构成的小三和弦，是a小调的属（Ⅴ级）和弦，也是C大调的Ⅲ级和弦。Em和弦经常用来为以"**3**、**5**、**7**"为主的旋律小节伴奏，常用于a小调歌曲中的Am和弦之前。

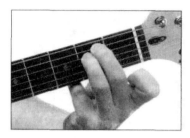 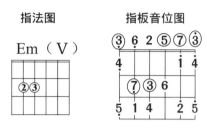

④ E7和弦——以E音**3**为根音，由E（**3**）、♯G（♯**5**）、B（**7**）、D（**2̇**）四音叠加构成的大小七和弦，是a小调的属（Ⅴ级）七和弦。E7和弦经常用来为以"**3**、♯**5**、**7**、**2̇**"为主的旋律小节伴奏，常用于a小调歌曲中的Am和弦之前。

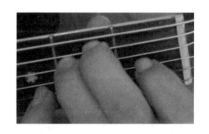 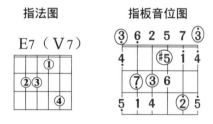

九、弹唱练习

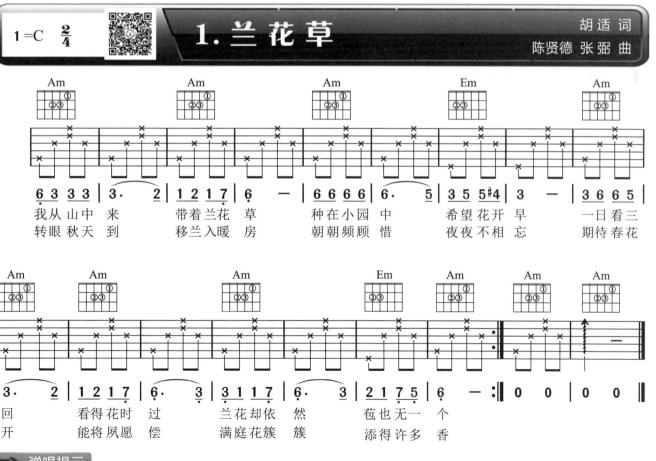

弹唱提示

如果弹唱之前先用主和弦Am弹奏四小节的节奏型作为前奏，则更容易找到调性。

2.龙的传人

(李建复 演唱)

侯德健 词曲

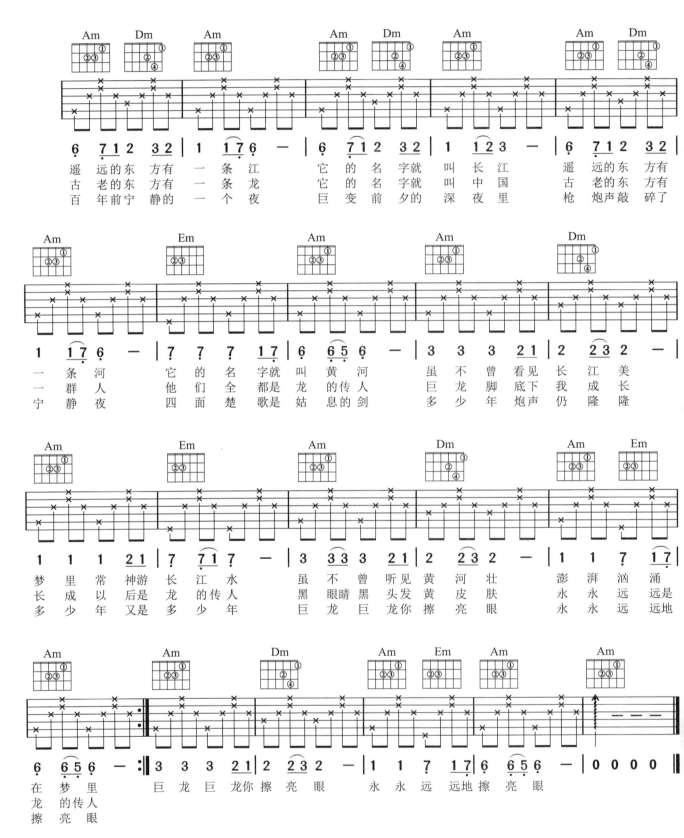

弹唱提示

读者不妨把前面四小节（或八小节）弹奏一遍作为前奏，再开始弹唱。

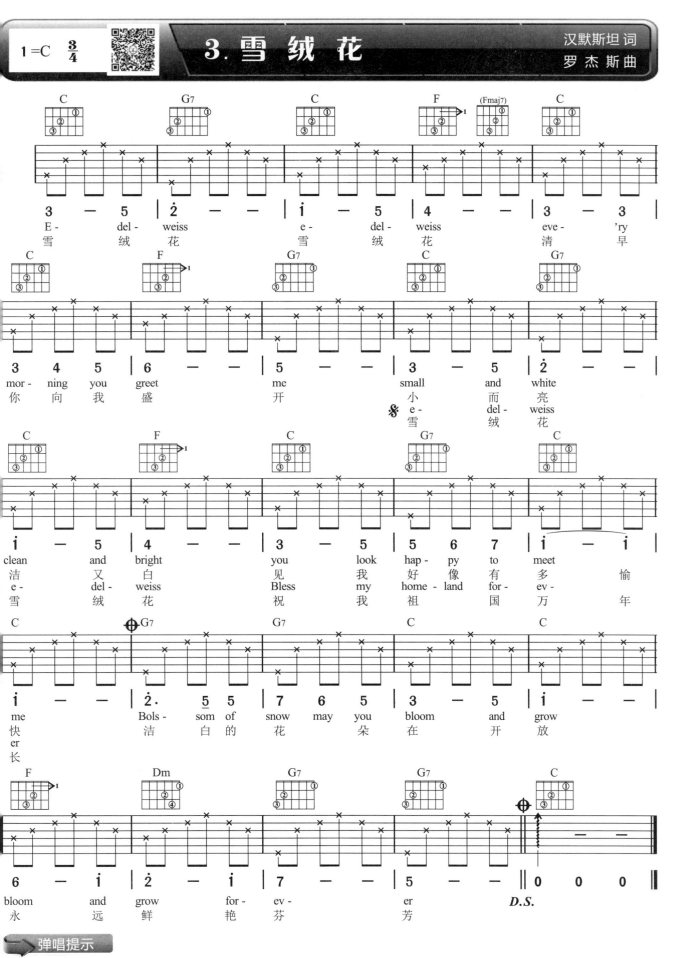

3.雪 绒 花

1 = C 3/4

汉默斯坦 词
罗 杰 斯 曲

弹唱提示

可用主和弦C弹奏四小节基本节奏型作为前奏，基础较弱者可用Fmaj7和弦代替F和弦。

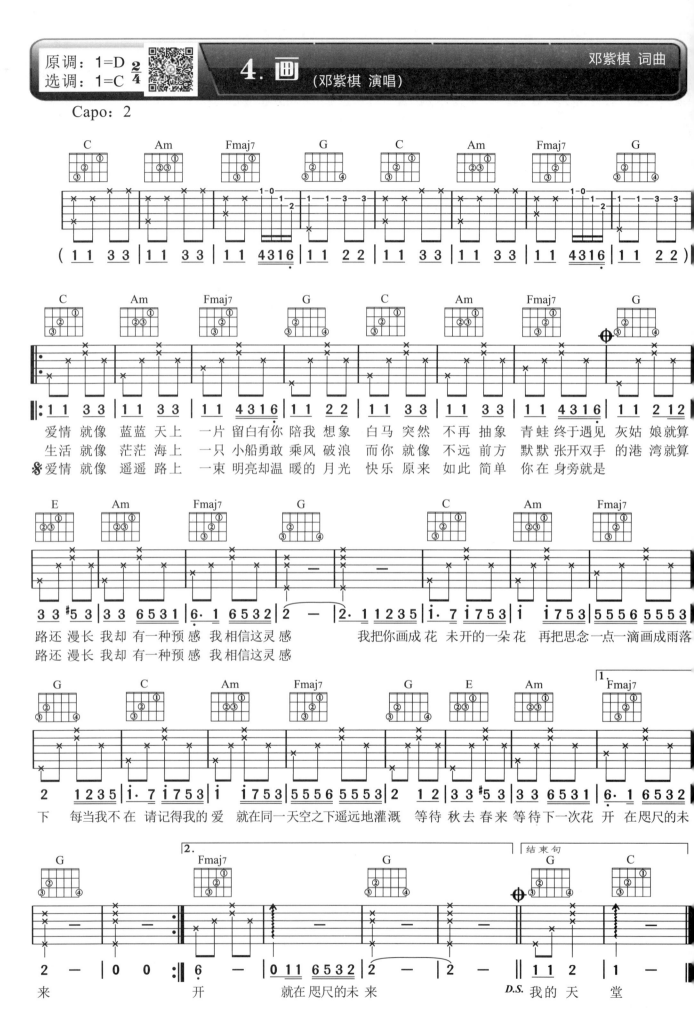

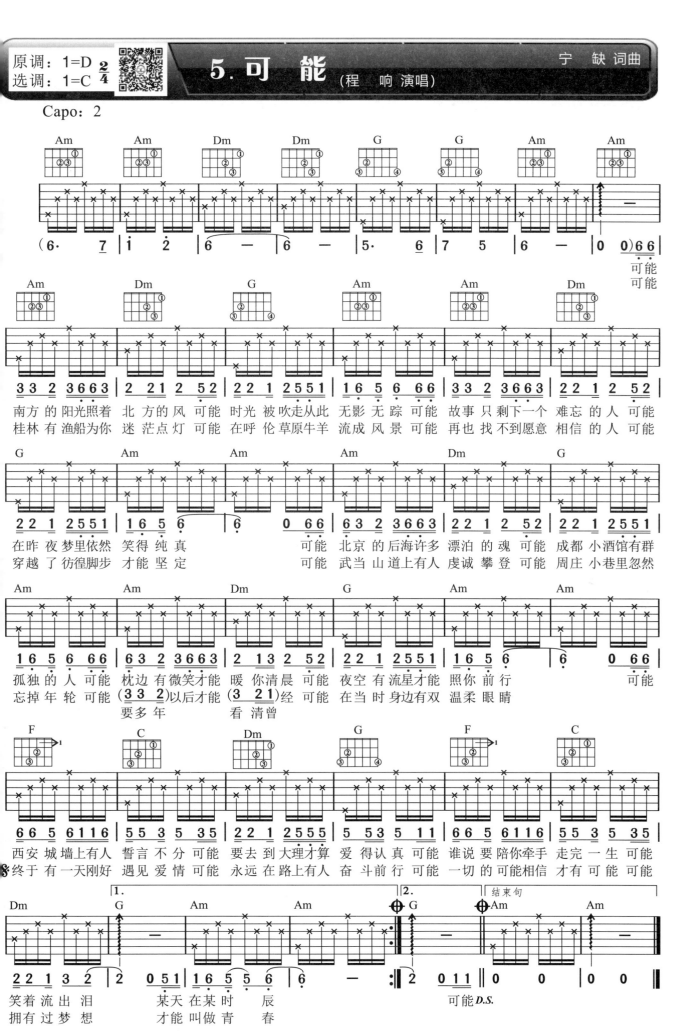

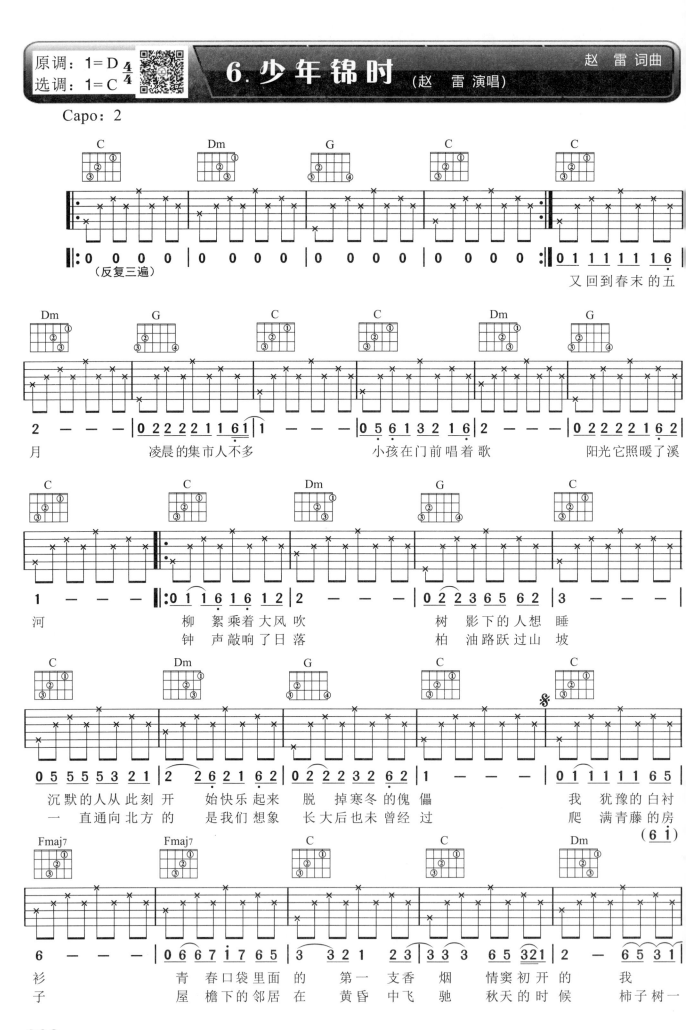

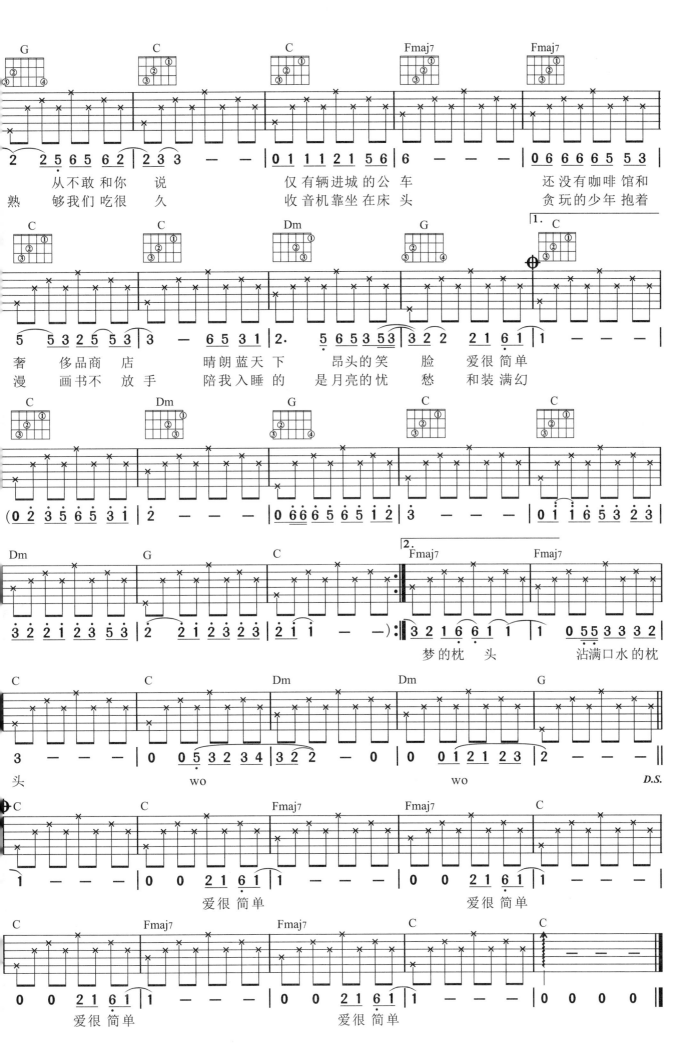

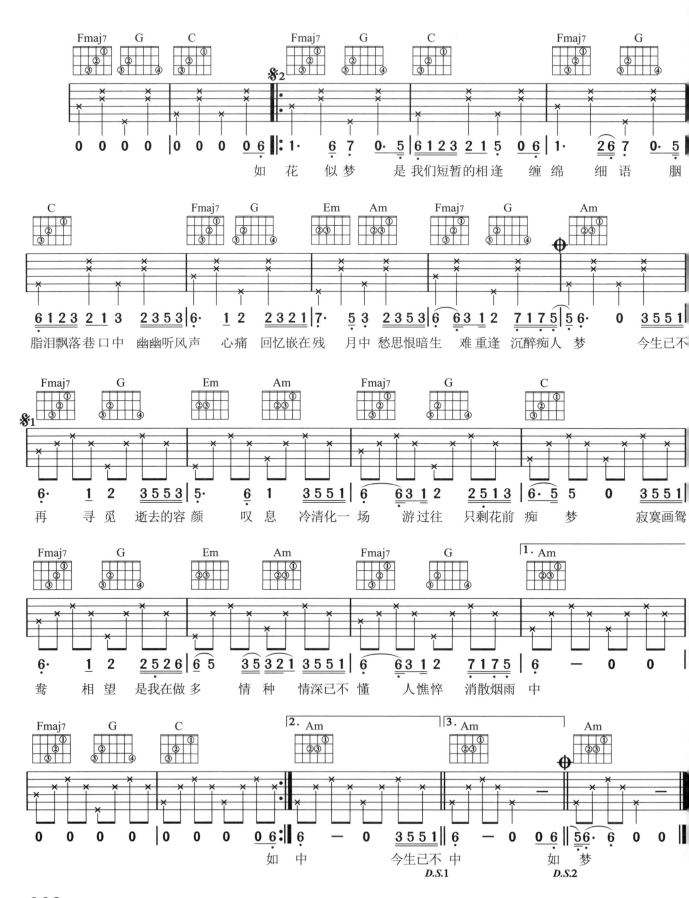

7.多情种
（胡杨林 演唱）

1=C　4/4

胡杨林 李泽旭 词
刘旭阳 曲

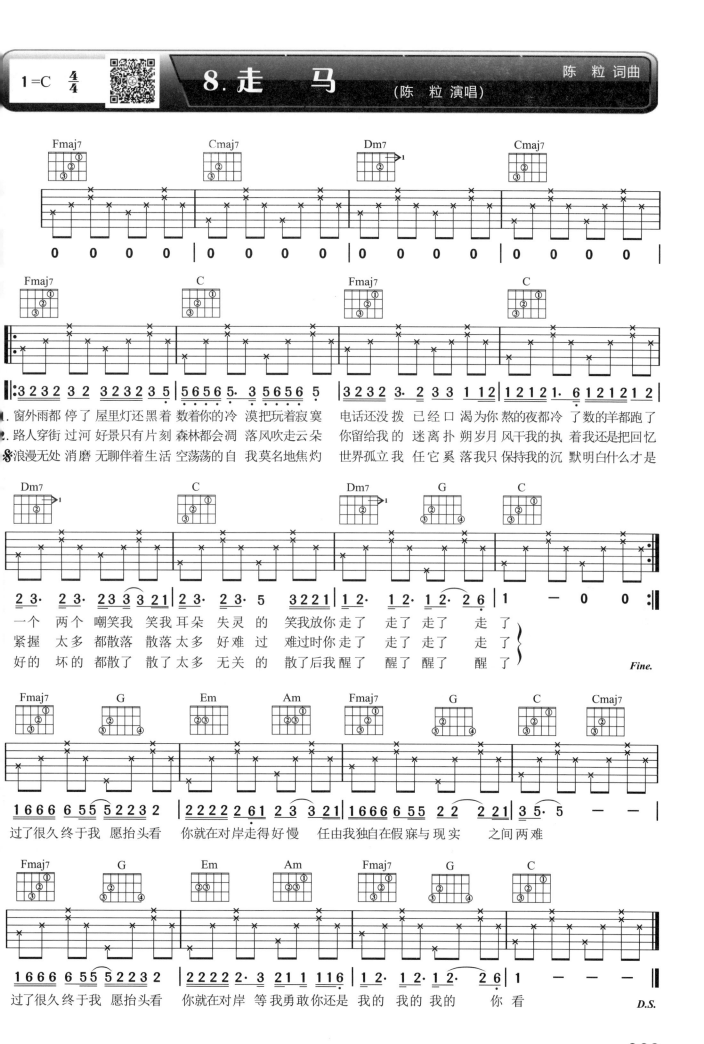

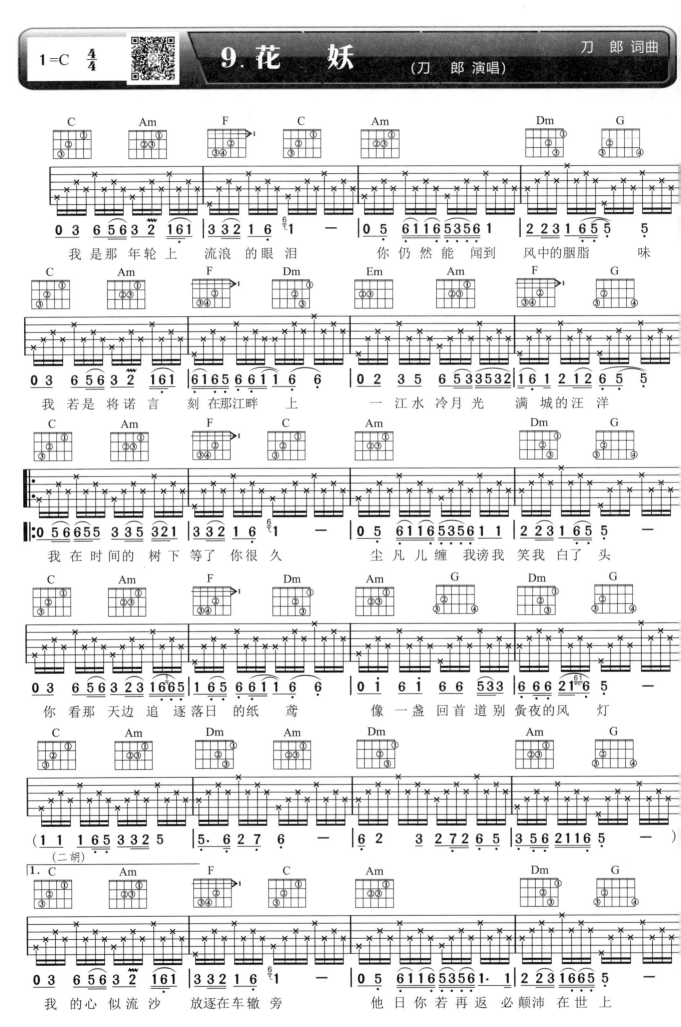

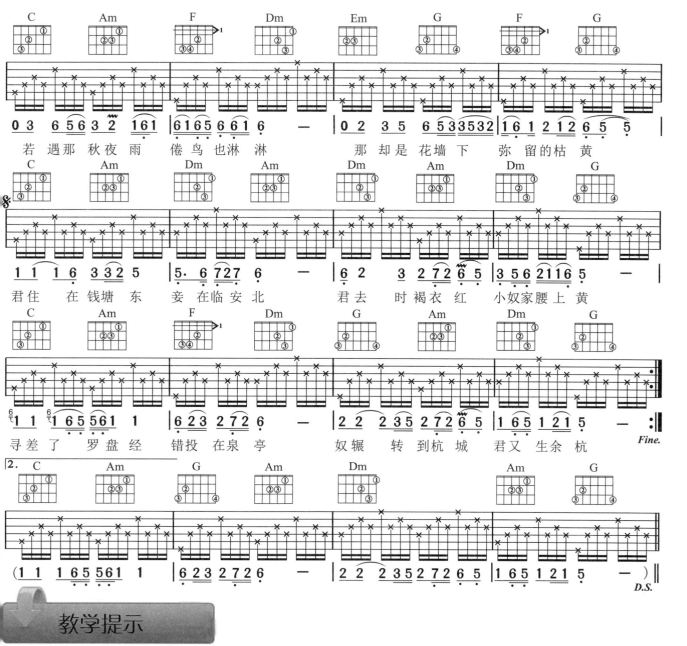

教学提示

第三周教学已提前接触了本周的重点——"C大调和a小调"音阶练习。做音阶练习时，要充分打开左手手指，用三个或四个指尖按弦，切忌只用一个指尖来回"穿梭"，那样的弹奏效果会是断断续续的。

本周应重点学会四首弹唱歌曲：《兰花草》《龙的传人》《少年锦时》和《走马》。《兰花草》只用了两个简单的和弦与一个节奏型，非常适合"菜鸟"级学生入门，稍有基础的学生一般能很快掌握。教师应引导他们学习另一首弹唱歌曲《龙的传人》，这首歌的节奏型与《兰花草》相同，只是加了一个Dm和弦。学习完两首简单的歌曲后再学《少年锦时》和《走马》，这两首难度不大却非常有提高价值。后面几首歌曲难度稍微大了一些，具体学习哪几首则要根据学生自己的程度来综合考虑。

本周课程结束后，教学便接近一个月了，教师应根据具体教学时间来调整教学内容。如果本月只上了八次课，那么学习三首乐曲可能刚刚好；如果本月上了十六次课，那么学生的学习效果会更加理想，本月课程内容还可以增加后面几首歌曲，亦可以将课程提前进入第二个月。

一个月的教学之后，教师对学生的学习效果应有这几个最基本的要求：能弄清简单的乐理知识，能熟练弹奏C调音阶，能弹奏几首单音乐曲，能完整弹唱两首以上歌曲。个别学生如果还达不到要求，教师应多辅导、多鼓励，尽量不让其掉队。

二月 练习提高

经过一个月的学习以后，读者的左右手指都会变得较为灵活，双手的配合能力也会逐渐提高。为进一步提升演奏水平，真正精通吉他，本月内容以调式为线索，精选了大量经典的弹唱练习歌曲。这些调式包括了G大调（e小调）、D大调（b小调）和F大调（d小调），详细介绍了各调的音阶与和弦应用，后面还设置了"学几首古典乐曲"，该部分详细地讲解了怎样学会经典名曲《爱的罗曼史》，后面还有《绿袖子》等几首容易上手的古典乐曲。

本月第一周仍然是吉他的弹唱入门与提高过渡阶段，G大调与e小调前面的弹唱练习选了《白桦林》和《丁香花》等经典老歌，这些老歌多数人耳熟能详，因此弹唱时更易上手，后面则加了《花海》和《姑娘别哭泣》等新歌。随着课程的进展，示范歌曲的选取也逐渐向"流行"与"原版"方向发展，越到后面，示范歌曲的选取更加取决于其"精彩"程度了，这其中包括了许巍的《蓝莲花》和赵雷的《我记得》等一些精彩原版弹唱曲目。顺便说一句，本书从第312页开始补充了50首弹唱歌曲，除了几首儿歌之外，其余多为流行热歌，学吉他的成人读者也可以从这里选取一些自己喜欢的新歌来练习，弹一些时尚的流行歌曲可能会让读者学琴兴趣大增哦。

随着练琴时间的累积，吉他手遇到的困难和出现的问题也会渐渐浮现出来，例如左手小指按弦不实、大横按移动困难、右手指常会碰到不应碰到的琴弦而产生杂音等。这个时候，请参阅补充篇中的"吉他入门及常见知识100问"，这些问答都是解决难题的实际办法和建议，如练琴过程中的一些建议、怎样提高练琴效率等。因此，本月的学习除了按四周学习常规课程以外，读者应充分利用好这部分内容帮助自己提高。

吉他学习进入第二个月后，读者对新的知识点掌握往往会较轻松，故本月课程就不再设置"预备练习"，只保留了"教学提示"。

小知识

分解和弦（Arpeggiando）：又称分散和弦，是将和弦中的音按照先后顺序呈现出来。一般用拇指弹低音，然后用食指、中指和无名指三个指头重复或不重复地弹出其余的和弦音。分解和弦与琶音的共同点在于它们都是依次弹出和弦内各音，不同之处是琶音的弹奏时值较短，往往要在一拍内完成，而分解和弦的弹奏时值由具体乐曲而定，有时需要在四拍或更长的时值内完成整个和弦的分解弹奏。

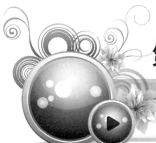

G大调与e小调

一、G大调与e小调的关系

G大调与e小调互为关系大小调，它们的组成音是相同的，只是主音（起音）的位置不同，各自按照大小调的音程规律排列而产生。如下图所示：

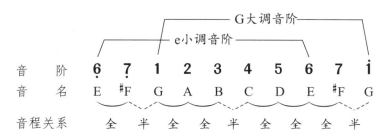

二、G大调

通过前面章节的学习，我们了解了大调音阶中各音之间的音程是按照"全→全→半→全→全→全→半"的规律来排列的。那么，G大调就是将乐音体系中的G音定为"1"（do）音，并按照大调的这种音程排列规律而产生的。由于乐音体系中E、F两音之间是半音关系，而G大调中音程全音关系的 **6** 、**7** 两音正处于E、F两音的位置，为了使音名之间的关系符合大调音阶中各音之间的音程关系，所以要将F音升高半音，即♯F。下面我们以键盘示意图来表示G大调在乐音体系中的位置。我们将C大调与G大调在键盘上的位置同时列出，以便于大家理解调性的变化，如下图：

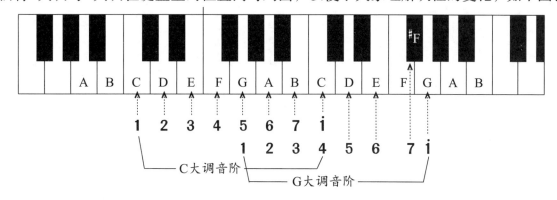

三、G大调音阶各音对应和弦及其性质

G大调音阶	1	2	3	4	5	6	7	i
音　　名	G	A	B	C	D	E	♯F	G
对 应 和 弦	G	Am	Bm	C	D	Em	♯F-	G
音阶和弦级数	I	II	III	IV	V	VI	VII	I
音 级 名 称	主音	上主音	中音	下属音	属音	下中音	导音	主音

四、G大调吉他指板音位图及音阶练习

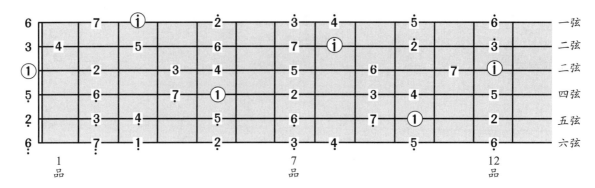

G大调音阶练习

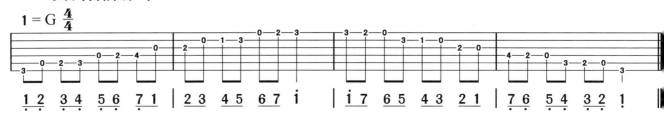

五、e小调

通过前面章节的学习，我们了解了小调音阶中各音之间的音程是按照"全→半→全→全→半→全→全"的规律来排列的。那么，e小调就是将乐音体系中的E音定为"6"（la）音，并按照小调的这种音程排列规律而产生的。由于乐音体系中E、F两音之间是半音关系，而e小调中音程属于全音关系的6、7两音正处于E、F两音的位置，为了使音名之间的关系符合小调音阶中各音之间的音程关系，所以要将F音升高半音即♯F。下面我们以键盘示意图来表示e小调在乐音体系中的位置。为便于理解不同调性的变化，我们将a小调与e小调在键盘上的位置同时列出，如下图：

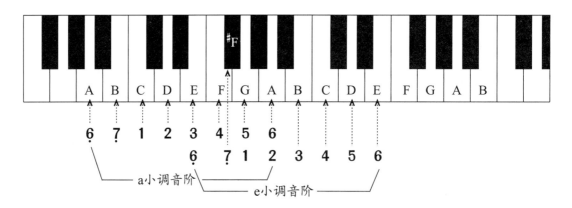

六、e小调音阶各音对应和弦及其性质

e 小调音阶	6̣	7̣	1	2	3	4	5	6
音 名	E	♯F	G	A	B	C	D	E
对 应 和 弦	Em	♯F-	G	Am	Bm	C	D	Em
音阶和弦级数	I	II	III	IV	V	VI	VII	I
音 级 名 称	主音	上主音	中音	下属音	属音	下中音	导音	主音

七、e小调吉他指板音位图及音阶练习

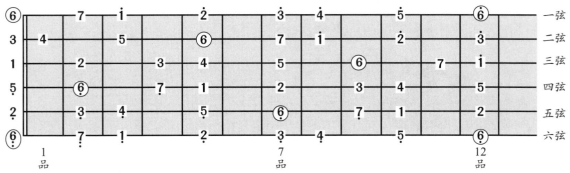

e小调音阶练习

$6 = e$ $\frac{4}{4}$

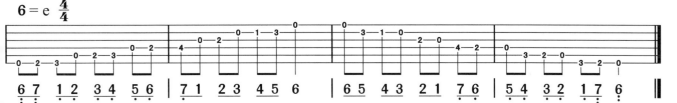

八、G大调、e小调和弦及其应用

G大调常见和弦及其应用

G大调主要和弦

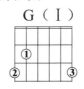 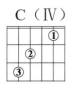 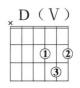 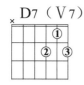

G大调副和弦

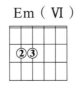 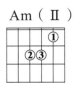 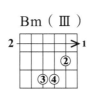 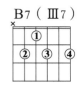 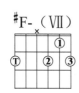

注：在G大调的各级和弦中，G和弦是主和弦，C和弦是下属和弦，D和弦是属和弦（经常使用其属七和弦形式D7）。而Em和弦、Am和弦、Bm和弦、#F-和弦是它的副和弦。#F-和弦是个减三和弦，由于其和弦音（**7**、**2̇**、**4̇**）包含在G大调的属七和弦D7中（和弦音为**5**、**7**、**2̇**、**4̇**），因此常被属七和弦代替使用。

G大调主要和弦的应用

（1） G和弦——以G音**1**为根音，由G（**1**）、B（**3**）、D（**5**）三音叠加构成的大三和弦，是G大调的Ⅰ级主和弦，同时还是e小调的Ⅲ级和弦。G和弦经常用来为以"**1**、**3**、**5**"为主的旋律小节伴奏，常用于G大调歌曲的开头和结尾。

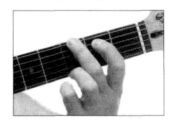 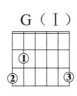 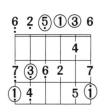

（2）C和弦——以C音**4**为根音，由C（**4**）、E（**6**）、G（**i**）三音叠加构成的大三和弦，是G大调的下属（Ⅳ级）和弦，也是e小调的Ⅵ级和弦。C和弦经常用来为以"**4**、**6**、**i**"为主的旋律小节伴奏，常用于G大调歌曲的高潮和副歌部分。

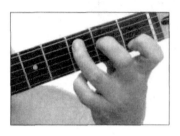 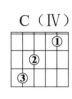 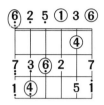

（3）D和弦——以D音**5**为根音，由D（**5**）、#F（**7**）、A（**2**）三音叠加构成的大三和弦，是G大调的属（Ⅴ级）和弦，也是e小调的Ⅶ级和弦。D和弦经常用来为以"**5**、**7**、**2**"为主的旋律小节伴奏，常用于G大调歌曲中G和弦和D7和弦之前。

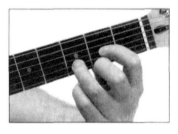 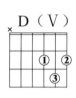 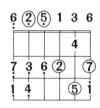

（4）D7和弦——以D音**5**为根音，由D（**5**）、#F（**7**）、A（**2**）、C（**4**）四音叠加构成的七和弦，是G大调的属（Ⅴ级）七和弦。D7和弦经常用来为以"**5**、**7**、**2**、**4**"为主的旋律小节伴奏，常用于G大调歌曲中G和弦之前和Am和弦之后。

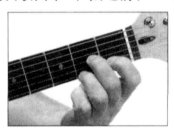 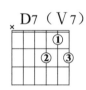 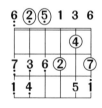

e小调常用和弦及其应用

e小调主要和弦

Em（Ⅰ） 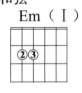　　Am（Ⅳ） 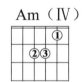　　Bm（Ⅴ） 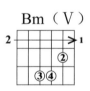　　B7（Ⅴ7）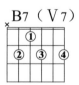

e小调副和弦

G（Ⅲ） 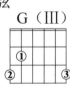　　C（Ⅵ） 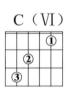　　D（Ⅶ） 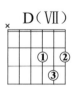　　D7（Ⅶ7）

注：在e小调的各级和弦中，Em和弦是主和弦，Am和弦是下属和弦，Bm和弦是属和弦（经常使用其属七和弦形式B7）。而G和弦、C和弦、D和弦、D7和弦是它的副和弦。

e小调主要和弦的应用

（1）Em和弦——以E音 $\underset{\cdot}{6}$ 为根音，由E（ $\underset{\cdot}{6}$ ）、G（1）、B（3）三音叠加构成的小三和弦，是e小调的Ⅰ级主和弦，也是G大调的Ⅵ级和弦。Em和弦经常用来为以" $\underset{\cdot}{6}$ 、1、3"为主的旋律小节伴奏，常用于e小调歌曲的开头和结尾。

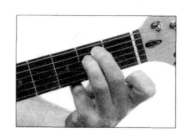 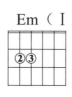

（2）Am和弦——以A音 $\underset{\cdot}{2}$ 为根音，由A（ $\underset{\cdot}{2}$ ）、C（4）、E（ $\underset{\cdot}{6}$ ）三音叠加构成的小三和弦，是e小调的下属（Ⅳ级）和弦，也是G大调的Ⅱ级和弦。Am和弦经常用来为以" $\underset{\cdot}{2}$ 、4、 $\underset{\cdot}{6}$ "为主的旋律小节伴奏。

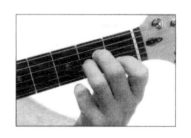 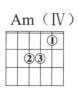

（3）Bm和弦——以B音 $\underset{\cdot}{3}$ 为根音，由B（ $\underset{\cdot}{3}$ ）、D（5）、 $^\sharp$F（7）三音叠加构成的小三和弦，是e小调的属（Ⅴ级）和弦，也是G大调的Ⅲ级和弦。Bm和弦经常用来为以" $\underset{\cdot}{3}$ 、5、7"为主的旋律小节伴奏，常用于e小调歌曲中Em和弦之前。

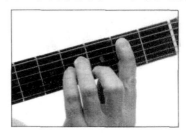 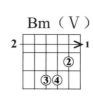 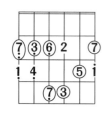

（4）B7和弦——以B音 $\underset{\cdot}{3}$ 为根音，由B（ $\underset{\cdot}{3}$ ）、 $^\sharp$D（ $^\sharp$5）、 $^\sharp$F（7）、A（ $\dot{2}$ ）四音叠加构成的七和弦，是e小调的属（Ⅴ级）七和弦。B7和弦经常用来为以" $\underset{\cdot}{3}$ 、 $^\sharp$5、7、 $\dot{2}$ "为主的旋律小节伴奏，常用于e小调歌曲中Am和弦之前。

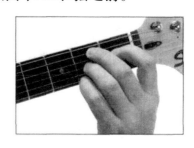

1 =G $\frac{3}{4}$

1.白桦林

(朴 树演唱)

朴 树 词曲

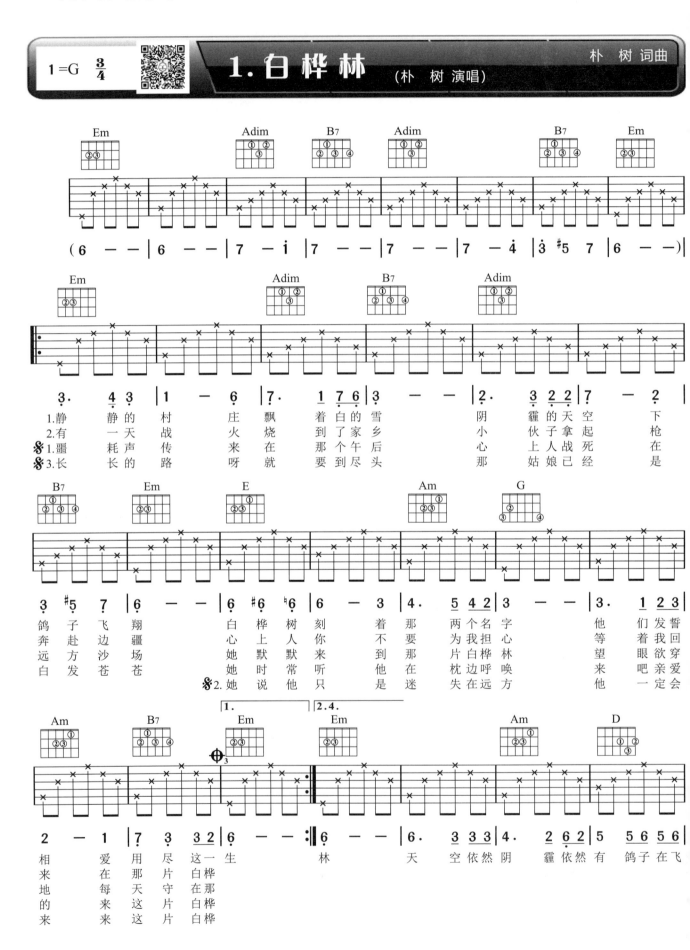

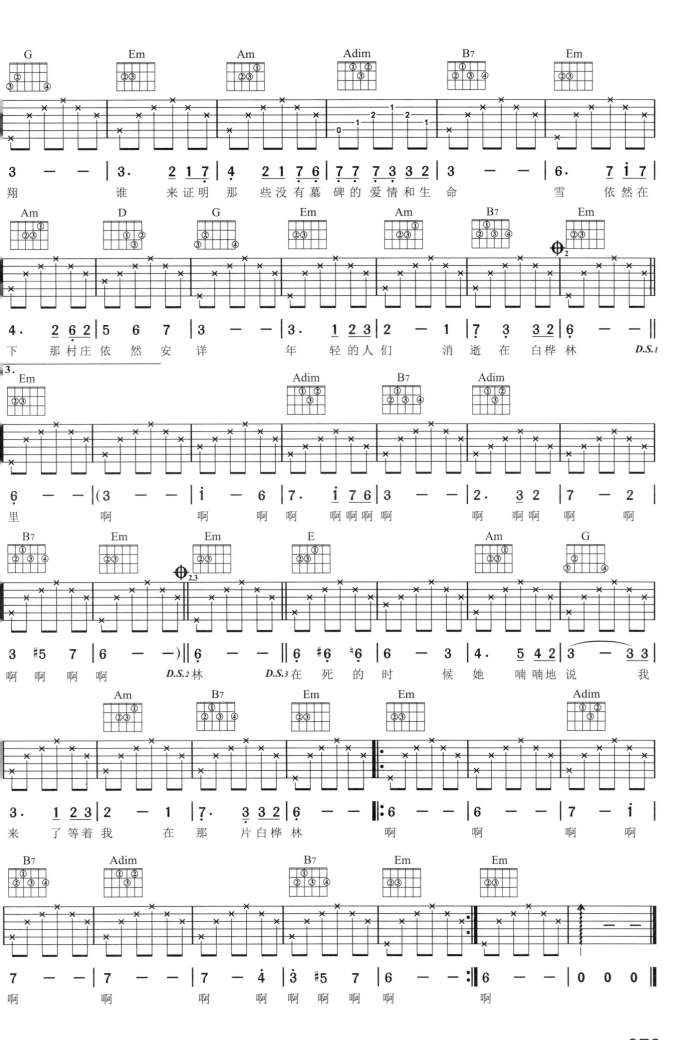

2.丁香花

(唐 磊 演唱)

唐 磊 词曲

1 =G 3/4

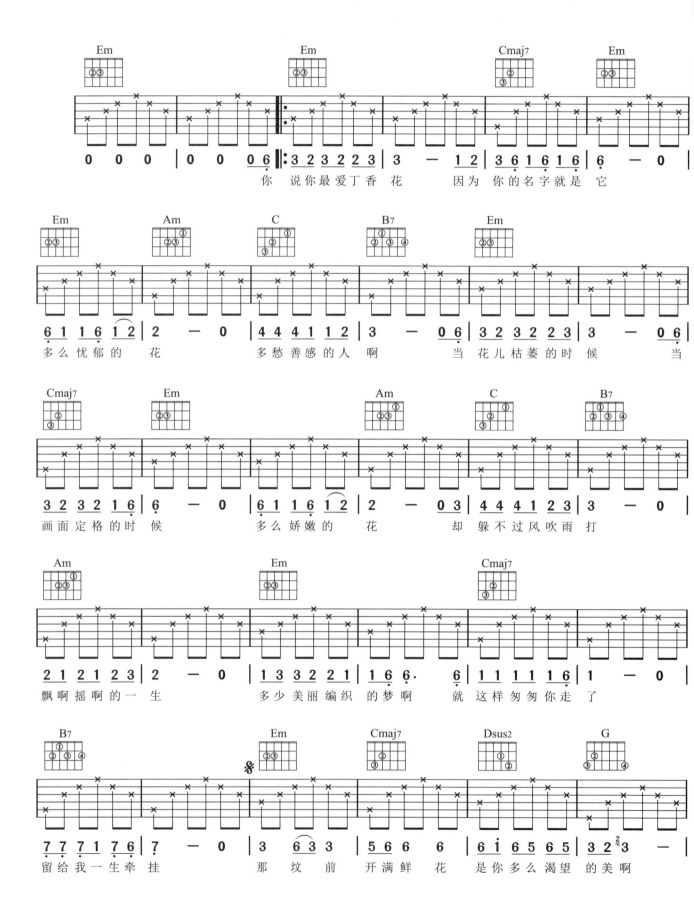

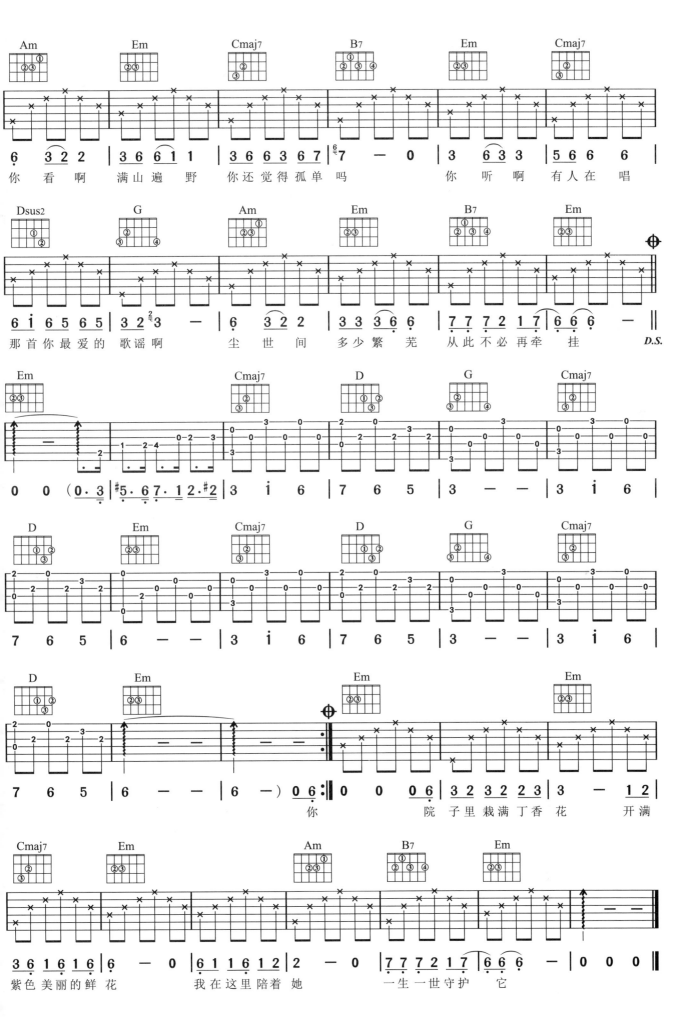

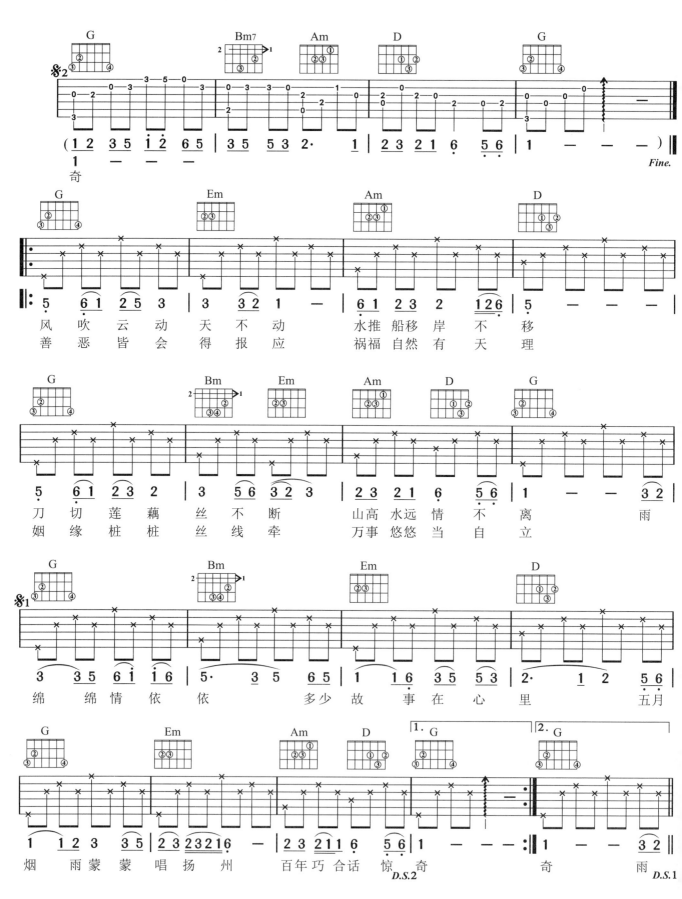

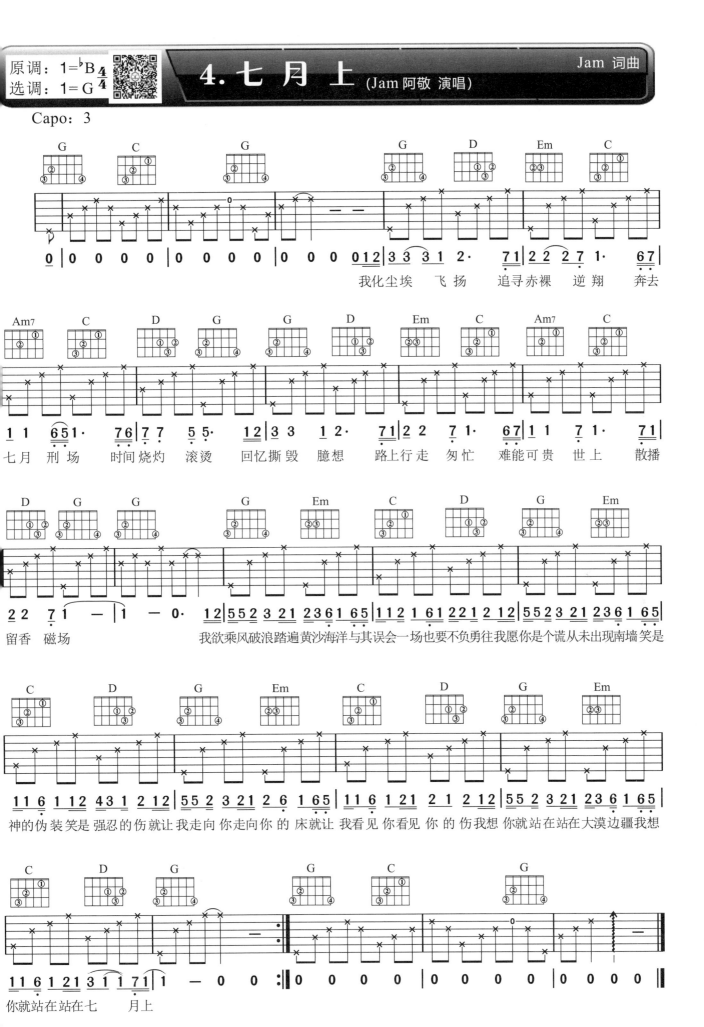

Capo：2

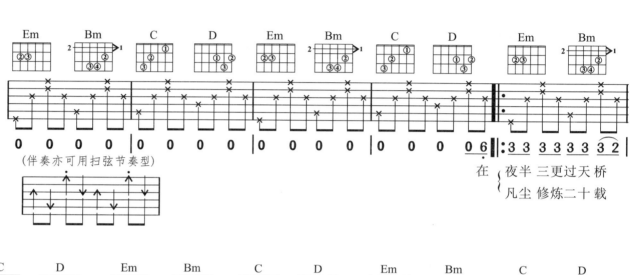

（伴奏亦可用扫弦节奏型）

| 3 3 | 3 3 3 3 3 2 |

在 夜半 三更过天桥
凡尘 修炼二十载

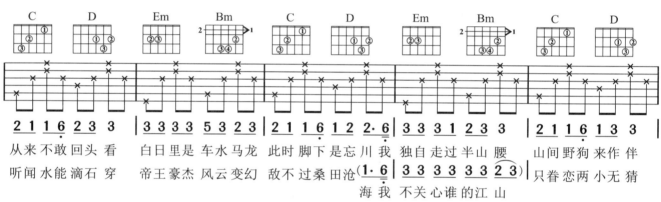

| 2 1 1 6 2 3 3 | 3 3 3 3 5 3 2 3 | 2 1 1 6 1 2 2·6 | 3 3 3 1 2 3 3 | 2 1 1 6 1 3 3 |

从来不敢 回头 看　白日里是 车水马龙　此时 脚下是 忘川 我　独自走过 半山 腰　山间野狗 来作 伴
听闻水能 滴石 穿　帝王豪杰 风云 变幻　敌不过桑田沧（1·6）　3 3 3 3 3 3 2 3 只眷恋两 小无 猜
海 我 不关 心谁的江 山

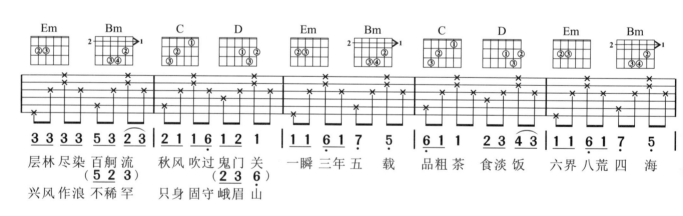

| 3 3 3 3 5 3 2 3 | 2 1 1 6 1 2 1 | 1 1 6 1 7 5 | 6 1 1 2 3 4 3 | 1 1 6 1 7 5 |

层林尽染 百舸 流　秋风吹过 鬼门关　一瞬 三年五 载　品粗茶 食淡饭　六界八荒四 海
（5 2 3）　（2 3 6）
兴风作浪 不稀罕　只身 固守 峨眉 山

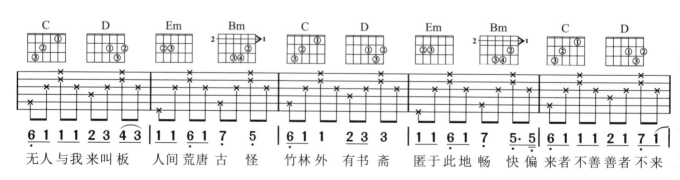

| 6 1 1 1 2 3 4 3 | 1 1 6 1 7 5 | 6 1 1 2 3 3 | 1 1 6 1 7 5·5 | 6 1 1 1 2 1 7 1 |

无人与我 来叫板　人间 荒唐 古 怪　竹林外 有书 斋　匿于此地畅　快偏 来者不善善者不来

084

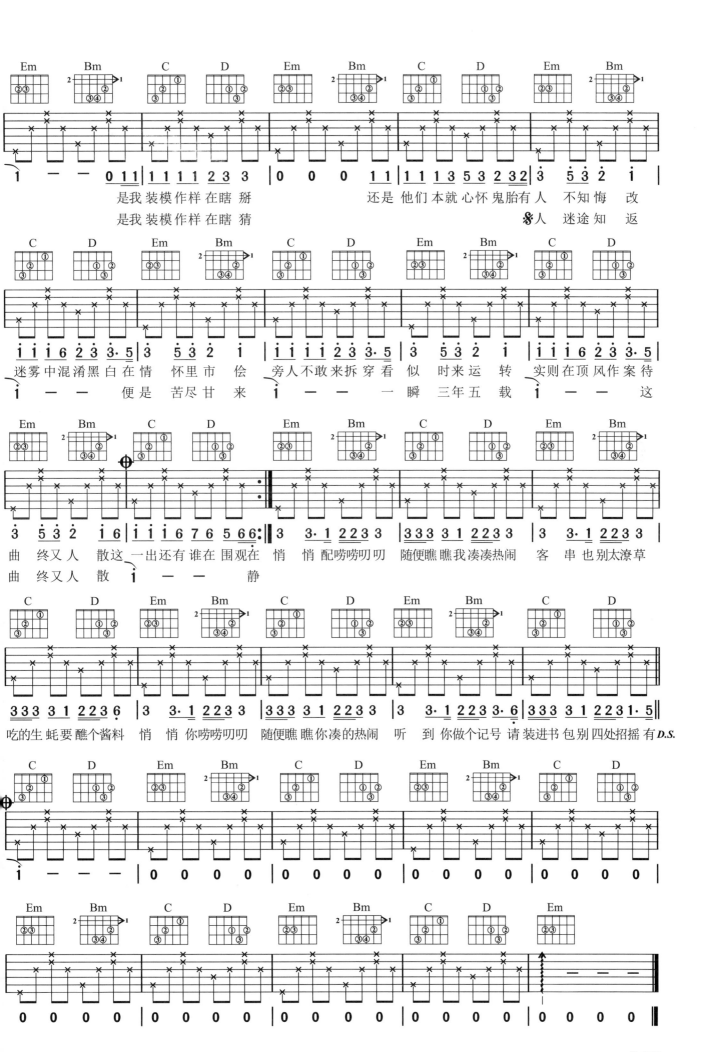

085

6. 花 海 (周杰伦 演唱)

原调：1=A
选调：1=G
Capo：2

古小力 黄凌嘉 词
周杰伦 曲

086

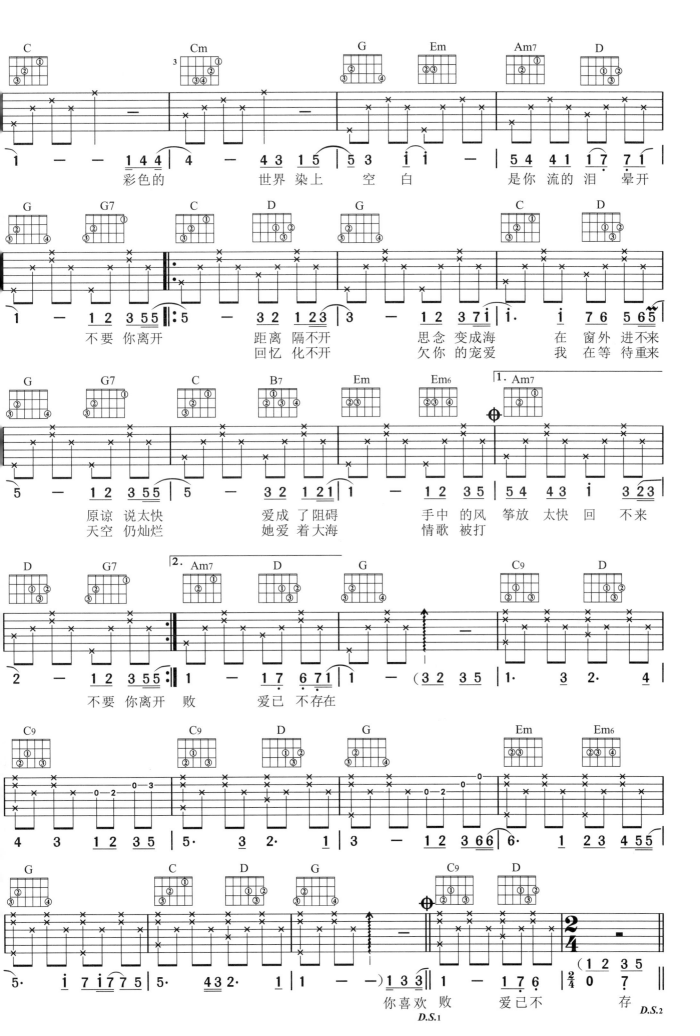

原调：1=A 4/4
选调：1=G

7. 姑娘别哭泣 （柯柯柯啊 演唱）

柯柯柯啊 词曲

Capo：2

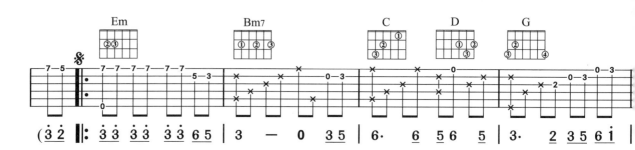

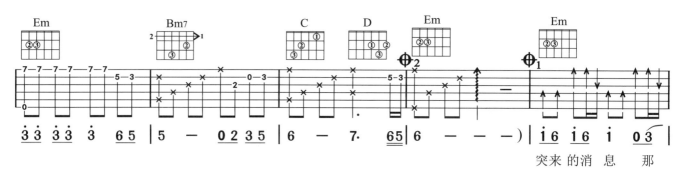

突来的消息 那

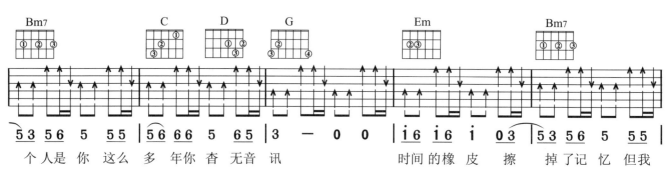

个人是你 这么 多 年你 杳 无音 讯　　　时间的橡 皮 擦 掉了记 忆 但我

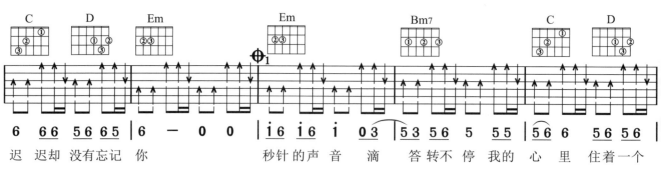

迟 迟却 没有忘记 你　　　秒针的声 音 滴 答转不 停我的 心 里 住着一个

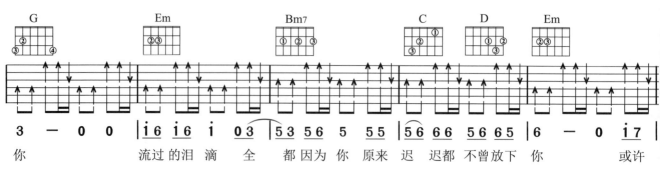

你　　　流过的泪 滴 全 都因为 你原来 迟 迟都 不曾放下 你　　　或许

088

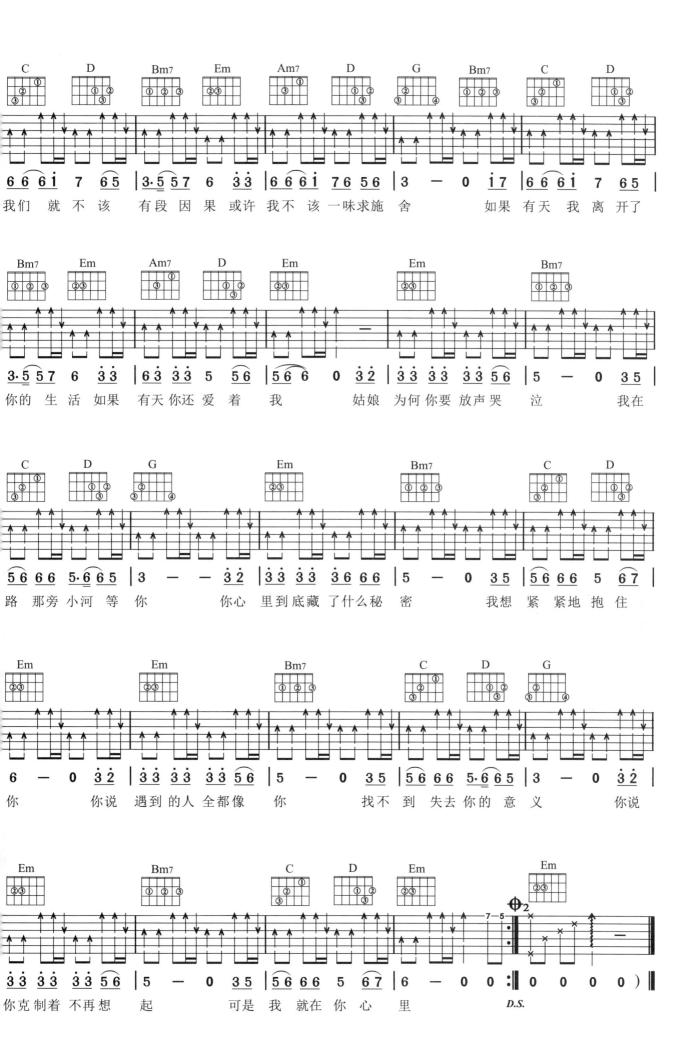

089

第五周（下）
扫弦技巧及节奏

一、节奏

节奏是音乐表现的重要内容之一，包括不同时值音的结合与强拍、弱拍的交替更迭和对比系，是构成音乐的基础。不同的节奏给人以不同的感受，如热情的迪斯科（DISCO），令人翩起舞的华尔兹（WALTZ），雄壮有力的进行曲（MARCH）等曲风都在节奏上有它们各自的特和内涵。节奏的特性和内涵确定了音乐的特性和色彩，具有特性的一段节奏往往一再地反复，形成一定的节奏型，吉他就是最善于表现这些节奏的乐器之一。

二、扫弦的基本方法

常用的扫弦方法有两种：一种是用手指指甲扫弹琴弦，另一种是用拨片（匹克）扫弹琴弦。一章节我们重点介绍最常用的手指扫弦，第二种方法将在后面的章节中专门讲述。手指扫弦的体弹奏方法是将拇指和食指交叉成"+"字状，交叉点不超过食指第一指关节，其余手指呈飞鸟伸开，下击时用食指指甲背，上击时用拇指指甲背。如下图所示：

<div align="center">食指触弦面　　　　　　拇指触弦面</div>

<div align="center">右手扫弦时的手型</div>

扫弦要领：扫弦时，右手的运动要以手腕为主，右小臂随着手腕的挥动而被带动。手指指甲以60°左右的角度触弦，而不是直角。就是说下击弦时食指指甲稍微向里让一让，向上扫弦时指指甲也稍微往里让一让，以保证是指甲背而不是指甲尖去触弦。

手指扫弦方向的轨迹应是弧形的。手指触弦的深浅对音色影响很大，触弦过深容易绊在某根上导致声音的破碎，触弦过浅声音轻浮缺乏张力。最好能听听原版唱片里面的扫弦音色，再来自己所弹奏的效果进行对比，这样有助于完善扫弦的音色。

三、切音技巧

切音是指使振动发音的琴弦立即停止振动而产生声音的顿促效果，是吉他演奏中用于加强节感的重要技巧之一。乐谱中在音符的上方标注"·"以表示切音的位置，可以分为右手切音与

手切音两种。

右手切音法：

1. 右手手指切音

右手拨弦后，用右手手指指尖或指肚轻轻触在振动的琴弦上，使琴弦停止振动发声，即可得到手指切音的效果。

2. 右手手掌切音

右手击弦后，迅速用右手手掌的小鱼际或大鱼际轻按琴弦，使琴弦停止振动发声，即可得到手掌切音的效果。一般使用手指扫弦配合手掌大鱼际切音，或使用拨片（匹克）扫弦配合手掌小鱼际切音。手掌切音须与扫弦技巧同时使用。

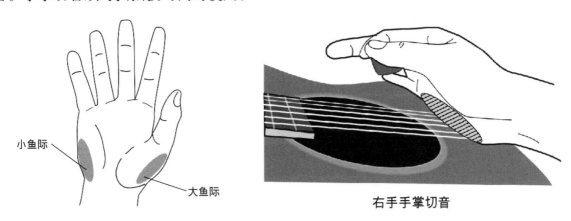

右手手掌切音

左手切音法：

1. 左手手指切音

当一个音弹响之后，将对应左手按弦的手指稍微放松，使弦暂时离开指板上的品格，即可得到单音切音的效果。

2. 左手封闭和弦切音

封闭和弦是指指法当中存在大横按或小横按的和弦，如下图。弹奏方法为：在右手弹击琴弦之后，立即将按弦的左手手指放松（但不可离开琴弦），使声音马上停止，即可得到左手封闭和弦切音效果。

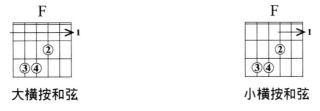

大横按和弦　　　　　　　　　小横按和弦

左手切音法与右手切音法灵活配合使用，将会使节奏的效果趋于完美。

切音技巧的练习方法

（1）先慢慢一拍一拍地练；

（2）注意手腕的运动及右手手掌触弦的时机；

（3）慢慢加快速度；

（4）切音时不要使切音节拍拖长而造成节奏的混乱。

四、节奏型

和弦中的音按照一定的方式进行有规律的运动，并且成为相对固定的模式，并用于音乐的伴奏之中，我们称之为"节奏型"。各种节奏型的组合运用，就构成了伴奏织体的框架。

节奏型的表现形式一般有以下几种：

1. 和弦式节奏型（又称柱式节奏型）

几个和弦音同时发声并重复，具有鲜明的节奏特点。如下图：

2. 分解和弦节奏型

几个和弦音先后交替出现，以流动的和声背景衬托主旋律。如下图：

3. 混合式节奏型

和弦式节奏型与分解和弦式节奏型综合使用，低音与和弦式节奏型交替出现。如下图：

五、扫弦节奏型练习方法

初学者可能会对扫弦的节奏比较头疼。其实，节奏型是按照歌曲律动、感情起伏等方面来编配的，绝对没有一成不变的规则。大家只要身心投入就很容易扫出随意挥洒的节奏，但前提是不能错拍。练习扫弦，先要踩准节拍。以四拍子为例，可先练：

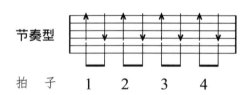

这是最简单的四拍子，基本上右手上下摆动就可以了。我们可以加点变化，比如第二拍和第四拍的前半拍加个制音，感觉就不一样了。

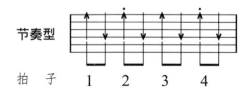

也可把第一拍变成四分音符，右手仍然上下摆动，但第一拍后半拍不扫弦，只是虚招，那么

上面的节奏型就变成这样：

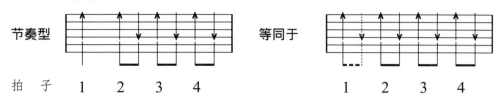

节奏型　　　　　　　　　　　　　　　等同于

拍　子　　1　　2　　3　　4　　　　　　　　1　　2　　3　　4

在此基础上再做一下变化，在第二拍的后半拍加一根延音线，就变成了一种我们最常用的节奏型，对比如下：

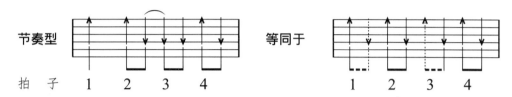

节奏型　　　　　　　　　　　　　　　等同于

拍　子　　1　　2　　3　　4　　　　　　　　1　　2　　3　　4

这样的变化还有很多，大家在练习的时候用心推敲就能熟练掌握这种方法了。在碰到陌生的节奏型时这种方法十分适用，可以让你在独立的情况下掌握各种节奏型的弹法，但前提是要把握好节拍。

六、经典扫弦节奏型练习

1. 布鲁斯（Blues）节奏，又称慢四节奏，4/4拍

2. 华尔兹（Waltz）节奏，又称慢三节奏，3/4拍

3. 桑巴（Samba）节奏，4/4拍

4. 伦巴 (Rumba) 节奏，4/4拍

5. 摇滚舞曲 (Rock and Roll) 节奏，4/4拍

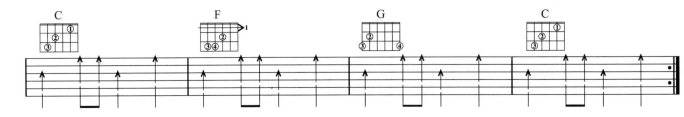

6. 探戈 (Tango) 节奏，4/4拍

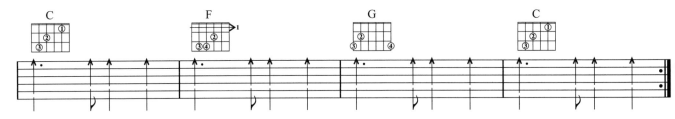

7. 阿哥哥 (A Go Go) 节奏，4/4拍

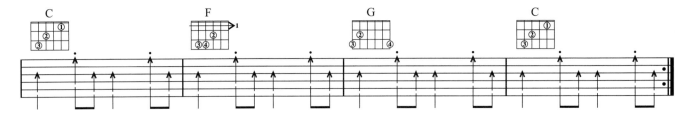

8. 迪斯科 (Disco) 节奏，4/4拍

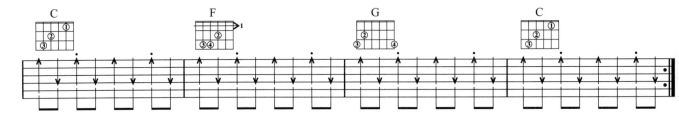

9. 慢四摇滚 (Slow Rock) 节奏，又称三连音节奏，4/4拍

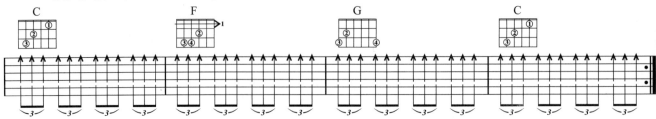

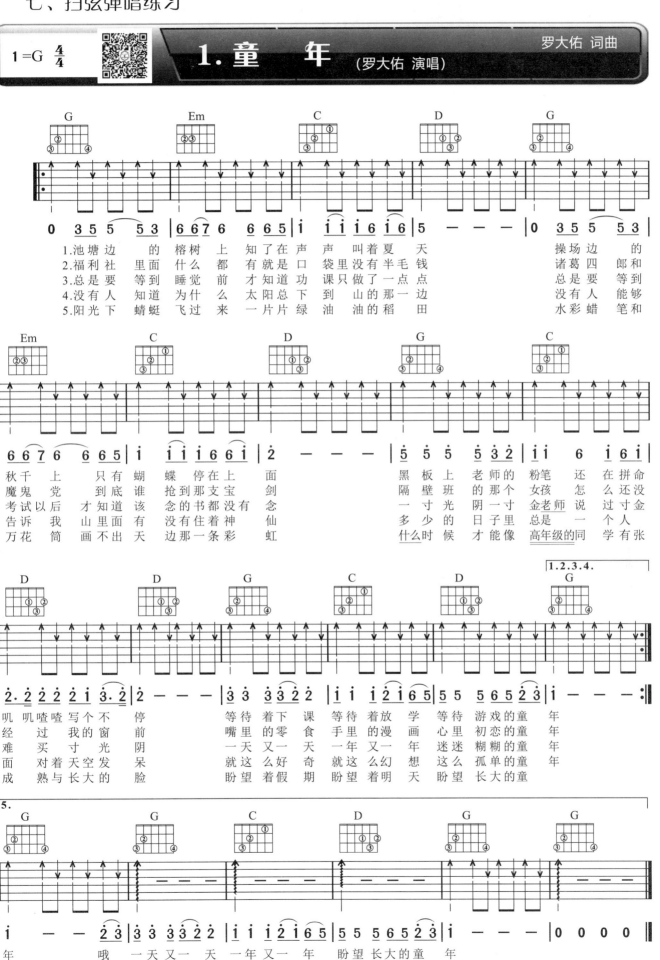

1. 童 年 (罗大佑 演唱)

罗大佑 词曲

1=G 4/4

原调：1=E 4/4
选调：1=C 4/4

2.墨尔本的秋天
（傅锵锵 演唱）

苏 晓 词
见 青 曲

Capo：4

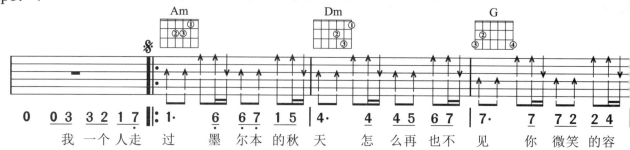

我 一个 人走 过 墨 尔本的秋 天 怎 么再 也不 见 你 微笑的容

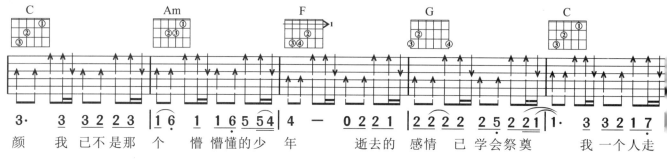

颜 我 已不是那 个 懵 懵懂懂的少 年 逝去的 感情 已学会祭奠 我 一个人走

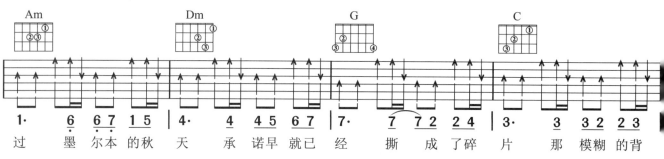

过 墨 尔本的秋 天 承 诺早 就已 经 撕 成了碎 片 那 模糊的背

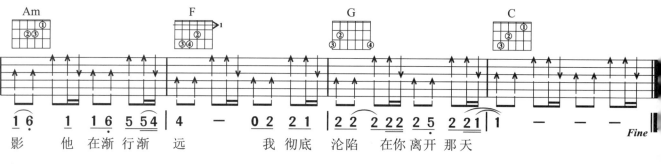

影 他 在渐 行渐 远 我 彻底 沦陷 在你 离开 那天

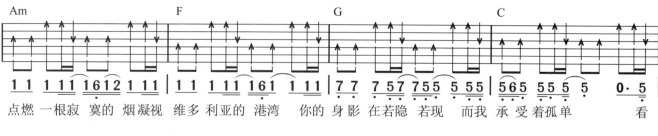

点燃 一根寂 寞的 烟凝视 维多 利亚 的港湾 你的 身影 在若隐 若现 而我 承 受着孤 单 看

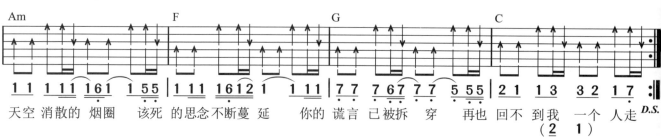

天空 消散的 烟圈 该死 的思 念不断蔓 延 你的 谎言 已被拆 穿 再也 回不 到我 一个 人走
（2 1）
从 前

096

　　吉他学习到第二个月便完全步入了正轨。学员已掌握十余个常用和弦、十多种常规节奏型之后，学习能力会明显提高，一些新知识点的学习往往只用通过看看或听听示范，读者就能轻松掌握。本教材如果是被作为课堂培训教材使用的话，编者推荐一个颇为实用的整体训练办法——大合奏。大合奏训练法能迅速提高整体弹奏水平。何谓"大合奏"呢？一些常规节奏型，教师示范讲解之后，让学生数拍子跟老师同步弹奏，当学生们能整齐合一地跟弹时，这个节奏型就基本掌握了——这就是"大合奏"。大合奏训练法对提升学生的兴趣、提高学习效率都有帮助。而且编者建议教师尝试用大合奏训练法来全面回顾已学内容，这对于以后的提高也会大有帮助。

　　当学生有了一定基础，并能较轻松学会一些新内容时，教师应回头来补充讲解乐理知识，包括前面课程中可能还没有讲到的知识点。因为这个阶段学生的学习不仅仅是简单模仿老师的弹奏，他们更希望理解自己所弹音乐的内涵，比如理解调式、和声、和弦等。因此，这个时期老师的引导作用显得非常重要。好的吉他教师不仅仅是教学生一些炫技的弹法，更要注重学生音乐素养的提高。

　　本周学习重点是G调的相关知识和扫弦技巧。示范乐曲中，《童年》和《墨尔本的秋天》是两首练习扫弦的弹唱曲，节奏型与和弦的使用都比较简单，非常适合入门学习。本周要求至少弹会一首。《白桦林》和《丁香花》是两首分解节奏型相同的弹唱曲，两首歌难度不大，可以同时学和练，会唱这两首歌的读者一般很快就能掌握。《烟雨唱扬州》和《七月上》的难度稍有加大，这是两首很好的提升练习曲目。这一课的最后安排了两首难度稍大一点的新歌《花海》和《姑娘别哭泣》，这两首都是非常精彩的原版弹唱歌曲，歌曲旋律也很优美，基础较好的学员可以挑战一下自己，而初学者暂时可不作学习要求，把前面学习过的歌曲弹好就很棒了。

第六周（上）
每日必练的基本功

很多朋友以为练琴就是练习乐曲，或者觉得基本功的练习太过于枯燥而选择逃避或走捷径，其实他们忽略了基本功练习的重要性。基本功的练习不但可以使你的手指变得更灵活，还能使你的手指在按弦的准确性、弹奏速度，以及左右手的协调程度上获得最大限度的提升。当你对那些吉他高手们精湛的技术惊叹不已的时候，却不知道他们在基本功的练习上所付出的汗水。以前我开始学吉他的时候也跟大多数朋友的想法一样，以为只要多练习乐曲就行了，但练了很长时间，指法还老是按不准确，弹奏速度也提不上来。后来经过一段时间的基本功练习，我惊奇地发现，不但指法按得准确了，弹奏速度也加快了许多。

世界上不止一位吉他大师强调过基本功练习的重要性，所以希望朋友们一定要在这方面下功夫。基本功的练习看似枯燥而艰辛，其实是一条通往成功而又事半功倍的道路。

基本功的练习方法有很多种，这里我们介绍几种最传统而又十分有效的练习方法。大家如能坚持每天在练习曲目之前用三十分钟左右的时间来练习基本功，定能受益匪浅。

一、半音阶练习

1. 上行半音阶练习

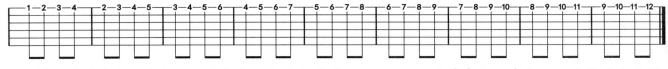

注：左手食指、中指、无名指和小指的代号为1、2、3、4；右手食指、中指、无名指和小指的代号为i、m、a、ch。

练习方法：① 左手1、2、3、4指依次按弦；

　　　　　② 右手i、m指或i、a指或m、a指交替弹弦；

　　　　　③ 在其他各弦上做这种练习。

2. 下行半音阶练习

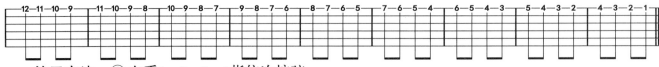

练习方法：① 左手4、3、2、1指依次按弦；

　　　　　② 右手i、m指或i、a指或m、a指交替弹弦；

　　　　　③ 在其他各弦上做这种练习。

3. 平行半音阶练习

a. 顺向练习

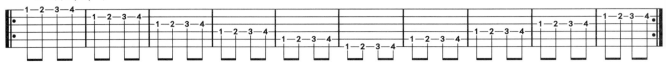

练习方法：① 左手1、2、3、4指依次按弦；

　　　　　② 右手i、m指或i、a指或m、a指交替弹弦；

　　　　　③ 在其他各把位上做这种练习。

b. 逆向练习

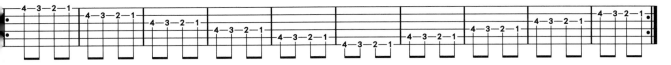

练习方法：① 左手4、3、2、1指依次按弦；

　　　　　② 右手i、m指或i、a指或m、a指交替弹弦；

　　　　　③ 在其他各把位上做这种练习。

二、把位练习

1. 上行把位练习

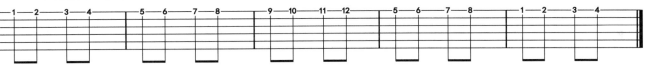

练习方法：① 左手1、2、3、4指依次按弦；

　　　　　② 右手i、m指或i、a指或m、a指交替弹弦；

　　　　　③ 在其他各弦上做这种练习。

2. 下行把位练习

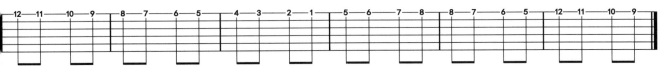

练习方法：① 左手4、3、2、1指依次按弦；

　　　　　② 右手i、m指或i、a指或m、a指交替弹弦；

　　　　　③ 在其他各弦上做这种练习。

三、手指独立性练习

上行把位练习

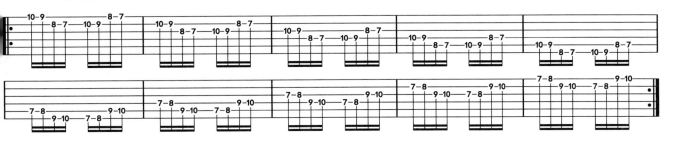

练习方法：① 前五小节左手4、3、2、1指依次按弦，后五小节左手1、2、3、4指依次按弦；

　　　　　② 右手i、m指或或i、a指或m、a指交替弹弦；

　　　　　③ 在其他各把位上做这种练习。

刚开始练习以上内容时，应当以慢速练习为主，要注意踩准节拍，当弹奏熟练并能背谱弹奏时再慢慢加快速度。虽然弹奏速度越快越好，但前提是要保证每个音发音清晰而饱满，颗粒感强而均匀。每天坚持练习定能使你的演奏水平实现质的飞跃。

四、二十四种指法组合练习

二十四种指法组合表

1	**1**	**2**	**3**	**4**	7	**2**	**1**	**3**	**4**	13	**3**	**1**	**2**	**4**	19	**4**	**1**	**2**	**3**					
2	**1**	**2**	**4**	**3**	8	**2**	**1**	**4**	**3**	14	**3**	**1**	**4**	**2**	20	**4**	**1**	**3**	**2**					
3	**1**	**3**	**2**	**4**	9	**2**	**3**	**1**	**4**	15	**3**	**2**	**1**	**4**	21	**4**	**2**	**1**	**3**					
4	**1**	**3**	**4**	**2**	10	**2**	**3**	**4**	**1**	16	**3**	**2**	**4**	**1**	22	**4**	**2**	**3**	**1**					
5	**1**	**4**	**2**	**3**	11	**2**	**4**	**1**	**3**	17	**3**	**4**	**1**	**2**	23	**4**	**3**	**1**	**2**					
6	**1**	**4**	**3**	**2**	12	**2**	**4**	**3**	**1**	18	**3**	**4**	**2**	**1**	24	**4**	**3**	**2**	**1**					

练习方法：上图是左手四个手指所有可能的组合按弦练习，该练习可在较短时间内提高手指的灵活性与协调性。练习时每个手指按一个品格，从6弦至1弦依次（或跨弦）弹奏。弹奏速度应随熟练程度逐渐加快，对不熟练的指法组合可重点练习。在1—4品弹奏，可训练手指的扩展；在9—12品弹奏，可训练双手的配合度与弹奏速度。另外，也可以按照序号逐个练习，每天训练半小时。

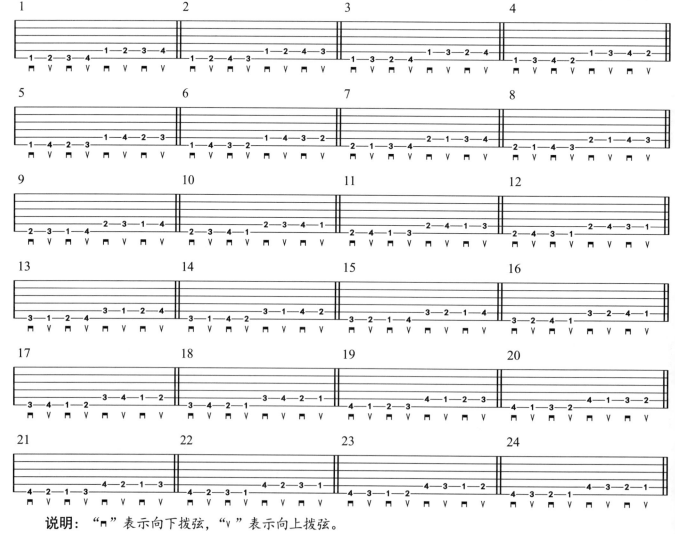

说明："﹁"表示向下拨弦，"∨"表示向上拨弦。

100

D大调与b小调

一、D大调与b小调的关系

D大调与b小调互为关系大小调，它们的组成音是相同的，只是主音（起音）的位置不同，各自按照大小调的音程规律排列而产生。如下图所示：

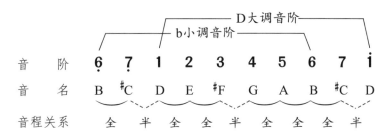

二、D大调

通过前面内容的学习，我们了解了大调音阶中各音之间的音程是按照"全→全→半→全→全→全→半"的规律来排列的。那么，D大调就是将乐音体系中的D音定为"1"（do）音，并按照大调的这种音程排列规律而产生的。由于乐音体系中E、F两音和B、C两音是半音关系，而D大调中音程全音关系的 2 、3 两音和 6 、7 两音正处于E、F两音和B、C两音的位置，为了使音名之间的关系符合大调音阶中各音之间的音程关系，所以要将F音升高半音即 ♯F，将C音升高半音即 ♯C。下面我们以键盘示意图来表示D大调在乐音体系中的位置，如下图：

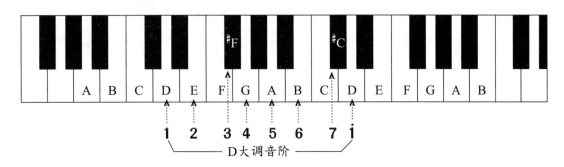

三、D大调音阶各音对应和弦及其性质

D大调音阶	1	2	3	4	5	6	7	i
音　　名	D	E	♯F	G	A	B	♯C	D
对 应 和 弦	D	Em	♯Fm	G	A	Bm	♯C-	D
音阶和弦级数	I	II	III	IV	V	VI	VII	I
音级名称	主音	上主音	中音	下属音	属音	下中音	导音	主音

四、D大调吉他指板音位图及音阶练习

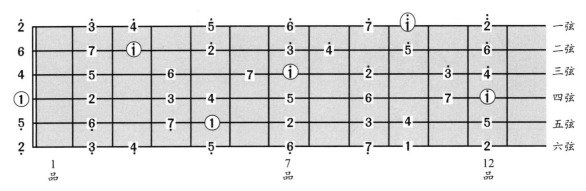

D大调音阶练习

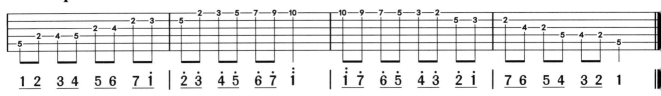

五、b小调

通过前面章节的学习，我们了解到小调音阶中各音之间的音程是按照"全→半→全→全→半→全→全"的规律来排列的。那么，b小调就是将乐音体系中的B音定为"**6**"（la）音，并按照小调的这种音程排列规律而产生的。由于乐音体系中E、F两音和B、C两音是半音关系，而b小调中音程全音关系的**6**、**7**两音和**2**、**3**两音正处于B、C两音和E、F两音的位置，为了使音名之间的关系符合小调音阶中各音之间的音程关系，所以要将C音升高半音即♯C，将F音升高半音即♯F。下面我们以键盘示意图来表示b小调在乐音体系中的位置，如下图：

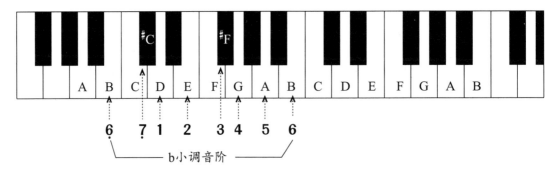

六、b小调音阶各音对应和弦及其性质

b小调音阶	6̣	7̣	1	2	3	4	5	6
音 名	B	♯C	D	E	♯F	G	A	B
对应和弦	Bm	♯C-	D	Em	♯Fm	G	A	Bm
音阶和弦级数	I	II	III	IV	V	VI	VII	I
音级名称	主音	上主音	中音	下属音	属音	下中音	导音	主音

七、b小调吉他指板音位图及音阶练习

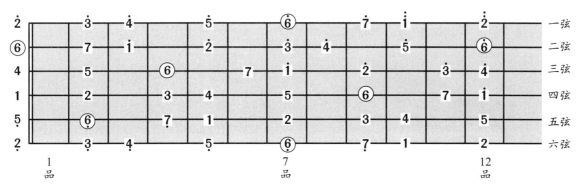

b小调音阶练习

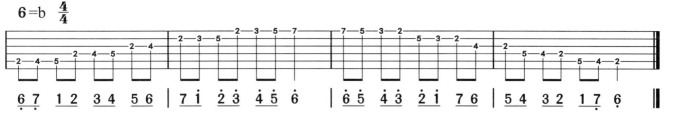

八、D大调、b小调和弦及其应用

D大调常见和弦及其应用

D大调主要和弦

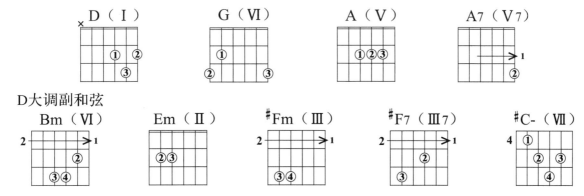

注：在D大调的各级和弦中，D和弦是主和弦，G和弦是下属和弦，A和弦是属和弦（经常使用其属七和弦形式A7）。而Bm和弦、Em和弦、♯Fm和弦、♯C−和弦是它的副和弦。♯C−和弦是减三和弦，由于其和弦音（**7、2̇、4̇**）包含在大调属七和弦中（A7的和弦音为**5、7、2̇、4̇**），因此常被属七和弦代替使用。

D大调主要和弦的应用

（1）D和弦——以D音**1**为根音，由D（**1**）、♯F（**3**）、A（**5**）三音叠加构成的大三和弦，是D大调的Ⅰ级主和弦，也是b小调的Ⅲ级和弦。D和弦经常用来为以"**1**、**3**、**5**"为主的旋律小节伴奏，常用于D大调歌曲的开头和结尾。

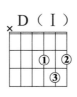
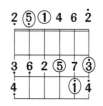

（2）G和弦——以G音**4**为根音，由G（**4**）、B（**6**）、D（**i**）三音叠加构成的大三和弦，是D大调的下属（Ⅳ级）和弦，也是a小调的Ⅵ级和弦。G和弦经常用来为以"**4**、**6**、**i**"为主的旋律小节伴奏，常用于D大调歌曲的高潮和副歌部分。

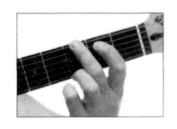 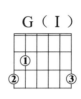 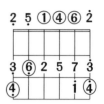

（3）A和弦——以A音**5**为根音，由A（**5**）、#C（**7**）、E（**2**）三音叠加构成的大三和弦，是D大调的属（Ⅴ级）和弦，也是a小调的Ⅶ级和弦。A和弦经常用来为以"**5**、**7**、**2**"为主的旋律小节伴奏，常用于D大调歌曲中D和弦和A7和弦之前。

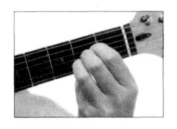 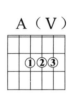 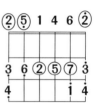

（4）A7和弦——以A音**5**为根音，由A（**5**）、#C（**7**）、E（**2**）、G（**4**）四音叠加构成的七和弦，是D大调的属（Ⅴ级）七和弦。A和弦经常用来为以"**5**、**7**、**2**、**4**"为主的旋律小节伴奏，常用于D大调歌曲中D和弦之前和Em和弦之后。

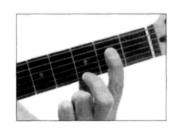 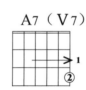 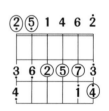

b小调常用和弦及其应用

b小调主要和弦

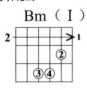 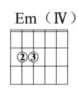 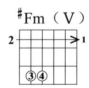 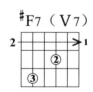

b小调副和弦

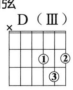 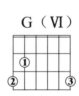 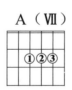

注：在b小调的各级和弦中，Bm和弦是主和弦，Em和弦是下属和弦，#Fm是属和弦（经常使用其属七和弦形式#F7）。而D和弦、G和弦、A和弦、A7和弦是它的副和弦。

b小调主要和弦的应用

（1）Bm和弦——以B音$\dot{6}$为根音，由B（$\dot{6}$）、D（**1**）、$^\sharp$F（**3**）三音叠加构成的小三和弦，是b小调的Ⅰ级主和弦，也是D大调的Ⅵ级和弦。Bm和弦经常用来为以"$\dot{6}$、**1**、**3**"为主的旋律小节伴奏，常用于b小调歌曲的开头和结尾。

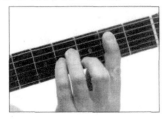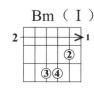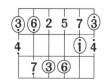

（2）Em和弦——以E音**2**为根音，由E（**2**）、G（**4**）、B（**6**）三音叠加构成的小三和弦，是b小调的下属（Ⅳ级）和弦，也是D大调的Ⅱ级和弦。Em和弦经常用来为以"**2**、**4**、**6**"为主的旋律小节伴奏。

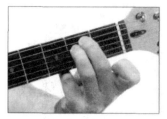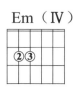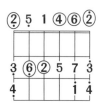

（3）$^\sharp$Fm和弦——以$^\sharp$F音3为根音，由$^\sharp$F（**3**）、A（**5**）、$^\sharp$C（**7**）三音叠加构成的小三和弦，是b小调的属（Ⅴ级）和弦，也是D大调的Ⅲ级和弦。$^\sharp$Fm和弦经常用来为以"**3**、**5**、**7**"为主的旋律小节伴奏，常用于b小调歌曲中Bm和弦之前。

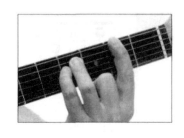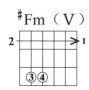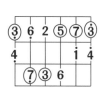

（4）$^\sharp$F7和弦——以$^\sharp$F音**3**为根音，由$^\sharp$F（**3**）、$^\sharp$A（$^\sharp$**5**）、$^\sharp$C（**7**）、E（$\dot{2}$）四音叠加构成的七和弦，是b小调的属（Ⅴ级）七和弦，是D大调的Ⅲ级和弦。$^\sharp$F7和弦经常用来为以"**3**、$^\sharp$**5**、**7**、$\dot{2}$"为主的旋律小节伴奏，常用于b小调歌曲中Bm和弦之前。

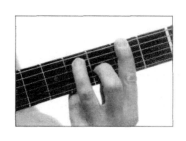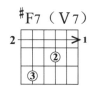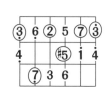

105

1 = D 4/4

1. 梦里花
(张韶涵 演唱)

吴易纬 词
花轮 小王子 曲

唯一 纯白的茉 莉花 盛开 在琥珀色 月牙

就算 失去所有 爱 的 力 量 我 也 不曾 害怕

天空 透露着微光 照 亮虚无 迷惘 在残 垣废墟之中 寻

找唯一 梦想 古老 的巨 石神像 守 护神秘 时光 清澈 的蓝色河流 指

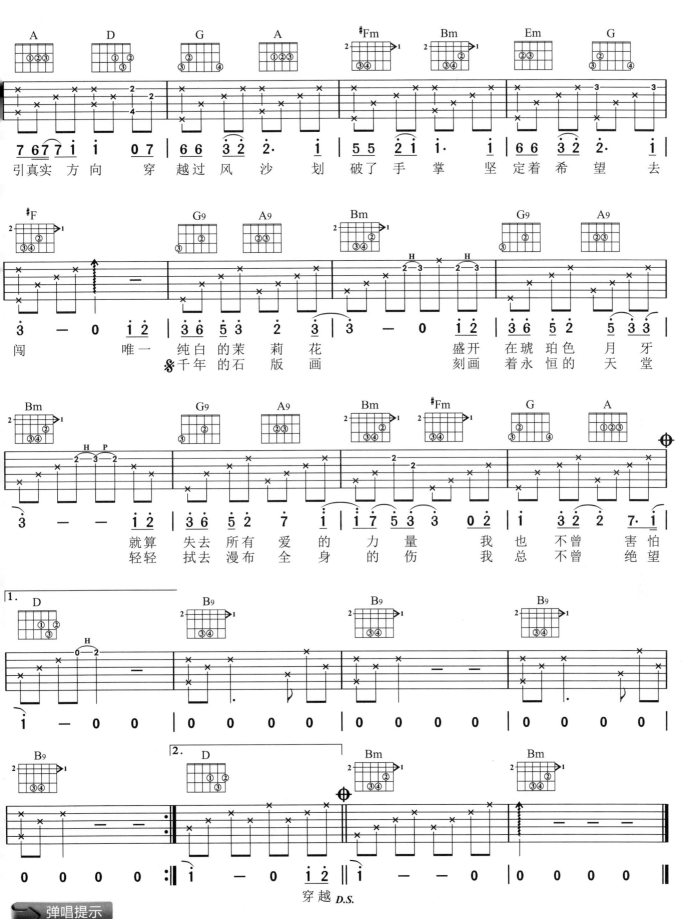

进入D调的学习后，就不易找到左手难度很小的弹唱曲目了，上面这首歌就能很好地证明这一点。也许你会说，有难度还不就是因为有大小横按和弦吗？的确如此，对于学琴时间还不是很长的朋友来说大、小横按确实是有些难度。解决的唯一办法就是多练习，加油哦！

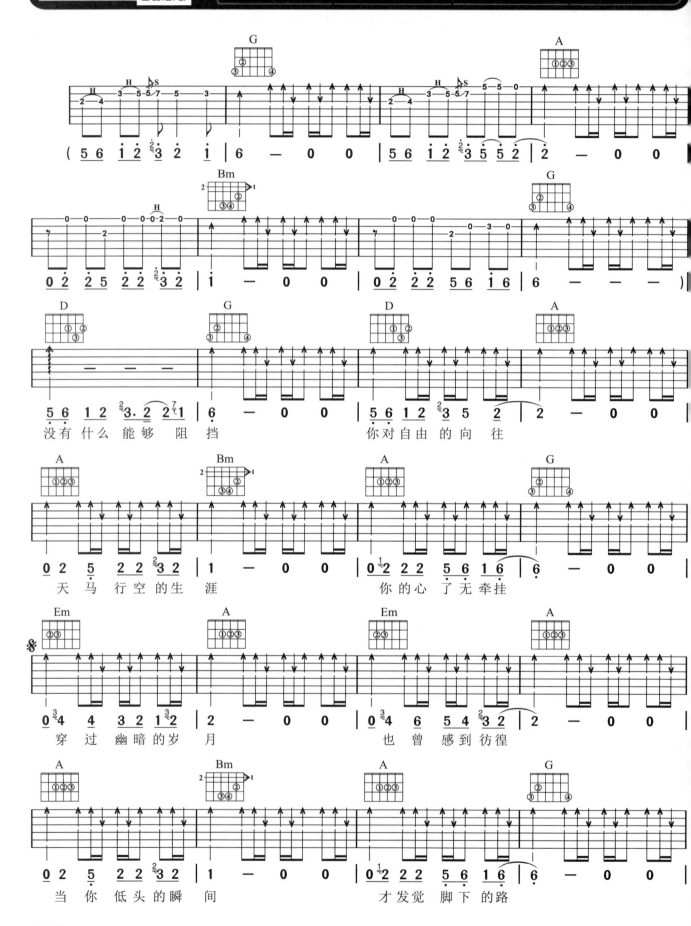

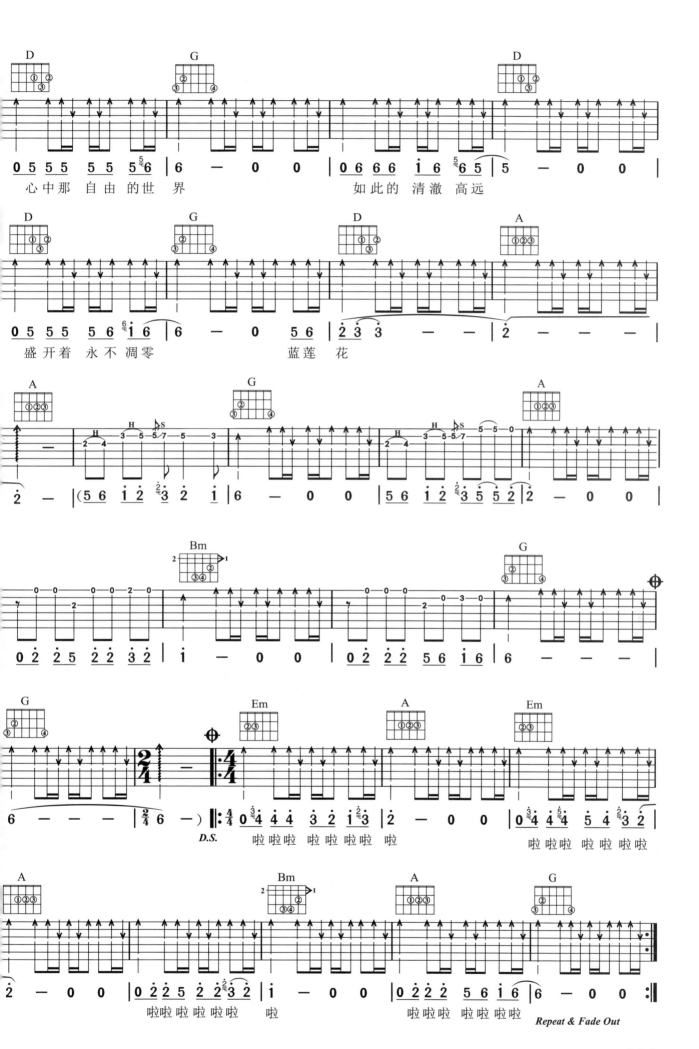

心中那 自由的世界　　　　如此的 清澈 高远

盛开着 永不凋零　　　　蓝莲 花

啦啦啦 啦啦啦啦

啦啦啦 啦啦啦啦

啦啦啦啦 啦啦 啦

啦啦啦 啦啦啦啦

Repeat & Fade Out

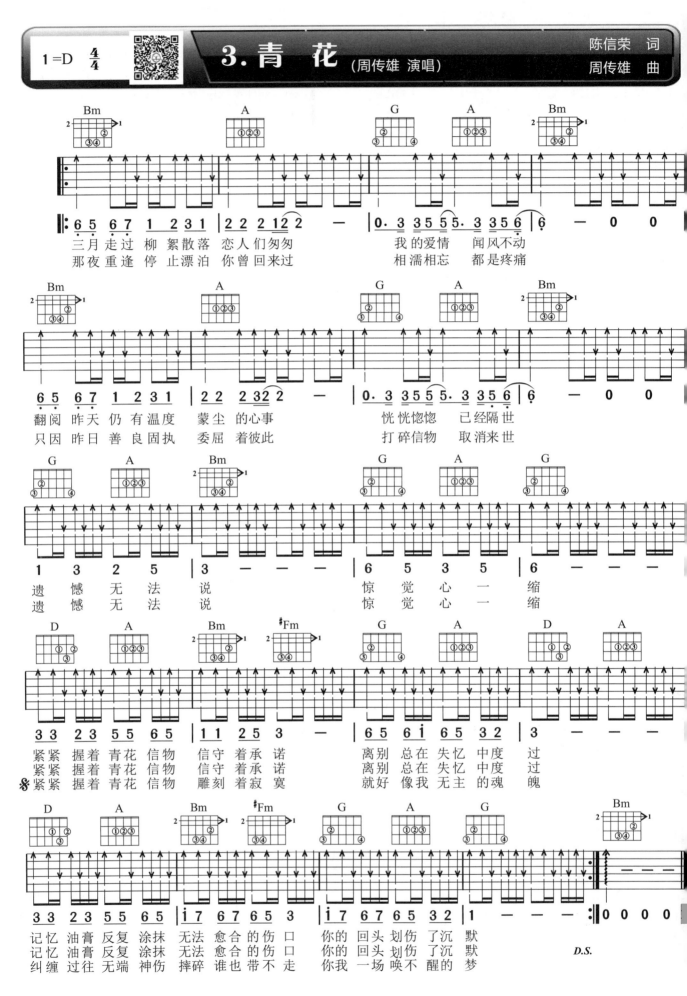

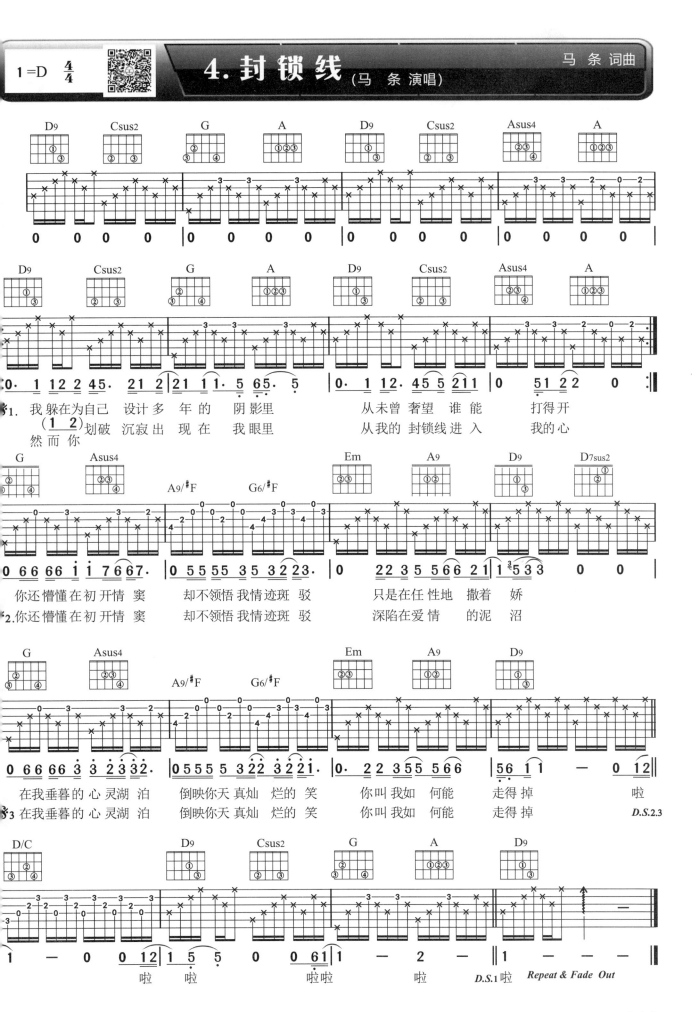

原调：1=E 选调：1=D $\frac{2}{4}$ $\frac{4}{4}$

5. 突然的自我 (伍佰 演唱)

徐克 伍佰 词
伍佰 曲

Capo：2

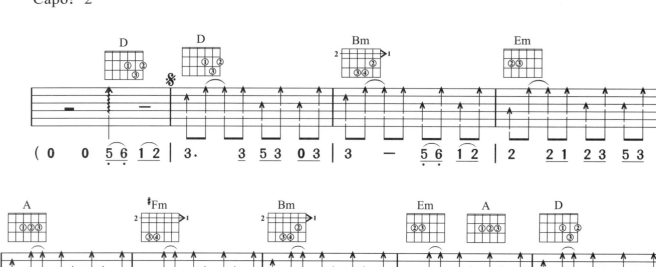

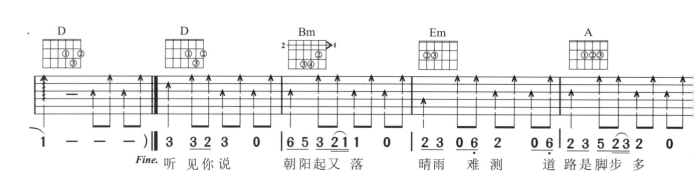

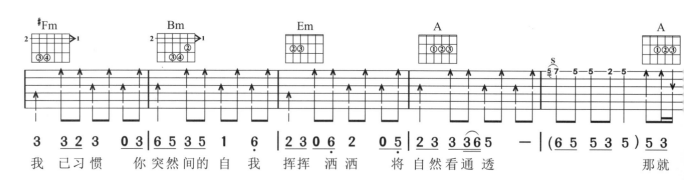

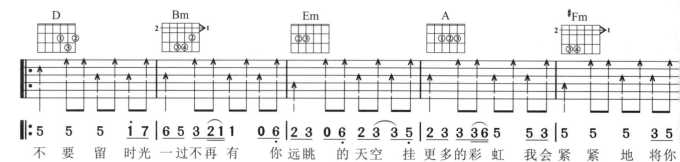

112

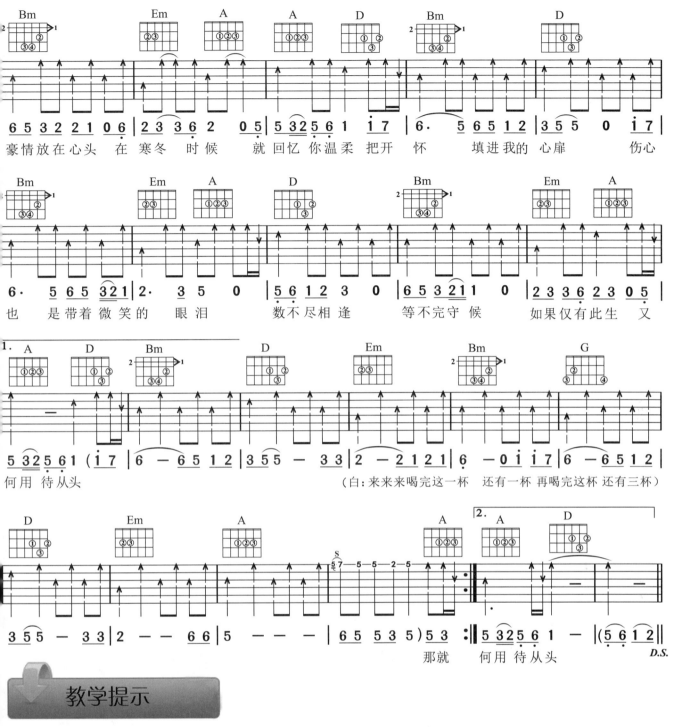

教学提示

随着学习进程的深入及学生弹奏实力的逐步提升，学习内容也开始向更高难度和深度方向发展。前面课程的某些弹奏内容编者有意降低了难度，目的是让读者尽快入门，度过心理关口。然而，当读者真能弹唱一些简单曲目后，就应当引导读者回到吉他演奏的真实形态，这样才能保持学生的注意力，从而深入学习、真正提高。

如何让读者进入有难度的吉他学习呢？首先应从提高双手的灵活度、弹奏的速度、按弦的准确性及双手的协调性着手。为达此目的，编者在本周精心安排了每日必练的基本功。这是提高双手弹奏水平的最佳练习方法，同时也是吉他手提升的必经之路，甚至还是吉他高手和职业吉他手每日的暖指操。初次练习时会觉得难度大而且枯燥，但熟练后，大多数吉他手会把每日必练的基本功当作乐趣，甚至越练越想练。

为配合教材难度的提高，本周的弹唱练习曲目也都接近原版，和弦及节奏型未作简化处理，但其难度系数仍在中等或中等以下水准。例如《梦里花》原版为女生弹唱，读者只需多加练习，就能轻松掌握。

F大调与d小调

一、F大调与d小调的关系

F大调与d小调互为关系大小调，它们的组成音是相同的，只是主音（起音）的位置不同，各自按照大小调的音程规律排列而产生。如下图所示：

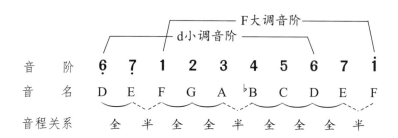

二、F大调

通过前面章节的学习，我们了解了大调音阶中各音之间的音程是按照"全→全→半→全→全→全→半"的规律来排列的。那么，F大调就是将乐音体系中的F音定为"**1**"（do）音，并按照大调的这种音程排列规律而产生的。由于乐音体系中A、B两音之间是全音关系，而F大调中相距半音的**3**、**4**两音正处在A、B两音的位置，为了使音名之间的关系符合大调音阶中各音之间的音程关系，须将F大调音阶中的**4**所对应的B音降低半音即♭B。下面我们以键盘示意图来表示F大调在乐音体系中的位置，如下图：

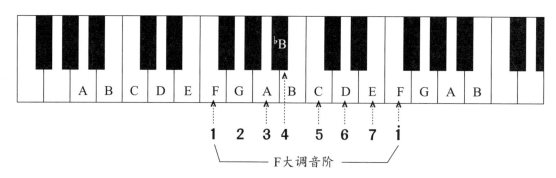

三、F大调音阶各音对应和弦及其性质

F大调音阶	1	2	3	4	5	6	7	i
音 名	F	G	A	♭B	C	D	E	F
对 应 和 弦	F	Gm	Am	♭B	C	Dm	E-	F
音阶和弦级数	I	II	III	IV	V	VI	VII	I
音级名称	主音	上主音	中音	下属音	属音	下中音	导音	主音

四、F大调吉他指板音位图及音阶练习

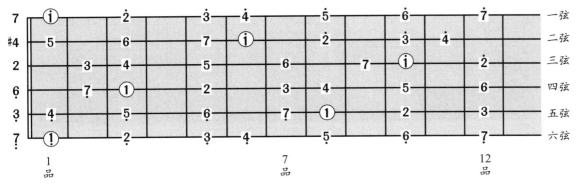

F大调音阶练习

$1=F$ $\dfrac{4}{4}$

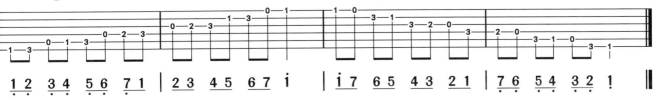

五、d小调

通过前面章节的学习，我们了解到小调音阶中各音之间的音程是按照"全→半→全→全→半→全→全"的规律来排列的。那么，d小调就是将乐音体系中的D音定为"6"（la）音，并按照小调这种音程排列规律而产生的。由于乐音体系中A、B两音之间是全音关系，而F大调中相距半音的4两音正处在A、B两音的位置，为了使音名之间的关系符合小调音阶中各音之间的音程关系，须将d小调音阶中的4所对应的B音降低半音即♭B。下面我们以键盘示意图来表示d小调在乐音体系中的位置，如下图：

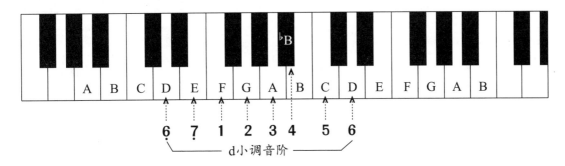

六、d小调音阶各音对应和弦及其性质

d小调音阶	6	7	1	2	3	4	5	6
音 名	D	E	F	G	A	♭B	C	D
对 应 和 弦	Dm	E-	F	Gm	Am	♭B	C	Dm
音阶和弦级数	I	II	III	IV	V	VI	VII	I
音级名称	主音	上主音	中音	下属音	属音	下中音	导音	主音

115

七、d小调吉他指板音位图及音阶练习

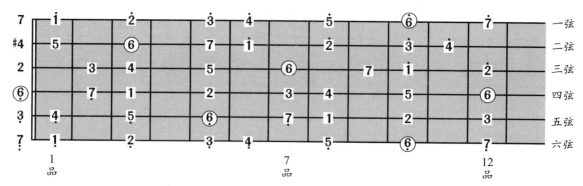

d小调音阶练习

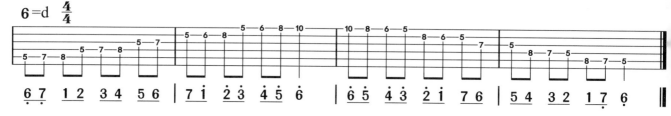

八、F大调、d小调和弦及其应用

F大调常见和弦及其应用

F大调主要和弦

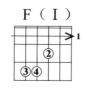 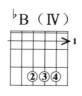 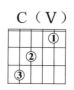 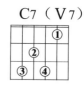

F大调副和弦

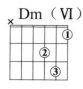 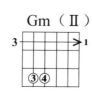 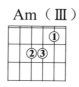 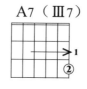 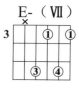

注：在F大调的各级和弦中，F和弦是主和弦，♭B和弦是下属和弦，C是属和弦（经常使用其属七和弦形式C7）。而Dm和弦、Gm和弦、Am和弦、A7和弦是它的副和弦。E-和弦是减三和弦，由于其和弦音（**7**、**2**、**4**）包含在大调属七和弦中（C7的和弦构成音为**5**、**7**、**2**、**4**），因此常被属七和弦代替使用。

F大调主要和弦的应用

（1）F和弦——以F音1为根音，由F（**1**）、A（**3**）、C（**5**）三音叠加构成的大三和弦，是F大调的Ⅰ级主和弦，也是d小调的Ⅲ级和弦。F和弦经常用来为以"**1**、**3**、**5**"为主的旋律小节伴奏，常用于F大调歌曲的开头和结尾。

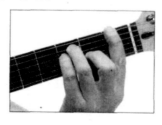 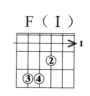 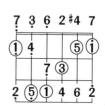

(2) ♭B和弦——以♭B音**4**为根音，由♭B（**4**）、D（**6**）、F（**i**）三音叠加构成的大三和弦，是F大调的下属（Ⅳ级）和弦，也是d小调的Ⅵ级和弦。♭B和弦经常用来为以"**4、6、i**"为主的旋律小节伴奏，常用于F大调歌曲的高潮和副歌部分。

 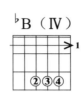 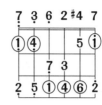

(3) C和弦——以C音**5**为根音，由C（**5**）、E（**7**）、G（**2̇**）三音叠加构成的大三和弦，是F大调的属（Ⅴ级）和弦，也是d小调的Ⅶ级和弦。C和弦经常用来为以"**5、7、2̇**"为主的旋律小节伴奏，常用于F大调歌曲中F和弦和C7和弦之前。

 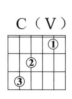 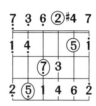

(4) C7和弦——以C音**5**为根音，由C（**5**）、E（**7**）、G（**2̇**）、♭B（**4̇**）四音叠加构成的七和弦，是F大调的属（Ⅴ级）七和弦。C7和弦经常用来为以"**5、7、2̇、4̇**"为主的旋律小节伴奏，常用于F大调歌曲中F和弦之前和Gm和弦之后。

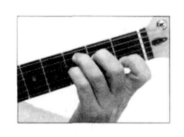 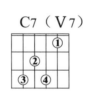 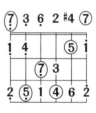

d小调常用和弦及其应用

d小调主要和弦

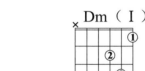 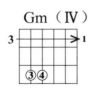 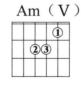 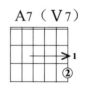

d小调副和弦

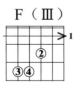 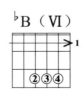 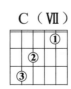

注：在d小调的各级和弦中，Dm和弦是主和弦，Gm和弦是下属和弦，Am是属和弦（经常使用其属七和弦形式A7）。而F和弦、♭B和弦、C和弦、C7和弦是它的副和弦。

d小调主要和弦的应用

(1) Dm和弦——以D音**6̣**为根音，由D（**6̣**）、F（**1**）、A（**3**）三音叠加构成的小三和弦，是d小调的Ⅰ级主和弦，也是F大调的Ⅵ级和弦。Dm和弦经常用来为以"**6̣**、**1**、**3**"为主的旋律小节伴奏，常用于d小调歌曲的开头和结尾。

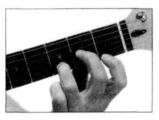 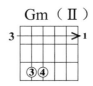 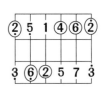

(2) Gm和弦——以G音**2**为根音，由G（**2**）、♭B（**4**）、D（**6**）三音叠加构成的小三和弦，是d小调的下属（Ⅳ级）和弦，也是F大调的Ⅱ级和弦。Gm和弦经常用来为以"**2**、**4**、**6**"为主的旋律小节伴奏。

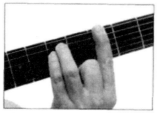 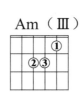 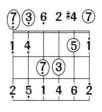

(3) Am和弦——以A音**3**为根音，由A（**3**）、C（**5**）、E（**7**）三音叠加构成的小三和弦，是d小调的属（Ⅴ级）和弦，也是F大调的Ⅲ级和弦。Am和弦经常用来为以"**3**、**5**、**7**"为主的旋律小节伴奏，常用于d小调歌曲中Dm和弦之前。

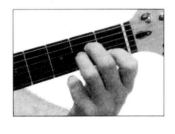

(4) A7和弦——以A音**3**为根音，由A（**3**）、♯C（♯**5**）、E（**7**）、G（**2̇**）四音叠加构成的七和弦，是d小调的属（Ⅴ级）七和弦。A7和弦经常用来为以"**3**、♯**5**、**7**、**2̇**"为主的旋律小节伴奏，常用于d小调歌曲中Dm和弦之前和Gm和弦之后。

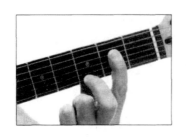

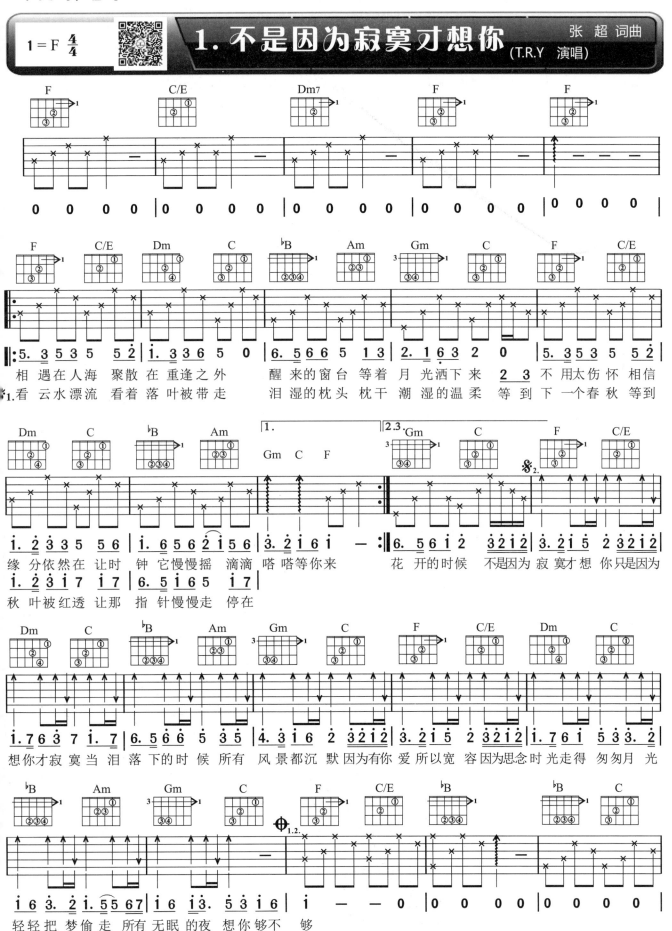

1. 不是因为寂寞才想你

1 = F 4/4

张 超 词曲
(T.R.Y 演唱)

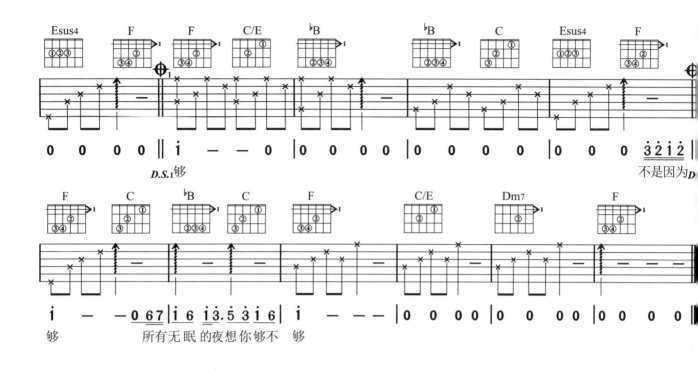

够
所有无眠 的 夜想你够不 够

2. 过了河就拆桥

(刀 郎 演唱)

余云飞 词
乐 夫 曲

$1 = F$ $\frac{4}{4}$

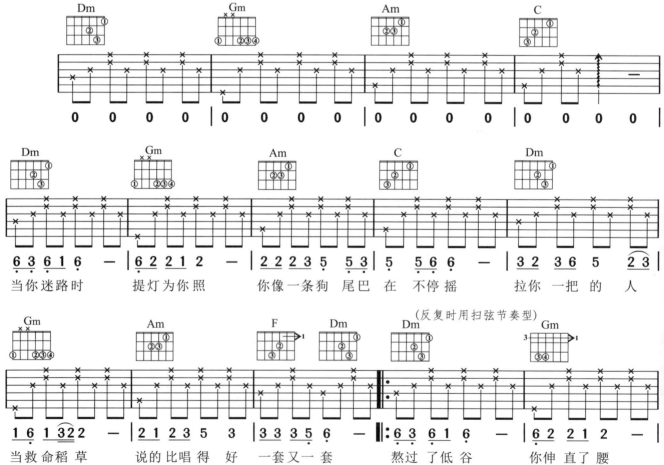

当你迷路时　提灯为你照　你像一条狗 尾巴 在 不停摇　拉你 一把 的 人

(反复时用扫弦节奏型)

当救 命稻 草　说的 比唱得 好　一套又一套　　熬过 了低 谷　你伸 直了腰

120

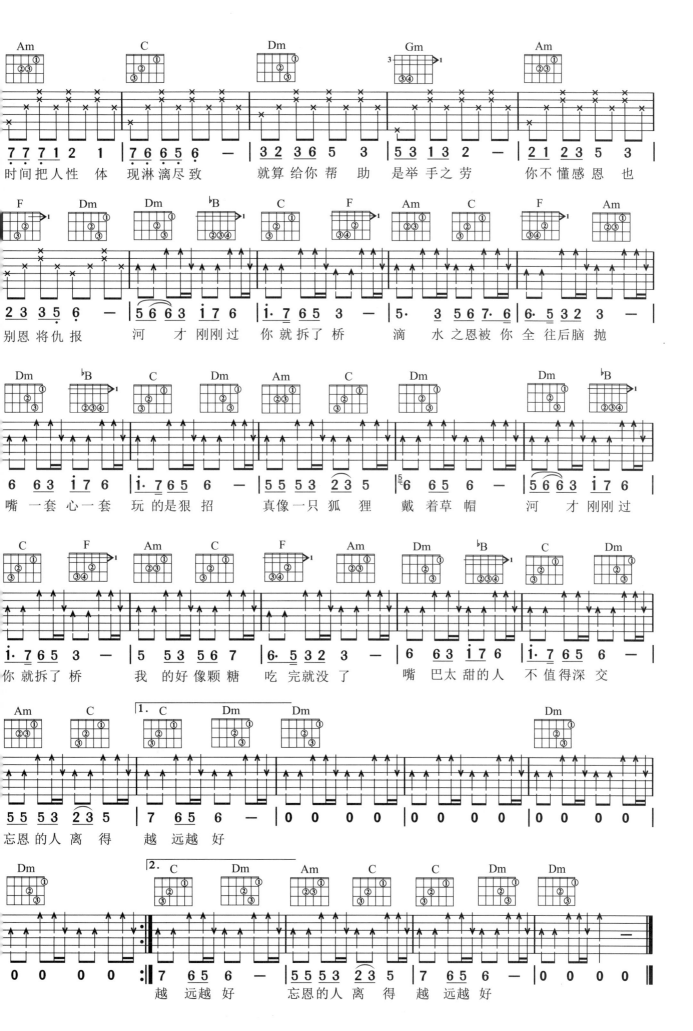

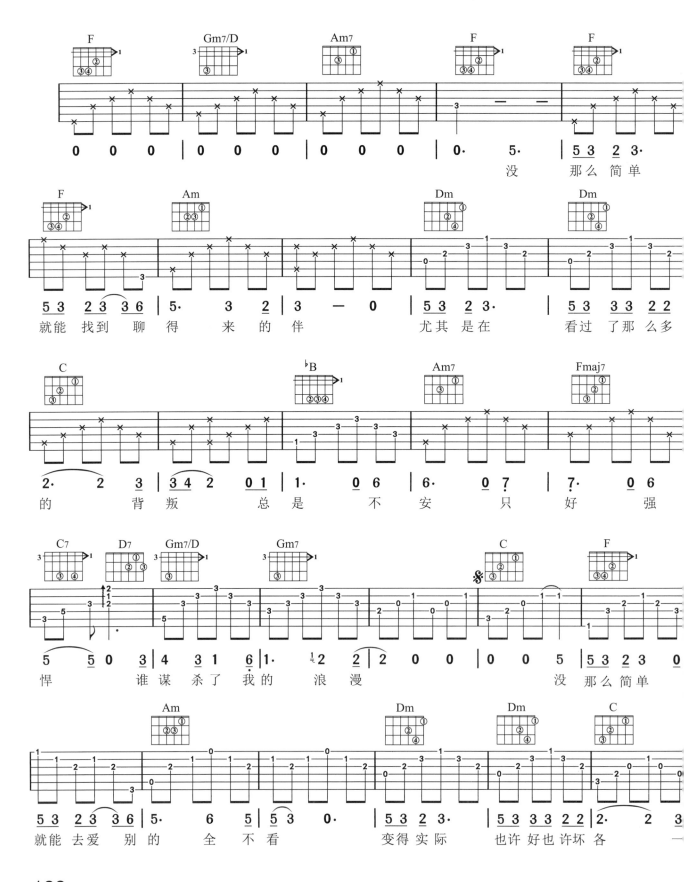

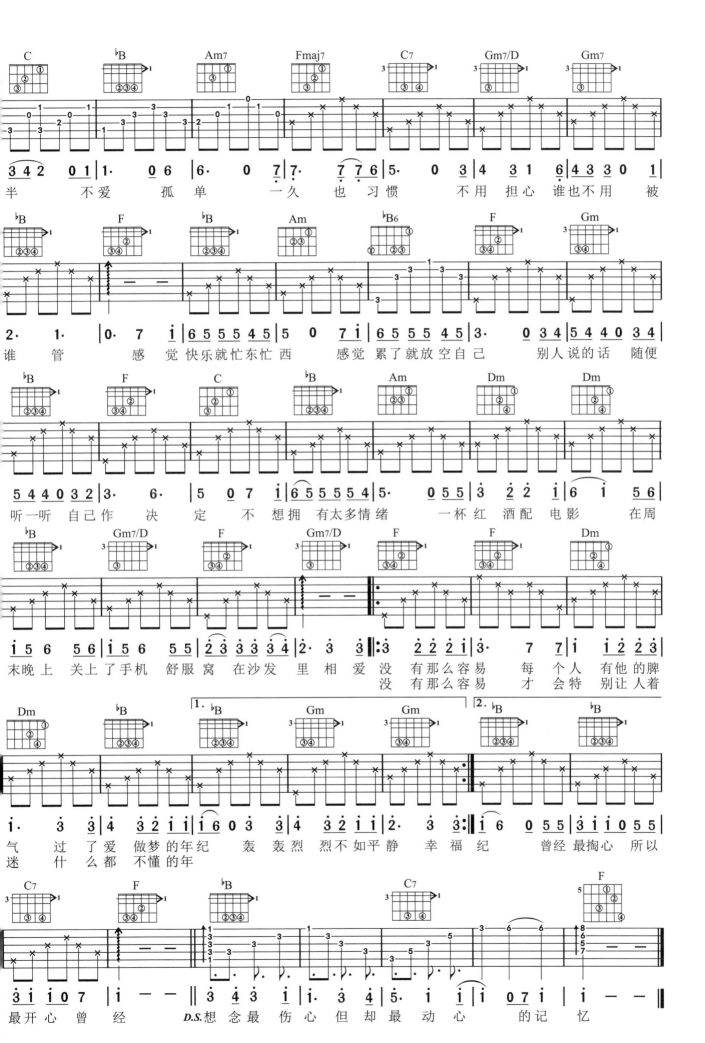

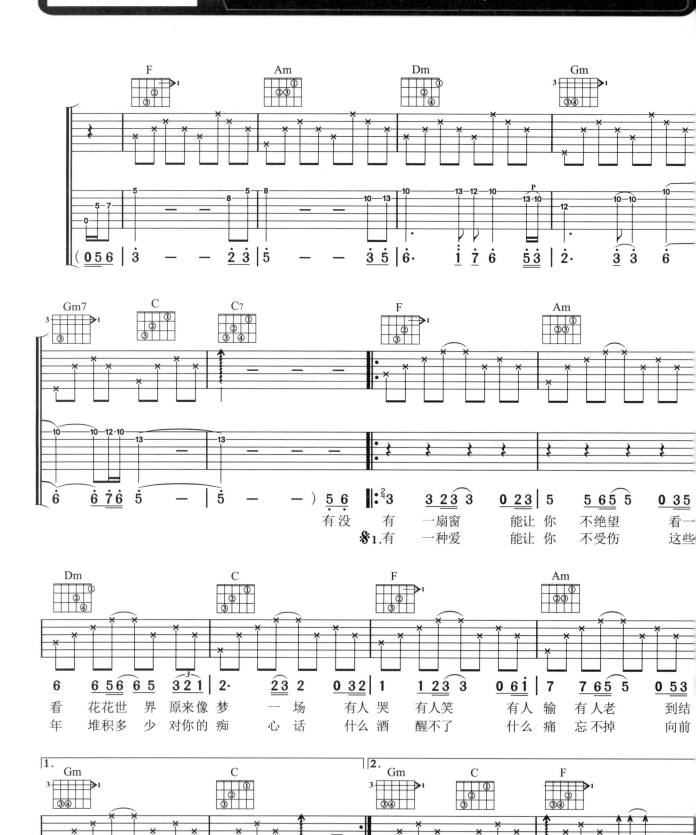

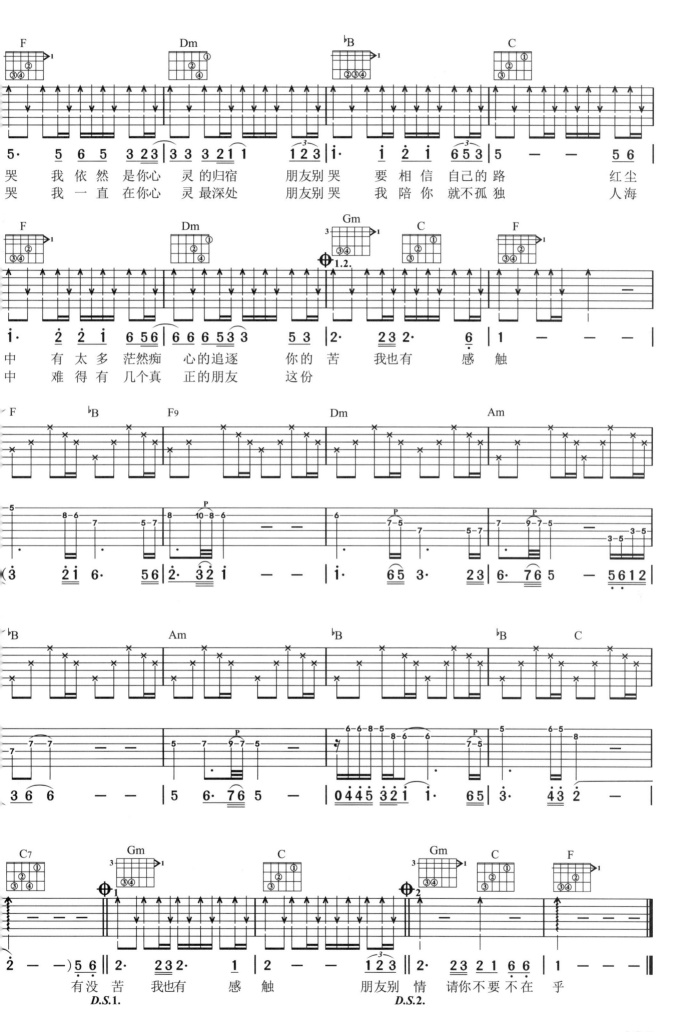

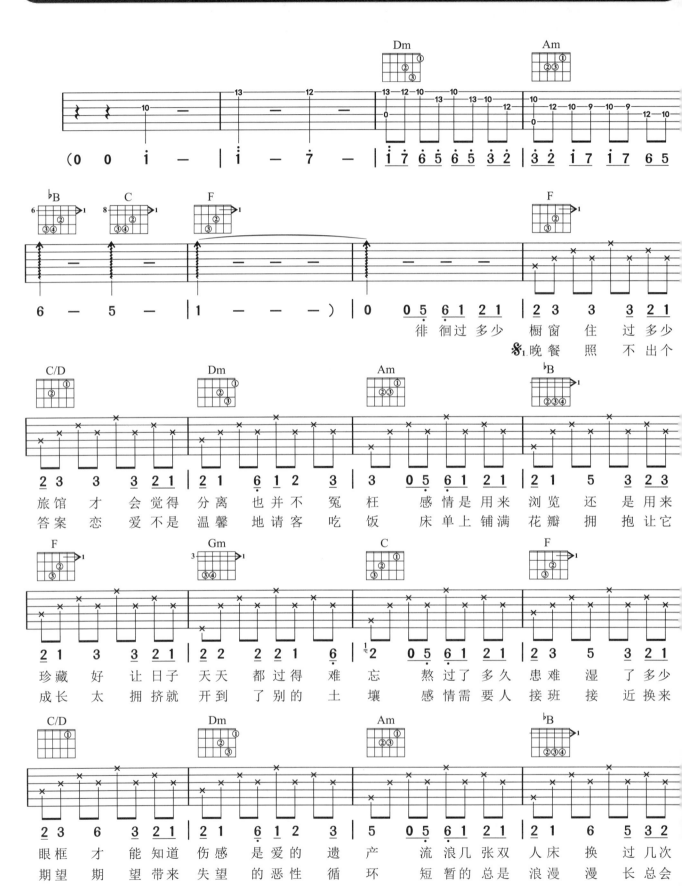

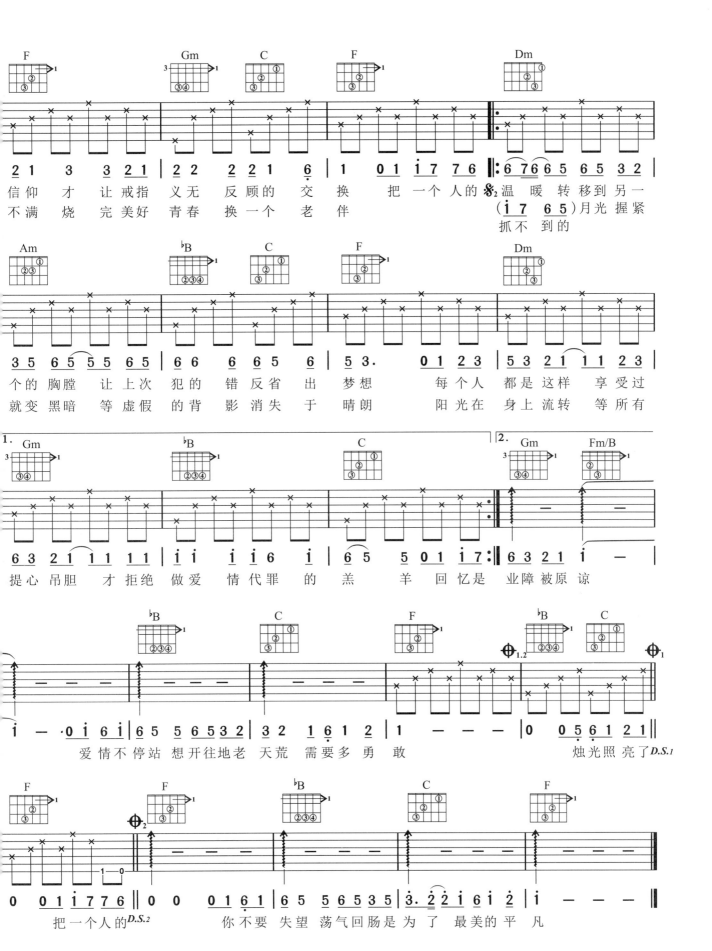

学几首古典乐曲

第一部分　学习《爱的罗曼史》

《爱的罗曼史》被列为十大吉他名曲之一，是很多吉他爱好者喜欢弹的曲目。也许有不少人甚至认为，不会弹《爱的罗曼史》就不叫会弹吉他。为降低学习难度，我们把这首乐曲分开来学习。

下面主要是针对乐曲中的一些比较难的指法、技巧、节奏作专门的练习。

一、乐曲解析

难点解析与准备练习

1. 三连音

乐谱中三个音上方标着"$\overset{3}{\frown}$"记号，表示为"三连音"，属于时值的特殊划分形式，它是用三部分代替基本划分的两部分：

$$X = \underset{}{\overset{3}{\frown}}{XXX} = \underline{XX} \qquad X = \overset{3}{\frown}{XXX} = \underline{XX} \qquad X\,— = \overset{3}{\frown}{XXX} = X\ X$$

将四分音符划分为三连音后，其中每个音符占1/3拍时值，而不是半拍。说起来比较难，实际做起来非常简单。你可以均匀、连续地默数"1、2、3"：每数"1"时弹第一弦，并且稍重拨；每数"2"时弹第二弦；每数"3"时弹第三弦。初学时用慢速弹奏，逐步加快弹奏速度。

三连音拨弦练习

a m i a m i a m i

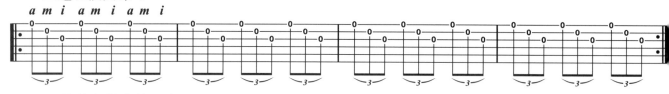

2. 旋律与伴奏的区分

乐曲中所有第一弦上的音都是旋律音，演奏时要重点突出，这也就是上面提到的第一弦要稍重拨的原因。其他弦上都是伴奏音，特点很明显，而且每个旋律音正好与第二、三弦的伴奏音依次构成三连音。乐曲的旋律与伴奏音符都比较少，拨弦力度上最好不要有过分明显的区分，特别是低音要保持良好的拨弦力度。由于记谱的某些缺陷，从乐谱上看，每个音符（低音音符）都是八分音符，但实际演奏时应该让所有音符自由延长。

加低音伴奏的三连音拨弦练习

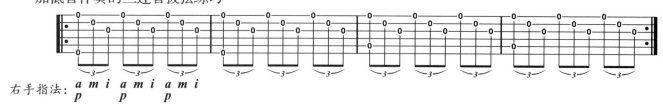

右手指法：*a m i a m i a m i*
　　　　　p　　p　　p

3. 左手指法标记与左手移把

标记在六线谱上方的数字（1、2、3、4）是左手的部分指法，没有标明指法的位置表示与前面相同或相似。乐曲旋律在第一弦上变化，有时在较低的品位，有时在较高的品位，这时左手需要上下移动以达到按弦的目的，这个过程称为"移把"或"换把"。在移把时，原按弦手指放松但不离

开弦，呈虚按状态，按弦手指贴在弦上，拇指贴着琴颈，并主要依靠肩部、臂部的运动达到移把目的，移到准确位置时，手指再用力按下弦。

小指按弦移把练习

中指按弦移把练习（可换食指、无名指）

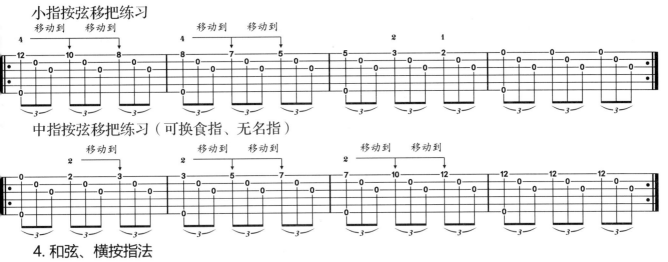

4. 和弦、横按指法

乐曲第13、14小节是一个Bm7和弦，第14小节只有一个旋律音的变化，可以完全保持Bm7和弦指法，变化音由小指完成。第15小节是Em和弦加一个变化音，注意指法的安排是为了让Bm7更方便转换到Em。最后一小节是Em和弦琶音。

乐曲第7、8小节标记的"C.5"表示此段运用第五品小横按指法，食指同时按住第一、二、三弦。音符的变化在第一弦上，并由小指、无名指完成。第9、10小节标记的"C.7"表示此段运用第七品大横按指法，食指同时按住六根弦，且中指要按第三弦第八品。第一弦上音符的变化同样由小指、无名指完成。这些包括小横按、大横按、临时的指法变化以及转换等，都需要有充分的思想准备。

第7、8小节指法及练习

第8、9小节横按转换练习

第9、10小节指法及练习

第13、14、15小节和弦指法及连接练习

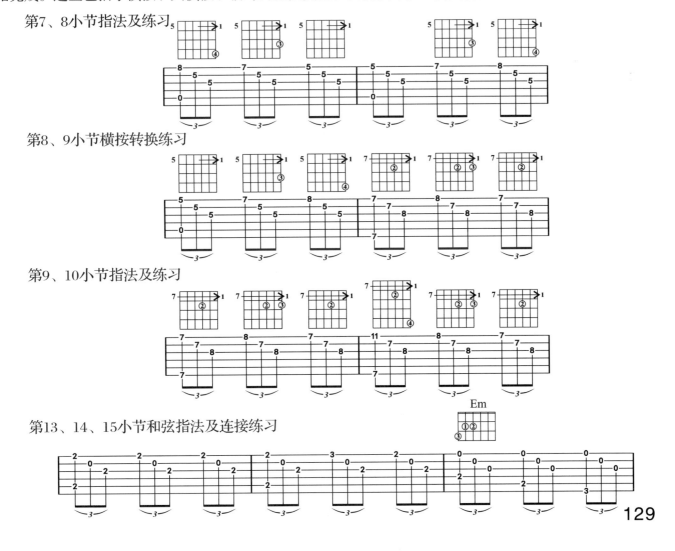

二、完整乐曲

西班牙民谣

爱的罗曼史

1=G 3/4

转1=E

Fine.

D.C.

130

第二部分 古典名曲

1. 绿袖子

英格兰民谣

1 = G 6/8

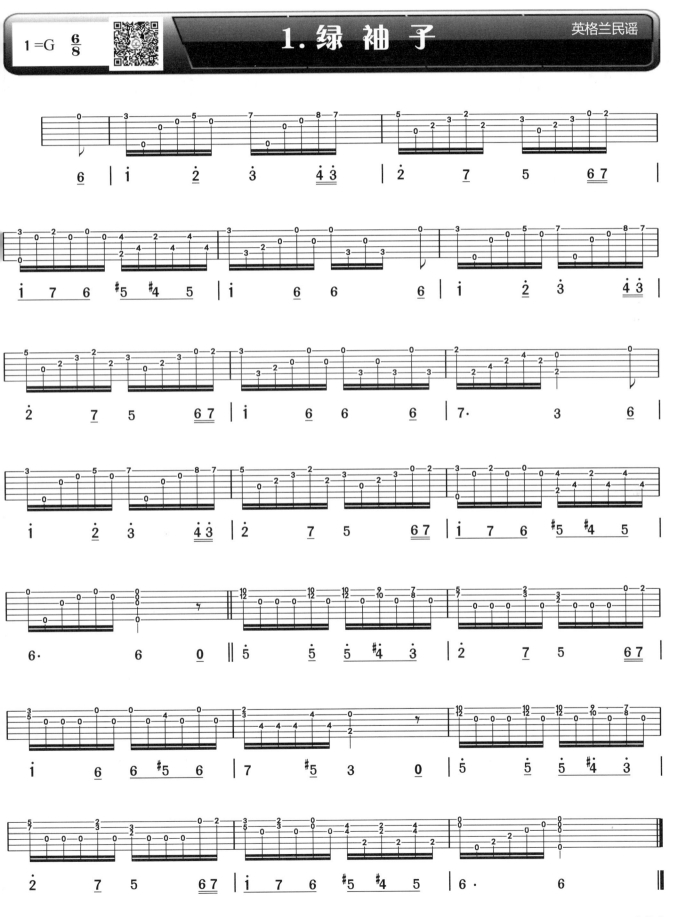

131

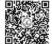

2. G调华尔兹

弗蒂亚 曲

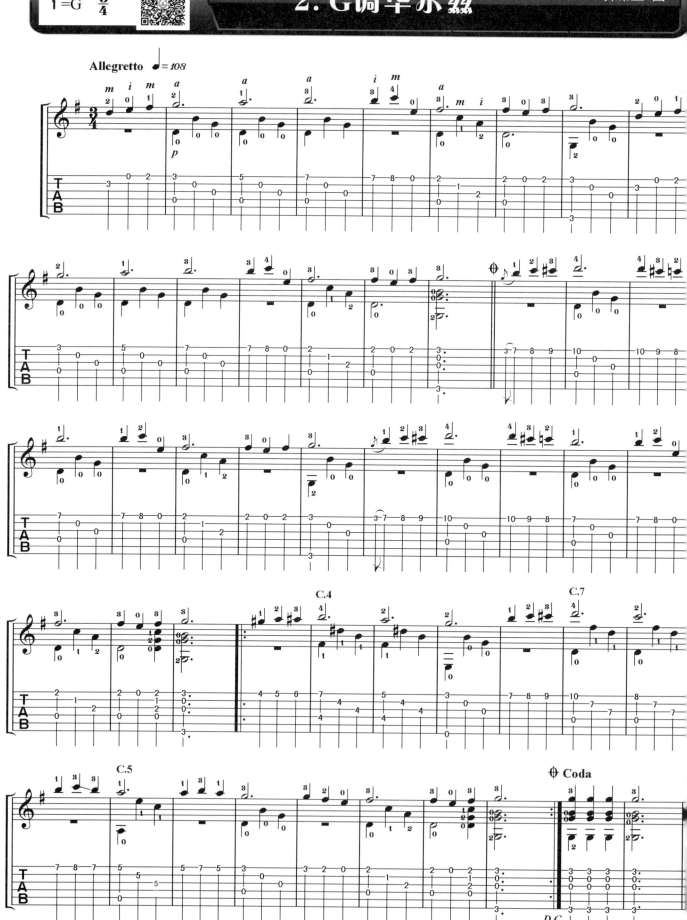

3. 少女的祈祷

巴达尔捷夫斯卡 曲

1 =A 4/4

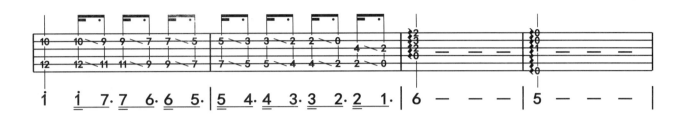

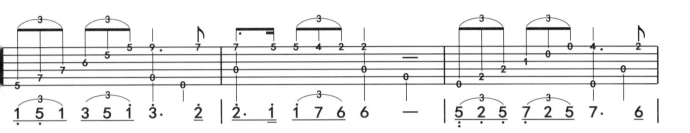

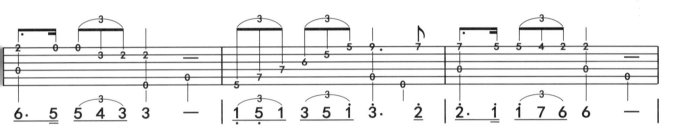

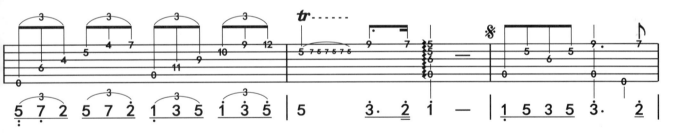

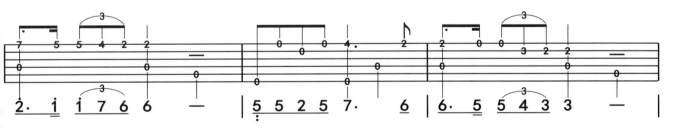

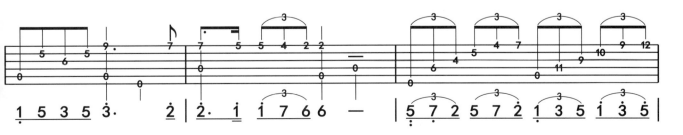

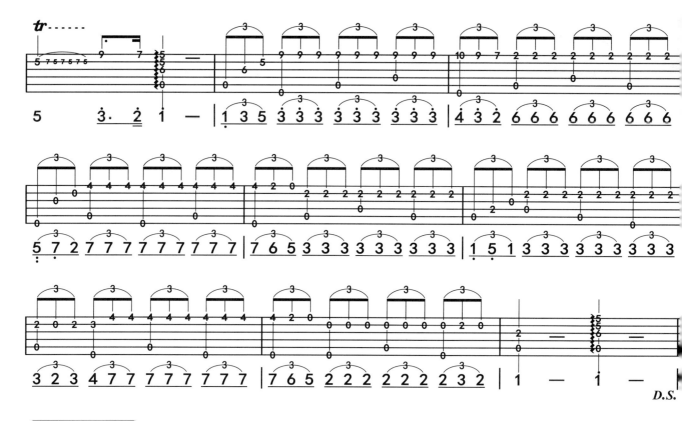

D.S.

弹唱提示

　　《少女的祈祷》采用主题与变奏曲式结构，极为简约动听。开头四小节的引子是模拟教堂的钟声，然后引出以三连音为主的上行音调和下行音调组成的具有回旋感的主题，用以表现天真无邪的少女的梦与遐思。接下来的变奏或强调感情的波澜，或明示憧憬幸福真诚的心意，或刻画洋溢青春活力的形象……听着听着，人们仿佛看到一位绮年玉貌的女孩在肃穆宁静的教堂中祷告着什么。

　　《少女的祈祷》是广大音乐爱好者十分熟悉的，但人们对其作者却知之甚少，她就是生于波兰华沙的巴达尔捷夫斯卡（1838-1861）。这位才华横溢的女钢琴家陨落于23岁的芳华之年，生前她也写了其他一些钢琴曲，但唯独这首脍炙人口，流传后世。1856年该曲由巴黎一家音乐杂志登载于副刊后便迅即引人瞩目并风行于世。至今，世界各地相继已有近十种不同的版本在乐坛上流行。

教学提示

　　本周的课程可以说是第二月的攻坚课程，读者如果能将本周所提供的多首有代表性的弹唱曲目和古典乐曲掌握好，那他（她）就可以说是一名不错的吉他手了。

　　一般认为C调、G调是吉他弹唱中两个较容易掌握的调式，而下个月要学习的指弹、Solo、和声编配以及布鲁斯则难度较大，不易掌握。本周所学的D调、F调刚好处在一个由易到难的过渡阶段，而且这两个调的应用广泛、曲目丰富，由此可见其重要性了。故本周曲目安排较充实，且每个调式的曲目安排尽量遵循由易到难的顺序。

　　读者可能会问，一周要学会近十首难度不小的曲目可能吗？的确有困难，但本周内容可以与下周结合安排，第八周曲目安排较少，也正是基于本周内容较多的一种互补。因此读者可以综合这两周的内容调剂使用。有一定基础的吉他手用两周的时间学会十首左右中等难度的乐曲是完全可以的。另外也不必要求读者弹会一个调内的所有内容，每个调能熟弹两首以上曲目也就基本过关了。

民谣吉他常用技巧与工具

第一部分　常用技巧

一、连音

连音是吉他演奏中的一个重要演奏技巧，也是掌握倚音、回音、颤音、连音等其他演奏技巧的基础。连音奏法又分为圆滑音奏法、击弦奏法和勾弦奏法三种，在六线谱中用"⌒"状的弧线表示，并在弧线的上方加上特定的符号标记加以区别。

1. 滑音奏法

滑音奏法的标记为"S"，有时候还会加一条斜线，如图所示：

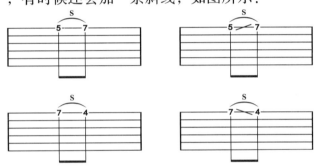

弹奏方法：上例为左手按住一弦5品，右手弹响一弦，接着左手按着5品不松劲滑到7品；下例为左手按住一弦7品，右手弹响一弦，接着左手按着7品不松劲滑到4品。

弹奏规则：第一个音是右手弹出来的，第二个音是左手滑出来的。

练习谱例

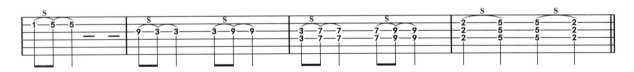

2. 击弦奏法

击弦奏法的标记为"H"，如图所示：

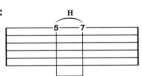

弹奏方法：左手食指按住一弦5品，右手弹响一弦，接着左手无名指迅速有力地敲击按住7品，发出7品的音。

弹奏规则：第一个音是右手弹出来的，第二个音是左手击打出来的。

练习谱例

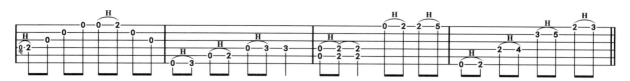

3. 勾弦奏法

勾弦奏法的标记为"P"，如图所示：

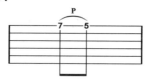

弹奏方法：左手无名指按住一弦7品，食指按住5品，右手弹响一弦，接着左手无名指松开，松开的瞬间用指尖勾弦，食指保持不动，这样就发出5品的音。

弹奏规则：第一个音是右手弹出来的，第二个音是左手勾出来的。

练习谱例

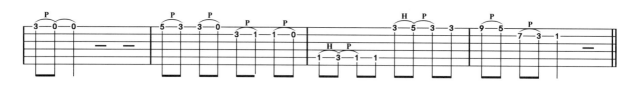

二、琶音

琶音是吉他演奏中最常用、最简单的演奏技巧，它可以使用在乐曲的开头、进行和结尾，通常乐曲结尾都是以琶音来结束的。琶音分为单指琶音和多指琶音两种：

1. 单指琶音

单指琶音又可以分为顺琶音奏法和倒琶音奏法。

顺琶音奏法，如图：

弹奏方法：用右手食指或拇指从六弦刮到一弦，刮的速度要均匀，不能太快。

倒琶音奏法，如图：

弹奏方法：用右手食指或拇指从一弦刮到六弦，刮的速度要均匀，不能太快。

2. 多指琶音

多指琶音是古典吉他中常用的技巧之一，民谣吉他中用得较少。它是用拇指、食指、中指和无名指依次拨弦，拨弦速度快且均匀才能弹奏出类似单指琶音的效果，但是比单指琶音的音色更厚实更有颗粒感。手指分工：拇指负责六、五、四弦，食指、中指和无名指分别负责三、二、一弦。

例1：

弹奏方法：右手拇指、食指、中指和无名指依次拨响第五、三、二、一弦。

例2：

弹奏方法：右手拇指依次拨响六、五、四弦，接着右手食指、中指和无名指依次拨响三、二、一弦。

三、泛音

泛音是一种奇妙的音响，在吉他上奏出的泛音，音色透明而清澈，且具有穿透力。泛音的音色像铃声，也像钟声，有时又像潺潺的流水声或岩洞里单调的滴水声。总之，在乐曲中偶尔出现泛音，是很富有情趣的。

泛音的奏法很多，基本可分为自然泛音和人工泛音两类。

1. 自然泛音

自然泛音标记为"Harm"，可以在吉他各弦上的第5、7、9、12品格处弹奏。

弹奏方法：左手指尖轻触自然泛音所在品格上方的琴弦，右手将弦弹响的一瞬间，左手指尖迅速离开琴弦，就会发出如银铃般晶莹剔透的自然泛音。

例1：单个的泛音

例2：连续的多个泛音

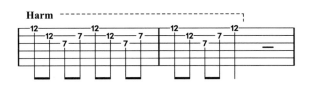

2. 人工泛音

人工泛音标记为"H.A"或"arm"。

人工泛音的发音原理是用左手按下吉他上任何一个非空弦音，然后找到以这个音为基音的1/2泛音点，也就是距这个音第12品格的位置，即这个音弦长的1/2处。像演奏自然泛音一样，用右手食指轻触泛音点，用右手无名指（演奏低音弦时有时也用拇指拨弦）在离泛音点尽量远处拨弹

琴弦。在无名指发音的同时，食指果断离弦，就发出了比基音高八度的泛音。演奏人工泛音时，左手按弦的同时如能揉弦，还能美化音色。人工泛音也常被称为八度泛音，又因为人工泛音主要由右手完成，所以也被叫做右手泛音。人工泛音一般用表示八度的8va或0ct.来表示。例：

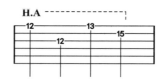

四、弱音

弱音又叫做闷音，标记为"P.M"。弱音技巧是将右手手掌小鱼际部分贴于琴码处，左手照常按弦，右手照常弹弦。但由于右手小鱼际压制了琴弦的局部振动，使琴弦振动不完全而产生了一种短促、沉闷的音色，类似敲击效果，但又带有实际音高。这种演奏技巧主要用于布鲁斯、摇滚和重金属音乐当中。例：

五、揉弦

揉弦的标记为"Vib"或"〰〰"。吉他揉弦可以分为平行揉弦和垂直揉弦两种：

1. 平行揉弦

手指指端靠近音品按弦，紧贴指板固定不动，将其作为支点，使整个手掌围绕这一点作往返摇动，方向是：高音品←→低音品。注意不要让作为支点的手指随便滑动。这种揉弦方法是常规用法，在小提琴上也是用这一方法。采用这种方法能让音的变化幅度较小。

2. 垂直揉弦

按住需要揉弦的音，使左手手指带着这个音所在的弦作拉推动作，方向是：高音弦←→低音弦。注意不要使弦离开指板。在第一弦上用这种方法揉弦容易把弦拉出指板的范围，这也是应该注意的。采用这种方法时音的变化幅度较大，必要时可以相差半个音。

注意：无论哪种方法，揉弦时，前臂要保持不动，不要使琴左右摇晃，也不要夸张和滥用揉弦技法。

揉弦是弦乐器中最最重要的一种装饰声音的方法，它能够赋予声音感情和活力。如果该用揉弦的地方而不用，这段乐曲演奏的效果将是呆板和缺乏表现力的。怎样合理使用揉弦，全凭演奏者对乐曲的领会，自己加以斟酌。不过一般情况可有一个原则供参考：遇到比较优雅的音符和乐句、低音域的乐句、弱奏的乐句时，揉弦速度应该放慢，振幅加大；遇到强烈的音符或乐句、高音域的乐句、需要强大的声音时，揉弦的速度应该加快，振幅减小。在没有掌握相当熟练的其他技巧之前，不要轻易地学揉弦，否则将会对基础的吉他学习造成很大的阻碍。

六、拍弦

拍弦的标记为"⊗"。拍弦是民谣吉他演奏中的常用技巧之一，该技巧既能增强歌曲的节奏感，又能起到独特的伴奏效果，多用于民谣吉他伴奏当中，适合表现一些风格优雅的轻音乐。本页的弹唱练习《火红的萨日朗》就成功地运用了拍弦技巧。

弹法：将拇指、食指、中指和无名指稍微并拢，借助手腕的力量用手指尖或指背拍击各弦。拍弦动作要干脆、利落，拍弦后各手指停留在各弦上，使琴弦停止发音并得到一种特殊的拍击声效。

七、拍弦弹唱练习

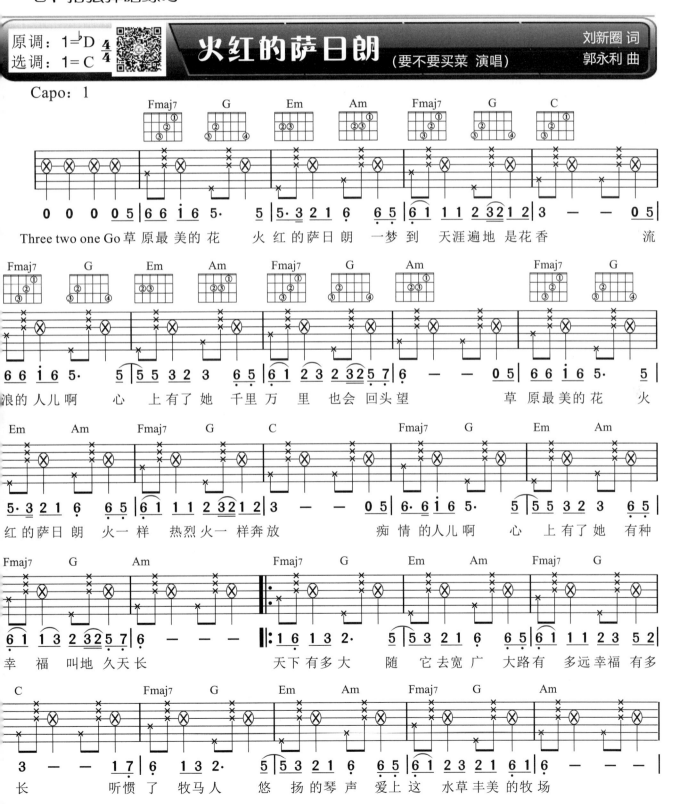

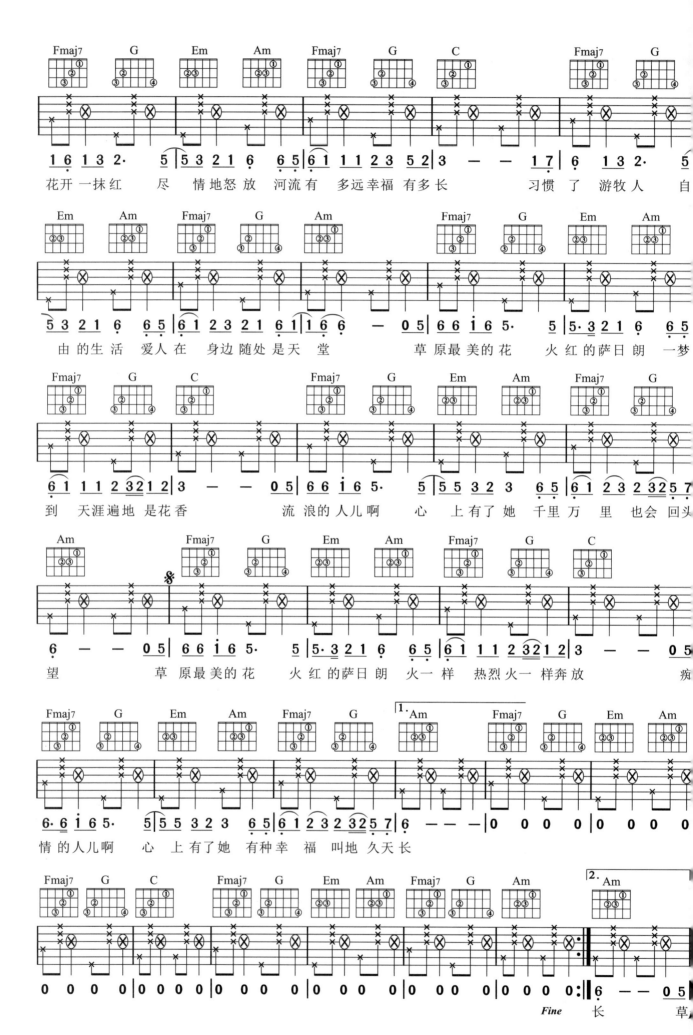

花开 一抹红 尽 情地怒放 河流有 多远幸福 有多长 习惯了 游牧人 自

由的生活 爱人在 身边随处是天堂 草原最美的花 火红的萨日朗 一梦

到 天涯遍地是花香 流浪的人儿啊 心 上有了她 千里万 里 也会回头

望 草 原最美的花 火红的萨日朗 火一样 热烈火一 样奔放 痴

情 的人儿啊 心 上有了她 有种幸 福 叫地 久天长

Fine 长 草

第二部分 常用工具

一、拨片

拨片又叫做匹克，是英文单词"pick"的音译。拨片是民谣吉他演奏中的常用工具之一。用拨片拨弦产生的音色较手指拨弦产生的音色更明亮悦耳、穿透力强，因而特别适合表现节奏鲜明、富于动感的热烈气氛。

1. 拨片的种类

拨片最常见的形状是三角形和鸡心形，如下图：

 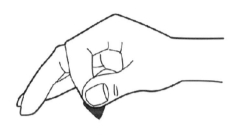

鸡心形　　　　　　　三角形　　　　　　　　　　拨片的拿法

拨片可以根据厚度分为薄、中、厚三种。

薄拨片：厚度约在0.46~0.58mm之间。

中等厚度拨片：厚度约在0.58~0.72mm之间。

厚拨片：厚度约在0.72~1.2mm之间。

不同厚度的拨片硬度不同，弹奏出来的音色也不同，因而用途也各不相同。薄拨片较软，弹奏出来的音色柔和细腻，多用于抒情乐曲。中等厚度的拨片较硬，它在弹奏分解、扫弦和Solo时都有不错的表现，因而在民谣吉他中用得较多。厚拨片很硬，弹奏出来的音色粗犷，适合弹奏快速的Solo，因而在电吉他中用得较多。

2. 拨片的弹奏方法

伸出右手食指，并让它自然弯曲；将拨片放在食指的顶端，用大拇指第一指节压住拨片，尖端露出3mm；食指不可以向内弯曲太多，拇指也应尽量放松，以夹住拨片的两指既能够活动自如而拨片又不会滑掉为宜。不拿拨片的其他三根手指自然弯曲，微微贴在面板上，手腕要放松。拨片的上下拨动不能用腕力，而是用大拇指与食指的结合，下拨时，大拇指向下拨动，上拨时食指向上挑动。

扫弦动作是有所不同的。扫弦时手腕要灵活而又有弹性地转动，拨片尖端的运动轨迹是弧线的。扫弦的预备动作是，手腕稍向外翻转一点，使拨片与琴板成45度角的倾斜，此时，手腕不可以转动，要干脆地直下，这时拨片尖端的运动轨迹是直线的。拨片平面要与弦方向一致，不可以倾斜。注意不管弹单音，还是扫弦，拨片与琴板最好是有一定的倾斜（45度）。这样拨片就不会被弦卡住而被击飞。

以下是几个要说明的问题：弹较快的Solo时，记住一定要遵循上下上下的顺序，这样才不会乱。演奏单音和分解和弦时，小指不要抵在面板上。建议其他三根手指自然弯曲，微微贴在面板

上。不要刻意地伸直小指作为支点，演奏时手腕放松，手指便自然贴在面板上成了支点，这样手指很放松，演奏时又有支点。演奏旋律基本上是以下拨为主，特别是速度较慢的曲子，上拨用得很少。在很快的曲子中，就应该合理安排，但基本也是以下拨为主。顺手是拨片演奏的前提，分解和弦也应遵循这条原则。

二、变调夹

由于民谣吉他演奏时会涉及弹唱，但每个歌手能演唱的调式不一样，很多学生由于音域比较窄，在吉他弹唱时演唱歌曲原调很困难，会觉得音可能高不上去或低不下来，这也就影响了吉他弹唱的水平。那怎么办呢？变调夹这时就派上用场了。

1. 常见的变调夹及其作用

常见的变调夹有扣压式、杠杆式和滚动式几种，如下图：

扣压式　　　　　　　　杠杆式　　　　　　　　滚动式

变调夹的作用：

① 歌曲的调性不适合自己的歌喉，用变调夹就可解决这一问题。

② 和弦太难，技巧难以表现的歌曲，用变调夹可化难为易。

③ 某些乐曲使用变调夹可获得美妙动听的特殊效果。

2. 变调夹的变调原理

① 吉他指板上每相差一格是半音，相差两格便是全音。

② 在自然音阶中 **3**、**4** 是半音，**7**、**i** 是半音，其余各音之间是全音。

③ 当把变调夹夹在吉他的第二格时，吉他的空弦音升高了一个全音，如果这时仍用C调弹法或Am小调弹法，曲调实际上已是D大调或b小调了。

3. 变调夹的应用

① 如果歌曲原本是C调，你觉得唱起来有些低，可将变调夹夹在第一格，这样琴整个比原先升高了半个音。这时仍用C调指法来弹，就达到了提高调子的目的，这时实际的调性是 #C调。如果还觉得低，可将变调夹移至第二格上，仍按C调指法弹，这时歌曲的调子又升高了半个音变成D大调了。

② 如果歌曲是b小调，且已标好了和弦，而你还不会b小调的指法，想用a小调指法来弹。b小调与a小调相差一个全音，将所有的a小调和弦往下推移两格（即升高一个全音）即为b小调。所以将变调夹夹在第二格，这样一来，实际的音高是b小调的音高，而使用的是a小调的和弦，但你必须将标好的b小调的和弦转化为对应a小调的和弦。

③转化和弦的方法：

按字母顺序写出b小调和a小调的构成音阶，并一一对应起来。

变调夹侧视

	6̣	7̣	1	2	3	4	5
b小调由B音开始	B	#C	D	E	#F	G	A
	↓	↓	↓	↓	↓	↓	↓
a小调由A音开始	A	B	C	D	E	F	G

然后将乐谱上b小调的和弦跟随符号（如m、7、m7、6、9等）写在a小调和弦的相应位置之后即可。例如，该谱上出现：

Bm	Em	A7	G	D
↓	↓	↓	↓	↓

转成a小调和弦为　　Am　Dm　G7　F　C

4. 变调记号

Key：Bm Capo 2 弹 Am

说明：原调为b小调，将变调夹夹在第二格，按a小调指法弹奏（如下图）。

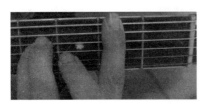
Bm

Am

5. 变调夹使用表

对于初学者来说，使用变调夹后用C调弹法即可达到变调的目的，但并非只能用C调的弹法，而是C调、D调、E调、G调、A调等等都可以适用。如下表：

调名 / 变调夹位置	C	D	E	F	G	A	B
一品	#C/♭D	#D/♭E	F	#F/♭G	#G/♭A	#A/♭B	C
二品	D	E	#F/♭G	G	A	B	#C/♭D
三品	#D/♭E	F	G	#G/♭A	#A/♭B	C	D
四品	E	#F/♭G	#G/♭A	A	B	#C/♭D	#D/♭E
五品	F	G	A	#A/♭B	C	D	E
六品	#F/♭G	#G/♭A	#A/♭B	B	#C/♭D	#D/♭E	F
七品	G	A	B	C	D	E	#F/♭G

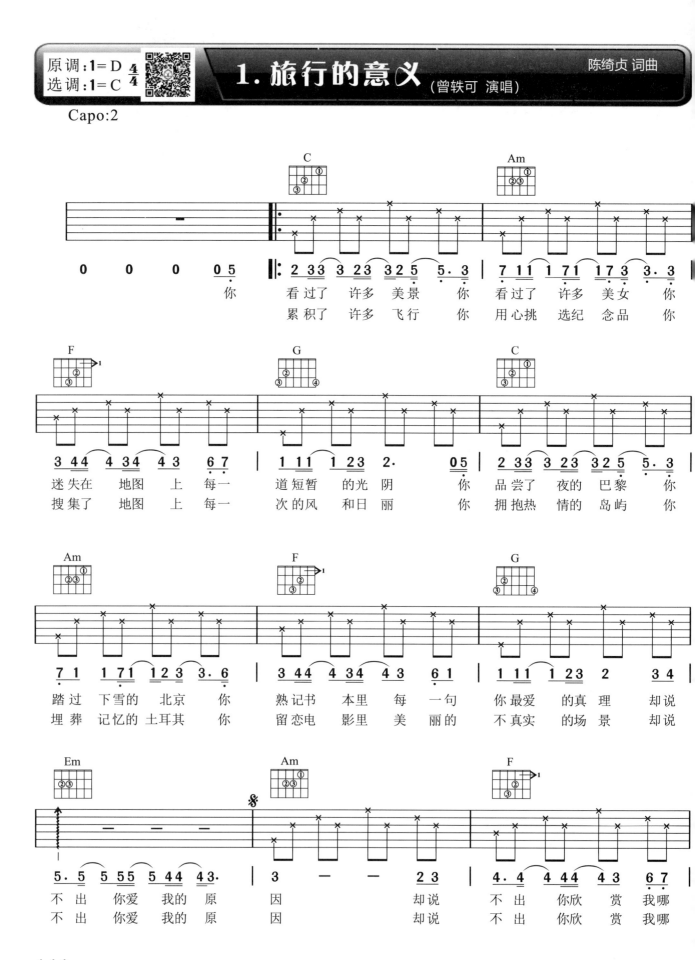

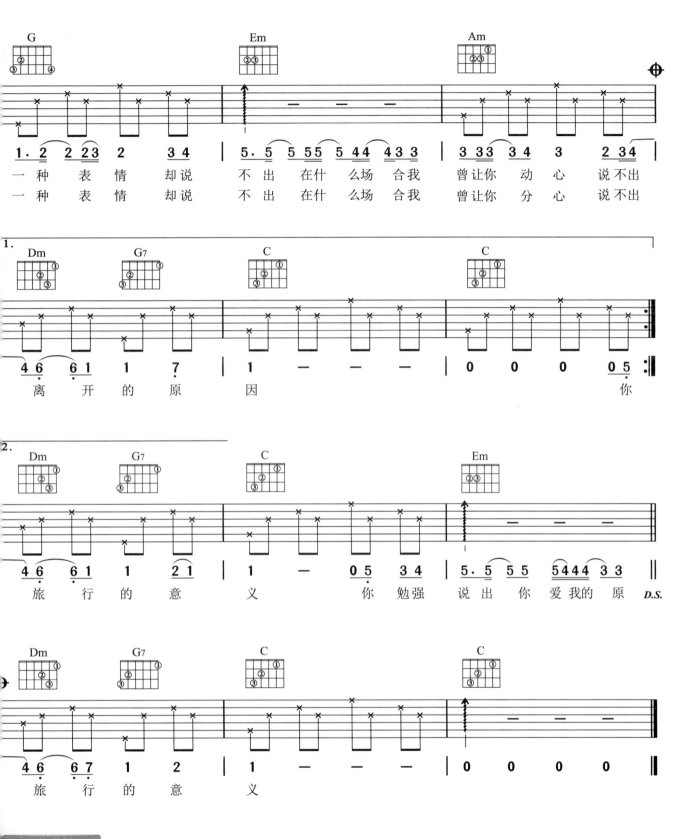

这首歌原是台湾歌手陈绮贞的一首代表作品，陈绮贞的版本是一首非常精彩的D调吉他弹唱曲，演奏难度较大。曾轶可版本的这首歌用变调夹夹住第二品，从而大大降低了和弦难度。不仅如此，右手所用节奏型也是最常用的简单节奏型，因此这首歌非常适合初学的女生入门。这个版本虽然出现了F和弦，但用了变调夹之后的横按就轻松多了。

2. 栀子花开 (何 炅 演唱)

Capo:3

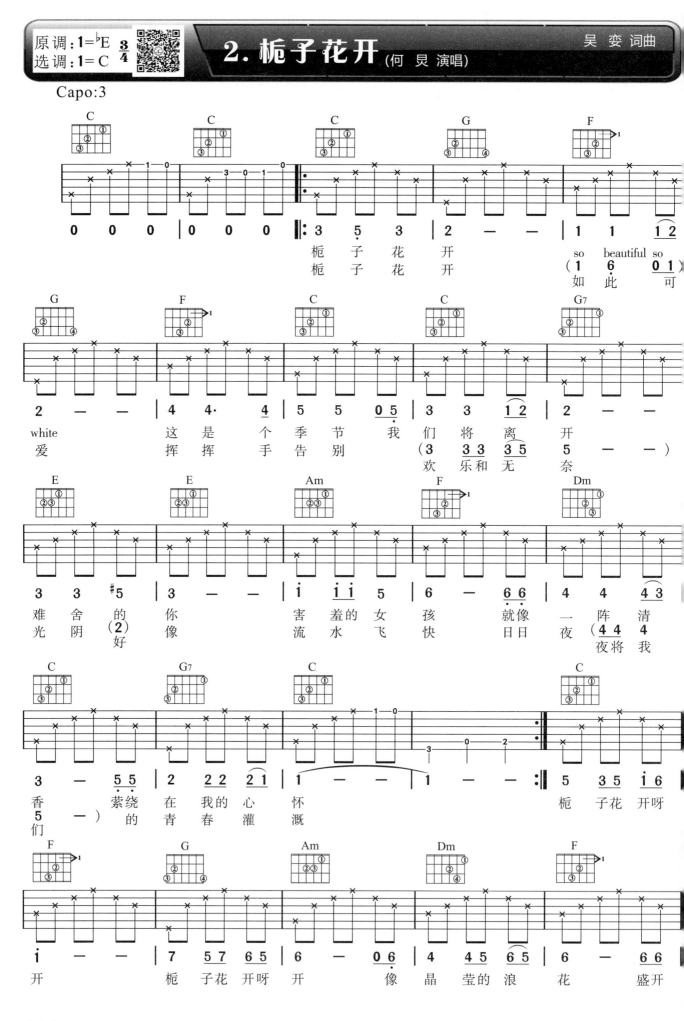

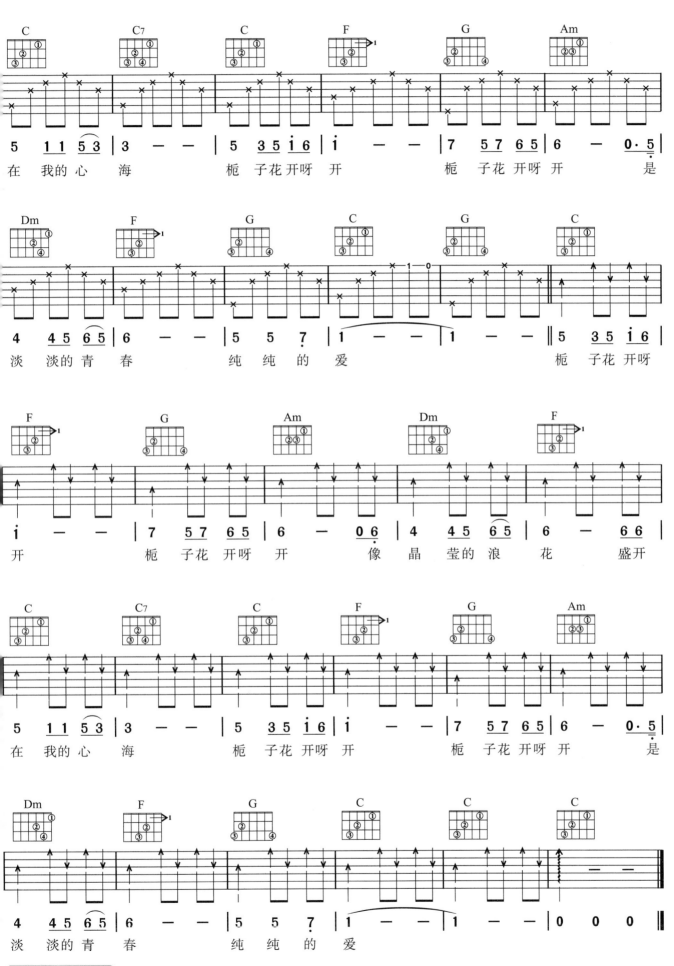

四、节拍器

节拍器是一种能在各种速度中发出稳定节拍的机械、电动或电子装置。1696年，巴黎人E.卢列创制第一架节拍器后，这种装置的种类越来越多，其中使用得最普遍的是1816年由奥地利人J.N.梅尔策尔发明的节拍器。梅尔策尔的节拍器外形呈金字塔形，内部为时钟结构，有齿轮及发条，带动一个摆杆。摆杆每次摆动结束时发出尖锐的"滴答"声，这些"滴答"声的速度可根据在摆杆上的游尺上下移动摆锤来进行调整。其速度可在每分钟40～210拍的范围内作选择。大约在1945年，瑞士钟表业生产过袖珍节拍器，其形如挂表。现代半导体和集成电路的石英节拍器小巧灵便，具有多种功能。机械节拍器也曾作为一种节奏性乐器使用。匈牙利作曲家G.利盖蒂在《交响诗》中用过100个节拍器以不同速度鸣响。

节拍器的种类：

1. 机械节拍器

2. 电子节拍器

3. 模拟人声的人声节拍器（电子节拍器的发展型）

 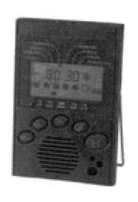

机械节拍器　　　　　　　电子节拍器　　　　　　　人声节拍器

初学读谱的人最好利用节拍器练习击拍视唱，因为它可以自由调整速度，提示拍子的强弱，使初学者克服渐快、渐慢或忽快忽慢等节奏方面的毛病。平时练习指弹、Solo时，最好使用节拍器，以培养正确的节拍感觉。

教学提示

民谣吉他最重要的工具之一就是变调夹，读者应该深入了解变调夹的使用原理。在此还想补充一点，每个演唱者需要根据自身的音域范围来选择适合自己的调式。例如前面的《栀子花开》，男生一般用变调夹夹在三品比较合适，女生往往需要提高一个调（如用变调夹夹在五品），或者更高；又如《斑马斑马》，男声用原调G调（即不用变调夹），而女声往往用降B调（即用变调夹夹在三品）弹唱则更合适。

编者曾遇到过这样的提问：乐谱上明明写的是Capo:3（即变调夹夹在三品），为什么视频示范里那个人的变调夹在五品呢？其实这就是根据自身音域选调的问题。一般说来，乐谱上所写的调号是歌曲原唱所用的调，而读者可以根据自身特点选择适合自己的调，变调夹的使用就是帮助读者实现调号任意选择，从而让吉他弹唱变得更轻松、更舒畅。

第八周（下）
根音在伴奏中的应用

在民谣吉他伴奏中，对根音（即低音）进行各种变化是丰富伴奏效果的一种常用技巧。掌握好这种技巧有助于提升对音乐的理解，即使简单的伴奏我们也能把它编织得丰富多彩。所谓的根音，就是我们一般所说的"bass"，它是确定和弦的基本音，通常以低音的形式出现。下面我们来了解一下根音的相关知识及其应用。

一、根音与和弦之间的关系

和弦是由根音发展而来的，通常在歌曲伴奏当中确定了伴奏的根音，即可确定用的是哪个和弦。因为根音能确定和弦，所以根音的进行与变化也就产生了和弦的变化，根音使用的好坏也就直接影响和弦的特性和伴奏效果。

二、根音的记忆方法

我们常用的乐音体系由C、#C（♭D）、D、#D（♭E）、E、F、#F（♭G）、G、#G（♭A）、A、#A（♭B）、B十二个音构成，简称"十二平均律"。在这个体系中，即使和弦有成千上万种，也是由这十二个音当中的一个为根音发展而来的。和弦名称的第一个字母是什么，它的根音就是这个字母所代表的音。如C、C7、Cmaj7、Cm7、Caug等，它们虽然和声性质和和声效果都不同，但它们的根音都是相同的，都是以C音为根音，再在C音的上方叠加不同的音来构成不同的和弦。其他各种和弦的构成也是如此。

三、根音的作用

通常当一个和弦的使用超过一个小节时，如果一直使用原有的根音，就会使伴奏变得单调乏味、平庸无奇。这时，我们可以在不改变和弦的情况下改变根音，从而使和弦的效果得到明显的变化。本课旋律化根音弹唱练习《我记得》是一首旋律根音使用很好的例子，其根音以四小节为单位，按低音下行的规律反复进行。

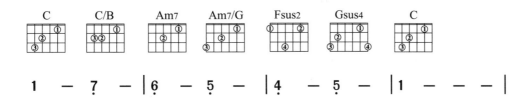

其次本书中的《保持微笑》（完整谱例见153页）也是一首旋律化根音的典型曲目。

四、根音变化的常见规则

1. 三度、五度或八度进行

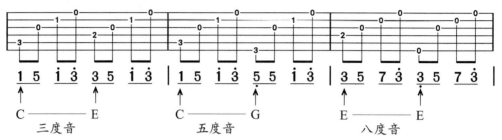

2. 借助音阶的顺向上行或逆向下行，或者半音阶上行或下行来产生级进变化

下行音阶级进

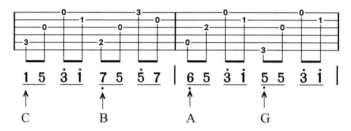

上行音阶级进

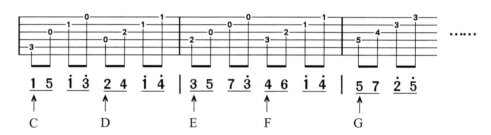

3. 在和弦根音之间加入经过音

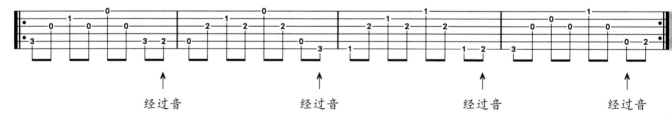

4. 以不同的和弦连接使低音产生级进变化

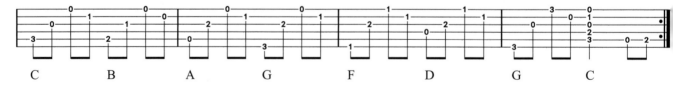

5. 以一个固定不变的和弦来形成低音的变化

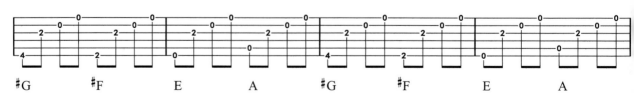

原调：1＝E 选调：1＝C $\frac{4}{4}$

1. 我记得

（赵 雷 演唱）

赵 雷 词曲

Capo：4

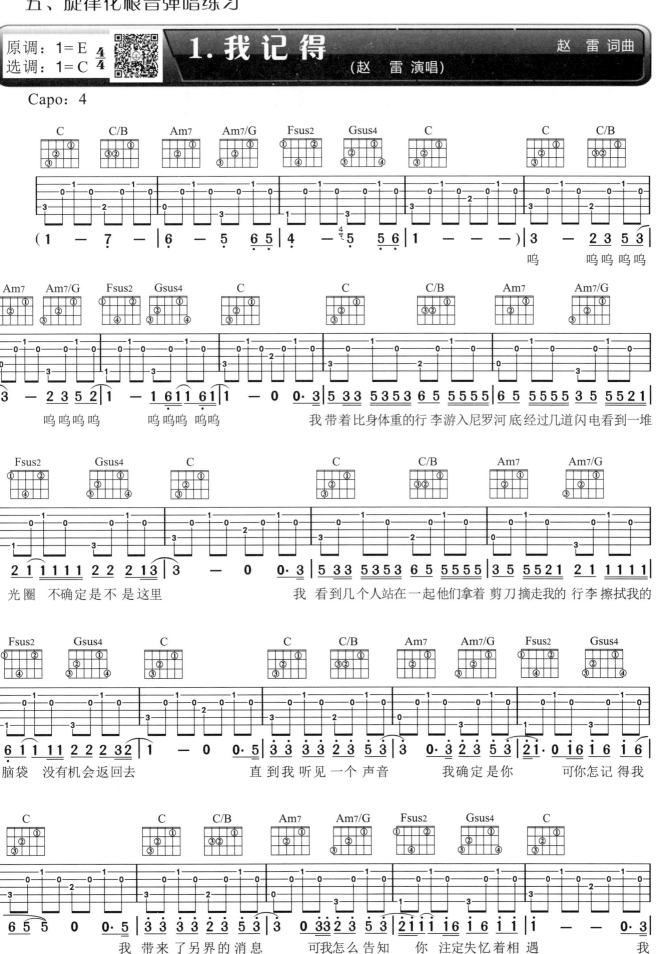

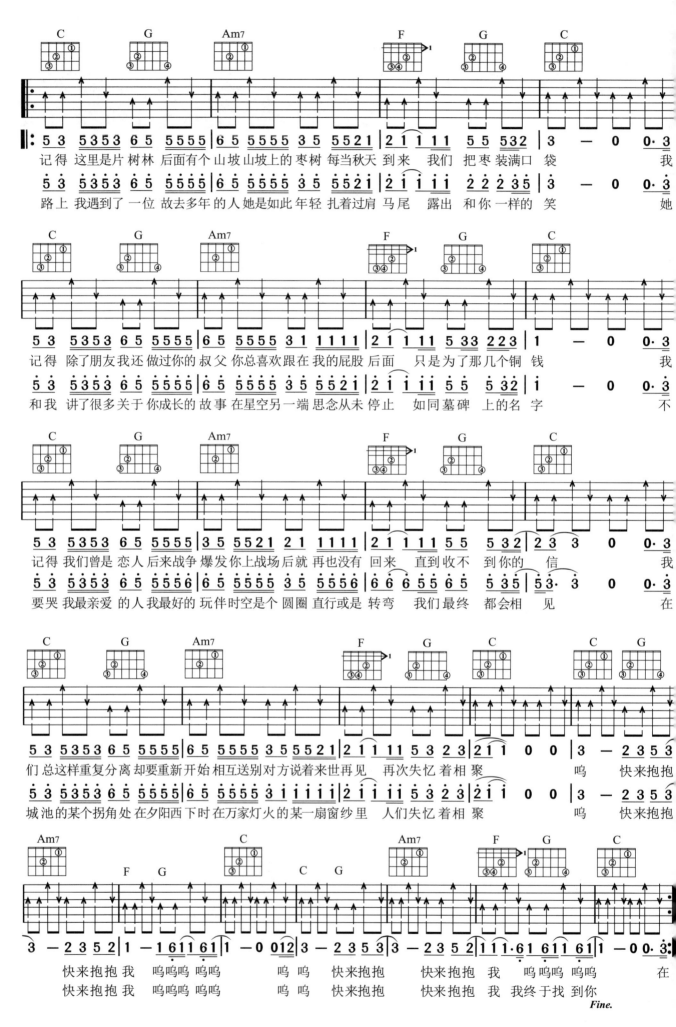

152

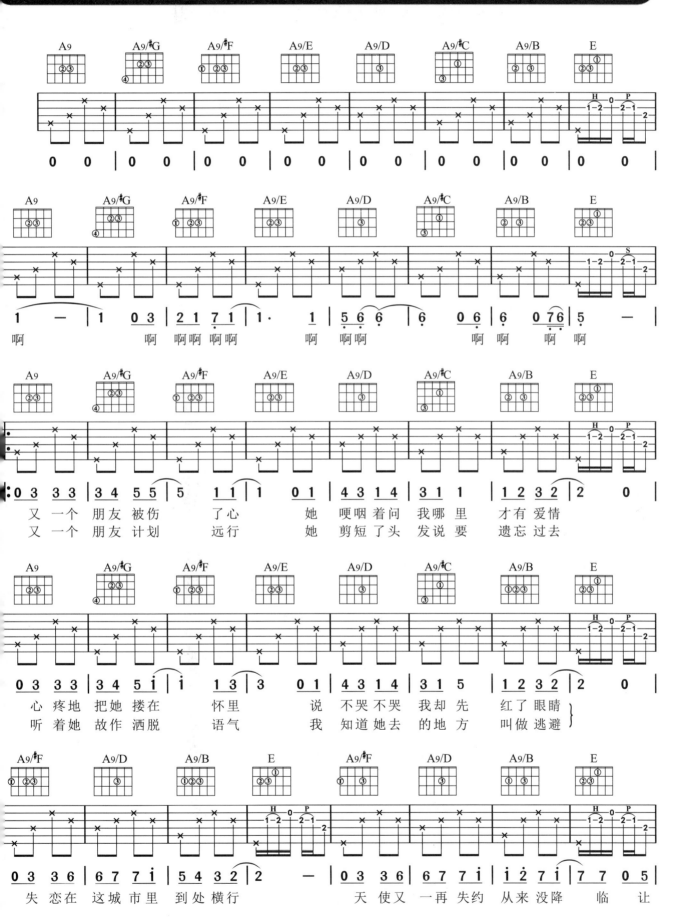

2. 保持微笑 (S·H·E 演唱)

1=A 2/4

施人诚 词
黄威尔 曲

啊 啊 啊啊啊啊 啊 啊啊 啊 啊 啊啊 啊

又一个朋友被伤了心 她哽咽着问我哪里才有爱情
又一个朋友计划远行 她剪短了头发说要遗忘过去

心疼地把她搂在怀里 说不哭不哭我却先红了眼睛
听着她故作洒脱语气 我知道她去的地方叫做逃避

失恋在这城市里到处横行 天使又一再失约从来没降临 让

153

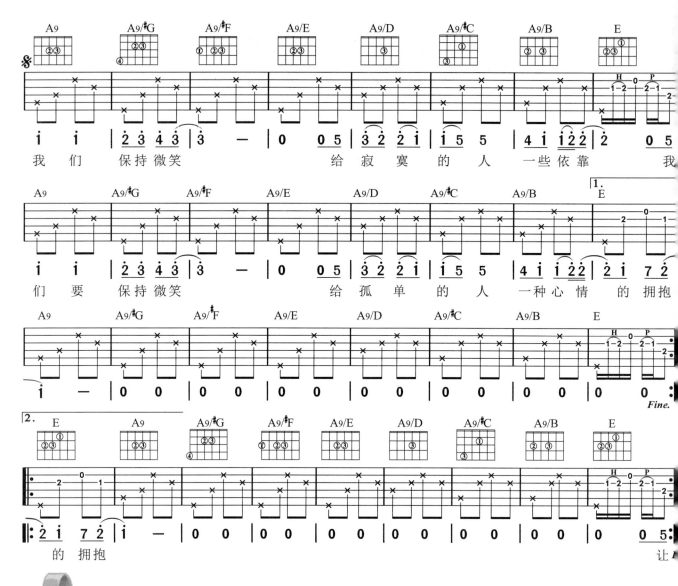

![教学提示]

本周课程的部分内容在第一个月的预备练习中已有接触，本周以回顾和总结为主。上周提到这两周可配合练习，以便让读者有更多的时间来练习上周的曲目，从而使学习效果更扎实。其次，还可以穿插补充篇《吉他入门及常见知识100问》中的知识点来填充本周内容。

通过近两个月的学习，读者在吉他弹奏的各方面均有较大提高。左手按弦力量有所加强，右手已不需看弦就能准确弹奏，各种技巧大都已掌握，唱与弹的配合也较为默契，能演奏的曲目数量也较多了。这个时候可以来一次小的总结，将第一个月所学的简单曲目，重温一遍也会有新的感受。其次，这种回头练习对个别进步稍慢的学生大有帮助。有经验的教师可能都知道，个别学生当时并没有真正掌握的内容，过一段时间再去重温，他（她）可能一下子都会了，这大概就是温故而知新吧。

如果仅从学会弹吉他的层面而言，经过两个月的系统学习，读者在演奏技术方面已具备了较好基础，且有了一定的自学能力，这个时候的读者已经可以说会弹吉他了。后面的内容也可以选择性地自学。但如果想要成为一名综合实力强的吉他手，本书最后四周的内容是必修课程，而且难度不小。只有掌握好指弹吉他、Solo音阶指型、编配独奏曲、编配和声、布鲁斯吉他等知识，才能让那些只会简单弹奏的吉他手成为综合实力超强的吉他手。

三月 融汇贯通

前面两个月是打基础的"练兵"期，教会读者基础的乐理知识、弹奏的基础方法，但要真正精通吉他，必须从理论深度上、从知识结构层面上、从整体把握能力上得到全面提升，才能算是有实力的吉他手，否则还只能算是"指头匠"。因此，本月课程是以提升专业深度和拓宽视野广度为目标来安排的，主要内容有指弹吉他、双吉他弹唱、五线谱知识、Solo音阶指型与练习、编配独奏曲、和声编配、初学布鲁斯吉他等。

指弹吉他是近十年以来新兴的一个吉他门类，因其加入了一些夸张前卫的演奏技巧以及各种特殊调弦而深受年轻人推崇。本部分精选了七首精彩易学的指弹乐曲，不同程度的读者可结合自身情况选择学习。

第二个月的课程中安排了"学几首古典乐曲"这一章节，在学会了几首古典乐曲后，部分读者会对古典吉他产生兴趣，愿意深入学习古典吉他，而五线谱是学好古典吉他所必须掌握的知识点，本节中五六页的五线谱知识都是必须学会的内容。"Solo音阶指型与练习"较为详细地介绍了吉他五种Solo指型与移调，并为每种指型编写了有针对性的多条练习，这些练习对于提高左手指灵活性以及完成各种即兴Solo非常有帮助，想成为职业吉他手的读者必须对这部分内容多下功夫。"如何编配吉他独奏曲"可以说是一个吉他独奏曲编写小教程，学习吉他一段时间后，再了解一下简易独奏曲是怎么编写的显然很有意思。当然，"织体设计""外声部和声构成"等专业名词可能有些晦涩，需要读者静下心来钻研哦，但总体说来，这部分内容难度不算太大。"和声编配"是这本书的重点和亮点，它不仅与前面所学的"如何编配吉他独奏曲"紧密相关，而且是以熟悉该书所有基础知识点为前提，编者在教学时一般要用约三个课时来完成此节。第十二周最后的"初学布鲁斯吉他"则是一个自成体系的简易布鲁斯吉他教程，这部分内容介绍了布鲁斯的节奏特点，精选了一定数量的基础练习和节奏练习，后面还有经典乐段练习等，学习这部分内容可能需要增加一定数量的练习课时，故放在最后。

第三个月的知识点丰厚而又庞杂，每一个知识点都需大量的练习作为支撑才能真正掌握下来，每一个专题都可以从不同角度帮助读者提高，因此，掌握了这些知识的吉他手就不再是一位只会弹的吉他手，他（她）已具备向职业音乐人发展的条件。

由于本月是综合提高阶段，所以课程难度有点大。读者希望将各个知识点融汇贯通的话，需要加倍下功夫才行哦。胜利就在前方，加油加油！

补充一点，虽然这是一本四百页的全面吉他教材，但曲谱数量并不多，例如指弹曲才7首。所以编者推荐一本可以配套的曲集——《超易上手——流行吉他弹唱500首大合集》。该书有流行热歌178首、经典情歌121首、指弹曲60余首、古典乐曲36首以及20余首少儿歌曲，这本数量庞大的曲集完全可以与本教程配合使用，该书可让自学的读者更轻松，让教师的教学更充实。

指弹吉他

一、什么叫指弹吉他

指弹吉他并不是一种吉他的类型或者名称，指弹是一种吉他的演奏形式，或者说演奏手法。许多人习惯把琴颈较细、使用金属弦的吉他称为民谣吉他，而琴颈较粗、使用尼龙弦的吉他称为古典吉他，那么理所当然也把"指弹"当作一种吉他的类型。这样理解就错了。

指弹吉他又称作钢弦木吉他演奏，英文为Fingerstyle guitar，是一种吉他加花的奏法，是音乐界非常新兴的一种演奏风格。而这些手法大多来自民间的继承，结合了弗拉门戈、夏威夷、西班牙等吉他演奏法与打板技巧，并不断地创新。指弹吉他一般使用民谣吉他（也有一些类似古典吉他的造型），用钢丝弦，音色明亮清晰。右手弹奏常留长指甲，声音明快；也有采用拨片和手指同时演奏的手法，如Tommy Emmanuel就常常使用这种演奏方式。

指弹风格往往把吉他的第六弦音定为E，即六弦至一弦各音依次为3、6、2、5、7、3，这是演奏风格的需要。它可弹奏旋律，拨奏和弦，还可扫弦，其气势不差于弗拉门戈吉他，是把民谣、古典、弗拉门戈三种吉他的优点，融合在一把琴上，因此深受世界各国吉他演奏家的喜爱。

指弹吉他的形成，经过了相当长的历史阶段。它是美国早期(原始)吉他的延伸，是乡村的布鲁斯吉他和民间的拉格泰姆音乐的融合，并逐渐发展而成。

早在十七世纪，上百万非洲奴隶被贩运到美洲大陆，他们带去的是传统的非洲音乐，后来和白人的欧洲音乐融合在一起，产生了节奏布鲁斯。乐手在吉他演奏上用滑音和扫弦，演唱者则用假声、哀伤的哭喊和呻吟声调、自言自语的感叹声，以及夸张性的滑音来表现喜、怒、哀、乐，这就是美国早期吉他的革新。

十九世纪末，美国又流行用吉他伴奏方丹戈舞曲、加洛普舞曲等，从而又产生了一系列独特的伴奏手法。民间的拉格泰姆(Ragtime)音乐和布鲁斯音乐结合了，终于在1920年出现了指弹吉他。

至今，指弹吉他在欧美等国广泛流传，我国尚处在起步阶段。

指弹讲究的是将一把吉他弹出两把甚至三、四把吉他的效果，讲究的是音乐性、技巧性。美国传统指弹风格主要是以Ragtime、Country blues、Jazz风格为代表，而欧洲则是以Celtic、地中海风格音乐为主。在演奏方面，传统指弹的弹奏技巧强调对位和声以及交替bass的演奏。对位和声主要出现在欧洲的指弹风格中，而交替bass则更多出现在传统美国Ragtime等风格的演奏中，当然，美国的一些传统指弹风格也很注重对位和声。

本书并非专门的指弹吉他教程，所以无法全面深入地介绍指弹吉他的有关内容。下面推荐一些简单而又好听的指弹乐曲，读者可以参照视频示范来学习，不难上手哦。

二、指弹乐曲练习

1. 琵琶语

林 海曲

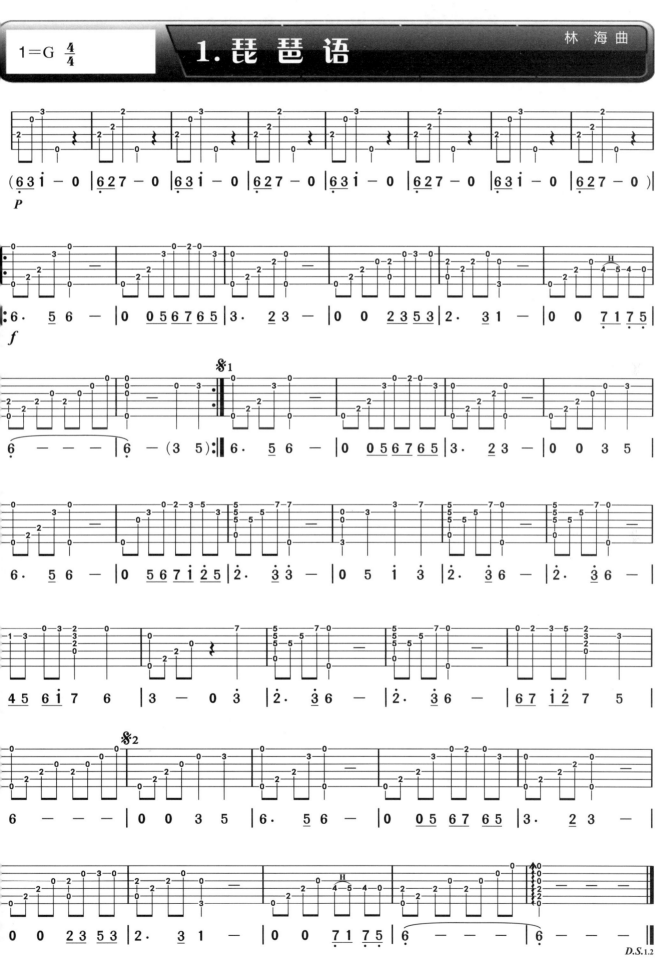

原调：1＝D　4/4
选调：1＝C

2. 菊次郎的夏天

久石让 曲

Capo:2

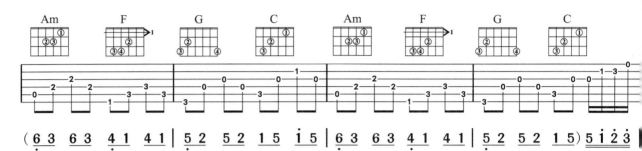

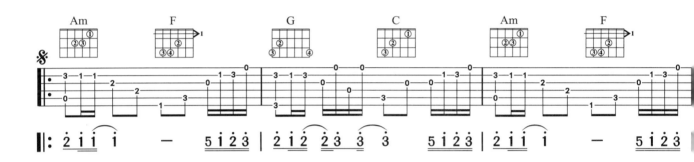

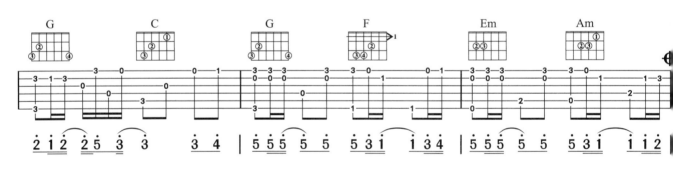

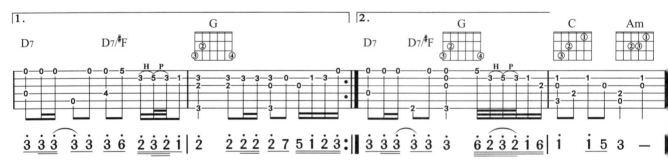

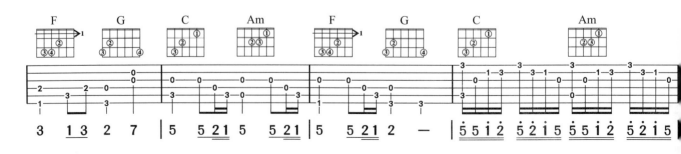

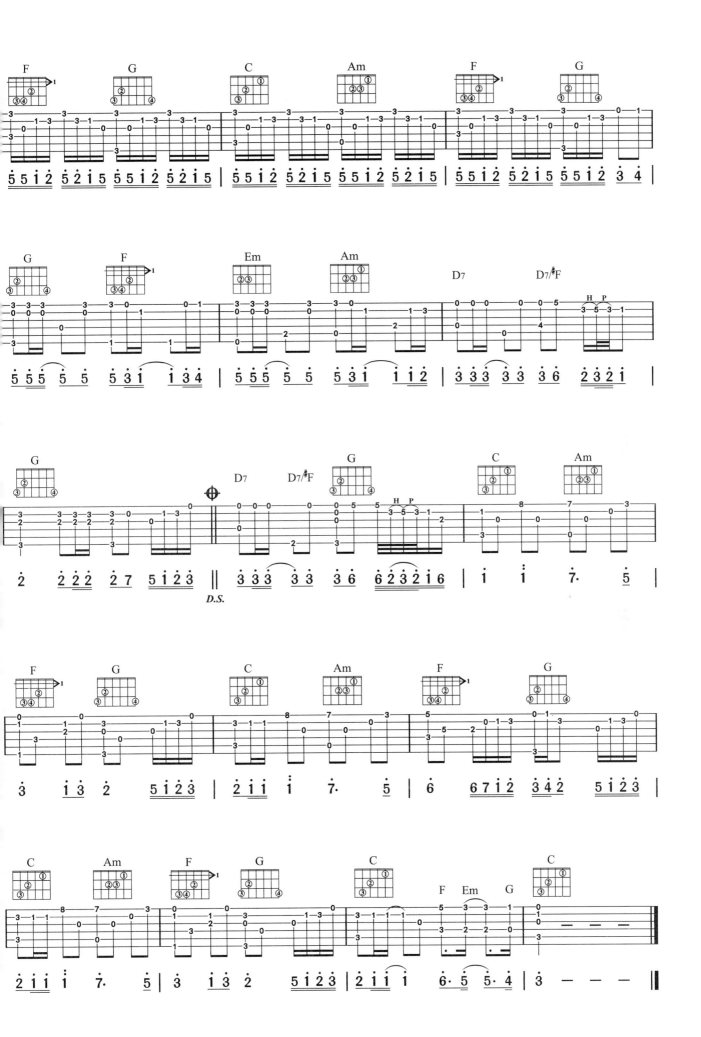

159

3.风之丘

久石让 曲

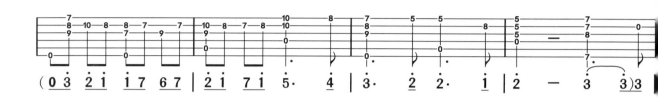

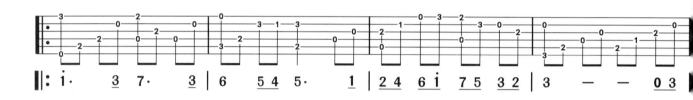

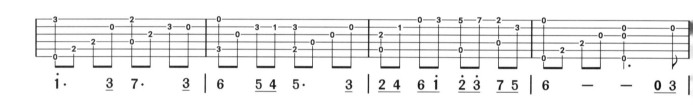

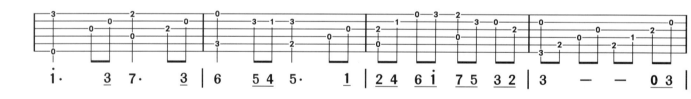

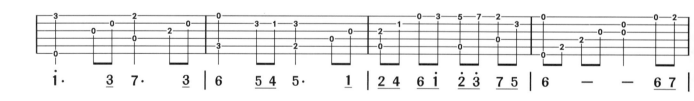

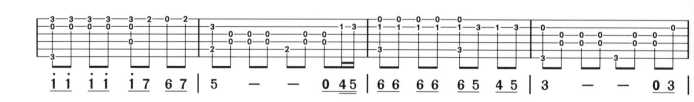

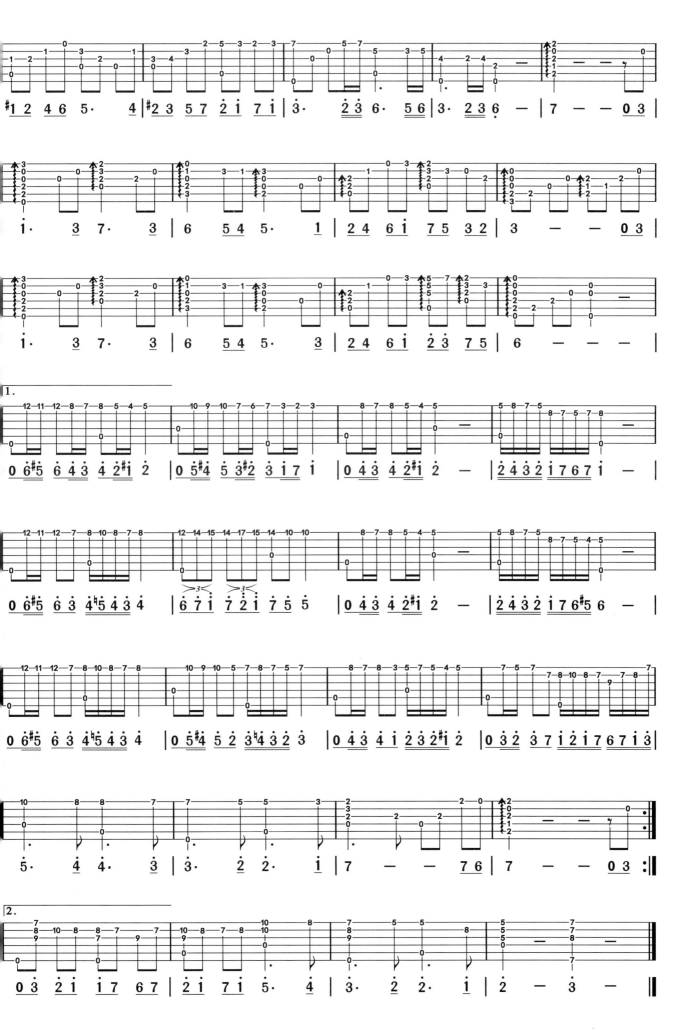

161

第九周（下）

特殊调弦

　　为了能更全面、深入地学习指弹吉他，读者需要对指弹吉他的各种特殊调弦法有所了解，通常用的西班牙式调弦法是把第六弦到第一弦依次调为E、A、D、G、B、E音，这是大家公认的标准调弦法。标准调弦法拥有很多优点，比如能够完成各种调式的众多复杂和弦，各种和弦指法的按法也比较合理，所以大多数的吉他乐曲都是用标准调弦法演奏的。指弹吉他经过一些特殊的调弦法之后，虽然不能像标准调弦法那样方便地演奏众多的调，但却在特定的调式里有更好的表现，会产生一种新颖的音色效果(可能是因为读者听惯了标准调弦法的吉他音色)，所以在指弹吉他领域中有很多名家、名曲都使用特殊调弦法。但特殊调弦法也有一个缺点，那就是只有一把吉他的人会大不方便，老是要调弦，从而容易损坏琴弦，最好能另有一把吉他使用特殊调弦法。

一、Drop D(D、A、D、G、B、E)

　　Drop D调弦法就是把第六弦到第一弦依次调为D、A、D、G、B、E音，即把第六弦降低一个全音，调成D音，其余各弦不变。对于初学特殊调弦法的人来说，Drop D调弦法是个简单易学的选择。

　　第六弦被调成D音之后，演奏D大调或d小调时，主和弦的低音就可以弹六弦空弦音了，六弦空弦音效果要比四弦空弦好得多哦。

　　下面是Drop D调弦后的空弦音构成图。

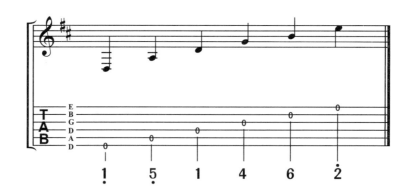

　　Drop D调弦法在古典吉他和民谣吉他中也很常见，例如古典吉他名曲《马可波罗主题与变奏曲》(索尔作曲，完整曲谱见化学工业出版社出版的《古典吉他名曲大全》第216页)是D大调的乐曲，就使用了Drop D调弦法，指弹吉他大师Leo Kottke也经常使用这种调弦法，还有深受大家喜爱的指弹大师Tommy Emmanuel的名曲《Angelina》也使用了Drop D调弦法，下页谱例就是该曲的开始部分。

1＝D 4/4

Angelina（节选）

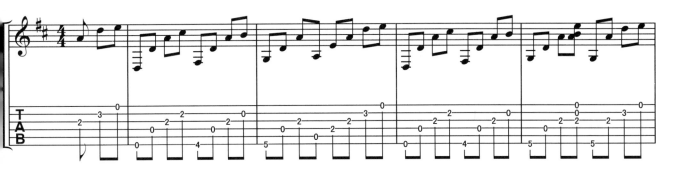

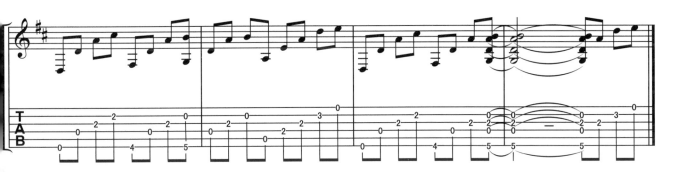

从五线谱上读者可以看到所演奏的音符，在六线谱上可以看出这种调弦法只要注意E、♯F、G系列在六弦上的低音移高两品就行了。这个低沉的六弦D音给整个音乐带来了丰满的效果。

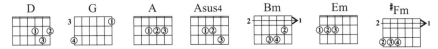

E、♯F、G系列的和弦需要用一点时间来适应它们，尤其是G和弦需要小指有好的伸展能力。

二、Open D（D、A、D、♯F、A、D）

在指弹吉他特殊调弦法中，Open D调弦法也是经常使用的，即把六弦到一弦依次调为D、A、D、♯F、A、D，也就是把六弦、二弦和一弦降低大二度，同时把三弦降低半音，这样六根琴弦的空弦音全部都是D和弦的构成音，所以非常适合演奏D调乐曲。

下面是Open D调弦后的空弦音构成图。

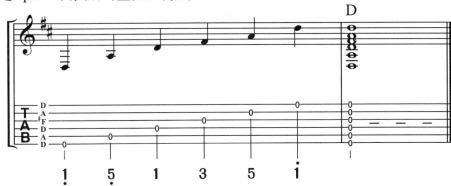

调弦之后需要重新记忆D调的音阶位置：

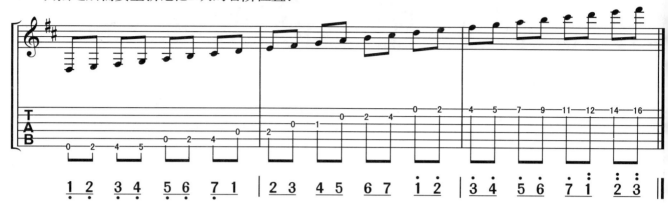

Open D调弦后，和弦的按法就有了很大的变化，下面是D调和弦在Open D调弦下的和弦按法：

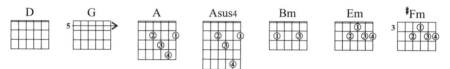

日本指弹演奏家岸部真明很喜欢用Open D调弦，比如简单而又好听的《Flower》（完整谱例见168页）、《奇迹的山》（完整谱例见175页）和《少年之梦》就是使用Open D调弦的，下例就是《Flower》的片段：

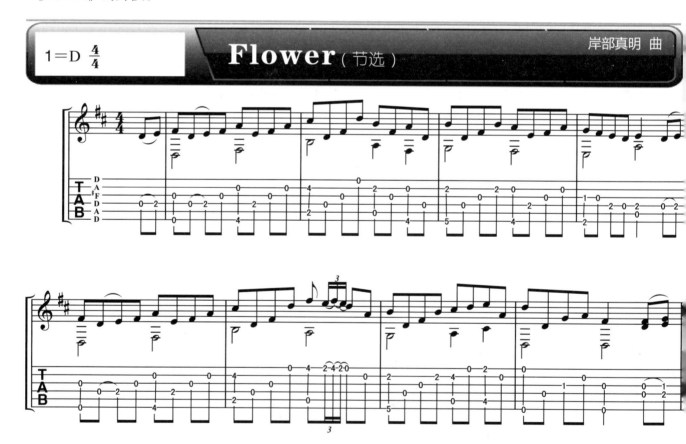

三、Dsus4(D、A、D、G、A、D)

据说是英国指弹大师Davy Graham(大卫·葛拉汉姆)开创了Dsus4调弦法，即把六弦到一弦依次调为D、A、D、G、A、D，也就是把六弦、二弦和一弦都降低一个全音后，六根琴弦的空弦音正好构成了Dsus4和弦。这种调弦法应用得非常广泛，许多指弹吉他大师都经常使用这种调弦法，因为它不仅适合演奏D大调或d小调的乐曲，也适合演奏G大调的乐曲，Dsus4和弦也是G调常用的和弦。

使用Dsus4调弦的名曲非常多，比如押尾光太郎的《翼》（谱例见170页）、《Big Blue Ocean》、岸部真明的《远之记忆》等以及众多的凯尔特指弹吉他曲。

下面是Dsus4调弦后的空弦音构成图。

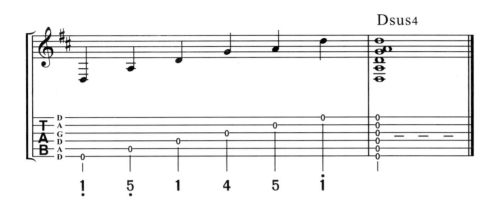

Dsus4调弦法能够产生非常开阔、明亮的音色，乐曲听起来很松弛、和谐。经过这样调弦之后，读者需要重新了解和掌握吉他的音阶以及和弦系统。既然把六根弦调成了Dsus4和弦，那就先学一下D调的音阶吧，因为这样调弦最适合演奏D调的音乐。

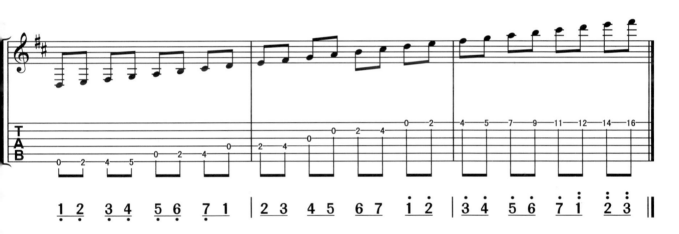

熟悉了D调音阶之后，再看一下D调的常用和弦都变成了怎样的按法：

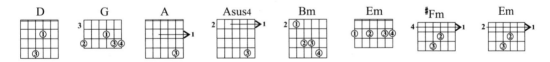

不难发现有些和弦变得更好按了，而有些却变得更难了。难一点的和弦，读者可以通过一些练习来熟练掌握它们，先用下面的练习热热身吧！

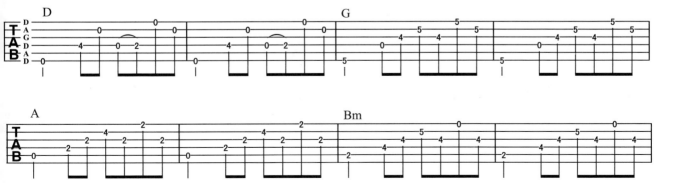

165

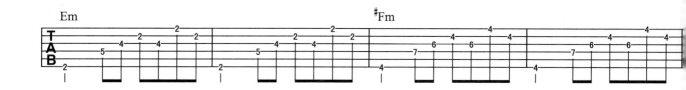

刚才的练习只是为了让读者熟悉这些和弦的按法，但实际上在指弹吉他中很少这样去演奏，因为要在一把吉他上同时演奏旋律和伴奏，这就要求我们把六根弦"拆"开分成两个或多个的声部。下面就来做几个简单的指弹练习吧。

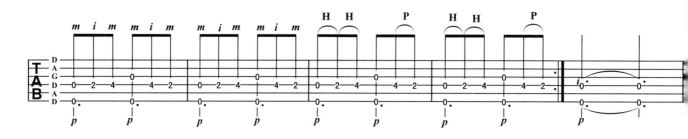

练习时，第六弦的低音伴奏要用拇指扣音。第三弦和第四弦上的主旋律用右手食指和中指交替演奏，力度要尽量大一些，只要不出杂音就可以。右手的i、m、a三个手指最好留指甲，就像弹古典吉他那样，如果不留指甲的话，演奏出来的音发闷，音量也小。

下面这个练习的要点同前面一样，只是主旋律都在高音弦上演奏，要注意6／8拍的感觉，时值要均匀。

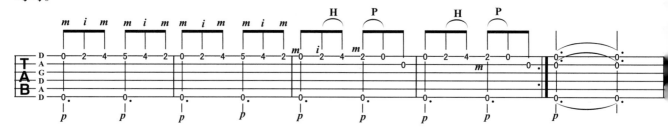

下面这个练习是4／4拍的，低音伴奏是以前讲过的Alternating Bass(交替低音)。虽然是4／4拍，但是其中也有一些三连音出现，要注意时值的准确。第2小节有一定的难度，由于勾弦、击弦都是加在后半拍上，有种"反拍子"的感觉，而且还要在正拍上演奏低音伴奏，所以刚开始可能会有一点别扭，练习时要有耐心，用很慢的速度练习，心里要数着拍子。练习时可以这样做：第1拍前半拍用拇指、中指一起弹响，接着后半拍用食指弹响二弦2品，注意这里不要急着勾弦，一定要配合心里数的拍子，在第2拍开始的时候勾弦，同时右手拇指弹响四弦空弦，被勾响的音和四弦空弦要同时发音。后面也是按照这个方法来弹。

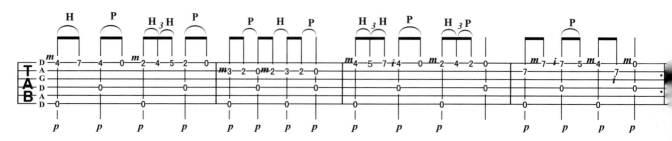

下面这个练习难度不算大，但要注意一点，比如第1小节2、4拍的第一个音，它们都有上下两个符干，其余的音都只有一个符干。为什么一个音会有两个符干呢?这两个符干的时值好像还不一样，上面的是八分音符的符干，下面是四分音符的符干。这种情况在古典曲或指弹曲中很普遍，旋律声部和伴奏声部的音在同一位置上重叠时，就会使用两个符干，上面的符干表示旋律声部，下面的符干表示伴奏声部，这样记谱才能把曲子的详细内容表达清楚，所以建议读者在学习曲子的时候要仔细读谱。这个练习中伴奏声部是用扣音演奏的，为了保持曲子的风格特点，所以这些重叠的音也用右手拇指演奏。

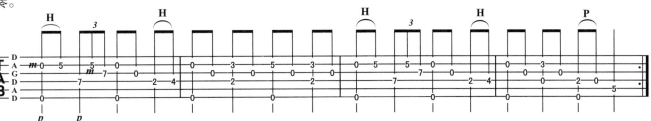

这几个练习都有着典型的凯尔特音乐风格，Dsus4调弦法在凯尔特指弹吉他中很普遍，有很多凯尔特指弹大师使用这样的调弦方式，也有着大量的使用这种调弦法的指弹独奏曲，在后面会专门为大家介绍凯尔特指弹风格。

四、其他特殊调弦法

除了前面三种之外，还有很多特殊的调弦法，但它们的个人色彩都非常浓，下面只做一些简单的介绍。

1．C、G、D、G、A、D调弦法

把六弦降两个大二度，五弦、二弦和一弦都降低一个大二度，调成C、G、D、G、A、D，经常用来演奏G调乐曲，比如日本演奏家岸部真明的《流行的云》（谱例见172页）。

2．D6调弦法

把六弦、一弦降低大二度，三弦从G降低半音，其余弦不变，就是D6调弦法：D、A、D、#F、B、D。比如日本指弹大师中川砂仁演奏的《The Sprinter(短跑运动员)》以及岸部真明的《Song for 1310(献给1310的歌)》都是D6调弦法。

3．G6调弦法

把六弦、五弦降低大二度，其余弦不变，就是G6调弦法：D、G、D、G、B、E。比如著名乡村指弹大师Chet Atkins演奏的《Both Sides Now》就是G6调弦法。

4．D、A、D、E、A、D调弦法

把六弦、二弦、一弦降低一个大二度，把三弦从G降低到E，调成D、A、D、E、A、D，适合演奏D调乐曲，在凯尔特指弹风格中比较常见。

5．E、A、B、E、B、B调弦法

E、A、B、E、B、B是比较特殊的调弦法，适合演奏E调，也是在凯尔特风格中比较常用。

6．Open G调弦法

D、G、D、G、B、D就是Open G调弦法，适合演奏G调，除了在各种指弹风格中比较常见之外，在滑棒布鲁斯中也很常用。

除此之外，还有一些其他的特殊调弦法，编者就不做过多介绍了，毕竟大多数吉他爱好者还是以标准调弦为主哦。

1. Flower

岸部真明 曲

1＝D 4/4

①＝D ②＝A ③＝♯F

④＝D ⑤＝A ⑥＝D
Capo:2

Moderate ♩＝80

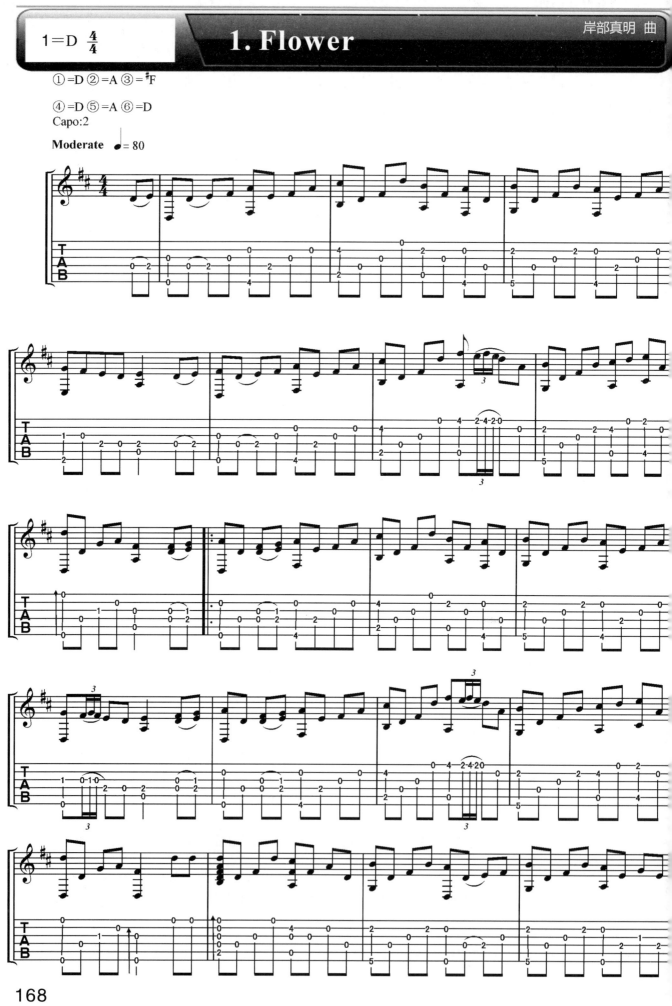

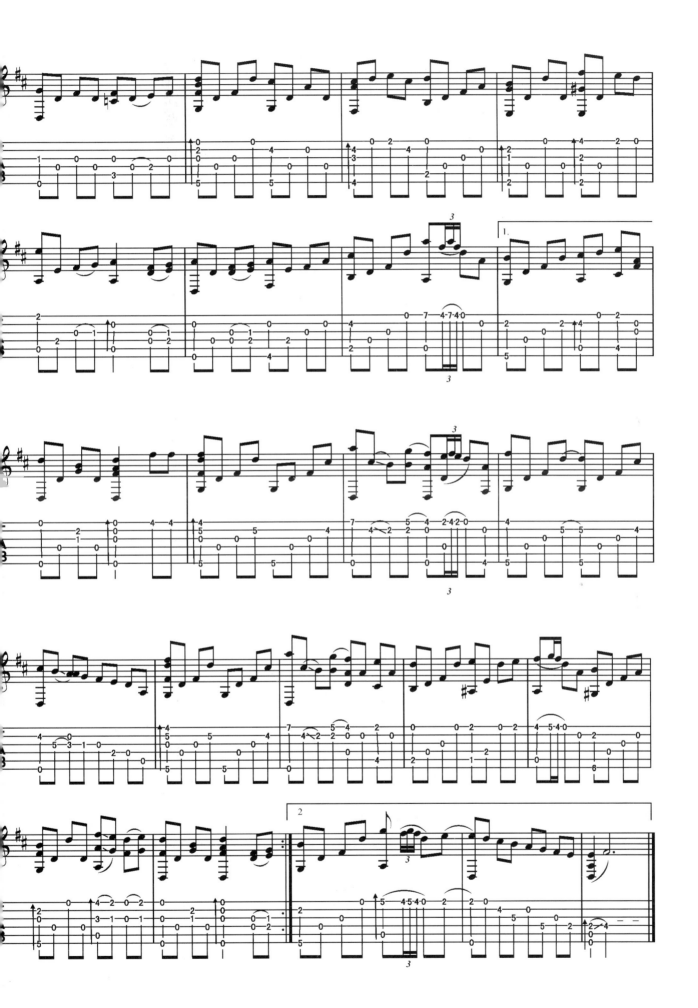

169

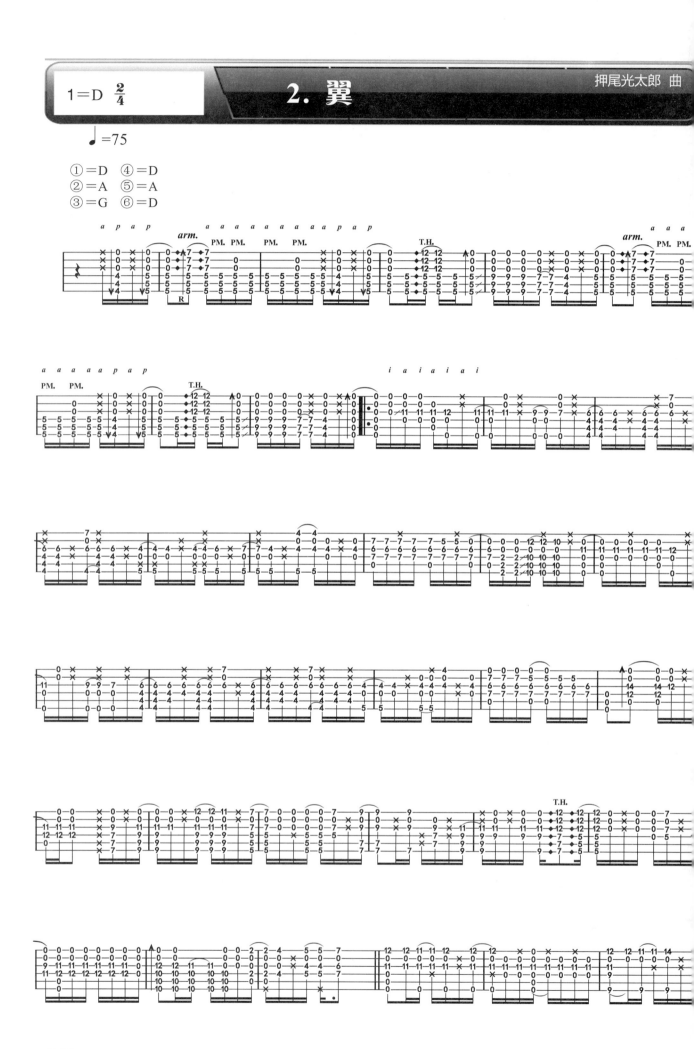

2. 翼

押尾光太郎 曲

1＝D 2/4

♩=75

①＝D ④＝D
②＝A ⑤＝A
③＝G ⑥＝D

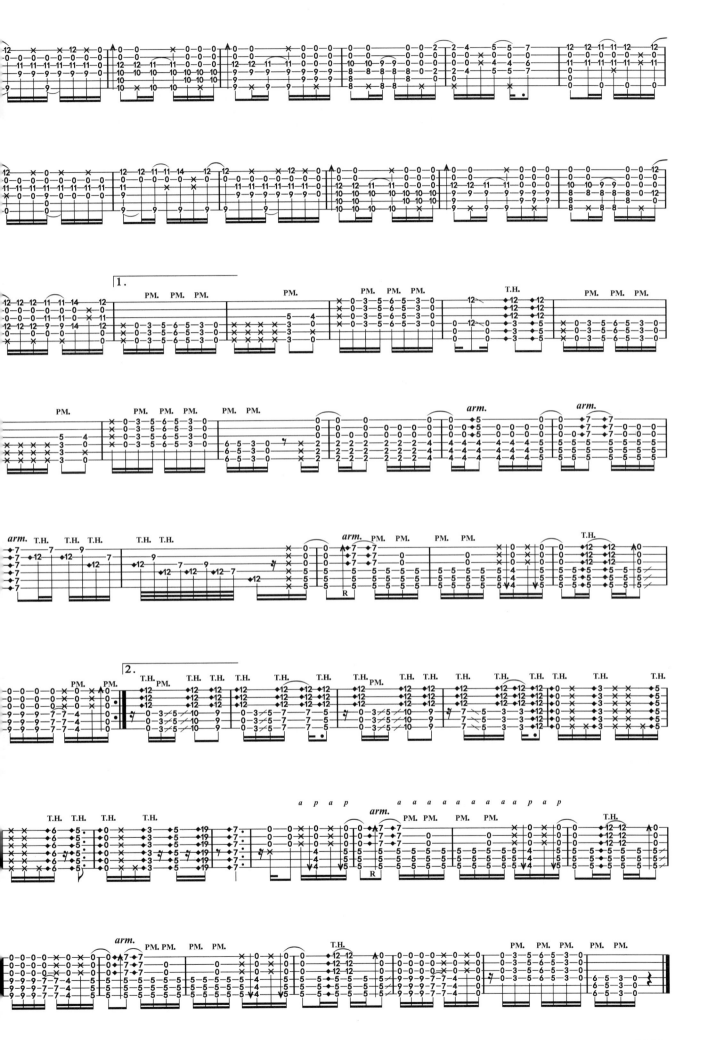

岸部真明 曲

3. 流行的云

1＝D 4/4

①＝D ④＝D
②＝A ⑤＝G
③＝G ⑥＝C
Capo:9
Moderate ♩ = 75

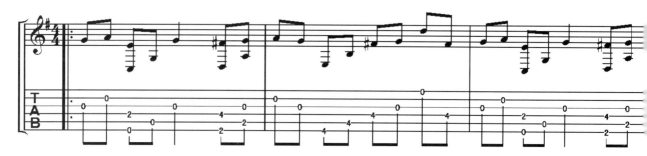

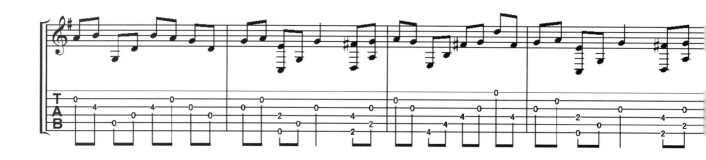

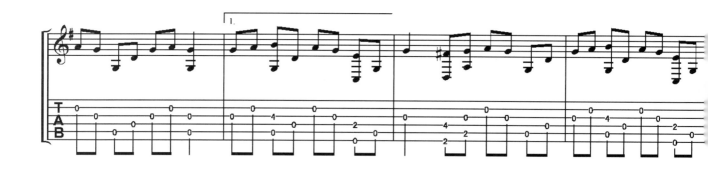

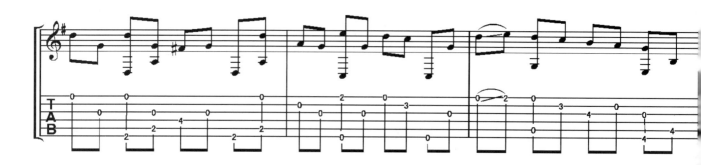

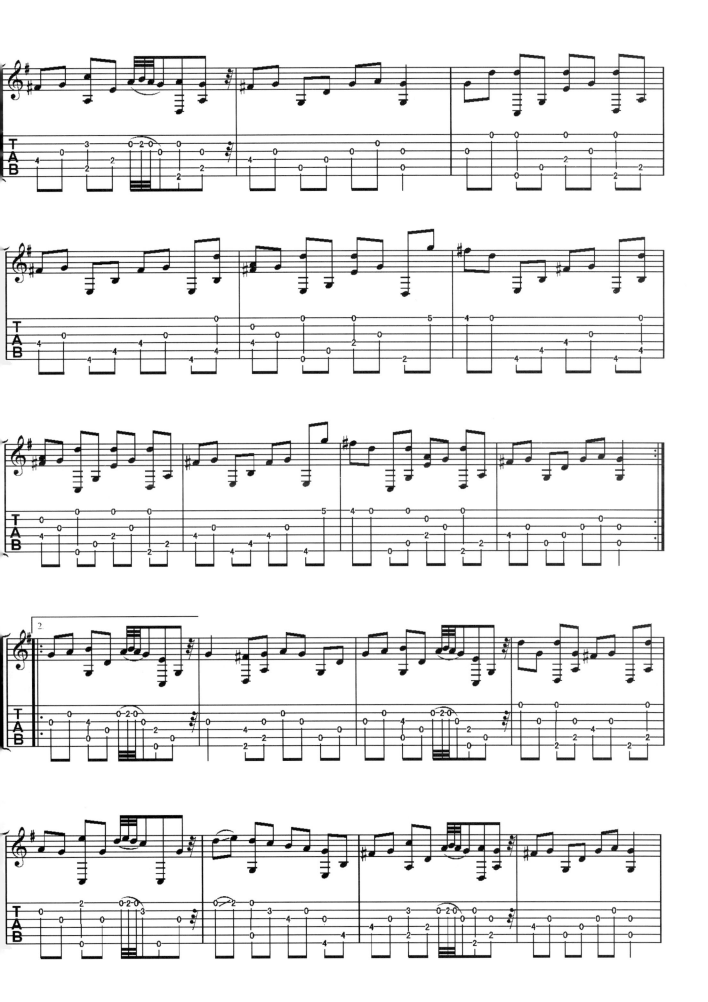

173

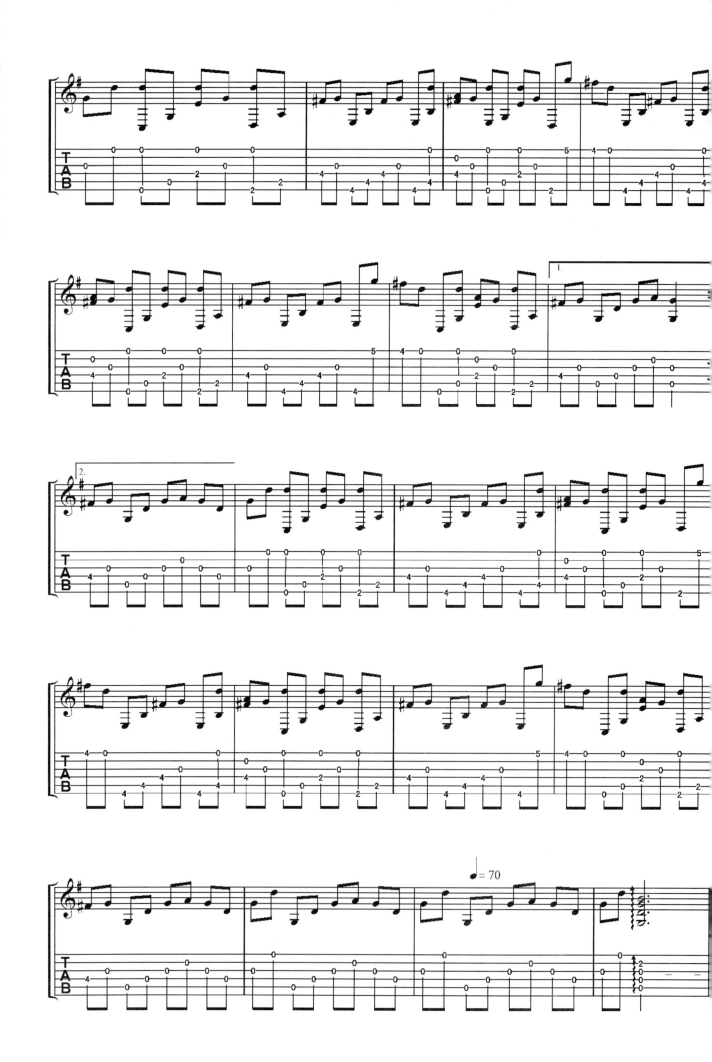

1＝D 4/4

4.奇迹的山

岸部真明 曲

调弦为：DAD#FAD

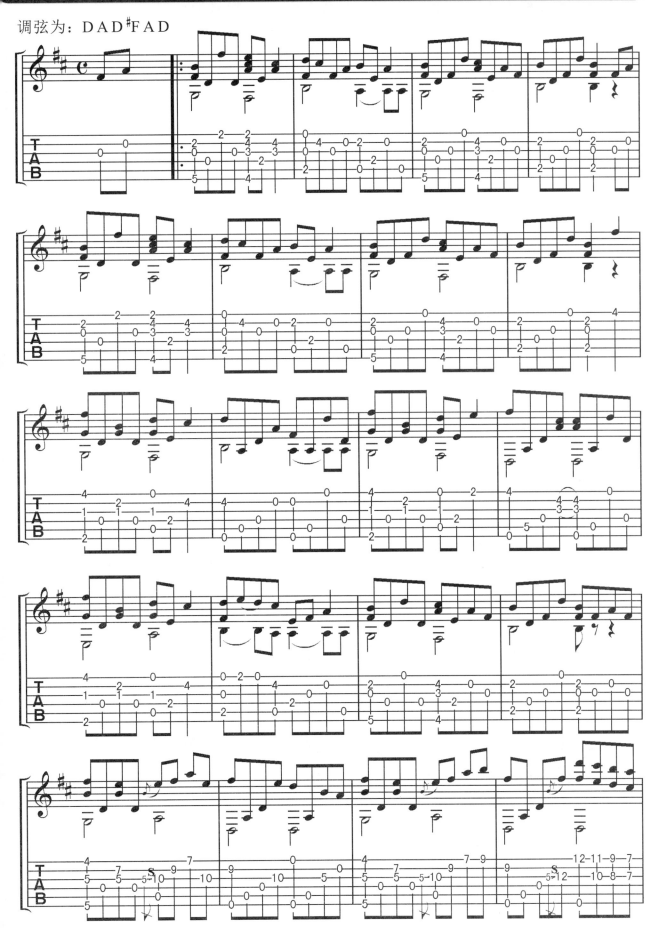

175

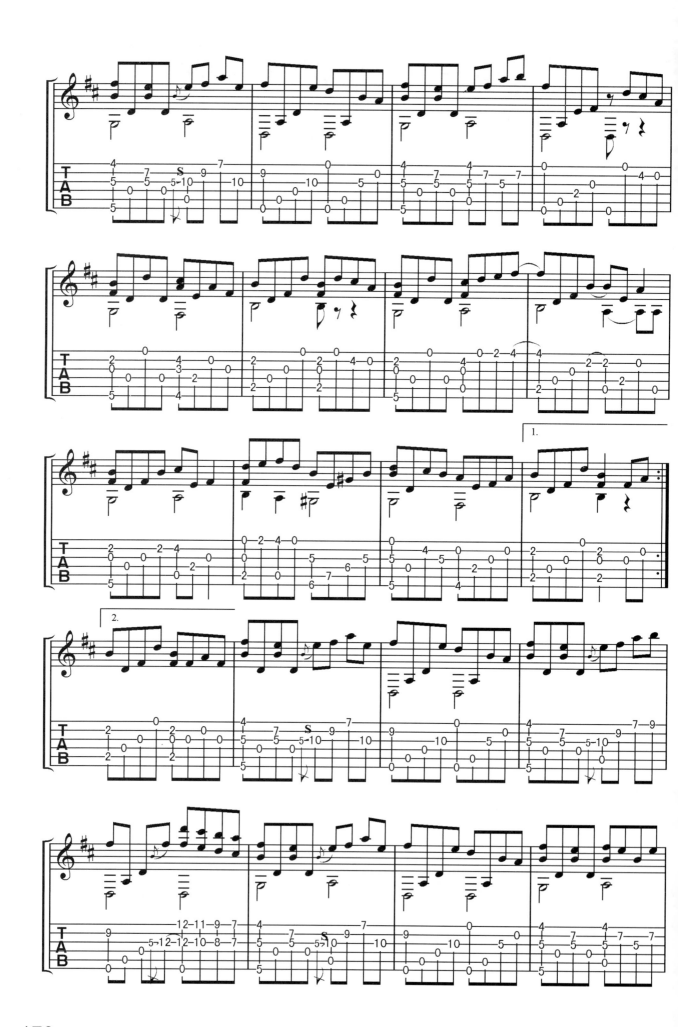

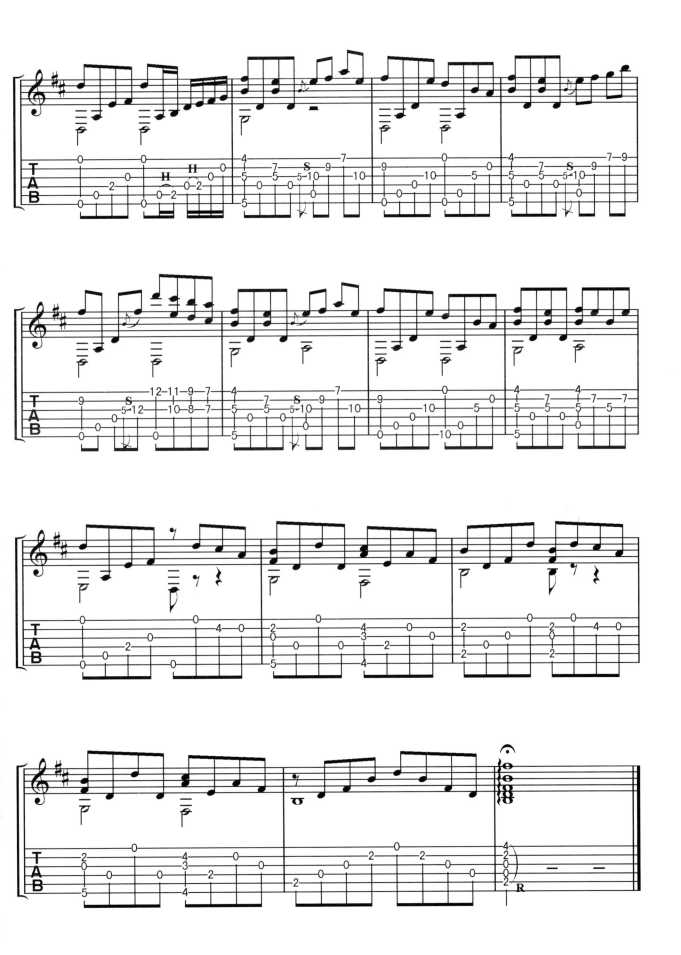

和弦推算与转调

一、和弦的推算方法

从理论上说，吉他指板上可以构成的和弦有九千多个，但实际上实用的且用到的只占一小部分，要把这一小部分的和弦完全记住也是很困难的，而且也没有必要，因为只要我们掌握了和弦的推算方法，要找出某个和弦就容易得多了。下面我们来了解一下和弦与和弦之间是怎样推算出来的。

我们知道吉他指板上相邻的品格是半音关系，相隔的品格是全音关系，和弦之间就是以此为基础来进行推算的。以E和弦为例，我们首先按半音关系将E音到C音之间的音进行顺序排列：E→F→[#]F→G→[#]G→A→[#]A→B→C 。接着我们来看，将E和弦整体往下移动一格将得到哪个和弦呢？从前面的排列顺序来看，应该是F和弦，然后将F和弦再往下移动一格就得到了[#]F和弦，再将[#]F和弦往下移动一格就得到了G和弦。依次往下移动一格就可以继续推算出[#]G和弦、A和弦、 [#]A和弦、B和弦、C和弦了。

运用这种和弦推算方法、我们可以把任何一种指法作为一种指型来进行和弦推算，这种方法可以找到我们想要的任何指法。下面列举一些常见指型的和弦推算图供大家参考。

二、和弦推算表

和弦推算表一

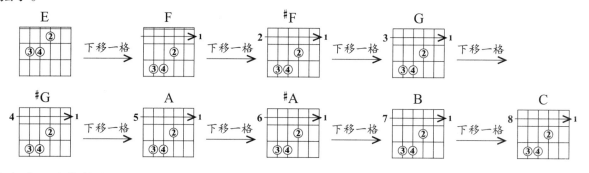

推 算 指 型	C	E	A	G
下移至一品	[#]C	F	[#]A/^bB	[#]G
下移至二品	D	[#]F	B	A
下移至三品	[#]D	G	C	[#]A

下移至四品	E	#G	#C	B
下移至五品	F	A	D	C
下移至六品	#F	#A/♭B	#D	#C
下移至七品	G	B	E	D

和弦推算表二

推算指型	Am	Em	E7	A7
下移至一品	#Am	Fm	F7	#A7/♭B7
下移至二品	Bm	#Fm	#F7	B7
下移至三品	Cm	Gm	G7	C7
下移至四品	#Cm	#Gm	#G7	#C7
下移至五品	Dm	Am	A7	D7
下移至六品	#Dm	#Am	♭B7	#D7
下移至七品	Em	Bm	B7	E7

和弦推算表三

推算指型	D7	Am7	Em7	A9	Asus4
下移至一品	#D7	#Am7	Fm7	#A9/♭B9	#A/♭Bsus4
下移至二品	E7	Bm7	#Fm7	B9	Bsus4
下移至三品	F7	Cm7	Gm7	C9	Csus4
下移至四品	#F7	#Cm7	#Gm7	#C9	#Csus4
下移至五品	G7	Dm7	Am7	D9	Dsus4
下移至六品	#G7	#Dm7	#Am7	#D9	#Dsus4
下移至七品	A7	Em7	Bm7	E9	Esus4

运用和弦推算办法，我们可以找到一些名称相同但指法不同的和弦，如第一把位的C和弦
C ▢▢▢ 、第三把位的C和弦 C 3▢▢▢ 和第八把位的C和弦 C 8▢▢▢ 等。它们的和声性质和功能是一样的，但是由于处于不同的把位，弹奏出来的音响效果是不同的。在为歌曲伴奏时，具体运用哪个把位的指法可以根据自己的爱好或经验来选择。

三、转调

1. 转调的作用

有些歌曲我们可能唱不上去，或者音域太低也唱不了，这时我们可以使用转调手段将歌曲的调移到适合自己演唱的音域。转调可以使我们用简单的指法来演奏"复杂的曲目"，转调还能得到更优美而特殊的音色等等。

2. 转调的方法

我们通常使用变调夹或者改变调性及和弦名称来进行转调。下面我们分别来介绍一下这两种转调方法：

（1）使用变调夹转调

在第八周"常用工具"中，我们已经介绍了变调夹的使用原理和方法，也知道变调夹给吉他演奏者带来了极大的方便。我们知道吉他上相邻的品格是一个半音，相隔的品格是一个全音，由此我们可以推导出，变调夹往下移一品格就升高半个调，往下移两品格就升高一个调，往下移三品格就升高一个半调。如把变调夹夹在一品，仍然按C调和弦弹奏，实际就是在弹奏 #C调；把变调夹夹在二品，仍然按C调和弦弹奏，实际就是在弹奏D调；把变调夹夹在三品，仍然按C调弹奏，实际就是在弹奏 #D调；依此类推，我们就可以找到任何我们需要的调的位置了。例如D调里的Bm和弦，用变调夹夹在二品后就只需要按C调的Am和弦，这就轻松多了。

Bm

Am

（2）改变调性名称及和弦来进行转调

吉他上共有十二个大调及其关系小调，调与调之间的和弦是有对应关系的。根据这种对应关系，我们可以列出"十二调门常用和弦变换对照表"，利用这个表我们能很快找到转调后的各个和弦。例如：假设一首E调的歌曲，和弦连接为E→A→#Fm→B7，演唱时若感觉调太高唱不上去，我们可以降低几个调，如转到C调。我们先按照对照表找到E调的这四个和弦，然后再找到C调与这四个和弦相对应的四个和弦为C→F→Dm→G7。如果转调后感觉太低了，我们还可以给它升高一个调到D调，在表中找到对应和弦为D→G→Em→A7。

下表是十二个调中常用和弦的变换对照表。

各调常用和弦变换对照表

构成音 ＼ 关系小调 ＼ 调	C	♭D	D	♭E	E	F	♭G	G	♭A	A	♭B	B
	Am	♭Bm	Bm	Cm	#Cm	Dm	♭Em	Em	Fm	#Fm	Gm	#Gm
1 3 5	C	♭D	D	♭E	E	F	♭G	G	♭A	A	♭B	B
4 6 i̇	F	♭G	G	♭A	A	♭B	♭C	C	♭D	D	♭E	E
5 7 2̇	G	♭A	A	♭B	B	C	♭D	D	♭E	E	F	#F
5 7 2̇ 4̇	G₇	♭A₇	A₇	♭B₇	B₇	C₇	♭D₇	D₇	♭E₇	E₇	F₇	#F₇
6 i̇ 3̇	Am	♭Bm	Bm	Cm	#Cm	Dm	♭Em	Em	Fm	#Fm	Gm	#Gm
2 4 6	Dm	♭Em	Em	Fm	#Fm	Gm	♭Am	Am	♭Bm	Bm	Cm	#Cm
3 #5 7	E	F	#F	G	#G	A	♭B	B	C	♮C	D	#D
3 #5 7 2̇	E₇	F₇	#F₇	G₇	#G₇	A₇	♭B₇	B₇	C₇	#C₇	D₇	#D₇
1 3 5 ♭7	C₇	♭D₇	D₇	♭E₇	E₇	F₇	♭G₇	G₇	♭A₇	A₇	♭B₇	B₇
2 #4 6 i̇	D₇	♭E₇	E₇	F₇	#F₇	G₇	♭A₇	A₇	♭B₇	B₇	C₇	#C₇
6̣ #1 3 5	A₇	♭B₇	B₇	C₇	#C₇	D₇	♭E₇	E₇	F₇	#F₇	G₇	#G₇
4 6 i̇ ♭3̇	F₇	♭G₇	G₇	♭A₇	A₇	♭B₇	♭C₇	C₇	♭D₇	D₇	♭E	E₇
1 ♭3 5	Cm	♭Dm	Dm	♭Em	Em	Fm	♭Gm	Gm	♭Am	Am	♭Bm	Bm
3 5 7	Em	Fm	#Fm	Gm	#Gm	Am	♭Bm	Bm	Cm	#Cm	Dm	#Dm
4 ♭6 i̇	Fm	♭Gm	Gm	♭Am	Am	♭Bm	Bm	Cm	♭Dm	Dm	♭Em	Em
5 ♭7 2̇	Gm	♭Am	Am	♭Bm	Bm	Cm	♭Dm	Dm	♭Em	Em	Fm	#Fm
♭7 2̇ 4̇	♭B	B	C	♭D	D	♭E	E	F	♭G	G	♭A	A
♭6 i̇ ♭3̇	♭A	A	♭B	B	C	♭D	D	♭E	E	F	♭G	G
1 3 #5	C⁺	♭D⁺	D⁺	♭E⁺	E⁺	F⁺	♭G⁺	G⁺	♭A⁺	A⁺	♭B⁺	B⁺
1 ♭3 ♭5	C⁻	♭D⁻	D⁻	♭E⁻	E⁻	F⁻	♭G⁻	G⁻	♭A⁻	A⁻	♭B⁻	B⁻
1 3 5 7	CM₇	♭DM₇	DM₇	♭EM₇	EM₇	FM₇	♭GM₇	GM₇	♭AM₇	AM₇	♭BM₇	BM₇

四、转调弹唱练习

童 话
(光 良 演唱)

光 良 词曲

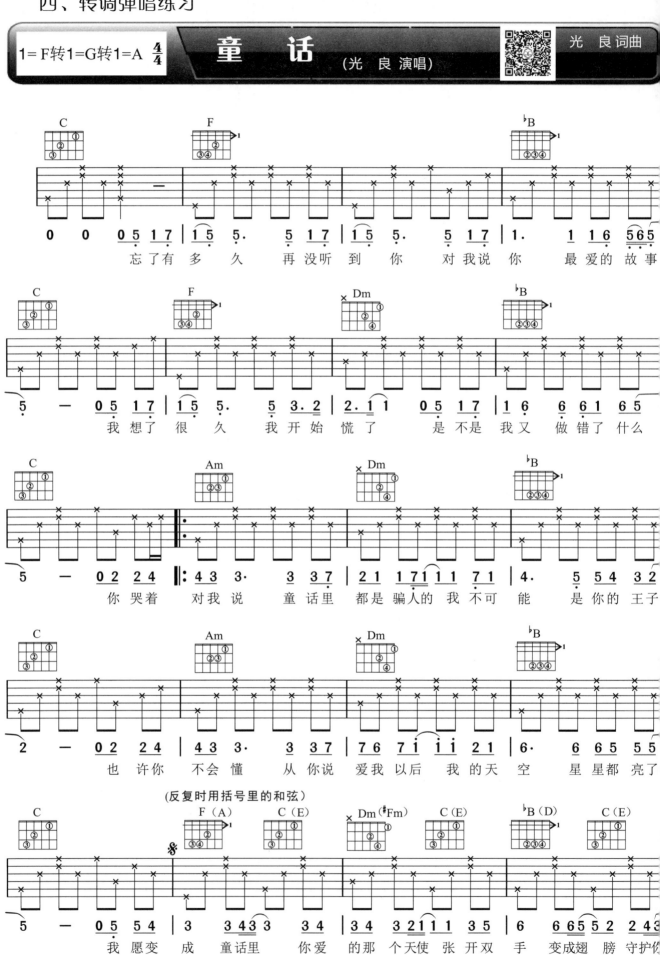

忘了有多久 再没听到你 对我说你 最爱的故事

我想了很久 我开始慌了 是不是我又 做错了什么

你哭着 对我说 童话里 都是骗人的 我不可能 是你的王子

也许你 不会懂 从你说 爱我以后 我的天空 星星都亮了

(反复时用括号里的和弦)

我愿变成 童话里 你爱的那个天使 张开双手 变成翅膀守护你

182

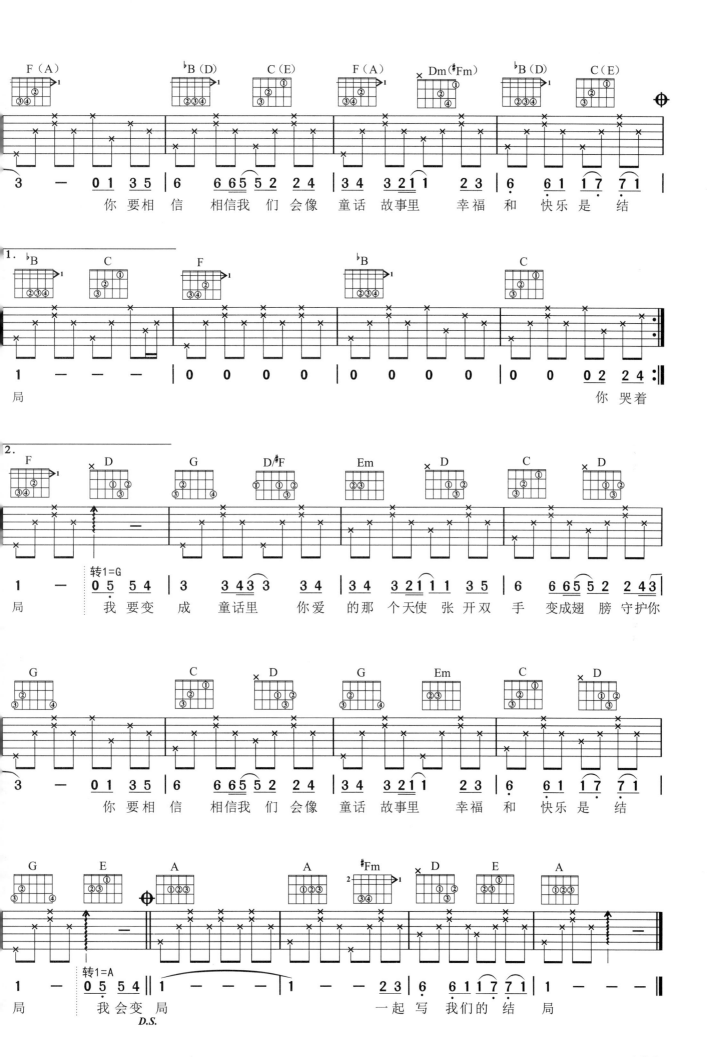

183

双音的实际应用与双吉他弹唱

第一部分 双音的实际应用

在音乐中，双音的应用非常广泛，它既可用于独奏也可用于伴奏，它不但能丰富和声效果，还能美化旋律，某些时候还能产生意想不到的特殊效果。所以，掌握好双音的学习是每个编曲爱好者的必修课。

一、什么是双音

双音是指两个音同时发声所构成的和声效果。在实际应用中，单独的双音没有多大的意义，但是让双音按照一定的音程关系进行就能呈现出很美妙的效果。让两个以上各自独立的旋律组合在一起并同时进行的作曲方式称为对位法，双音即是对位法的最简单应用。双音的进行是由两组独立但又相互衬托的旋律按照一定的音程关系排列在一起构成的。这两组旋律中的一组旋律作为另一组旋律的基础，称为"定旋律"，另一组旋律则是相对于定旋律而产生的，所以称之为"对旋律"。

二、双音的组合方式

双音的组合方式是按照定旋律和对旋律之间的音程差来决定的，可分为大、小二度，大、小三度，纯四度，纯五度，小六度，纯八度和十度等几种组合方式。常用的双音弹奏有以下几种：（以下各例均为 1 = C $\frac{4}{4}$）

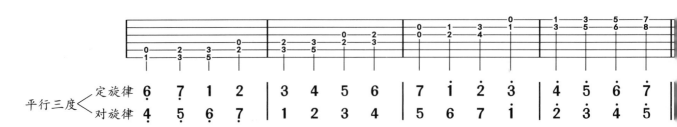

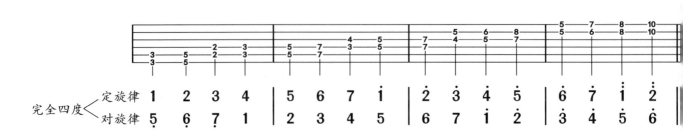

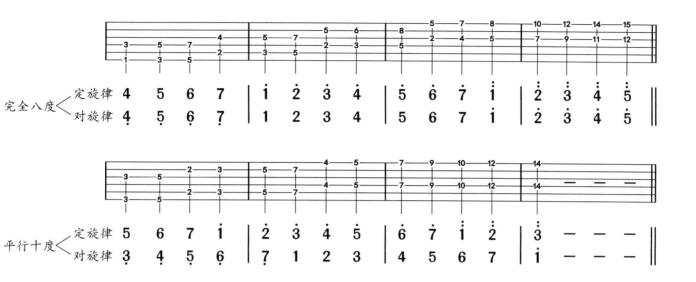

三、双音运用的实例分析

1. 古典乐曲《绿袖子》片段

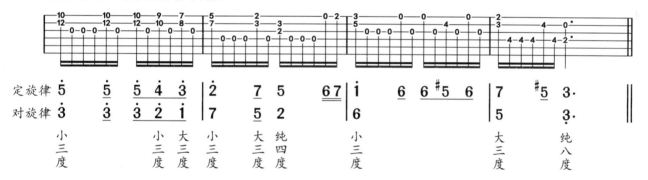

2. 歌曲《有多少爱可以重来》前奏

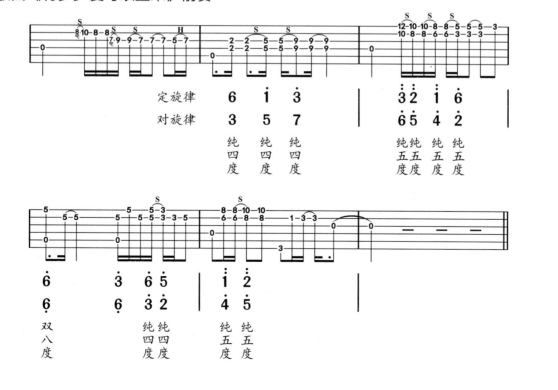

3. 歌曲《外面的世界》伴奏加花

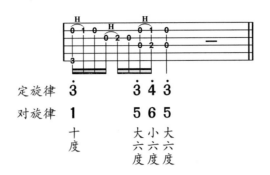

定旋律	3	3	4	3
对旋律	1	5	6	5
	十度	大六度	小六度	大六度

第二部分 双吉他弹唱

　　刚开始学吉他的朋友兴趣都很浓厚，但不是所有的人都能长时间保持浓厚的学习兴趣。当一些人发现练习了很长一段时间琴技还是进展很慢时，便开始失去兴趣、失去信心，乃至放弃吉他的学习。琴技进展很快的人会一直保持较高的学习积极性，但是当琴技进展到一定的高度时，会发现一个人自弹自唱开始变得单调乏味。这时，可以试着开始进行双吉他弹唱的学习，就会有不一样的体验。

　　双吉他弹唱的魅力在于两把吉他的互相弥补和衬托，它能完成一把吉他不能完成的工作，伴奏效果也比一把吉他丰富得多。双吉他弹唱是民谣吉他的必修课程之一，从某种意义上说，进入双吉他弹唱学习，意味着你已经逐渐成为一个比较成熟的民谣吉他手了。

　　学习双吉他弹唱的意义还在于从配合中逐渐达到默契，从而更好地体会和声、节奏和旋律的含义，并在互动中形成彼此促进和彼此带动的学习氛围，从而对民谣吉他的应用和理解产生质的飞跃。

一、什么叫双吉他弹唱

　　双吉他弹唱是指两把吉他同时对一首歌曲进行伴奏，但每把吉他分别负责伴奏不同的部分。两部分的伴奏既各有特点又相互衬托，相互弥补各自的不足，从而丰富了和声效果和伴奏技巧。歌曲演唱可以是弹吉他的其中一个人，也可以是两个人一起唱，最完美的是一个唱主旋律一个唱和声旋律，再加上精彩的双吉他伴奏，可谓经典。

二、双吉他伴奏的各种形式

1. 分解加扫弦型

　　这是最基本的一种形式，一个人负责弹奏分解和弦，一个负责弹奏扫弦。这种伴奏可以看作是加强了节奏感的分解和弦伴奏版本（因页面限制这里没有安排范例）。本教程的很多歌曲都可以这样处理，有兴趣的读者不妨找一位琴友合作，试试将前面已经掌握了的几首歌曲改为双吉他弹唱（具体的操作方法可参阅第194页本周的教学提示），这样的尝试你可能会有意外的收获哦。

2. 对位型

一把吉他弹奏分解和弦或扫弦，一把吉他弹奏与歌曲旋律不同但又对歌曲旋律具有衬托作用的复调旋律。弹唱练习中的《每一刻都是崭新的》就是对位型伴奏。这种伴奏类型属于比较高级的伴奏形式，复调旋律必须根据歌曲旋律的特点来设计。这种复调旋律设计得好能对歌曲起到很好的伴奏效果，但设计不当便会起相反的作用，所以这种伴奏需要编配者有较深的音乐功底和经验。

3. 两种和弦型

一把吉他用正常和弦伴奏，另一把吉他用变调夹采用另一个调的指法伴奏，但两把吉他所伴奏的调性是相同的。如一把吉他用C调和弦伴奏，另一把吉他用变调夹夹在5品用G调和弦伴奏，且实际弹奏的调性是C调。还有一种方式是一把吉他用低把位和弦伴奏，另一把吉他用高把位和弦伴奏。有兴趣的读者可以自己尝试一下。

4. 嵌入式伴奏型

一把吉他负责伴奏，另一把吉他主要负责弹奏前奏、间奏和尾奏，以及旋律的和声或插入式旋律。弹唱练习中的《光辉岁月》就是嵌入式伴奏型。

三、双吉他弹唱练习

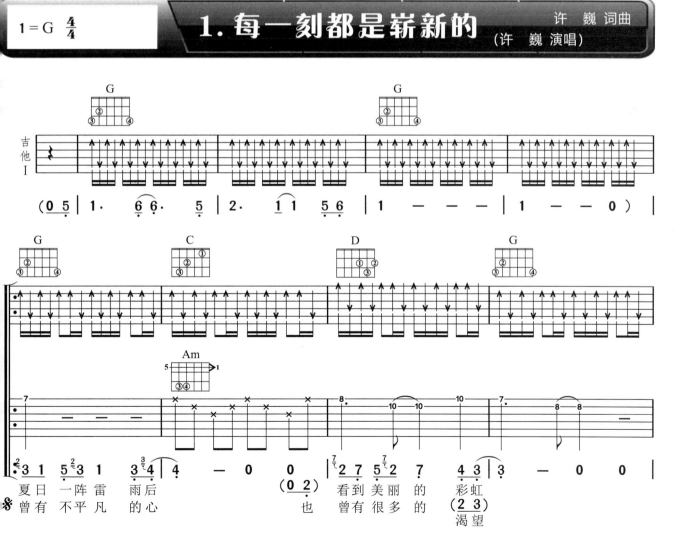

1 = G 4/4

1. 每一刻都是崭新的

许 巍 词曲
（许 巍 演唱）

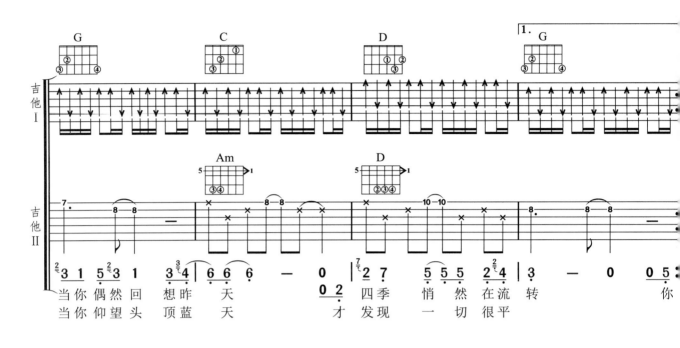

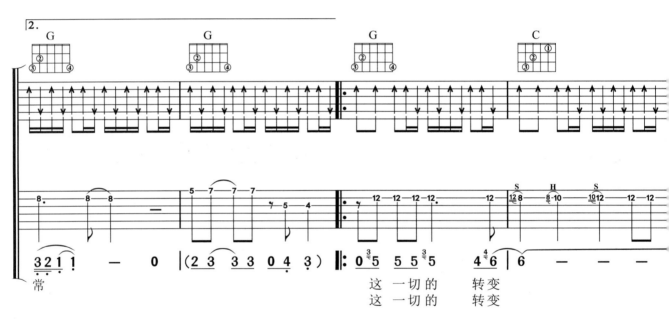

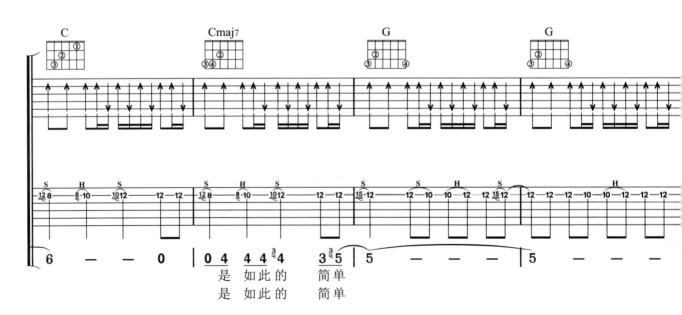

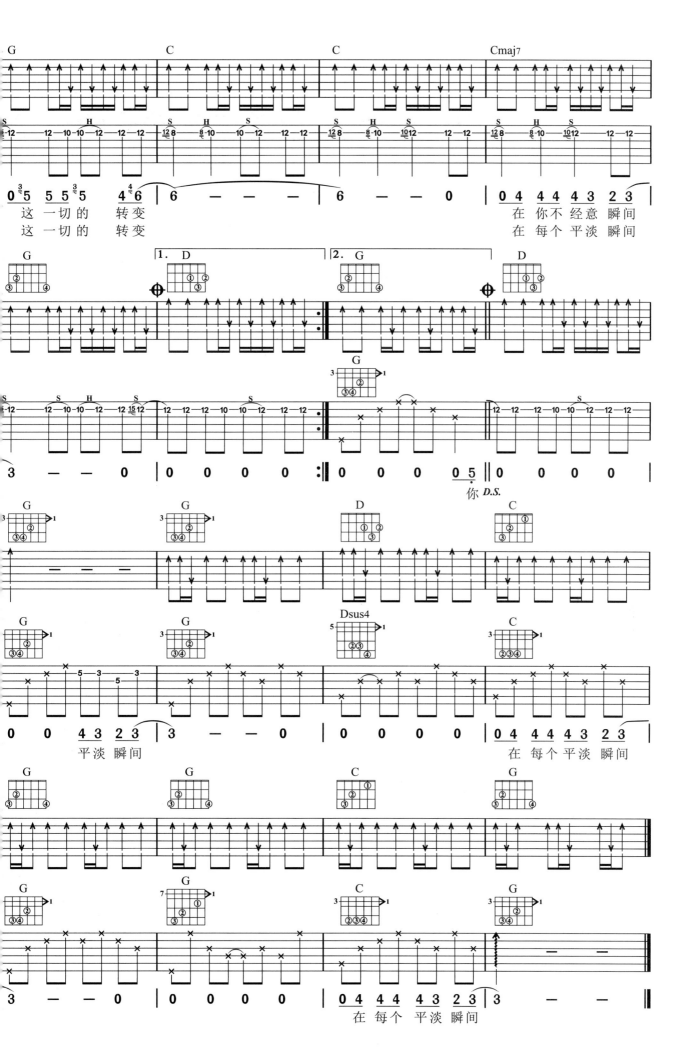

这 一 切 的 转变
这 一 切 的 转变

在 你 不 经 意 瞬 间
在 每 个 平 淡 瞬 间

你 D.S.

平 淡 瞬 间

在 每 个 平 淡 瞬 间

在 每 个 平 淡 瞬 间

189

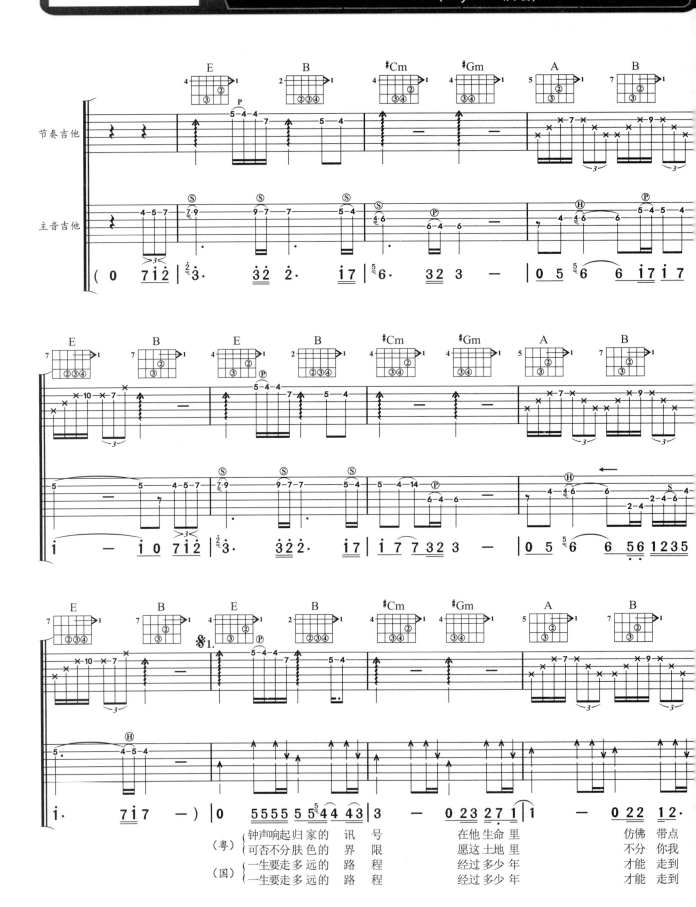

2.光辉岁月
(Beyond 演唱)

1=E 4/4

黄家驹 词曲

节奏吉他

主音吉他

（粤）｛钟声响起归家的 讯 号　　在他 生命 里　　　仿佛 带点
　　　可否不分肤色的 界 限　　愿这 土地 里　　　不分 你我
（国）｛一生要走多远的 路 程　　经过 多少 年　　　才能 走到
　　　一生要走多远的 路 程　　经过 多少 年　　　才能 走到

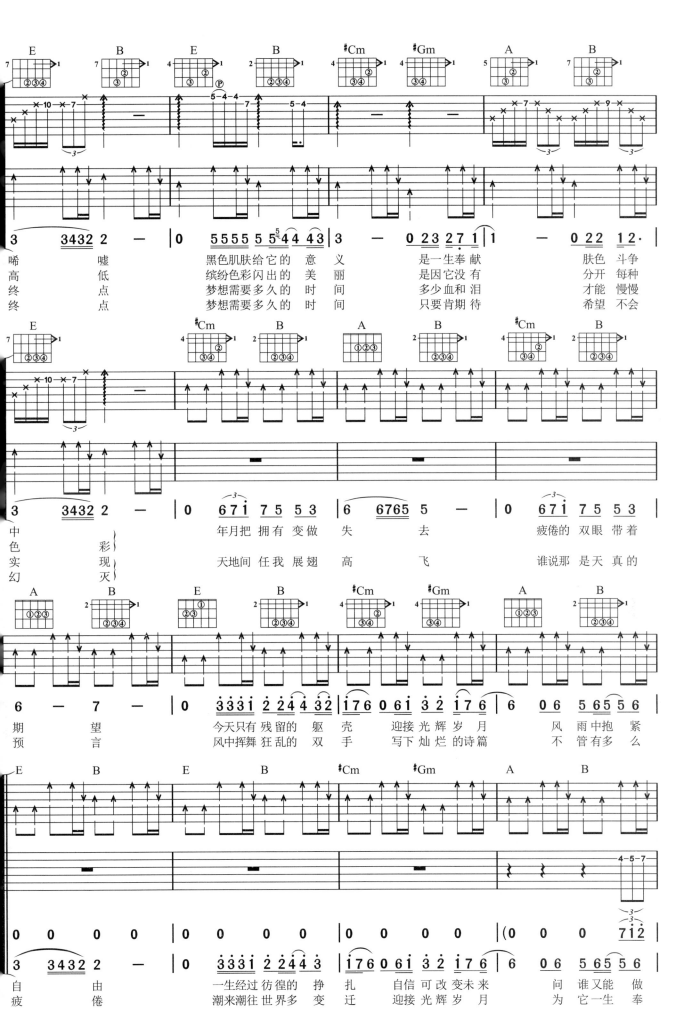

191

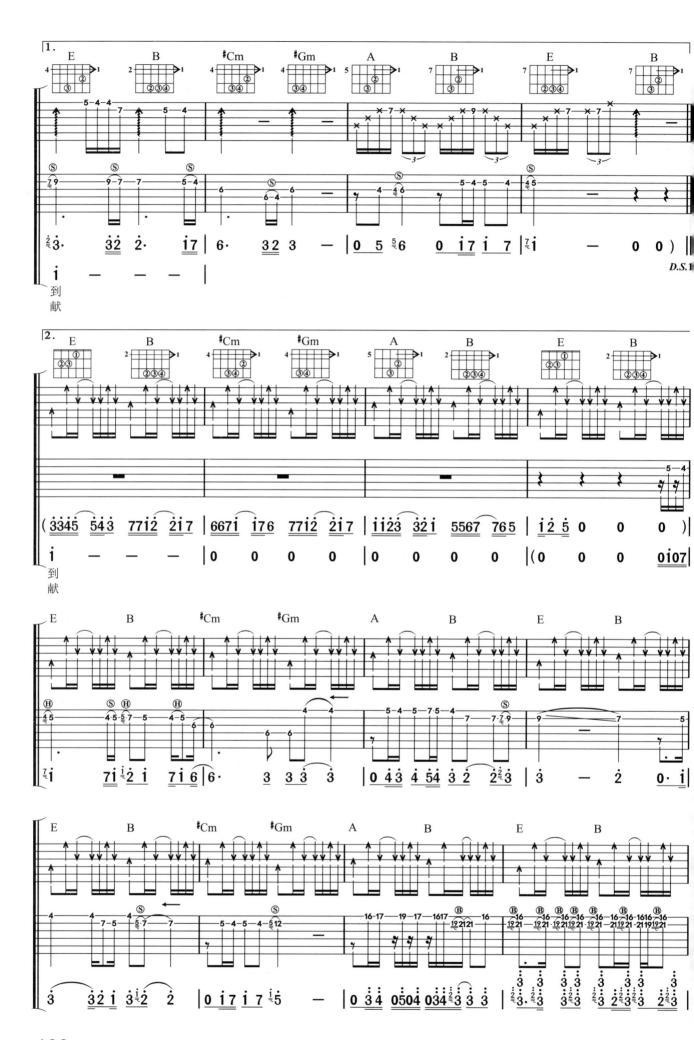

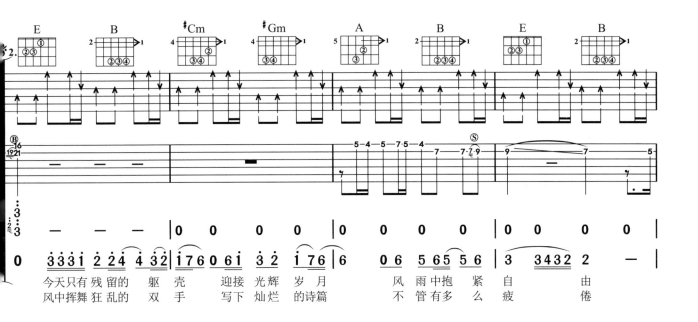

今天只有残留的躯壳 迎接光辉岁月 风雨中抱紧自由
风中挥舞狂乱的双手 写下灿烂的诗篇 不管有多么疲倦

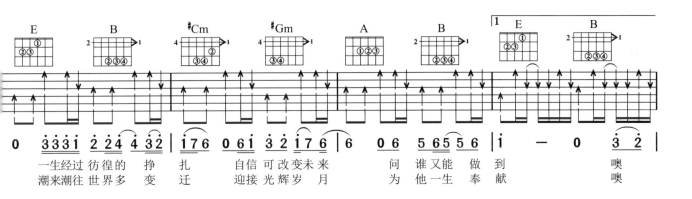

一生经过彷徨的挣扎 自信可改变未来 问谁又能做到 噢
潮来潮往世界多变迁 迎接光辉岁月 为他一生奉献 噢

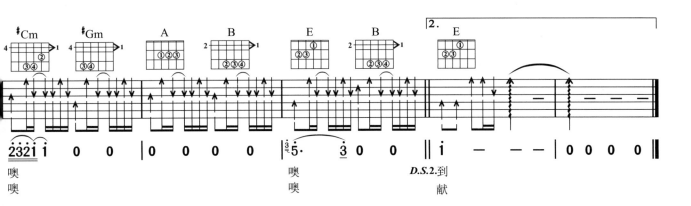

噢 噢 噢
噢 噢 献

➡️ 弹唱提示

　　这首《光辉岁月》是Beyond于1990年创作的一首广为传唱的代表性作品，该曲热情歌颂了南非黑人总统曼德拉伟大而光辉的一生，也表现了Beyond对种族歧视的厌恶。

　　前奏和间奏的吉他独奏非常精彩，几乎是所有吉他手的必弹乐段。但其不太规整的节奏和跨度较大的音域，使其难度富有挑战性哦，攻克难关的唯一途径就是多多练习。

本周的学习已进入了技术提升阶段，和弦推算、转调以及双音的应用不难掌握，这里重点讲讲双吉他弹唱的实际操练方法。

经过两个多月的系统学习之后，学生的个人演奏水平会有较大进步，但与他人的配合能力还需训练。下面探讨适合本教程的双吉他练习方法。

双吉他弹唱的练习也要从最简单的歌曲开始。第一月我们学习了《兰花草》，这首歌加入扫弦节奏型后，用两把吉他弹唱就成了双吉他弹唱。扫弦节奏型从易到难可采用以下三种：

具体练习程序：

（1）重温一下该乐曲；

（2）让学生用原型分解节奏弹唱该乐曲，教师用扫弦节奏伴奏，选择三种类型中的一种，从易到难练习；

（3）教师与学生换位，教师用原型分解节奏弹唱，让学生选择一种扫弦节奏型伴奏，注意扫弦力度要轻巧，不能完全覆盖分解节奏型的声音；

（4）学生两人配合练习，一人弹分解，另一人弹扫弦，然后互换位置练习。

练习了以上入门的歌曲之后，可选择一首3/4拍子的《白桦林》来试试。《白桦林》的扫弦也可采用以下三种节奏型：

 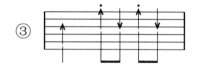

具体练习程序同上。

如果掌握了这两首简单的双吉他弹唱歌曲，读者也就有了双吉他弹唱的立体概念。很多人从此会自觉或不自觉地把他们已经学会了的歌曲改为双吉他弹唱，大家一起玩，一起提高，一起上台表演。

第十一周（上）

五线谱与Solo音阶指型

第一部分 五线谱知识入门

一、五线谱

顾名思义，五线谱由五条平行的横线组成，它是用来表示音的高低和长短的一种记谱法。五线谱的五条线和由五条线所形成的间，均由下而上来表示。

第五线
第四线
第三线 第四间
第二线 第三间
第一线 第二间
 第一间

五线谱是一种图表式记谱法，它的每一线、每一间都代表音的高度，而音的高低也是由下而上逐渐升高的，即在五线谱上的位置越高，音越高；位置越低，音越低。

为了表示更高或更低的音，可在五线谱的上方或下方临时增加短横线，这些短横线叫做加线；由加线所形成的间叫做加间。加在五线谱上方的线或间叫做上加线或上加间；加在下方的线或间叫做下加线或下加间。

上加五线 上加五间
上加四线 上加四间
上加三线 上加三间
上加二线 上加二间
上加一线 上加一间

下加一线 下加一间
下加二线 下加二间
下加三线 下加三间
下加四线 下加四间
下加五线 下加五间

加线是由独立的短横线组成的，在记写连续的加线时，不可与前方或后方的加线相连。

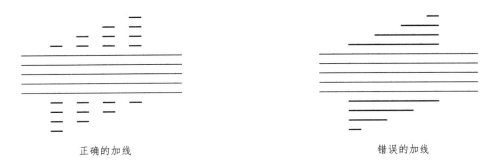

正确的加线 错误的加线

二、谱号及谱表

1. 谱号

五线谱上确定音的高低的记号叫做谱号，一般记在每行线谱的首端，但在线谱的中间也可根据需要更换谱号。以下均为谱号：

常用的谱号有三种：G谱号、F谱号、C谱号。

谱号不同，五线谱的线、间所表示的音高也就不同。

① G谱号

也称高音谱号。其中心位置记在第二线上，确定第二线为G音。一般用于为大众歌曲及小提琴、长笛、双簧管、单簧管、二胡、笛子等乐器记谱。

② F谱号

也称低音谱号。其中心位置记在第四线上，确定第四线为F音。一般用于为男低音及大提琴、低音提琴、大管、长号等乐器记谱。

③ C谱号

也称中音谱号。这是一个可移动的谱号，其中心位置常记在第三线或第四线上，确定该线为C音。记在第三线上的C谱号，叫做中音谱号，常用于中音提琴等乐器记谱；记在第四线上的C谱号，叫做次中音谱号，常用于大提琴、长号、巴松等乐器记谱。

中音谱号　　　　　　　　　　　　　　次中音谱号

2. 谱表

记有谱号的五线谱，称为谱表。记有G谱号（高音谱号）的谱表，称为高音谱表。

记有F谱号（低音谱号）的谱表，称为低音谱表。

C谱号记在第三线上的谱表，称为中音谱表。

C谱号记在第四线上的谱表，称为次中音谱表。

3. 大谱表

钢琴、手风琴、竖琴等乐器需要用两个谱表来记录多个声部时，用连谱号将谱表合在一起，称为大谱表。一般上面为高音谱表，下面为低音谱表。

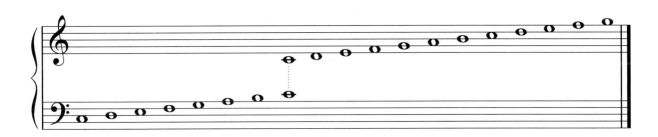

连谱号由起线（连接数行五线谱的垂直线）和括线（连接数行五线谱的括弧）两部分组成，括线分为直括线和花括线两种。

直括线为合奏、合唱、乐队记谱用；花括线为钢琴、手风琴、竖琴等乐器记谱用。

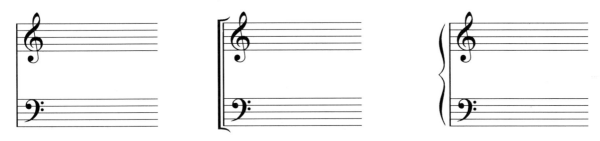

注： 单声部是指一个旋律的进行，多声部是指两个或两个以上的旋律同时进行。

有些无固定音高的打击乐器（如三角铁、钹等）所用的谱表只有一条线。

三、小节、小节线、复纵线及终止线

1. 小节

在谱表中，两条相邻竖线之间的部分称为小节。每小节中的第一拍通常是重音位置。

2. 小节线

在谱表中，划分小节的竖线叫做小节线。

3. 复纵线

在乐曲中用以划分段落的、由两条细竖线构成的线，叫做复纵线。

4. 终止线

记在乐曲结束处，表示全曲终止的一细一粗的两条平行竖线，叫做终止线。

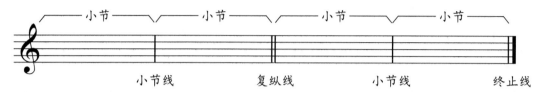

四、唱名及音名

1. 唱名

唱歌时用的do（哆）、re（唻）、mi（咪）、fa（发）、sol（唆）、la（啦）、si（西），叫做唱名。谱号不同，唱名在各谱表中也就不同。高音谱表中的do在下加一线，低音谱表中的do在第二间。

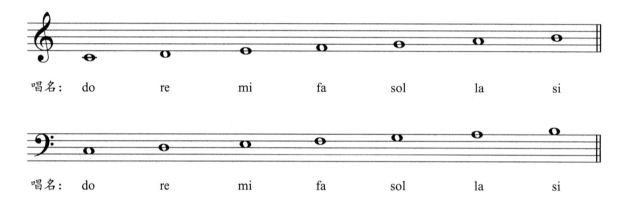

2. 音名

五线谱中与唱名do（哆）、re（唻）、mi（咪）、fa（发）、sol（唆）、la（啦）、si（西）对应的音名分别是C、D、E、F、G、A、B。

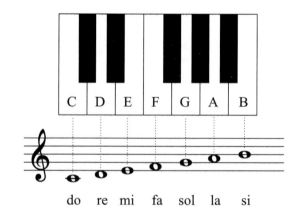

必须熟记这七个音名和唱名，要做到看到任何位置的一个音符都可以立刻唱出它的唱名，想到它的音名，只有这样，才能轻松地看谱视唱。

五、音列分组

基本音级的七个名称在音列中是循环反复的。在钢琴上，五十二个白键也同样是循环重复地使用七个音名C、D、E、F、G、A、B，因此在音列中就产生了许多音高不同、音名相同的音。为了区分各音，我们将音列分成许多个"组"，这就是音列分组。

位于键盘中央的c^1音称为中央C。由C到B（包括五个黑键在内）为一组，相邻音组的两个同名音构成八度。如c^1–c^2是一个八度，b^1–b^2也是一个八度。

音组的具体分法为：从中央c^1开始向右，分组次序为小字一组、小字二组、小字三组、小字四组、小字五组；从中央c^1向左，分组次序为小字组、大字组、大字一组、大字二组。除小字五组和大字二组是不完全的音组外，其他各组都是完全音组。现将各音组的标记及五线谱上各音的关系，用钢琴键盘说明如下：

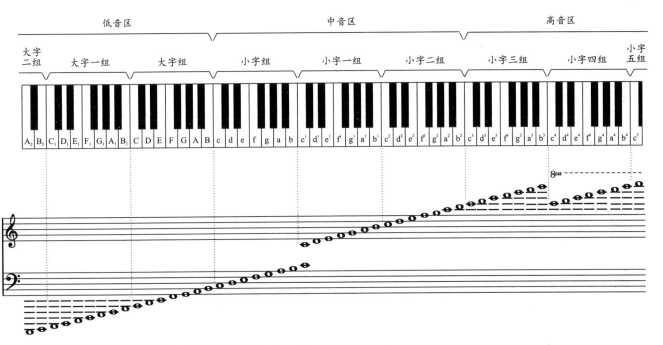

注：小字组标记为小写字母加右上方数字，大字组标记为大写字母加右下方数字。

六、音域及音区

1. 音域

音的高低范围叫做音域，也就是音的最高极限和最低极限。音域有总的音域和个别人声或乐器的音域两种。如钢琴的音域为A_2–c^5，女高音的音域为c^1–a^2。

2. 音区

音域常根据音高和音色的特点划分为音区，音区又分为高音区、中音区和低音区三种。在整个音域中，小字组、小字一组和小字二组属于中音区；小字三组、小字四组和小字五组属高音区；大字组、大字一组和大字二组属低音区。

第二部分 Solo音阶指型

一、五种指型及基础练习

1. 各调Mi型音阶

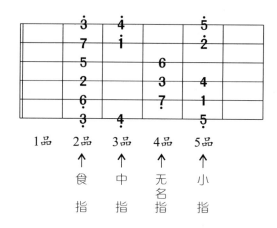

说明：

① 用左手食指按住第一弦的任意一品，并将此品定为 $\dot{3}$ 音，按照3 4、7 $\dot{1}$ 为半音，其余为全音的自然音阶规律，在这一把位构成的调性音阶就是Mi型音阶。

② 上图第一弦上的 $\dot{3}$ 音被定在第二品，而这一格的音名是 $^{\#}$ F。按照音阶排列规律，以 $\dot{3}$ 音为中心，按箭头方向往左或往右均能推导出1=D，因此上图所示的Mi型音阶就是D大调或b小调的Mi型音阶。

$$D \quad E \quad ^{\#}F \quad G \quad A \quad B \quad ^{\#}C \quad D$$
$$\dot{1} \quad \dot{2} \quad \dot{3} \quad \dot{4} \quad \dot{5} \quad \dot{6} \quad \dot{7} \quad \dot{\dot{1}}$$

③ 将D大调或b小调的全部音往上移动两品（即降低一个全音），则构成了C大调或a小调的Mi型音阶；如果将图示的全部音向下移动两品（即升高一个全音），则构成了E大调或 $^{\#}$ c小调的Mi型音阶。

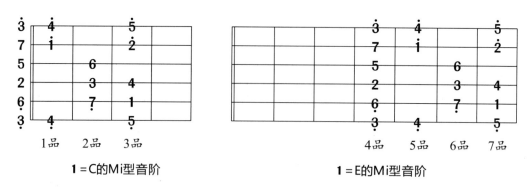

如果将E大调或 $^{\#}$ c小调的全部音向下移一品（即升高半音），则构成了F大调或d小调的Mi型音阶。G与F相差一个全音，所以将F大调全部音向下移动两品（即规定第一弦第七品格为 $\dot{3}$ ），则构成了G大调或e小调的Mi型音阶，其余以此类推。

200

如果将$\overset{\cdot}{3}$定在第一弦第三品格，这时候的Mi型音阶是什么调式呢？我们知道第二品的$\overset{\cdot}{3}$为1＝D，第四品的$\overset{\cdot}{3}$为1＝E，那么介于D与E之间的调就是1＝$^\sharp$D（或1＝$^\flat$E）调了。

如果能记住某个调（如C、G）的Mi型音阶是在第几把位（C在0品，G在七品），然后依此来推算其他调的Mi型音阶位置将会很容易。

④ 把位确定以后，左手手指分工如前页第一图所示：食指负责按这一把位里第一品的音，中指负责第二品的音，无名指负责第三品的音，小指负责第四品的音。这样分工，不仅可以减少左手手指的运动量，而且弹奏起来也显得轻松自如。

⑤ 右手一般用拨片上下交替拨弦，快速的独奏只有用拨片才能弹得更顺手。

⑥ 要能熟练地运用Mi型音阶，就必须熟记音阶中每个音在指板上的位置。

Mi型音阶练习

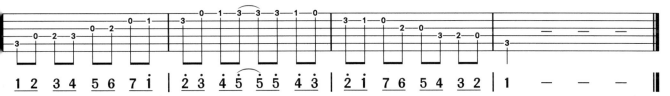

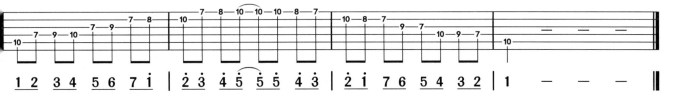

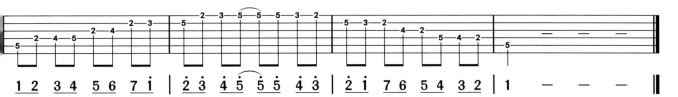

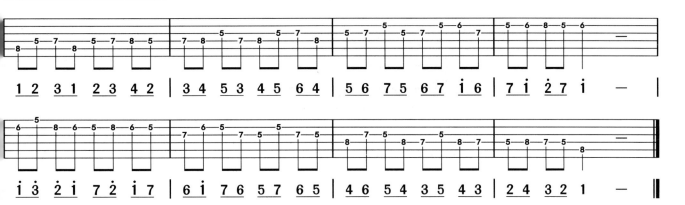

2. 各调Si型音阶

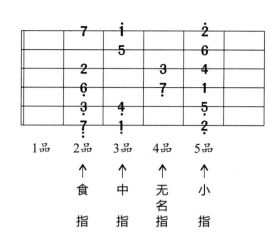

说明：

① 用左手食指按住第一弦的任意一品，并将此品定为7音，按照自然音阶规律在这一把位构成的调性音阶就是Si型音阶。

② 上图规定第一弦第二品为7，而第二品的音名为#F，由此可推出此图为1＝G即G大调或e小调的Si型音阶；以此为基础，根据不同调名之间的品距，移动7所在位置，可以推算出任意调的Si型音阶。

$$\overset{\sharp\text{F}\qquad\qquad\text{G}}{\underset{7\longrightarrow\dot1}{}}$$

③ 将G大调或e小调的全部音往上移动两品（即降低一个全音），则构成了F大调或d小调的Si型音阶；如果将图示的全部音向下移动两品（即升高一个全音），则构成了A大调或#f小调的Si型音阶。

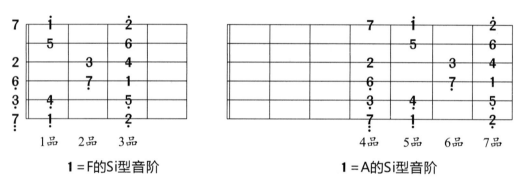

1＝F的Si型音阶 1＝A的Si型音阶

如果将A大调或#f小调的全部音向下移两品（即升高一个全音），则构成了B大调或#g小调的Si型音阶。C与B相差一个半音，将B大调的全部音向上移动一品（即规定第一弦第七品格为7）后，则构成了C大调或a小调的Si型音阶，其余以此类推。

如果将7定在第一弦第三品格，这时候的Si型音阶是什么调式呢？我们知道第二品的7为1＝G，第四格的7为1＝A，那么介于G与A之间的调就是1＝#G（或1＝♭A）调了。

如果能记住某个调（如F、A）的Si型音阶是在第几把位（F在0品，A在四品），然后以此来推算其他调的Si型音阶位置，将会是件很容易的事。

④ 把位确定以后，左手手指分工如前页第一图所示：食指负责按这一把位里第一品的音，中指负责第二品的音，无名指负责第三品的音，小指负责第四品的音。这样分工，既可以减少左手手指的运动量，弹奏起来也显得轻松自如。

⑤ 右手一般用拨片上下交替拨弦，因为快速的独奏只有用拨片才能弹得更顺手。

⑥ 要能熟练地运用Si型音阶，就必须熟记音阶中每个音在指板上的位置。

Si型音阶练习

【练习1】1＝C 4/4

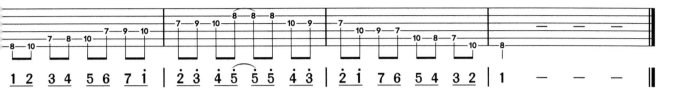

1 2 3 4 5 6 7 i | 2̇ 3̇ 4̇ 5̇ 5̇ 5̇ 4̇ 3̇ | 2̇ i 7 6 5 4 3 2 | 1 — — —

【练习2】1＝G 4/4

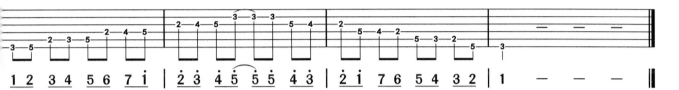

1 2 3 4 5 6 7 i | 2̇ 3̇ 4̇ 5̇ 5̇ 5̇ 4̇ 3̇ | 2̇ i 7 6 5 4 3 2 | 1 — — —

【练习3】1＝C 4/4

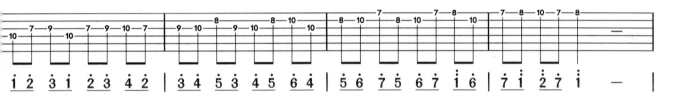

i 2̇ 3̇ i 2̇ 3̇ 4̇ 2̇ | 3̇ 4̇ 5̇ 3̇ 4̇ 5̇ 6̇ 4̇ | 5̇ 6̇ 7̇ 5̇ 6̇ 7̇ i̇ 6̇ | 7̇ i̇ 2̈ 7̇ i̇ —

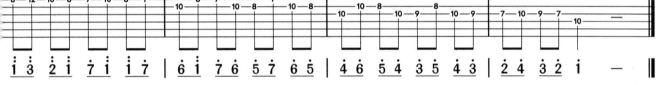

i̇ 3̈ 2̈ i̇ 7̇ i̇ i̇ 7̇ | 6̇ i̇ 7̇ 6̇ 5̇ 7̇ 6̇ 5̇ | 4̇ 6̇ 5̇ 4̇ 3̇ 5̇ 4̇ 3̇ | 2̇ 4̇ 3̇ 2̇ i̇ —

【练习4】1＝G 4/4

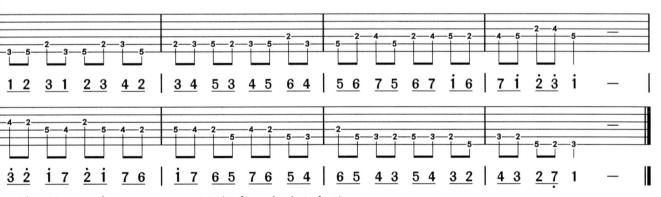

1 2 3 1 2 3 4 2 | 3 4 5 3 4 5 6 4 | 5 6 7 5 6 7 i̇ 6 | 7 i̇ 2̇ 3̇ i̇ —

3̇ 2̇ i̇ 7 2̇ i̇ 7 6 | i̇ 7 6 5 7 6 5 4 | 6 5 4 3 5 4 3 2 | 4 3 2 7 1 —

注：也可以在一、二、三弦上提高八度弹此音型。

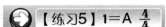【练习5】1＝A 4/4

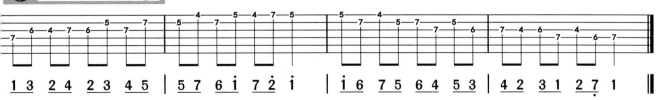

1 3 2 4 2 3 4 5 | 5 7 6 i̇ 7 2̇ i̇ | i̇ 6 7 5 6 4 5 3 | 4 2 3 1 2 7 1

3. 各调La型音阶

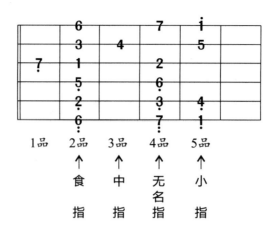

1品　2品　3品　4品　5品
↑　　↑　　↑　　↑
食　　中　　无　　小
指　　指　　名　　指
　　　　　　指

说明：

① 用左手食指按住第一弦的任意一品，并将此品定名为**6**，按照自然音阶规律在这一把位构成的调性音阶就是La型音阶。

② 上图规定第一弦第二品为**6**，而第二品的音名为#F，可推出上图为1＝A即A大调或#f小调的La型音阶。以此为基础，根据不同调名之间的品距，移动**6**所在位置可以推算出任意调的La型音阶。

#F　　　#G　　　A

6　　　**7**　　　**i**

③ 将A大调或#f小调的全部音往上移动两品（即降低一个全音），则构成了G大调或e小调的La型音阶；如果将图示的全部音向下移动两品（即升高一个全音），则构成了B大调或#g小调的La型音阶。

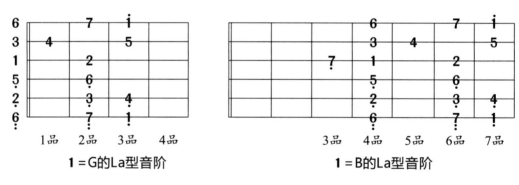

1＝G的La型音阶　　　　　　1＝B的La型音阶

如果将B大调或#g小调的全部音向下移一品（即升高半音），则构成了C大调或a小调的La型音阶。D与C相差一个全音，将C大调的全部音向下移动两品（即规定第一弦第七品格为**6**）后，则构成了D大调或b小调的La型音阶，其余以此类推。

如果将**6**定在第一弦第三品格，这时候的La型音阶是什么调式呢？我们知道第二品的**6**为1＝A，第四品的**6**为1＝B，那么介于A与B之间的音就是1＝#A（或1＝♭B）调了。

如果能记住某个调（如G、C）的La型音阶是在第几把位（G在0品，C在五品），然后以此来推算其他调的La型音阶位置将会很容易。

④ 把位确定以后，左手手指分工如前页第一图所示：食指负责按这一把位里第一品的音，中指负责第二品的音，无名指负责第三品的音，小指负责第四品的音。这样分工，既可以减少左手手指的运动量，弹奏起来也显得轻松自如。

⑤ 右手一般用拨片上下交替拨弦，因为快速的独奏只有用拨片才能弹得更顺手。

⑥ 要能熟练地运用La型音阶，就必须熟记音阶中每个音在指板上的位置。

204

La型音阶练习

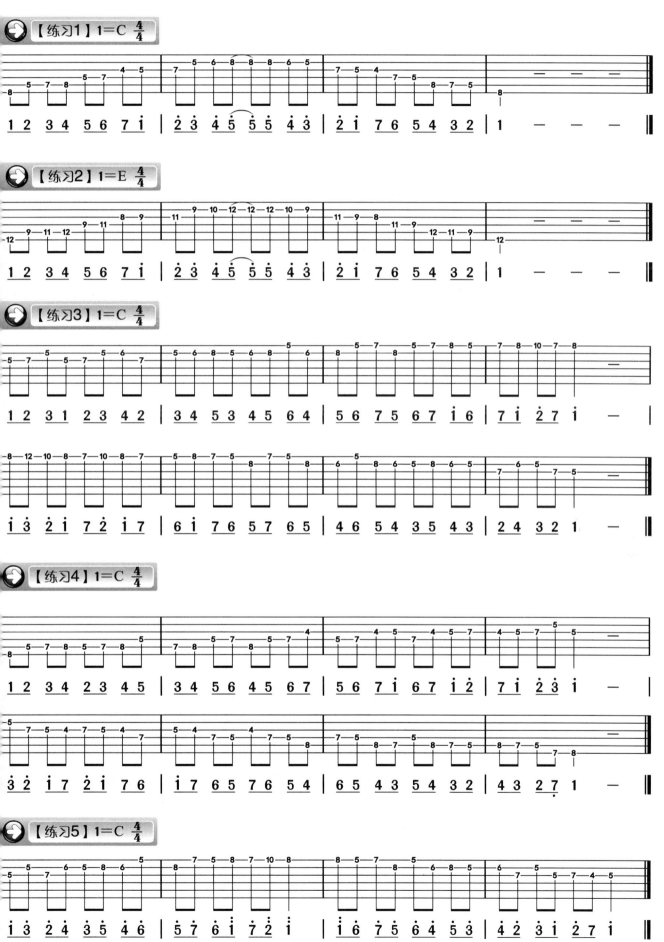

4.各调Sol型音阶

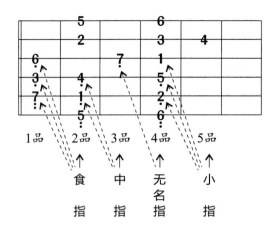

说明：

① 用左手食指按住第一弦的任意一品，并将此品定名为**5**，按照自然音阶规律在这一把位构成的调性音阶就是Sol型音阶。

② 上图规定第一弦第二品为**5**，而这品的音名为♯F，由此可推出上图为**1**=B即B大调或♯g小调的Sol型音阶。以此为基础，根据不同调名之间的品距移动**5**所在位置，可以推算出任意调的Sol型音阶。

$$\text{B} \quad {}^{\sharp}\text{C} \quad {}^{\sharp}\text{D} \quad \text{E} \quad {}^{\sharp}\text{F} \quad {}^{\sharp}\text{G} \quad {}^{\sharp}\text{A} \quad \text{B}$$
$$\overset{\longleftrightarrow}{\mathbf{1} \quad \mathbf{2} \quad \mathbf{3} \quad \mathbf{4} \quad \mathbf{5} \quad \mathbf{6} \quad \mathbf{7} \quad \dot{\mathbf{1}}}$$

③ 将B大调或♯g小调的全部音往上移动两品（即降低一个全音），则构成了A大调或♯f小调的Sol型音阶；如果将图示的全部音向下移动一品（即升高一个半音），则构成了C大调或a小调的Sol型音阶。

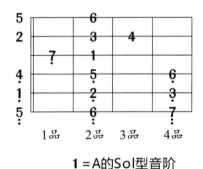

1＝A的Sol型音阶

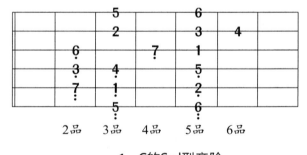

1＝C的Sol型音阶

如果将C大调或a小调的全部音向下移两品（即升高一个全音），则构成了D大调或b小调的Sol型音阶。E与D相差一个全音，将D大调的全部音向下移动两品（即规定第一弦第七品格为**5**后），则构成了E大调或♯c小调的Sol型音阶，其余以此类推。

如果将**5**定在第一弦第四品格，这时候的Sol型音阶是什么调式呢？我们知道第三品的**5**为**1**=C，第五品的**5**为**1**=D，那么介于C与D之间的音就是**1**=♯C（或**1**=♭D）调了。

如果能记住某个调（如C）的Sol型音阶是在第几把位（C在三品），然后以此来推算其他调的Sol型音阶位置将会很容易。

④ 把位确定以后，左手手指分工如前页第一图所示。

⑤ 右手一般用拨片上下交替拨弦，因为快速的独奏只有用拨片才能弹得更顺手。

⑥ 要能熟练地运用Sol型音阶，就必须熟记音阶中每个音在指板上的位置。

206

Sol型音阶练习

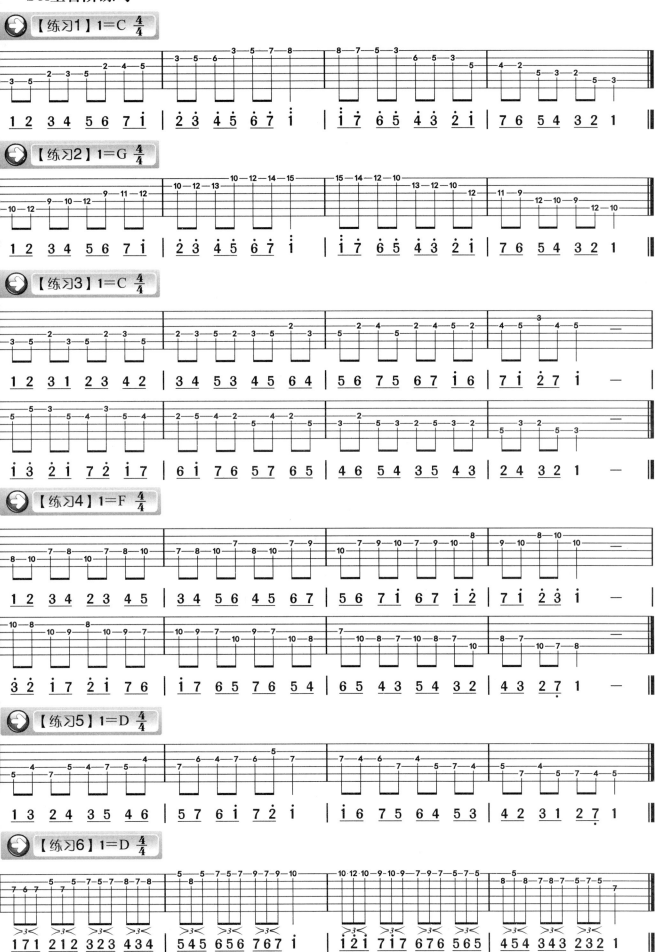

5. 各调Re型音阶

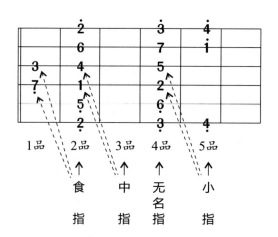

说明：

① 用左手食指按住第一弦的任意一品，并将此品定名为**2**，按照自然音阶规律在这一把位构成的调性音阶就是Re型音阶。

② 上图规定第一弦第二品为**2**，而第二品的音名为#F，由此可推算出上图为**1**＝E即E大调或#c小调的Re型音阶，并可进一步找出任意调的Re型音阶。

$$\begin{array}{cc} E & {}^{\#}F \\ \mathbf{1} & \mathbf{2} \\ \longleftarrow & \Vert \end{array}$$

③ 将E大调或#c小调的全部音往上移动两品（即降低一个全音），则构成了D大调或b小调的Re型音阶；如果将图示的全部音向下移动一品（即升高一个半音），则构成了F大调或d小调的Re型音阶。

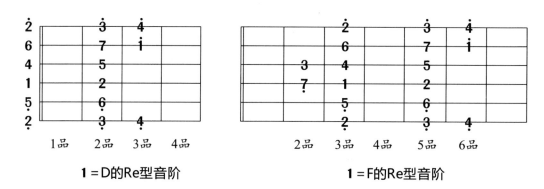

1＝D的Re型音阶　　　　　　　　　　1＝F的Re型音阶

　　如果将F大调或d小调的全部音向下移两品（即升高一个全音），则构成了G大调或e小调的Re型音阶。A与G相差一个全音，将G大调的全部音向下移动两品（即规定第一弦第七品格为**2̇**）后，则构成了G大调或e小调的Re型音阶，其余以此类推。

　　如果能记住某个调（如D、G）的Re型音阶是在第几把位（D在0品，G在五品），然后以此来推算其他调的Re型音阶位置将会很容易。

④ 把位确定以后，左手手指分工如前页第一图所示。这样分工，可以减少左手手指的运动量，弹奏起来会显得轻松自如。

⑤ 右手一般用拨片上下交替拨弦，因为快速的独奏只有用拨片才能弹得更顺手。

⑥ 要能熟练地运用Re型音阶，就必须熟记音阶中每个音在指板上的位置。

Re型音阶练习

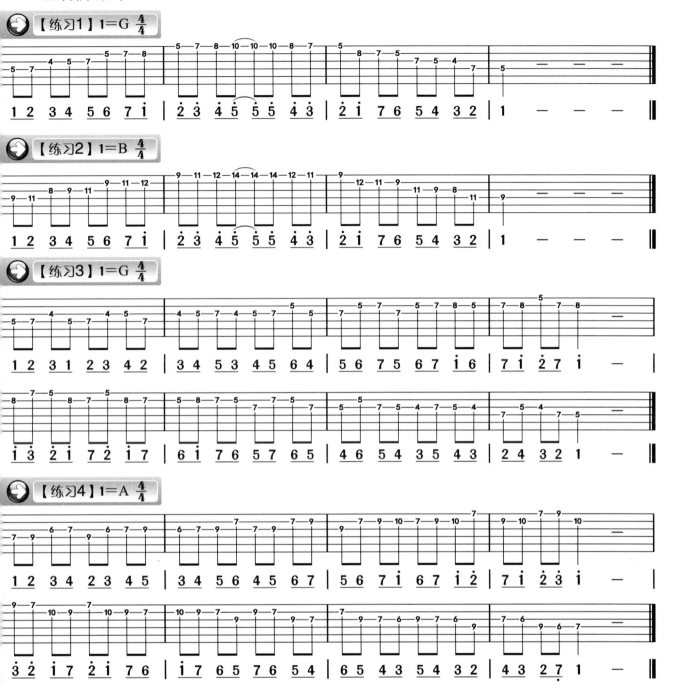

二、五声音阶各种指型练习

1. 五声音阶的定义

顾名思义，由五个音组成的音阶叫五声音阶。构成五声音阶的五个音的音名分别为C、D、E、G、A，它们的唱名分别是1、2、3、5、6。为什么要练习五声音阶呢？你喜欢弹Solo（华彩）吗？如果你想弹好它，就必须把五声音阶练好。

五声音阶是没有4和7的，如果你想即兴演奏Solo，那么你一方面要把五声音阶练熟，另一方面需要把C调指板上的音阶记熟，当你做到以上两点后便可以在吉他上自由地演奏了。

右手一般用拨片上下交替拨弦，快速的独奏往往只有用拨片才能弹得更顺手。

2. 五声音阶综合练习

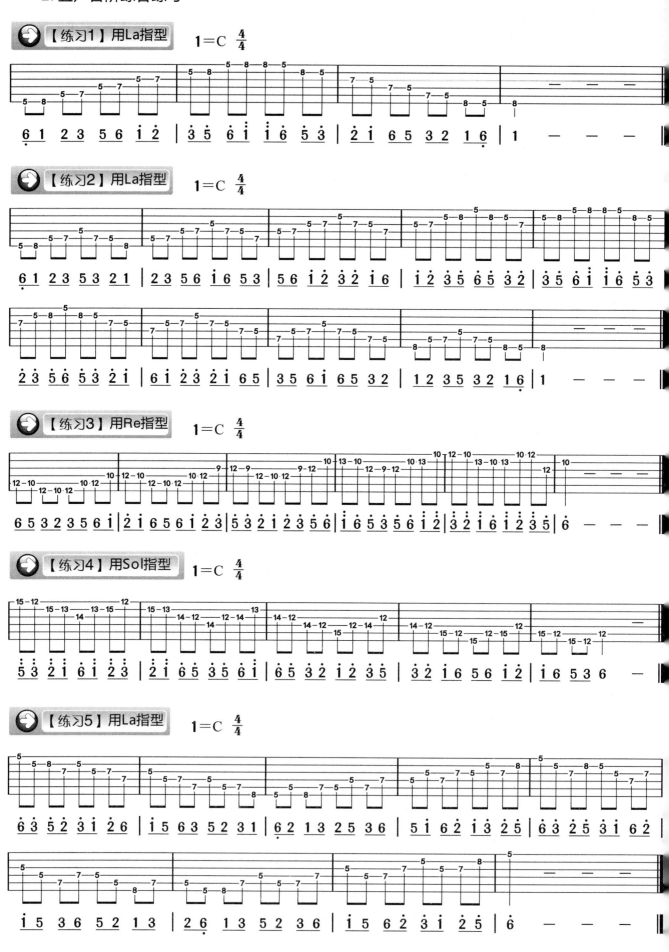

第十一周（下）
如何编配吉他独奏曲

当听到一首优美动听的旋律时，很多人都会想把它编配成吉他独奏曲，那么该怎样迅速掌握民谣吉他独奏编配技法呢？下面作者将结合自身多年的演奏经验和教学实践与大家作一番探讨。

一、编配者应具备的条件

（1）学习吉他至少半年以上，具备一定的音乐理论知识，包括乐谱识读、调式、调性等概念的理解，懂得基本和声知识、曲式常识等等。

（2）能非常熟练使用C、G、D、A、F等常用调式的和弦指法与转位和弦指法，以及各种常用节奏型。

（3）熟悉包括空弦音在内的各种调式音阶位置，尤其是C调和G调的调式音阶。

二、织体设计原则

所谓"织体"是指音乐和声声部的各种音型组织形式（即节奏型）。根据各种音型在乐曲中出现的形式，织体设计原则有以下三种：

（1）和弦式　即"柱式和弦"，指和弦的各声部音同时发声的织体设计形式。吉他弹奏中的"$\begin{smallmatrix}Am\\ \times\times\times\\—\end{smallmatrix}$""$\begin{smallmatrix}Am\\3\\1 6\end{smallmatrix}$""$\uparrow\uparrow\downarrow$"等都是和弦式织体。和弦式织体具有音响丰满、凝重、坚实的特点，适用于庄严、雄壮、热烈的歌颂性音乐体裁。

（2）分解和弦式　指和弦的各声部音先后发声的织体设计形式。如：

分解和弦式织体具有清晰、流畅、颗粒感强等特点，适用于抒情、婉转的流行歌曲。

（3）低音和弦式　指低音声部与和声声部交替出现的织体设计形式。如：

这种织体设计形式具有节奏感强、富于动感等特点，适用于各种进行曲、舞曲等音乐体裁。

三、了解吉他音区的分布与特点

低音区：一般为第五、第六弦（有时也用到第四弦），音色浑厚、坚实，是低音声部的主要音区。

中音区：一般为第三、第四弦（有时也用到第二弦和第五弦），音色柔和、饱满，是伴奏声部的主要音区。

高音区：一般为第一、第二弦（偶尔也用到第三弦），音色明亮、高亢，是旋律声部的主要音区。

四、外声部和声构成

一部完整的音乐作品，必须具备三个基本要素：旋律、和声与节奏，有时把低音称为第四要素。音乐作品在进行时，听众听得最清楚的是旋律，其次是低音。外声部和声框架是指旋律与低音之间构成的和声关系。在改编吉他独奏曲时，能否处理好两者之间的关系，很大程度上决定了乐曲整体音响效果的好坏。因此，在编配及试奏时要加强对这两个声部的控制，使之协和、平衡地发展。

旋律：又称高音声部，是指音乐旋律所处的位置，是音乐作品所要表达的最重要内容。

和声：又称中音声部（吉他弹奏中往往把节奏融入和声声部中），是指音乐中衬托、美化旋律的各种伴奏织体所处的位置，和声声部的音程进行要平稳。

低音：是指伴奏部分的低音所处的位置，低音声部进行的原则是做有规律的运动。

外声部经常出现的音程关系：

（1）八度、两个八度音程　常用于乐句、乐段的开始和结束处，其音响协和但不够丰满。实际运用中应注意避免连续的八度或两个八度进行所带来的单薄、空洞的效果。

① 八度和声音程音阶：

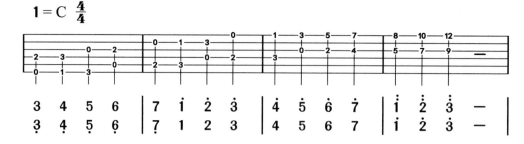

② 八度旋律音程音阶：

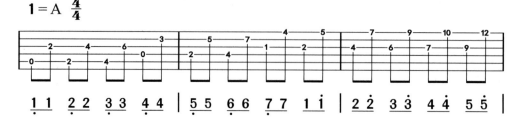

③ 两个八度和声音程音阶：

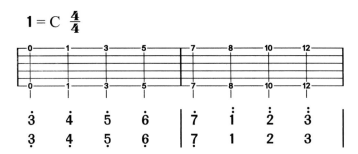

④ 两个八度旋律音程音阶：

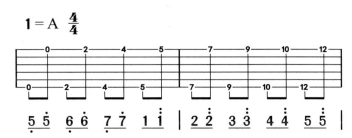

（2）三度、六度和十度音程　其协和性与稳定性较好，音响效果比较自然、丰满，富有推动力。这是实际运用较多的外声部和声。

① 三度和声音程音阶：

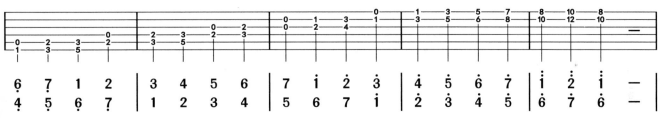

② 三度旋律音程音阶：

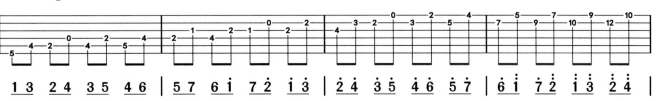

③ 六度和声音程音阶：

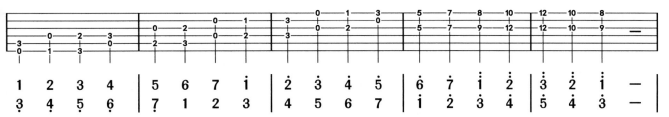

213

④ 六度旋律音程音阶：

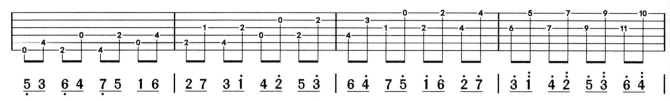

⑤ 十度和声音程音阶：

⑥ 十度旋律音程音阶：

(3) **四度、五度音程** 其协和性与稳定性一般，但音响效果比较自然、丰满，使用较为广泛。

① 四度和声音程音阶：

② 四度旋律音程音阶：

③ 五度和声音程音阶：

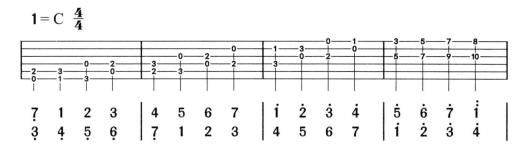

1 = C 4/4

```
7  1  2  3  | 4  5  6  7  | i  2  3  4  | 5  6  7  i
3  4  5  6  | 7  1  2  3  | 4  5  6  7  | i  2  3  4
```

④ 五度旋律音程音阶：

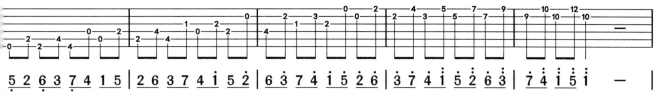

1 = A 4/4

```
5 2 6 3 7 4 1 5 | 2 6 3 7 4 i 5 2 | 6 3 7 4 i 5 2 6 | 3 7 4 i 5 2 6 3 | 7 4 i 5 i  —  |
```

（4）**二度、七度音程**　其协和性与稳定性差，其音响效果混乱、嘈杂，一般很少使用。如果一定要使用，则需解决到协和、稳定的音程。

① 二度和声音程音阶：

1 = C 4/4

```
2  3  4  5  | 6  7  i  2
i  2  3  4  | 5  6  7  i
```

② 七度和声音程音阶：

1 = C 4/4

```
7  i  2  3  | 4  5  6  7  | i  2  3  —
1  2  3  4  | 5  6  7  i  | 2  3  4  —
```

五、低音声部的编配

1. 以和弦根音为低音的低音声部进行

这种形式的低音声部进行是以调式正三和弦的根音作为低音（大调是 1、4、5；小调是 6、2、3），可以获得协和、浑厚的音响效果，和声功能明确，便于弹奏。但由于和弦根音反复出现，使音响效果过于单调、沉闷，这在和声节奏比较舒缓的音乐中尤为突出。这种低音形式是初学者或

者比较简单的独奏曲经常采用的方法。

例：《爱的罗曼史》

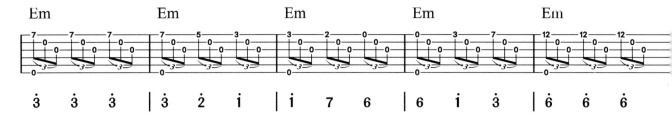

上例是吉他初学者必须掌握的独奏曲片段，其低音声部都是和弦根音 "6"。

2. 交替低音

交替低音是指低音声部在和弦音范围内作有规律的运动。当小节内用同一和弦伴奏时，可以交替使用和弦的根音、五音或三音为低音，使低音声部富于动感。

交替低音进行的一般规律是先弹根音，后弹五音。属和弦在个别情况下是先弹五音，后弹根音。

例：《对面的女孩看过来》

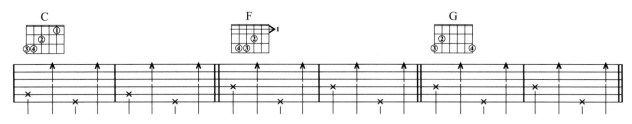

3. 旋律低音

旋律低音是指为强调低音声部的横向联系，低音可作上行或下行的连续性全音（或半音）级进，形成上行或下行的音阶片段。因此，利用指板上不同位置的同名和弦指法加强低音的联系和动感，可获得较好的音响效果。使用这种低音进行方式要注意与旋律部的反向进行，尽量避免不同和弦连接时不自然的低音跳进。

例：《那年夏天》

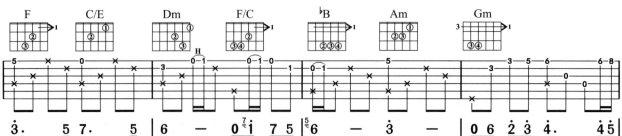

这里是一个比较典型的旋律低音下行：

F ⟶ E ⟶ D ⟶ C ⟶ ♭B ⟶ A ⟶ G

216

例：《保持微笑》（完整谱例见第153页）

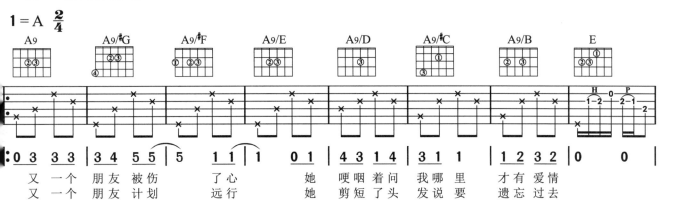

又 一个 朋友 被伤 了心 她 哽咽着问 我哪里 才有 爱情
又 一个 朋友 计划 远行 她 剪短了头 发说要 遗忘 过去

六、编配程序

1. 选择曲目

选择曲目就是确定某首乐曲是否有可编性。一般来讲，并不是所有歌曲都适合用吉他独奏，比如艺术歌曲就不太适合。那么，哪些歌曲适合吉他独奏呢？凡是旋律性强、节奏规整、音与音之间空隙大的乐曲，一般都适合用吉他独奏。

2. 判断调式

一般的歌曲都用大调形式标记，那么这首歌到底是大调还是小调呢？这一点可以通过反复聆听、哼唱作品来体会音乐的情绪与色彩。大调音乐一般是表现热情、欢快的情绪，其色彩明亮；小调音乐一般是表现柔和、压抑、忧郁的情绪，其色彩暗淡。其次，大调是以"1"为主音，结尾往往是"1"；小调是以"6̣"为主音，结尾往往是"6̣"。确定乐曲调式的目的，是为了明确主音与调式的正三和弦，以便对乐曲的整体和声轮廓做到心中有数，从而正确地选择和弦，更好地体现原曲的风格。

3. 选择调式

选择调式的目的就是让演奏变得更轻松、方便。由于吉他音域、音阶排列、构造等方面的局限，使得某些乐曲不适合用原调来演奏，而选调后能充分利用指板的长度和宽度，把吉他的特点充分发挥出来。选调一般遵循就近原则，即所选调不宜与原调相距太远。C调与G调是用得最多的被选调式，F调、D调、A调和E调也较常用。

4. 编配和弦

编配和弦是关键，它直接影响乐曲最终的整体效果。其编配思路是尽可能多地使和弦音与旋律相同，当然还涉及主干音等音乐术语，读者如果想深入学习，请参阅第十二周的内容。

5. 确定旋律音的位置

首先找出旋律音的最高音和最低音，然后在吉他上找出其对应的位置。一般说来，最高音以不超过第一弦第12品为宜（当然如果最高音出现不是很频繁的话，超过12品也未尝不可，如独奏曲《爱的纪念》的最高音到了第一弦第17品）；而最低音不能低于第六弦的空弦音。

其次还要考虑是否将旋律音整体提高一个八度或降低一个八度来编写，有些乐曲旋律音较低，如果不提高八度，其弹奏效果往往欠佳。

例如：《两只老虎》

1 = C 4/4

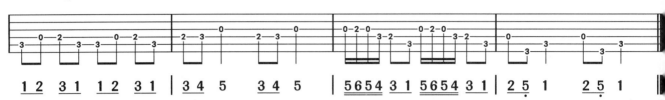

这样确定的旋律音演奏起来有些沉闷，听起来也有些压抑感，其根本原因是旋律音未进入高音区。下面这种编配效果就不同了。

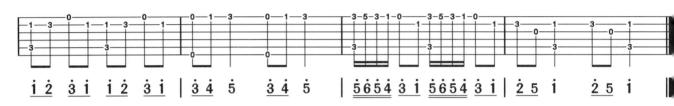

第二种旋律音高亢明亮，听起来爽心悦耳，这样确定旋律音才是合理的。

确定旋律音时，还要充分考虑利用吉他指板的长度和宽度，以及不同把位的音色变化，下面是根据贝多芬的《欢乐颂》改编的独奏曲，两根段落线前后分别用了两个把位和三个音区，这样的编配层次非常清晰，请读者仔细体会。

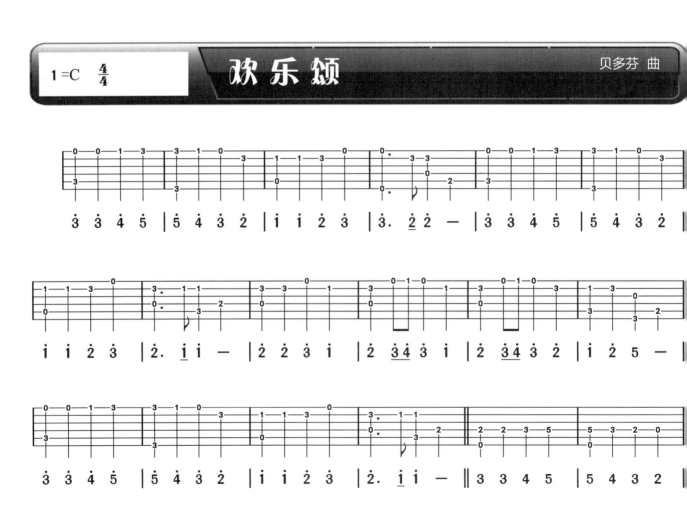

欢 乐 颂

1 =C 4/4

贝多芬 曲

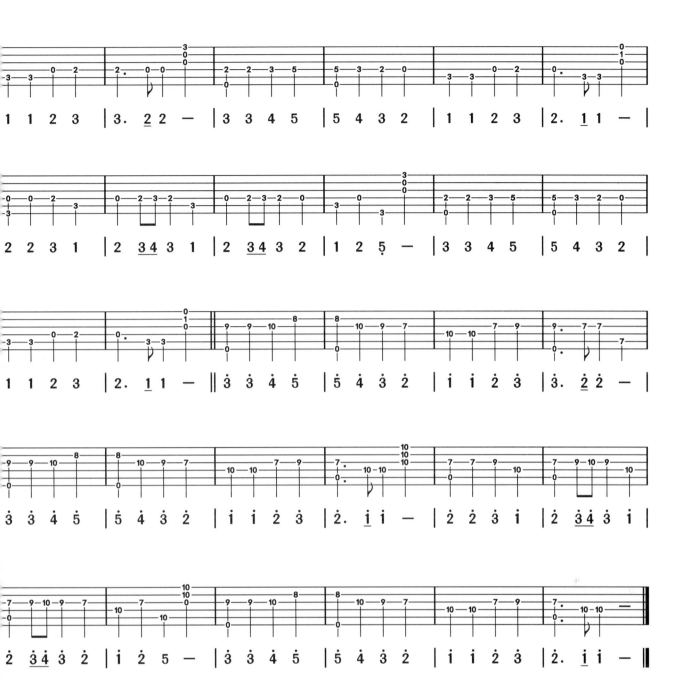

6. 伴奏音的填充与织体规范化

伴奏的织体设计，也就是我们常说的节奏型。在独奏曲中使用的织体主要有和弦式、分解和玄式与和弦+低音式三种基本类型，后两种较为常用。伴奏音的填充要注意旋律间的疏密程度。音符变化频繁、时值较短时，往往少加入或不加入伴奏音；而音符变化少、时值长的音，要多加入伴奏音。为了使音乐形象达到统一和便于弹奏的目的，根据旋律的风格特点，选用的节奏型应该在节奏、节拍、和弦音出现的先后顺序等方面保持基本一致，并且不受旋律音的影响，即伴奏织体要规范化。

七、编配手法

将乐曲编配为吉他独奏曲，其重要环节是处理好音乐旋律与伴奏的关系。那么，怎样处理好旋律与伴奏的关系呢？先看下例：

1. 敖包相会

通 福 改编

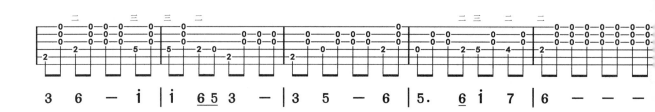

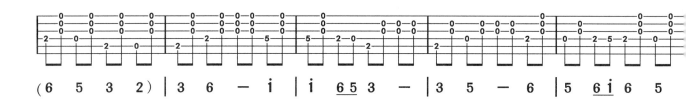

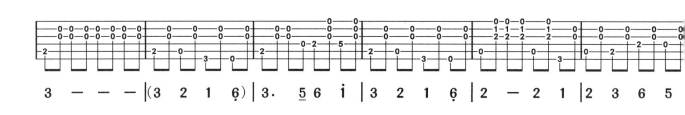

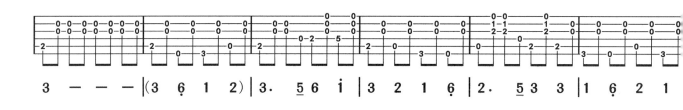

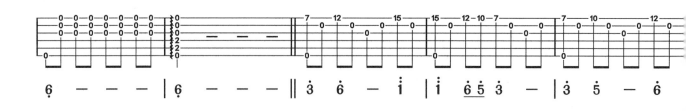

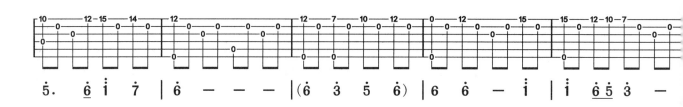

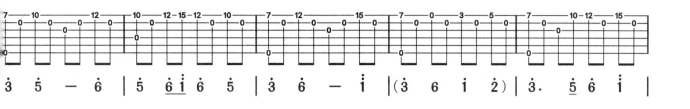

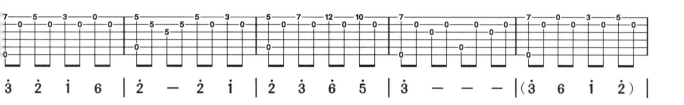

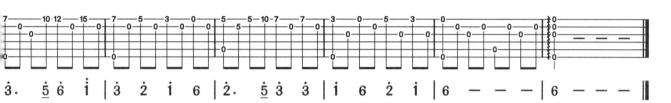

　　从上例可以看出，乐曲前24小节是用"低音旋律、高音伴奏"的编曲手法，第一、二、三弦是伴奏音；乐曲后24小节是用"高音旋律、低音伴奏"的编曲手法，旋律音均在第一弦上。整曲织体规范得体，对比鲜明，效果相当不错。这首乐曲还有第二种编配，编者将主旋律进行低音、中音、高音三个音区的编配。

　　"高音旋律、低音伴奏"的设计织体中，还有一种双音编曲手法值得一提，请看下例：

《悲伤的西班牙》

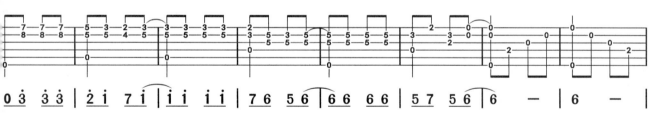

　　上例中整个旋律几乎都是用双音奏出的，这样可形成片段的复调旋律，使音乐形象更加丰满，节奏更加鲜明。

　　编配独奏曲还可以考虑用优美的舞蹈节奏作为织体，例如下面这首《彩云追月》成功地将伦巴节奏与主旋律相融合，演奏出的感觉十分悦耳动听。练习乐曲前请先体会一下伦巴节奏。

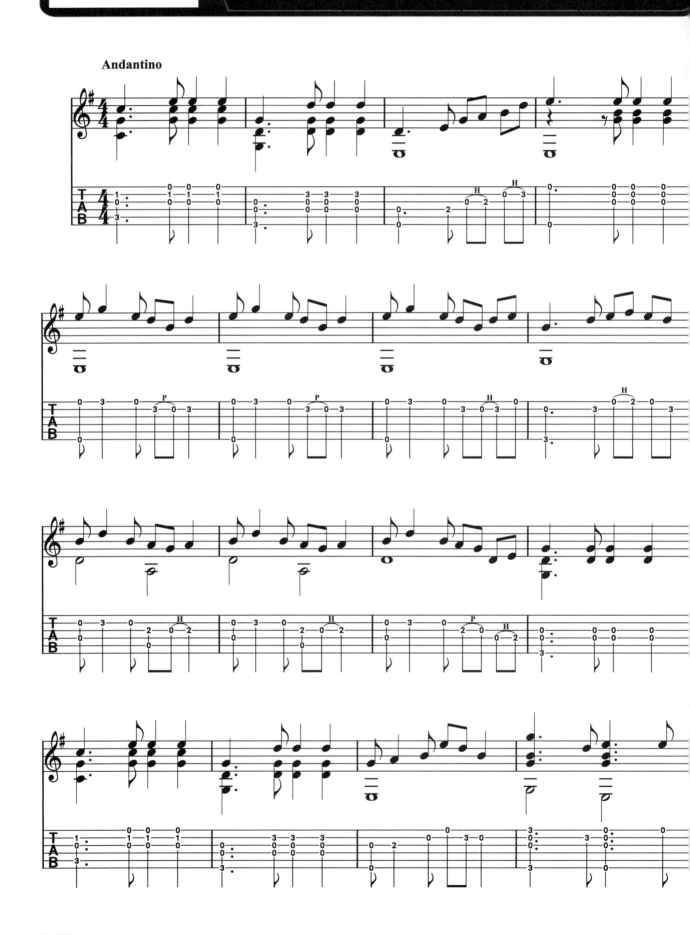

2. 彩云追月

1 = G 4/4

任 光 曲

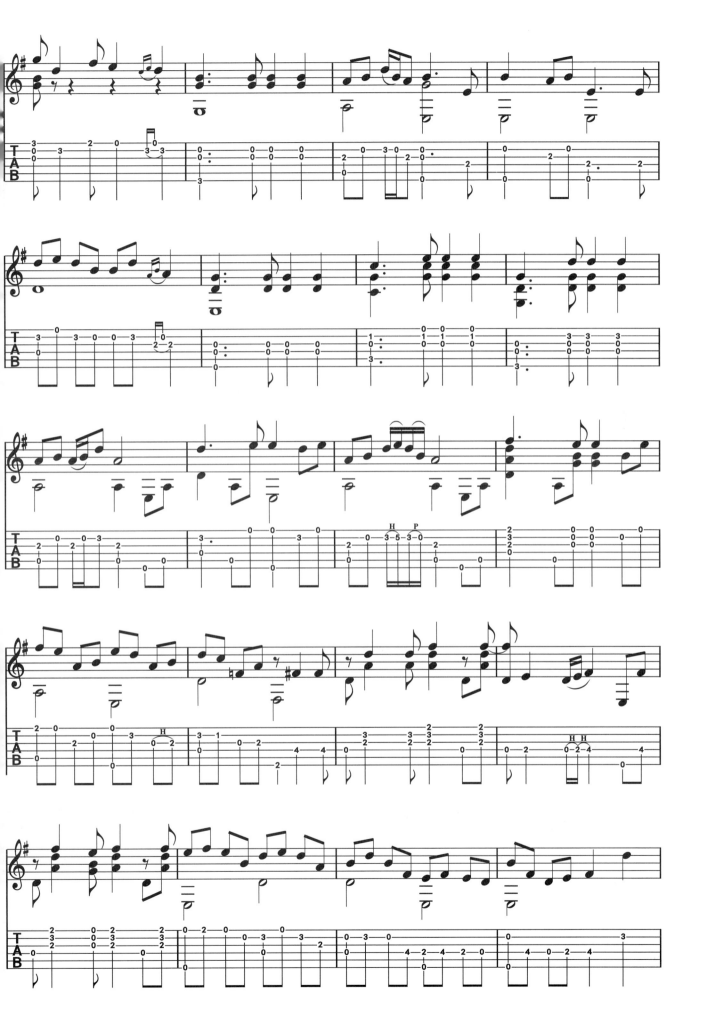

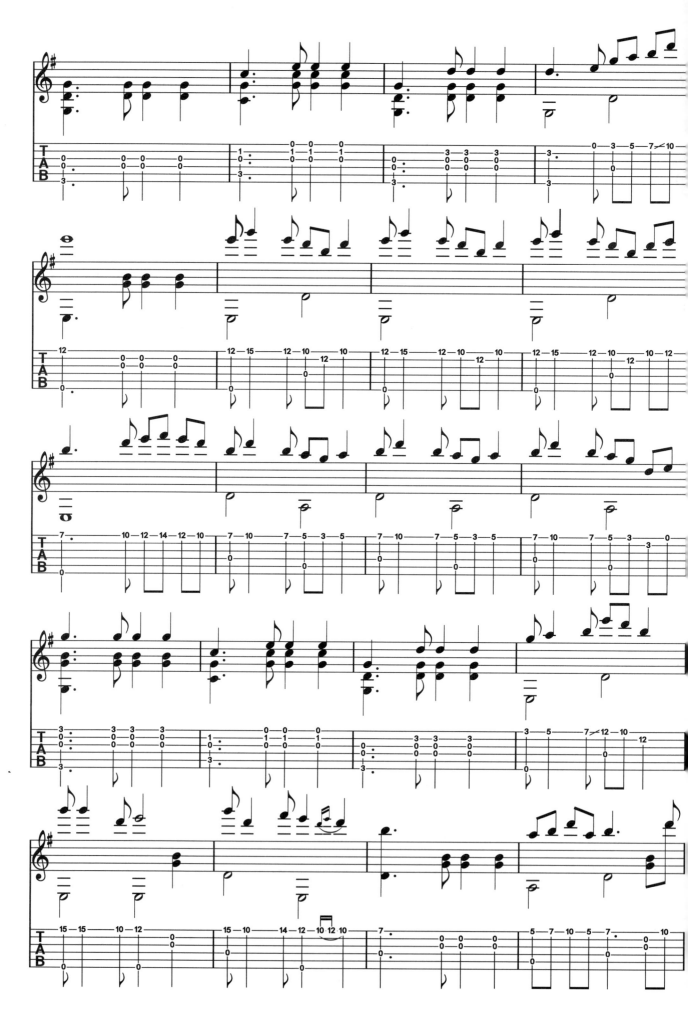

224

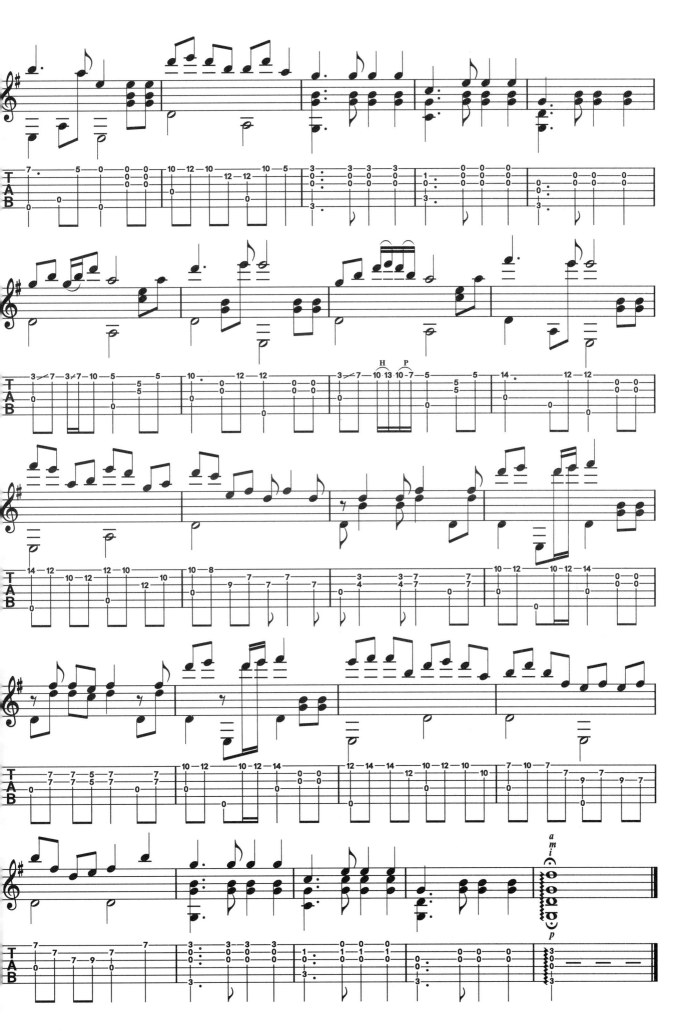

225

3. 渔舟唱晚

1 = G 4/4

娄树华 曲

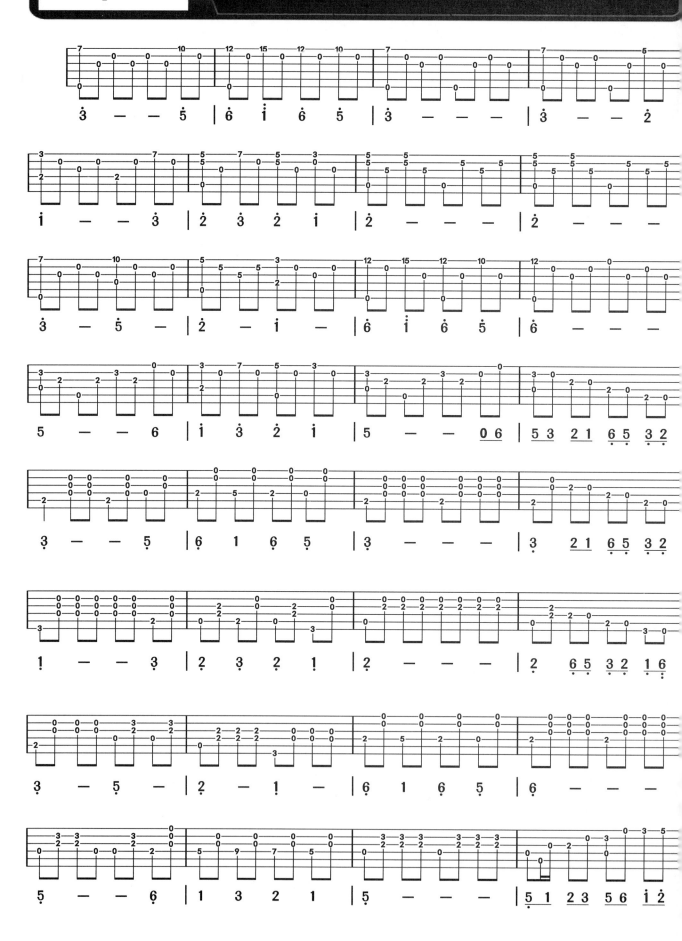

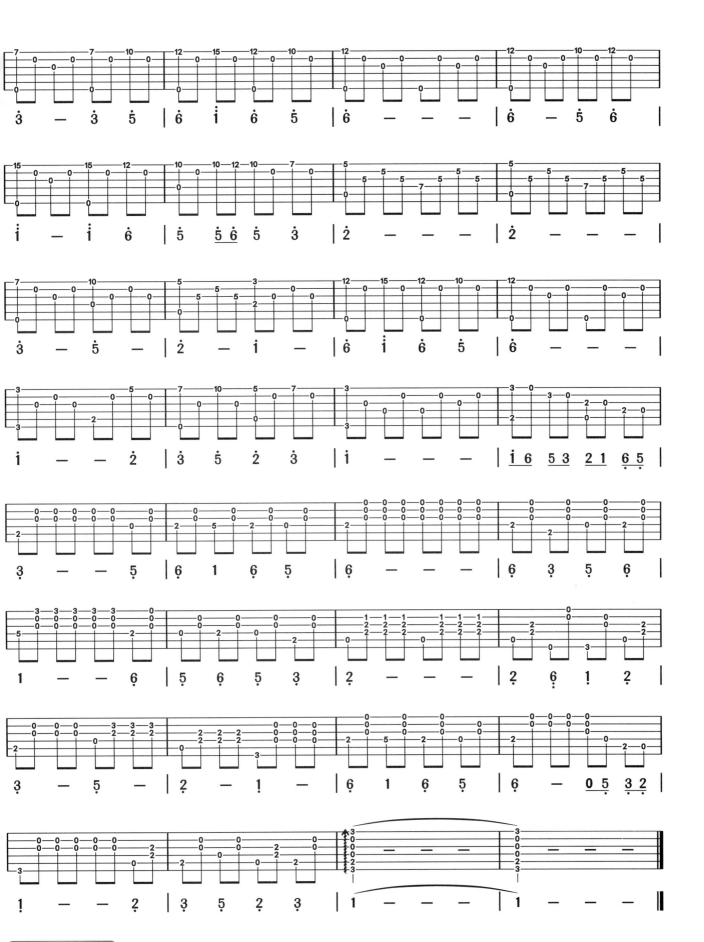

弹唱提示

　　乐曲旋律古朴典雅，演奏难度不大，速度不能过快。织体设计采用了"低音旋律、高音伴奏"与"高音旋律、低音伴奏"相结合的手法，弹奏时请仔细体会其妙处。

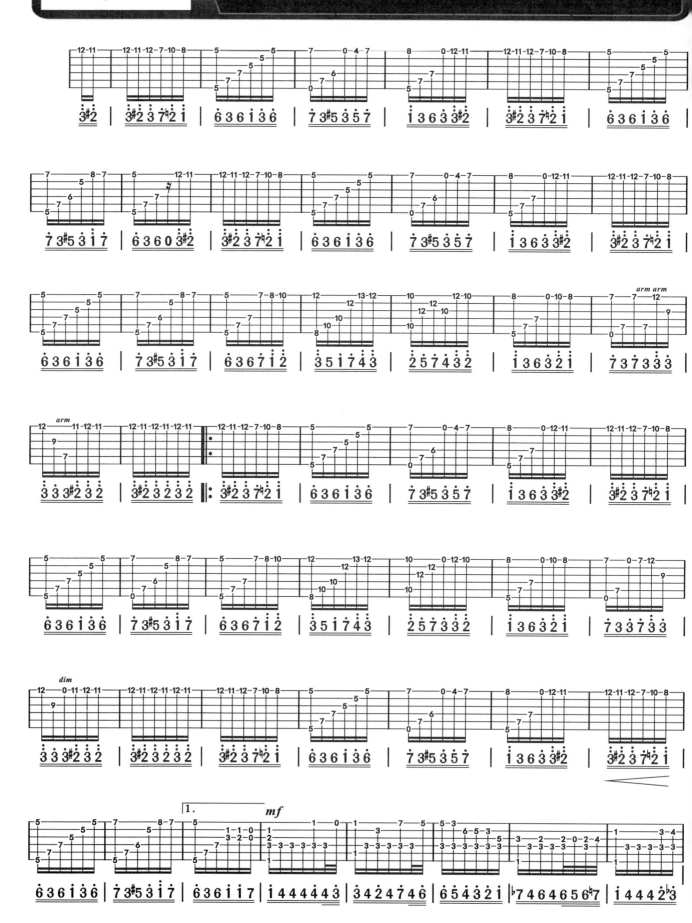

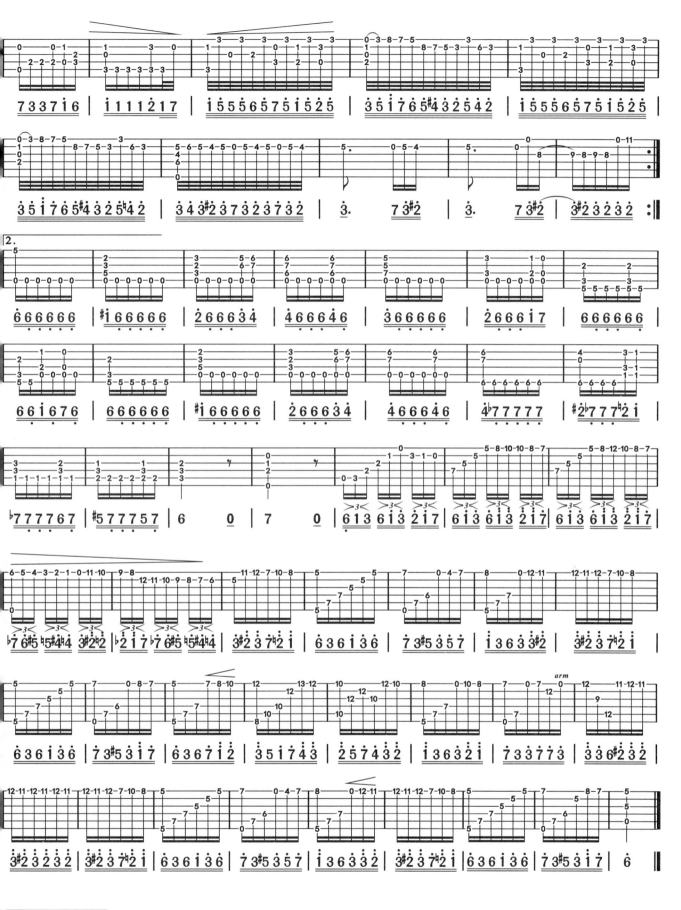

这是一首著名的回旋曲式钢琴小品，乐曲刻画了一位天真聪慧的少女形象。该曲用吉他弹奏同样好听，演奏时注意各乐句的连接要自然，力度、速度变化较频繁，请按变化提示演奏。

　　三个月的学习已接近尾声了，本周内容知识量丰富而又庞杂，五线谱知识、Solo音阶和编配吉他独奏曲都是内涵丰富的技术课题，要将以上三者全部掌握需要大量的实践与练习作为支撑。这里重点讲讲编配吉他独奏曲的操练过程。编者认为掌握编配独奏曲需一定数量的动手实践，读者可按流程编写几首自己喜爱的独奏曲，有条件的话请教师加以改进提高，分析其优点与不足，这是学习编配独奏曲的有效途径。

　　有丰富吉他演奏经验的人看到一段旋律后，往往能根据调式迅速独奏出来，而且能很好地顾及细节：强拍上加低音，长音加各种装饰技巧，倚音、勾弦、琶音、滑音、推弦等亦能轻松运用，这就是编配吉他独奏曲的理想境界。

　　如何达到这种境界呢？在学完本周课程后，只要多加练习，就能很快做到这样。练习时，首先仍选最简单的、熟悉的和旋律性强的歌曲，开始用自己最熟练的一两种音阶指型反复试弹，找找感觉，并把它写在六线谱本上。然后再看谱弹奏，弹奏时要及时找出可能存在的个别错音，更改不合理的音位让左手轻松一些，并反复弹奏尽快熟悉这些乐谱。在能流畅演奏旋律的基础上，再加根音和各种技巧，并反复改进不合理的配置。按此过程完整编写独奏曲后，应进一步弹熟这些曲子，熟弹还能强化对编配的认识。通过这样编与弹的反复练习，独奏曲的编配就可以完全掌握了。下面提供两段优美的旋律供读者编配吉他独奏曲。

茉 莉 花　　1=C　2/4　　江苏民歌

3235 65i6 | 53 5 5 6 | i 23 2i6i | 5 — | 53 5 5 6 | i 23 i6 5 |

523532 | i6 1· | 3212 2·3 | 5 6i 6 5 | 532 3532 | 126 1 | 2·3 1216 | 16 5· ‖

3212 2· 3 | 5 6i 6 5 | 53 23532 | 12 6 | i | 2· 3i2i6 | 56i3 2i6i | 5 — ‖

爱情的故事　　1=G　4/4　　弗朗西斯·莱 曲

i3 3 i i — | 0 3 3 i i 3 43 | 2 2 2 7 7 — | 0 2 2 7 7 2 3 2 | 1 1 1 6 6 — |

0 1 1 6 6 1 2 1 | 7 7 7 #5 5 — | 5 — — — | 3 — — — | 3 — 3 4 5 6 7 |

i3 3 i i — | 0 3 3 i i 3 43 | 2 2 2 7 7 — | 0 2 2 7 7 2 3 2 |

1 1 1 6 6 — | 0 1 1 6 6 1 2 1 | 7 7 7 #5 5 — | 0 6 7 #5 | ……

和声编配

一、前提条件

首先，我们应该明白，一个不会弹吉他的人没有编配吉他和声的能力。如果吉他弹奏的水平较差，那么所编的和声也会较差。

其次，必须拿自己熟悉的歌曲编配。只有自己非常熟悉的歌曲，在编配时才会感到轻松自如。编配时考虑一下原版伴奏是否有吉他演奏，如果有吉他演奏，则尽量参照原版吉他风格去编配和声，这样操作会事半功倍。编配后去试弹，才能感觉到哪里和谐，哪里不和谐。

再次，判定所选的歌曲是否可编。并不是所有的歌都适合用吉他伴奏，比如地方民歌或用美声唱法演唱的歌曲等往往不大适合用吉他弹唱。那么，哪些歌曲能用吉他伴奏呢？一般说来，通俗的、舒缓的抒情歌曲，特别是原声中就用吉他伴奏的歌曲适合用吉他弹唱，一些带华彩的摇滚歌曲更适合用双吉他或电吉他弹唱。

二、判断调式

一般的歌曲都用大调形式标记，要判断这首歌到底是大调还是小调，我们可以根据结尾音来分析：大调以"**1**"结尾，小调以"**6̣**"结尾。

三、选调

每首歌都有固定的调式，但并不是所有调式的和弦都适合弹唱。

例如某首歌为 **1** =♯F调，则其和弦及其构成音如下：

5	6	7	i̇	2̇	3̇	4̇
3	4	5	6	7	i̇	2̇
1	2	3	4	5	6	7
♯F	♯Gm	♯Am	B	♯C	♯Dm	♯Em

这首歌原调所用和弦全为封闭式和弦，而且广大读者都不熟悉，演奏起来左手会非常吃力，所以我们认为该调不适合用原调编配和声。

那么应该怎样选调呢？

首先我们要清楚哪些是常用调，哪些是比较常用的调。

一般认为：常用调为 **1** =C、**1** =G；

比较常用调为 **1** =D、**1** =F、**1** =A、**1** =E；

其他的调则较少用或不用。当然，如果歌曲原调为常用调，就无需再选了。

弄清了常用调后，我们怎样选调呢，选调时，我们遵循就近原则。

例：（1）如果原调为1 =#C，则选1 =C 较为适合；

（2）如果原调为1 =#F，我们既可选1 =F，也可选1 =G，但后者为常用调，故选 1 =G更合理；

（3）如果原调为1 =B，选1 =C比1 =G更合理；

（4）如果所选调比原调低，我们可以使用变调夹（Capo）维持原调高度。

四、根据所选调式，找出其对应和弦

大调和弦：

	$\dot{5}$ $\dot{3}$ 1	$\dot{6}$ $\dot{4}$ 2	$\dot{7}$ $\dot{5}$ 3	$\dot{\dot{1}}$ $\dot{6}$ 4	$\dot{\dot{4}}$ $\dot{\dot{2}}$ $\dot{7}$ 5	$\dot{\dot{3}}$ $\dot{\dot{1}}$ 6	$\dot{\dot{4}}$ $\dot{\dot{2}}$ 7
	I	II	III	IV	V	VI	VII
1 =C	C	Dm	Em	F	G7	Am	Bdim
1 =G	G	Am	Bm	C	D7	Em	#Fdim
1 =D	D	Em	#Fm	G	A7	Bm	#Cdim
1 =F	F	Gm	Am	♭B	C7	Dm	Edim
1 =A	A	Bm	#Cm	D	E7	#Fm	#Gdim
1 =E	E	#Fm	#Gm	A	B7	#Cm	#Ddim
	主和弦	上主和弦	中和弦	下属和弦	属七和弦	下中和弦	导和弦

小调和弦：

	3 1 $\underset{.}{6}$	4 2 $\underset{.}{7}$	5 3 1	6 4 2	7 5 3	$\dot{1}$ 6 4	$\dot{2}$ 7 5
	I	II	III	IV	V	VI	VII
1 =Am	Am	Bdim	C	Dm	Em	F	G
1 =Em	Em	#Fdim	G	Am	Bm	C	D
1 =Bm	Bm	#Cdim	D	Em	#Fm	G	A
1 =Dm	Dm	Edim	F	Gm	Am	♭B	C
1 =#Fm	#Fm	#Gdim	A	Bm	#Cm	D	E
1 =#Cm	#Cm	#Ddim	E	#Fm	#Gm	A	B
	主和弦	上主和弦	中和弦	下属和弦	属和弦	下中和弦	导和弦

五、和弦使用原则

（1）歌曲所用的第一个和弦及最后一个和弦往往是主和弦。

（2）编配时应多选用正三和弦。即大调歌曲以选用大三和弦为主，小调歌曲以选用小三和弦为主（当然还要考虑和弦连接是否合理）。

六、配置前奏、间奏

前奏、间奏的配置与前面一周的"如何编配吉他独奏曲"有相同的地方，在这里我们只简单列举程序：

1. 用伴奏节奏型作为前奏、间奏

这种方法易学，也最实用，本教材中多数歌曲是这样编写前奏的，如《少年锦时》《白桦林》等。那么用伴奏节奏型作前奏，用哪些和弦呢？这里给大家举一个简单的例子，即用主和弦→下属和弦→属和弦→属七和弦。也可以简单到只用主和弦弹奏两小节或四小节作为前奏，某些没有前奏、间奏的歌曲就是这样处理的。

例：1 =G：G → C → D → D7

　　1 =C：C → F → G → G7

2. 把歌曲原有的前奏、间奏编写成独奏作为前奏、间奏

许多歌曲都有一个很好听的前奏、间奏，可以直接把它独奏为前奏、间奏，例如本教材中的《画》和《烟雨唱扬州》就是这样的例子。

编写过程如下：

①画出该调所对应的音阶图；

②找出前奏（间奏）的最高音、最低音，把最高音与最低音控制在一个把位之内（以不超过四品格为宜）；

③把简谱写成对应的六线谱；

④加入技巧，如滑音、倚音、推拉弦、揉弦等；

⑤如果原前奏、间奏旋律较低，可考虑把整个前奏、间奏提高八度来编写。

3. 从歌曲中选取一段最有代表性的旋律，编写成独奏作为前奏

部分歌曲原有的前奏没有特色，我们可以自编一段旋律作为前奏，例如本教材中的《姑娘别哭泣》就是这样的例子。这种手法为水平较高的吉他手常用，操作起来较为简单。具体编配过程与上面的方案相同。

七、配置和弦

配置思路：在和弦进行合理的前提下，尽可能多地使和弦音与旋律音相一致。

首先我们用最简单的例子作说明：

 例1　1=C $\frac{4}{4}$

C				F			G7			C			
1	3	5	3̲ 1̲	4	6̲ 1̇	1̇	4̲ 6̲	5	7	2̇	4	1̇ — — —	‖

233

分析：第一小节旋律音可归纳为1、3、5，我们配上C和弦，使和弦音与旋律音相同；

第二小节旋律音可归纳为4、6、i，我们配上F和弦，使和弦音与旋律音相同；

第三小节旋律音为5、7、2̇、4̇，我们配上G7和弦，使和弦音与旋律音相同；

第四小节旋律音为i，我们考虑到结尾要用主和弦，配C和弦。

如果旋律音较复杂，我们可用目测的办法，看旋律音能组合成哪个和弦，一般就用哪个和弦；

如果目测还不能肯定，我们就用找主干音的方法来确定和弦。

主干音分类：a.强拍上的音，$\frac{4}{4}$拍中的第一、第三拍上的音；

$\frac{3}{4}$拍中的第一拍上的音；

$\frac{2}{4}$拍中的第一拍上的音。

b.反复出现的音。

c.时值比例长的音。

 例2　1=G $\frac{4}{4}$

```
G                    C                      D7                 G
1 35 i 5 4 3 3 25 | 6̣ 65 456 i 64 56. | 2   345 5   6 7i | 7 i — — | i ‖
```

分析：第一小节用目测，1、3、5为主干音，配G和弦（1、3、5）；

第二小节中6出现五次，兼顾4、i，配C和弦（4、6、i）；

第三小节中2、5处在强音位置，配D7和弦（5、7、2̇、4̇）；

第四小节中1占三拍半，配G和弦（1、3、5）。

以上讲的是每小节配一个和弦，事实上，有些歌曲每小节配一个和弦是达不到目的的。

例3　1=C $\frac{4}{4}$　《真的爱你》

```
        C     G          Am                C       G        C
5̣ 12 | 3 33 3 1 2   0 23 | 3333 7̣ 1 6̣   0 12 | 2111 2 1 2222 1 7̣ | 1 — ……
```

给第一小节配C和弦，可兼顾"3"，但"2"没考虑进去，所以应再用G和弦兼顾"2"，第三小节同上。

这个例子说明，我们配和弦时，必须根据旋律的复杂程度来确定和弦的数目。

另外，有的歌曲有带变音记号的音，而现有的和弦中不一定有这个音，我们就应找出这个变音所对应的和弦来编配。如《相约一九九八》中有这样一句：

1=G $\frac{3}{4}$

```
        B           B           B
…… 7  #5  3 | 7  #5  3 | 7  #5  3 | 6 — 2 | 2 1 — | ……
   悄  悄  无  语 听  那  轻  柔  的  呼      吸
```

234

在1=G中，没有3、#5、7这个和弦，只有3、5、7，那么我们就先变一个$\frac{7}{\#5}$，然后给前面三小节配上B和弦，这样问题就解决了。

八、注意和弦的连接与进行

1. 三和弦

5	6	7	i̇	2̇	3̇	4̇
3	4	5	6	7	i̇	2̇
1	2	3	4	5	6	7
I	II	III	IV	V	VI	VII

基本音级中除在七级音上建立的三和弦（大调$\frac{4}{2}_{7}$，小调$\frac{2}{\#5}_{7}$）和小调二级音上建立的三和弦是不协和的三和弦外，其他的三和弦都是协和的。

协和的三和弦之间的连接可以自由一些，即便是随意连接，也不能算大错，总是可以听得过去的。但如果想使其连接得更恰当一些的话，那么我们还是应该掌握一些规律，以下几点是应该记住的。

（1）三和弦的根音进行。

I后面用IV或V，有时用VI，很少用II或III。

II后面用V，有时用VI，很少用III或IV。

III后面用VI，有时用VII，很少用II或V。

IV后面用V，有时用I或II，很少用III或VI。

V后面用I，有时用VI或IV，很少用III或II。

VI后面用II或V，有时用III或IV，很少用I。

VII后面用I，有时用III或V，很少用II、IV、VI。

（2）不应用三和弦的平行、同向连接。

5　6
3　4　三个音均上行二度，声部间形成三度、五度平行，不好。
1　2

例②

6　3
4　1　三个音均下行四度，声部间形成四度、六度平行，不好。
1　5̣

（3）应多用三和弦的不平行、不同向连接。

例①

7 ──上行──> i̇
4 ──下行──> 3　反向进行，好。
2 ──下行──> 1

例②

3̇ ──平行──> 3̇
7 ──上行──> i̇　斜向进行，好。
5 ──上行──> 6

235

（4）在吉他的低把位上（以一、二、三弦为例），三和弦的连接一般都是不同向、不平行的

例①

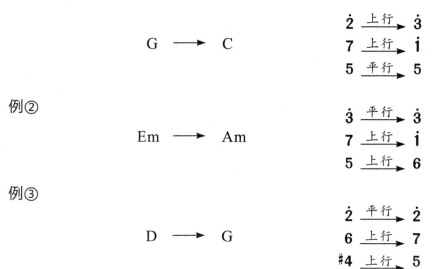

$$G \longrightarrow C$$

$\dot{2}$	上行	$\dot{3}$
7	上行	$\dot{1}$
5	平行	5

例②

$$Em \longrightarrow Am$$

$\dot{3}$	平行	$\dot{3}$
7	上行	$\dot{1}$
5	上行	6

例③

$$D \longrightarrow G$$

$\dot{2}$	平行	$\dot{2}$
6	上行	7
$\#4$	上行	5

（5）在吉他的高把位上（即大横按），则应适当考虑避免同向平行。

例①：G → C的两种接法

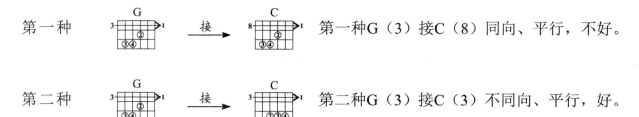

第一种　……接……　第一种G（3）接C（8）同向、平行，不好。

第二种　……接……　第二种G（3）接C（3）不同向、平行，好。

例②：Em →Bm的两种接法

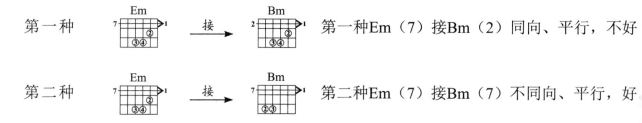

第一种　……接……　第一种Em（7）接Bm（2）同向、平行，不好

第二种　……接……　第二种Em（7）接Bm（7）不同向、平行，好

2. 属七和弦

$\flat\dot{7}$	$\dot{1}$	$\dot{2}$	$\flat\dot{3}$	$\dot{4}$	$\dot{5}$	$\flat\dot{6}$
5	6	7	$\dot{1}$	$\dot{2}$	$\dot{3}$	$\dot{4}$
3	$\#4$	$\#5$	6	7	$\#\dot{1}$	$\#\dot{2}$
1	2	3	4	5	6	7
I_7	II_7	III_7	IV_7	V_7	VI_7	VII_7

在所有的七和弦中，最常见、最常用的要算属七和弦了。

属七和弦是一种建立在属音上的大小七和弦，即在属和弦的基础上，再加根音上方的小七度音而形成。大调中的属七是"$\begin{smallmatrix}4\\2\\7\\5\end{smallmatrix}$"，小调中是"$\begin{smallmatrix}\dot{2}\\7\\\#5\\3\end{smallmatrix}$"。

属七和弦也是极不协和的，有强烈的倾向性，需要进入到主三和弦得到解决。在一切由开始到解决的终止式中，属七和弦进行到主三和弦（V7→I）的形式被认为是最圆满的，称为正规的解决。

除了在终止式中我们常用V7→I的和弦连接形式以外，在其他地方，如乐曲行进中的任何一个部位，如句尾、段尾处等都经常不断地重复运用这种形式，以便和声的进行更有推动力。当然也要避免不恰当的或过于频繁的使用。

下面，我们以C7→F为例，看看属七和弦在吉他上的解决手法：

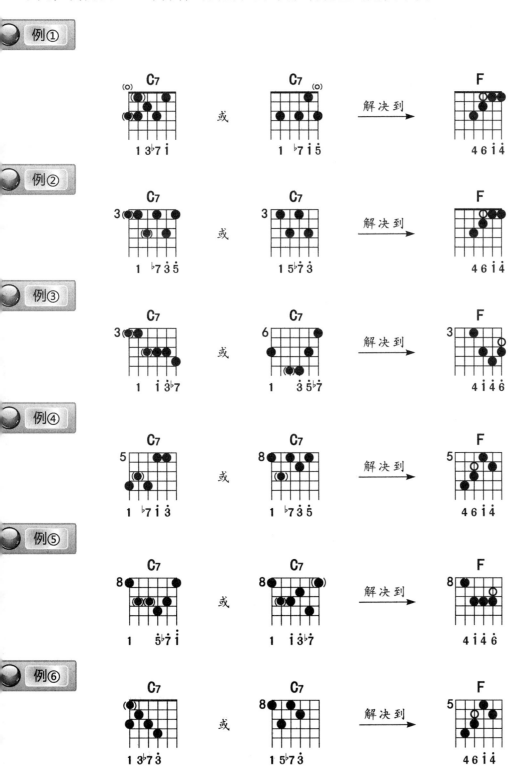

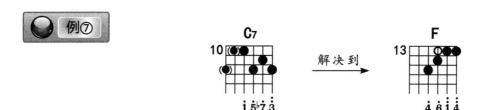

例⑦中的F（13）和弦虽然比较难按，但这种和弦连接手法一定要记住。因为在把位移低五个品位，变成G7（5）→C（8）的连接时，左手指法虽没变，但却容易多了。当然，以上所有的指法都应记住，以便移位时用上。

以上图示中有以下两点需要注意：

（1）几乎所有的C7和弦图上都有许多这样的记号"⦿"，这些都是该和弦C7的和弦音，供大家转位时用的。

（2）所有的F和弦图上都有一个小白点"○"，这是大三和弦的三音降半音后的一个音，使大三和弦变成了小三和弦。在演奏小调的属七和弦到主三和弦的连接时，以上所有手法均适用，只是要按三和弦中的那个白点"○"。同一条弦上的那个黑点（即白点"○"下面的那个黑点）就不按了。这样，解决后的主三和弦全部变成了小三和弦。

关于属七和弦的转位应用，还有很重要的一点需要知道：

属七和弦的四个音全部出现时，叫做完全的属七和弦；在属七和弦的四个音不能全部出现时，称为不完全的属七和弦。不完全的属七和弦要求根音和七音必须存在，如果缺少了这两音中的任何一个音，属性就会改变。若缺少根音，" $\frac{4}{7}$ "便成了减三和弦。只要这两个音存在，属七和弦的性质就存在，如" $\frac{4}{7}$ "" $\frac{4}{2}$ "" $\frac{5}{4}$ "" $\frac{4}{5}$ "等都是不完全的属七和弦。

在吉他的演奏中，经常使用不完全的属七和弦。

为了使大家进一步熟悉属七和弦进入到主三和弦这一形式在吉他上的指法连接，下面再以"G7→C"为例，进行图示说明。

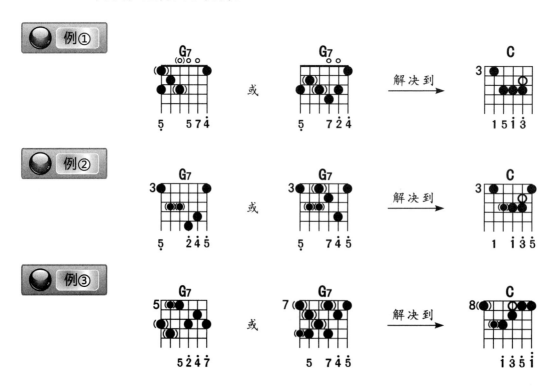

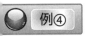

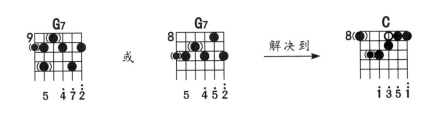

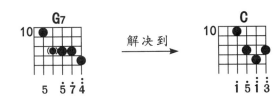

从G7→C的图示中，我们发现许多指法图形与"C7→F"是一样的，只是品位不同了。这一点就告诉了我们，只要指法不变，以上任何一组指法连接图都适合于其他品位，可在别的品位上应用。以例②中G7→C为例，如果三个图中指法都不变，均向下移一个大二度（即两个品位），那么前两个图中G7和弦的根音从六弦第三个品位的G移到了六弦第五个品位上的A，这时G7也就变成了A7。再看第三图，C和弦的根音从五弦三品上的C移到了五弦五品上的D，那么C三和弦也就变成了D三和弦。也就是说，和弦的连接由G7→C变成了A7→D。说得再简单些：例②中三个图的指法不变，只把每个图右上角的品位标记"3"改为"4"，那么我们按出的和弦便是[#]G7→[#]C的连接。根据这一原理，只要我们把以上和弦连接的指法记熟，再把C、[#]C、D、[♭]E、E、F、[#]F、G、[♭]A、A、[♭]B、B十二平均律的顺序记熟，我们就可以推算，找出任何一个音上的属七和弦到主三和弦的指法连接（这种移指推算和弦的方法，也适用于其他的和弦连接形式）。

以上列举的五组属七和弦到主三和弦的连接指法，大致就是吉他上属七和弦到主三和弦的全部指法形式。有些书籍列举了几百种属七到主三和弦的和弦图，这是大可不必的，不便于记忆。比如F和弦是按在第一品位上的横按和弦，那么按在第二品位，便是[#]F的大三和弦，按在第三品位是G的大三和弦，依此类推，四品[♭]A、五品A、六品[♭]B、七品B、八品C、九品[#]C、十品D……一种指法，只标一次即可，大家可以自己去推算，这样也有很多好处。

本周前面只提到属七和弦到主三和弦是最为常用的连接形式，所以编者认为，属七和弦到主三和弦在吉他上的指法变化最为重要，大家应花最大的精力、时间去研究、掌握。在实际应用中，如果旋律的前一个音是属七和弦中的任何一个音，旋律的后一个音是主三和弦中的任何一个音，都可以运用这一形式"属七和弦→主三和弦"。也就是说，在旋律的进行中，属七和弦中的任何一个音进入到主三和弦中的任何一个音，都可以采用这一形式。

3.和弦外音的应用

吉他弹唱中，和弦外音的运用非常多。在弹唱的水平提高后，和弦外音运用得就更多了。恰当运用和弦外音，能使和声变得更加丰富多彩、华丽生动，产生一些意料之外的特殊效果。下面我们先看一部分谱例：

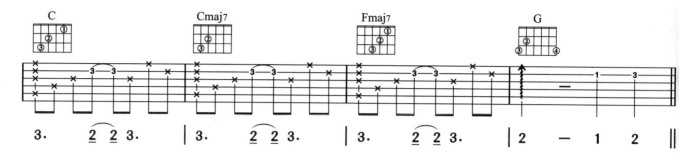

这个前奏是几个很普通的分解和弦的节奏型，只因加上了一个和弦外音，和声立即变得十分动听。

在下例中，外音均为辅助音。

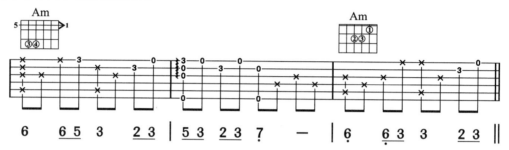

在这首歌曲的前奏和弹唱部分多次重复了以上这一音型。这也是一个普通的分解型，但加入了和弦外音后妙趣横生，变得富有情思。在下例中，外音也是辅助音。

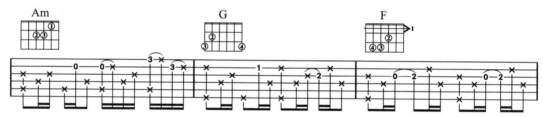

这是前奏的开始部分，用了大量的和弦外音与和弦音交替闪现，像雪花飞扬，又似行云流水。意外点缀进来的和弦外音像晶莹的水珠在闪亮，用得十分巧妙，形成了一段优美的旋律，具有十足的民谣风格。

以上几例都是介绍分解型中的和弦外音，那么在扫弦节奏中能否加入和弦外音呢？当然也可以加入。请看下例：

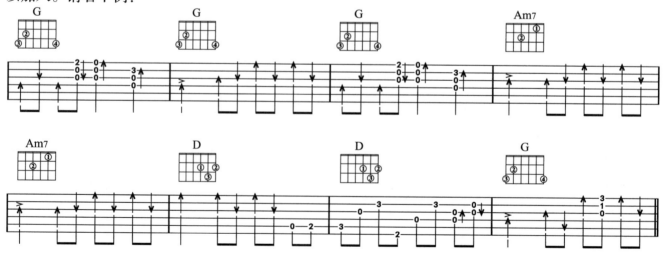

在上例中，伴奏用的G和弦加了许多和弦外音，这些外音中有助音，有经过音，都带有装饰性，所以也可以把这些外音称为装饰音。这些装饰音对旋律起到了一定的补充、支持作用，使旋律显得更加丰富了。

以上我们列举了部分和弦外音的用法供大家参考，大家可以摸索着配一配，找到可行的方案后再确定下来。注意刚开始配时，外音不要用得过多。

九、配置节奏型

二十世纪八十年代出版的许多吉他教材都不编写节奏型，而只编配和弦。这种现象告诉我们，右手的演奏是有较大灵活度的。为什么会这样呢？我们举例说明：

$$1 = C \quad \frac{4}{4}$$

C F

1 **3** **5** **i** | **4** **6i** **i** **46** | ……

上例中第一小节配C和弦后，右手无论怎样弹，其伴奏音总是1、3、5，也就是说，当和弦定下来后，右手弹出来的音与旋律总是协调的。这就是为什么以前的吉他书不写节奏型的原因。但是随着时代的发展以及人们对吉他伴奏认识的深入，我们认为典型的节奏与旋律结合，更能发挥吉他弹唱的魅力。

下面我们用一个坐标图来说明配节奏的思路。

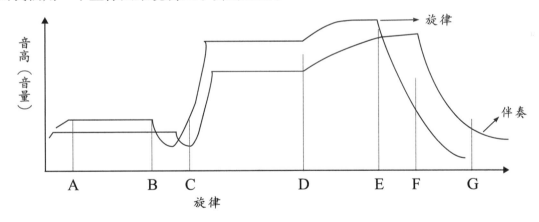

说明：

① 吉他弹唱中，弹与唱的音量比例关系大致为弹：唱＝ 4：5。

② 此曲线说明，伴奏的音量变化是随旋律的变化而变化的：

AB段，唱得较低，伴奏可用分解和弦型；

BC段，段落间休止，伴奏可用琶音等音量较低的技巧；

CD段，唱得较高，伴奏可用扫弦这种力度较强的技巧；

DE段，唱得更高，伴奏力度也要加强，可用更密集的扫弦，也可加入右手切音等技巧；

EG段，唱渐消失，伴奏力度也减弱，然后舒缓地减小至消失。

这个图例告诉我们，伴奏是随旋律的变化而作大致平行的变化的，这样可使弹、唱保持和谐统一。当然这是仅供大家参考的一个例子，也有一些歌曲的伴奏不完全是照这样发展变化的，甚至还有的歌曲伴奏从头至尾就只用一个节奏型。

配置节奏需注意以下几点：

① 熟记常用和弦根音位置；

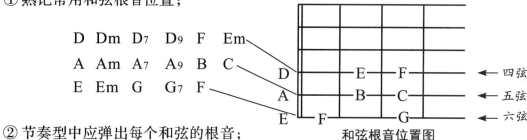

和弦根音位置图

② 节奏型中应弹出每个和弦的根音；

③ 一个完整的节奏型不宜跨过小节线；

④ 注意节奏型的力度变化应与旋律大致平行。

需要说明的是这里所讲的节奏型配置只是一种常规思路，有些曲目可能完全不按此思路，甚至从头至尾只用一种节奏型，那就要另当别论了。

下面列举常用节奏型供大家选用（注意根音位置要随和弦根音的变化而变化）。

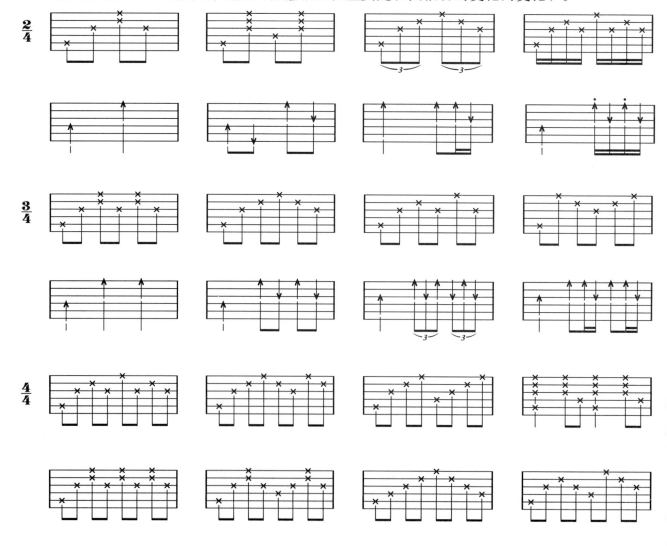

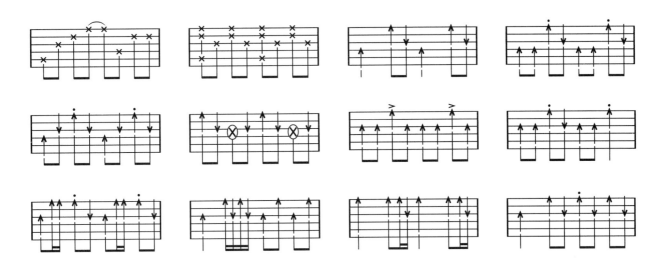

十、结尾的处理

怎样给歌曲来一个有特色的结尾，也是很有艺术性可讲的，下面提供处理尾奏的六种常用思路，供读者参考。

（1）在临近结尾的前几小节，我们如果突然来一点清唱（或者每小节只有一个琶音），然后再用原伴奏型把歌曲弹唱完，可以加深观众（听众）的印象，富有新意。本教材中的《童年》基本上就是这样处理的，原曲最后一行的24小节每节只用一个琶音，其实还可以把这几小节处理为清唱，谱例就成下面这样了，这样处理后就多了几分即兴的成分，也让结尾有了新意。

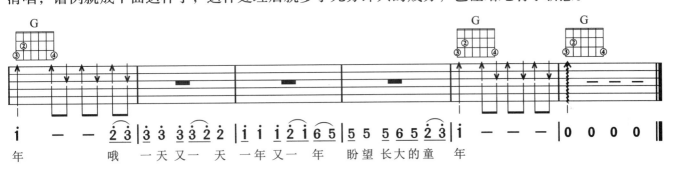

（2）如果歌曲的高潮部分在结尾处，我们可以把高潮部分独奏一次作为尾奏，这样结尾就不会显得仓促，如本教材的《花海》（完整谱例见086页）。

（3）个别歌曲也不妨用切音来一个急促的结尾，唱完了也就弹完了，如本教材的《朋友别哭》（完整谱例见124页）。

（4）如果歌曲中的某一乐句非常有特色，你不妨将这句反复弹奏多次，逐渐减弱直至消失，这样处理会有一种意犹未尽的感觉，如《青花瓷》最后乐句就反复了三次，第四次渐弱结束。

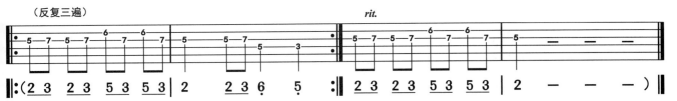

（5）重复前奏或者前奏的节奏型作为尾奏，这样处理会有一种首尾呼应的感觉，如本教材的《保持微笑》（完整谱例见153页）和《烟雨唱扬州》（完整谱例见082页）。

（6）用琶音结尾，琶音的渐弱表示歌曲也快要结束了，本书中大部分歌曲是这样处理的。

第十二周（下）
初学布鲁斯吉他

第一部分　布鲁斯概述

布鲁斯又称蓝调（Blues），产生于约19世纪末，它是由生活在美国社会底层的黑人奴隶在劳动时所哼的歌曲发展而来的。Blues的原意是忧郁和悲伤。当时的黑人在美国困苦不堪，而Blues一词正是对他们精神状态的贴切概括。

由于蓝调音乐注重情感的自我宣泄，因此创作中伴随着极大的即兴成分，这种即兴的演奏方式后来慢慢地演变为各种不同类型的音乐，所以蓝调被认为是现代流行音乐的根源。

最初的布鲁斯音乐基本上都是歌曲，主唱是焦点，而伴奏只用吉他。随着天才音乐家的不断出现，吉他的演奏技巧越来越华丽，吉他的即兴演奏也非常精彩。后来在布鲁斯音乐的两个主要分支——爵士乐和摇滚乐中，吉他在乐队中的地位更是无出其右。由此看来，流行吉他音乐与布鲁斯的发展历程几乎是同步的，也因而奠定了吉他在流行音乐中的特殊地位。

总之，布鲁斯音乐是因为让人们无拘无束地用音乐表达自己、娱乐自我而存在的，音乐中"自由"带来的快乐才是我们应该从中汲取的最大营养。

一、布鲁斯的节奏特点

布鲁斯音乐节奏的一大特点就是摇摆八分音符，也称为摇摆节奏（swing），这种节奏型听起来像是附点音符，但实际上是把每一拍中的两个八分音符演奏出三连音中的第一个音和第三个音。

这样的节奏有种微妙的摇摆感，而这种音乐气氛与我们平时接触的音乐似乎不太相同。节奏决定风格，如果想要很好地掌握布鲁斯音乐，就应该多欣赏相关的音像和了解其文化背景，在理性学习的同时加强感性上的认识。

二、布鲁斯音阶

所谓布鲁斯音阶就是在小调五声音阶 6̣、1、2、3、5 中加入一个变化音♭3得来的，以a小调为例，即在A、C、D、E、G中加入♭E，即：

$$A — C — D — ♭E — E — G — A$$

这种音阶所弹奏的旋律有着苦乐参半、多愁善感的情感冲击。这些降音还常辅以滑音和颤音，更加强了歌曲忧郁、悲伤的色彩。

a小调布鲁斯音阶指板图：

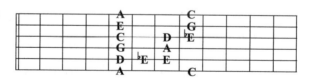

a小调布鲁斯音阶：

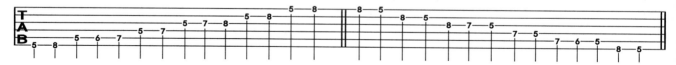

三、十二小节布鲁斯

历史长河漫漫，在众多的布鲁斯弹奏方法中，逐渐演变出一种被大多数音乐家公认的模式，在这个模式中，一个布鲁斯段落有十二小节，伴奏是固定的和弦模式，其中的音型则是根据和弦的自由发挥而来的。在布鲁斯的十二小节模式中，和弦变换是固定的，旋律则迎合固定的和弦模式。所以当你听蓝调音乐的时候，你会发现它们好像都依照一个相同的曲式来进行。

旋律的进行以和弦为基础，以 I 、IV 、V 级的三个和弦为主要和弦，十二小节为一个模式反复（见下图左）。如果演奏的是C大调，则其基本音级的和弦顺序如下图右。

I — — —	I — — —	I — — — ‖		C — — —	C — — —	C — — — ‖
IV — — —	IV — — —	I — — — ‖		F — — —	F — — —	C — — — ‖
V — — —	IV — — —	I — — — ‖		G — — —	F — — —	C — — — ‖

第二部分　布鲁斯基础练习

布鲁斯的基本节奏是以三连音系列音符为基础的，三连音系列的基本变化组合和换算如下：

以上只是列举了一些常用模式，以后随着技巧的深入还会有更丰富的变化。

现在，我们从节奏上开始演奏一些布鲁斯基本模式，以便为以后的音阶、技巧、音乐理论和音乐形态打好基础。

下面是基本的布鲁斯模式，全部在C调"5"型音阶模式上演奏，首先要把节奏弹准，然后再留意一些变化音，这些变化音往往是形成"布鲁斯味道"的关键。

注意要把"♫"弹成"♫³"，带"□"的音符表示该布鲁斯模式的和弦轴心。

一、第一条基本练习

（节拍器 ♩=90~120）

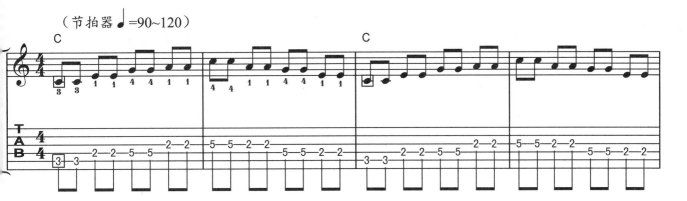

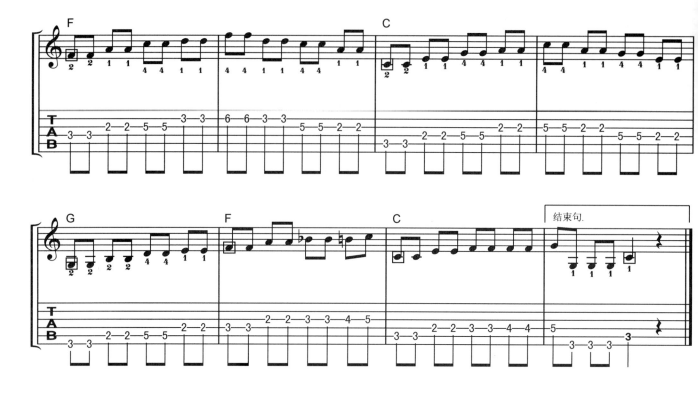

关于"♫"拨片运动方式问题：按常规拨片法，由于"♫ = ♪♪♪"，拨片法是"♫ = ↑↓↑"。

用较慢的速度演奏练习时，请使用这一种，等节奏感觉稳定、演奏熟练之后，可用下、上拨的方法，这种方法可以弹得更快、更有感觉。以下的练习相同。

二、第二条基本练习

（节拍器 ♩ = 90~120，请留意加入的变化音）

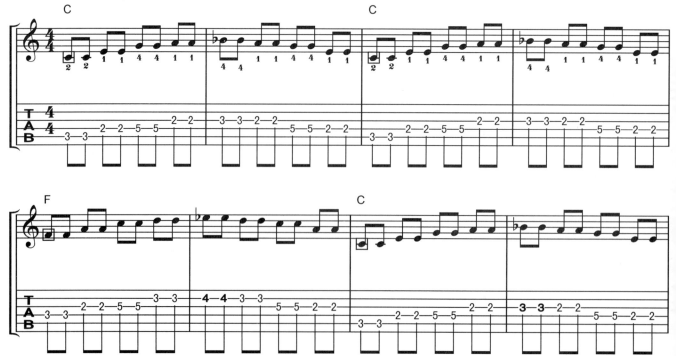

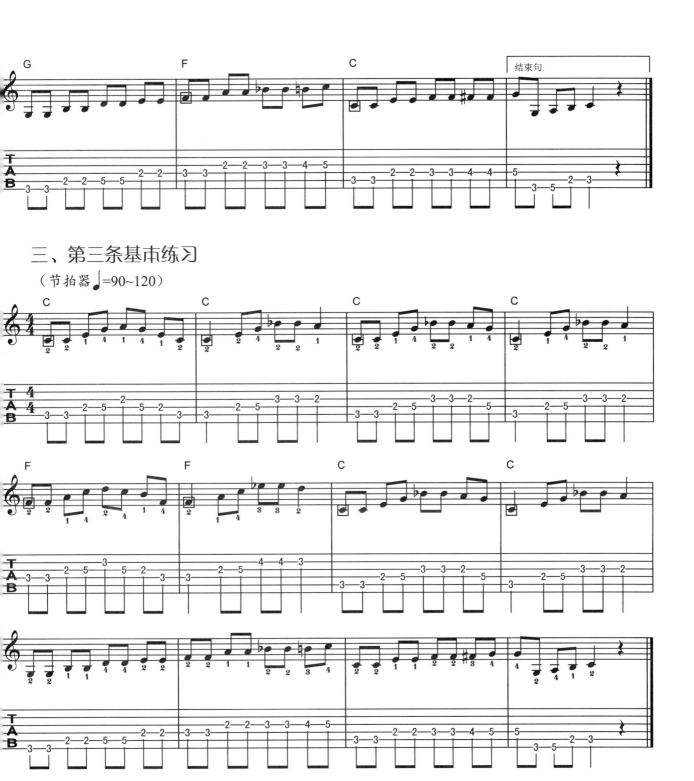

三、第三条基本练习

（节拍器 ♩=90~120）

双音布鲁斯节奏模式：弹奏双音时要注意拨片稍向下倾斜，这样发出的音色会比较厚实。

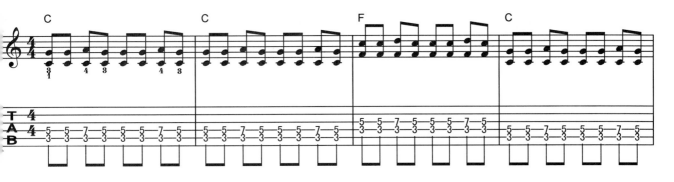

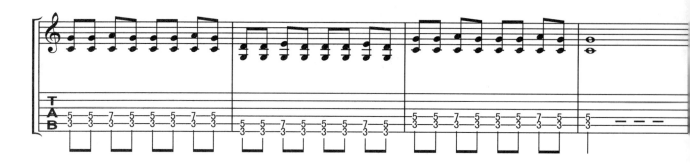

【练习提示】

双音的节奏练习对初学者来说并不容易，在练习时至少要达到以下三个标准：

（1）当拨片经过两音时，这两个音发音要均衡清楚。达到这个标准需要很慢、很仔细地练习。初学者易出现的毛病是两个音发音一大一小不均匀。

（2）左手转换和弦时，声音不能因换把而断掉，也不能因为只顾及动作而使节奏变得不均匀。初学者易出现的毛病是越来越快，这说明节奏很不稳定，需要用节拍器进行持续稳定的练习。

（3）双音的节奏一定要分出轻重，否则只是发出声音而没有节奏感。下面乐谱中的"▼"表示强音的位置：

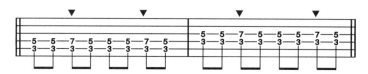

四、双音布鲁斯节奏模式

双音的布鲁斯节奏模式是在五度双音的基础上形成的，它一般使用音阶的第Ⅰ、Ⅳ、Ⅴ级和弦，在C大调里，是C、F、G三个和弦。

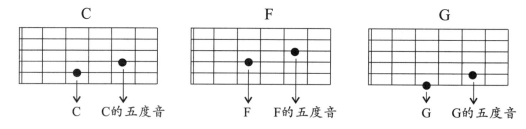

在⑥弦一品位置的F，也可以使用：

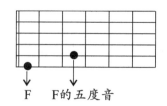

注：先把五度双音弹清楚，在弹双音时，拨片要适当向下倾斜一些，这样弹出的双音更清楚、更好听。

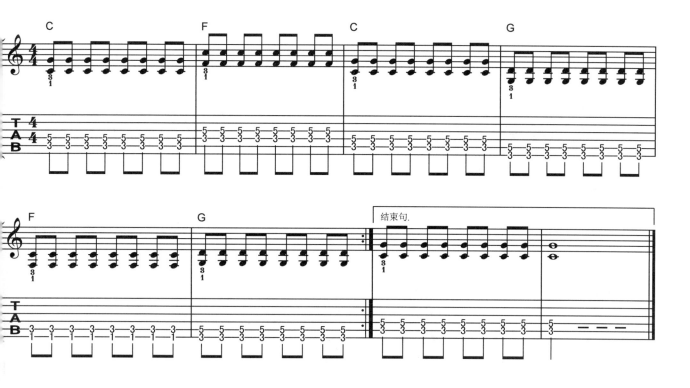

第三部分 各调布鲁斯节奏练习

布鲁斯的主要节奏特点是三连音以及各种三连音节奏的变化与扩展，在演奏布鲁斯节奏时，要把乐谱谱面上的八分音符"♫"演奏成"♫♫♫"的感觉。

布鲁斯摇滚节奏的和声以各大调的第Ⅰ级（主）、第Ⅳ级（下属）、第Ⅴ级（属）为主，在和弦中常加入一些布鲁斯音阶元素，形成节奏鲜明的独特风格。

下面我们把C调、D调、E调、F调、G调、A调、♭B调、B调的布鲁斯节奏基本模式逐一练习。

一、C调布鲁斯节奏练习

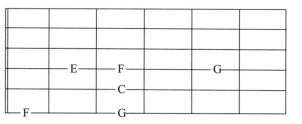

C	D	E	F	G	A	B	C
C			F	G			
Ⅰ级			Ⅳ级	Ⅴ级			

a.上行模式

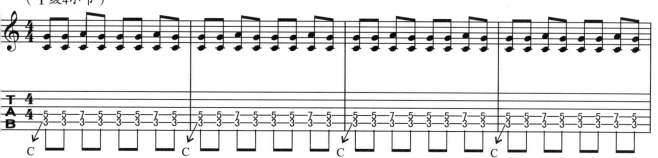

（Ⅰ级4小节）

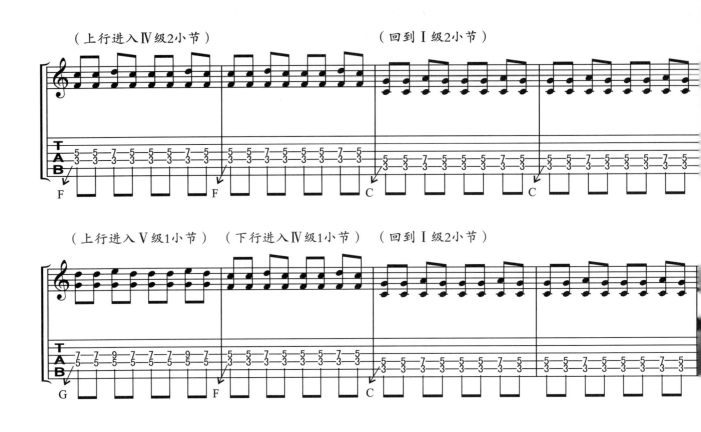

b.下行模式

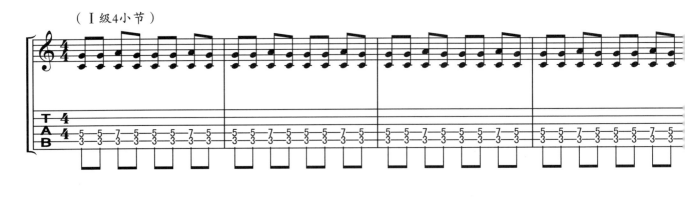

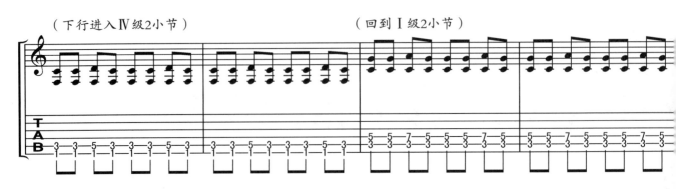

250

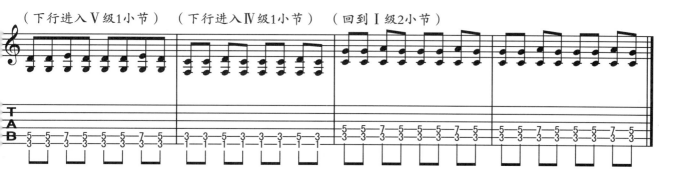

（下行进入V级1小节）　（下行进入IV级1小节）　（回到I级2小节）

二、D调布鲁斯节奏练习

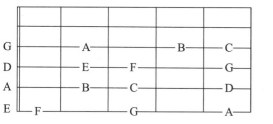

D	E	#F	G	A	B	#C	D
D			G	A			
I级			IV级	V级			

a.上行模式。

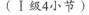

（I级4小节）

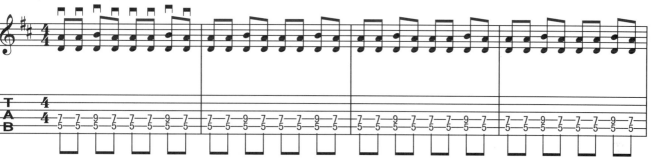

（IV级2小节）　　　　　　　　（I级2小节）

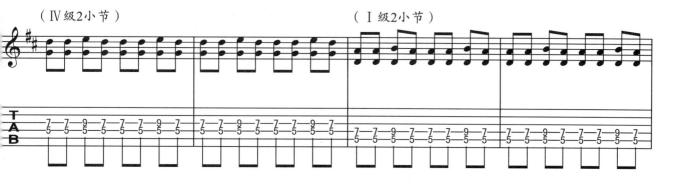

（V级1小节）　　（IV级1小节）　　　　（I级2小节）

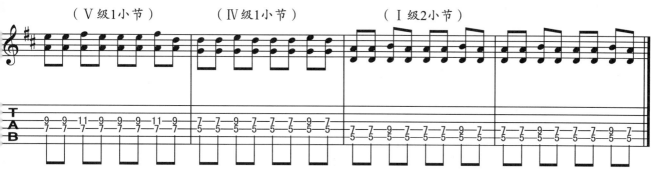

b.下行模式。

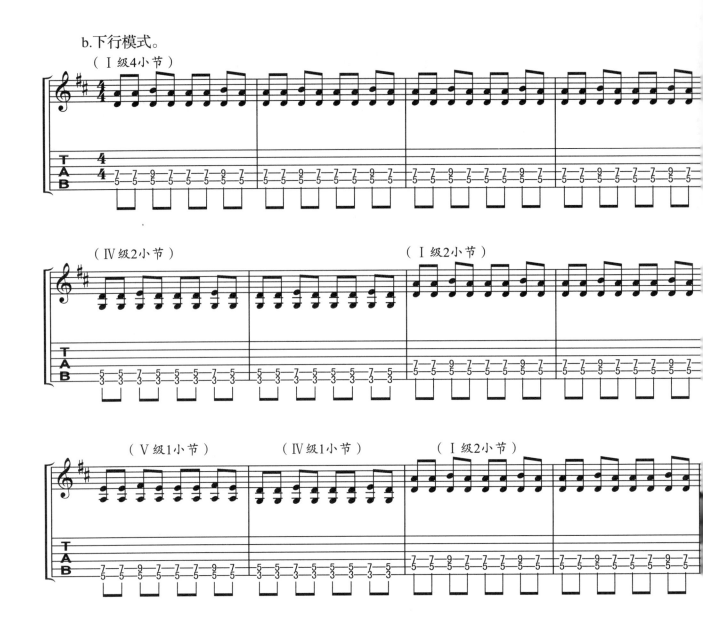

第四部分　经典布鲁斯弹唱练习

1=A　4/4

Tears in Heaven
(Eric Clapton 演唱)

Eric Clapton 词曲

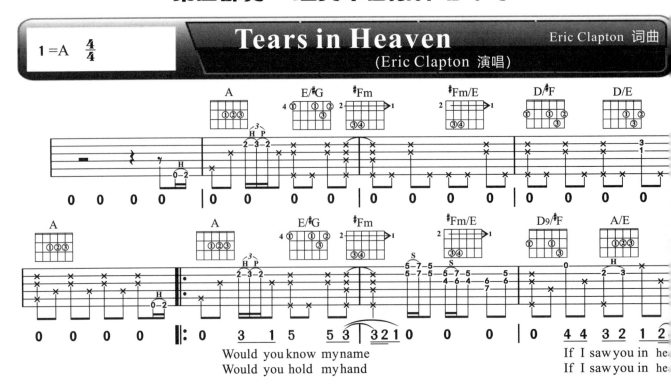

Would you know my name
Would you hold my hand

If I saw you in he
If I saw you in he

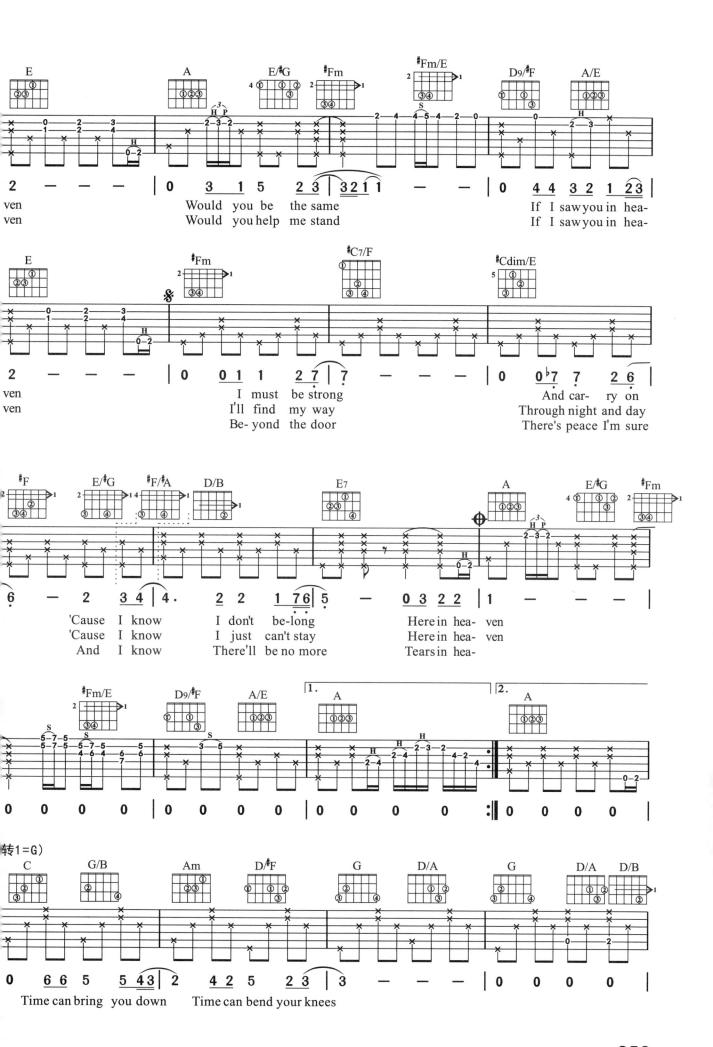

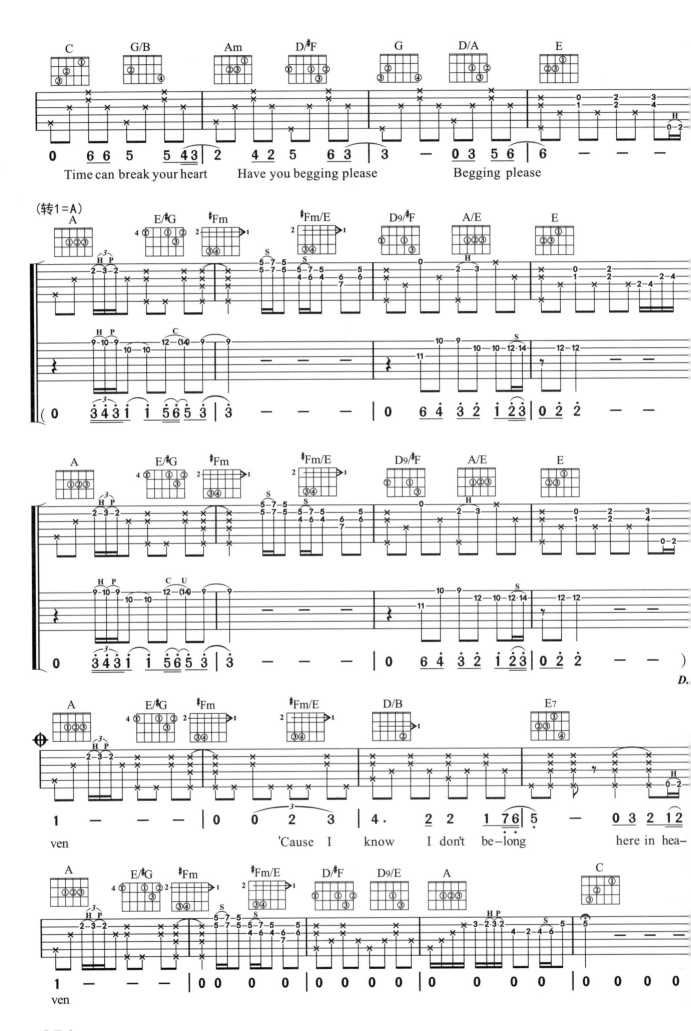

Time can break your heart　　Have you begging please　　　Begging please

'Cause I know I don't be-long here in hea-ven

ven

ven

254

第五部分　经典布鲁斯乐段练习

一、第一条练习

1＝E　4/4

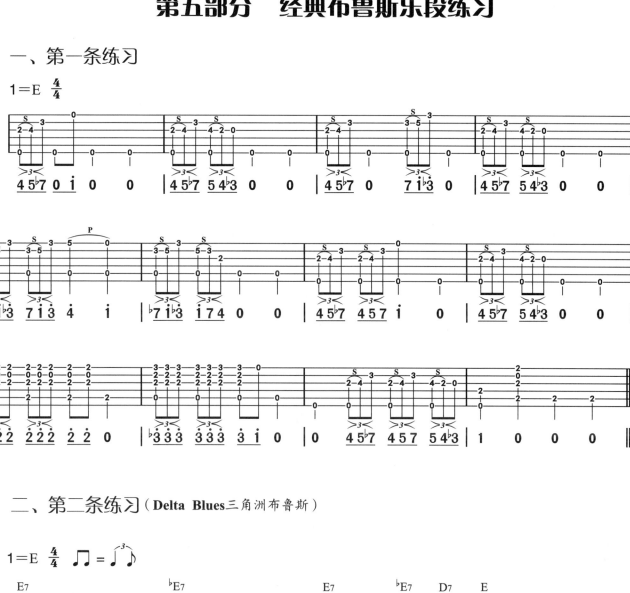

二、第二条练习（**Delta Blues** 三角洲布鲁斯）

1＝E　4/4

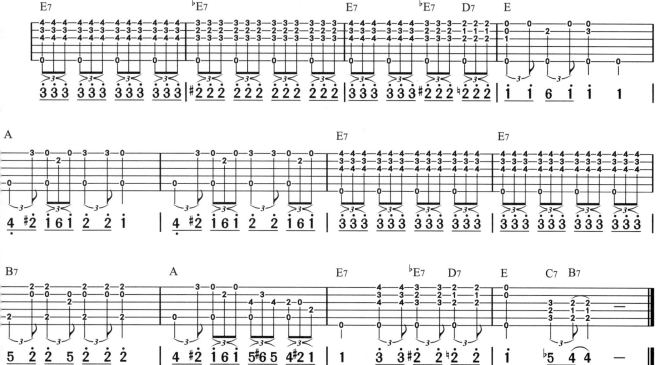

三、第三条练习（Unknown Blues 无名布鲁斯）

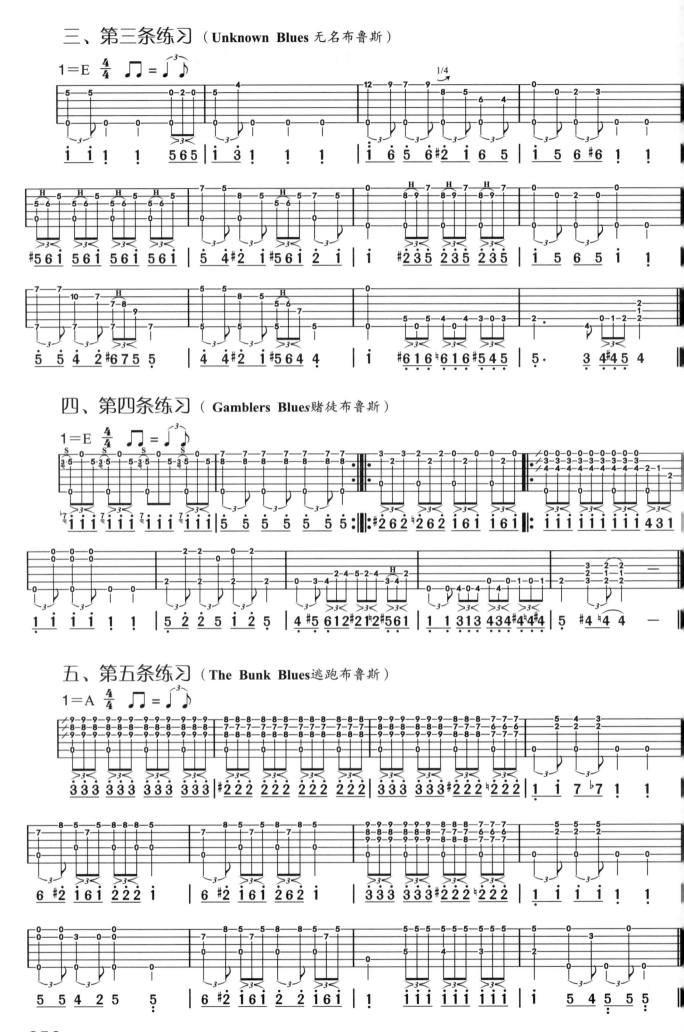

四、第四条练习（Gamblers Blues 赌徒布鲁斯）

五、第五条练习（The Bunk Blues 逃跑布鲁斯）

　　本书是一本比较系统和全面的实用吉他教材，书中较为详细地介绍了吉他学习的各个知识点。但是不可否认，再全面的教材也可能会有顾及不到的地方，而在教学实践中碰到困难该如何解决，则更不可能完全提到，因为实践中的技术问题总是多方面的，我们不可能事先一一准备好怎么去解答。例如，"演奏中如何处理好意识与技术的协调关系？"这样的问题，我们很难将其插入前面的章节，但作为常见知识问题，编者用轻松幽默的语言回答则很好安排。因此，我们增设了"查漏补缺"这一部分补充内容。补充内容是编者在长期的教学实践中总结出来的一些补充知识点以及一些补拙的办法，这些内容既具体又有较强的针对性，尤其是对进步较慢的读者会有很大帮助。

　　补充内容分为"八个常用调的入门练习""吉他入门及常见知识100问"以及"补充弹唱歌曲50首"三部分内容。第一部分内容主要是针对需要"扶贫"的读者和低龄学员做的补充练习，如各调空弦练习、音阶练习、和弦练习、节奏练习以及练习曲（如《两只老虎》《红河谷》等）。当然这些内容也可以作为前面几个月的同步练习，这部分练习能让读者增强对各调的调性认识。第二部分内容分别为初学入门问题、练习提高问题和综合理论问题三部分，这些问答可为各类吉他手从理论和技术方面答疑解惑。例如，综合理论问题中的第94问"怎样提高练琴的效率"以及第100问"怎样才能成为职业吉他手"，回答根据多种不同情况提供了富有建设性的解决方案，可以说是自学者碰到困难时的良师益友，这些内容还可以穿插在前面三个月的教学过程中，从而起到良好的辅助作用。"补充弹唱歌曲50首"分为超易上手歌曲、简易入门歌曲、简单原版歌曲和精彩原版歌曲，按照难度从低到高排列，其中大多数歌曲都是很新的热歌，读者可从中选择自己喜欢的内容来进行弹唱练习。

小知识

　　夏威夷（Hawaiian）吉他：西班牙吉他传入夏威夷群岛后，经当地居民改变演奏方法和姿式而易名为"夏威夷吉他"。它是横着演奏的吉他，颈枕升高连着各弦，左手使用钢棒，右手使用指套，能奏出充满热带风情、优美动听的旋律。

第一部分
八个常用调的入门练习

一、C大调与a小调

1. C大调（a小调）音阶图

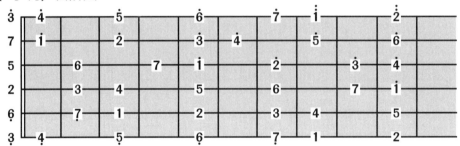

2. 空弦练习

【练习1】

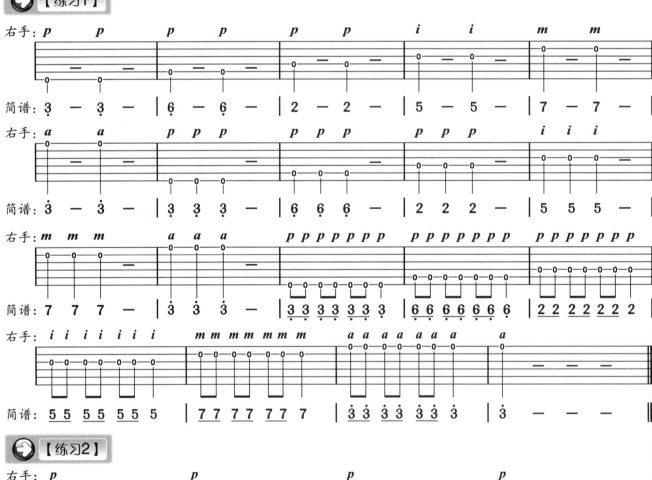

【练习2】

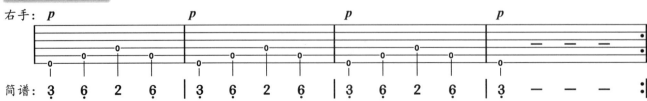

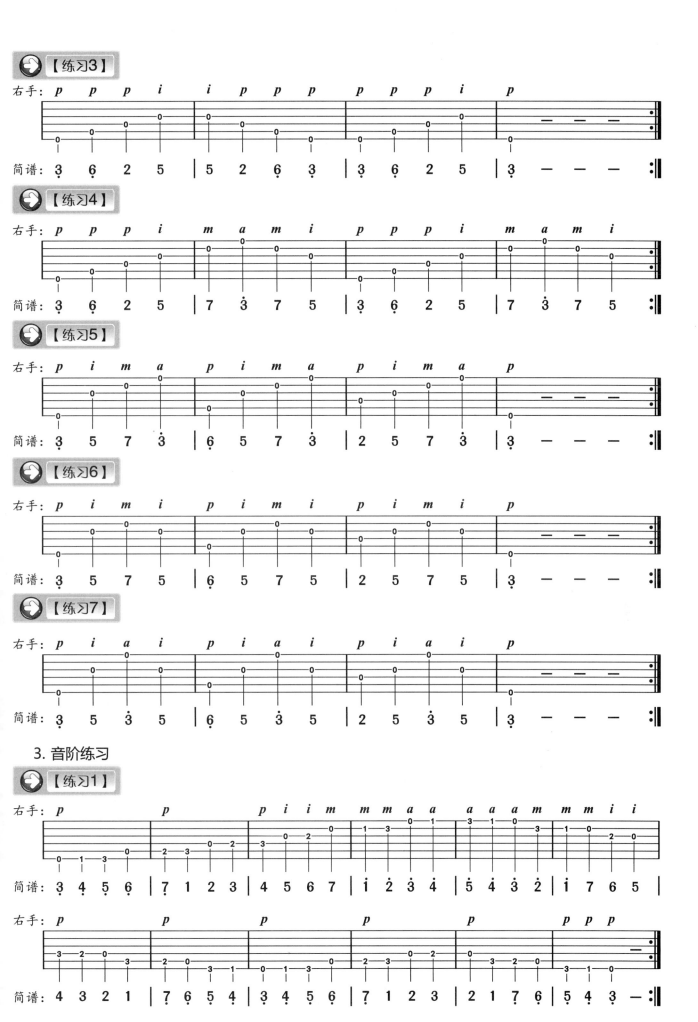

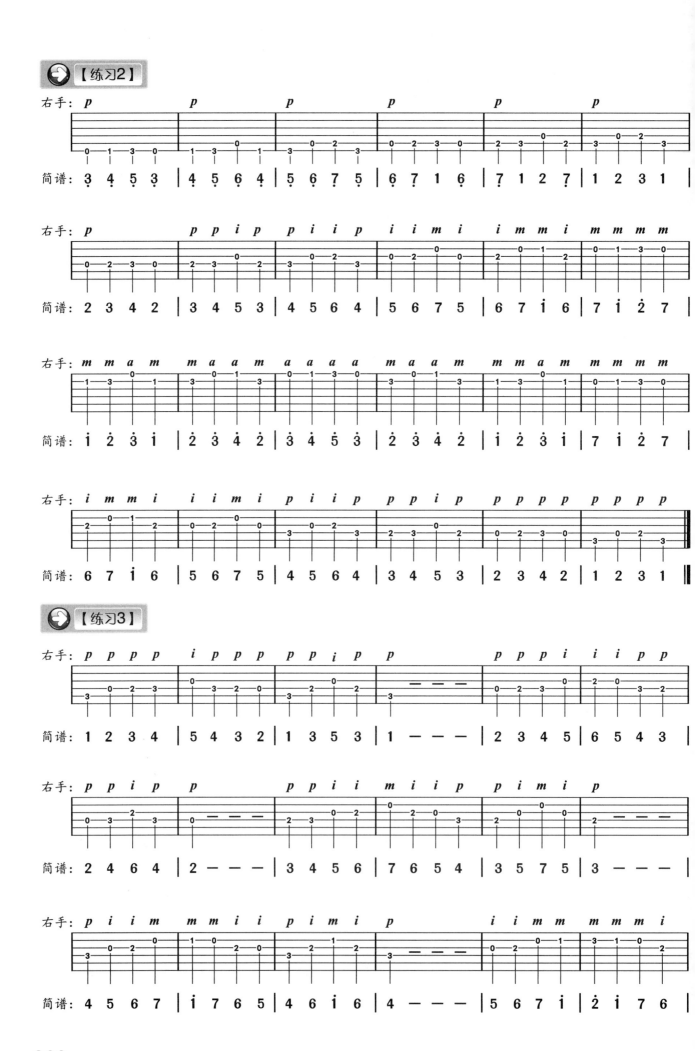

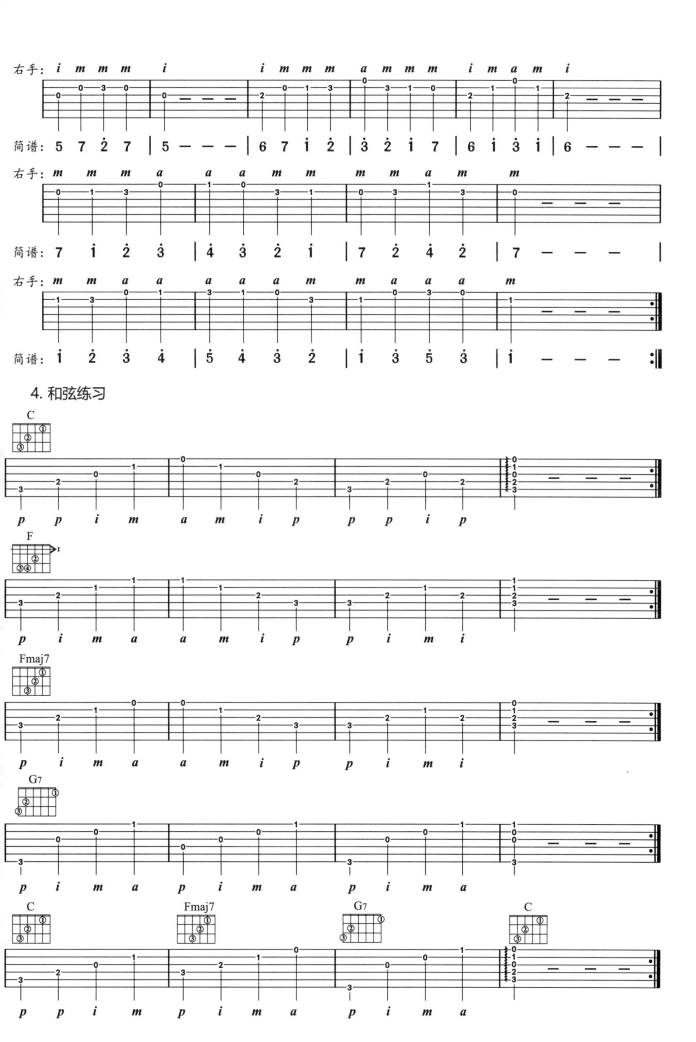

4. 和弦练习

5. 分解和弦练习

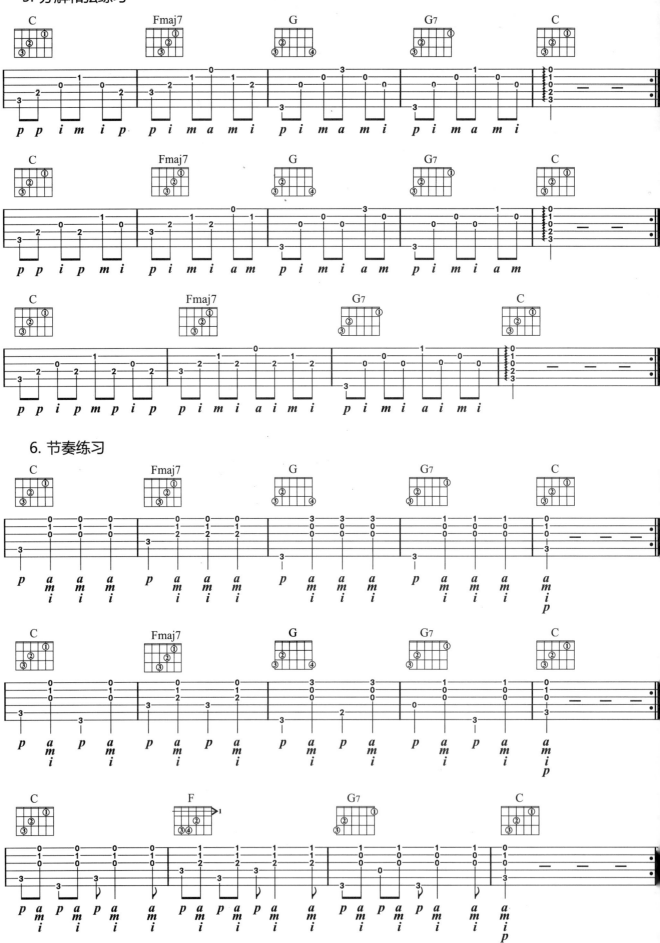

6. 节奏练习

7. 练习曲

【练习1】

| 1＝C $\frac{4}{4}$ | 两只老虎 | 法国儿歌 |

【练习2】

| 1＝C $\frac{4}{4}$ | 四 季 歌 | 日本民歌 |

二、G大调与e小调

1. G大调（e小调）音阶图

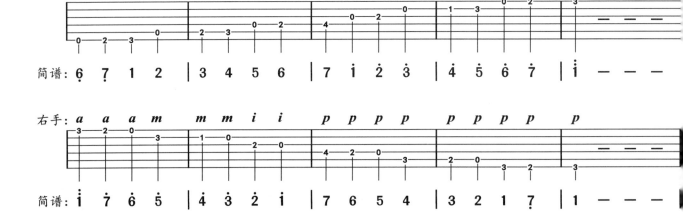

2. 音阶练习

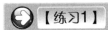【练习1】

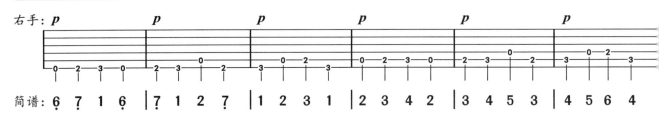

【练习2】

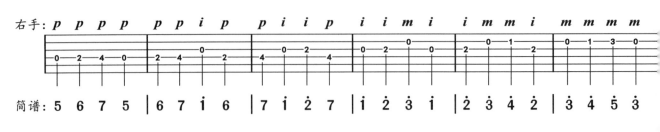

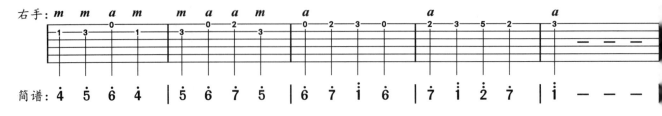

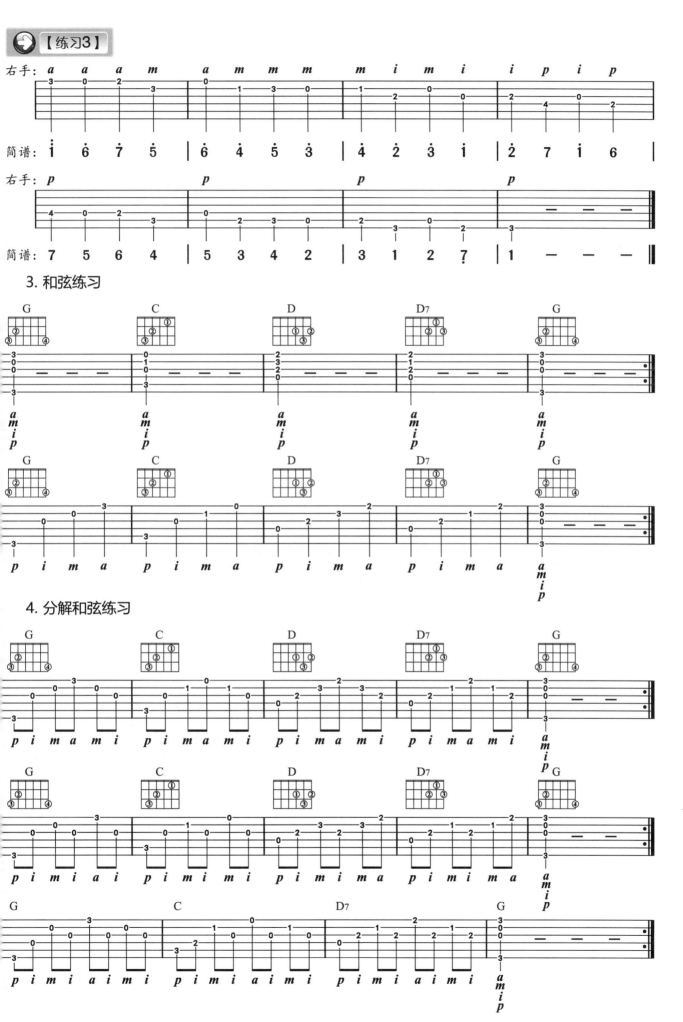

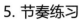

5. 节奏练习

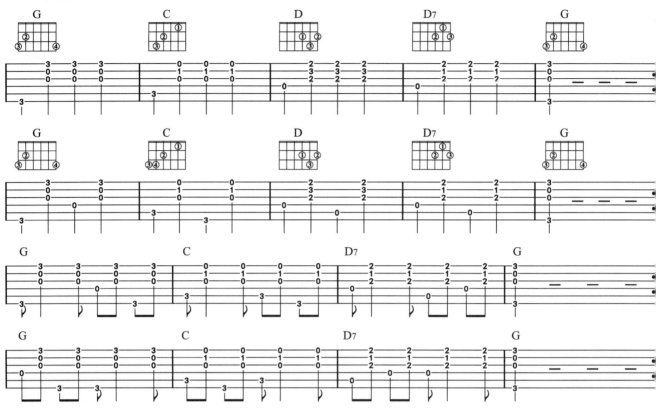

6. 练习曲

1 = G $\frac{4}{4}$

红河谷

加拿大民歌

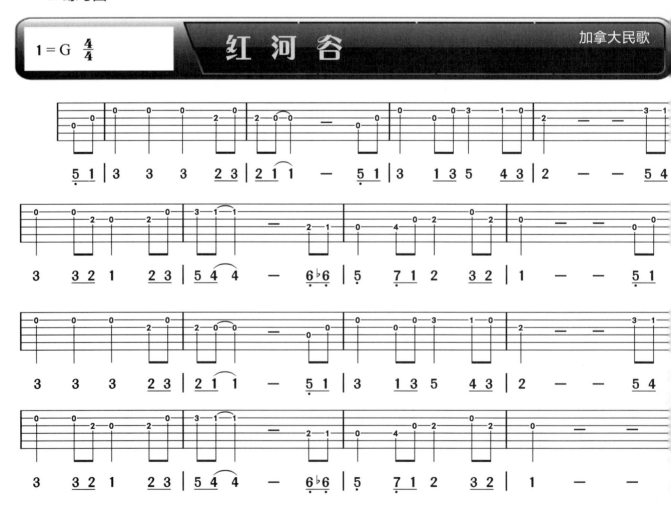

三、D大调与b小调

1. D大调（b小调）音阶图

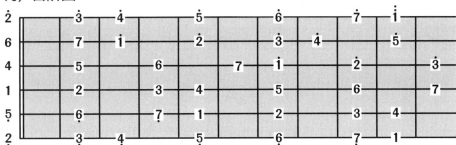

2. 音阶练习

【练习1】

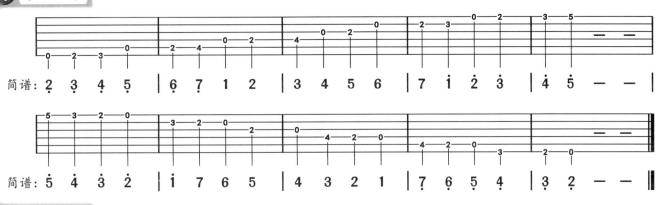

简谱: 2 3 4 5 | 6 7 1 2 | 3 4 5 6 | 7 1 2 3 | 4 5 — — |

简谱: 5 4 3 2 | 1 7 6 5 | 4 3 2 1 | 7 6 5 4 | 3 2 — — ‖

【练习2】

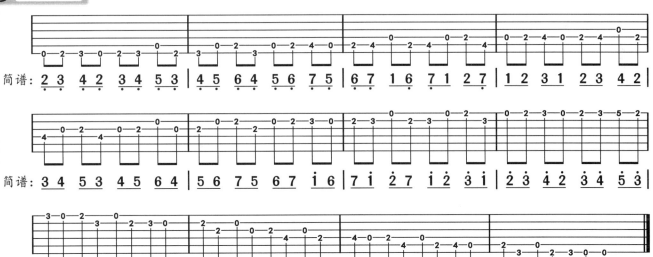

简谱: 23 42 34 53 | 45 64 56 75 | 67 16 71 27 | 12 31 23 42 |

简谱: 34 53 45 64 | 56 75 67 16 | 71 27 12 31 | 23 42 34 53 |

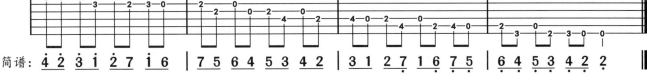

简谱: 42 31 27 16 | 75 64 53 42 | 31 27 16 75 | 64 53 42 2 ‖

3. 和弦练习

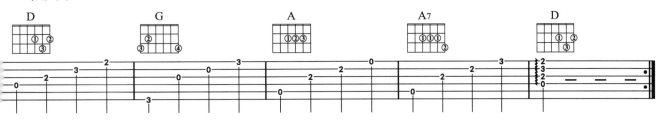

4. 分解和弦练习

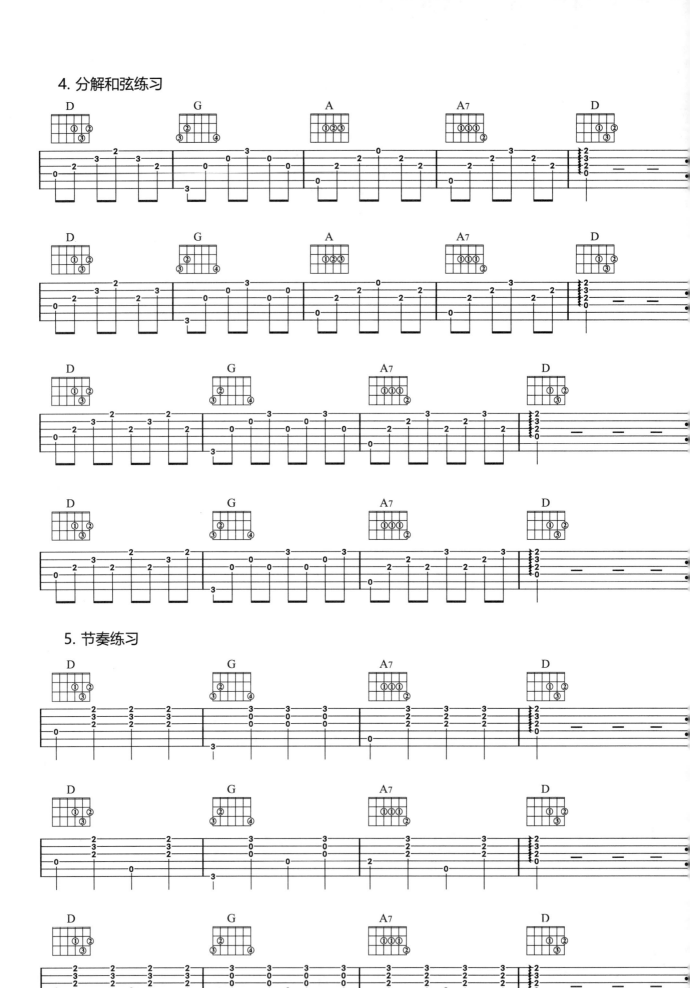

5. 节奏练习

6. 练习曲

【练习1】

1=D 3/4　月　光（节选）　　　　索 尔曲

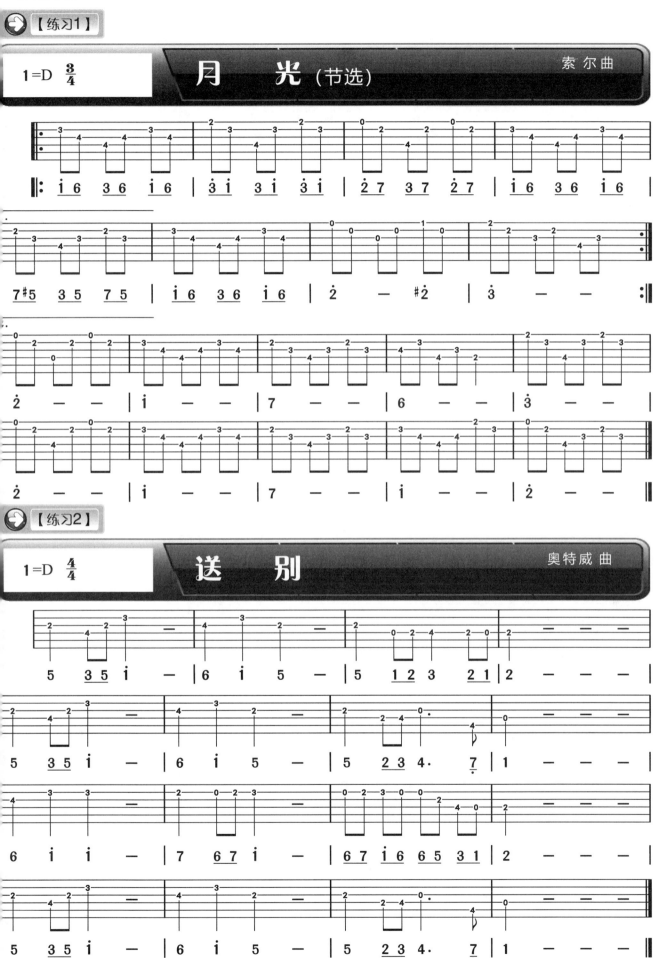

【练习2】

1=D 4/4　送　别　　　　奥特威 曲

四、F大调与d小调

1. F大调（d小调）音阶图

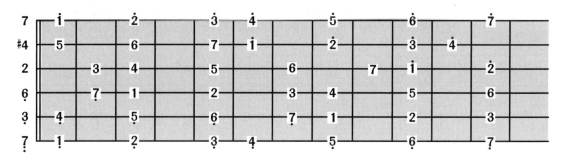

2. 音阶练习

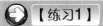

【练习1】

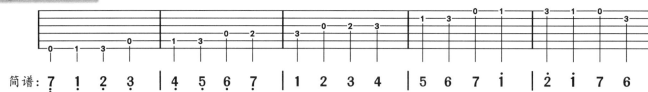

简谱： 7 1 2 3 ｜ 4 5 6 7 ｜ 1 2 3 4 ｜ 5 6 7 i ｜ ż i 7 6

简谱： 5 4 3 2 ｜ 1 7 6 5 ｜ 4 3 2 1 ｜ 7 1 2 3 ｜ 1 — — —

【练习2】

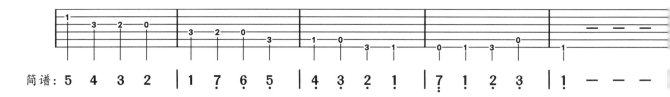

简谱： 7 1 2 7 1 2 3 1 ｜ 2 3 4 2 3 4 5 3 ｜ 4 5 6 4 5 6 7 5 ｜ 6 7 i 6 7 i ż 7

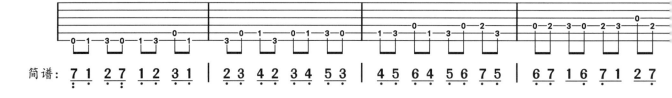

简谱： 1 2 3 1 2 3 4 2 ｜ 3 4 5 3 4 5 6 4 ｜ 5 6 7 5 6 7 i 6 ｜ 7 i ż 7 i —

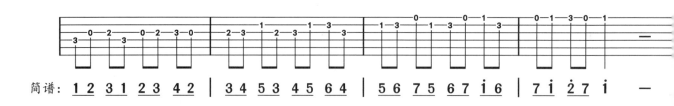

简谱： i 6 7 5 6 4 5 3 ｜ 4 2 3 1 2 7 1 6 ｜ 7 5 6 4 5 3 4 2 ｜ 3 1 2 7 1 —

270

3. 和弦练习

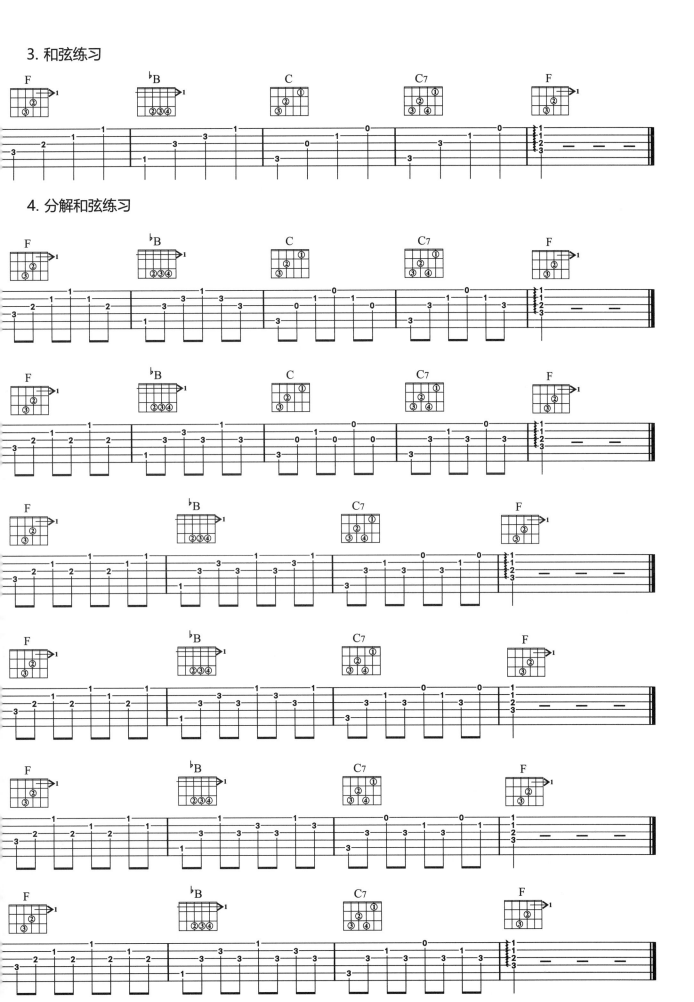

4. 分解和弦练习

5. 节奏练习

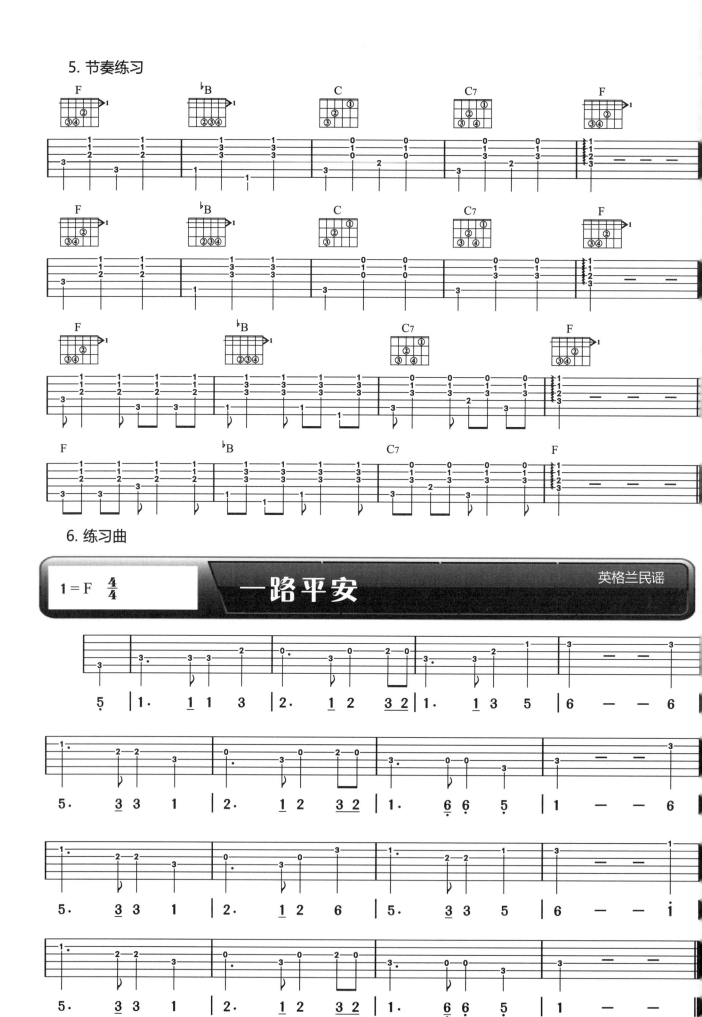

6. 练习曲

一路平安

英格兰民谣

$1 = F$ $\frac{4}{4}$

第二部分
吉他入门及常见知识100问

一、初学入门问题

1. 问：学习民谣吉他，应买什么样的琴？

答：初学者手指指尖没有茧子，所以最好是弹尼龙弦的古典吉他。这种琴的琴弦比较软，好按，适合初学者。待手指力度加强后可使用钢弦的民谣吉他。

2. 问：琴弦按不实怎么办？

答：初学者的手指力度小，所以调弦时最好把标准音（C调的 $\dot{3}$、$\dot{6}$、2、5、7、$\ddot{3}$）调低一个大二度（即调成C调的 $\dot{2}$、$\dot{5}$、1、4、6、$\dot{2}$）。这样按起来就容易多了。

3. 问：右手弹弦的声音小该怎么办？

答：学吉他右手要留点指甲，指甲要高出手指肚三四毫米。这样弹起来声音就会大多了，明亮多了。左手不要留指甲，否则会妨碍按弦。

右手指甲形状

4. 问：选购吉他要注意什么？

答：无论选择哪一种档次的吉他，都要注意以下几个问题：

A. 外观光洁平滑，漆面无损伤，黏合处无裂缝；

B. 指板要直，不可向上或向下弯曲，将指板水平地端到眼前，纵向察看（即从18品往0品方向看），便一目了然；

C. 六个调弦钮转动自如，力度适中；

D. 弦与指板的距离要近，在12品位处量一下，弦与指板距离不超过5mm；

E. 在每根弦的各品位上弹一下，确定没有打品的音。

5. 问：初学者每天练多长时间较合适？

答：从理论上讲是越多越好，多多益善。但实际练习时，要根据自己的时间情况，如时间允许，可以多练。为了避免手指疲劳，也不要练得太多，每次练一个小时左右，然后休息半小时，再练一个小时。或者每次练半个小时，休息十分钟，再练半小时也很好。因为初学吉他时讲究反复记忆，所以间断的练习是可以的。另外，还要注意利用一些零碎时间，如两三分钟、看电视时……也可把几个常用的和弦反复按几遍。这种反复记忆的次数一般不受时间长短的限制。比如：一个人记下Am和弦需要三次练习，那么这三次练习的时间是可长可短的。

6. 问：刚开始练习和弦时，感到枯燥怎么办？

答：所有的吉他手都要经历这一过程，掌握和弦是没有捷径可走的，也不应该去寻找捷径、窍门等。因为这一过程并不漫长，如能一鼓作气，集中精力加强练习的话，从开始到掌握五六个和弦也就是一周的时间而已。而如不集中力量打歼灭战的话，则可能拖上一两个月还不熟。也有许多年轻人不怕吃苦，视练琴为一种休息，一种乐趣。对于一个想成为吉他高手的人来说，这点困难实在是不足挂齿。殊不知，吉他是世界上最容易学的乐器了。学小提琴光拉空弦就是半年，对于性情急躁的人来说，无异于上刑，弄不好会憋出病来。

7. 问：怎样学习调弦？

答：一般来说，初学者甚至有些学了一年半载的同学都还不能把弦调得非常准，所以请大家买一个调弦器。调弦器上有电子显示，是个好帮手，价格也不贵。当然还有一个简单的办法，那就是在手机上安装调音软件，常用的调音软件为Guitar Tuna。这款软件超易上手，初学者多试几回就能熟练使用。

8. 问：在低把位按弦时很吃力是怎么回事？

答：一般新琴出厂时，都没对琴枕做加工处理，所以琴槽较高，按上去吃力。处理的办法是找一段小钢锯条，轻轻地把每个弦槽锯一下。如零品位处没有品丝的话，需要找一段铁丝（如曲别针，其粗细要适中），即放在琴枕边上时，其高度略高于其他品丝，弹出来的音应该是空弦音，而不是一上的音，并且不能打品。如有打品现象，说明铁丝细了，要换粗一点的。这样处理以后左手按弦就不会那么吃力了。

9. 问：有什么适合初学者的经验么？

答：有两点是大家要了解的：

A. 在学习弹奏小曲时，要"步步为营"地去练，即把第一句练熟后（哪怕是几十遍上百遍地练），再去练第二句，依此类推。当然也可以半句半句地去练，这样整体进度更快。

B. 在学习伴唱时，要把节奏型练得烂熟，形成下意识反应，而后再唱，就不会配合不上了。举个例子，人走路的动作就是下意识反应，即使边走边唱也不会打乱步伐，如连迈两次左脚，或走两步迈一步什么的。

10. 问：弹唱一首简单的歌曲，需要掌握哪些技巧？

答：主要有两方面：

A. 左手要能够变换着按出至少三个和弦（大调或小调中的主、属、下属和弦）。

B. 右手要能够打节奏。右手的节奏包括弹分解和弦（即流动的和弦音）和扫弦。吉他可以奏出各种奇妙、迷人的节奏型。学习一种节奏型只要几分钟的时间，但练熟一个节奏型则需要不断地、反复地下功夫。当练到一定的程度后，在吉他上打着节奏唱歌与在菜板上切着菜唱歌的难度是一样的。

11. 问：不会识谱能学吉他吗？

答：当然可以。识谱与弹琴可以同时学，同时进步。因为吉他用的是六线谱，六线谱是一种对应

记谱法，很直观。第一条线上写个"2"，你就弹一弦二品上的音，第三条线上写个"0"你就弹三弦的空弦音。我常说学五线谱要五年，学简谱要五个月，而学六线谱只要五分钟就够了。

☀ **12. 问：我在弹唱的时候经常会出现嘴手不协调，该怎么克服一下呢？**

☺ 答：对于这个问题，我的答案其实跟大多数吉他教材上的看法是一样的，就是先练好一样，先弹熟或者先唱熟！然后再一起合练。等你练到唱歌时自己都不知道自己弹什么了，而且节奏还合拍了，你就成功了！

☀ **13. 问：用右手拨弦有什么规则吗？**

☺ 答：具体的规则没有，不过一般都是大拇指控制4、5、6弦，其他三个手指依次控制与之对应的1、2、3弦。但也有例外，比如一些独奏为了突出低音，也经常用大拇指弹3弦，或为了需要用其他手指弹4弦。

☀ **14. 问：我在用食指大横按的时候，第二弦总是按不住，是不是弦距离指板太远了？**

☺ 答：这种情况有两种可能：一是你的基本功不行，二是你的琴手感确实有问题。

☀ **15. 问：和弦和调式有什么联系呢？一定要根音在旋律里出现才可以配这个和弦吗？**

☺ 答：和弦跟调式的关系？举个例子吧！如果一首歌是C调的，而且是大调的歌，那么这首歌的第一个和弦基本会是C和弦，小调呢，那基本就是Am和弦。依此类推。

☀ **16. 问：女孩如何快速学会吉他弹唱啊？**

☺ 答：哈哈，很巧，这本教材专门为女孩学习吉他开设了"绿色通道"。

细心的读者会注意到这本书的目录里面有"特别推荐20首女孩喜爱的歌"，这些歌曲旋律优美、易于上口，且原唱为女声演唱，最重要的是这些歌曲的伴奏简单易学，而且接近原版。例如最受女孩欢迎的曾轶可版本的《旅行的意义》《画》和《七月上》等。在歌曲后面还写了"弹唱提示"，教你怎样去弹，聪明的女孩只要稍多练练就能学会哦。

☀ **17. 问：扫弦的高把位低把位是怎么回事，为啥我扫出来都是噪音？**

☺ 答：用最直白的语言解释，高把位就是靠近琴箱一端，低把位就是靠近琴头的一端！如果音色上经过一些训练，扫出来的声音应该是一片统一的音色，不正确的扫弦姿势会影响到音色的。扫弦出现噪音很可能是你的左手高把位和弦没有按实，姿势可能也有问题哦。

☀ **18. 问：我在演奏连续快速的几次上扫时，很容易扫到指甲根部的肉，能否把食指指甲留长一点，然后用指甲内侧边缘向上划来代替？**

☺ 答：如果你觉得向上扫弦的时候用食指舒服而且扫出的音色很好的话，是可以这么做的，但我个人不提倡右手留太长的指甲。那样无论是拨弦还是扫弦都会出现刮弦的问题。还有，我个人认为用手

向上扫弦的时候还是用拇指好些。

19. 问：我在弹奏C和弦琶音的时候，四弦第3品打品，怎么回事啊？我觉得我按得没有问题。能解决吗？

答：出现这种情况有两种可能：一是你的琴有问题，可以调节一下你的琴颈；二是你手型有问题，刮弦了。

20. 问：我用手指拨弦和扫弦的声音老是不够清脆响亮，总是有点沉闷，请问需要怎么练习改进？

答：这样的话你可以练练用拨片拨弦。尽管刚接触拨片的时候有些难控制，总是拨错，但经常练习是完全可以练好的。教你一个小窍门，就是在练习拨片拨弦的时候最好闭上眼睛，会有不错的效果。如果坚持用手弹的话，你可以留指甲，拨弦的时候音色会亮些，但不要太长，否则会刮弦。

21. 问：连音符连起的两个音，该怎么弹？是不是只弹前边的一个？扫弦时的连音符号又该怎么正确处理呢？

答：简单地说就是弹一个音，用两个音符的时值！

22. 问：由于手指较粗短，食指第三指节肉太多，所以在大横按的时候第一、二弦经常会发闷音，请问有什么方法可以改善？

答：其实关于横按没有什么特殊的管用的绝招，只有不断地练习。其实横按效果的好坏跟手指粗细关系不太大。建议你在练习的时候找个镜子看看横按姿势是否正确，然后纠正一下。

23. 问：请问怎样才能学好切音的奏法啊？特别是用拨片的时候怎么切音啊？

答：用拨片切音的时候一般用小鱼际切音比较方便。其实切音的动作要领不是很难，就是靠大鱼际或小鱼际接触琴弦来消音或通过虚按的方法消音，知道要领后加强训练就可以了。还有一点很重要，就是对节奏的掌握。如果节奏掌握不好，你的切音再好听也很杂乱。本教材第90页专门介绍了切音的练习方法，你去看看吧。

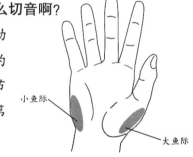

24. 问：民谣吉他指板后面的螺丝是不是用来调整琴弦高度的？在高把位进行横按时比较吃力，是不是技巧问题？在这样琴弦较高的琴上练习会不会对技能提升有帮助？

答：你是指琴颈里的那颗螺丝吧？那是调节琴颈的，当然也可以把弦调高到你觉得舒服的位置。拿手感不适的琴练手当然对你的技术有帮助，但也会制约你的某些技术，同时也会对手造成损伤。

25. 问：我在练习曲子中的和弦切换时总是太慢，有什么好的练习办法么？

答：你可以先放慢速度练，但一定要保持歌曲的连续性跟完整性，既然慢就不要断。

26. 问：学琴已经很长时间了，可是我觉得自己一直没有什么进步，也不知道为什么，是我的学

习方法不行吗？我觉得我的听力和节奏感很不好，有什么方法能增强我的这两项能力吗？

☺　答：两个问题一并回答吧。其实你就是想问问怎么提高节奏感吧？节奏感好坏跟天赋有关，但后天也可以培养。最好的办法是多听，听各种风格的音乐，可以跟着音乐的节奏打拍子，慢慢地培养你对音乐的感觉。要是练琴的话，你可以买一个节拍器，由慢及快，相信不久你的节奏感会得到加强。

27. 问：在弹和弦的时候，我会把比较复杂的和弦简化，请问这样会不会影响手型？

☺　答：倒不影响手型，就是影响歌曲的效果，除非你编配得比原来的好，要不就会影响原曲效果。

28. 问：按弦时手指有痛感是什么原因？

☺　答：这是正常现象，请先忍耐一下。刚开始练琴时，可以用医用胶布缠住指尖，这样能减少疼痛感。但胶布不能缠得太厚，以免发音迟钝。一般人练习大约两三周后就不痛了，当然也就不用再用胶布了。

29. 问：有时候找准调后，弹着弹着就走调了，请问我是应该多听别人弹呢还是自己多弹多练？

☺　答：第一，找外部原因，音是否准确，弦是否调好；第二，当然是找自身的原因，对于自身的原因，解决办法就是要多练。不过这也是有方法的，你可以尝试弹唱分离练习，这是我从前练琴的一个方法。先把节奏练得驾轻就熟，然后再配上唱，这样会使弹唱比较和谐。练琴切记不要急于求成，要从慢到快，这需要一段时间。就像你自己说的一样，多听与多练也是分不开的，听别人是如何弹的，如何掌握的，然后吸取其中的优点，去掉自身的缺点。

30. 问：我学了民谣吉他，想练一点古典的东西，是不是等于加强基础学习啊？因为手指不长，所以在弹华彩的时候，速度达不到，即使达到了，也会出现噪音，请指点指点。

☺　答：民谣弹唱跟古典完全是不同的东西，如果你想学古典那就得改掉许多你已经养成的"民谣"习惯，比如持琴的姿势、手型，甚至坐姿都要改。因为弹古典是很讲究的，最好请位老师教你，自学很困难！手指不长跟你弹奏时的速度其实关系不大，这个不是主要原因。弹比较长比较快的Solo时，你最好把整段Solo分成几个小节来练习，先用你可以完成的速度弹，刚练时不要太快，等你把每个小节都练熟了，再加以组合，这样效果会很好。

31. 问：很多人都强调说扫弦对右手要轻柔再轻柔，请问这种观点对吗？

☺　答：其实所谓的轻柔就是你在扫弦的时候手腕的运用要灵活，只有手腕运用得好，你扫出的节奏才会有层次感。

32. 问：我想问一下，当你基本上掌握了和弦，而且谱子也可以看懂时，接下来该学什么了啊？如果说基本功不够，那么它的限度又在哪里啊？怎么样才能使自己的音乐动人呢？

☺　答：如果你基本的东西都掌握了，而且一般的东西又都能弹下来，那么你就应该挑战一些有难度的东西，比如一些难度稍微大一点的弹唱，如本教程中的《花妖》《栀子花开》或一些指弹独奏的东西。如果你的基本功不够，体现在你弹某些东西的时候不是很连贯，弹出的音符不清晰，音色控制也会出现问题。音乐要打动人就要用心弹，把自己的感情加在音乐里面，之所以真人弹奏出来的东西比

MIDI做出的东西动听，就是因为真人弹奏的时候加入了感情色彩。这是MIDI做不到的，当然这种感情色彩是建立在一定技术水准的要求之上的。

33. 问：关于唱歌，能不能给点意见，这真是开不了口啊，咋办呢？怎么样才能唱好呢？

答：唱歌其实不光是技巧的问题，心理问题更重要，因为在众人面前表演是要有勇气的。其实每个人的嗓音都有自己的独特特点，只要保证音准、音高、节奏这几个方面，你可以放心大胆地唱。当然，这里主要讲的是心理的问题，其实唱歌也要靠好的技巧，如果你受过专门的发声训练，那效果会更好。但毕竟并不是每个人都有机会接受这样的训练，所以唱出自己的风格就更重要了。

34. 问：简谱乐理知识对民谣吉他的学习重要吗？

答：简谱对学习吉他是很重要的，因为简谱体现的是音乐的旋律部分，你可以根据音乐的旋律来给歌曲编配。

35. 问：请问左手用什么方法练习比较正确，容易掌握上手？左手食指如何横按才对呢？左手按弦是否要很用力呢？如何掌握节奏感呢？

答：1.左手的技巧有很多，但没有速成的方法，只有不停地练习。但记住要选择适合自己的速度，不要图快，一定要把每一个音按实弹实。2.关于横按的问题，请你翻翻前面的问答，那里有非常详细的介绍方法。3.按弦不用很用力，只要按实就可以了，如果用力过大不够放松的话会影响速度。4.多听原版音乐跟着一起练，或买个节拍器，或用脚打拍子。

36. 问：在换和弦的时候手指头总是容易碰到其他的弦，请问有没有解决办法？

答：在按弦时尽量保持指尖跟指板大约成90度，并用指尖中心位置按弦，这样可以尽量避免上述情况的发生。

37. 问：在弹分解的时候，尤其是速度比较快的分解，经常觉得弹不完上一个和弦的最后一个音就要换和弦了，当和弦比较难的时候感觉好像很难把每一个和弦都弹完整，盼赐教。

答：你的问题可以通过慢速练习来解决。你可以把原来的速度放慢一些，但要弹得丰满，然后逐渐地加快速度。这样练习应该会有作用。

38. 问：请问民谣吉他弹好了就可以很轻松地学电吉他么？电吉他是不是一定要用拨片弹？学好电吉他大概要多长时间，我是一个非常爱好吉他的人，但是一直苦于没有头绪，不知道从何学起。

答：弹箱琴跟弹电吉他其实没有必然的联系，箱琴跟电琴各自有各自的弹法跟技术。如果喜欢电吉他，你可以直接学电吉他，没必要学箱琴。电吉他通常情况下是要用拨片弹的。

39. 问：左手指按和弦已经很用力了，但为什么还常出闷音？

答：这是初学者练琴时的正常现象。如果你能每天多做十分钟的指力练习，且又能持续不断坚持，保证一个月后就会改变。此乃经验之谈。所谓"流泪撒种的，必欢呼收割"，请忍耐，多练习。

必有效！

☺ 40．问：爬格子要练习多久，练到什么程度才算OK呢？

☺ 答：音阶练习是永远没有尽头的，什么程度都不能算是OK！即使练得很熟也要练！因为那是基本功！也可以做开手练习（本教材第098～100页有关于半音音阶练习的系统介绍），音阶也分很多种类，Blues、Jazz、乡村等音乐风格都有自己的一套音阶体系！所以说你还需要多接触一些各种风格的音乐。

☺ 41．问：爬格子对于手型有什么要求？我爬格子小指按第六弦时容易碰到下面的弦，是我的小指不够立么？还是允许这种现象的存在？

☺ 答：其实这样的情况在不影响音符的稳定性时是可以的，但要是这个弹出的音符不干净的话，那就应该注意手型了！尽量要让手指"立"起来。

☺ 42．问：我在勾弦的时候很容易碰到下面的一根弦，有什么方法解决吗？还有就是勾弦的时候感觉声音会变得很闷很小！

☺ 答：我建议你在弹勾弦的时候手指尽量"立"起来！那样的话就不容易刮弦了！至于勾弦时声音闷小，可能跟你的手指力量有关，加强一下手指的力量练习会好些，具体的做法就是右手不拨弦，左手做击弦勾弦的练习。

☺ 43．问：我最近弹唱时感觉弹和唱配合得不是很流畅，而且感觉右手的弹奏很生硬，好像只是在做机械似的重复，没有感情！要怎么办呢？

☺ 答：如果你觉得你的弹奏像机械的话，我建议你在弹奏的力度上做一些变化，不要用同一个力度弹，要有轻重！比如一首歌要突出低音部分，那你可以把根音弹得重些，其他的音修饰根音。如果你要突出其他和弦音，也可以在力度上做些变化，这样你的弹奏就会有层次感，也不会有机械的感觉了！当然力度的掌握也要多练的。

☺ 44．问：我左手换和弦的时候老是有杂音，怎么练也没法去除怎么办？

☺ 答：换和弦的时候如果有杂音的话，那就应该尽量做到一步到位！换的时候慢没关系，但按的时候一定要做到干净利索！

☺ 45．问：音阶练习都有什么好处？我每天都在练，练的时候应该注意点什么呢？

☺ 答：练音阶是为了更好地演奏旋律！因为旋律毕竟是由音符组成的！练习时不要盲目地为了练音阶而单纯地练习！还要接触各种音阶形式，比如Blues、Jazz、乡村等各种风格音乐的音阶模式，这样在你需要用的时候才能用得上。

☺ 46．问：民谣弹唱如何记忆和弦？我感觉民谣弹唱最吃力的就是记忆和弦。要是弹奏古典或者独奏曲的话，只要记住旋律就很容易记住整首曲子，但是民谣弹唱的和弦记起来太复杂了，总是感觉无

从下手。

☺ 答：其实和弦的记忆有高级记忆和死记两种，高级记忆就是根据构成音或递推关系记，而死记就不用我说了！呵呵，其实我倒是推荐死记！

🌀 **47. 问：分解和弦转换和弦时，是不是要一步到位？**

☺ 答：新手要说一步到位那是很难的，很容易就把当初玩吉他的兴趣玩没啦（毅力超强的除外）！弹奏分解和弦的时候可以采用先弹哪根按哪根的方法，但扫弦时就不同了，必须一步到位，才能使和声效果整齐。如果你具备了一定的弹奏水平，那就一定要做到一步到位，因为那有助于你以后弹奏那些难度高的曲目。

🌀 **48. 问：正在练习切音，请问左手横按和弦切音时，是先弹响后左手再抬起，还是先抬起右手再弹？**

☺ 答：切音，在音符上面加一个点来表示。所谓的切音，就是使正在振动的弦停止发声。左手横按和弦切音时，是先弹响然后左手再抬起，但手指并不离开琴弦。

🌀 **49. 问：我扫弦的声音总是很杂，几根弦发的音乱七八糟的，到底是为什么呢？我想达到那种很清爽、很干净的感觉，应该怎么练习呢？**

☺ 答：扫弦要比较用力，有了力量，才会有速度，速度快了扫出来的自然是一个声音。有人可能会问，当我要轻声扫弦的时候该怎么做？很多人会进入一个误区，以为少用力就可以发出轻的声音，这是错误的。用力小了，速度跟不上，会使扫出来的声音变得嘈杂难听。正确的做法应该是控制拨片的位置，当要扫轻声的时候，拨片离弦稍微远点，保持相同的力量和速度，这样既保持了声音的干脆又扫出了轻的声音。扫弦建议用软的拨片。民谣扫弦不同于电琴，在民谣扫弦的时候，手腕放松，轻拿拨片（不能用力，否则扫出的声音嘈杂），用前臂带动手腕扫弦，而不是单纯地用手腕。可能在开始练习的时候，拨片容易掉，不要紧，只要坚持练习就可以了。

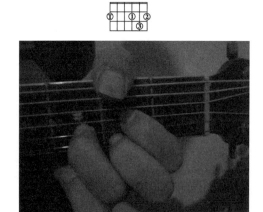

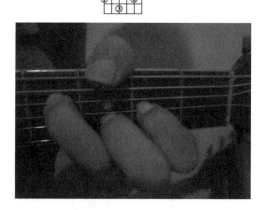

🌀 **50. 问：什么是左手拇指按弦？**

☺ 答：左手拇指按弦虽然不很常用，但作为一个高水平的吉他手还是应该掌握它，更何况掌握这个技术并不难。

左手拇指最常按的是六弦1、2、3品。如果左手在高把位按弦，左手拇指也可随着在六弦的高品位

上按弦。无论在高把位还是在低把位，左手拇指按弦的方法是一致的（如上图）。不过，因为高把位指板比低把位指板宽，会使左手拇指按弦略感不便，这也是左手拇指很少在高把位按弦的原因。因此，你的吉他应该是琴颈细长的非古典吉他，如各种民谣吉他或电吉他。

51. 问：什么是泛音？

答：泛音是弦乐器演奏中常用的一种别具特色的奏法。古典吉他上的泛音，音响优美奇特，音色晶莹透亮，宛若清脆的钟声或铃声，在古典吉他乐曲中穿插运用，具有独特的效果。也有人把泛音叫做"钟声"或者"钟音奏法"。

泛音的原理是这样的：当琴弦振动时，不仅全弦在振动发音，同时琴弦的不同比例的每一部分实际都在分别振动发音。全弦振动所发出的音我们听得最清楚，叫做基音，我们能听出的音的高度，就是基音的音高。琴弦各部分（1/2、1/3、1/4、1/5……）分别产生的高于基音的音叫做泛音。泛音的多少和强度很大程度上决定了音色的不同，但是我们一般都无法察觉到它们的音高，甚至常意识不到它们的存在。泛音奏法就是使泛音单独发出声来并为音乐所用的方法。

52. 问：怎样弹好泛音？

答：泛音技巧是所有吉他弹奏技术中较难的一个了，弹好泛音需要注意以下几点：

① 弹奏泛音时，双手动作要协调、统一，同步度要求很高。

② 左手手指触弦位置要精准，泛音点一般处于品柱正上方的琴弦上，个别位置稍有变化（如3品处1/6泛音点在3品柱高一点的位置上），这就需要演奏者对吉他泛音点的位置了解到位。

③ 左手手指触弦的力度要轻巧，动作犹如蜻蜓点水，一触即离开。

④ 右手最好用指甲拨弦，使弹奏出的泛音更具穿透力，泛音的延伸性更好。

⑤ 右手拨弦的位置应在音孔和琴码之间，同时要注意演奏1/6泛音点（3品）泛音和1/5泛音点（4品）泛音时要避开处于弹奏区附近另一个全弦的1/6和1/5泛音点，否则不易发出泛音，或者造成泛音模糊不清。

53. 问：民谣吉他跟古典吉他的区分在那里呢？哪个听起来比较舒适？

答：这就像现代文学与古典文学的区别一样！舒服与否在于个人的感觉，包括人生阅历、对音乐的理解、乐理的掌握、技巧的广泛、自己的喜好等。

54. 问：什么是和弦的内音和外音？

答：和弦内音：组成正和弦的音（协和和弦）。和弦外音：即非和弦音。和弦外音一般为某一和弦音上方二度或下方二度的音。在音乐分析中，和弦外音分为五种：延留音、先现音、经过音、邻音和倚音。

55. 问：常用的曲式结构有哪些？

答：音乐作品的结构形式，通称为曲式。乐段是曲式的基本单位，也是歌曲、乐曲内部段落划分的主要标志。常见的曲式有一段体、两段体、三段体等。

①一段体。因为乐段已经能够表达出比较完整的音乐思想，有一定独立塑造音乐的能力，所以它既可以作为音乐的一个组成部分，又可以单独成为一首完整的乐曲。这种由一个乐段构成的乐曲曲式，称为一段体。一段体歌曲所表现出来的音乐形象一般比较集中。

②两段体。由两个乐段结合构成的乐曲曲式，称为两段体或者二部曲式。两段体乐曲的特点就是第一个乐段的终止根据音乐的需要可采用完全终止或者不完全终止；第二个乐段的旋律与节奏要与第一段有所区别。比如《真心英雄》《大海啊，故乡》等。

③三段体。一般是指在两段体的基础上，又回到第一乐段作为结束，以加强第一乐段的主题思想，或者由三段互相联系又有区别的旋律构成，常常表示为A＋B＋A或者A＋B＋C。例如《霸王别姬》《壮志飞扬》等。

除了上述几种曲式外，还有"多段曲式""复段曲式""奏鸣曲式""回旋曲式"等规模更大、更复杂的曲式结构。但是大家要记住，演奏时不要拘泥于固有形式，而应发挥自己的想象空间，创造性地运用自己的音乐知识。

56. 问：吉他的不同档次靠什么判定？

答：有人认为吉他琴弦的好坏决定了吉他的档次，其实这是不正确的。因为吉他绝大部分是木制的，所以木材的选用和制作工艺的高低决定了吉他的档次。高档琴的共鸣箱主要用红松、白松、云杉等高级木材制作面板，用枫木、红木和玫瑰木等制作背板和侧板。琴颈用料多为桃花芯木、枫木、红木类木材。高档琴选料讲究、做工精细，其外观、手感、音色、音量以及声音的远达性指标都是中低档琴所无法比拟的，但是高档琴的价格非常昂贵。例如本书几位作者持有的巴西玫瑰木背侧板手工高档吉他，价格在十万元人民币左右；而产于澳大利亚的斯魔曼（Smallman）顶级琴，价格达到三十万元人民币以上。

另外，吉他制作结构也能反映出吉他的档次，从这个角度来看，吉他可分为三大类：合板琴、面单板琴和全单板琴。合板琴是最低的一个档次，好一点的合板琴用云杉三合板来制作面板，背板和侧板用红木或玫瑰木三合板来制作，这种合板琴价格在一千元左右。较差的合板琴一般用劣质三合板制作，其音准、音质就比较差了，其价格为三百元左右。单板吉他俗称面单琴，属于中等档次琴。面单琴用实木做面板，但是其背板和侧板还是用三合板做成的。面单琴音色较好，适合于有一定要求的吉他爱好者使用，其市场价格为两三千元左右。全单板吉他俗称全单琴，也就是其面板、侧板和背板都是用实木制作的，这种吉他如果三个部位都采用云杉等高档材料制作，那就属于高档琴了，适合用于音乐会演奏，高档琴市场价格一般在一万元以上。在选择吉他的时候，我们可以通过观察音孔部位的木质纹路来判断吉他是否是实木做成，通过音色和做工来判断它的整体档次。

57. 问：什么叫切分音？

答：所谓"切分音"，就是指一个音由拍子的弱部分开始延续到后面的强部分，并把后面的强音也移至该音开始的地方，这个音就叫"切分音"。一方面需要注意的是切分音是一个音而不是一个节奏音型，有切分音的节奏音型叫做"切分节奏"。所谓切分节奏是指在旋律进行中，根据需要有时处于弱拍的音符与强拍的音符连接在一起，或在强拍处采用休止等手法形成的特殊节奏。大切分节奏DCD（两个D加起来等于C），中间的音就叫做"切分音"。另一方面还要注意，有的人认为

CD切分节奏中，切分音一定比前面的音要强，因此很多人在演奏切分音的时候总是把切分音演奏得比前面一个音强得多。这里强调的是，如果前面的音是节拍重音，它和切分音理论上并不能说谁强谁弱，要根据具体音乐环境来判断。

58. 问：怎样识别五线谱的调号？

答：对于习惯用首调唱名法视唱简谱的人来说，在视唱五线谱时首先要做到的是找到调的主音位置（即Do音在五线谱上的位置）。这在视唱升降记号少的调时一般容易识别，但对于那些升降记号比较多的调，在视唱时就比较麻烦了。这里告诉大家一个小窍门，便于识谱视唱：

升号调中最后一个升号实际音高上行一个小二度（半音），就是该调的Do音位置所在。

降号调除了一个降号（F调）之外，所有降号调倒数第二个降号所在音高位置就是该调Do音位置。

59. 问：初学者要背哪些和弦图？

答：有读者认为，和弦属于民谣吉他的范畴，其实不然。古典吉他同样要背和弦指法图，熟记一些和弦图，会对以后的学习带来很大的帮助。和弦有很多，但初学者只要求记住下面的十多个，但请务必熟记这些必学和弦。编者在教学实践中，一般要求学生第一次记牢第一行的3个和弦，第二次记牢第二行的3个和弦，第三次记牢第三行的3个和弦，第四次记牢全部和弦。初次按和弦时右手可以试单奏琶音。注意：演奏时都要找对和弦的根音（即和弦图上加小圈的弦）。

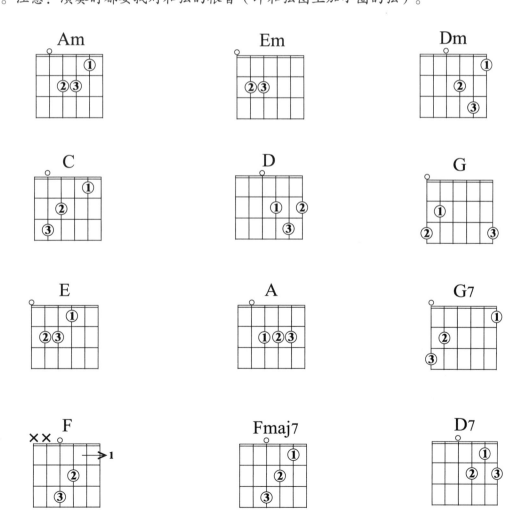

二、练习提高问题

60. 问：怎样自学吉他？

答：自学吉他决不是一个人埋头苦练，买到一本曲集，练上一年半载，弹了某某曲子，水平就到某某程度。实际上差之毫厘，谬以千里，自己还不易认识到。

学习吉他有两个方面的任务：一是音乐（作品本身），二是技术（演奏技巧）。只有这两个方面都切实掌握了，才能有良好的演奏，偏重于任何一方都会对另一方产生损害。经常有演奏者忽视音乐本身，而只把注意力放在技巧上，思维依从于手指的动作，使演奏变得机械，没有思想。另一个倾向则相反，没有彻底地掌握吉他，凭着想象演奏，自己觉得很有"乐感"，但实际弹出来的声响与想象中差距甚远，达不到专业水平。

自学吉他最好的办法是组织一个练习小组，或者建立一个室内乐队（三五把吉他），有吉他高手指导当然最好，但不懂吉他却懂音乐的人一样可以做老师。这样，琴友间不断交流，互相学习，互相促进，也是自学的良好方式。

61. 问：各类吉他在表现风格方面有什么特点？

答：吉他分为西班牙式和夏威夷式两大类。凡是怀抱胸前，可坐可站着演奏，左手用指头按弦，右手用指尖肉垫或指甲弹拨的统称西班牙吉他；而将琴横放在两腿上坐着演奏，左手持金属滑棒触滑琴弦，右手拇、食、中指戴指甲来弹拨的则是夏威夷吉他。

夏威夷吉他擅长表现舒缓、抒情、奔放、旋律性强的乐曲，如果再配上西班牙吉他、曼陀林、克里里琴以及各种打击乐器的伴奏，能得到非常美妙的艺术效果。目前我国除夏威夷电吉他外，木专用夏威夷琴较少见，不过爱好者可以用西班牙吉他架高颈桥来代替。

若论西班牙吉他的流派，泛指用不同形体的琴演奏不同风格的乐曲。比较常见的有以下几种：①音色柔美多变、接近人声，适合演奏高雅、正统、多声部的古典或现代音乐的古典吉他（Classic Guitar）。②音乐明亮尖锐，常用扫弦、击面板奏法，适合演奏粗犷、激烈的西班牙安达鲁西亚民间歌曲风格的弗拉门戈吉他（Flamenco Guitar）。③音色多变、颗粒性强、用拨片弹奏，适合演奏爵士乐的匹克吉他（Pick Guitar）。④音色明亮、弹奏自由、融弹与唱于一体的民谣吉他（Folk Guitar）。⑤音色明朗华丽、琴体较小，适合演奏合奏中的快速旋律以及拉丁风格音乐的勒金多吉他（Rotguin Guitar）。⑥音色独特、面板上装有金属共鸣器、琴身里装有音箱，适合布鲁斯歌手弹唱用的多伯罗吉他（Dobero Guitar）等。

我国现阶段生产最多、用得最多、普及意义最重大的就是西班牙古典吉他，因为只有古典吉他是真正称得上源自巴赫、亨德尔到现代的正统音乐中的吉他。古典吉他的悠久历史使其拥有大量曲目，表现力相当丰富，而且古典吉他的曲目又用单行五线谱多声部记谱法记谱，这就决定了要学会它除了必须扎实地学习相当的基础乐理外，还需要了解一定的和声常识。于是，古典吉他越普及，群众的音乐水平就越能提高。长期以来，较多的演奏家认为，在古典吉他的演奏上若论流派，最好分成右手用指甲弹拨的流派，右手用指尖肉垫弹拨的流派，右手以指头先触弦、随即用指甲弹拨的流派这三种较为适宜。

当然，如果单纯从表现形式上讲，自弹自唱的民谣吉他是非常拉风的，民谣弹唱不仅容易上手而且可以轻松自学，因此深受年轻人的喜爱。国内学习民谣吉他的人数众多，学民谣弹唱的人数估计会比古典吉他人数的十倍以上。其次电吉他作为一种外形超炫的吉他，同样颇受年轻人喜爱。不过电吉他多用于乐队伴奏，且必须与音箱、功放等设施配套使用。

62. 问：在没有老师指导的情况下，是否能自学好吉他？

答：这一普遍性的问题，是每一位自学吉他爱好者最先碰到的问题。我国是一个幅员辽阔的国家，从吉他在我国近几十年的发展来看，由于地区的差异，吉他发展水平也不尽相同。尤其是在边远地区的条件会更差，这就给想学吉他的爱好者心里造成了疑虑，究竟能否在没有老师指导的情况下，自学好吉他？

我认为，环境和条件固然很重要，但这决不是唯一影响吉他学习的因素。就我所知，历史上曾有许多著名吉他音乐家是通过自学吉他而获得成功的。最典型的一位便是西班牙人胡利安·阿尔卡斯，除他本人通过自学而后成为一位享有国际声誉的古典吉他音乐家外，他还培养了一位近代古典吉他音乐大师——弗朗西斯科·塔雷加。

从我国目前的情况来看，由于吉他起步较晚，比起有些国家的吉他水平还有很大的差距。但是，许多有志者为将我国的吉他水平尽快提高到一个新的水平，正在默默地奋发努力。其中有许多在国内享有名气的演奏家，也是通过自学这一方法来取得成绩的。这一点，足以说明通过自学是能够学好吉他的。当然，这里有一个学习方法问题，如选用谁的教材为好，每天练琴以多少时间为好，如何确定自己的实际演奏水平，等等。

我想每个人还要以自己所在地区的具体情况来决定，最主要的是应有一个明确的目标来学习吉他，将基本功练得扎实些，然后逐渐弹奏一些由易到难的乐曲。此外，必要的音乐理论对于自学者来讲也十分重要，千万不可忽略。

63. 问：国内有哪些影响力较大的吉他比赛（艺术节）？

答：国内吉他比赛（艺术节）主要有以下十个：

长沙国际吉他艺术节

上海国际吉他艺术节

珠海国际吉他艺术节

沈阳国际吉他艺术节

香港国际吉他艺术节

台湾国际吉他艺术节

秦岭国际吉他艺术节

青岛国际吉他艺术节

广州吉他艺术节

中国凉都六盘水吉他艺术节

64. 问：国外有哪些影响力较大的吉他比赛（艺术节）？

答：国外吉他比赛（艺术节）主要有以下十个：

美国GFA国际吉他大赛

美国波士顿吉他艺术节

日本东京吉他大赛

莫斯科吉他艺术节

伦敦国际吉他大赛

泰国国际吉他艺术节

德国伊瑟隆吉他艺术节

意大利皮塔卢加吉他大赛

西班牙科多巴吉他艺术节

韩国大田国际吉他大赛

65. 问：弹吉他多年，觉得技巧停滞，产生了厌烦心理，该怎么办？

答：首先要认识到吉他，特别是古典吉他是一门博大精深的艺术，已经被前人钻研了几百年，还在不断发展之中，任何人也不能在较短时间内（几个月或几年）了解它的全部奥妙。

如果只有三分钟热度，那就休想成为一个能在吉他事业上有所造诣的人。想要让吉他成为自己中的朋友（知己、永不变心的朋友，甚至是老师……），那就必须立志把终身献给吉他事业追求艺术的理想，是永不反悔的理想。

生理学上，有一种高山反应，即登山达到一定高度，会产生一种爬不上去的想法（长跑也是样）。遇到这种情况，没有毅力的人就会停下来（这就是失败），顽强的人会继续努力直至成功。是习琴者首要的认识。

其次，很多人产生厌烦心理，认为自己一首曲子练了多时还远不如名家，看来自己不是这"料"。产生这种想法有以下几点原因：

① 自己的音色、音质、技巧欠佳，且对乐曲的风格、内容缺乏理解，处理不够严谨。以上几点于基本功范畴。

如果一首曲子你心中知道如何处理，却不能弹出这种效果，这就说明你的技巧不够娴熟；或者这首曲子技巧过高，不适宜你现在的水平。事实上，初中级难度的吉他曲有许多，不必只弹名曲。上去简单的曲子中不乏精品，只是尚未经人发掘，自己何不做个"探宝人"呢？这样，一方面可以炼技巧，一方面可以开阔视野，另一方面，经常学习新曲可以提高视谱能力，可谓一举数得。

技巧是手段，音乐是目的。技巧掌握后，如何表现音乐至关重要。弹古典时期的作品，就要了古典时期作品的风格；弹浪漫派的作品，要知道什么是浪漫派；还有巴洛克音乐、现代音乐，它们怎样的，这些都要了解。每个作曲家的经历也需了解。要达到这个目的，可以参考有关书籍，但最接有效的方法是倾听它们的声音——CD唱片或上网搜听为我们提供了大量的资料。

② 《卡尔卡西吉他教本》第一卷引用了这样一句古语："工欲善其事，必先利其器"。一把好他是每个吉他爱好者梦寐以求的，这点毋需多言。

③ 要善于、敢于同外界交流。古语云："三人行，必有我师。"走出去必有获益，闭关自守难提高。当然要有一定的鉴别能力，能区分正确与错误，这是提高技艺的法宝。

66. 问：吉他学习者如何为自己的学习水平打分？

答：一个出名的吉他演奏家可以追溯到其初学以来的一连串经历。如初学时他的老师就对他进行技巧、理论、乐感三方面的严格训练，有了这些基础，今后的进步是可想而知的。但若初学时无计划、不严格，那今后要用几倍或几十倍的努力去修改以前的毛病。现在不妨请你回忆一下初学吉他时所受的训练，并对自己的成绩来一次评定。下面10个问题请你用是或否来回答，同时算一下自己的分数：

①你在学习过程中是否受到细致的指导并选用权威、较稳定且循序渐进的教材？②学习过乐理吗？③你的指导老师是否重视视唱、和声、移调、即兴演奏等训练？④你练习练习曲时使用节拍器吗？⑤你对各种调号、大调、小调和增减音程熟悉吗？⑥你使用的乐谱是原版的或正规出版社的出版物吗？⑦你在技巧方面如持吉他的姿势、手型，以及音阶、和弦、琶音等有足够的训练吗？⑧你老师建议你使用音乐辞典吗？⑨你的指导老师所受的音乐教育达到什么程度（音乐学院不能低于助教，演出单位不能低于四级演奏员）？⑩你是否研究过作曲家的生平与成长背景？

以上每题1分，如果你的成绩在7分与10分之间，那你已有了好的开端；如果你的成绩低于7分，那你尚需作很大的努力。

67. 问：请问可否像弹琵琶一样戴人造指甲弹吉他？如何制作？

答：《卡尔卡西吉他教本》中曾提到过古典吉他分手指、指甲与手指指甲兼顾的三种流派。如果你不愿当手指派，可以像弹琵琶一样戴人造指甲（琵琶界称"假指甲"）。塔雷加生前就是又弹钢琴又演奏古典吉他的吉他大师。他属于手指、指甲兼用的流派。钢琴用十指，主要影响的是右手p、i、m、a这四个手指。是否可以留左右指甲？当然，留指甲对演奏高难度的键盘乐曲还是会有影响的。如果要戴假指甲也可以，但假指甲的杂音较多（由于琵琶是用指甲面弹弦，杂音被音量掩盖了）。戴了指甲后只有多练习才能运用自如。具体制作方法不用学，因乐器门市部都有琵琶假指甲出售，买那个就可以。但买来后，要用锉把它锉短一些。因一般琵琶指甲露出指头6~8mm，而古典吉他以3~5mm为宜。

68. 问：有了一定的基本功后，怎样自学新的东西啊？

答：自学新内容应该注意以下几个方面。

①在学习一首新的练习曲、乐曲或弹唱歌曲时，应先仔细阅读文字讲解。这些文字讲解往往是对乐曲的重点、难点作的分析。当你能把这个曲子的重点难点解决了，那么乐曲其他部分就不会有太大的问题了。

②选择曲目时，最好先从自己非常感兴趣并且在技术上力所能及的曲目入手，例如选择自己特别喜欢的某个歌星的某首歌，或以前曾特别爱听的某首乐曲，这样学习效果往往会更好。遇到难度大的地方要反复进行单独练习，当然也可以先"绕过去"或干脆简化按法，待水平提高后再按原谱弹奏。

③在基本能弹奏后，使用三种不同的速度来练习：

慢速：不出错而把曲子弹下来的速度为慢速。用这个速度弹奏，基本没有错误。

中速：每分钟比慢速快约20拍为中速。用这个速度弹奏，可以有一些小的失误。

快速：适当尝试一下比中速更快一些的速度。用这个速度弹奏主要是为了提高对乐曲的把握能力。当然乐曲的速度最终还是要按速度提示的要求来弹奏哦。

读者可以按4：4：2的比例来安排练习，即慢速四遍，中速四遍，快速两遍。用三种不同速度来练习是一种非常有效的方法，希望能长期这样坚持下去哦。

④对一些好的、经典的练习曲和乐曲要能背谱弹奏，谱子背下来后你就可以把注意力放到乐曲的表达上。长期坚持背谱，记住更多的练习曲和乐曲，形成并不断丰富自己的曲库，一旦有表演的机会，你就能游刃有余、流畅自如地演奏起来。

自学新东西还有几点小建议：①弹琴时无论慢速、中速还是快速，都要打开节拍器，跟着节拍器来练琴是大有裨益的。如果一时找不到节拍器的话，也一定要用脚打拍子。②随着手机等电子产品的普及，读者可以尝试用手机录视频的方式来检验自己的学琴成果。录完后看看自己弹奏的视频，及时寻找不足和需要改进的地方。当然还可以把视频发给老师和朋友，让他们检验你的学习成果，并提出一些意见和建议，这样提高会更快哦。

69. 问：有古典吉他演奏基础的人，应如何自学现代吉他？

答：不少人听过由法国杰出的吉他演奏家尼古拉·德·安捷罗斯演奏的吉他曲《人们的梦》，那优雅动听、如诗如画的乐曲，使人产生丰富的想象。这些令人陶醉的吉他独奏曲就是用"现代吉他"的演奏手法弹奏的。

现代吉他演奏法是以古典吉他为基础而发展形成的。在演奏技巧上力求保持古典吉他的韵味，在旋律、节奏与和声上却具有强烈的时代气息。将古典风格与现代风格熔为一炉的表现手法，就是现代吉他的演奏特色。

有两年以上古典吉他弹奏基础的人，自学现代吉他应该说是不难的，因为它们之间有许多相通之处。但是，现代吉他独奏曲是用轻音乐伴奏的形式表现的，它存在着独奏与伴奏间的合作关系，这就有别于古典吉他的个人独奏，要求我们具有良好的与乐队配合的能力。那么，如何去提高自己的独奏与伴奏水平呢？

1. "现代吉他"与"现代摇滚电吉他"的区别

这里所讲的"现代吉他"，是指用Pick（拨片）在古典木吉他上所弹奏的一种吉他演奏方法，并不指现代流行歌曲中伴奏常用的"现代摇滚电吉他"。现代吉他的演奏法是电吉他演奏技术中不可缺少的组成部分。如电吉他乐谱中标记的［原音］或［本音］Solo（独奏），就是指这一片段要用木吉他的音色来表现。电吉他在分解和弦与节奏伴奏上都需要有现代吉他演奏的基本功。现代吉他用普通的木吉他就可开始练习，不受条件设备和场地的限制。

而摇滚电吉他则需要良好的器材为前提。电吉他之所以加上"摇滚"两字，是因为它的演奏风格与内容是以美国现代的爵士、摇滚乐为主。摇滚电吉他演奏水平的高低，是以电吉他演奏技巧与操作现代电声设备的技术决定的。如：电吉他与音箱在音量与音色上的调试；吉他效果器与吉他合成块的运用；电吉他"摇把"的演奏作用；电吉他Solo与Ko（和弦节奏）上的演奏技巧；根据歌曲调性及和声功能而产生出随意性很强的即兴Solo。这些就是电摇滚吉他与现代吉他之间所存在的区别。

2. 现代吉他自学的练习方法

①掌握好正确的匹克弹拨方法是练习的第一步。将匹克夹在大拇指与食指之间，食指关节自然弯

匹克片头外露约五至七毫米。弹奏时，食指与大拇指要控制上下拨弹的力度，手腕自然放松，力度大小要视旋律强弱而定，强时加大，弱时减小。上下拨奏时，匹克与琴面约保持35度～45度的内夹角，触弦时，片尖与弦形成90°为好。上下拨时，匹克进弦不要深浅不定，要保持三毫米左右。

②持琴姿势上，西班牙匹克式或民谣式均可。现代吉他演奏姿势较为自由，以轻松、自然、凸显旋律的表达为目的。

③演奏视谱上，除看线谱之外，还要有视唱、视奏简谱的能力。传统的西班牙匹克吉他谱与古典吉他谱相似，它标明了上下拨片记号，弹奏的琴弦与品位都表示得很清楚，这种匹克式弹奏法有着古典式一样的严格系统性。

现代吉他乐谱在标记上简明扼要，它有时只提示在第几品位以下弹奏，而不具体标明上下拨片记号及弦号。在和弦与节奏上，它只标明和弦名称，而不具体标明伴奏型，这就给你留有了充分自由发挥、处理的余地。不过，这种"自由"只有我们平时能掌握许多种分解和弦型及各种节奏型，才可能自如处理好这种乐谱。也有些乐谱还是写明了如何分解及节奏伴奏型的，那么，你就要按原谱演奏这首乐曲。

④练习上，自学者应注意个人节拍上的训练。这一点很重要，弹古典吉他的人，往往只在独奏曲上面下功夫，忽视了伴奏上的严格训练。因此，在节奏上养成了一定的独立性，这样在与乐队合作时往往显得自己的节奏不够稳定。为了帮助自己在节奏上的训练，最好是跟随节拍器同时练习，或者是跟电子琴的节拍器进行练习。

⑤音阶与旋律练习上，我们可按本教材的各调音阶及Solo音阶指型来练习。另外，还要找些简谱乐曲进行单旋律的Solo练习。要对各调及各把位上的音阶非常熟悉，掌握好音阶移动转调的方法，如C调的do型指法在第三品格的G大横按主和弦上。哪里存在着某一调的主和弦，哪里就可找出这个调的音阶位置，将主和弦移动了，就等于在转调，音阶位置也随之而动了，但注意音阶指法仍不变。例如，将G调和弦向下推两个品位就变为了A调，指法仍和G调相同。熟悉各调的音阶与和弦转位对提高我们的独奏与伴奏的能力是一个很大的帮助。

⑥对于一个演奏者来说，掌握较多的常用和弦，并能较快地在吉他上弹奏出来，这一点对伴奏很重要。首先，我们要熟悉这三种和弦标记。

例：自然三和弦

(1)　Ⅰ　　Ⅱ　　Ⅲ　　Ⅳ　　Ⅴ　　Ⅵ　　Ⅶ-　Ⅰ　（罗马数字标记）

(2)　C　　Dm　　Em　　F　　G　　Am　　B-　C　（英文字母标记）

(3)　1　　2m　　3m　　4　　5　　6m　　7-　1　（阿拉伯数字标记）

以上三种标记除第一种少用外，后两种标记在匹克乐谱上是常用的。特别是对第三种标记法要很熟练，它用得最普遍，便于视奏。第三种用阿拉伯数字标记出的这种和弦，先进之处就是它不受调的限制，任何调的和弦都可以用这种级数关系表示出来。这样，只要熟悉各常用调的常用和弦，视奏的反应就加快了。

我们在练习和弦时，可先练一个调，如C调的各级自然三和弦，就像练音阶一样反复去练习它。

当你熟练了一个调后，其他调的和弦就较容易弹奏了。现代吉他和弦的按法，以外面的1、2、3、4为主，大横按较少。

我们最好能在各级和弦上掌握两个以上的不同音域与转位的和弦造型。例如：

C主和弦，在吉他第一品格上按的是mi型C6和弦 $\begin{smallmatrix}3&①\\\dot{1}&②\\5&③\\3&④\end{smallmatrix}$，在第三品位上按的是sol型的C$\frac{6}{4}$和弦 $\begin{smallmatrix}\dot{5}\\3\\\dot{1}\\5\end{smallmatrix}$，

在第八品位上按的是mi型的C原位和弦 $\begin{smallmatrix}\dot{1}\\5\\3\\1\end{smallmatrix}$，在十二品位上按的是高八度的mi型C6和弦，在十五品上按的是高八度的sol型C和弦。

以上一个C和弦的举例就有这么多不同位置，但都称之为"C和弦"。当然，其他各级和弦同样存在着这么多的变换，但只需掌握两个变换就基本够用了。常用的现代通俗音乐中的和弦包括各级自然三和弦、大七和弦Cmaj7、小七和弦Cm7、大小七和弦（属七和弦）C7、挂四和弦Csus4等，其他和弦不常用。对于我所讲的常用和弦，能熟知这些和弦造型，懂得了一种形态的和弦指法后，将它移动品格就可变到其他调上了。如Csus4挂四和弦 $\begin{smallmatrix}5\\4\\1\end{smallmatrix}$ 是在三品位上按，转到五品位时就变为Dsus4和弦了。

和弦分解与和弦节奏的练习，是现代吉他伴奏不可缺少的重要部分。和弦分解与和弦节奏，往往不标明具体的形态，只写明从某处开始分解或者KO奏，这就要求我们平时多加练习各类分解与KO奏的伴奏型。当然，如果谱面上已经写明了分解和节奏，就要照谱上所作的去演奏了。

三、综合理论问题

70. 问：古典吉他品牌琴弦有哪些？

答：古典吉他琴弦有以下三大品牌：

（1）萨瓦列斯（外文名Savarez，产于法国）

（2）奥古斯汀（英文名Augustine，产于美国）

（3）达达里奥（英文名Daddario，产于美国）

71. 问：在学习吉他的过程中，遇到乐曲篇幅较长就很难记牢，请问背谱有什么方法？

答：首先要说的是，不论是吉他初学者还是在吉他演奏方面有较高造诣的吉他高手，乃至世界上一些著名的吉他演奏家都是要经常不断地反复熟习自己的演奏谱才能巩固音乐记忆的。

背谱有各种方法，有的人在练习阶段就自然地开始背谱了，但记得快，忘得也快。那么什么是最好的培养背谱能力的方法呢？应该选择最适合自己的方法开始较好。

背谱应该从简单的乐曲或是单纯的练习谱例开始，当适应了这种难度后，再去挑战难度稍大的乐谱。这种方法较适合于青少年吉他初学者，在实际的教学中，要教他们学会组织式的背谱方式。

对于成年人或是吉他学习进入一定程度者来说，要从头再来是不可能的，要做的是立足于现在接触的乐曲，在规定的短时间里，反复做练习。但并不是无意识地练，谱子上的每小节都应仔细观察。

在自己认为掌握了之后，合上乐谱，进行背奏，并要对不足之处与乐谱进行对照，然后重新记忆在脑中，直到顺利地背奏出来，再进入下篇。切记，不要在背谱演奏不顺利时就用眼偷看，以免养成习惯。接下来再做的事应该是对每一段落乐句中出现的音型或伴奏型以及乐曲的组合方式有整体的了解。

吉他演奏者们应该知道，任何最终取得成功的事都有刻苦磨炼的过程，背谱能力的培养也是如此。起初被认为是很难记忆的长曲，或一些较困难的乐句，在记忆的初级准备阶段可能是片断的、无法把握全貌的，但坚持作多次背谱练习后，会逐渐清晰地出现在头脑里。即使有些乐曲长时间不弹，稍加复习，也会固定在记忆里，不易忘记了。

🌀 **72. 问：在学习吉他技巧以外，还要注意哪些问题？**

☺ 答：立志成为吉他演奏家或职业吉他手当然要通晓吉他的各类技巧，学习音乐理论、和声学、作曲法、曲式学、音乐史等，但这之外还有哪些课题呢？

人品即琴品。作为一个现实生活中的人，就不能脱离现实，钻进所谓的技术象牙之塔，而应当正视现实，热爱生活，热爱我们的国家，并为国家的繁荣进步作出贡献。要能够从大自然中吸取营养，如古曲《高山流水》就是从巍巍高山、涓涓流水中获得灵感而作。贝多芬的《命运交响曲》则是在耳聋的沉重打击下向命运提出的挑战，同时也代表人类向生活的黑暗庄严宣战。它诞生以来就一直是全世界最宝贵的精神财富，多少仁人志士在境遇悲惨时从《命运交响曲》中获得力量。所以现实的磨炼是不可缺少的。

唐诗宋词中有无数美好的意境，它们和音乐有着非常融洽的联系，所以不能欣赏诗词就不能成为音乐家，因而学吉他的同时阅读唐诗宋词，也是一种学习。

总之，人的一切活动都会在琴声中流露出来，因此要在一切活动中学习音乐。成为一个音乐家，而不仅仅是成为吉他"技巧匠"，是对吉他学习者的最高要求。

🌀 **73. 问：中国音乐家协会考级委员会对古典吉他考级有哪些要求？**

☺ 答：古典吉他考级注意事项有以下几点：

①考生在考级前应做好充分准备，并按照国际标准音高定弦，考级中，考生要严格按照乐谱中标明的速度、力度、表情记号和指法等要求演奏（较高级别中有特殊调弦要求的曲目，建议考生预备第二把吉他，并事先按特殊要求调好弦）。

②考生须从本级曲目中选一首练习曲和两首乐曲应试。

③考级时一律背谱演奏。评委可要求考生在乐曲的任何段落开始或结束演奏。

④考生可以申请跳级考试，跳级考试除完成所报级别曲目要求以外，还必须准备前一级曲目中的一首或两首乐曲供评委审定。

中国音乐家协会考级委员会是国内最大的官方专业考级机构，每年报名参加考级的考生超过一百万人次。欢迎大家积极报名参加中国音协的考级。

74. 问：演奏中如何处理好意识与技术的协调关系？

答：演奏技巧最终是为表现乐曲内容服务的。如果演奏者"技巧"虽好，却不理解作品，或不从乐曲内容出发只单纯炫耀技巧，使演奏成为技巧的堆砌，必然丧失音乐应有的"神韵"，这实际上就是意识与技术的不协调。有些人由于缺少全面的音乐素养训练，常在不自觉中将演奏技巧与音乐表现放在相互对立的位置。一方面，把技巧理解为只需多次重复即可掌握的简单技能；另一方面，又将对音乐内容的理解和表现抽象为一种与演奏毫无关系的东西。

其实，音乐与语言一样，在长句里往往还有细致的逗句和抑扬顿挫的起伏。如果善于发现其中的细致组合，以意识与技术的统一协调加以描绘，就能使旋律显得气息贯通，起伏跌宕，富有歌唱性。比如，对于那些旋律线中夹有隐伏伴奏声部的乐段，应用平行弹法把音型中的每个旋律音按句法组织成大连线使之突出，而伴奏部分则用拨弦弹法轻轻带出。遇到有多声部复调织体的乐段，应尽量处理好对位与节奏的关系。只有具备了良好的音乐修养与演奏技巧，正确协调意识与技术的关系，才有利于将乐曲中的旋律与伴奏、复调与织体弹得层次分明、水乳交融，从而使乐曲的再创造生动且更富有表现力。

75. 问：增强左手的跨度有什么方法？

答：吉他的初学者往往左手的中指和无名指间的指距较难张开，影响按弦到位。即使具有一定水平的习琴者，如果在高音弦低把位上用中、无名指按相邻品格，也感觉到较其他指法困难得多，故中、无名指间的跨度练习应特别加强。这当然可以通过音阶练习来完成，但这类练习有诸多缺点：花费时间太多、枯燥无味、效果欠佳。特别是成年人关节韧带的结缔组织已定型，非经常性的练习不能巩固其效果——即使每天10分钟至半小时的这类练习收益也不一定大。鉴于此，我向自学者介绍一种简便实用的练习方法。

每当左手能空出时（例如走路、吃饭的时候），就将中指扣（勾）压在食指之上，将无名指扣（勾）压在小指之上，这样就迫使中、无名指之间的韧带伸张，久之便能增大中、无名指间的跨度。如果能有节奏地使左手整个手掌一张一弛以带动中、无名指张合，则效果更佳。

由于该练习随时随地可作，甚至在吃饭、睡觉以及右手干活时也可进行，所以能保证经常性，很适合于成年人作为韧带扩张练习（建议习琴者能举一反三，仿照这一方法去作其他练习）。本法经我在学生当中试验，效果甚佳。

76. 问：在吉他演奏中，左手的难点、要点有哪些？

答：左手的演奏技巧在整个演奏过程中起着至关重要的作用。左手臂、肘、腕、手直至指关节和指尖，本身是一个统一协调的整体，各部位既有分工，又相互配合。当然，手指尖是直接按弦的第一线，其他部位则是第二线。为了保证左手指永远处于最有利的演奏状态，手的其他部位必须随着第一线的变动而作出相应的调整。因此，最首要的是把握好整个左手的形态和位置。

塞戈维亚原则："左手肘不过分离开身体，拇指要笔直地轻轻用指尖托住琴颈后部中线。手掌不能贴住琴颈，手腕好像向前推出。手臂自然，左肩不可高举，各指大致与琴格平行，要以最小的力气正确地按在琴格的附近，关节必须充分弯曲，指尖尽量以垂直的姿势按在指板上。"这里要强调的要点，首先是左肘虽然靠近身体，但在演奏过程中，它必须随着手指的按弦、揉弦、换弦、换把动作而

相应改变，否则就会造成整个左手各部位自然生理关系的失调。其原则是以可变部分去适应不可变部分：即乐器形状不可变，而手臂各部位却是可以屈伸转动的。另外，手腕部的向前推出也是一个重要支撑点，若腕部松弛，会使手掌失去支撑，手指必然软弱无力，力量难以到达指尖。只有在腕部协调的情况下，左手指才能在指板上自如地弯曲成垂直的圆弧形态（其发力点应始终出自指根关节），而这时整个手掌则形成一抛物线。同时，为了便于演奏，抬指应该是离弦越近越好，若抬指过高，就会浪费时间和力量（在练习中有意识地抬高手指仅是一种手段而不是目的）。左手的基本训练可采取在每根琴弦的各把位上做1、2、3、4指同时按下和分别按下练习方法。

左手的难点很多，其中就包括换把。在第一把位演奏时，臂、肘、腕都相对稳定，但在换把时就必须相应地改变各部的角度和位置。换把的难点在于空间运动必须与完成动作的时间有机地统一起来，应该是五个手指一起换，而绝不是单个指头的移动。严格来讲，换把分"准备、发动、完成"三个步骤，具体就是以肘部的伸缩和移动来带动腕、手、指的移动。如果是同指换把，就只是一个滑进的过程；如果是异指换把，则不论是从上把换下把还是下把换上把，都要用新把位的头一个音用到的手指提前作收缩准备。另外强调一点，不论单音、和弦还是横按奏法，换把过程中拇指始终要跟上其他四指的移动，只有这样，才能使按弦的手指一直保持最佳演奏状态。很多初学者总以为换把动作应该迅速敏捷，其实换把速度应与乐曲（或乐段乐句）所要求的速度成正比，有时是相当从容的。因为只有从容正确的换把，才能避免痉挛性，而不正确的快动作则往往显得手足无措、无所适从。此外，有关左手演奏装饰音、揉弦、和弦、横按等其他技巧，只要遵循左手运动的协调原理，多加强手指训练，必能取得事半功倍的效果。

77. 问：右手触弦的角度和速度应怎样掌握？

答：在同一把琴上用不同的力度、速度或不同的角度来拨弦，琴的音色或音量上都会产生很大差别，即使是以相同的方法在同一弦的两个不同点上弹拨亦有很大差异。所谓角度，有以下两种情况：①与琴弦截面的角度。②与琴弦平面的角度。由于每个人天生的手形、指头、指甲的差别，虽然原则上同在与琴弦截面垂直的方向拨弦，但在与琴弦平面的角度上各指有所不同，一般手指触弦的方法大致有下列三种：

（1）以手指左侧至指尖正中部分触弦，其食、中二指与琴弦平面左倾的夹角分别约70度和75度，而无名指则垂直于琴弦。

（2）以手指正中部分触弦，其食指、中指、无名指三指与琴弦平面均成垂直状态。

（3）以手指右侧至指尖正中部分触弦，其实指垂直于琴弦，而中指、无名指二指与琴弦平面右倾夹角约为80度。

经过实验得出的结论是：第一种方法弹出来的音色较为柔美、丰满；第二种方法弹出来的音色较为硬朗、明亮；第三种方法弹出来的音色较为锋锐、华丽。这三种方法都是近现代各名家所采用的方法，尤其第一种方法为吉他大师塞戈维亚所使用，具有很大的优越性。

下面再以与琴弦截面的角度来分析，亦存在着三种情况：

（1）拨弦用力方向与琴弦截面垂直，使弦的振动与面板平行，此为正确的弹法。

（2）接近拉弦的钝角角度，使弦的振动与面板垂直，此为错误的弹法。

（3）有可能使指头碰到表面板的锐角角度，弦枕与面板垂直，此为错误弹法。

通过上述分析，我们可以从能发挥吉他音色的准则来选择合适的角度。另外，还有一个能使音色产生变化的原因就是速度。有些人弹出来的音振动比较迟钝，应考虑手指触弦时间是否过久的问题。我们知道，当弹响某音后，只要双手中的任何一个手指触及该响音的弦，则该弦振动即刻就会停止，这就是不可避免的消音。所以要想流畅地弹出旋律，必须在瞬间完成触弦动作，才能产生清晰、富有弹性的音色。当然，手指动作的快慢绝不可和乐曲的速度混为一谈。为了使已经弹过而离开琴弦的手指在触弦的同时能发出声音来，就必须用速度而不是力量去解决。

78. 问：我工作很忙，练习时间不多，请问是否有一种有效的练习吉他的速成法，使左右手的速度尽快提高，特别是提高右手对轮指及分解和弦的控制？

☺ 答：有的。首先，我强调动脑子练琴，寻找适合自己的练习方法克服自己练琴的弱点。下面介绍两种我自己练习音阶、半音阶和分解和弦的方法。

首先，强化耐力和力量。耐力是指连续练琴的时间。刚开始练习音阶、半音阶时，练5分钟两手就发酸了。此时不要停止练习，这正是关键时刻，是体现"练"的时刻。这好比是运动员跑步时出现的"高原期"。坚持练下去，然后适当放松。每天练习20至30分钟，强化熟练程度。音阶、半音阶或轮指一定要集中时间练习，还要细水长流，每日不间断地练习。力量是一切技能的基础，要注意练琴和弹琴并不是一回事。练琴需要尽量用大力度，体现"练"，而弹琴需要有音乐处理，力度要随音乐的表现要求做出强弱变化。

其次，向时间紧、学习工作忙的学员推荐吉他速成练功器（内地许多琴行有售）。这种练功器的全称叫"Ⅱ型国际通用左右手多功能吉他速成练功器"，全塑结构，适用于古典、民谣、匹克等流派，独特设计为练功器、变调器及双拨片一体化，可折叠，练习时打开，有条弦及指板音品，站、坐、走、躺均可练习右手轮指、节奏、分解和弦，左手音阶、半音阶、速度练习、和弦任意变化及震音、滑音、倚音等技法练习。适宜初、中、高级及演奏家使用，工作繁忙或学琴前使用事半功倍。

79. 问：低音副旋律的演奏应注意些什么问题？

☺ 答：吉他属于和声乐器，其弦之多，音域之广，和弦结构之全，在乐器中是少见的。乐圣贝多芬曾言："吉他就像一个小的交响乐队。"显然，古典吉他的演奏具有鲜明的对比，丰富的和声音响，分明的声部层次；同样演奏低音副旋律也应具有很强的音乐性，它与主旋律的关系如同红花与绿叶。如何映衬好"红花"的艳丽，我们不妨从以下几点着手试试。

① 低音音响要柔和。它不宜弹得过重，也不仅仅起到压奏作用，它是乐曲深层声部的艺术表现。演奏时要弹得清晰柔和，富有感情。特别是和弦根音的弹奏，不可为了营造稳定或终止的感觉而奏得生硬、过响，这会影响和声的统一性。

② 副旋律的力度要适中，与主旋律的音响保持均衡，避免出现顾此失彼的情况。副旋律不应弹得太响，以免削弱主旋律的表现力，更不可喧宾夺主。副旋律应时隐时现，营造出一种隐约可感又朦胧不清的氛围，作为主旋律的点缀，增强乐曲情感的复杂化、层次的多元性等。因此力度上要均衡，以求统一。

③ 低声部要重视旋律色彩。从审美角度而言，低声部往往是乐曲的骨架、脊梁，也是感情发展的素描线。因此我们在演奏中应当作旋律来对待，要使低音声部奏出歌唱性和抒情性。例如《阿尔罕布拉宫的回忆》的低音副旋律听起来耐人寻味，具有浓郁的旋律色彩和抒情性。

总之，低声部副旋律如同一幅画的背景，能否与主旋律相协调，能否完整统一地作用于主旋律，对于演奏是至关重要的。如何清晰、柔和、连贯、富有表现地奏好低声部还有待于我们弦上领悟，弦下收益了。

80. 问：为什么弹奏吉他要遵循同弦换指原则？

答：弹奏单音时，除拇指外，食指、中指、无名指在同一根弦上不能用同一手指连续拨弦两次或两次以上，这就是所谓的同弦换指原则。比如 5 3 4 3 中的后三个音在同一弦上，可以用三指（a-m-i）或二指（i-m-i）轮换着拨，但不能用类似m-m-m或i-i-m等有同指连续拨弦的方法弹奏。这个原则对右手技巧的提高很重要。弹奏吉他的右手技巧主要体现在手指拨弦的速度、力度和时值的均匀性上。从拨弦的速度来说，同弦换指比不换指来得快些。因为，用同一手指连续拨同一弦时，手指多一个伸的动作，即手指拨弦后屈向掌心方向，再伸出后才能拨下一个音；而同弦换指方法是一指拨弦后，再拨弦的手指已预先准备好，可以紧跟着拨弦，没有多余的动作。从拨弦的均匀性来说，同弦换指能获得更好的效果，尤其是演奏难度较大、速度较快的曲子时更是如此。因此，没有养成同弦换指习惯的人，在弹奏难度大、速度快的乐曲时，忙乱的手指很难控制拨弦的力度大小和音符时值的一致性，影响了右手技巧的发挥。因此，自学者在学习吉他之初，就要养成同弦换指的好习惯。塞戈维亚在他的吉他教本中特别强调了这一原则，并提供了练习方法（右手练习一）：在空弦上进行任何手指（i、m、a）组合的练习，即①i-m交替，②m-i交替，③m-a交替，④a-m交替，⑤i-a交替，⑥a-i交替，⑦i-m-a-m的反复，⑧a-m-i-m的反复。止弦法、勾弦法都如此练。八种交替反复不可省略，唯有使任何手指的组合都能运用自如，才可以不断地进步。

81. 问：怎样提高演奏音阶的速度？

答：演奏快速的音阶需要左右手动作正确且默契配合。

从左右手的正确动作方面来说：①左手姿势要正确，抬指不能过高，离弦的手指应尽量靠近弦（只要不碰到弦就可以了），这样就能减少手指在空中的往返时间，提高演奏速度。②左手换把要迅速、准确。从4指换到1指时，1指应尽量往下接近4指，以减少换把的时间；同理，从1指换到4指时，4指也应尽量收缩，接近1指。③尽量利用空弦音过渡。④右手至少应用两个手指（通常i、m）交替拨弦。从理论上讲，参与拨弦的手指越多，每个手指得到休息的时间也越长，而且能使手指从容地从拨后位置回到拨前位置，以利继续拨弦。国外有很多演奏家就是用i、m、a这三个手指轮流交替弹音阶的。据说西班牙十弦吉他大师纳西索·叶佩斯就是受钢琴的启发，用右手五个手指轮流交替弹音阶的。当然，我不认为五个手指弹一定好，因为用的手指太多，也会带来另一个问题，即各指的协调问题。但无论如何，右手用2~3个手指应该是很合理且行得通的。

从左右手的默契配合方面来讲：初练时，一定要从慢速开始。先把音阶弹连贯均匀了，再注意音量与音色；然后再提高一个速度级，重新练连贯、均匀、音量、音色，直至快速。我认为，做这些练习最好要在节拍器的控制下进行，一星期提高一个速度档次。虽然刚开始会觉得很方便、很容易，但随着接近极限速度，你会觉得再提高一个速度档次是多么的艰难。因此，千万不要忽视慢速时的练习。接近极限速度时，你可练一个月再提高一个速度档次试试，如仍不行，那么只能退回到原来的速度再耐心地练习。长久坚持下去，你必定能弹出一串漂亮、华丽且快速、清脆的音阶。

82. 问：为吉他配歌曲和声时，需不需要注意转位和弦与原位和弦的区别？

答：这个要看音色的需要，其实功能是一样的。一般说来，如果歌曲所用节奏较简单，和弦使得也不是很复杂的话，适当使用一些转位和弦能使和声更丰满，音色更丰富。

83. 问：我的听音能力不好，有什么办法训练一下吗？

答：要想提高这个能力首先就要多听，多听各种风格的音乐，然后在脑子里回忆它们的旋律，好尝试着哼唱出来，再试着把你哼唱出的旋律落实到琴上，这样的方法对提高你的听音能力会有助。

84. 问：怎样进行吉他合奏？

答：吉他合奏的最简单形式，便是一把吉他弹奏主旋律，另一把吉他弹奏和弦伴奏。担任和弦奏的吉他，用击弦或勾弦均可以。伴奏时按照乐曲的风格赋予恰当的节奏，如探戈风格的歌曲可以探戈节奏型。如技巧熟练的话，在乐句或乐段转折处，可适当加入各种合适的变型节奏或装饰伴奏以丰富乐曲。

三把吉他合奏时，除上述两把琴外，另一把琴可用于演奏低音。

四把吉他演奏时，除上述三把琴外，第四把琴可用来演奏副旋律或各种装饰性过门。

另外，吉他还能与其他乐器合奏。效果较好的有小提琴、长笛、风琴、手风琴、曼陀林等。吉合奏中，如加入一套爵士鼓加强节奏感，则效果更佳。

85. 问：弹奏匹克吉他，拨片上拨和下拨有什么规律？我为什么常碰到别的弦？碰弦后又如何消音？

答：弹奏匹克吉他时，为解决速度问题，常用拨片上下拨结合的方法，但并没有什么规律与定。在乐谱中所注的指法、上下拨等只能供参考，演奏者可以根据自己的摸索作适当的改动。在快弹奏时拨片可先下拨后上拨，也可先上拨后下拨，这得看情况而定。总之，在速度较快的地方，拨又感到力不从心时，必须安排好拨片上下拨。

至于弹奏时拨片碰到不该碰到的弦，这是在所难免的，即使最伟大的演奏家也不例外。当然，夫深的人这种失误少些，而初练者则经常出现，一旦出现，不按弦的左手指应该迅速把所碰的弦捂下，以制止它继续发音。

86. 问：匹克吉他的伴奏技术如何掌握？

答：匹克吉他的伴奏技术虽然千变万化，但最根本的无非是重叠和弦的奏法与分解和弦的奏法重叠和弦的奏法具体来讲就是急速扫弦。严格地说，匹克吉他不可能同时使多根弦发音，因为拨片的触点只有一个，无论是从六弦急速地下拨到一弦，还是从一弦上拨到六弦，都是逐次弹出的。不过音乐的感觉来讲，急速的扫弦给人的印象和起到的作用，还是具有同时出音的功能，俗语叫打和弦匹克吉他这种打和弦的效果是非常好听的，尤其是伴奏节奏感强烈的、带劲的摇摆曲、摇滚曲以及流行歌曲的高潮段落时，更能起到推波助澜的作用。匹克弹分解和弦的奏法，是根据曲调的要求，按定的和弦及该和弦排列的顺序，依次用拨片弹出，同时按曲调的要求，用拨片扫弹两根弦或弹一根

弦，但这要根据和声效果的要求来决定。和声的排列顺序是多种多样的，初学者只能从简单的、方正的分解和弦入门，逐步学到比较复杂的分解和弦，匹克弹奏的分解和弦特别适合伴奏优美柔和的曲调，其悦耳透明的音色至今还没有其他乐器可与之媲美。

匹克吉他的扫弦，要求拨片触到每根弦的力度一样，密度也一样，和声效果要丰满。扫低音时，音色要浓厚；扫和弦时，音质要清晰。初学时，可能一下难以达到以上标准，因为用拨片弹琴也需要一个习惯与熟练的过程，特别是持拨片的大拇指与食指用力过大，或拿得很死，会使拨片扫弦时失去一定的韧性。这时，拨片横冲直闯，强行通过所有的弦，吉他琴弦就不耐烦地发出嘈杂刺耳的声音。所以初学者应该静下心来，仔细地听拨片触动每一根弦发出的声音。此时，右手臂、手腕要放松，拨片也不要拿得过紧，大拇指与食指的主要任务是保证拨片的尖端与食指的指尖一致，大拇指的指肚垂直于食指，夹住拨片，以不掉下来为准则。这时，右手腕用力朝下挥动，右手臂因为手腕的挥动而被带动，主动的是右手腕，手腕的挥动要有弹性，就像平常用右手几个指关节轻松地敲桌子一样。开始不能急躁，更不能急于求成地乱打乱敲。

为了掌握正确的拨片触弦，我们必须要讲到拨片的尖端弹弦时运动的轨迹了，这是扫弦的重要窍门。

拨片的尖端扫低音弦时，持拨片的手腕要灵活而又有弹性地转动，这时拨片的尖端运动轨迹是弧形的。扫弦后，手腕的动作马上收回到打弦前的预备动作，准备再次打低音弦，或者作扫弦动作。

扫弦的预备动作是，持拨片的手腕稍向外翻转一点，使拨片与琴板面成45度的倾斜。此时，手腕不能转动，要干脆地直下，拨片的运动轨迹是直线的。拨片的尖端从五弦或者四弦开始，依次弹到一弦，并且触弦的力度一定要均匀。这时，如果弹某一根弦的力度大了一点，这根弦的音就会跳出来，破坏整个和声效果。

拨片的平面要与弦的方向一致，不能歪斜。稍有一点歪斜，琴声就不清脆、不明亮。弹低音弦时，拨片的触弦部位要深一些，大约2毫米；弹高音弦时，拨片的触弦部位要浅一些，大约1mm。

匹克吉他分解和弦奏法的低音部分跟扫弦的低音一样，只是和弦部分要根据谱例所记的和弦分解顺序，即每一个和弦逐次出现的单音排列，用拨片清晰地一个个先后弹出。弹这些和弦中的单个音时，可用右手的无名指支撑在琴板面上，这样对初学者会容易一些。因为手腕一旦悬空，要想准确地只弹某一根弦是有困难的。

87. 问：初学匹克吉他时右手小指要不要支撑在面板上？

答：右手是表情、节奏、力度、速度表现的中心。要达到这种层次，右手的每个部位与每个手指都要在合理的安排下完成弹奏动作。

① 大指和食指：这两个手指的职能是掌握、运用、控制好拨片，也是右手调节的关键部位，通过它来运用各种弹奏技巧。

② 中指、无名指和小指：密切配合手腕，辅助大指食指在演奏中进行速度、力度、音色上的变化和右手松与紧、疏与密的动作。

③ 小臂是固定右手弹奏的重要部位，它的位置正确与否决定了手指、手腕的弹奏动作的是否能正常进行。

以上三点对于我们掌握右手支撑点和小指职能的认识是不能忽略的。

右手的支撑点为什么要用小臂，而不用小指？因为演奏时，要以六根弦的范围作为活动圈，而○指支撑后很难完成好这个基本弹奏要求。采用小臂支撑点后，小指由支撑功能改为演奏功能后，能○手腕手指放松自如，弹奏力量集中，技巧容易发挥，并在活动圈形成一个完整的弹奏动作。另外，○指支撑在面板上，不仅影响琴板的振动和共鸣，还会使手指人为的紧张，对大指的灵活有直接的影响。如有些初学者左手小指演奏不灵活，毛病往往出在左手大指持琴的紧张和僵硬，大指会影响○指，那小指也会波及大拇指。同理，右手也是如此。当然，有些吉他手有时也将小指靠在琴板上，这一般都是在弹奏慢旋律、随意性、表现性时采用的一种变化手型。我们在教学的基础阶段，则尽量○使用科学的安排，使之规范化、理论化。这和写字一样，先写正楷，后写草体。

艺术上的见解不同，各人的方法风格不同，这是很正常的。近代吉他大师塞戈维亚的教学特点就是，他的学生没有一个与他弹得一样，但并不是说不要正规、科学，而是在科学的方法下发挥各人的特点，将科学与个性化统一起来。艺术不能强求绝对的统一，相信对小指职能的研究，将会有助于右手的科学、完整、和谐、统一。大家不妨一试。

88. 问：吉他弹唱的弹和唱怎样才能配合默契？

答：许多刚刚开始学习弹吉他的学员，总是感到弹和唱无法配合得好。有的学员吉他弹得起来，但总唱不起来；或者是弹和唱不合拍。有的学员唱得起来，而用吉他又无法伴奏，这是什么原因造成的呢？

要使民谣吉他弹唱配合得好，唱得动听，必须具备以下几个方面的条件。

第一，各种调式的和弦把位必须记牢，左手换把必须连贯。在唱流行歌曲时，切不能唱一句，停一下，换一个和弦再唱，这样就会影响歌曲的整体感，唱出来的歌当然不动听。所以，必须事先把各种调式的和弦把位切换练熟，可一个调式一个调式地进行练习。

第二，右手的伴奏必须运用自如。无论是分解和弦的伴奏，还是慢弹伴奏，都必须熟练。往往开始练习时，可用较为简单的分解和弦来伴奏和练习，当左手和弦已练熟，歌曲也能唱起来时，再换成原来歌曲所需的伴奏。另外，慢弹伴奏对初学者来说较难掌握，可先用同拍的分解伴奏来代替，等慢弹伴奏练熟再把它运用进去。

第三，歌曲必须唱好。许多学员往往歌曲还唱不好，就急于用吉他弹唱。有的连歌曲的节拍、音准都不对，试想怎么能弹唱好呢？所以，必须把所要练习的歌曲唱准、唱好，才能和吉他配合得好。关于流行歌曲的唱法，还可向有关的声乐老师请教。

89. 问：怎样练好轮指？

答：轮指即同音的急速反复。用右手各指均匀快速交替弹奏，使细碎的同一音持续反复，构成流水般的旋律，其音色十分迷人。这是古典吉他中最重要且最有表现力的技巧之一。

很多读者认为古典吉他难学，其主要困难除了乐谱难记之外，就是难过"轮指"这一关。熟练掌握好轮指技巧，必须有一个月以上每天一小时左右的连续练习。初学时以第一弦为最佳练习对象。首先专门练习无名指、中指和食指的速度、力度和连贯度，练习时每个指头都要有一定的弯曲度，这样才会弹到别的弦上去。三个指头都用指甲直接碰弦为最好，同时应在无名指上多花功夫，因其天生无力

不灵活，容易影响演奏的连贯性。当三个指头熟练后，再试着把拇指弹的低音加上去，注意拇指拨弦不能过重，其音量应与另三个指头相近。当你的轮指演奏只需注意拇指低音，而食指、中指和无名指已经是一种熟练的"机械"动作时，轮指就算真正学会了。下面是编者辅导学生时常用的轮指练习方法。

左手按和弦变化规律

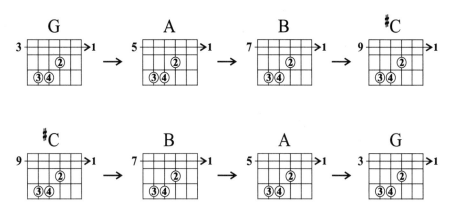

右手拨弦规律

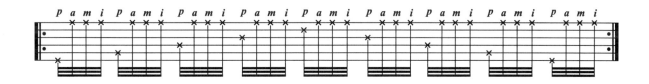

左手每次按住一个和弦，右手按谱面要求完整演奏两遍轮指。即左手指上行依次按ＧＡＢ#Ｃ和弦，然后下行依次按#ＣＢＡＧ和弦，左手指上行变化时，轮指演奏会有一种越来越紧张的效果，左手指下行时轮指演奏会有一种越来越放松的感觉。

初学者练习轮指时，右手一定要从慢弹开始，要求弹得均匀、连贯和有颗粒感。左手转换和弦时整体平移手指指型即可。

轮指练习半年以后，如果弹得已经不错了的话，左手指可以按半音移动来转换和弦。即左手指上行依次按G #GＡ#ＡＢＣ#Ｃ和弦，然后下行依次按#ＣＣＢ♭Ｂ♭Ａ♭ＡＧ和弦。

轮指练习熟练到一定程度之后，可以适当增加难度，即在第二弦到第五弦上完成轮指弹奏（左手按和弦变化规律同前），右手弹奏方法如下：

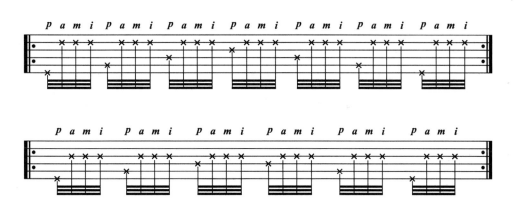

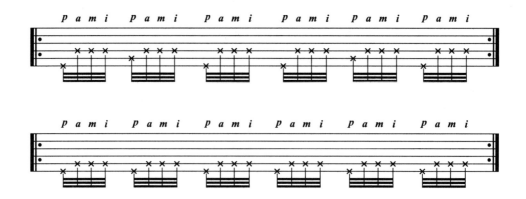

☀ 90. 问：怎样成功地举行吉他音乐会?

☺ 答：中国的吉他爱好者目前已超五千万。虽然国外的吉他演奏家们多次来我国演出和讲学，但远远不能满足吉他爱好者的需求。好在在我国的几次吉他比赛和交流会上，涌现出一批优秀的演奏员，他们准备举行吉他音乐会，使更多的人热爱吉他，理解吉他。

下面编者就吉他音乐会的主办谈一些体会。

1. 克服心理障碍

只要是世界一流吉他大师或演奏家，都会具有相当的舞台经验和心理素质。但舞台上不能正常发挥水平的也大有人在，为了防止这些情况的产生，在开音乐会前最好进行数次小型的预演，也可自录音机的录音来练习。每天进行从头至尾的曲目演奏，并想象在舞台上演奏的情景。

以上是消除心理障碍的最有效方法。当然，也有人说吃点镇定剂对演奏会有好处，这不过是对演奏者有一种自身的心理安慰罢了。

在演奏会前最好不要洗手，以免手指变冷和不灵活；少喝水减少些精神压力。

不要迈着速度不均的步子匆匆上台，必须充满诚意地行礼，慢慢坐下，再用心和大脑来决定开始乐曲的速度，依次进行演奏。

如果发生错误的触弦，千万不能停下或加以改正弹奏，因为音乐的流动感极其重要。假如演奏中有速度和节奏分裂的现象，必须马上改正，以防音乐的中断，不要在台上出现错误的表情。

演奏前可喝一杯热茶，进行深呼吸定定心。不能空着肚子上台，要吃些简单食品。

要做到无顾虑的演奏，则需把注意力放在左手指上，不看观众，避免演奏时注意力分散，产生心理压迫感。在整个演奏过程中，随着音乐，内心进行歌唱，则是成功的象征。

2. 作好演出前的必要准备工作

要成功地开好一场吉他音乐会，首先必须精心选择演奏的曲目，分析自己技术上的不足之处，找困难的乐句乐段练习。

在演奏会上，琴弦的使用也颇重要。如用一套优质弦，则可为音乐会增色不少。一般来说新弦易跑弦，弹奏力度较弱的人在一星期前换弦较为理想，而对于大力度或喜欢在高品位练习的人来说三日内换弦最佳。

演奏前要保护好指甲，万一指甲受伤，则是最大的遗憾，过去的努力将成为泡影。

上台之前，也必须先检查舞台环境，特别是椅子和脚凳的高度，如有一点不适将会影响你的

。

要提早到剧场，并带上全部乐谱，即使在演奏前忘掉一句，也不必惊慌，可仔细地重看一遍。

3. 注意服装、礼仪

在音乐会上，演奏者不干净的头发和不规则的发型对观众都是失礼的。在服装上，男性以西服（或燕尾服）和领带（或领结）最适合，这样可以先给观众一种美好的印象。

行礼必须真诚得体，仓促不落实的行礼是最要不得的。演奏者在舞台上不可东张西望，和音乐无的动作一概禁止，如摸摸鼻子、搔搔耳朵、举手等。

请记住，美丽动听的音乐，决不是演奏者一人建立的，观众也是音乐的一部分。

91. 问：怎样克服舞台演奏的恐惧感？

答：无论是业余吉他爱好者还是职业吉他演奏家，都认为在室内演奏古典吉他是最令人陶醉的。舞台演奏常常会给演奏者带来恐惧，这种感觉令人生厌。要想克服舞台恐惧问题需注意以下几点：

1. 寻求正确的练习方法

练习当中应避免无目的的重复与错误的重复。对乐曲中出现的重难点要分析透彻，安排选用最佳法，有目的地各个击破。

2. 经常聆听演奏家的录音

经常听演奏家演奏的名曲，对解决乐曲中的难点大有裨益。它不但能激起你的情感，而且还能获清晰的记忆，精神上得到鼓励。

3. 夸张练习

① 交替练习：用各种速度对比进行疾缓交替练习，用各种力度对比进行刚柔交替练习，用各种节变化进行指根关节的交替练习。

② 响练：临近登台演出的前一阶段要抽出一定的时间进行响练。响练可以壮胆，使人兴奋，建立胜信心。

4. 徒手背奏练习

可以利用空暇时间进行徒手背奏练习，这对发展内心听觉极为有利。通过内心听觉使手脑同步进，大脑得到思索，手指得到有规律的运动。此处无声胜有声的徒手背奏练习可以减少耳朵和肌肉的劳，带来心理上的轻松愉快之感。

5. 分析作品

了解作品的含义、曲式结构、作品风格、时代背景等等。对整个乐曲作出详细的划分，找出相似段及个别难点之处，加以有目的的分解及组合练习。

6. 巩固练习

乐曲能演奏下来之后进而达到娴熟程度，心理与生理更为协调，恐惧感逐渐减退。在此基础上再行艺术加工，使音色、力度、感情诸多方面不断得以提高，将作品演奏得富有艺术魅力。

整个演奏是个人对乐曲的轻松驾驭及专心致志地传达内心情感的过程。演奏者只有一个心愿——他对音乐强烈的感受传达给听众，使听众和他一起步入美妙的梦幻世界。

☺ **92. 问：如何准备比赛曲目？**

☺ 答：准备比赛的第一步是要选择合适的自选曲目。挑选参赛曲目应注意以下几点：

① 力所能及；

② 技巧表现丰富；

③ 长短适中；

④ 曲目搭配有风格对比。

一般来讲，比赛的准备时间不会很长，所以应尽量避免"临阵磨枪"，不要赛前临时挑选新曲目。

在练习参赛曲目的过程中，应经常了解别人的反应，体会弹出的东西在别人心中产生的印象。还以借助于录音机来验听自己的演奏在音准、音色、节奏、音乐表现等方面的问题，并加以及时的调整。

☺ **93. 问：练习过程中有哪些建议？**

☺ 答：如果你花一点时间来思考、理解下面这些建议，并按照它们去做，相信会帮助你提高吉他艺，成为一个更好的吉他手。

（1）练习时前面放面镜子，对照镜子看自己的身体、手臂和手指。仔细体会并发现自己身上、上是否有肌肉紧张不顺畅的地方。确保你的坐姿和持琴的姿势没有给你带来任何不舒服。

（2）争取让错误只出现一次。在练琴的过程中出错是难免的，但不要盲目地重复你所弹错的方，先停下来思考一下导致错误的原因，发现它并改进它，让你的手按你的意志弹出正确的结果。每一个错误都看成是一次学习的机会，找原因并改进。

（3）追究每一个错误的细节，在头脑中清楚明确地知道发生了什么。是哪个音少弹了或没弹准应该用哪个手指去按弦，在按弦之前手指应该停留在哪个位置，作什么准备。

（4）每天都坚持给自己的弹奏录音。仔细听自己的弹奏，从中找出你最不满意的部分，想想能把它弹得更好。

（5）尽量多在他人面前演奏。每一次都要清楚地意识到自己的感觉如何，弹奏如何，身体上是有紧张感，情感上是否投入了，在心理上是紧张、焦虑，还是感到了演奏音乐的快乐。这些分析有于你了解自己，看在哪些地方需要提高，成为一个成熟的演奏者。

（6）将你的手指看作是不同的人，你可以假想它们有自己的名字，它们在一起是一个乐队，互配合。每当你用一个手指按弦时，你要想象自己就是那个手指人。这种想象可以让你在弹奏中更细地体验手指的感觉。缺乏对手指的感觉是引起各种演奏技术难度的根源。

（7）你的面前除了曲谱之外，还要放一个记录本，每当你发现了自己的弱点，或最需要改进的方，或需要加强练习的地方，都要把它们写下来，还要再写出你决定如何改进。把它经常放在你前，或打印出来钉在某个地方让自己能经常看到。经过这种反复的提醒，在下一次练习时你会下意地注意。

（8）在每一次移动手指时，要思考你的下一个动作。

☺ **94. 问：怎样提高练琴的效率？**

☺ 答：要提高练琴的效率，就必须进行有计划性、针对性的练习，也就是要清楚自己在练习什么要做到这一点，首先你要为自己制订一个计划，可以分长期的和短期的。我们可以从以下几个方面

进行计划的制订：

（1）弄清楚吉他演奏的学习有几个方面，比如有技巧、基本功、乐理、乐感等，制订每个方面的练习计划。

（2）弄清楚自己的优点和缺点，设计出针对自己缺点的练习计划。

（3）每阶段（比如一周、一月、一年）都有详细的练习计划和要达到的目标，努力去完成自己的计划，尽可能地去达到目标。

（4）短期的计划和目标必须是切合实际的，应该比自己现有水平略高一些，稍微努力就可以达到的。

如果你正处于入门阶段，自己还没有办法为自己设计计划，那可以找位老师让他帮你制订计划，或者找位弹得比较好的朋友帮你设计。

专业吉他手之所以专业，很大程度上是因为他们有大量的练习时间。在国外，职业吉他手每天练习（包括排练）8～10小时是很平常的事。而业余吉他手之所以"业余"，很大程度上是因为他们只能在有限的业余时间里练习。两者在能力、水平上的差别是极为明显的。而造成这种差别的一个重要因素就是练习时间，而非能力。就你个人而言，一天练习3小时与一天练习6小时，琴技的提升是绝对不一样的。因此，第一重要的是保证足够的练习时间。到底多少时间适合，则因人而异。在保证练习时间的前提下，结合以下几条秘诀不但可以提高练习效率，还能使练习事半功倍。

1. 每次都要正确地"热身"

刚从别人那里拿来一堆快得像机关枪似的旋律就开始练习，这可不行。弹吉他也像跑步或任何形式的运动一样，手指需要先做"热身运动"才能达到良好状态。你首先需要做一些左手手指的扩展运动，从幅度小的到幅度大的，然后再做一些音阶弹奏练习。这类练习有很多，你可以选择一套自己喜欢的。

2. 在学新东西的时候，练习的速度以不犯错为准

这一点再怎么强调也不过分，每次你学弹一首新旋律的时候，第一次弹的状况就会被你的大脑牢记，并在将来依此指令弹出。因此，如果你允许自己弹错，而不停下来纠正，你实际上是在告诉你的大脑，可以一遍一遍地犯同样的错误。除非你借用某种信号，让大脑知道错误是不可接受的，否则，错误就会被编成程序，永远地停留在你的潜意识里。一旦定好了程序，犯同样错误的可能性总是存在的。即使你想努力重新改写程序，潜意识里也有了弹奏同一段旋律的两个程序。这样，你上了台，用哪一种程序呢？正确的概率只有百分之五十，这多可惜。要避免这一点，就需要你在平时的练习时，不要弹错，特别是最初的几次。而不弹错的关键就是放慢速度。等弹奏熟练之后再加快速度到正常的速度下弹奏，同样要以不犯错为准。

3. 一旦你弹熟一个旋律，就放下吉他，在脑子里想象它

在你缓慢且正确无误地弹奏一段旋律之后，把吉他放下，闭上眼睛，在脑海里想象刚才正确的弹奏动作，想象刚才弹奏的音符（特别是重点难点），想象你的手指在缓慢地弹奏一个又一个音符。你要学会这种想象，它可以使你的练习效率提高30%。也就是说，别人弹奏10遍，你只要弹7遍加3遍想象就可以了，并且效果好得多。这种练习可以在沉思或入睡之前进行。这种练习的另一个好处是可以培养你快速集中注意力的能力。

4. 在练音阶或其他重复性技巧的时候，可以看电视或聊天

这一点听起来有点奇怪，我来解释一下。前面说过，你在学新东西的时候，要尽量减少分神的东

西，以便使你的头脑编好正确的程序。但是，等到你真正学会了，可以闭上眼睛想象出整个旋律的时候，就应该让负责速度和灵活性的神经元接管它们。所以，看电视的时候进行音阶等练习，实际上是分散你大脑的注意力，让它不再起作用，这样就可以最大限度地放松，而让神经元最大限度地发挥作用，这样速度就产生了。看电视或聊天时若觉得吉他音量大的话，可以用一块布塞在靠近琴码处的弦的下面。

5. 弹奏的时候不要看手或吉他的琴颈

我们已经知道了让大脑不起作用的好处，现在我们再让你的眼睛也起不了作用。再说一遍，如果你弹曲子的时候眼睛还得看指板，那么说明你还没有真正掌握这个曲子。不仅如此，你甚至还不了解吉他上的各个位置。在演奏音乐的时候，眼睛是五种感觉器官中最不重要的一个。想一想一些盲人音乐家，他们的优势在于，当没有视力的时候，听觉和触觉的敏感性会提高到一个新的水平，你也可以试一下闭着眼睛弹的效果。如你仔细观察最出色的乐手演奏，就会注意到他极少看自己的手或吉他（即使偶尔看也是另外意义上的看，不是为了去找准音符）。你应该看你应该看的地方，如你的观众。要养成不看手或琴颈的良好习惯，这一点很重要，并且要从现在开始。

6. 一定要背谱

当你把一段旋律的节奏、速度、把位和音符都搞清楚后，就应把谱子放到一边去，越早越好。你要努力记住谱子上的一切，并把它转化成旋律刻在脑子里。今后你只要想到了这段旋律，马上就可以把它弹出来。

7. 大量的短时间练习效果最好

一个人的注意力只能维持一定的时间。已经有人证明了，几次短时间练习加上休息，比起一次长时间的练习，效果要好。我自己弹琴时发现，如果集中精力练一个小时到二个小时后，休息15到30分钟，然后再接着练，练习的效果就非常好。如果我某一天不在状态，或者不知为什么注意力不集中，我就把每段练习时间缩短到15分钟，中间可能休息15分钟。实验一下，找到你自己独特的生物钟，然后再决定什么时候练习及练习多长时间。

上述这七个秘诀有的你可能知道或听说过，也可能正无意识地使用其中的一两个，这是不行的，也是远远不够的。你要真正理解并持之以恒地全面使用它们。刚开始的时候可能有些不太适应，熟练运用之后，效果就会很明显了。

☼ 95. 问：音阶练习有哪些常见的缺点与基本要领？

☺ 答：为什么要做音阶练习？

（1）大多数音阶，左右手8个手指都用得上，练习音阶可以训练手指的平衡能力。

（2）音阶练习可以熟悉指板音位，全部音阶由24个大小调式组成，而我们接触最多的欧洲音乐，几乎全部包含在这些调式之中，熟悉了音阶，也就大体上熟悉了这些调式。

（3）实际上音乐就是由完全或不完全的音阶组成的，尤其是旋律声部。

（4）音阶看似简单，其实严格要求均匀、快速、颗粒感的话，是很难做好的。

（5）在音阶练习中加入不同的节奏、重音、力度，并使用所有能够想象得到的右手手指组合（我要求学生使用im、ia、ma、pi、pm、pa、ich、mch、ach、ami、ima、mia、mai、pima、pami等，凡能够想得到的组合来练习，有的组合可能缺乏实用性，比如ch指加入的组合，但对训练右手手指作用极

大），会发现音阶练习真的很丰富。

（6）音阶练习对左右手协调能力的训练作用极大。

实践证明，经过训练ch指后，a指难以控制自如的难题似乎迎刃而解。其实练习手指无非是练习大脑对手指的控制能力，手指、耳朵接收并反馈信息，经神经传输，大脑分析判断、发出指令，神经再传输回去。控制能力的训练是全面的，我以为不应当因为小指用得少就不练习。

音阶练习常见的缺点：

（1）做不连贯，像弹顿音。

（2）颗粒感差，含混不清。

（3）音色、力度不均，缺乏统一性。

（4）右手各指没有独立的拨弦动作，有时是一个手指带出了另一个手指。

（5）左手手指移动时多余动作过多。

（6）只强调速度，忽视声音质量。

（7）左手不能在四五六弦做到直起直落，杂音太多。

（8）缺乏音乐性，表情干瘪麻木。

音阶练习的基本要领：

（1）手指垂直起落，抬起时的高度不可过高，以1cm左右为宜。

（2）为了连贯，下一指按实前，前一指不能抬起。

（3）左手始终保持恰当的弧度，不能因为换弦而动作走形。·

（4）左手尽量垂直于指板，以指尖按弦。

（5）发力以按实琴弦为准，不能太大。左指动作要连贯、柔和、自然。

（6）速度不能求快，应以能够清晰、连贯、均匀地演奏为准，逐步提高。

（7）高把位注意声音控制，不能"虚"，右指适当加力。

（8）最低音和最高音最好强调一下。

（9）右手各指一定要独立完成每个拨弦动作，不能"顺势"带过去，注意相邻的音音色要统一，力度也要统一。

（10）最好加上不同的节拍、力度练习。

96. 问：能介绍一下和弦构造与计算公式大全吗？

答：和弦构造与计算公式如下图所示。

序　号	和弦标记	和弦名称	和弦内音	和弦公式
1	C	大三和弦	1　3　5	大三度＋小三度
2	Cm	小三和弦	1　♭3　5	小三度＋大三度
3	C-5	大三减五和弦	1　3　♭5	大三度＋减三度
4	C+5，C+，Caug	增和弦	1　3　#5	大三度＋大三度
5	Cdim，C⁻	减和弦	1　♭3　♭5	小三度＋小三度

序 号	和弦标记	和弦名称	和弦内音	和弦公式
6	Csus4	挂四和弦	1 4 5	纯四度+大二度
7	C6	大六和弦	1 3 5 6	大三和弦+大二度
8	Cm6	小六和弦	1 ♭3 5 6	小三和弦+大二度
9	C7	大小七和弦	1 3 5 ♭7	大三和弦+小三度
10	Cmaj7，CM7	大七和弦	1 3 5 7	大三和弦+大三度
11	Cm7	小七和弦	1 ♭3 5 ♭7	小三和弦+小三度
12	CmM7	小大七和弦	1 ♭3 5 7	小三和弦+大三度
13	C7+5，C7#5	大小七增五和弦	1 3 #5 ♭7	增和弦+减三度
14	C7-5，C7♭5	大小七减五和弦	1 3 ♭5 ♭7	大三减五和弦+大三度
15	Cm7-5，Cm7♭5	小七减五和弦	1 ♭3 ♭5 ♭7	减三和弦+大三度
16	C7sus4	大小七挂四和弦	1 4 5 ♭7	纯四度+大二度+小三度
17	C7/6	七六和弦	1 3 5 ♭7 $\dot 6$	七和弦+大六度
18	Cm79	大七九和弦	1 3 5 7 $\dot 2$	大七和弦+小三度
19	Cmaj9，CM9	大九和弦	1 3 5 7 $\dot 2$	大七和弦+小三度
20	C9	属九和弦	1 3 5 ♭7 $\dot 2$	大小七和弦+大三度
21	C9+5	属九增五和弦	1 3 #5 ♭7 $\dot 2$	大小七增五和弦+大三度
22	C9-5	属九减五和弦	1 3 ♭5 ♭7 $\dot 2$	大小七减五和弦+大三度
23	Cm9	小九和弦	1 ♭3 5 ♭7 $\dot 2$	小七和弦+大三度
24	C7+9	属七增九和弦	1 3 5 ♭7 #$\dot 2$	大小七和弦+增三度
25	Cm9#7	小九增七和弦	1 ♭3 5 7 $\dot 2$	小大七和弦+小三度
26	C7♭9	属七减九和弦	1 3 5 ♭7 ♭$\dot 2$	大小七和弦+小三度
27	C7-9+5	属七减九增五和弦	1 3 #5 ♭7 ♭$\dot 2$	大小七增五和弦+小三度
28	C7-9-5	属七减九减五和弦	1 3 ♭5 ♭7 ♭$\dot 2$	大小七减五和弦+小三度
29	C69	六九和弦	1 3 5 6 $\dot 2$	大六和弦+纯四度
30	Cm69	小六九和弦	1 ♭3 5 6 $\dot 2$	小六和弦+纯四度
31	C11	十一和弦	1 3 5 ♭7 $\dot 2$ $\dot 4$	九和弦+小三度
32	Cm11	小十一和弦	1 ♭3 5 ♭7 $\dot 2$ $\dot 4$	小九和弦+小三度
33	C11+	九增十一和弦	1 3 5 ♭7 $\dot 2$ #$\dot 4$	九和弦+大三度
34	C13	十三和弦	1 3 5 ♭7 $\dot 2$ $\dot 4$ $\dot 6$	十一和弦+大三度
35	C13-9	十三减九和弦	1 3 5 ♭7 ♭$\dot 2$ $\dot 4$ $\dot 6$	七减九和弦+大三度+大三度
36	C13-9-5	十三减九五和弦	1 3 ♭5 ♭7 ♭$\dot 2$ $\dot 4$ $\dot 6$	七减五和弦+小三度+大三度+大三度

限于篇幅的关系，以上只列举了根音为C的各种和弦，以其他音为根音的各种和弦我们可以根据以上C类和弦的构成公式进行推算。如：C和弦组成音为1、3、5，公式为大三度+小三度，以此我们可以推导出D和弦。D和弦以D（2）音为根音，套用公式大三度+小三度可以推导出D和弦的组成音为2、#4、6。其他各类和弦都可以以此方法来进行推导。

⊚ 97. 问：请介绍一下各级和弦功能？

☺ 答：流行音乐中一般只讲大调的和弦而很少把小调单独作为一种调式重新定义，因为流行音乐中关系大小调和弦共用的现象十分普遍，如果用经典和声学解释反而会变得更复杂。

下面我们以C大调为例来进行简单的说明。基本和弦共7个：C、Dm、Em、F、G、Am、Bdim，它们分别是Ⅰ、Ⅱ、Ⅲ、Ⅳ、Ⅴ、Ⅵ、Ⅶ级和弦。Ⅰ、Ⅳ、Ⅴ级和弦称正三和弦，Ⅱ、Ⅲ、Ⅵ级和弦称副三和弦，Ⅶ级和弦在流行音乐中极为少用。Ⅰ级和弦也称主和弦，Ⅳ级和弦也称下属和弦，Ⅴ级和弦也称属和弦。接下来我们重点介绍每个和弦的功能属性。

C和弦：即Ⅰ级和弦，是用来明确调性的。一般大调的歌曲都以它开始，也以它结束。不过在曲子的中间可以尽量少用主和弦，否则老是给人以终止感，乐曲的进行也会很僵硬。

Dm和弦：即Ⅱ级和弦，是一个很柔和的和弦，它最重要的用途就是放在属和弦即Ⅴ级和弦之前。而Ⅴ级和弦则自然要回到Ⅰ级和弦，所以很容易就形成了Ⅱ→Ⅴ→Ⅰ的和弦进行。这是一个极其常用的和弦进行。

Em和弦：即Ⅲ级和弦，也是一个十分柔和的和弦。音乐的进行中有了它马上就会变得柔美而略带忧伤。Ⅰ→Ⅲ→Ⅳ的进行，也就是C大调中的C→Em→F，是一个很常用的进行。乐曲中本来用Ⅰ级和弦的地方有时可以考虑换成Ⅲ级和弦，音乐立即就不僵硬了。港台音乐中这种手法很常用。

F和弦：即Ⅳ级和弦，大调中的又一正三和弦，属于骨干和弦之一。它十分明亮，让人感觉心胸开阔，有一种一下子"飞"起来的感觉。我们听到的美国乡村音乐和描写西部大草原和大峡谷的歌曲都使用Ⅳ级和弦来表现。Ⅰ级和弦后面跟Ⅳ级与跟Ⅲ级和弦是绝对不同的。

G和弦：即Ⅴ级和弦，大调中的第三个正三和弦，任何一首歌曲都不可缺少。它起着对主和弦支撑的作用。乐曲的终止感就是由Ⅴ→Ⅰ这样的和弦进行产生的。当然现代流行音乐特别是欧美音乐中不使用Ⅴ→Ⅰ终止的歌曲也很多，这正是流行音乐的特色，但Ⅴ级和弦作为音乐的骨架和弦仍然不可动摇。

Am和弦：即Ⅵ级和弦，一个中性的和弦，如果把它作为主和弦那就是小调了，歌曲肯定会变得忧郁、悲伤。如果Ⅵ级和弦出现在大调中的某些部分，那它起到的就是连接不同和弦的作用。Ⅵ级和弦像一座桥，它前面可以接几乎所有的和弦，后面也是如此。它可以使和弦的进行更加连贯，不呆板。Ⅰ→Ⅵ→Ⅳ→Ⅴ是极为常用的和弦进行，事实上用这四个和弦就可以写歌了。

Bdim和弦：即Ⅶ级和弦，在流行音乐中很少用。因为它是减三和弦，有一种向里收缩的紧张感，一般只在某些特定进行中使用。

在了解了上述和弦的属性之后，大家就可以尝试为歌曲配和弦了。不过这是一个长期探索和实践的过程，能否配出基本正确的和弦不是寥寥几字可以教会的，本问答的目标是配置出更好更优美的和弦，我们不该停留在对与不对的层次上。如果你能做到以下几点，那你就向编曲大师跨出了关键一步：

（1）能在一遍内听出歌曲的基本调内和弦（即Ⅰ、Ⅱ、Ⅲ、Ⅳ、Ⅴ、Ⅵ、Ⅶ级和弦）。

（2）对歌曲常用的离调和弦比较敏感，一般也应当在1到2遍内分辨出其离调和弦。

（3）看乐谱上的和弦可以想象出其音响效果，如果别人演奏错误，能马上察觉。

（4）看一条单旋律，不用任何乐器，在心里能为它配和弦。

我们现在的流行音乐体系是纯西方的，旋律与和声地位同等重要。如果对和声不进行系统的研究，是难以制作出优秀的现代音乐作品的。

98. 问：怎样练习吉他横按技巧？

答：横按是吉他和弦组合指法中一类特殊的指法，非常重要。当左手食指横倒按在六根弦上时，相当于一个机动灵活的移调夹，而且它比移调夹多具一个优点，就是能够对正在振动的弦进行制止，食指稍微松一松，便能使声音戛然而止。使用横按可以节省用指，腾出来按别的音，或者避免几个手指同时挤在一个音品里。横按在伴奏、独奏中都有重要的应用。

手指按住六根或五根琴弦叫大横按，按住一部分（通常二、三根）琴弦叫小横按。横按的符号比较多，而且它和表示把位的符号一样，经常与数字连在一起，表示在第几品上横按。

大横按和小横按虽然只有一字之差，但对握琴姿势来讲，小横按远比大横按来得影响小。小横按一般总是横在高音的二、三根弦上，手指略微放倒就行，对整个握琴姿势影响不大。小横按的进入和出去都比较方便，不会影响旋律的连贯性。大横按由于要按所有的弦，因此用一般的握琴姿势就不行了。下面把大横按的按法要领归纳一下：

（1）大拇指的位置放在琴颈的中间。

（2）食指根部抬起，左手手腕向外送出。

（3）食指伸直，与大拇指隔琴颈相对，平放在弦上。

（4）用食指两个侧面相交的部分用力按在六根琴弦上。注意要按在音品稍后的位置上，不要按住音品。

（5）使其他三个手指放在各自的位置上。

初学者刚刚接触到横按，一定会感到这种指法很别扭，很不舒服。第一，伸直的食指容易弯曲，使中间几根弦上的音发不出来，而且其他三个手指按不到各自的位置。第二，勉强按好后，弹一下音却发不响亮。第三，刚按一会儿，左手就会非常酸，等等。其实这些问题都是初学过程中免不了的事。要解决这些问题，首先要对产生这些问题的原因有一个比较清楚的认识，然后才能有针对性地去练习。

首先，食指弯曲，若是食指纤弱无力的话，就应该加强手指练习；但也可能食指按弦的部位不对，如果用食指的正面部分按弦，那么照手指指骨的构造，自然容易弯曲了，而且这样的按法容易使其他三个手指按不到位，故应重新研究横按法。其他三个手指按不到位的另一个原因是初学者太想手指按到位了，但又不知如何去按，无形中使手掌拼命往高把位方向提，结果使手掌贴住琴颈，失去了手掌与前臂之间的角度，造成按弦困难。如果改变方法，使手腕适当向外突出一点，把手掌送出去，再使手指弯进来，我想可能要好些吧。其次，发音不响亮，不扎实且有噪声，这个问题的产生原因可能是横按的食指位置不当，不是盖到音品上，就是远离音品，致使声音发闷或发毛，但也可能是食指弯曲，手指没把弦按到底。最后，如果横按的方法都对，但还感到手酸，那么就有以下几种情

况：①手指缺乏锻炼，肌肉不够强劲有力，其解决办法只有多练。②客观原因，琴弦离指板距离太远。它们之间正常的距离应该是在第一品时不超过1.5mm，在第十二品时，高音弦不超过4.5mm，低音弦不超过5.5mm。超过这个距离，手指按弦就会感到吃力，这时应该修磨弦枕和琴码，调整琴弦离指板的高度。

由于调性的关系，初学者开始时总是先接触C大调，这就不可避免地会碰到C大调的下属和弦F。这个F和弦靠近弦枕在第一把位上，较难横按，所以建议初学者把F和弦这个固定指型照搬到中间几个把位（如第五把位）上去练习，在这里横按相对来说比第一把位容易按下去，有利于练习。当然练好以后，还是要回到第一把位的F和弦上去的，因为第五把位是A和弦。当然还有一个简化办法就是初学者能用小横按就用小横按吧。

一般地说，横按大多数用食指，其他三个手指也能作横按，只不过机会较少而已。食指既可大横按也可小横按，其他三个手指都只能作小横按，特别是中指，只是偶尔同时按两根相邻的琴弦。

99. 问：什么是特殊调弦？

答：特殊调弦分两类，即变化调弦(alternative tuning)与开放式调弦(open tuning)。变化调弦是在标准调弦的基础上，对某根弦作变动，或整体升高或降低整个调弦音调；而开放式调弦则是整个调弦中的空弦音直接构成一组和弦。例如古典名曲《钟声》和《阿拉伯风格随想曲》，将第六弦调为D音（即降低一个全音），而其他各弦不变，这个就是变化调弦，因为它只是在标准调弦上稍稍做了改动；又例如巴里奥斯的名曲《梦中的森林》，将第六弦和第五弦降低一个全音（分别为D音和G音），其他各弦不变；再例如《炽热的阳光》，将第六弦和第一弦调为D音（即降低一个全音），其他各弦不变。这样的变化特殊调弦会给演奏者带来不一样的艺术感受。而指弹名曲《Wings You Are Hero》也是开放式调弦，六弦到一弦依次为D、A、D、G、A、D，六根弦构成了Dsus4和弦；又如古典名曲《科庸巴巴》也是开放式调弦，六弦到一弦依次为D、A、D、A、D、F，六根弦构成了Dm和弦。特殊调弦还有很多种情况，有兴趣的读者可以参阅《指弹吉他入门教程》一书，该书有比较详细的讲解，并有大量精彩指弹乐曲。

100. 问：怎样才能成为职业吉他手？

答：这是一个比较系统的问题，需要从多个方面进行分析解答。

1. 职业吉他手应具备的基本素质

职业吉他手（包括吉他教师）应该具有良好的音乐素养及文化修养。

音乐素养包括：

① 对音准的敏感；

② 对节奏的准确理解与表达；

③ 对和声及复调的理解与表达；

④ 视唱练耳的训练；

⑤ 对音乐内涵的感受、理解和表达力。

上面这些要求都没有涉及到吉他演奏技巧，但会影响一个人对音乐的接受能力和表达能力。例如，对音准及和声的敏感可以及时发现乐谱中的错误；拥有作曲的一些基本知识又可以使你将乐谱中的错

误纠正（例如高音点和低音点遗漏等常见错误）；视唱与练耳可以帮助你快速地记录下从没有听过的乐谱和视频；具有较高的欣赏水平可以使你更多地了解不同演奏家的风格、特长与不足，而不会在演奏某首乐曲时盲目地一味模仿。这些都能说明良好音乐素养对成为职业吉他手的重要性。

视唱练耳是业余爱好者容易忽视的训练。在业余条件下，使用首调唱名方式更为简单，且容易和见效。与固定唱名不同的是一定要首先注意各调主音的位置，不必非要使用专门的教材。能找到的各种高音谱号的乐谱都行，像小提琴、长笛、小号与键盘乐器的高音谱表等等。练耳的基本要求是能写出首调音高。

总之，要做一个有心人，随时注意和系统学习相结合就能逐步提高自己的综合素质。

2. 如何得到一把称心如意的吉他

常言道"工欲善其事，必先利其器"。拥有一把得心应手的吉他的确是一个吉他爱好者的首要问题，尤其对水平较高的人来说更是如此。买一把好琴有两种选择，既可以买高档的国产手工吉他，也可以买国外大品牌进口吉他。不过买进口吉他一要经济承受得起，如达曼、莱曼和斯摩曼等三大顶尖品牌吉他，中等配置的价格都在二十万人民币以上，有经济实力的读者可以量力而行。不过，编者建议想成为职业吉他手的朋友购买国内有可靠信誉的高档琴，例如国产的郭玉龙手工吉他就不错，最贵的也不到十万元人民币，音色、手感、动态等都很棒，能满足各种档次的演奏需求，这比买国外几十万元一把的吉他来得实惠。

3. 如何科学地安排练习时间

吉他演奏的进步只有依靠科学的、不懈的长期努力才能实现。有人说，演奏家要服"终生苦役"，虽然是一句笑话，但却反映了系统长期练习的重要性。

首先是每日练习时间的问题。应该承认人是有差异的，传说小提琴大师帕格尼尼极少练琴，然而却具备超人的技巧。但有的人则需每天练七八个小时才能有些进展，否则连保持水平都有困难。当然这也和人的勤奋程度有关。例如，日本吉他演奏家松下和仁便是每天无论如何也要用六个小时来练琴。据统计，一般的职业演奏家平均每天的练琴时间在四个小时左右，要相信技巧的进步都是长时间练习积累出来的，那种认为理解后便会掌握只不过是一种幻想罢了。

集中精力练习是效率最高的练习方法，而如何安排练习时间是直接影响效率的。个人应针对自己的具体条件安排最有利的练习时间，在练习时尽量避免外界干扰影响自己。可以每天将练习分为两段或三段进行，以免过度疲劳影响精力集中。但过于分散的练习也不会有好处，这就像一壶水在炉子上煮一会儿拿下来，凉了后再放上去煮一会，那么这壶水一天也不会开。

4. 如何进行每日练习和如何练习陌生曲子

每日练习主要包括三个方面：

① 基本功与技巧。

② 学习新的曲目。

③ 提高音乐的表现力。

以上每个方面可以大致各占三分之一的时间比例，但每日的第一次练习都要着重于基本功锻炼，使手指灵活。基本功包括各种音阶练习、琶音练习，练习一定要有重点，即根据自己的不足来安排练习，而不要盲目地一段一段地练。另外，练习曲不同于视唱练耳，要把练习曲练熟并很好地弹奏下来，适当地提高或减慢速度，增加或减少音量和做到运用自如，便更能提高练习的效果。每次练习都最好选用

司练习目的的几首曲子来练，以免偏废。如可以选用音阶练习、琶音练习，以及不同调式、节奏及和声的乐曲来练。有了良好的基本功，便可以大大提高练陌生曲子的速度。上面提到的练习是为了提高手指的灵活及适应性，为提高视奏能力，就要找一些生疏乐谱来视奏。用慢而稳的速度集中精力练习，做到尽量少出错。好的演奏家都有极强的视奏能力，所以可以掌握大量的演出曲目。

一般的爱好者学新曲目往往喜欢先找视频来观看，或者只是练习自己早已熟知却还没学会的曲子，而对没有听过的曲子则没兴趣或者觉得不好练就不弹了。这种练习方法对于业余爱好者和刚刚入门者来说无可厚非，但对于想成为职业吉他手的人来说则很有弊病。由于对乐曲缺乏理解与客观分析，单凭先入为主的印象而导致了拙劣的模仿。

正确的方法是：即使是熟曲子，也要严格地看谱子，按照正确的节奏慢慢地视唱旋律，再按照乐谱及依靠上面标注的指法慢速度试奏。还要分析指法是否科学、合理。这要考虑两个方面，一是音乐的需要，如一个音究竟在哪个把位上与琴弦才更合适；二是指法要便于演奏，超出技术能力就会影响音乐的表现。指法不合理的地方可以根据自己的条件进行标注和更正。另外要大音量演奏，使自己弹得更有把握。还可以将技巧上复杂的部分单独拿出来练习，然后再合成。熟练以后速度自然即可上去。这时要注意乐谱上的音乐术语并理解和表现它们，此时再看视频时就不会盲目地模仿，而是能体会到演奏家的风格以及各家的长短了。这样长期坚持下去就会培养出自己的演奏风格。

完全没有听过的曲子也是按照上述方法学习，但更要注意音准与节奏。可以用吉他只弹奏乐曲的旋律声部，并使之尽量动听，以体会乐曲的情绪、味道。任何乐曲只要熟悉了旋律，你就会感到很好练了。

对于自己已经掌握的曲子要经常复习，并且仔细倾听自己的演奏。录音机是一面很好的镜子，听录音往往更容易发现自己的不足。反复的推敲便会使乐曲的表现日臻完善。

为了日后演出的需要，一定要有保留曲目。保留曲目要将乐曲背熟，任何时候不用看谱也可以弹下来。这些曲子最好每天弹一遍，尤其是技巧比较难的曲子。在曲目积累到不能每天全部都弹一遍的时候，可以选择重点练习。但如果总去练那些最难的部分，那你会发现在舞台演出时，往往大的漏洞会出现在那些自己认为有把握的部分。

最后，祝愿你早日成为一名优秀的职业吉他手！

以上问答个别内容借鉴了国内名家的一些教学心得和学术成果，在此编者向各位名家和同仁致以衷心感谢！

第三部分

补充弹唱歌曲50首

一、超易上手歌曲

1.生日快乐歌

佚 名词曲

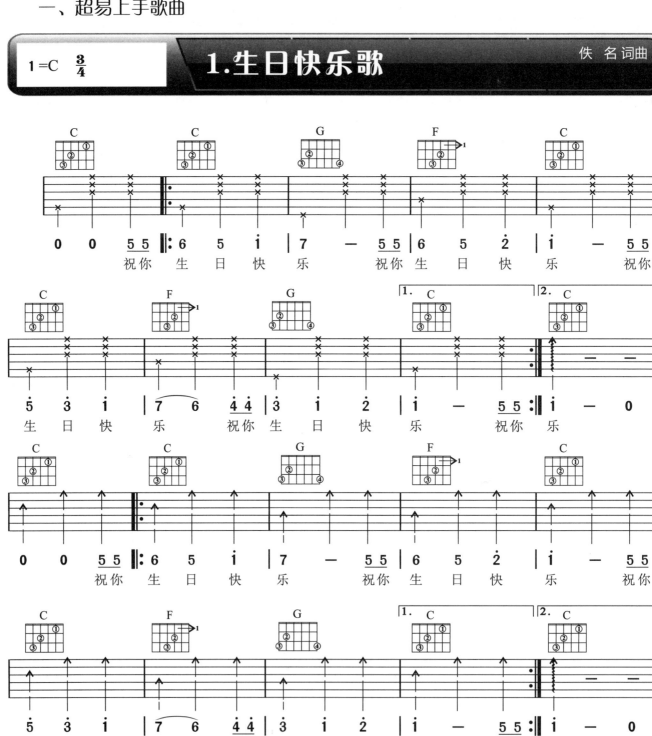

右手可选节奏型：

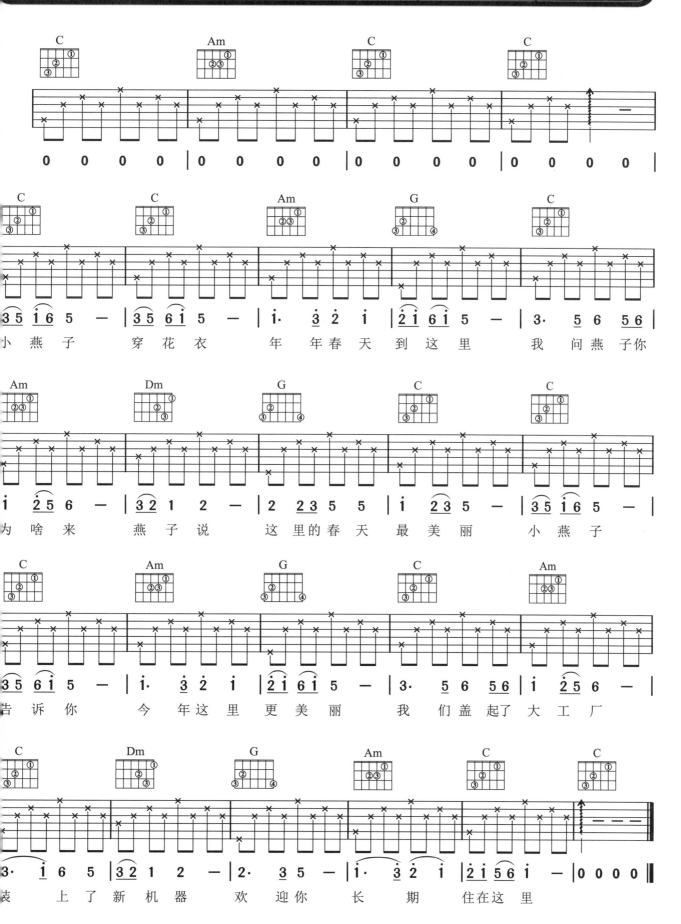

2.小 燕 子

1=C 4/4

王云阶 词曲

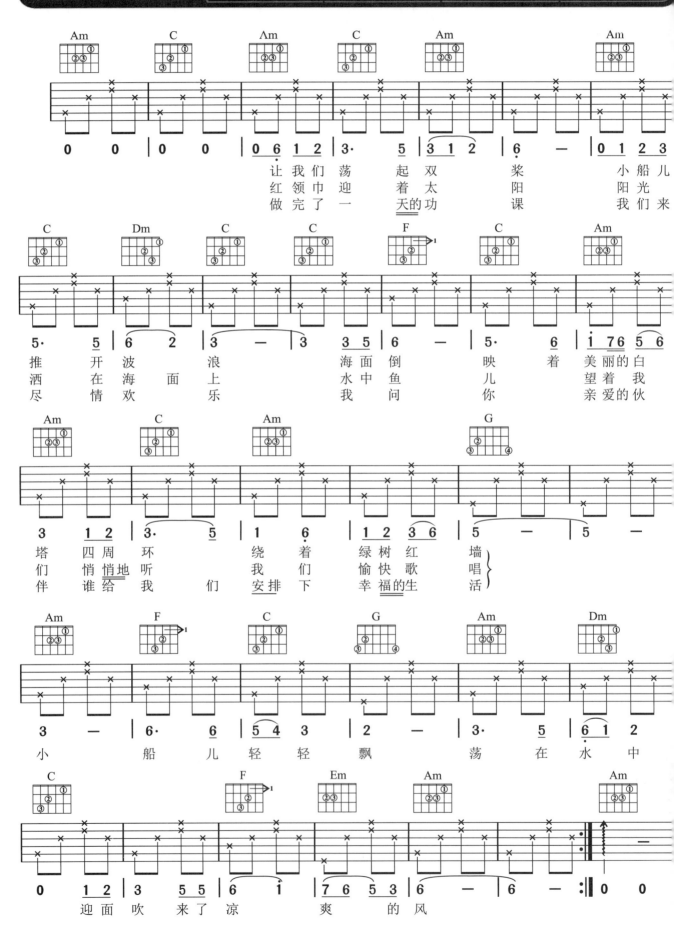

3.让我们荡起双桨

乔羽 词
刘炽 曲

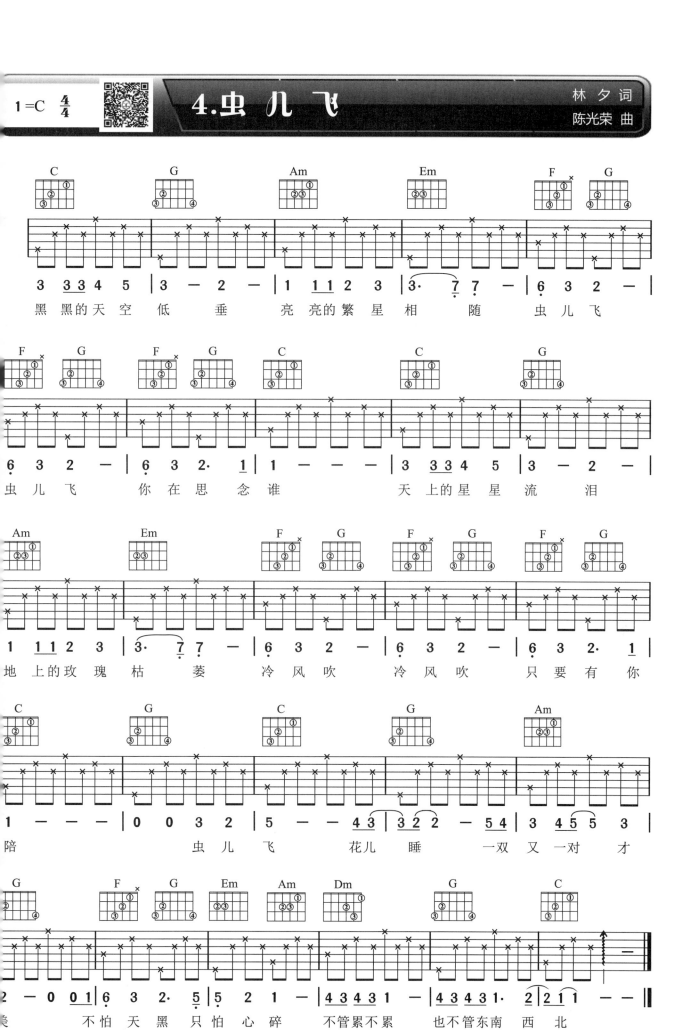

4.虫儿飞

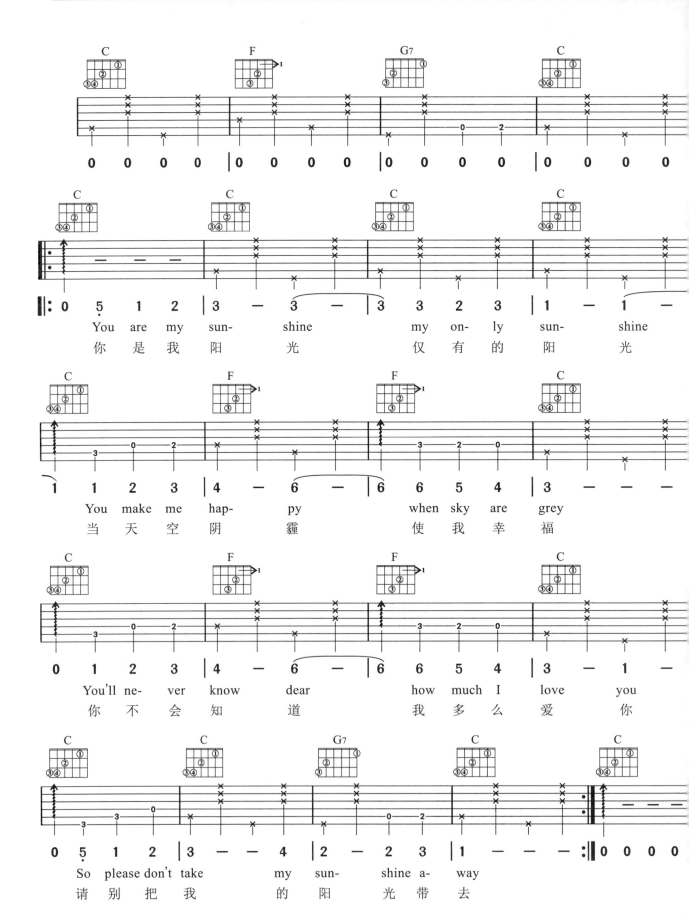

5. You Are My Sunshine

1 = C 4/4

Jimmie Davis 词曲

6. T1213121

（五月天 演唱）

阿 信 词
石 头 曲

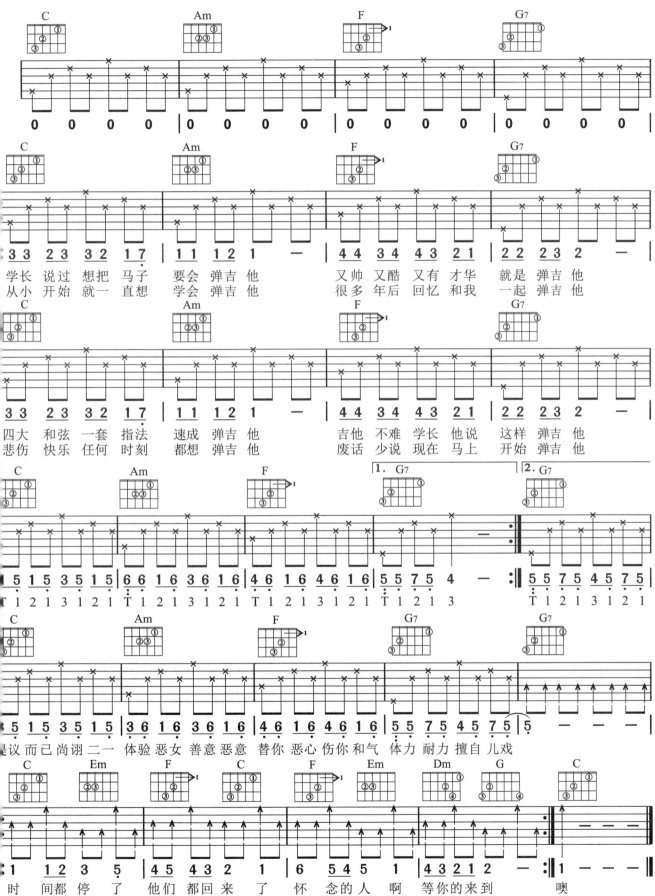

学长 说过 想把 马子 要会 弹吉 他
从小 开始 就一 直想 学会 弹吉 他

又帅 又酷 又有 才华 就是 弹吉 他
很多 年后 回忆 和我 一起 弹吉 他

四大 和弦 一套 指法 速成 弹吉 他
悲伤 快乐 任何 时刻 都想 弹吉 他

吉他 不难 学长 他说 这样 弹吉 他
废话 少说 现在 马上 开始 弹吉 他

是议 而已 尚讽 二一 体验 恶女 善意 恶意 替你 恶心 伤你 和气 体力 耐力 擅自 儿戏

时 间都 停 了 他们 都回 来 了 怀念 的人 啊 等你 的来 到 噢

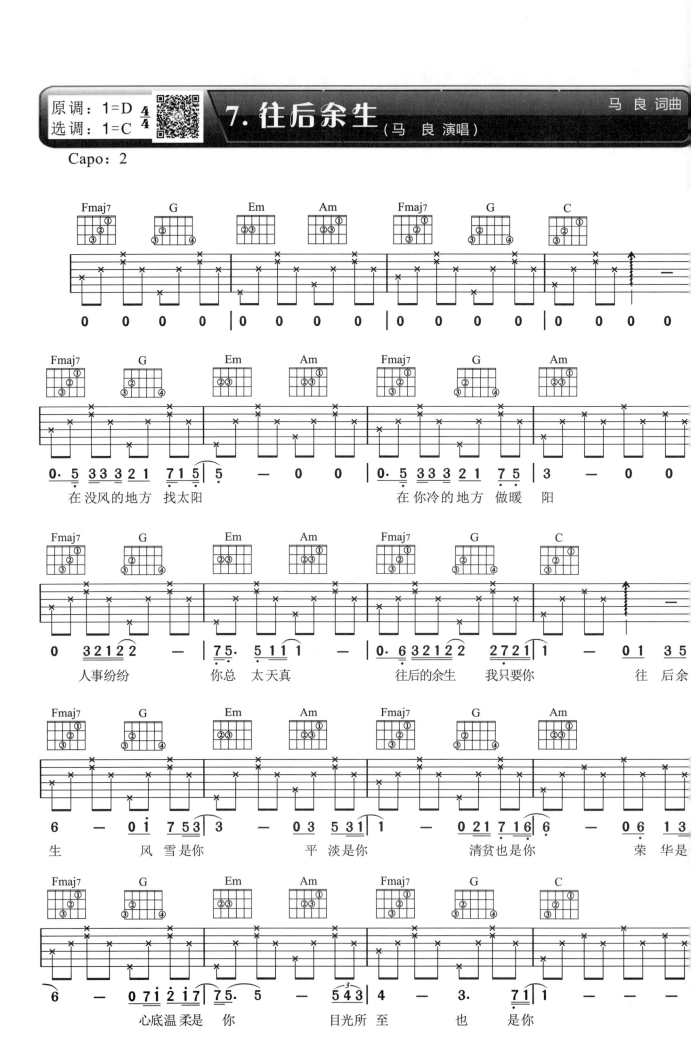

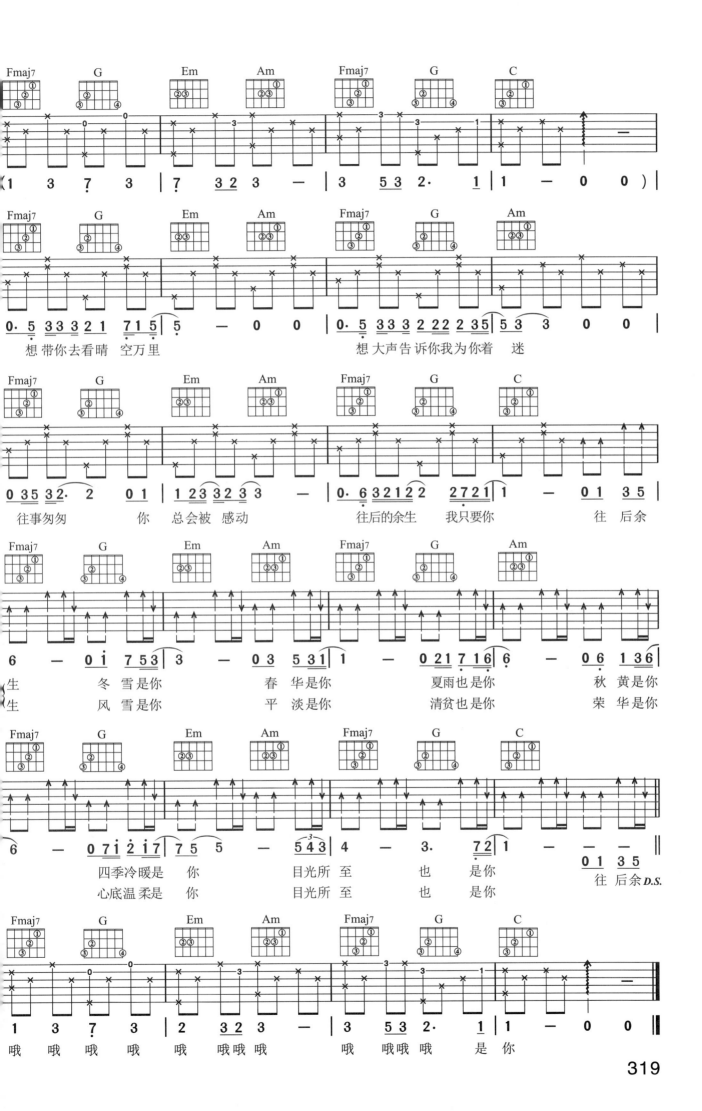

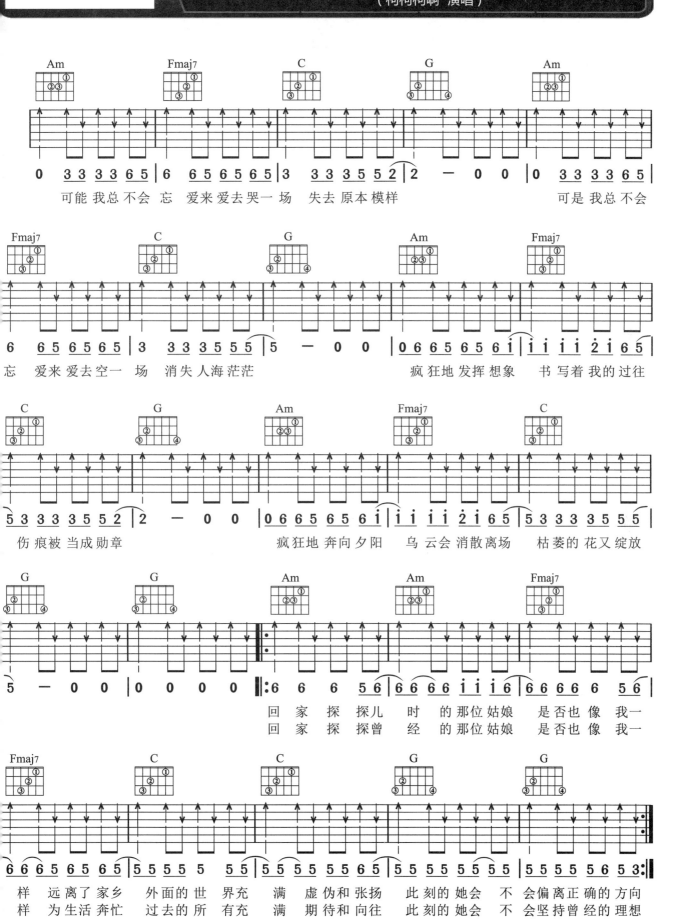

9. 姑娘在远方

1=C 4/4

柯柯柯啊 词曲
（柯柯柯啊 演唱）

10. 我的纸飞机

原调：1 = D　4/4
原调：1 = C

GooGoo 王之睿 词曲
（GooGoo 王之睿 演唱）

Capo：2

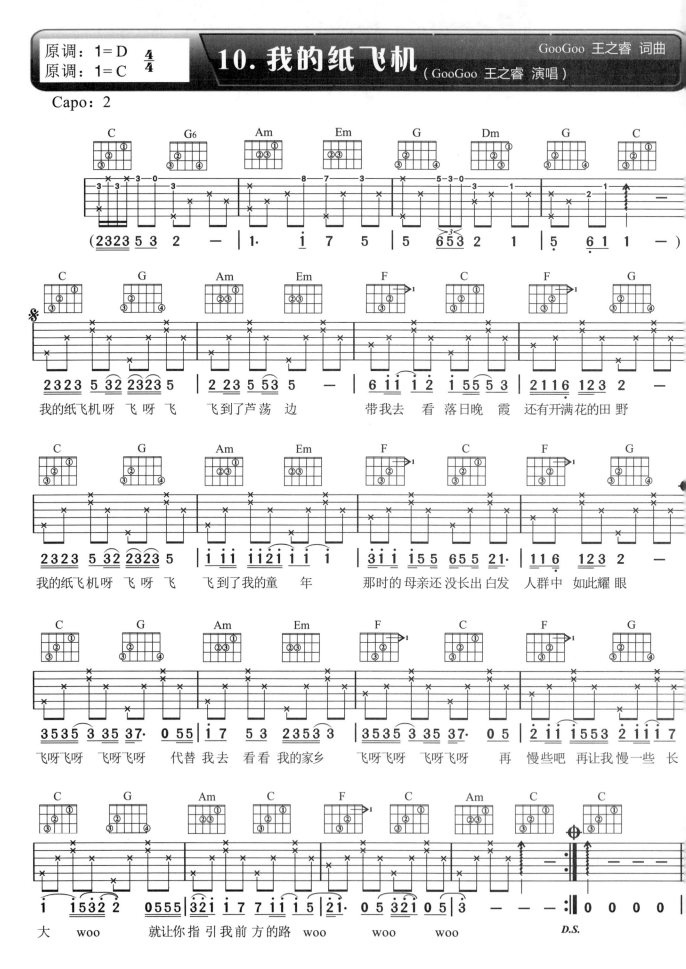

11. 盛不盛开都是花
（何雅楠 演唱）

1 = C 4/4

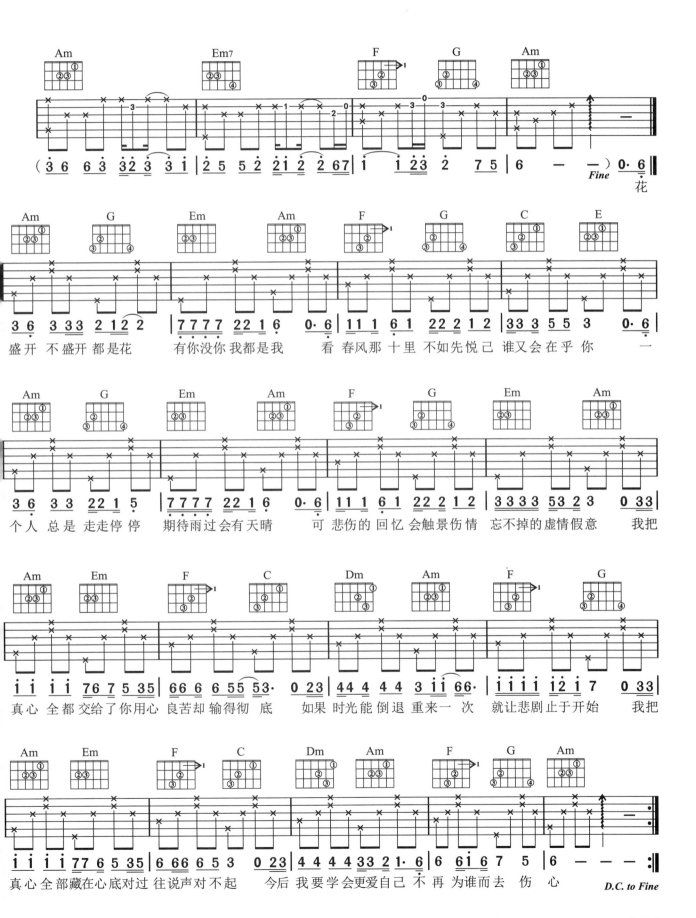

(3 6 6 3 3 2 3 3 3 1 | 2 5 5 2 2 1 2 2 6 7 | 1 1 2 3 2 7 5 | 6 — —) 0 · 6
　　　　　　　　　　　　　　　　　　　　　　　　　　　　　　　　　 Fine　　花

3 6 3 3 3 2 1 2 2 | 7 7 7 7 2 2 1 6 | 0 · 6 | 1 1 1 6 1 2 2 2 1 2 | 3 3 3 5 5 5 3 | 0 · 6
盛开 不盛开 都是花　　有你没你 我都是我　　看 春风那 十里 不如先悦己 谁又会 在乎 你　　一

3 6 3 3 2 2 1 5 | 7 7 7 7 2 2 1 6 | 0 · 6 | 1 1 1 6 1 2 2 2 1 2 | 3 3 3 3 5 3 2 3 | 0 3 3 |
个人 总是 走走停停　　期待雨过 会有天晴　　可 悲伤的 回忆 会触景伤情　　忘不掉的 虚情假意　　我把

1 1 1 1 7 6 7 5 3 5 | 6 6 6 6 5 5 5 3 · | 0 2 3 | 4 4 4 4 4 3 1 1 6 6 · | 1 1 1 1 1 2 1 7 | 0 3 3 |
真心 全都 交给了你用心 良苦却 输得彻 底　　如果 时光能 倒退 重来一 次　　就让悲剧 止于开始　　我把

1 1 1 1 7 7 6 5 3 5 | 6 6 6 6 5 5 5 3 | 0 2 3 | 4 4 4 4 3 3 2 1 · 6 | 6 6 1 6 7 5 | 6 — — — |
真心 全部藏在心底对过 往说声对不起　　今后 我要学会更爱自己 不再 为谁而去 伤 心　　　　*D.C. to Fine*

12. 半壶纱

（刘珂矣 演唱）

刘珂矣 百慕三石 词曲

1 = C 4/4

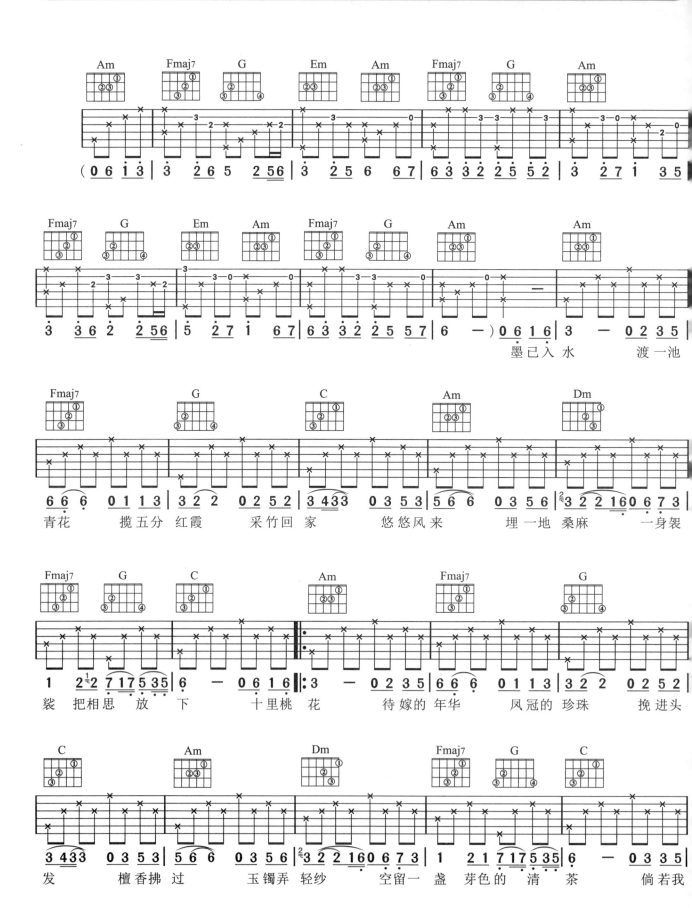

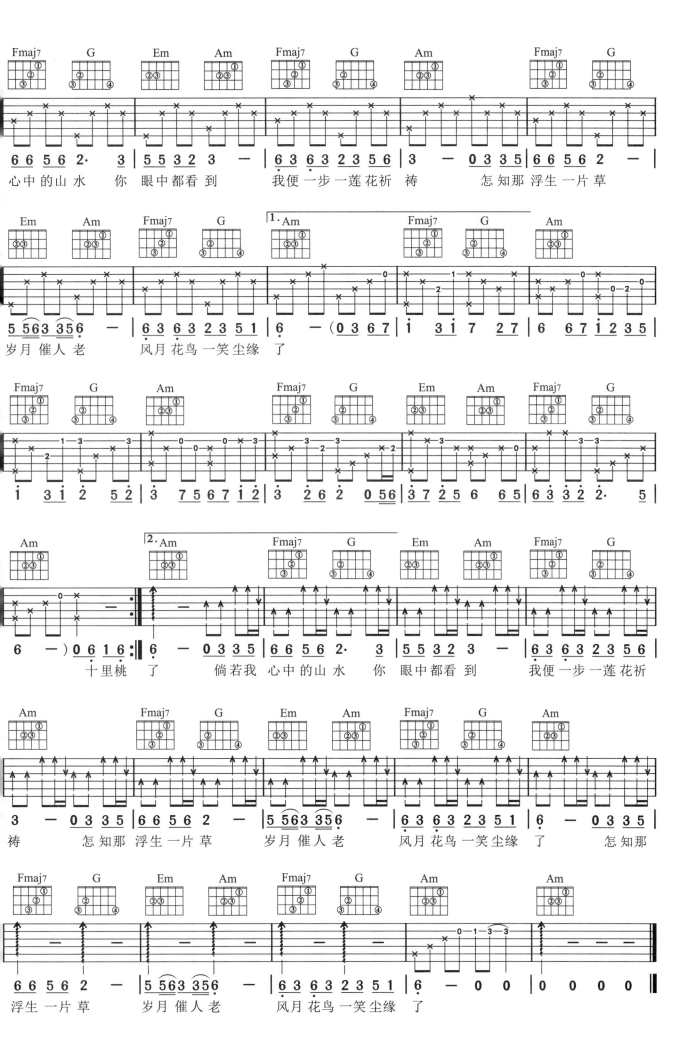

原调：1=D 4/4
选调：1=G 4/4

13. 大 梦
（瓦依那 演唱）

十 八 词曲

Capo：7

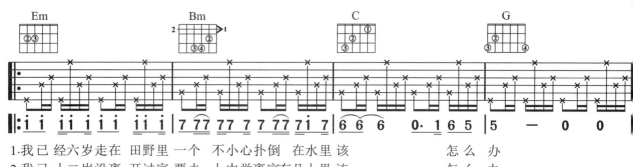

1. 我已经六岁走在 田野里 一个 不小心扑倒 在水里 该　　怎么办
2. 我已十二岁没离 开过家 要去 上中学离家有几十里 该　　怎么办
3. 我已十八岁没考 上大学 是应 该继续还 是打工去 该　　怎么办
4. 我已二十八处了 个对象 与哥哥姐姐们相遇在街上于 是　　就吃个饭
5. 我已三十八孩子 很听话 想给她多陪伴但必 须加班 该　　怎么办
6. 我已五十八母亲 已不在 老二 离了婚娃交给我来带 该　　怎么办
7. 我已七十八突然 间倒下躺在病床上时间变得很漫长 该　　怎么办
8. 我已八十八走在 田野里看见个小孩子在风里 哭泣 春光　　正灿烂

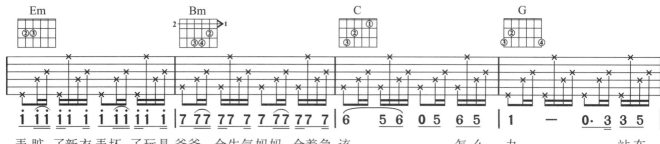

弄脏 了新衣弄坏 了玩具 爸爸 会生气妈妈 会着急 该　　怎么办　　站在
若是 生了病若弄 丢了钱 被人看不顺眼我单薄的身体 该　　怎么办　　我的
来到 了深圳转悠 了些日子 没找 到工作钱花得差不多 该　　怎么办　　十字
她姐 姐问我没正 式工作 要不要 房子要不要 孩子要　　怎么办　　我措
柴米 和油盐学校 和医院 我转 个不停赚不到更多钱 该　　怎么办　　我像部
他说 趁年轻再去 闯一闯 说不定归来时会有一番景象我 只求 他平安　　太多
面对那个未知无助得像孩子 在老伴面前装作却很释然 说 这 只是小坎　　生命
过往 的执念过往 如云烟太多 的风景没人全 看清放 不 下怎圆满　　如果

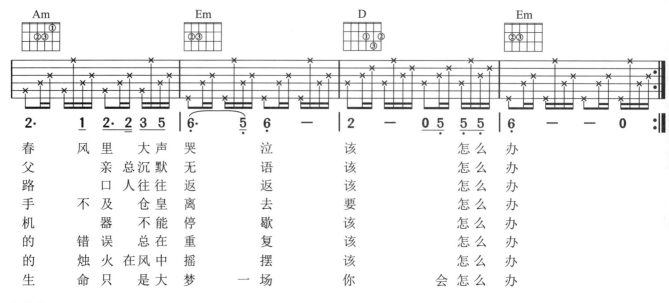

2. 　1　2·　2　3　5　｜ 6·　　5　6　—　｜ 2　—　0 5　5 5　｜ 6　—　—　0 ｜

春　　风里大声哭 泣　　该　　怎么办
父　　亲总沉默无 语　　该　　怎么办
路　　口人往往返 返　　该　　怎么办
手　　不及仓皇离 去　　该　　要
机　　器不能停 歇　　该　　怎么办
的　　错误总在重 复　　该　　怎么办
的　　烛火在风中摇 摆　　该　　怎么办
生　　命只是大梦 一场 你　　会怎么办

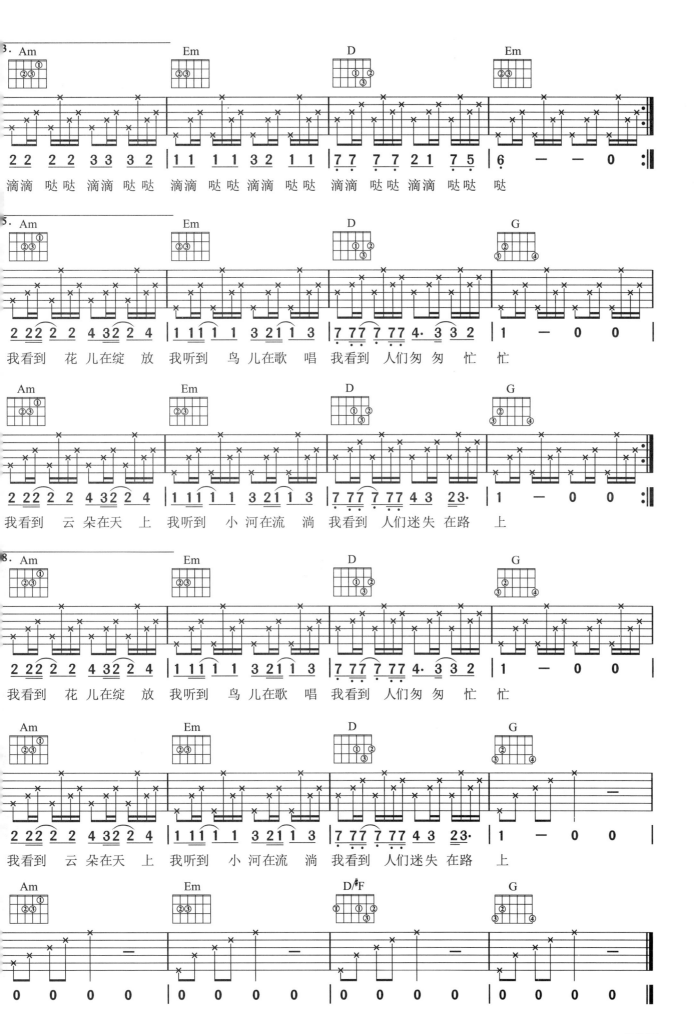

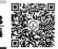

14. 亲爱的旅人

（周 深 演唱）

沃特艾文儿 词

木村弓 曲

Capo：2

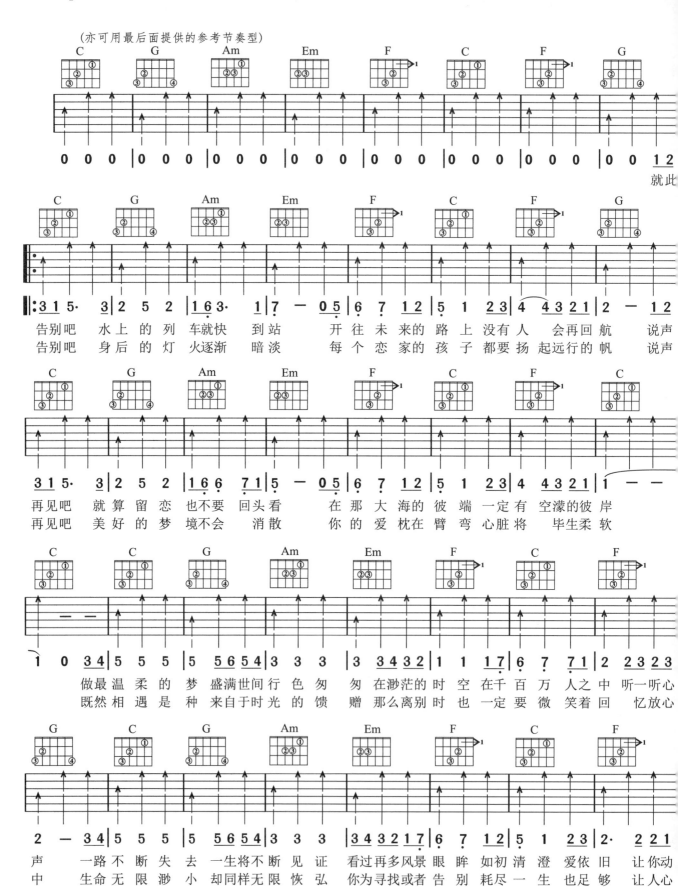

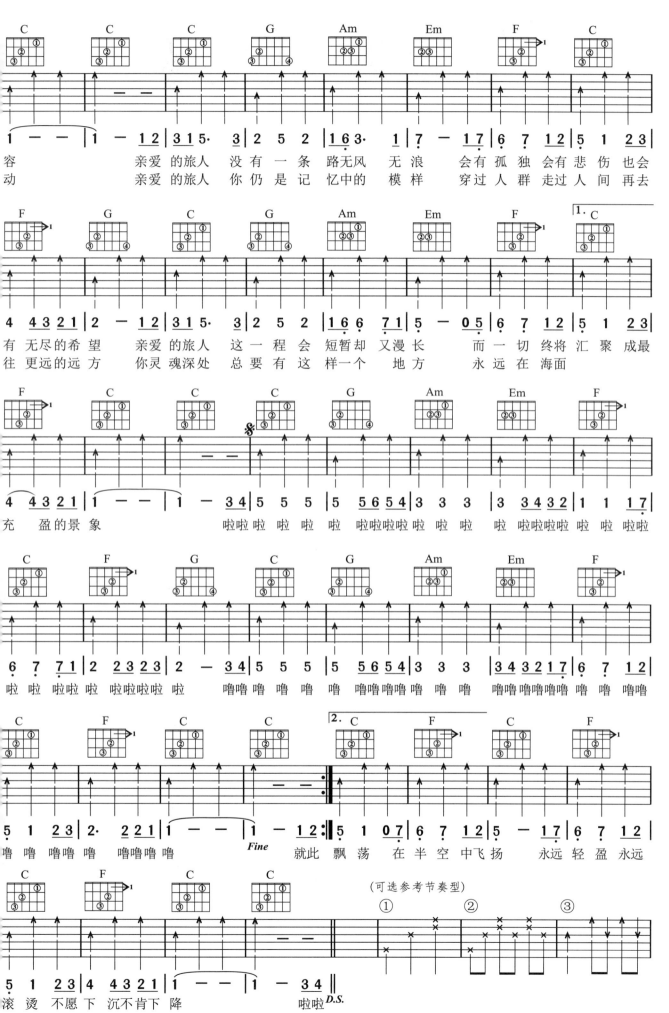

15. 大 鱼 （周 深 演唱）

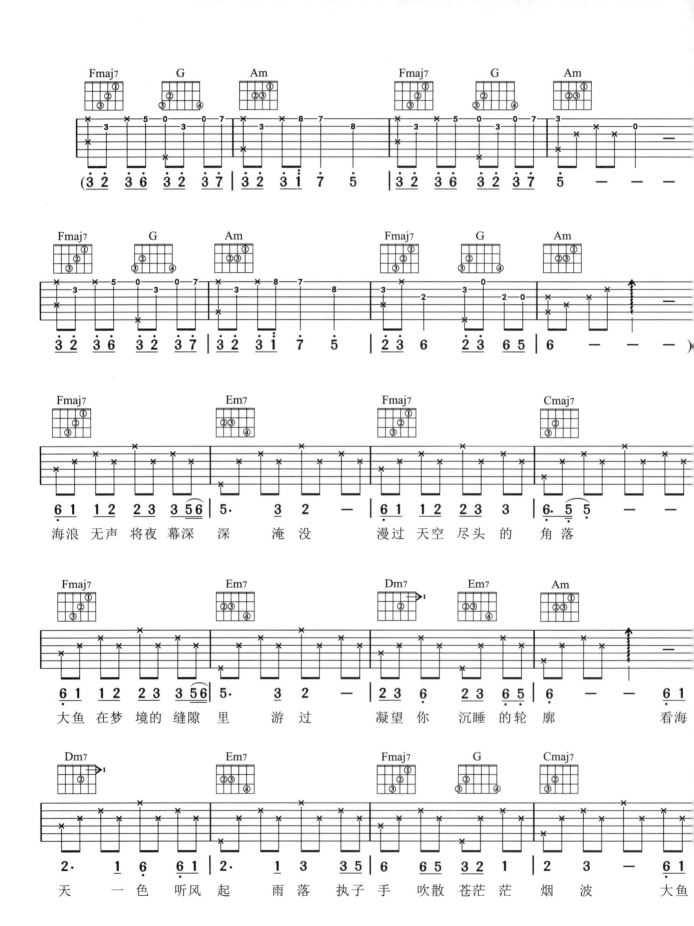

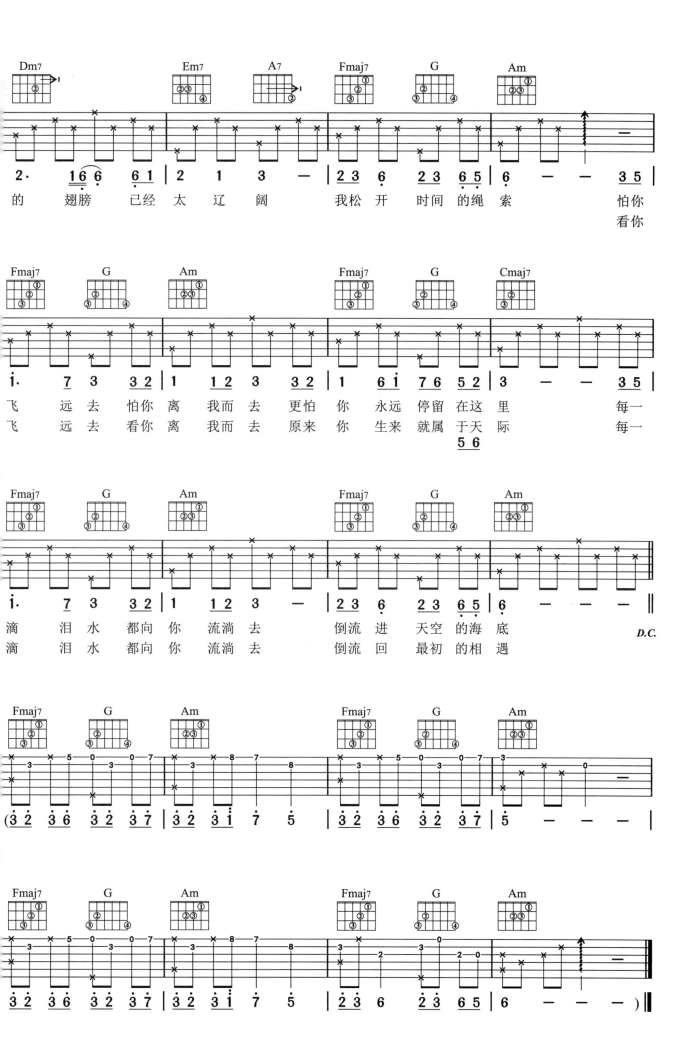

16. 只要平凡

（张杰 张碧晨 演唱）

格 格 词
黄 超 曲

1=C 6/8

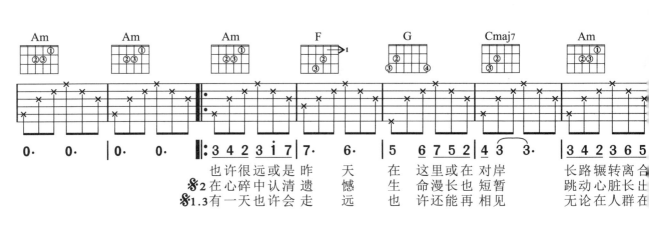

也许很远或是昨　天　在　这里或在对岸　长路辗转离合
§2在心碎中认清遗　憾　生　命漫长也短暂　跳动心脏长出
§1.3有一天也许会走　远　也　许还能再相见　无论在人群在

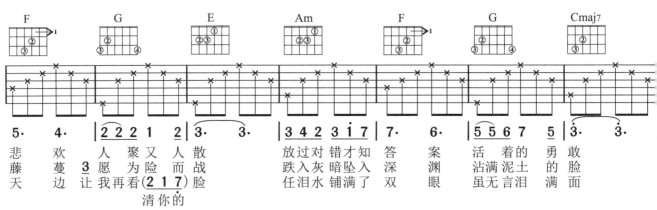

悲　欢　人聚又人散　放过对错才知答　案　活着的勇敢
藤　蔓　愿为险而战　跌入灰暗坠入深　渊　沾满泥土的脸
天　边　让我再看（217）脸　任泪水铺满了双眼　虽无言泪满面
清你的

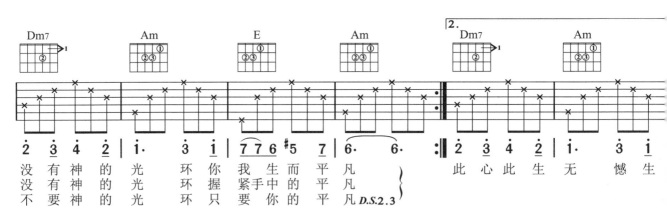

没　有　神的光　环　你我生而平凡　此心此生无　憾生
没　有　神的光　环　握紧手中的平凡
不　要　神的光　环　只要你的平凡 D.S.2.3

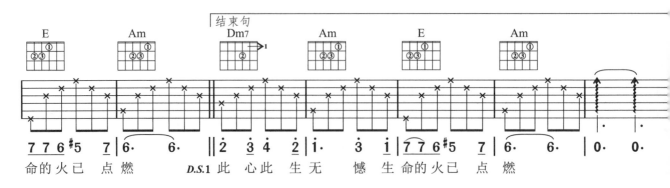

命的火已点燃　D.S.1 此心此生无　憾生命的火已点燃

332

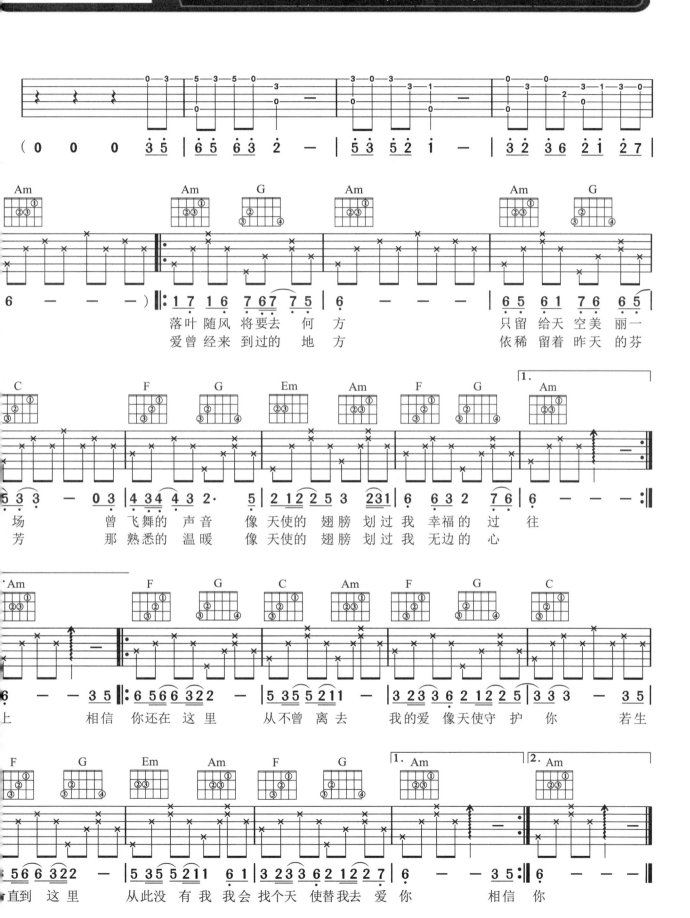

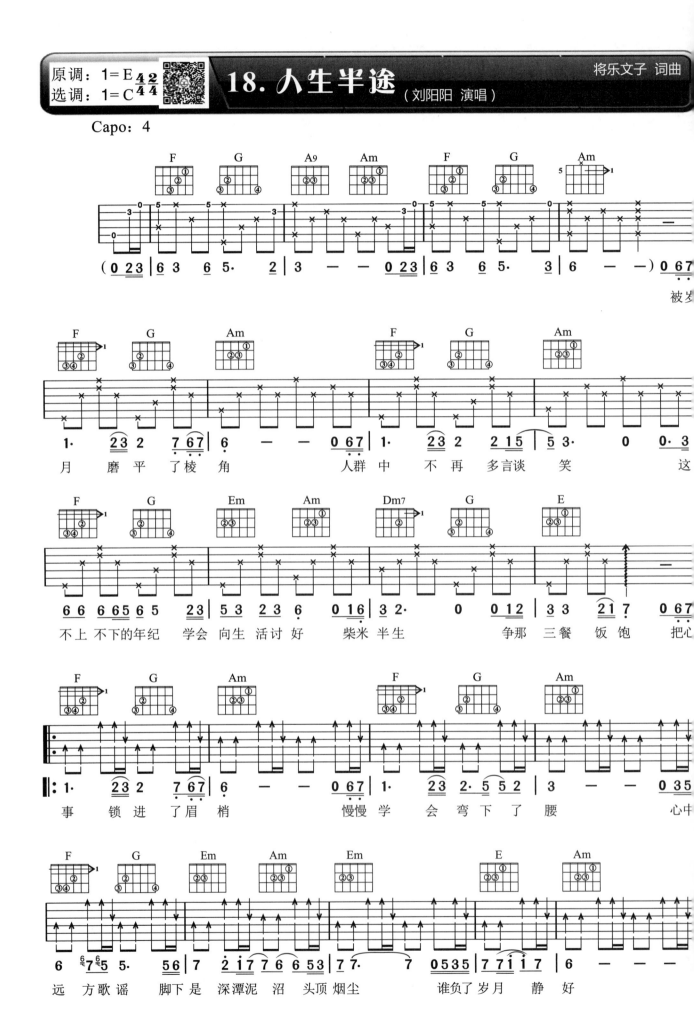

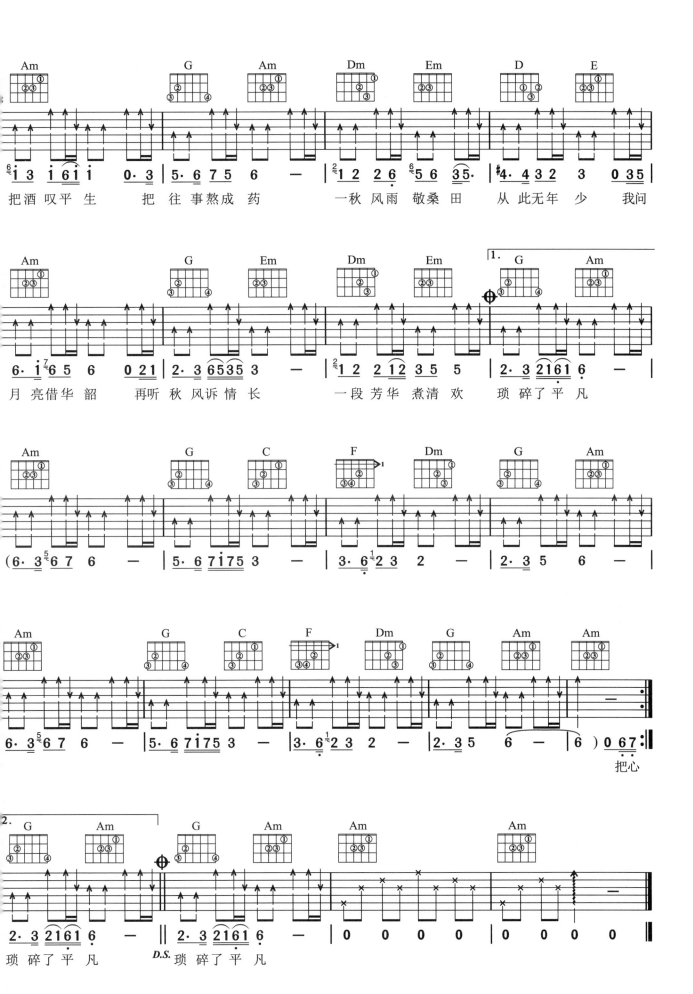

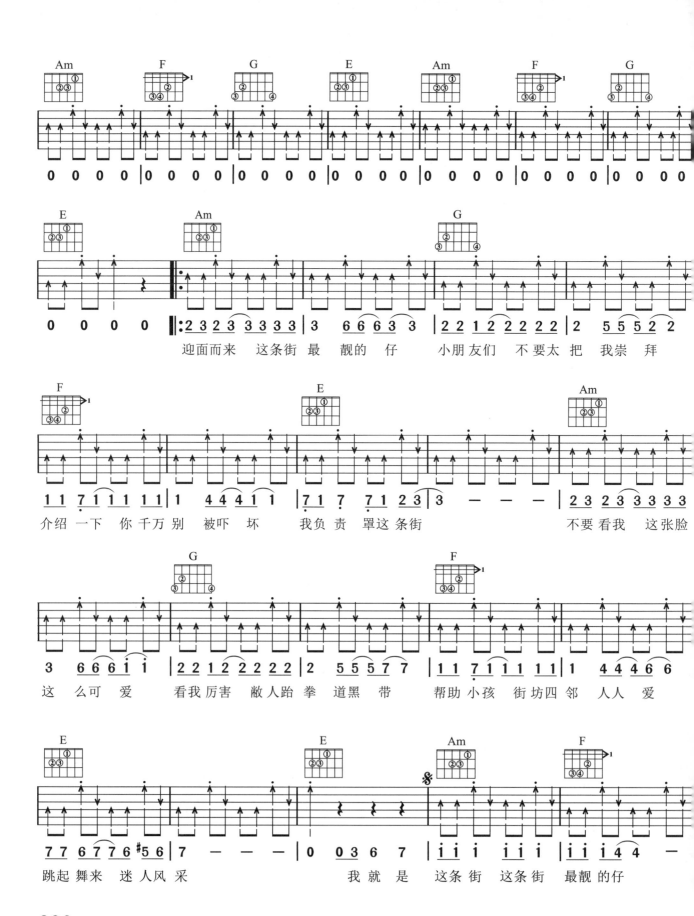

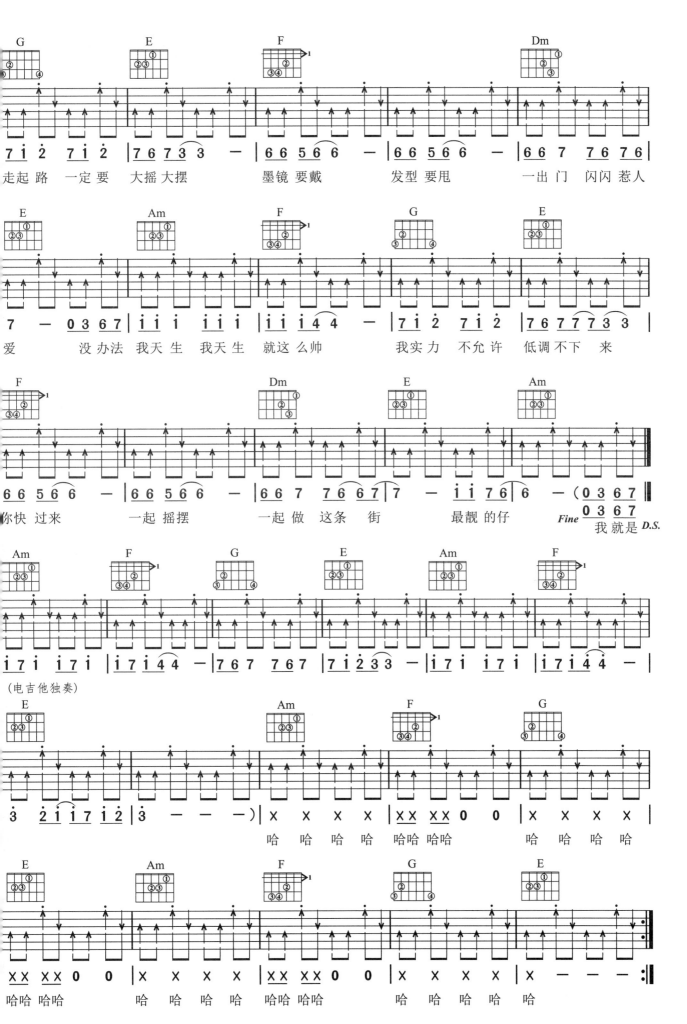

走起路 一定要 大摇大摆　　墨镜要戴　　发型要甩　　一出门 闪闪惹人

爱　　没办法 我天生 我天生 就这么帅　　我实力 不允许 低调不下 来

你快过来　　一起摇摆　　一起做 这条 街　　最靓的仔 *Fine* 我就是 *D.S.*

（电吉他独奏）

哈 哈 哈 哈　　哈哈 哈哈　　哈 哈 哈 哈

哈哈 哈哈　　哈 哈 哈 哈　　哈哈 哈哈　　哈 哈 哈 哈

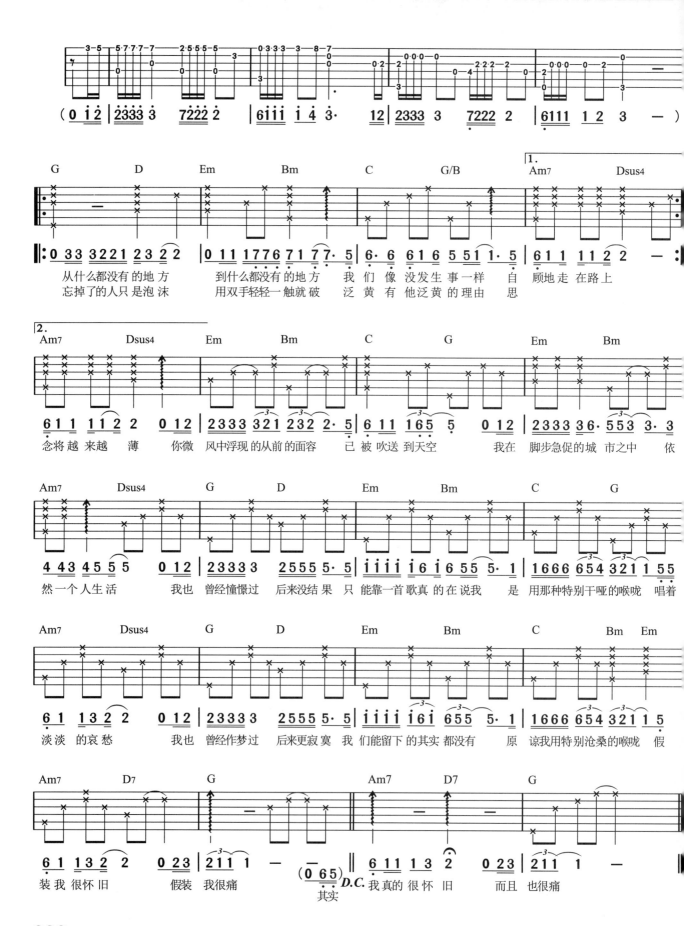

三、简单原版歌曲

原调：1=A $\frac{5}{4}$ $\frac{4}{4}$ $\frac{3}{4}$
选调：1=G

刀 郎 词曲

21. 翩 翩
（刀 郎 演唱）

Capo：2

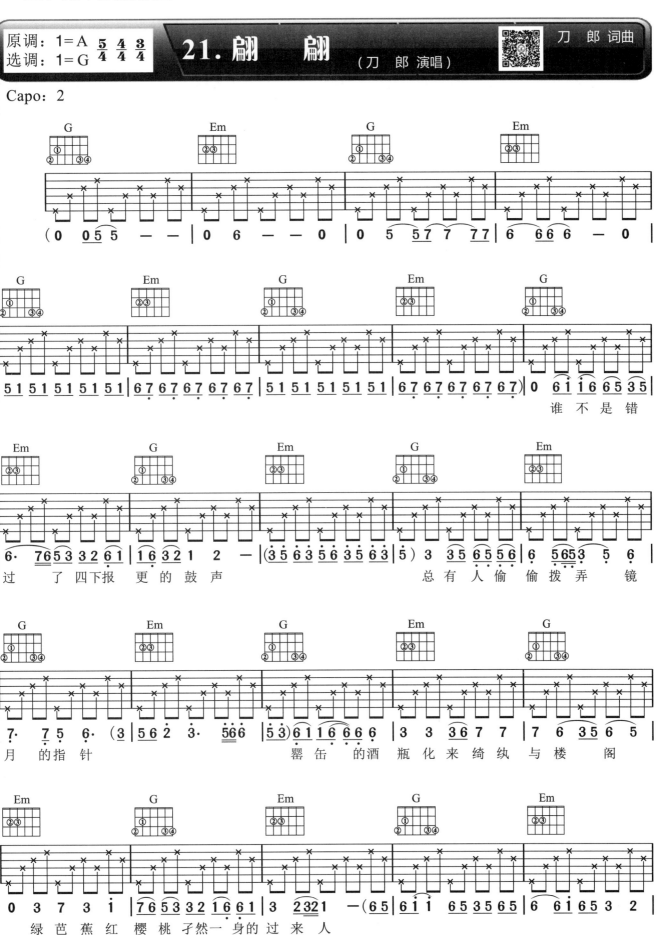

谁 不 是 错

过 了 四 下 报 更 的 鼓 声　　　　总 有 人 偷 偷 拨 弄 镜

月 的 指 针　　　　罂 缶 的 酒 瓶 化 来 绮 纨 与 楼 阁

绿 芭 蕉 红 樱 桃 孑 然 一 身 的 过 来 人

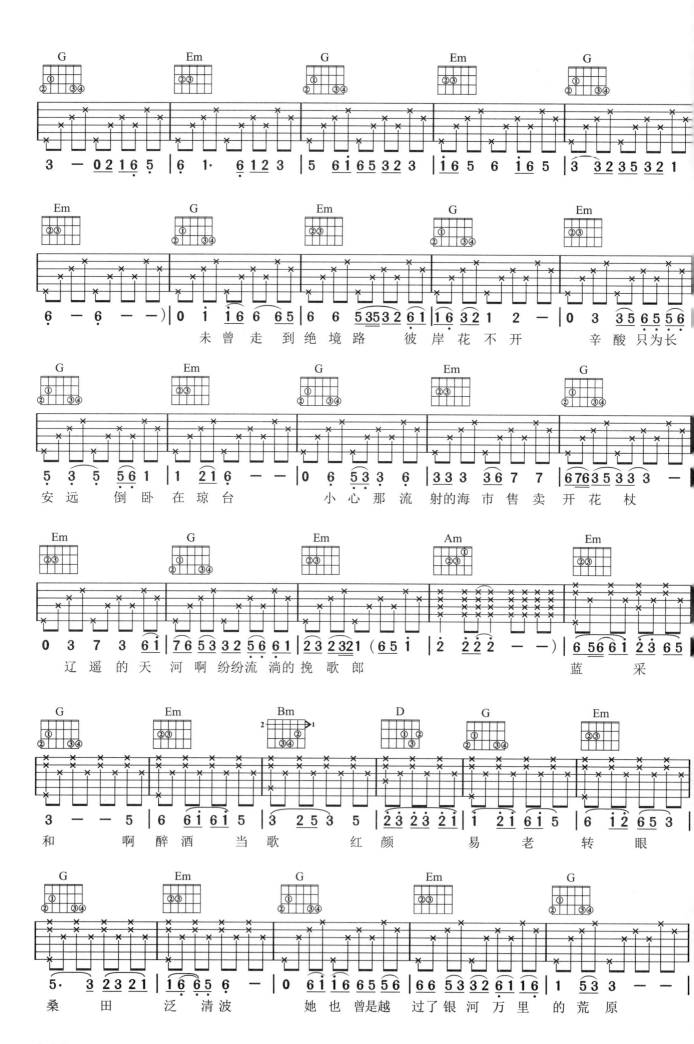

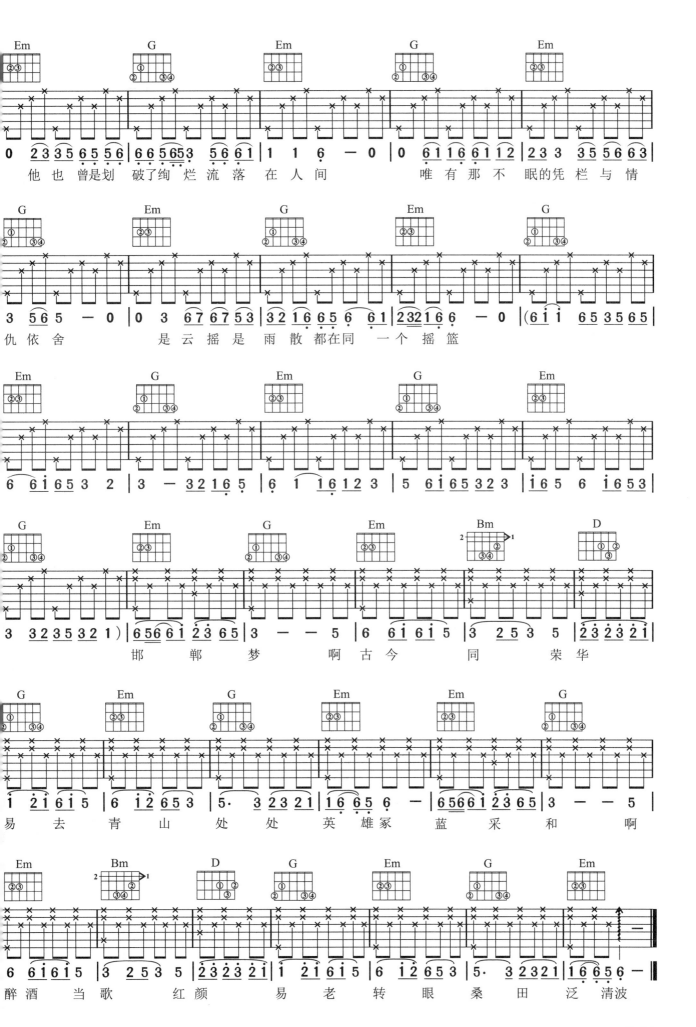

22. 我期待的不是雪
（张妙格 演唱）

王 琛 词
祝子由 曲

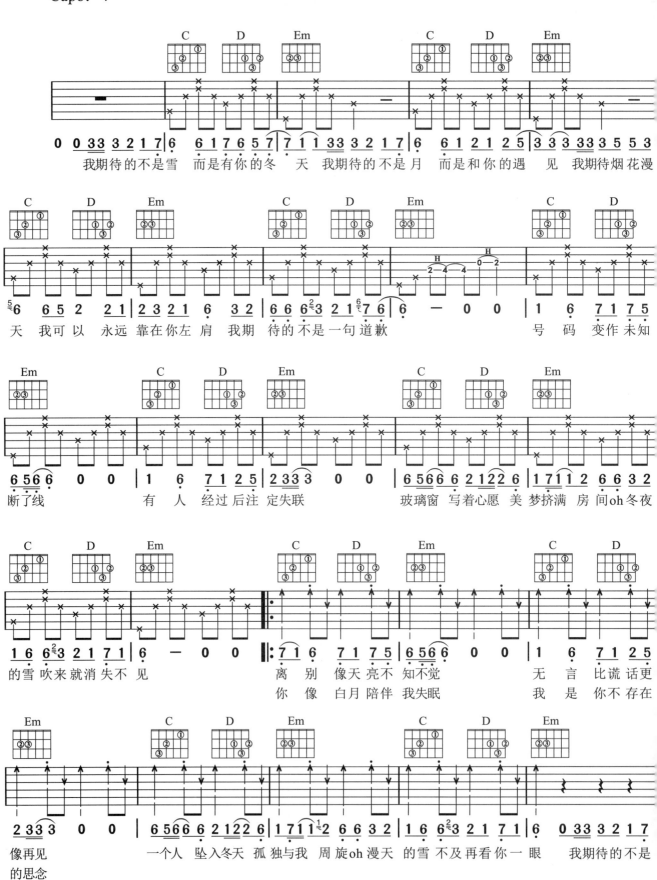

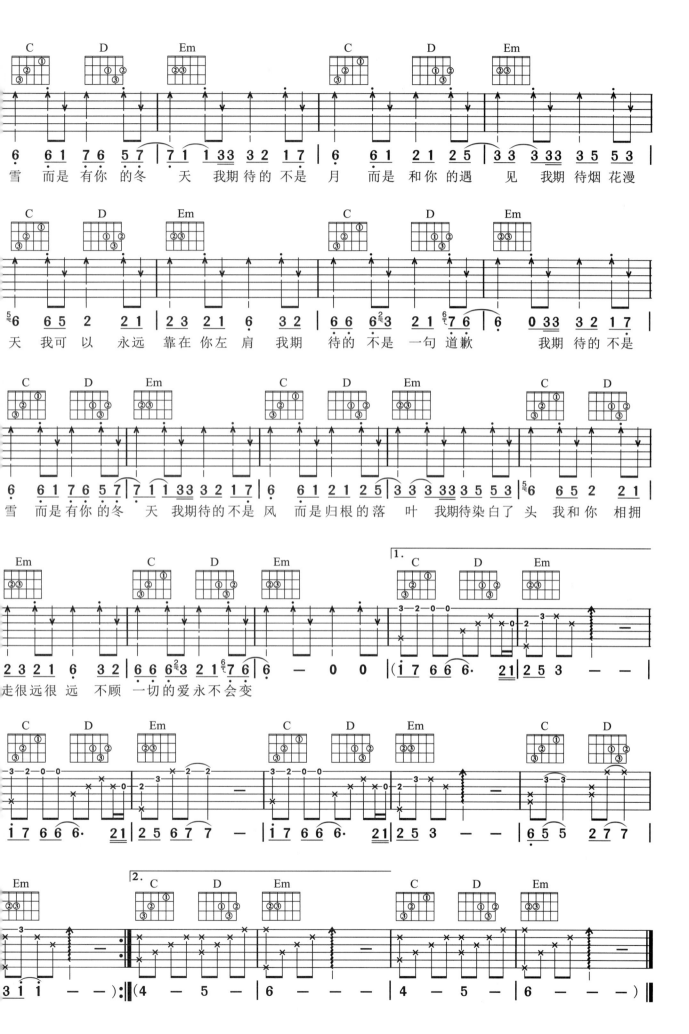

343

23. 一笑江湖

（闻人听书 演唱）

Capo： 1

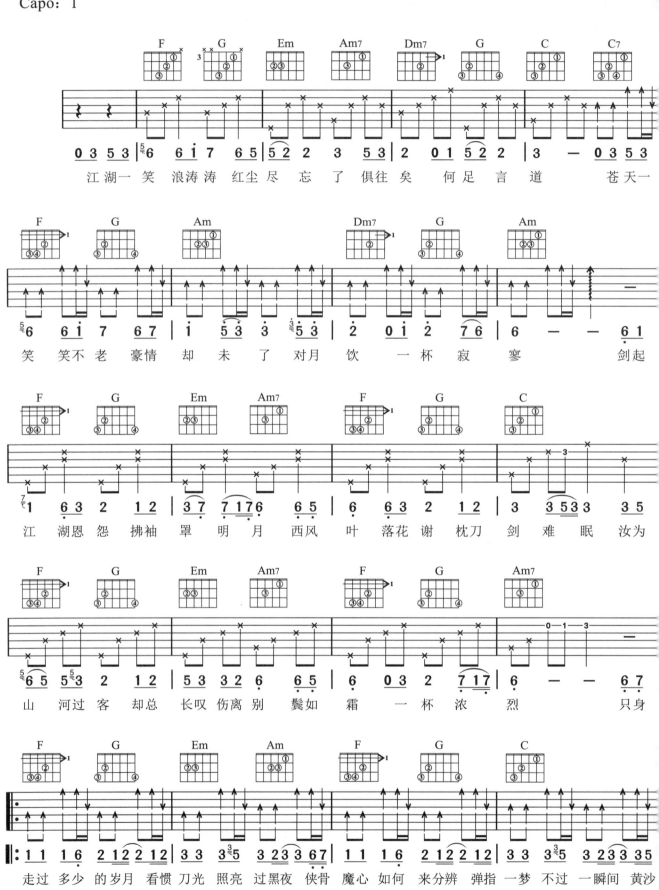

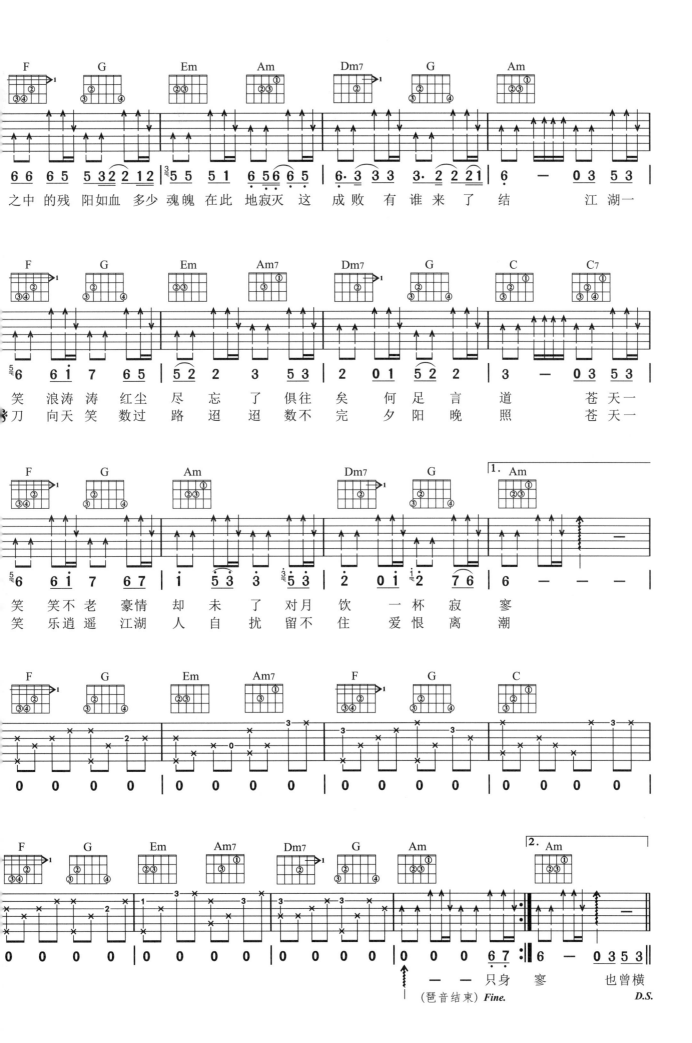

345

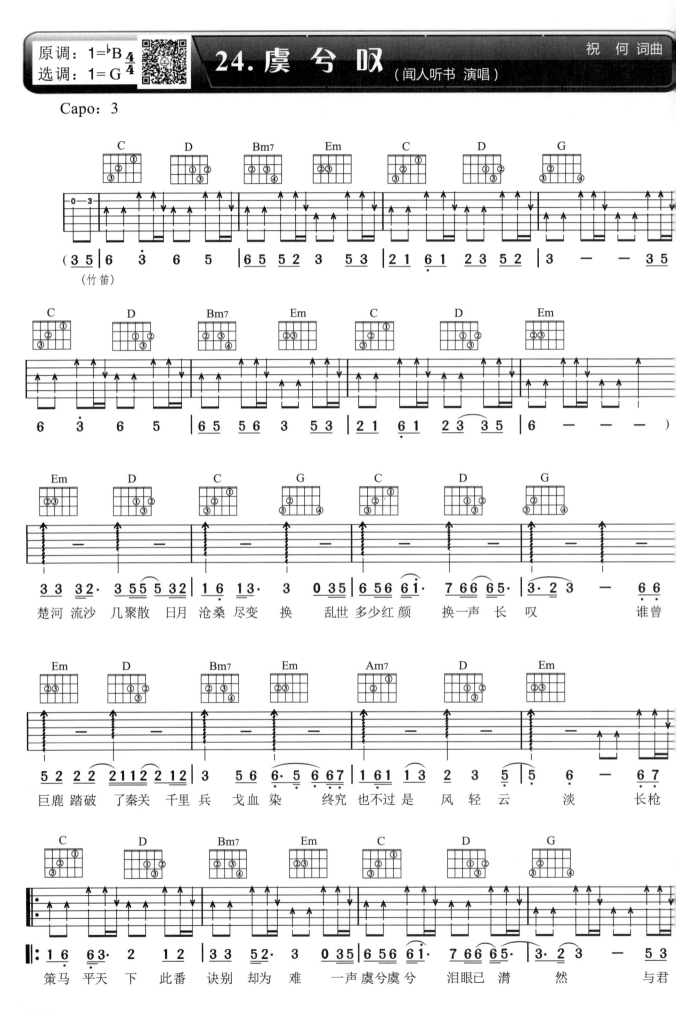

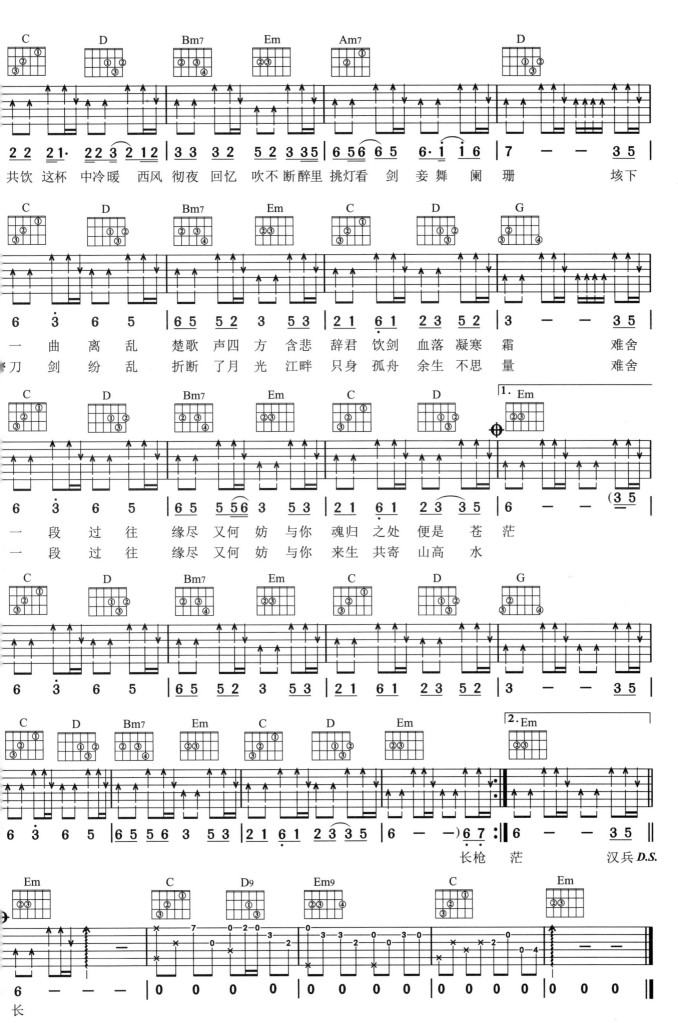

347

25. 羡慕风羡慕雨

（怪阿姨 演唱）

灯晓 康铭 词
康铭 曲

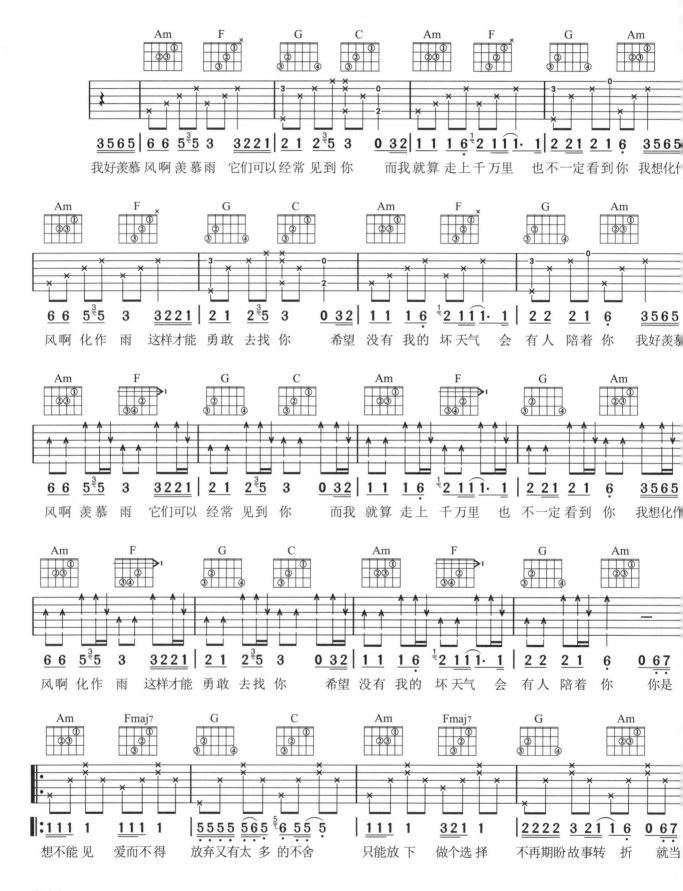

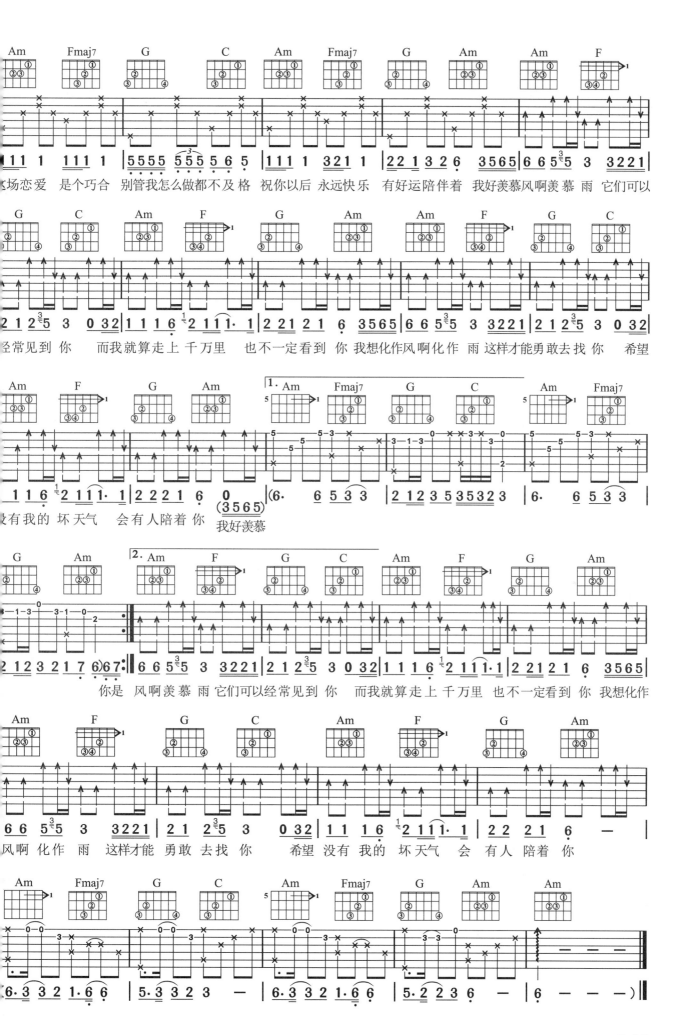

26. 给你给我

（毛不易 演唱）

毛不易 词曲

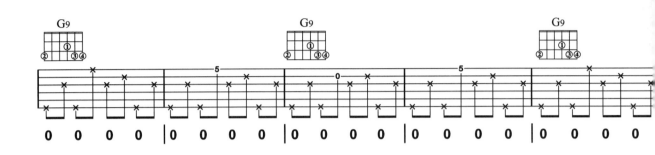

给你我 平 平淡 淡 的 等待 和 守候
给我你 带 着微 笑 的 嘴角 和 眼睛
§带 着微 笑 的 嘴角 和 眼睛

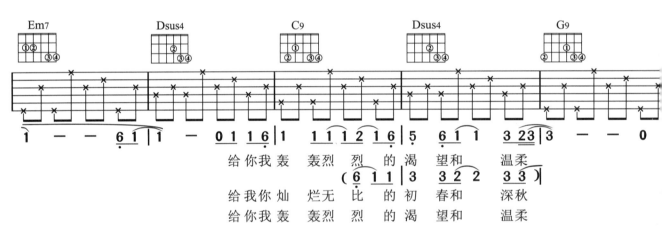

给你我轰 轰烈 烈 的 渴 望和 温柔
给我你灿 烂无 比 的 初 春和 深秋
给你我轰 轰烈 烈 的 渴 望和 温柔

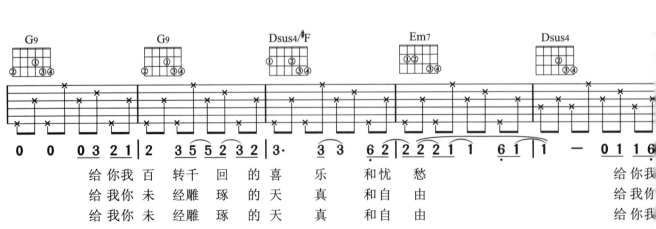

给你我 百 转千 回 的 喜 乐 和忧 愁　　　　给你我
给我你 未 经雕 琢 的 天 真 和自 由　　　　给我你
给我你 未 经雕 琢 的 天 真 和自 由　　　　给你你

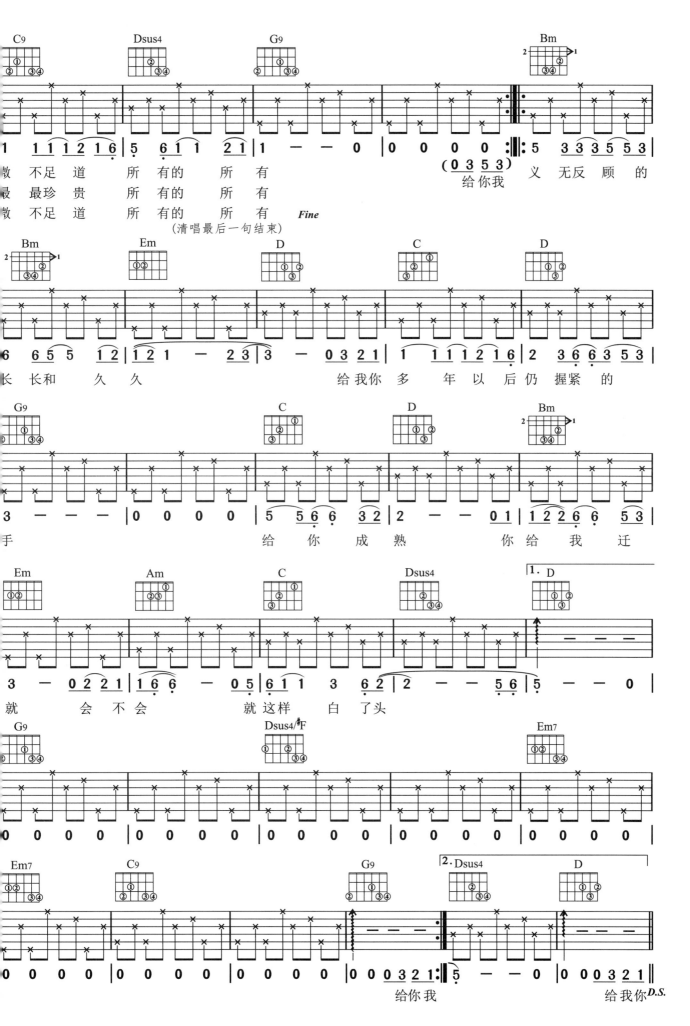

351

27.这世界那么多人

（莫文蔚 演唱）

王海涛 词
Akiyama Sayuri 曲

Capo：4

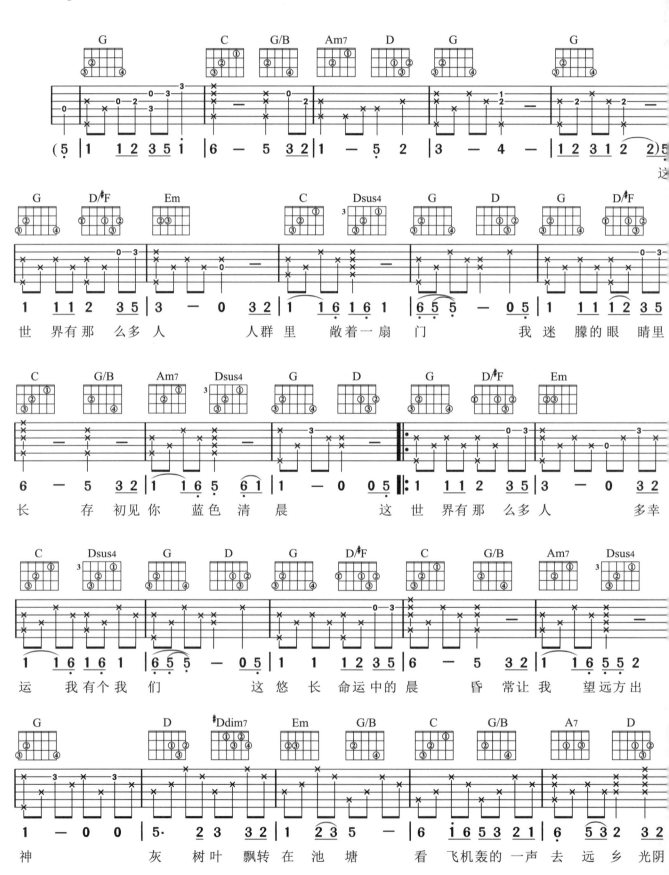

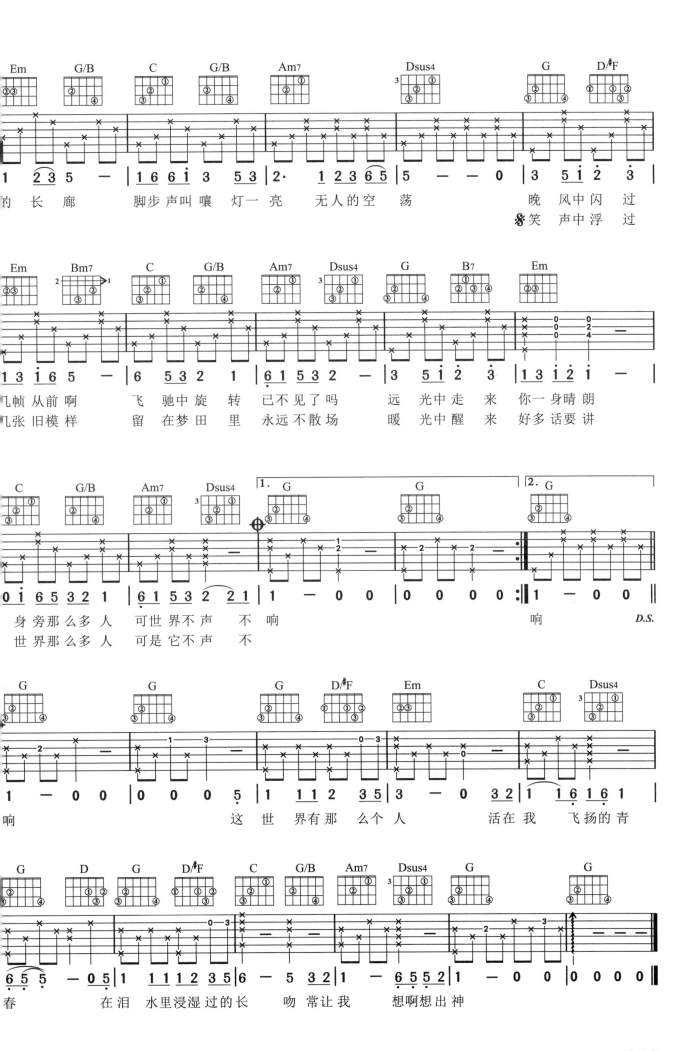

353

28. 慢慢喜欢你

（莫文蔚 演唱）

李荣浩 词曲

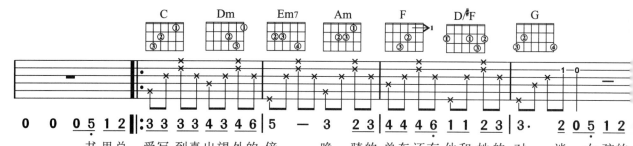

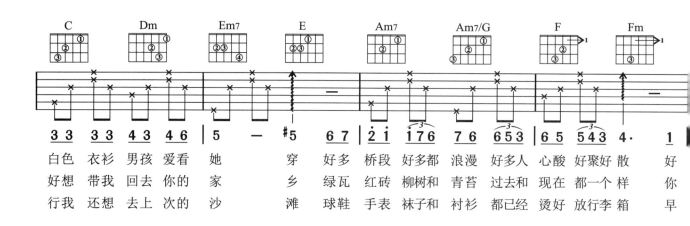

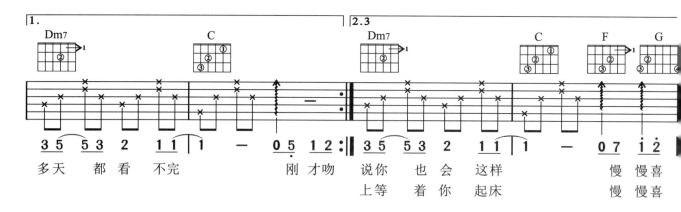

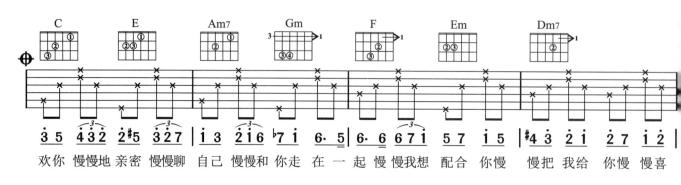

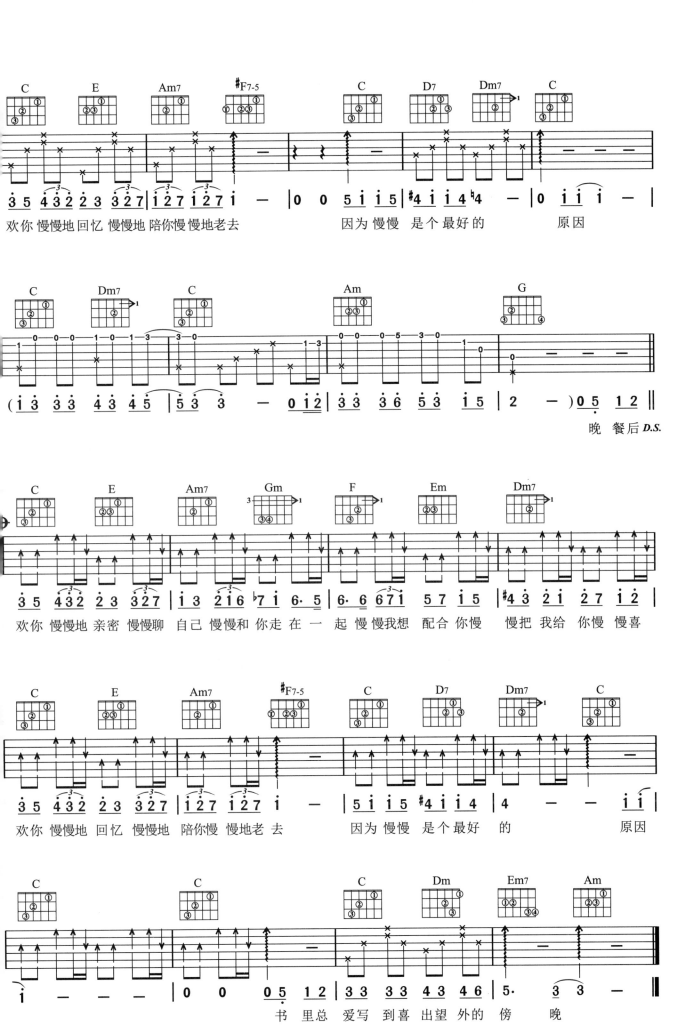

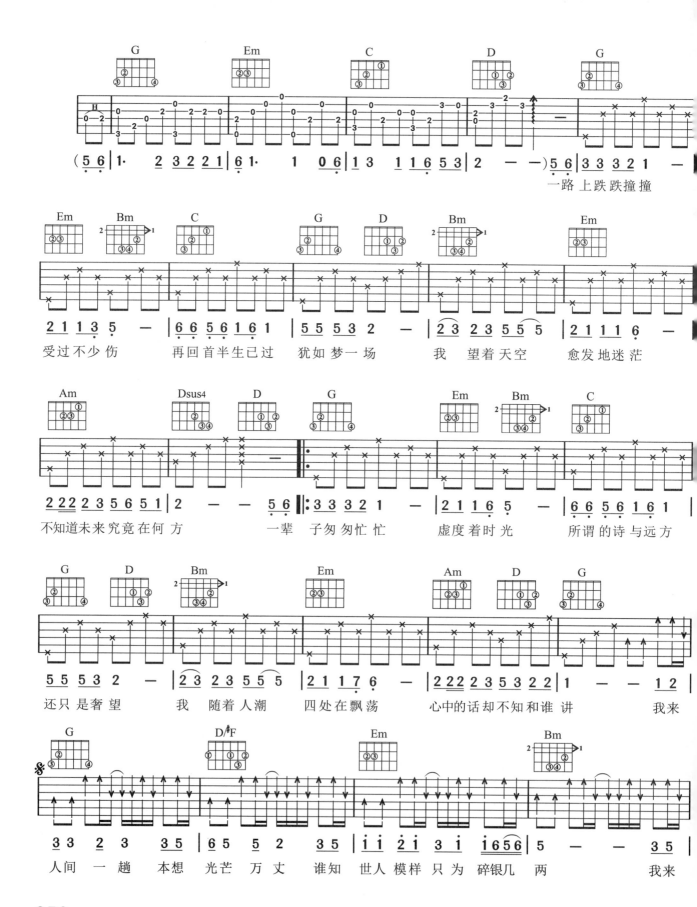

356

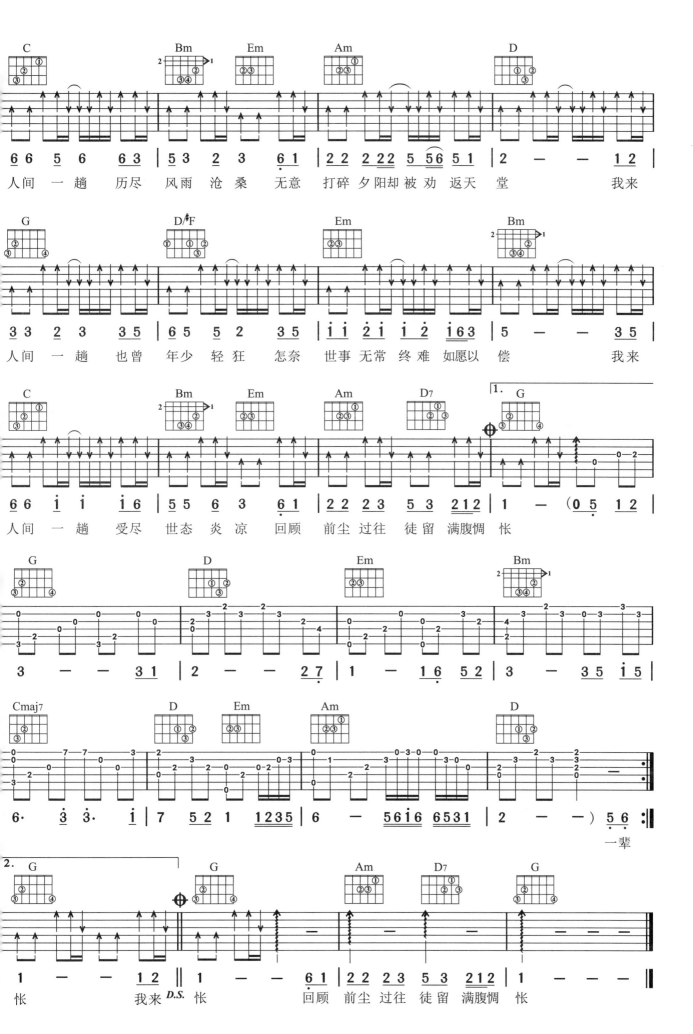

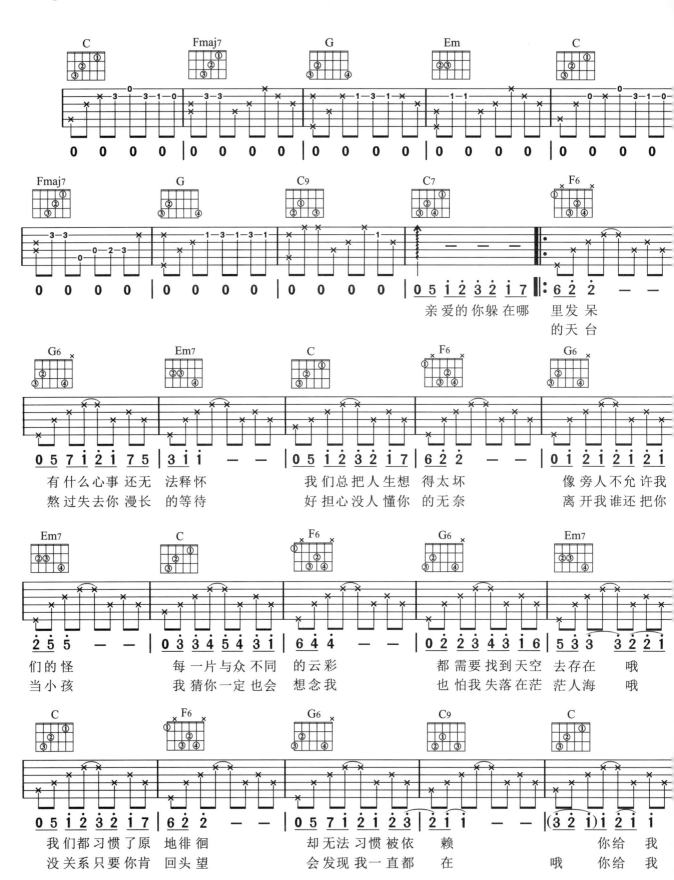

30. 永不失联的爱

（单依纯 演唱）

原调：1＝D　4/4
选调：1＝C

饶雪漫 词
周兴哲 曲

Capo：2

亲 爱的你躲 在哪　里发 呆
的天 台

有什么心事 还无　法释怀
熬过失去你 漫长　的等待

我们总把人生想　得太坏
好 担心没人 懂你　的无奈

像 旁人不允 许我
离 开我谁还 把你

们的怪
当小 孩

每 一片与众不同　的云彩
我 猜你一定 也会　想念我

都 需要找到天空　去存在　哦
也 怕我失落在茫　茫人海　哦

我 们都习惯了原　地徘 徊
没关系只要你肯　回头 望

却 无法习惯被依　赖
会 发现我一直都　在

你 给我
哦 你 给我

358

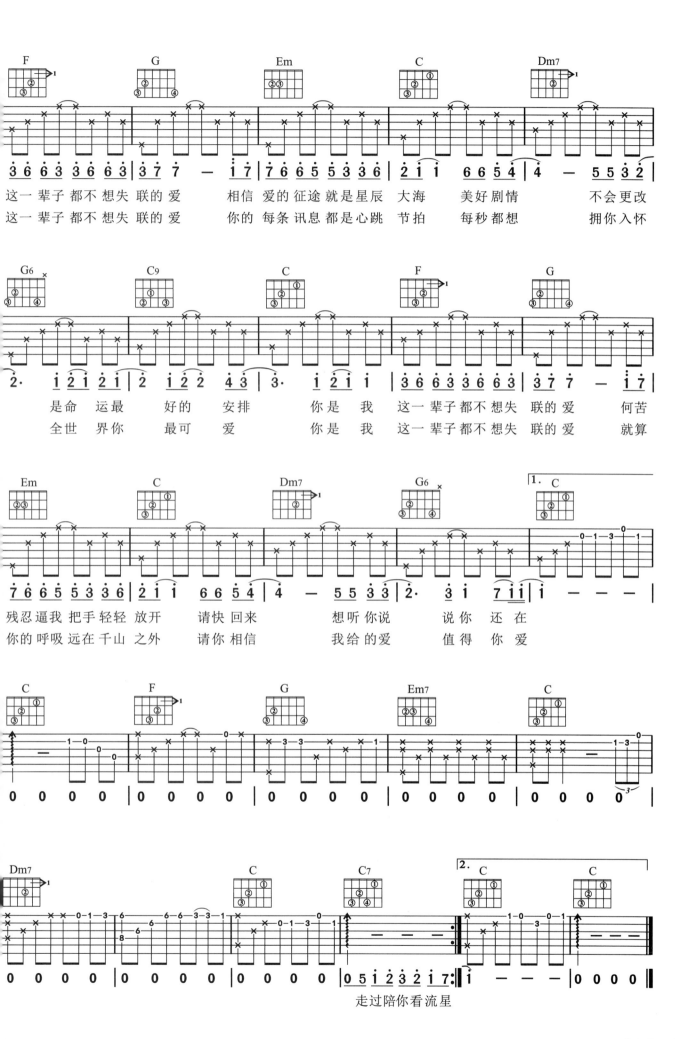

359

原调：1=♭B　4/4
选调：1=C

31. 半生雪

（七 叔 演唱）

祝 何 词曲

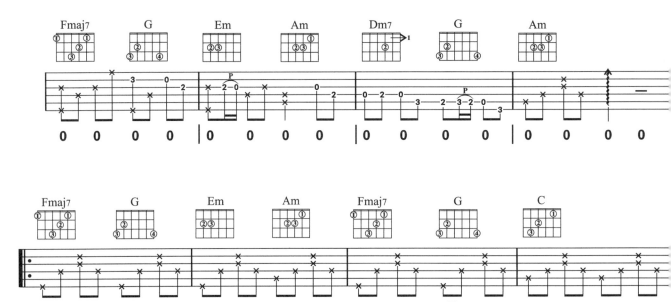

霜月落庭前 照谁一夜无眠　提笔惊扰烛 火 回忆难写　看

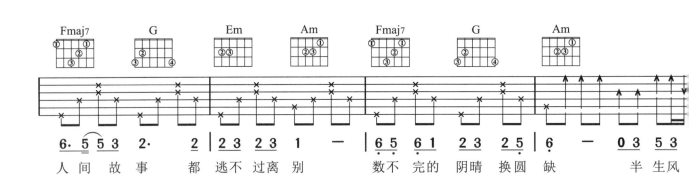

人间故事 都逃不过离别　数不完的阴晴换圆缺　半生风

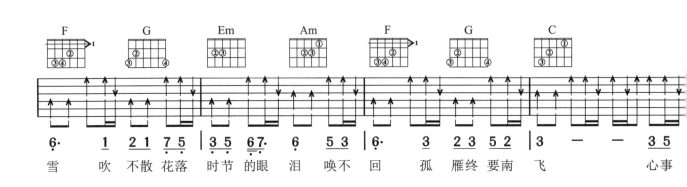

雪 吹不散花落 时节的眼泪唤不回 孤雁终要南飞　心事

360

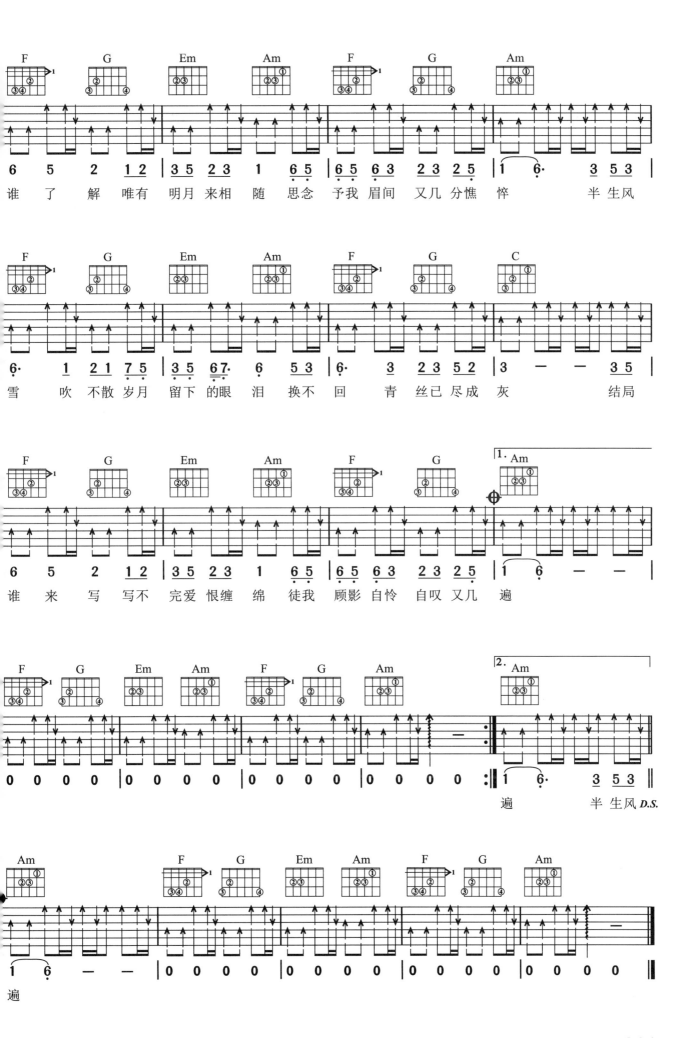

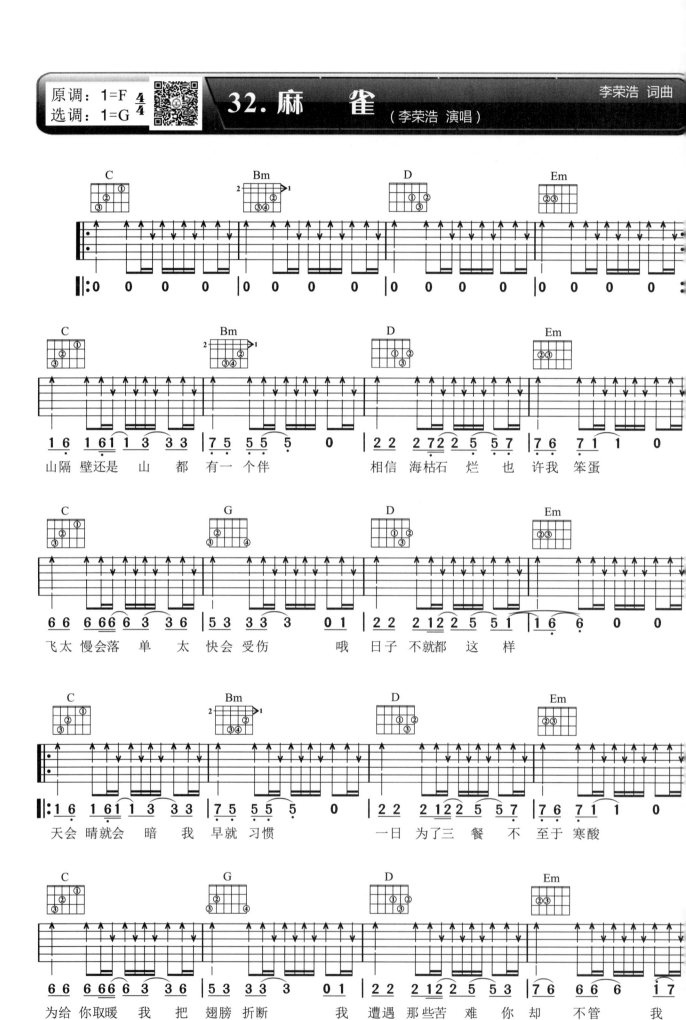

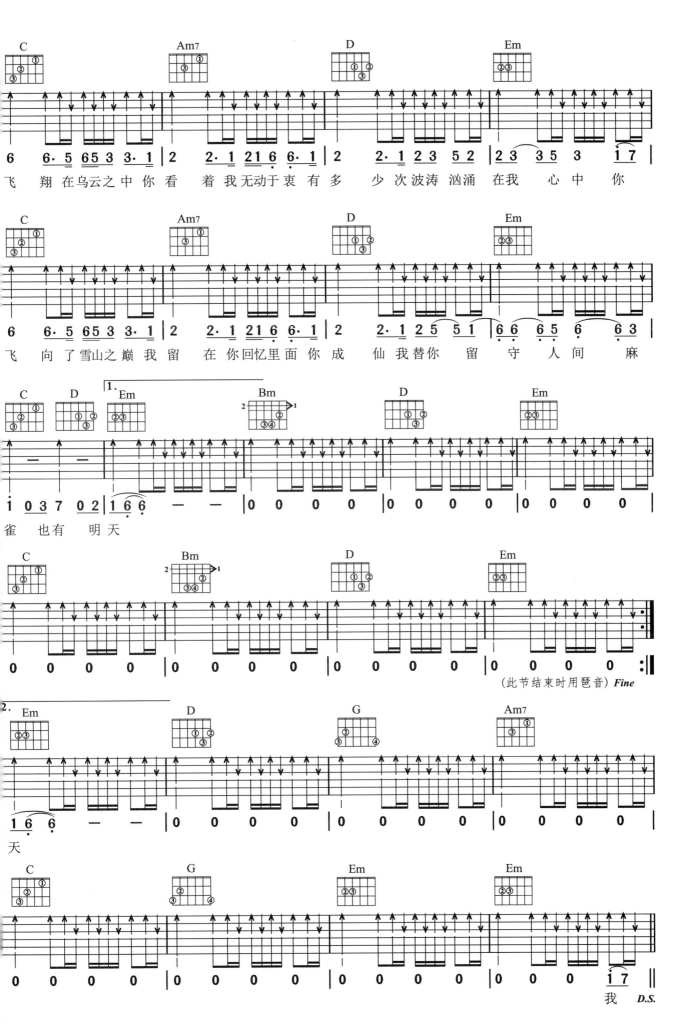

飞 翔 在 乌云之中 你 看 着 我 无动于衷 有多 少 次 波涛 汹涌 在我 心 中 你

飞 向 了 雪山之巅 我 留 在 你 回忆里面 你 成 仙 我 替你 留 守 人 间 麻

雀 也 有 明 天

（此节结束时用琶音）Fine

天

我 D.S.

原调：1=♭B
选调：1=G

33.白月光与朱砂痣

黄千芊 王佳滢 词
（大 籽 演唱）黄千芊 田桂宇 曲

Capo：3

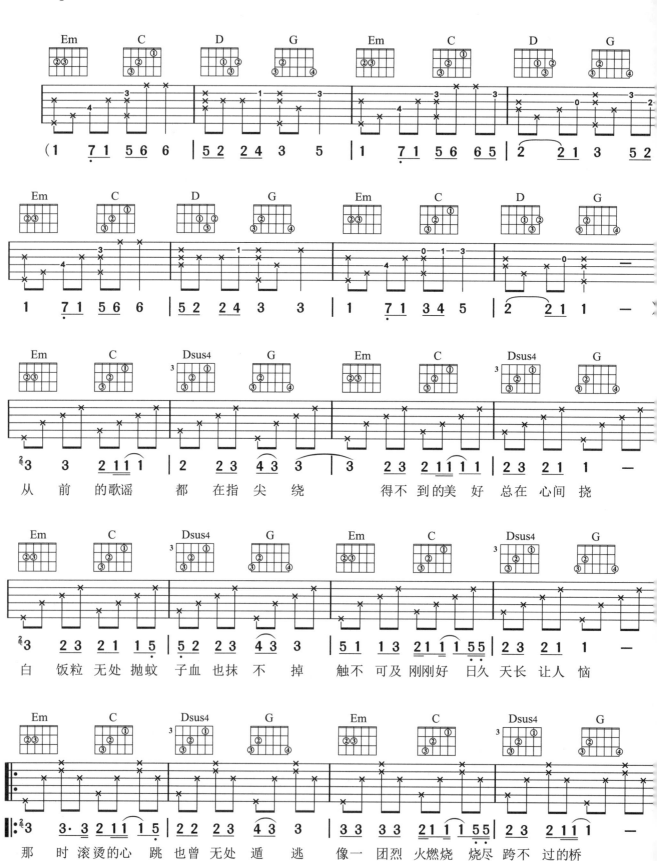

从前的歌谣 都在指尖绕 得不到的美好 总在心间挠

白饭粒无处抛蚊子血也抹不掉 触不可及刚刚好 日久天长让人恼

那时滚烫的心跳也曾无处遁逃 像一团烈火燃烧 烧尽跨不过的桥

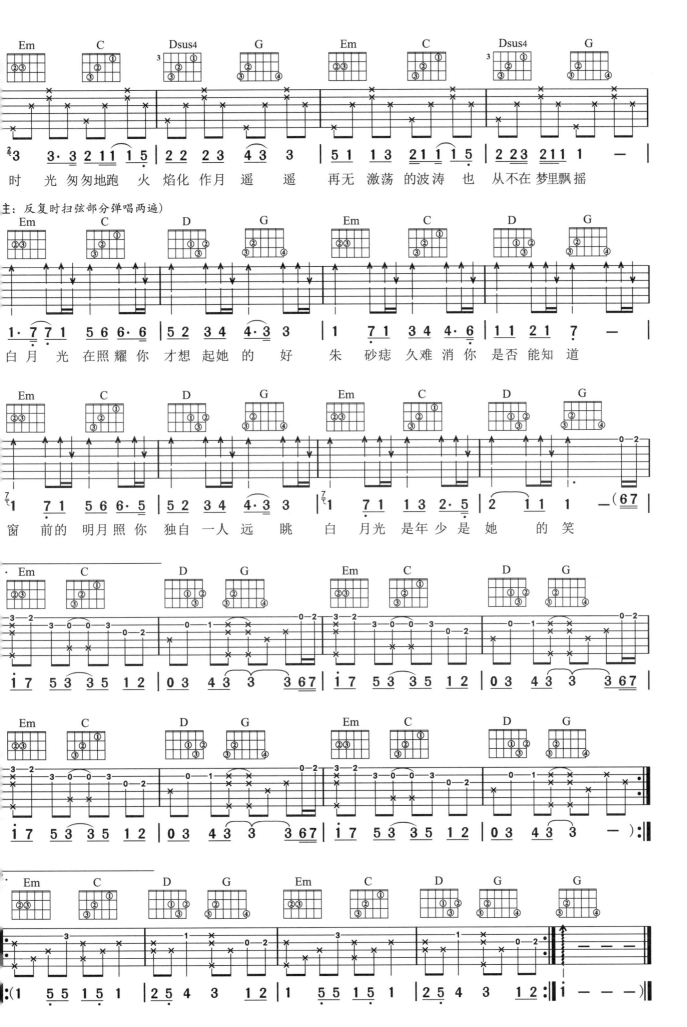

365

34. 云烟成雨

（房东的猫 演唱）

原调：1=B 4/4
选调：1=G 4/4

墨鱼丝 词
少年佩 曲

Capo：4

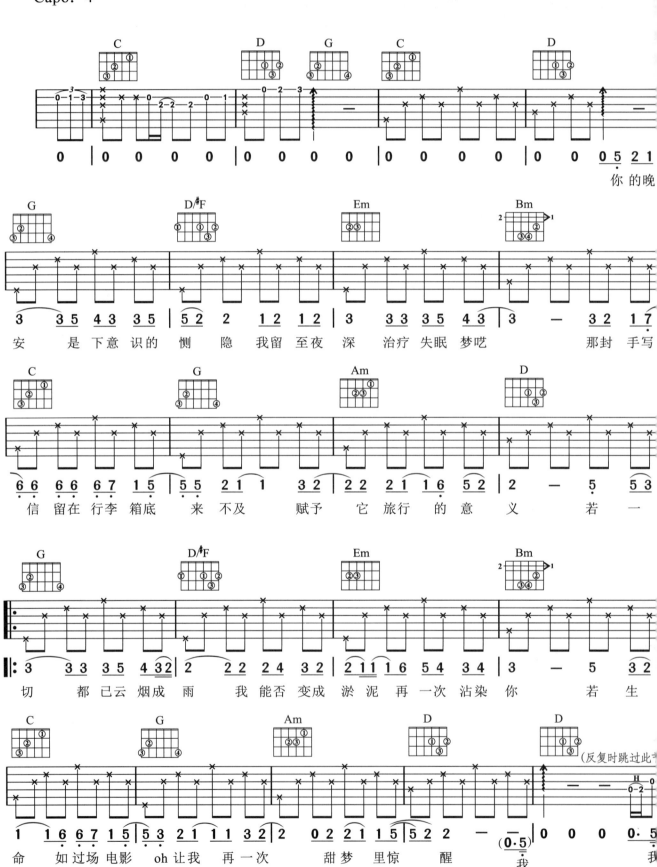

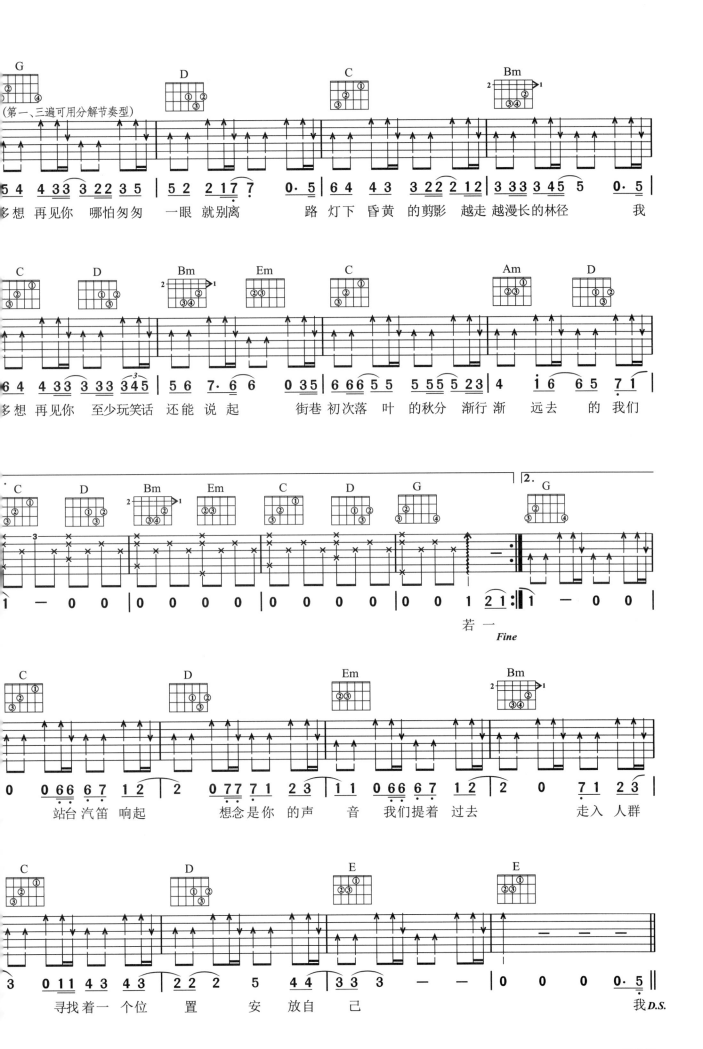

367

1=C 4/4

35.那个女孩
（张泽熙 演唱）

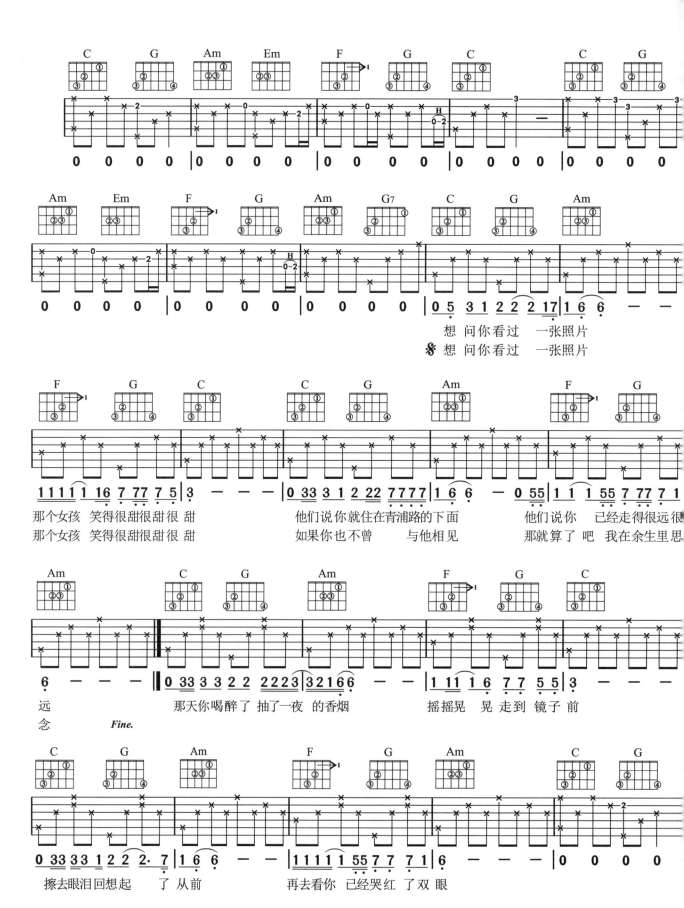

想 问你看过 一张照片
想 问你看过 一张照片

那个女孩 笑得很甜很甜很 甜　　他们说你就住在青浦路的下面　　他们说你 已经走得很远很
那个女孩 笑得很甜很甜很 甜　　如果你也不曾 与他相见　　那就算了 吧 我在余生里思

远　　那天你喝醉了 抽了一夜 的香烟　　摇摇晃 晃 走到 镜子 前
念　Fine.

擦去眼泪回想起 了 从前　　再去看你 已经哭红 了双 眼

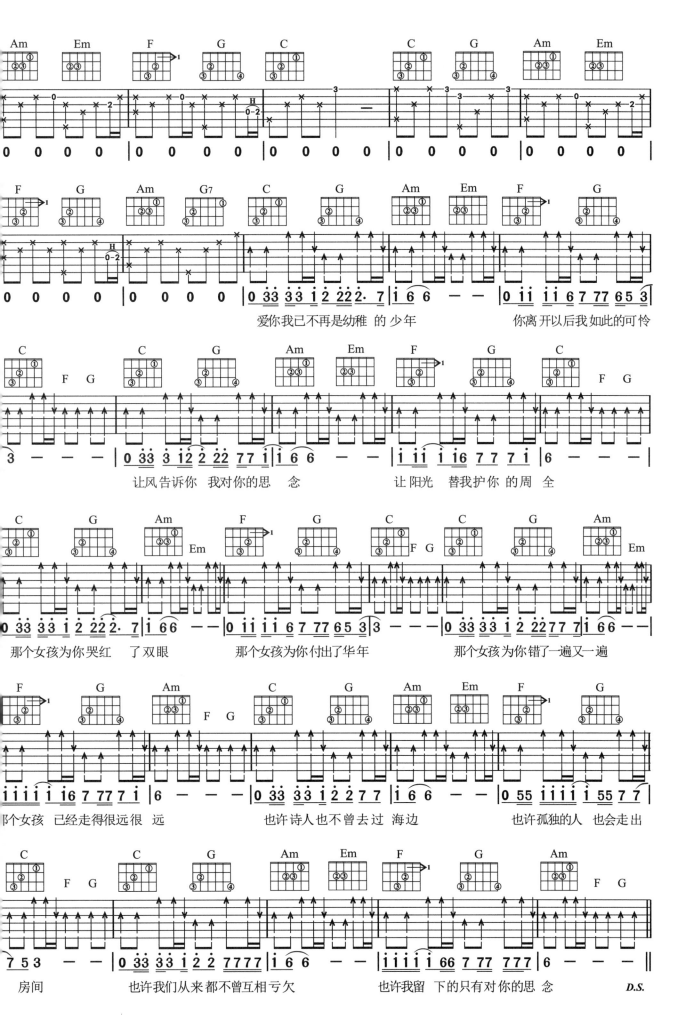

爱你我已不再是幼稚 的少年　　　　你离开以后我如此的可怜

让风告诉你 我对你的思 念　　　　让阳光 替我护你 的周 全

那个女孩为你哭红 了双眼　　　那个女孩为你付出了华年　　　那个女孩为你错了一遍又一遍

个女孩 已经走得很远很 远　　　也许诗人也不曾去过 海边　　　也许孤独的人 也会走出

房间　　　也许我们从来都不曾互相亏欠　　　也许我留 下的只有对你的思 念

D.S.

369

36. 再度重相逢
（伍佰 演唱）

伍佰 词曲

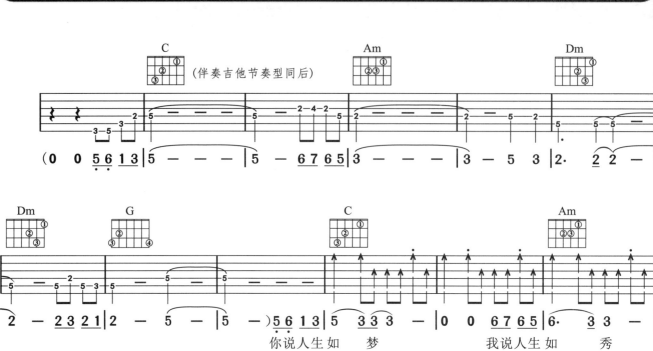

（伴奏吉他节奏型同后）

你说人生如 梦　　　我说人生如 秀

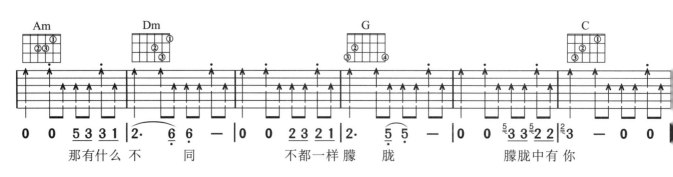

那有什么不 同　　不都一样朦 胧　　　朦胧中有 你

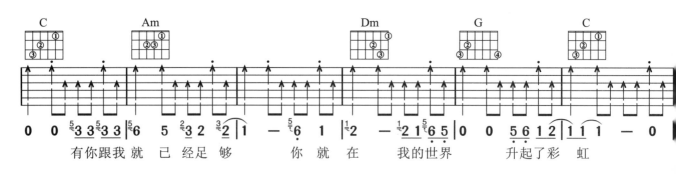

有你跟我就 已 经足 够　　你 就 在 我的世界　升起了彩 虹

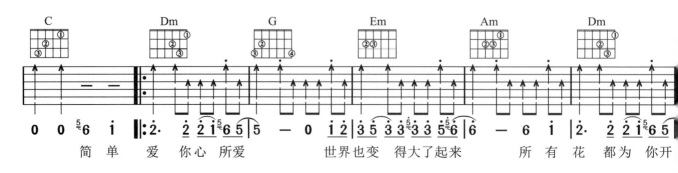

简单 爱 你心 所爱　　　世界也变 得大了起来　　所有花 都为你开

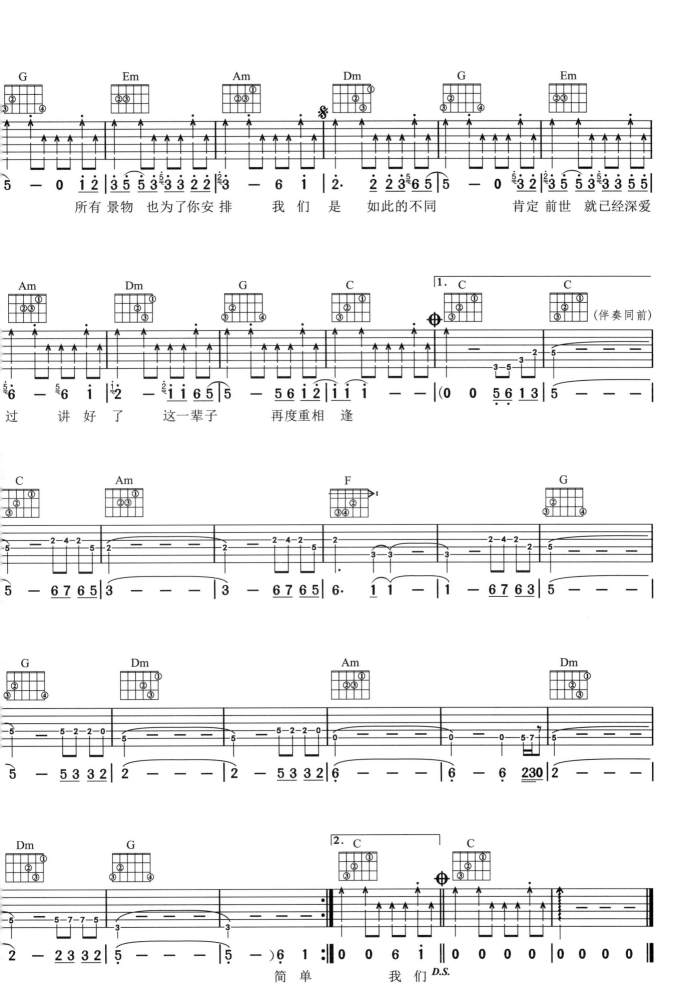

所有景物　也为了你安排　　　我们是　如此的不同　　　肯定前世　就已经深爱

过　　讲好了　这一辈子　　再度重相　逢

简单　　　我们

37. 与你到永久

（伍 佰 演唱）

伍 佰 词曲

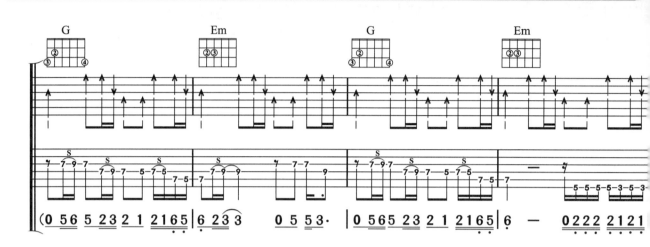

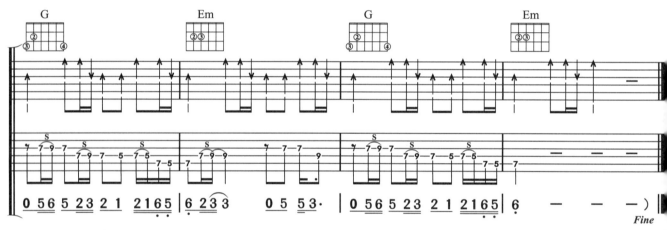

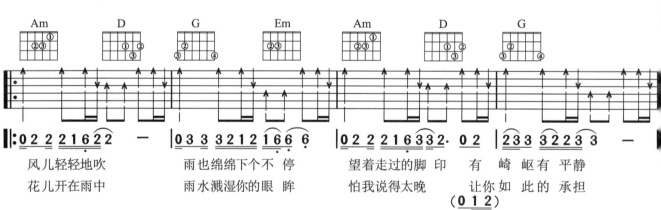

风儿轻轻地吹　　　雨也绵绵下个不停　　望着走过的脚印　有　崎　岖有平静
花儿开在雨中　　　雨水溅湿你的眼　眸　　怕我说得太晚　　　让你如　此的　承担

（0 1 2）

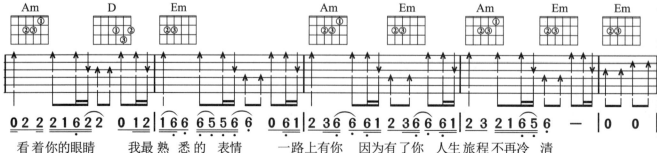

看着你的眼睛　　我最熟 悉 的　表情　　一路上有你　因为有了你　人生旅程不再冷 清
面对岁月的河　　对你已 经　无法割舍　　我是爱着你　深深爱着你　一首属于我 俩的歌

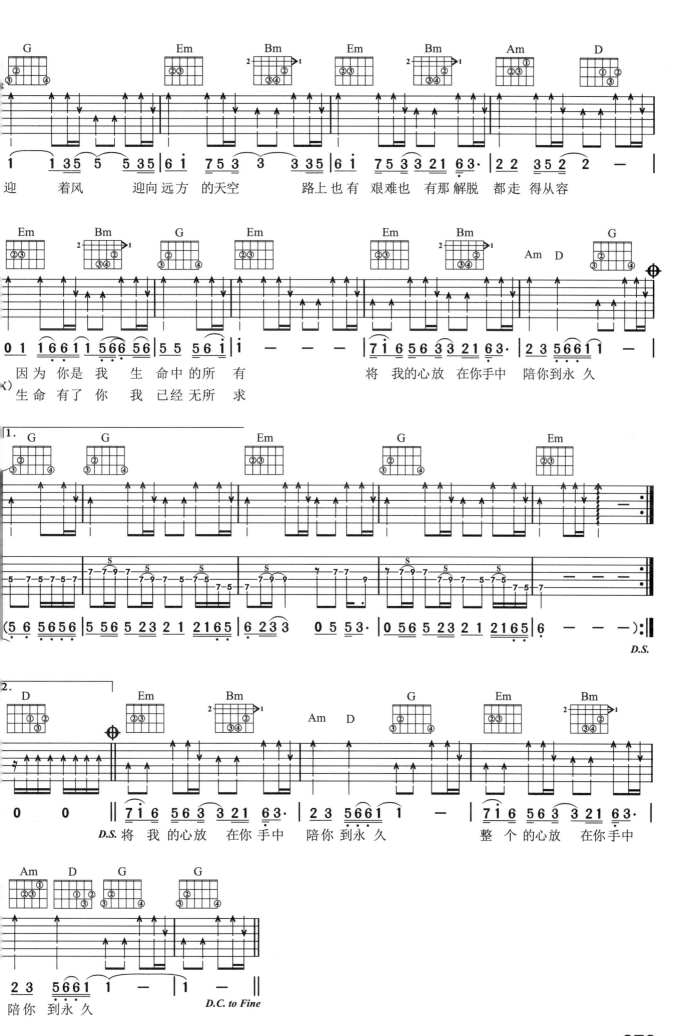

38. 冬天的秘密

（周传雄 演唱）

1=G 4/4

陈信荣 词
周传雄 曲

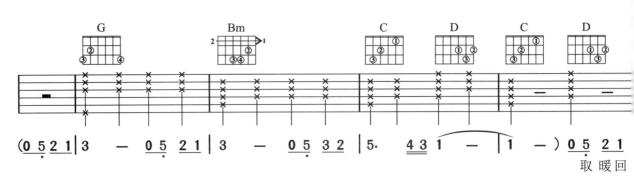

（0 5 2 1 | 3 — 0 5 2 1 | 3 — 0 5 3 2 | 5· 4 3 1 — | 1 — ）0 5 2 1

取 暖 回

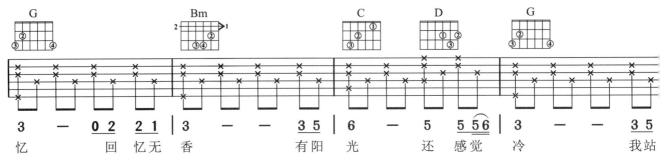

3 — 0 2 2 1 | 3 — — 3 5 | 6 — 5 5 5 6 | 3 — — 3 5

忆　　回 忆 无 香　　有 阳　光　还 感 觉 冷　　我 站

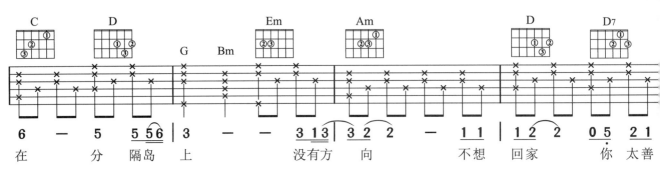

6 — 5 5 5 6 | 3 — — 3 1 3 | 3 2 2 — 1 1 | 1 2 2 0 5 2 1

在　　分 隔 岛 上　　没 有 方　向　不 想 回 家　你 太 善

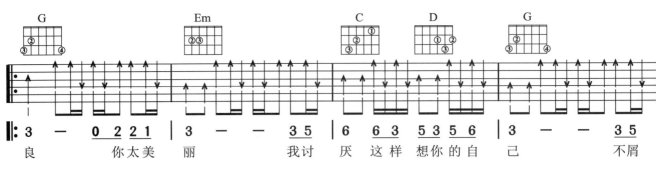

‖: 3 — 0 2 2 1 | 3 — — 3 5 | 6 6 3 5 3 5 6 | 3 — — 3 5

良　　你 太 美 丽　　我 讨 厌 这 样 想 你 的 自 己　　不 屑

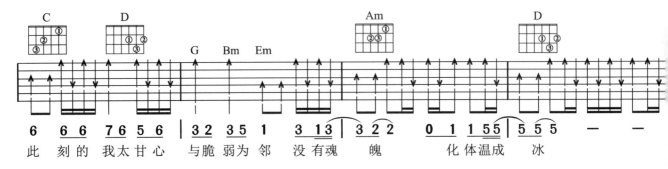

6 6 6 7 6 5 6 | 3 2 3 5 1 | 3 1 3 3 2 2 — | 0 1 1 5 5 5 5 5 — —

此 刻 的 我 太 甘 心　与 脆 弱 为 邻　没 有 魂　魄　化 体 温 成　冰

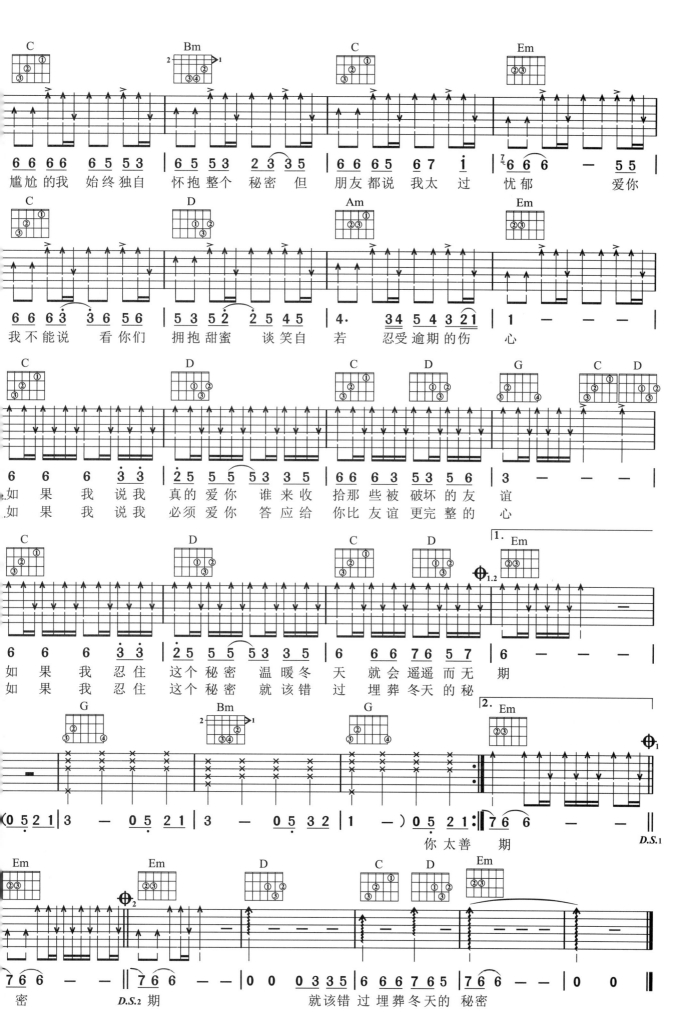

原调：1=B 4/2 4/4
选调：1=G

39.西楼儿女
（海来阿木 演唱）

海来阿木 词曲

Capo：4

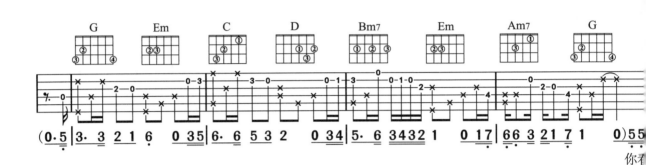

（0.5）3.·3 2 1 6 0 3 5 6.·6 5 3 2 0 3 4 5.·6 3 4 3 2 1 0 1 7 6 6 3 2 1 7 1 0)5 5

你看

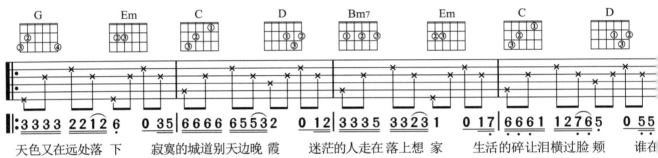

3 3 3 3 2 2 1 2 6 0 3 5 6 6 6 6 6 5 5 3 2 0 1 2 3 3 3 5 3 3 2 3 1 0 1 7 6 6 6 1 1 2 7 6 5 0 5 5

天色又在远处落　下　　　寂寞的城道别天边晚　霞　　　迷茫的人走在落上想　家　　　生活的碎让泪横过脸　颊　　　谁在

我一人在风里摇　晃　　　偶尔想你为我披件衣　裳　　　谈及旧爱旧恨寸断肝　肠　　　提起故人故事泪湿眼　眶　　　这肆

3 3 3 3 2 2 1 2 6 0 3 5 6 6 6 6 6 5 5 3 2 0 1 2 3 3 3 5 3 3 2 6 0 1 7 6 6 6 3 2 1 7 1 — 0 5 5

西楼唱着儿女情　长　　　昏暗的灯临幸我的惆　怅　　　热烈的酒凌迟我的悲伤　　　难过的人扶着杯子笑场　　　陌生

意的风压弯了海　棠　　　想过满载荣誉回到家　乡　　　许多年前我也曾有梦想　　　陌生的朋友你请听我讲　　　难过

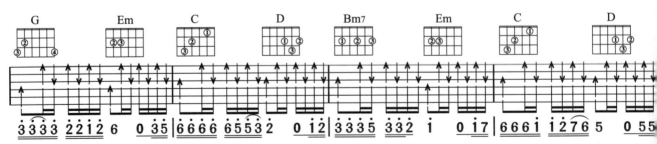

3 3 3 3 2 2 1 2 6 0 3 5 6 6 6 6 6 5 5 3 2 0 1 2 3 3 3 5 3 3 2 1 0 1 7 6 6 6 1 1 2 7 6 5 0 5 5

𝄈的朋　友你请听我讲　　　许多年前我也曾有梦　想　　　想过满载荣誉回到家　乡　　　这肆意的风压弯了海　棠　　　提起

的人扶着杯子笑　场　　　热烈的酒凌迟我的悲　伤　　　昏暗的灯临幸我的惆　怅　　　谁在西楼唱着儿女情　长　　　生活

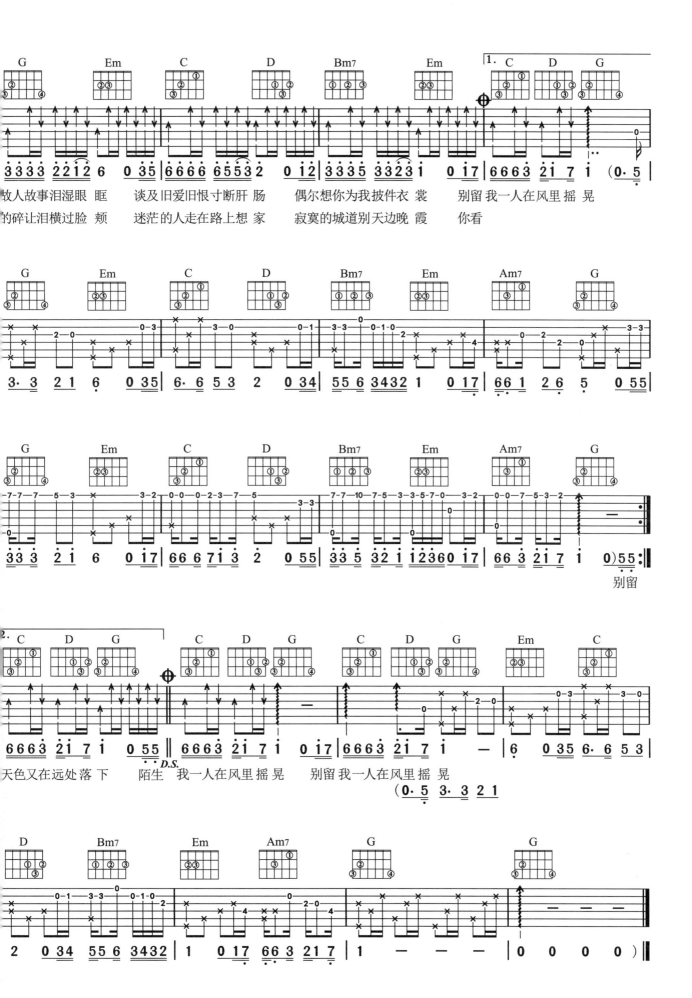

牧人故事泪湿眼 眶　谈及旧爱旧恨寸断肝 肠　偶尔想你为我披件衣 裳　别留 我一人在风里摇 晃
的碎让泪横过脸 颊　迷茫的人走在路上想 家　寂寞的城道别天边晚 霞　你看

别留

天色又在远处落 下　陌生 我一人在风里摇 晃　别留我一人在风里摇 晃
（0·5 3·3 21

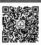

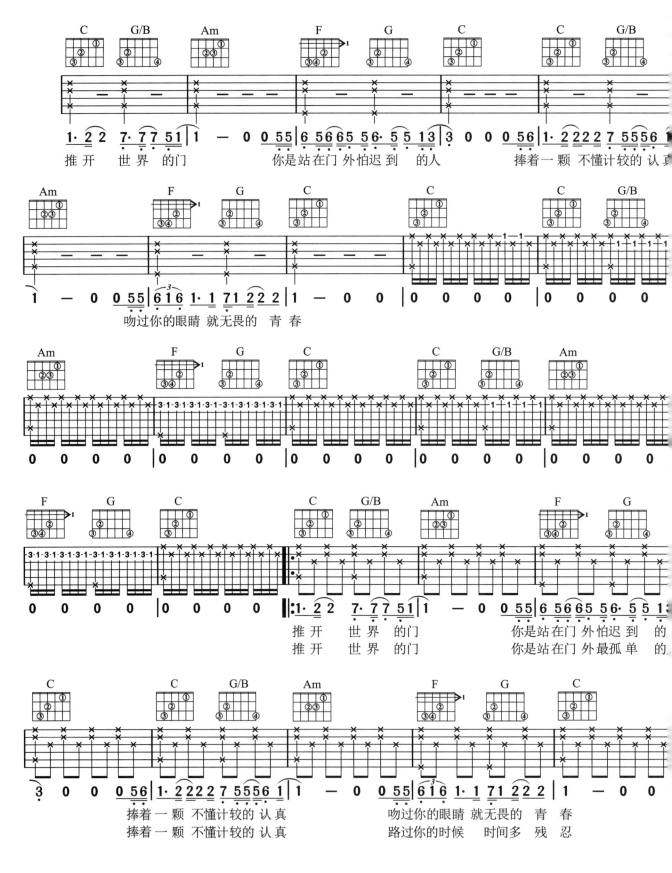

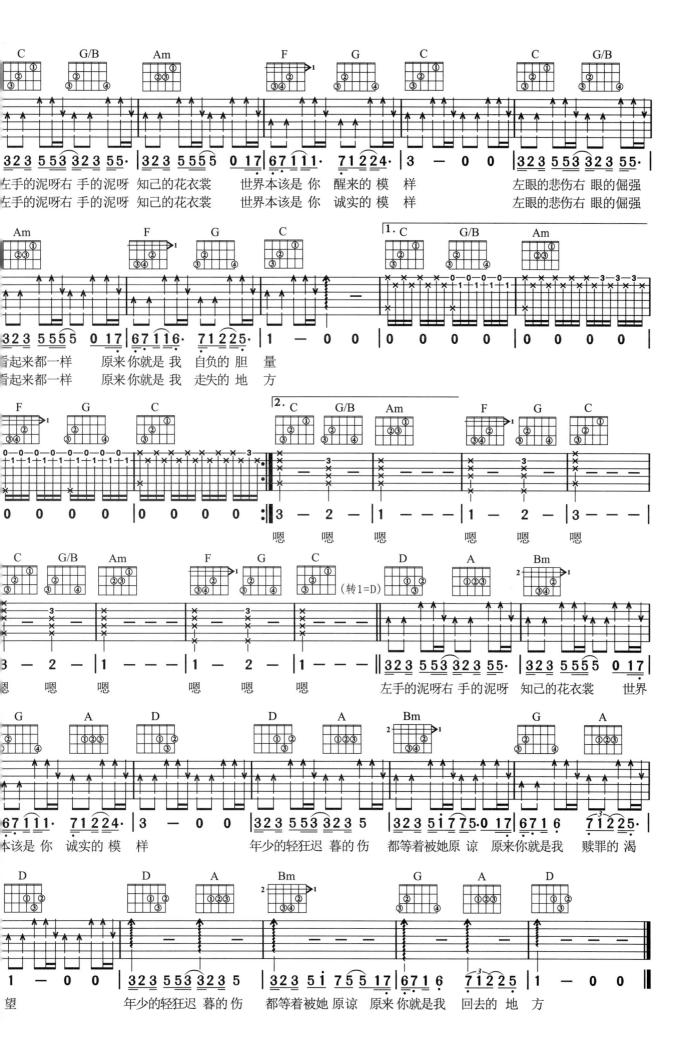

深海 中那点 光昏暗 的诱惑
出口 就在身 后只需 要回头

她以 为抓得 住名为 爱的泡 沫
为什 么人们 却亲手 上一把 锁

人心 扑 朔晦涩 幽蓝如 墨
不甘 不 得不休 囚人自 囚

怎么 猜 透看透 故事的结 果
为爱 为 爱为爱 都只是 为 我
为何

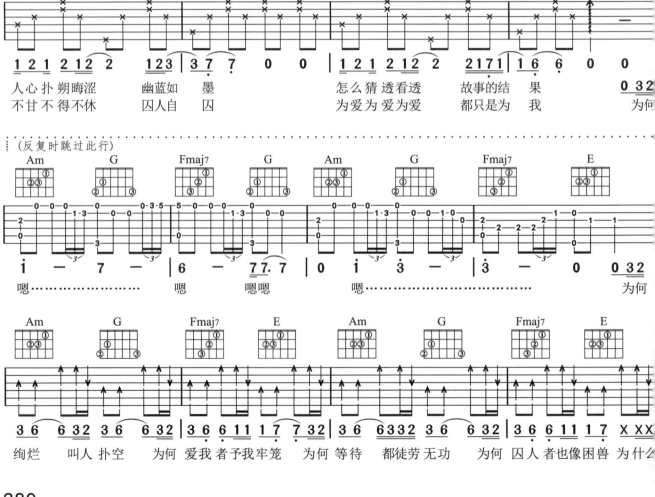

（反复时跳过此行）

嗯…………… 嗯 嗯嗯 嗯…………… 为何

绚烂 叫人 扑空 为何 爱我 者予我 牢笼 为何 等待 都徒劳 无功 为何 囚人 者也像困兽 为什么

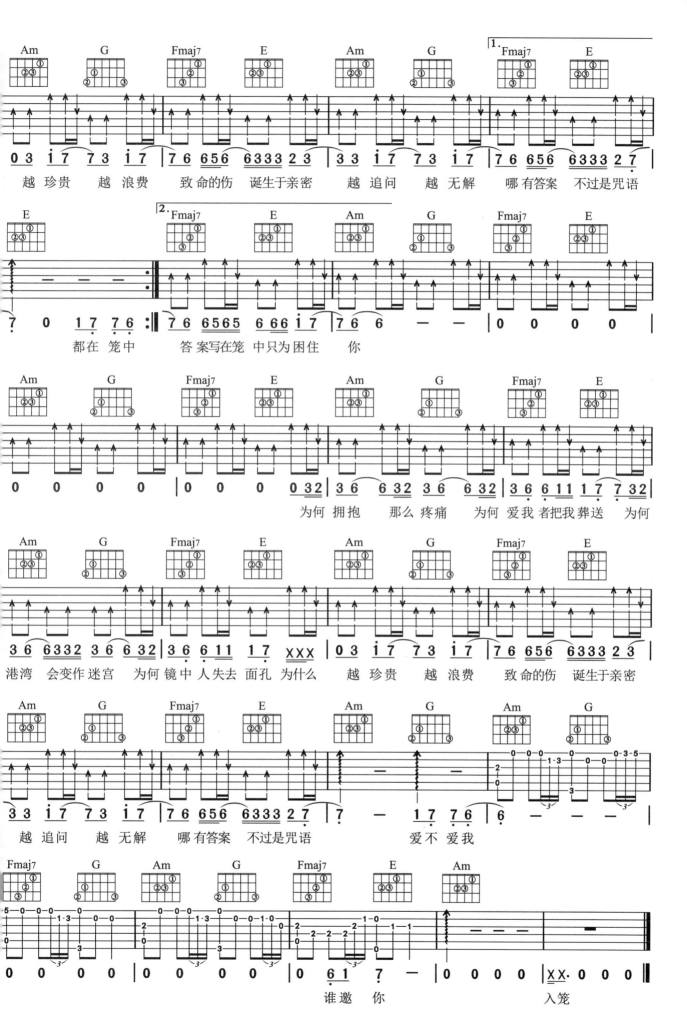

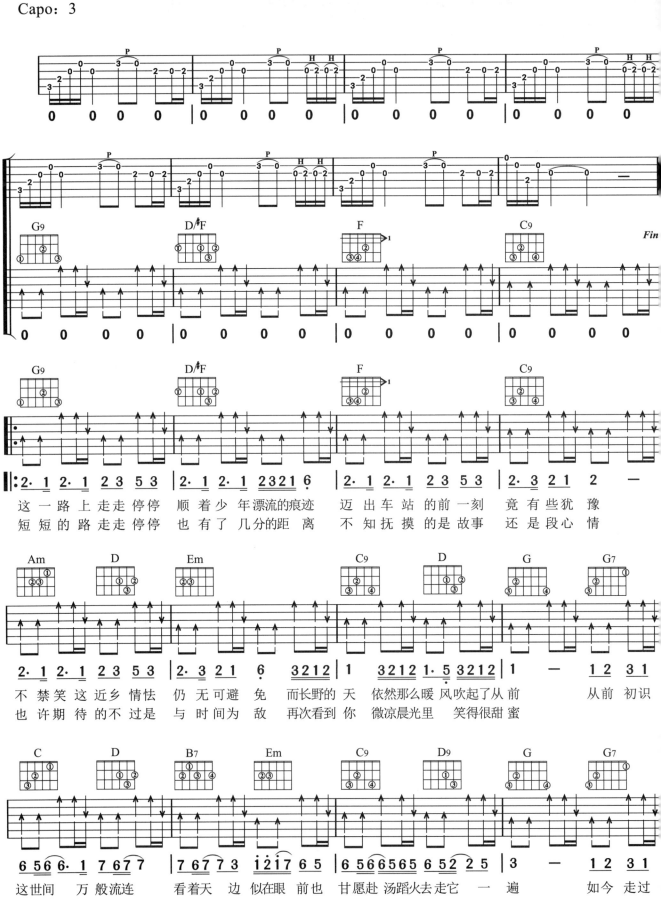

原调：1=♭B 4/4
选调：1=G

42.起风了
（买辣椒也用券 演唱）

米果 词
高桥优 曲

Capo：3

这 一路 上 走走 停停　顺着 少 年漂流的痕迹　迈 出 车 站 的前 一刻　竟 有些 犹 豫
短 短的 路 走走 停停　也有了 几分的距 离　不 知抚 摸的是 故事　还 是段 心 情

不 禁 笑 这 近乡 情怯　仍 无可避 免　而长野的 天 依然那么暖 风吹起了从 前　从前 初识
也 许 期 待 的不 过是　与 时 间为 敌　再次看到 你 微凉晨光里 笑得很甜 蜜

这世间 万 般流连　看着天 边 似在眼 前也 甘愿赴 汤蹈火去走它 一 遍　如今 走过

382

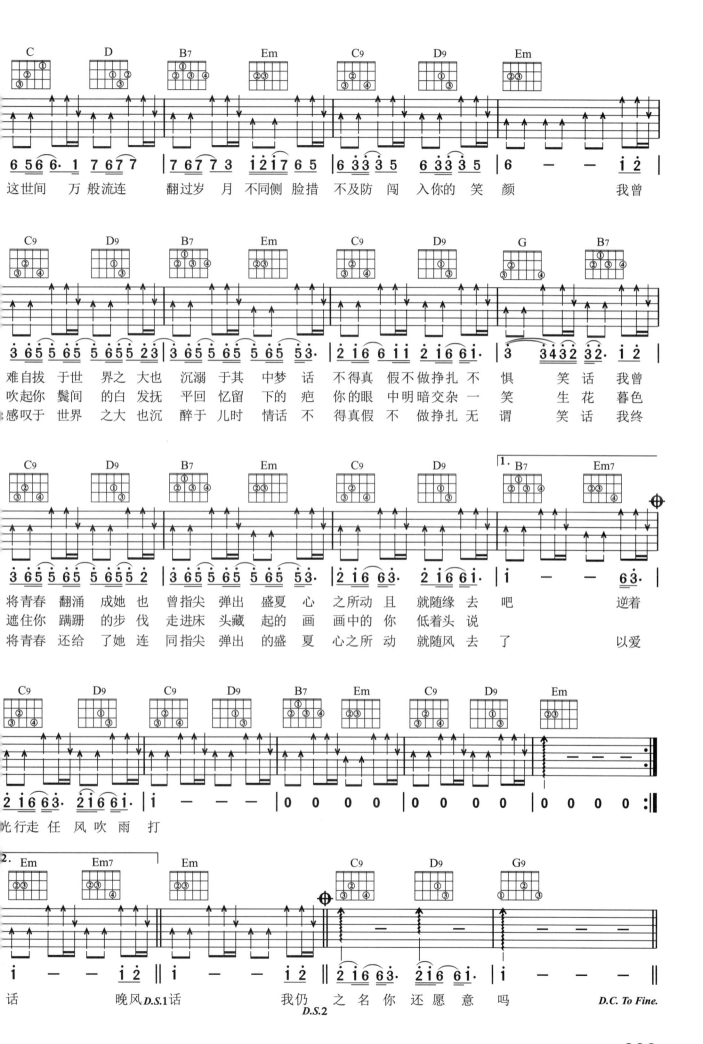

这世间 万般流连 翻过岁月 不同侧 脸措 不及防 闯 入你的 笑颜 我曾

难自拔 于世界之大 也沉溺 于其中梦话 不得真 假不 做挣扎 不 惧 笑话 我曾
吹起你 鬓间的 白发抚 平回 忆留 下的疤 你的眼 中明暗交杂 一 笑 生花 暮色
感叹于 世界之大 也沉醉 于儿时情话 不 得真假 不做挣扎 无 谓 笑话 我终

将青春 翻涌 成她 也曾指尖 弹出 盛夏 心之所动 且 就随缘 去 吧 逆着
遮住你 蹒跚的 步伐 走进床 头藏 起的 画 画中的 你 低着头 说 以爱
将青春 还给 了她 连同指尖 弹出 的盛 夏 心之所 动 就随风 去 了 以爱

光行走 任 风吹雨 打

话 晚风 D.S.1话 我仍 之名 你 还愿 意 吗 *D.C. To Fine.*
D.S.2

383

43. 一路生花

（温奕心 演唱）

宋普照 词
张博文 曲

原调：1=♭A 4/4
选调：1=G 4/4

Capo：1

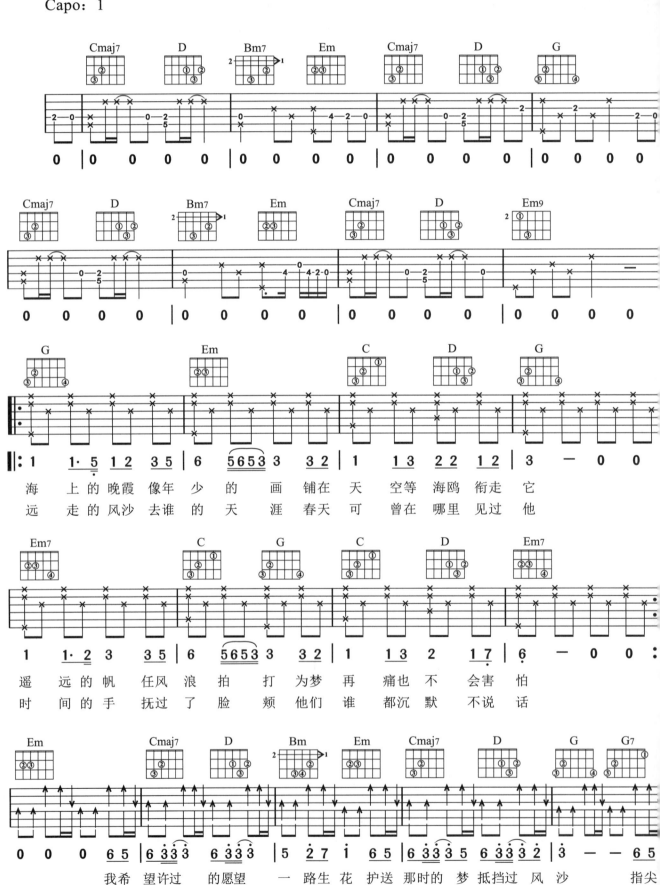

海 上 的晚霞 像年少 的 画 铺在 天 空等 海鸥 衔走 它
远 走 的风沙 去谁 的 天 涯 春天 可 曾在 哪里 见过 他

遥 远 的帆 任风 浪拍 打 为梦 再 痛也 不 会害 怕
时 间 的手 抚过 了脸 颊 他们 谁 都沉 默 不说 话

我希 望许过 的愿望 一 路生 花 护送 那时的 梦 抵挡过 风 沙 指尖

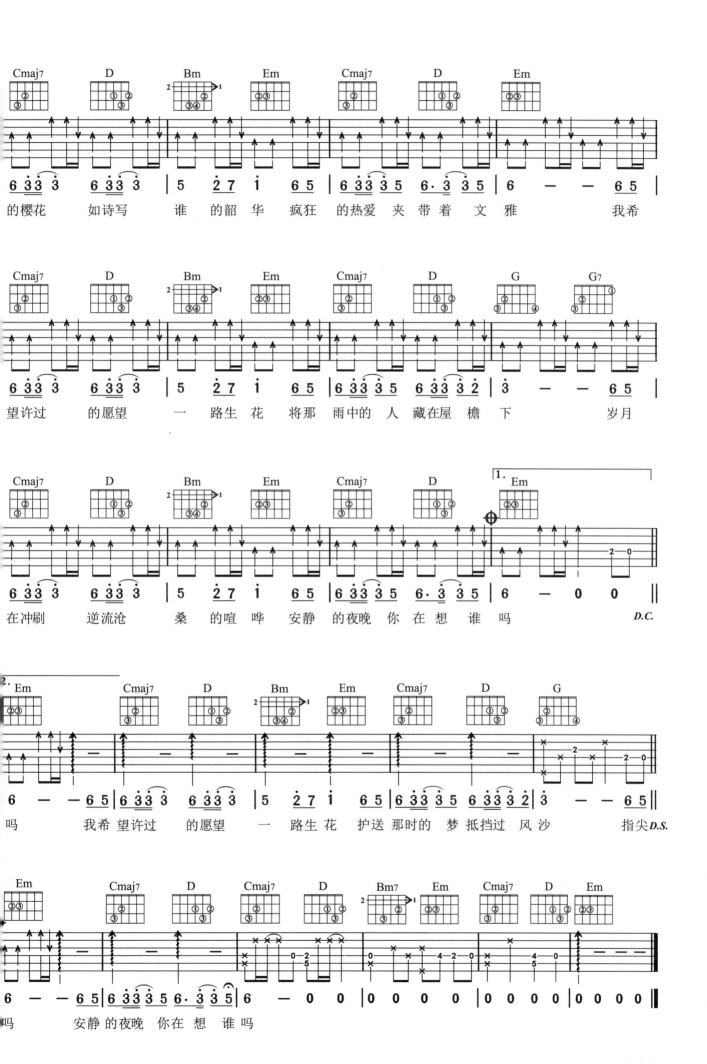

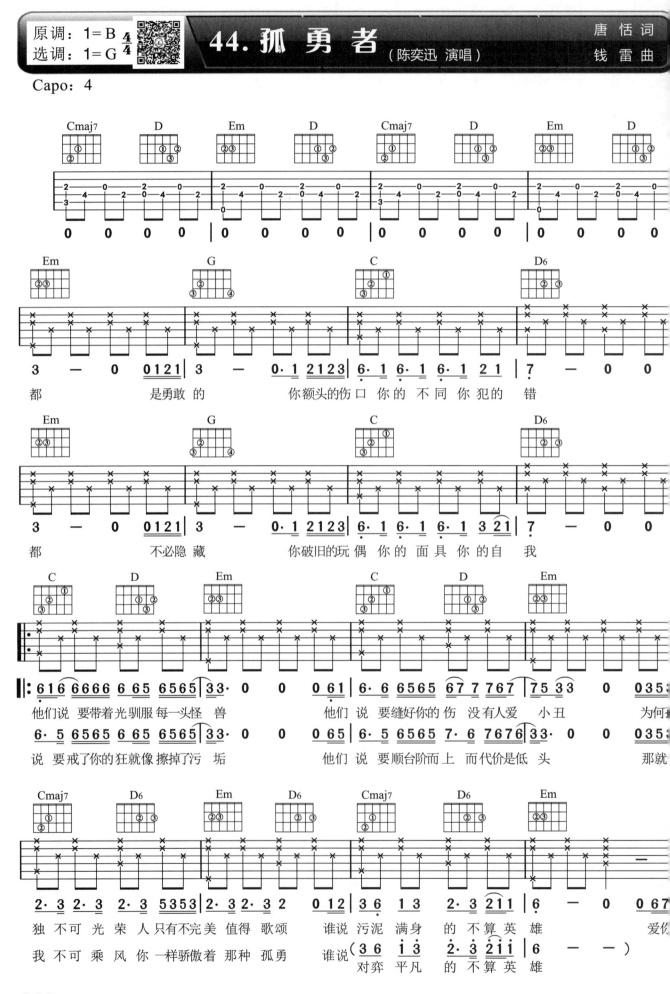

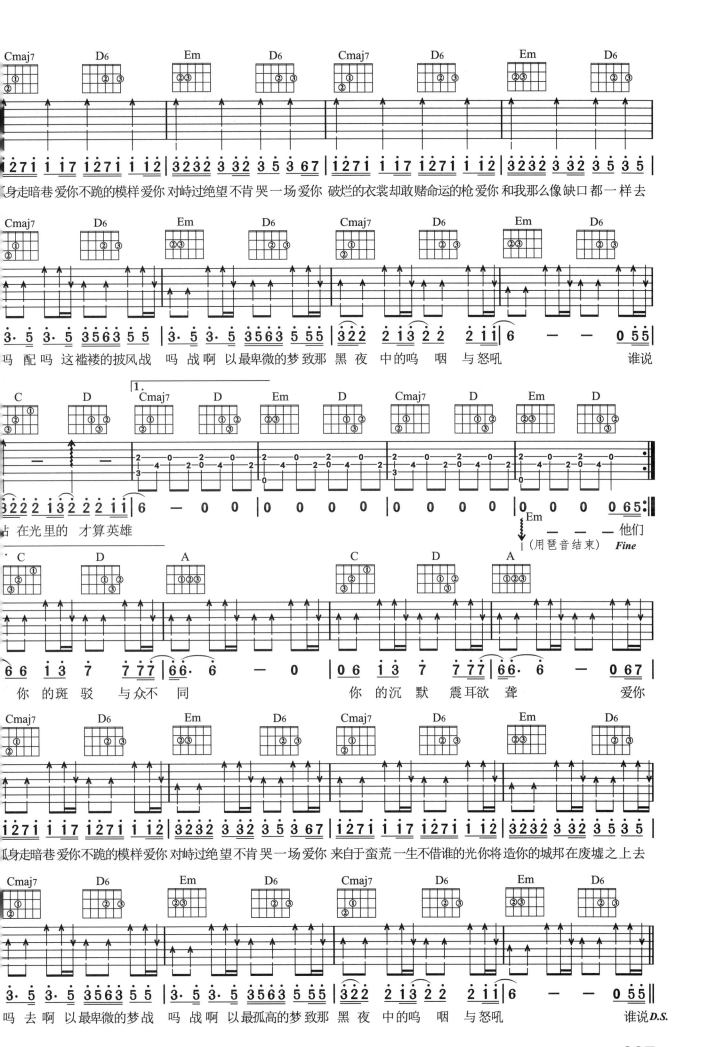

387

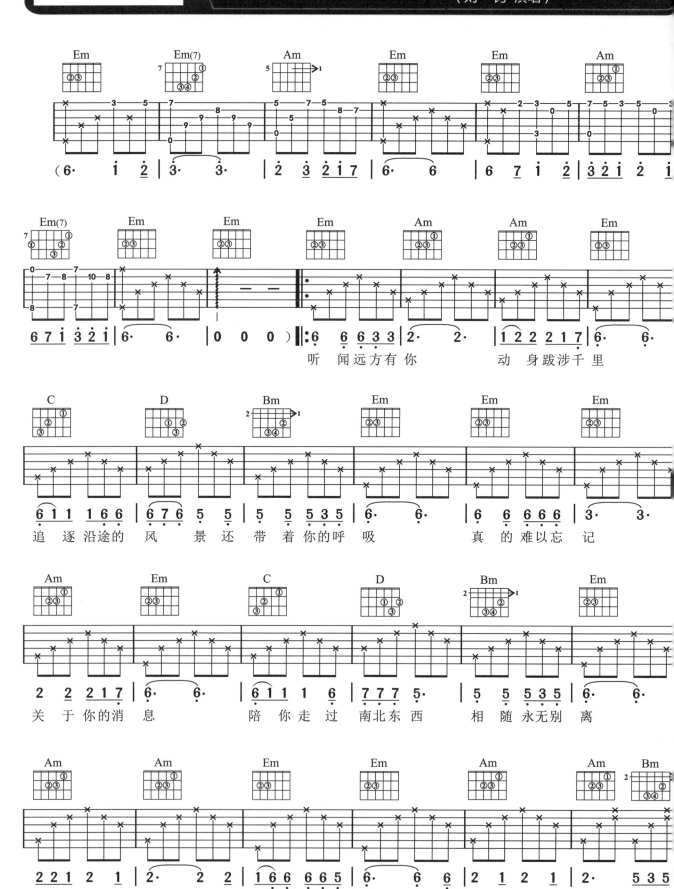

45.听闻远方有你（刘 钧 演唱）

刘 钧 词曲

1=G 6/8

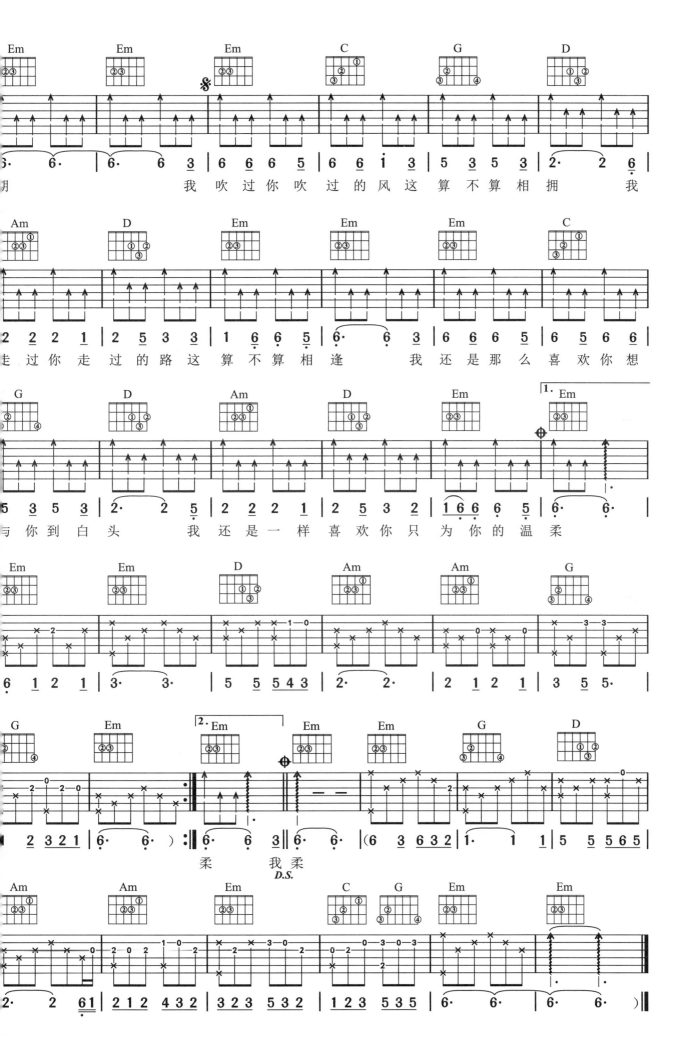

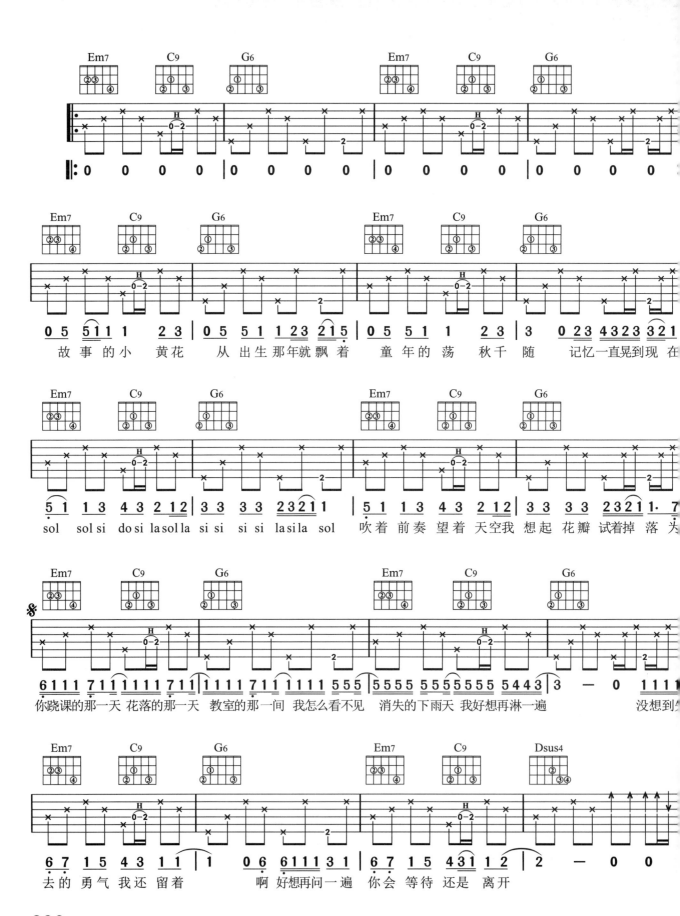

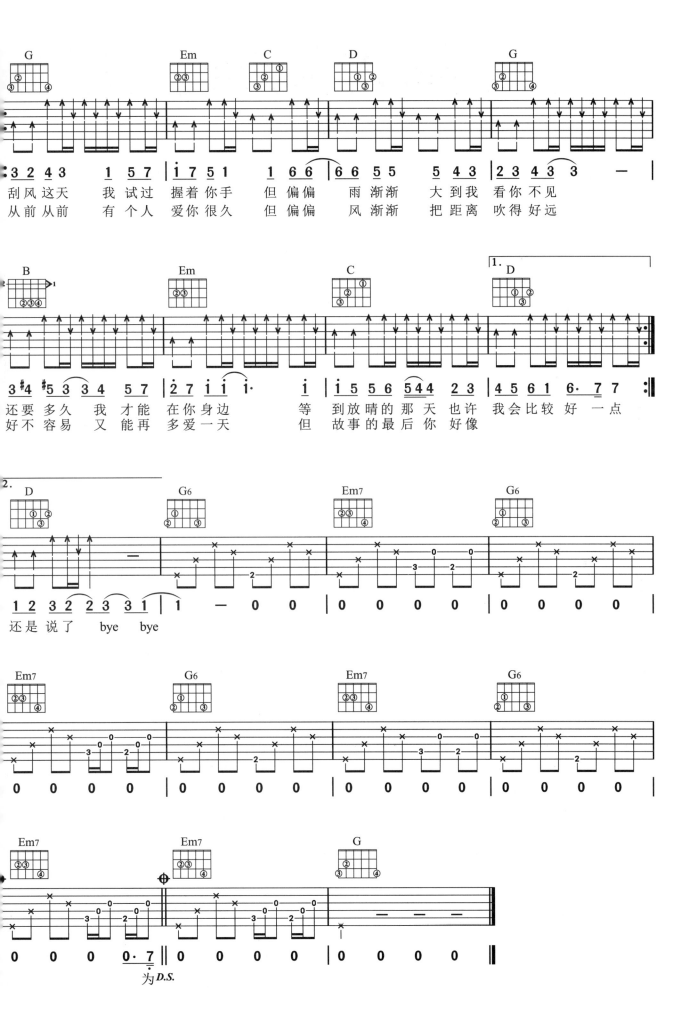

47.如 愿
（王 菲 演唱）

唐 恬词
钱 雷曲

Capo：2

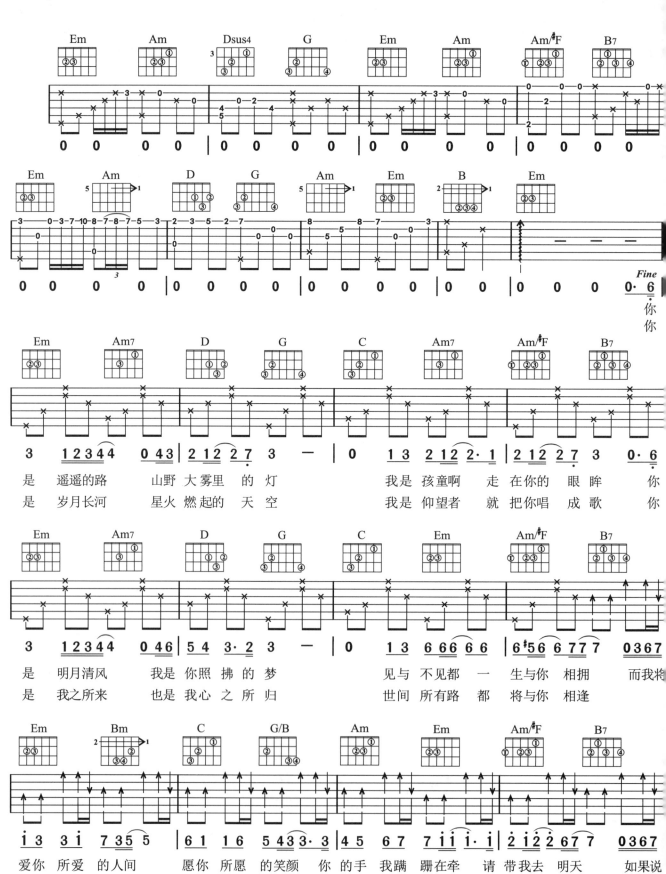

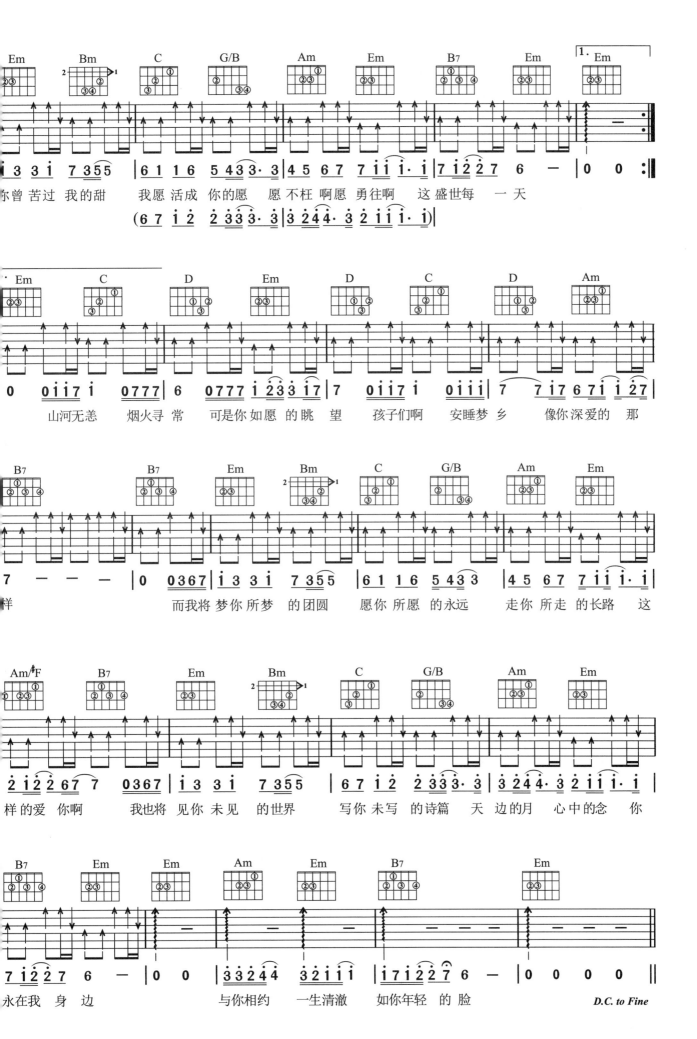

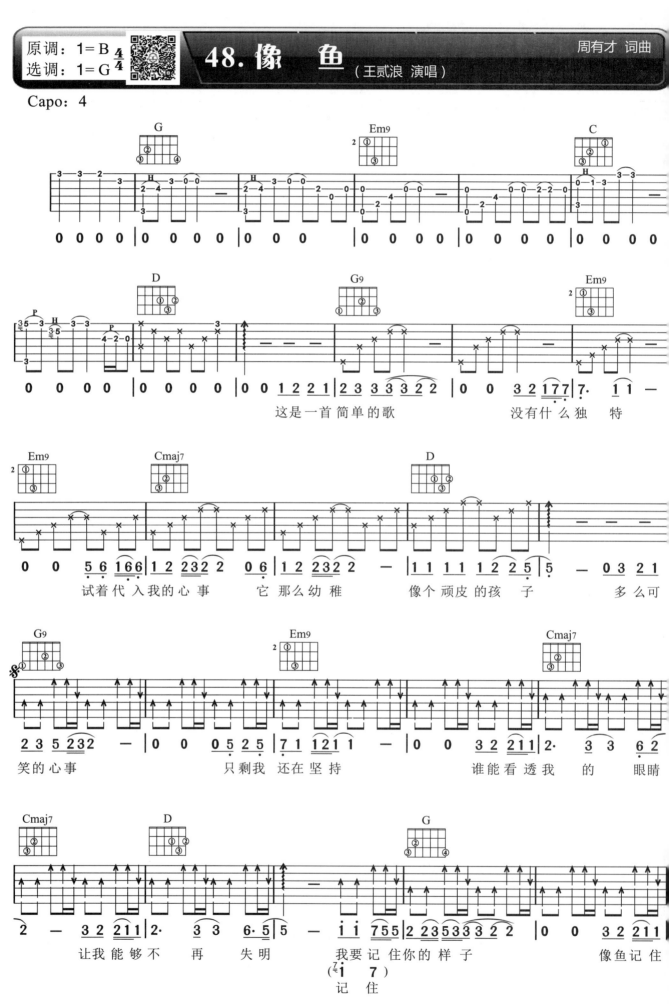

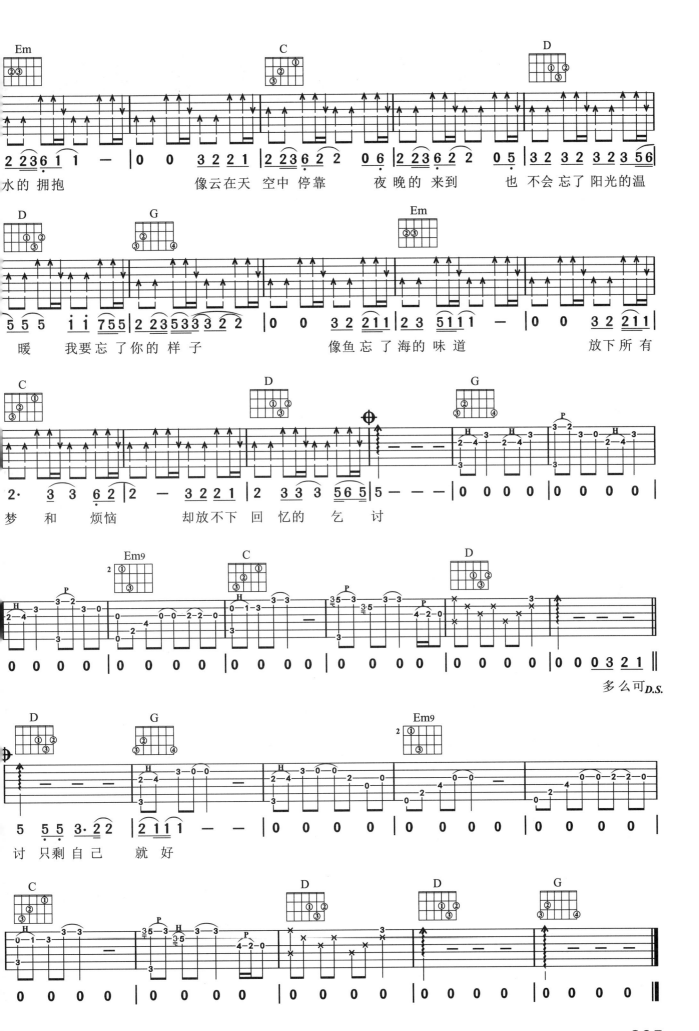

像云在天空中停靠　夜晚的来到　也 不会忘了阳光的温

暖　我要忘了你的样子　像鱼忘了海的味道　放下所有

梦 和 烦恼　却放不下 回忆的 乞 讨

多么可

讨 只剩自己　就好

49. 离别开出花

（就是南方凯 演唱）

李浩瑞 词曲

Capo：2

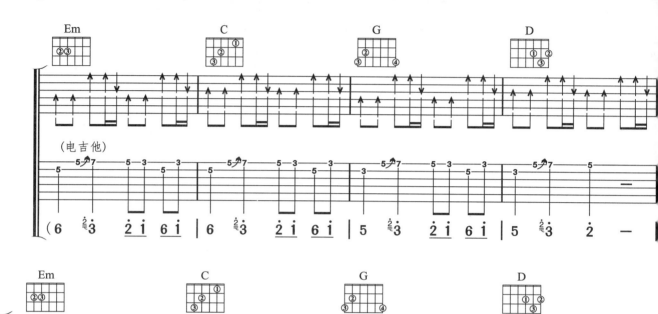

（电吉他）

(6 ²₌3 2̣ 1̣ 6̣ 1̣ | 6 ²₌3 2̣ 1̣ 6̣ 1̣ | 5 ²₌3 2̣ 1̣ 6̣ 1̣ | 5 ²₌3 2̣ — |

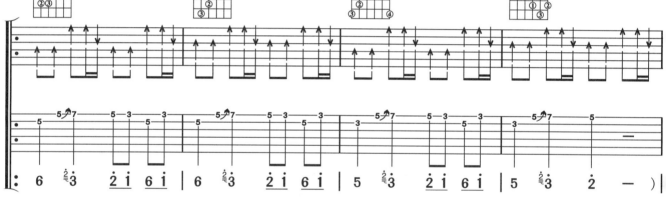

6 ²₌3 2̣ 1̣ 6̣ 1̣ | 6 ²₌3 2̣ 1̣ 6̣ 1̣ | 5 ²₌3 2̣ 1̣ 6̣ 1̣ | 5 ²₌3 2̣ —)

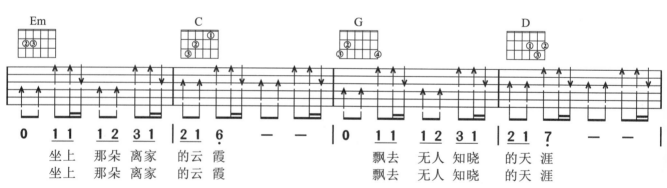

0 1 1 1 2 3 1 | 2 1 6· — — | 0 1 1 1 2 3 1 | 2 1 7 — —

坐上　那朵　离家　的云霞　　　飘去　无人　知晓　的天涯
坐上　那朵　离家　的云霞　　　飘去　无人　知晓　的天涯

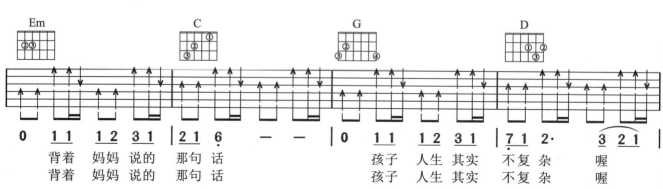

0 1 1 1 2 3 1 | 2 1 6· — — | 0 1 1 1 2 3 1 | 7 1 2· 3 2 1

背着　妈妈　说的　那句话　　　孩子　人生　其实　不复杂　喔
背着　妈妈　说的　那句话　　　孩子　人生　其实　不复杂　喔

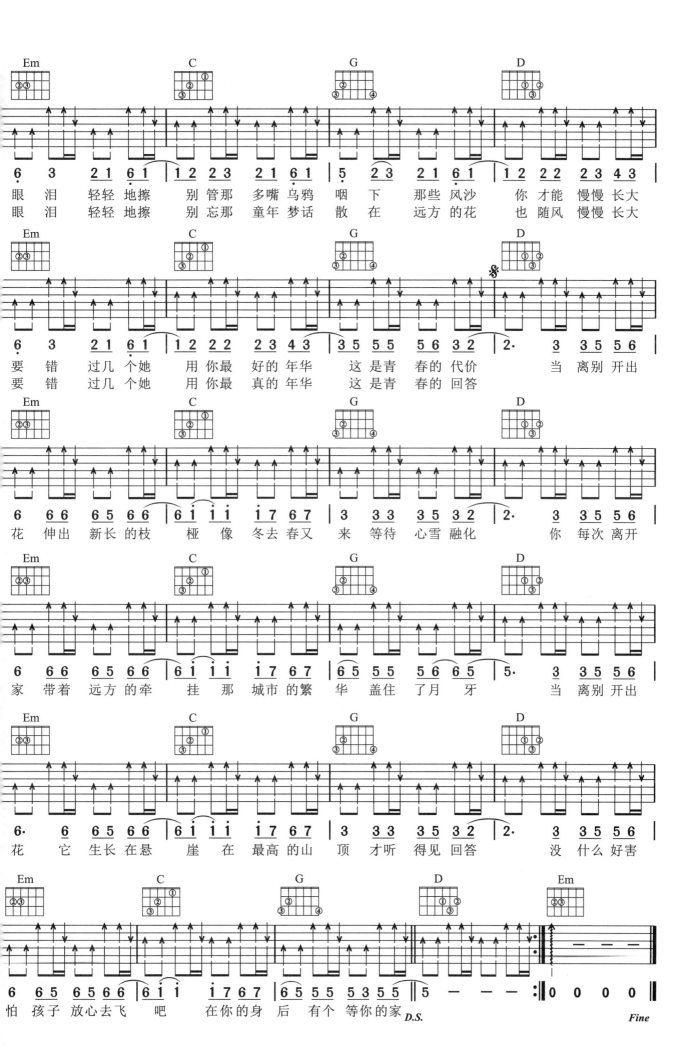

397

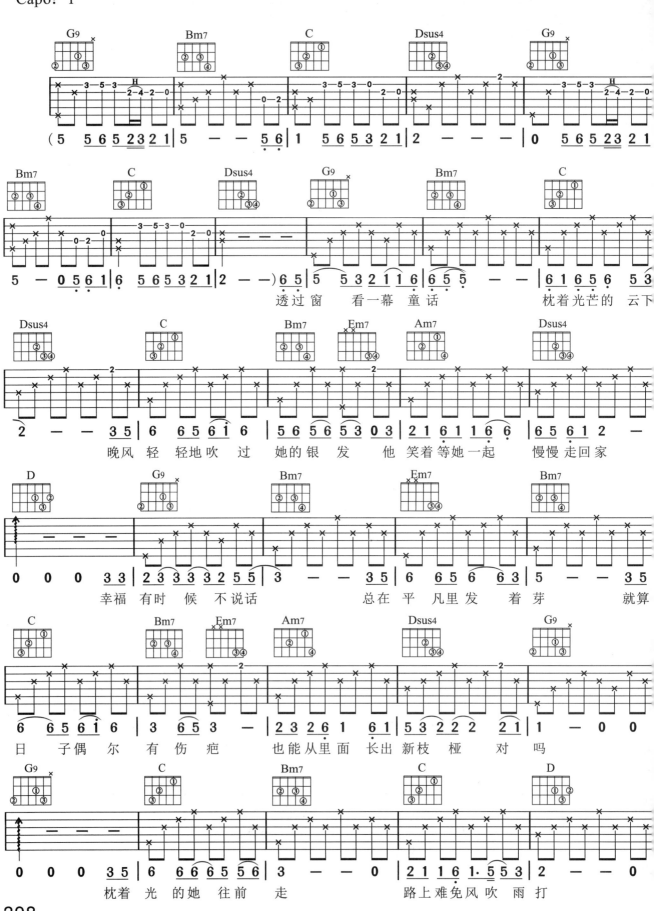

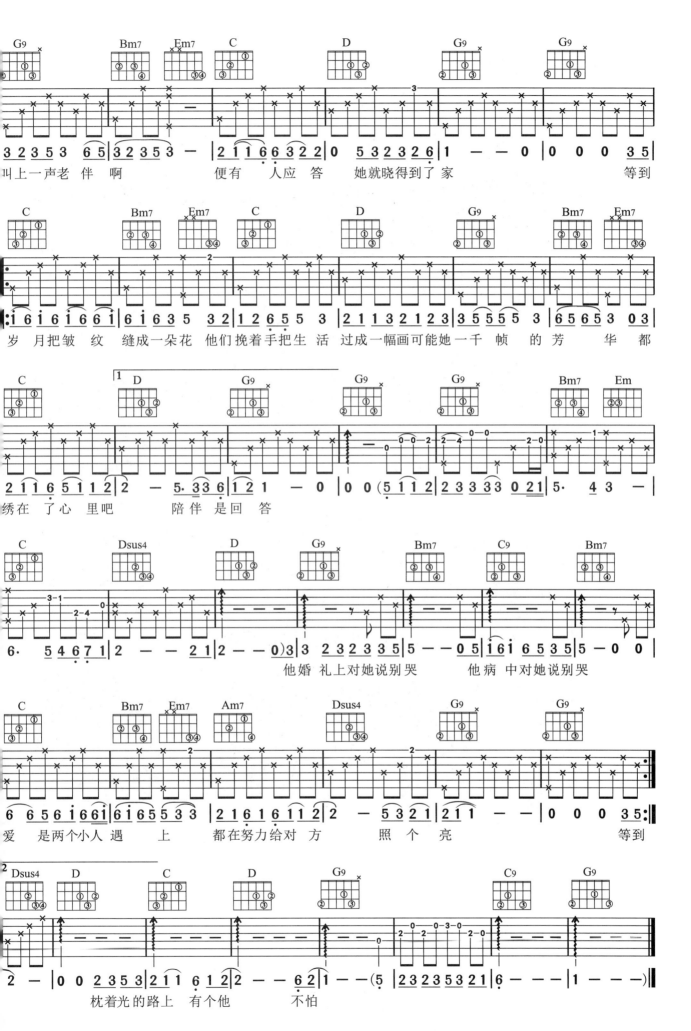

399